페기 구겐하임

페기 구겐하임

예술 중독자

메리 V. 디어본 지음 | **최일성** 옮김

❖ 을유문화사

현대 예술의 거장

페기 구겐하임

예술 중독자

발행일 2006년 10월 25일 초판 1쇄
2022년　9월 30일 개정판 1쇄

지은이 메리 V. 디어본
옮긴이 최일성
펴낸이 정무영, 정상준
펴낸곳 (주)을유문화사

창립일 1945년 12월 1일
주소 서울시 마포구 서교동 469-48
전화 02-733-8153
팩스 02-732-9154
홈페이지 www.eulyoo.co.kr

ISBN 978-89-324-3151-2 04600
ISBN 978-89-324-3134-5 (세트)

메릴 알트먼과 메리 B. 캠벨에게

일러두기

1. 본문 하단에 나오는 각주는 옮긴이 주다.
2. 미술 작품은 「 」로, 책, 잡지, 신문, 논문은 『 』로,
 영화, 연극, TV 프로그램, 곡명은 〈 〉로 표기했다.
3. 인물, 주요 작품, 언론사명은 첫 표기에 한하여 원어를 병기했다.
 이름의 한글 표기는 국립국어원의 표기 원칙을 따랐으나,
 일부 관례로 굳어진 표기는 예외로 두었다.

추천의 글

페기 구겐하임의 아이러니한 삶

안동선 칼럼니스트

6월 11일 오전 10시. 베네치아의 페기 구겐하임 컬렉션을 찾았다가 땡볕에 선 줄을 보고 돌아섰다는 한 큐레이터의 말을 떠올리며 분주히 호텔을 나섰다. 팬데믹으로 2년이 아닌 3년 만에 열린 베네치아 비엔날레 덕분에 2022년은 '그랜드 아트 투어'의 해가 됐다. 미술계에서는 17~19세기까지 유럽 상류층 자제들이 세련된 애티튜드와 좋은 취향, 외국어를 익히기 위해 그리스와 이탈리아를 여행한 '그랜드 투어'에 빗대어 유럽 여러 도시에서 열리는 아트 이벤트가 겹치는 때를 그렇게 불러 왔다. 그랜드 아트 투어의 중심이 되는 베네치아 비엔날레와 함께 해마다 스위스 바젤에서 열리는 바젤 아트 페어, 5년마다 독일 카셀에서 열리는 카셀 도쿠멘타가 동시다발적으로 펼쳐지는 6월 내내 예술 애호가와 미술 관계자들이 바포레토(베네치아의 수상 버스)처럼 유럽 곳곳

을 둥둥 떠다니고 있었다. 구글 맵을 무용지물로 만드는 베네치아의 미로 같은 골목에서, 베를린 중앙역의 카셀행 기차 플랫폼에서 아는 얼굴들을 심심치 않게 만났다. 페기 구겐하임 컬렉션 앞에서 줄 서다 돌아섰다는 얘기도 그렇게 만난 이들과 쏠쏠한 여행 팁을 교환하며 들었다. 사실 이 시즌이 아니어도 페기 구겐하임 컬렉션은 베네치아에서 가장 인기가 많은 근현대 미술관이다. 올 때마다 넘쳐나는 관람객으로 전시장 초입에 걸린 알렉산더 콜더Alexander Calder의 모빌 「꽃잎의 곡선Arc of Petals」(1941)을 온전히 아이폰 카메라에 담기 어려울 정도로 말이다.

산마르코 광장 앞 여객선 터미널에서 바포레토 2번을 타면 산마르코와 도르소두로 지구 사이의 물길을 거슬러 올라 아카데미아 미술관에 도착한다. 거기서 5분 정도 걸어가면 페기가 미국인 조각가 클레어 포켄스타인Claire Falkenstein에게 의뢰해 제작한 무라노산 유리 조각이 점점이 박힌 무쇠 문이 보인다. 미술관 내부는 이른 아침부터 관광객들로 붐빈다. 페기 구겐하임 컬렉션이 전 세계에서 온 수많은 관람객에게 열렬히 사랑받는 이유는 이곳처럼 사적인 미술관이 어디에도 없기 때문이다. 그리고 이 책을 읽은 후로는 마치 3D 안경을 낀 것처럼 미술관 곳곳에 눈길을 둘 때마다 페기의 삶이 생생한 비주얼로 현실에 중첩된다. 검표원에게 티켓을 보여 주고 미술관에 입장하면 베네치아에서 제일 넓은 축에 속하는 정원이 펼쳐진다. 페기가 베네치아에 이주해 '팔라초'를 물색할 때 가장 중요하게 여긴 조건은 강아지들이 뛰어놀 수 있는 정원이었다. 책에서 "1천 명 이상의 남자들과 잠자리했다"

라고 고백한 페기였지만 사실 그녀가 일생 가장 성실하게 사랑한 대상은 강아지였다. 페기는 티베트 자치구 수도 라사에서 경비견으로 개량한 라사 압소라는 종의 강아지만 키웠는데 페기를 졸졸 쫓아다니며 매일 오후 곤돌라 산책에 동행했던 강아지들은 현재 미술관 정원에 페기와 나란히 묻혀 있다. 페기는 강아지들에게 가족 혹은 지인들의 이름을 붙여 주었는데(이에 대해 페기의 딸 페긴은 불쾌해했다) 명판에는 카푸치노, 페긴, 피코크, 토로, 폴리아, 나비 부인, 베이비, 에밀리, 화이트 엔젤, 허버트 경(허버트 리드 Herbert Read가 기사 작위를 받을 것을 예견하고 지은 이름), 세이블, 집시, 홍콩, 셀리다의 이름이 생몰년과 함께 적혀 있다. 대운하가 바라다보이는 쪽에는 이탈리아 조각가 마리노 마리니Marino Marini의 기마상 「성채의 천사The Angel of the Citadel」(1948)가 두 팔을 넓게 펼친 채 온몸으로 활력을 내뿜고 있는데, 특히 곧게 뻗은 남근이 눈길을 사로잡는다. 마리니는 기수의 성기를 뗐다 붙였다 할 수 있게 만들었고 페기는 축제일에 수녀들이 팔라초를 방문할 때면 그것을 떼어 내 서랍 안에 감춰 두곤 했다. 이 남근 부속품을 시가처럼 피우는 장 아르프Jean Arp의 사진을 비롯해 재밌는 일화가 많은데 남근을 도둑맞는 일이 발생하자 새로 만들어서 아주 붙여 버렸다. 짓궂은 일화는 또 있다. 페기는 가끔 팔라초 옥상에 나체로 나타나 일광욕을 즐겨 운하 오른쪽 제방 위에 있던 시청의 직원들은 그녀가 나체로 나타나면 봄이 시작되는 표시로 생각했다고 한다.

일반 미술관에 비해 다소 아담한 사이즈의 메인 전시실은 거실,

침실, 욕실의 형태를 짐작할 수 있는 구획으로 나누어져 있다. 페기가 첫 번째 남편 로런스 베일Laurence Vail과 샀던 베네치아식 테이블과 의자들이 놓인 다이닝 룸에는 1910년대 초 브라크Georges Braque와 피카소Pablo Picasso가 큐비즘을 연구하며 공동 작업을 하던 시기의 회화 작품들이 멕시코의 흙빛 고대 토기들과 어우러져 있다. 응접실 중앙에는 미래주의를 대표하는 이탈리아 작가 움베르토 보초니Umberto Boccioni의 질주하는 말과 배경의 집들이 결합한 「달리는 말의 역동성+집Dynamism of a Speeding Horse+Houses」(1915)이 자리 잡았다. 페기의 침실이었던 전시실에는 그녀가 '금세기 예술 갤러리' 개관일에 초현실주의와 추상 미술을 공평하게 지지한다는 의미로 한 쪽씩 걸었던 알렉산더 콜더와 이브 탕기Yves Tanguy가 만들어 준 귀걸이가 벽난로 위에 걸려 있다. 벽에는 콜더에게 여러 번 재촉해서 제작된 침대 헤드가 초여름 연못의 물고기와 잠자리, 꽃과 수풀을 형상화하며 은빛 생명력을 발산한다. 그 옆에는 르네 마그리트René Magritte의 「빛의 제국Empire of Light」(1953~1954)이 낮과 밤의 역설적인 조합으로 신비로운 기운을 자아낸다. 우리가 이름을 떼고 성으로만 부르는 20세기 주요 화가들이 쉴 새 없이 등장하는 메인 전시실을 둘러보고 있으면 시시각각 독일군의 진군 소식이 들려오는 가운데 파리 시내를 활보하며 미친 듯이 작품을 사 모으는 페기의 모습이 그려진다. 갤러리 운영 경력 2년 미만의 페기가 얼마나 과감하게 컬렉션을 수집해 나갔는지 그 박진감 넘치는 과정이 이 책의 첫 번째 하이라이트라고 할 수 있다.

1938년 페기는 런던에서 '구겐하임 죈'이라는 이름의 갤러리를 열어 칸딘스키Vasilii Kandinskii를 최초로 영국에 소개하는 등 성공적인 활동을 이어 갔지만 "그만한 돈(6천 달러)을 손해보았다면 앞으로 더 많은 손해를 볼 것 같으니 다른 가치 있는 일을 하는 게 낫겠다"고 생각해 1년 반 만에 운영을 중단했다. 페기에게 "다른 가치 있는 일"은 미술 비평가 허버트 리드를 책임자로 한 근현대 미술관을 세우는 것이었다. 과단성 있는 페기는 당시 문예지 편집인을 맡고 있던 리드를 설득해 5년치 급여를 선불하겠다고 제안해 일을 진행해 나갔다. 당시 리드가 신문에 발표할 목적으로 작성한 성명서에는 "마티스로 시작해서 1910년 이후 모더니즘 미술의 발전을 추적하며 특히 추상파와 입체파에 중점을 둔 특별전시회를 가을에 하겠다는 내용"이 담겨 있다. 하지만 전쟁의 양상이 점차 분명해지고 있었다. 이윽고 제2차 세계 대전이 발발해 모든 계획이 중단되자 페기는 미술관을 위해 리드가 만든 20세기 주요 화가들의 전설적인 명단(뒤샹Marcel Duchamp, 자코메티Alberto Giacometti, 피카소, 미로Joan Miró, 콜더, 몬드리안Pieter Mondriaan 등이 올라가 있다)을 들고 파리로 가 "하루에 한 점씩" 그림을 샀다. 독일이 처음 파리를 폭격하던 날에는 「공간의 새Bird in Space」(1932~1940)를 흥정하기 위해 브랑쿠시Constantin Brâncuși의 스튜디오에 있었고 (얼마 후 브랑쿠시는 페기에게 이 작품을 팔았는데 눈물을 줄줄 흘리며 건넸다고 한다), 이 책에는 이런 무시무시한 구절도 등장한다. "히틀러가 노르웨이로 진군한 날, 나는 레제Fernand Léger의 스튜디오를 찾아가 그의 1919년 작품 하나를 천 달러에 샀다. 그 사람은 내

가 그런 날 그림을 산다는 사실을 끝내 이해하지 못했다." 이 책의
작가 메리 V. 디어본은 "그녀에게는 그러한 행동이 초현실주의
의 에센스였다"고 말한다. 내 경우엔 적기에 공격적인 투자를 '감
행한' 페기에게서 행상으로 시작해 새로운 사업을 벌이며 거부가
된 구겐하임가의 DNA를 감지하며 흥미를 느꼈던 대목이다.

　페기는 모든 면에 있어 극단적인 양면성을 지닌 사람이었던 것
같다. 대다수 시민이 이미 피난을 떠난 파리에서 미국 여권을 소
지한 유대인이었던 페기가 위험에 무감한 듯 보이는 얼굴로 카페
에 앉아 샴페인을 마시는 모습이 회자되지만 사실 그녀는 "아파
트 테라스의 기름통에 휘발유를 숨겨 놓고 있었다." 당시 페기의
관심은 온통 4만 달러가량 쏟아부어 사들인 소장품을 안전하게
보관할 뾰족한 수였음이 분명하다. 루브르 미술관에 보관을 의뢰
하기도 했으나 소장품이 "너무 현대물"이어서 거부당하는 등 여
러 방안을 타진하던 때 페기는 우연히 구겐하임 죈을 운영할 때
함께 일한 적 있는 미술품 운송 전문가를 만났다. 그의 조언으로
그림들을 옷가지와 가구와 함께 포장해서 가재도구로 속여 미국
으로 무사히 운반한 후 페기가 가장 먼저 한 일은 이 소장품을 소
개하는 도록을 만드는 것이었다. 이는 단순한 도록이 아닌 동시
대 미술을 기록하는 진지한 작업이었고 페기가 한때 화랑과 출판
사 중에 무얼 할까 고민했을 만큼 출판에도 관심이 많았다는 걸
상기시켜 준다. 156쪽에 달하는 도록은 몬드리안의 서문, 초현실
주의의 발전 과정을 설명하는 브르통André Breton의 논문, 미래주
의 선언문을 포함해 30년간 나온 각종 예술 운동에 대한 선언문

등을 수록해 당시 뉴욕 미술계에서 화제의 책이 되었고, 오늘날에도 희귀본을 판매하는 사이트에서 수백만 원에 판매되고 있다. 책의 제목은 이혼 후 페기의 평생 친구가 된 첫 남편 로런스의 제안으로 『금세기 예술Art of This Century』이 됐는데 페기는 이 제목을 곧 문을 열 갤러리의 이름으로도 사용하게 된다.

금세기 예술 갤러리의 혁신적인 전시 설치 이미지는 사진작가 베러니스 애벗Berenice Abbott이 기록한 흑백 사진으로 본 적이 있다. 전시라기보다는 아방가르드 연극의 무대 전경처럼 보였던 사진들을 이제는 더욱 상세하게 살필 수 있게 됐다. 페기는 변모해 가는 미술계와 뉴욕의 다이내믹함을 그대로 담아낼 가장 동시대적이고 혁신적인 갤러리를 만들고 싶어 했던 것 같다. 큰삼촌 솔로몬 구겐하임Solomon Guggenheim의 비구상 회화만 '모셔 두는' 고급 예술의 전당과는 정반대의 방향으로 말이다. 본능적이고 생생한 현재를 살았던 페기의 신념과 취향은 선명한 비전을 그리고 있었다. 페기는 건축가 프레더릭 키슬러Frederick Kiesler를 고용했고 그의 파격적인 콘셉트에 눈 하나 깜짝하지 않고 전권을 쥐여 줬다. 키슬러는 페기의 컬렉션 171점이 상호 영향을 미치며 관람객과 교감하는 유일무이한 갤러리를 창조해 냈다. '추상화와 큐비즘 전시실'에는 군청색 캔버스 천으로 배경 막을 두르고 칸딘스키와 피카비아Francis Picabia 같은 작가들의 작품을 액자 없이 삼각형 모

양의 로프로 벽에 매달았으며 독특한 형태로 고안한 가구 위에 조각을 올려놓았다. '초현실주의 전시실'은 키슬러가 고안한 '집중적 조명'이 수초마다 켜졌다 꺼졌다 반복하며 작품에 스포트라이트를 비추었고 동시에 기차가 달려오는 듯한 소리가 울려 퍼졌다. 관람객들은 '키네틱 전시실'에서 선박의 타륜 같은 거대한 바퀴를 돌리며 뒤샹의 「옷가방 속의 상자Boîte-en-valise」 안을 들여다볼 수 있었고, '일광 전시실'에서는 그림, 드로잉, 인쇄물을 직접 손으로 넘기며 디테일을 살필 수 있었다.

1942년에서 1947년까지 비교적 짧은 기간 운영한 금세기 예술 갤러리에서 페기는 고급 예술과 대중문화를 대담하게 혼합했고 유럽 예술가들과 미국 예술가들, 그리고 그들이 추구한 예술 사조의 만남을 중개했다. 이를 통해 페기는 모든 문화·예술 분야에서 혁명이 일어나고 있던 1920년대 파리에서 자신이 탐닉한 창조와 자유의 정신을 뉴욕 화단으로 옮겨 왔다. 페기는 현대 미술의 중심 무대가 파리에서 뉴욕으로 이동하는 것을 감지했고 미술사에 하나의 전환점을 마련하는 데 동기를 제공했다. 무엇보다도 잭슨 폴록Jackson Pollock을 대중에 소개하고 후원한, 미국 현대 미술사에서 가장 중요한 공헌을 했다. 당시 갤러리에 대한 언론과 평단의 평가는 좋았지만 페기는 구겐하임 죈 때처럼 적자를 감내해야 했고(1년에 옷 한 벌 사는 것도 힘들었고 기존에 지인들에게 보내 주던 후원금을 끊어야 했다) 그녀가 후원한 예술가들은 더디게 성장했으며(수집가가 나타나고 신진 화가들의 성공이 보장받기 시작한 것은 1950년이 넘어서였다) 그녀를 도와 함께 갤러리를 이끌었던 친

구이자 동료들이 유명을 달리하거나 갤러리를 떠났다. 페기를 비롯해 모두가 전쟁이 끝나면 그녀가 다시 유럽으로 돌아갈 거라고 생각했다.

1945년 5월, 연합군이 베를린을 함락했다는 낭보가 도착하고 3개월 뒤 일본의 항복 소식이 전해지자 페기의 도움으로 전쟁을 피해 뉴욕에 모여들었던 예술가들은 하나둘 고향인 유럽 대륙으로 돌아갈 채비를 했다. 무엇보다 1946년 가을, 두 번째 남편이었던 막스 에른스트Max Ernst는 도로시아 태닝Dorothea Tanning과 결혼식을 올리고 애리조나로 떠났다. 더 이상 미국에 머물 이유가 없었다. 사실 뉴욕은 그녀에게 껄끄러운 부자 친척들의 도시나 다름없었다(페기의 아버지 벤저민 구겐하임Benjamin Guggenheim이 가업에서 손을 뗄 때 '가난한 구겐하임'이 됐을 때부터 이미 그랬다). 1946년 페기는 파리에 갔다가 뉴욕에서 알고 지내던 한 부부의 여행에 동참하게 됐는데 그때 이탈리아로 가는 기차 안에서 베네치아로의 이주를 결심했다. 지난 인생에서의 중요한 결정들과 마찬가지로 직관에 따라 다소 충동적으로 한 것이었지만 결과적으로 나쁘지 않은 선택이었다. 베네치아는 그녀가 무척이나 사랑하는 도시들(런던과 파리)에 비해 전쟁의 피해를 덜 받은 곳인 데다 물가도 싸고 페기의 사위 장 엘리옹Jean Hélion이 한 말처럼 베네치아에서라면 "현대 미술을 보여 줄 수 있는 제일인자"가 될 수 있었으니 말이다. 1948년 제24회 베네치아 비엔날레에서 페기는 자신의 컬렉션을 소개함으로써 현대 미술을 접할 기회를 얻지 못했던 이탈리아인들에게 '모던의 충격'을 안겨 줬다. 그리고 75년이 지난 오늘

날에도 르네상스 시기의 작품들로 둘러싸인 베네치아에서 페기 구겐하임 컬렉션은 결코 지나칠 수 없는 존재감을 자랑한다.

<p style="text-align:center">***</p>

나는 막스 에른스트의 작품을 보기 위해 정원을 가로질러 임시 전시관으로 향했다. 베네치아 비엔날레와 연계한 특별전 '초현실주의와 마법: 마법에 걸린 모더니티Surrealism and Magic: Enchanted Modernity'가 열리고 있었다. 올해 베네치아 비엔날레 총감독을 맡은 체칠리아 알레마니Cecilia Alemani는 초현실주의 작가 리어노라 캐링턴Leonora Carrington이 지은 그림책 『꿈의 우유The Milk of Dreams』를 공식 주제로 내걸고 성명서에 이렇게 적었다. "캐링턴의 책에는 상상의 프리즘을 통해 삶이 끊임없이 재구성되는 마법 같은 세계가 등장하는데, 그 세계에서는 누구나 변화하고, 다른 존재로 변신할 수 있으며, 어떤 무언가 또는 다른 누군가가 될 수 있다." 오늘날 기후 위기, 팬데믹, 양극화 등으로 위기에 처한 인류에게 이번 비엔날레는 초현실주의 작가들의 경계를 넘나드는 삶과 예술의 방식을 차용해 "인간 중심주의의 종말을 상상하고 타인 혹은 인간 아닌 생명체, 더 나아가 지구와 새로운 교감을 나눠보자"고 제안하는 것이다. 이는 페기 구겐하임의 삶에 대입해도 딱 들어맞는 얘기다. 페기는 저명하고 부유한 독일계 유대인 집안에서 태어났다. 그녀에겐 부르주아적 전통에 따라 살아갈 구겐하임가 여자로서의 삶이 예정되어 있었다. 즉, 직업을 갖지 않고

한 남자의 아내가 되어 가정을 건사하는 인생 말이다. 그러나 페기는 "유럽 문학·예술계의 남성들과 애인으로 또는 친구로 어울리는 편력의 삶"을 살면서 초현실주의자를 비롯해 많은 아티스트와 보헤미안적 공동체를 이루었고 이를 통해 현대 미술의 발전에 기여한 전설적인 수집가이자 후원자로 남았다.

전시 초입, 초현실주의의 아이코닉한 작품으로 유명한 막스 에른스트의 「신부의 성장盛裝, Attirement of the Bride」(1940)과 리어노라 캐링턴의 「막스 에른스트의 초상Portrait of Max Ernst」(1939년경)이 나란히 걸려 시선을 사로잡았다. 두 그림에서 에른스트는 상반신은 녹색 새, 하반신은 사람인 채로 붉은 드레스의 장엄한 신부(리어노라 캐링턴일 것이다)에게 구혼하기도 하고, 신비스러운 백은 발에 형형한 눈빛의 연금술사가 되어 길을 떠나기도 한다. 페기와도 친분이 있던 프랑스 시인 앙드레 브르통이 1924년 '초현실주의 선언'을 발표하며 시작된 초현실주의는 "제1차, 제2차 세계대전의 참혹한 역사에 영향을 받아 합리주의를 거부하고 꿈, 비이성, 무의식뿐만 아니라 마법, 신화, 연금술, 신비주의와 같은 대안적인 수단을 추구했다"고 전시는 소개한다. 초현실주의자들은 이러한 것들이 혼란스러운 사회·정치적 변화의 시기에 인간성을 되살리고 세상을 더 나은 방향으로 변화시킨다고 생각한 것이다. 전시는 신비주의적 상징에 집중했던 초현실주의 화가들의 예언자, 연금술사, 여신, 마녀로서의 페르소나에 대한 이미지를 탐구하는데, 한때 연인이었던 에른스트와 캐링턴의 작품이 가장 좋은 예다. 1937년 에른스트는 캐링턴을 만나 3년간 함께했다. 짧은

기간이었지만 매우 깊고 강렬한 관계를 맺었던 두 사람은 마법, 신화, 신비주의에 관한 생각을 주고받았고 각자의 작품에 서로를 자주 등장시켰다. 책에서는 1938~1939년 사이, 페기가 처음 에른스트의 스튜디오를 찾았을 때의 흥미로운 일화를 소개한다. 당시 페기는 에른스트의 작품을 무엇 하나라도 사고 싶어 했는데 함께 갔던 하워드 퍼첼Howard Putzel(예술 평론가 출신의 갤러리스트였으며 뉴욕에서 금세기 예술 갤러리를 열 때 페기를 도왔다. 특히 잭슨 폴록의 발견에 큰 영향을 끼쳤다)이 "너무 값싸 보인다"며 말린 탓에 대신해서 캐링턴의 작품을 샀다는 것이다. 이후 마르세유에 있는 비상구조위원회에서 에른스트를 다시 만났을 때 페기는 그를 사랑하게 됐고, 그녀의 도움으로 뉴욕으로 건너온 에른스트가 페기의 두 번째 남편이 된 건 1941년 12월 진주만 공습 직후였다.

페기는 항상 모든 걸 숨김없이 밝혔다. 특히 자신의 사생활에 관해서라면 마치 예능 프로그램에 나간 의욕 넘치는 방송인처럼 치명적인 일도 재미있는 에피소드로 소비했다. 1943년 1월 페기는 금세기 예술 갤러리에서 '31인의 여성 화가전'을 준비하며 남편 에른스트를 작가들의 스튜디오마다 보내 전시회에 내보낼 그림을 골라 오게 했다. 이때 에른스트는 자신의 영향을 깊게 받았음이 분명한 초현실주의 화가 도로시아 태닝의 스튜디오에 갔다가 그녀와 사랑에 빠졌다. 페기의 삶을 다룬 영화 〈페기 구겐하임: 아트 애딕트Peggy Guggenheim: Art Addict〉에서 "여성 화가전이 둘을 이어 줬군요"라는 기자의 말에 페기는 이렇게 응수한다. "서른한 명이 아니라 서른 명만 초대했어야 하는데… 내가 실수했

죠." 이어 등장하는 에른스트의 회화 작품 「대립교황The Antipope」 (1941~1942)과 「동물 형태의 부부The Zoomorphic Couple」(1933)에 보이스오버된 페기의 음성은 담담하게 당시 상황을 정리한다. "막스는 날 사랑하지 않았어요. 막스는 리어노라 캐링턴을 끔찍하게 사랑했고 나중엔 도로시아 태닝과 사랑에 빠졌죠. 난 그사이에 끼어서 늘 관심 밖이었어요."

이 책은 손쉽게 '문란하다'고 치부된 페기의 애정 관계를 깊이 들여다본다. 화가이자 작가였으나 작품 활동보다는 폭력과 소동으로 유명했던 첫 번째 남편 로런스와의 결혼에서부터 연쇄적으로 이어진 결혼 혹은 연애 관계를 페기가 어떻게 치열한 성숙의 과정으로 삼았는지 상세하게 서술한다. 페기에게 연애와 섹스는 평생에 걸쳐 자아를 발전시키는 동력으로 작동했다. 그녀는 세 번째 사실혼 관계였던 더글러스 가먼Douglas Garman과의 다소 강압적이고 자기 파괴적인 관계를 정리하면서 친구 에밀리Emily Coleman에게 보낸 편지에 이렇게 적었다. "그(더글러스 가먼)는 또 아트 갤러리 같은 건 그만두라는 둥 내 생활을 좌우하려는 불필요한 충고를 수없이 했습니다. 그러나 나는 이제 결코 그가 나를 은근히 파괴하도록 용납하지 않을 겁니다."(페기에게는 언제나 진실한 유대 속에서 서로의 인생에 대해 충언을 아끼지 않는 여자 친구들이 있었다.) 그럼에도 페기는 공식적으로 마지막 연인이었던 젊은 이탈리아 남자 라울 그레고리치Raoul Gregorich를 사귈 때까지 꾸준히 애정 관계에서의 실수를 범했으며 본인이 인정했듯이 섹스광이었다. 페기의 친구이기도 했던 소설가 메리 매카시Mary McCarthy

의 단편 소설 『치체로네*Cicerone*』에서 페기는 다음과 같이 묘사된다. "누군가가 그녀에게 성관계는 마음에 드는 사람과 즉시 주고받는 거래 행위라고 가르쳐 준 것 같았다. 그녀는 여행할 때마다 마치 성당 안에 들어가듯 스스럼없이 섹스를 했다. 남자란 와인과 올리브, 독한 커피와 딱딱한 빵처럼 누구나 자연스럽게 이용하는 유럽의 상품이었다." 앞서 말했듯이 페기는 그런 자신의 특성을 숨길 생각이 없었을뿐더러 타인과 자신의 단점을 공유하는 데 있어서 이상하도록 너그러웠다. 사람들이 자신을 비방하는 지점과 이유를 꿰뚫어 보며 오히려 과감한 재치로 돌려 주곤 했던 페기의 독특한 성격은 1940년대 초에서 중반에 집필한 회고록의 임시 제목을 '다섯 남편과 그 밖의 남자들'이라고 단 것에서 여실히 드러난다('남편'에는 사뮈엘 베게트Samuel Beckett도 포함된다). 어쨌거나 이 때문에 페기는 "인간적으로 폄훼되고 예술에 대한 그녀의 취향은 의문시"됐다. 상대 남자들 역시 페기에 버금갈 만큼 문란했지만 페기만 유독 도마 위에 올랐다. 그녀의 "유별난 쾌락"에 대해 당시 미국의 문화에서는 천박하고 퇴폐적이라는 반응이 대다수였고 심지어 그녀가 후원했던 화가들조차 그녀가 자신의 커리어에 미친 역할을 축소하거나 이야기를 부풀려서 하고 떠벌리고 다녔다. 또 그녀의 크고 뭉툭한 코를 비롯한 외모에 대한 우스갯소리가 차고 넘치는데, 이에 대해서는 오노 요코의 이 말이 가장 적당한 대응인 것 같다. "여자가 유명해지면 사람들이 쓸데없이 비판을 많이 한다. 그럴 땐 외모를 비하하는 것이 가장 손쉬운 법이다."

책을 읽고 난 후 나는 메인 전시실의 동쪽 끝 방을 특별히 좋아하게 됐다. 페기의 침실에 딸린 욕조를 개조한 작은 전시실에는 페기의 딸 페긴의, 어린아이가 그린 것처럼 천진하고 소박한 프리미티브 아트 작품들이 걸려 있다. 페긴을 추모하는 기념 명판에는 "나의 사랑하는 페긴, 그녀는 나에게 딸이었을 뿐 아니라 엄마였고, 친구였으며 자매였다. 페긴의 때아닌 불가사의한 죽음은 나에게 황량한 고독을 안겨 주었다. 내가 그처럼 사랑했던 존재는 이 세상에 없었다"는 것으로 시작하는 페기의 글귀가 적혀 있다.

페기는 자신이 특별히 사랑했던 사람들을 먼저 떠나보내는 일들을 여러 차례 겪었다. 그녀에 관한 증언에서 공통으로 발견되는 "깊은 슬픔과 외로움이 느껴졌다"는 말은 그래서였을 것이다. 1912년에는 사업차 파리에서 머물던 페기의 아버지 벤 구겐하임이 뉴욕으로 오기 위해 탄 타이태닉호가 빙산 경고 메시지를 무시한 채 최고 속력으로 항해하다 침몰했다. 그때 벤은 정장을 입은 채 구명보트의 좌석을 다른 이들에게 양보하고 "나에게 무슨 일이 생기면, 뉴욕에 있는 아내에게 내가 최선을 다했다고 말해 주시오"라는 유언을 남기며 실종됐다. 1927년에는 어린 시절 페기의 유일한 친구였기에 무척이나 소중했던 언니 베니타Benita Guggenheim가 출산 중에 아기와 함께 사망했다. 1934년에는 (결혼하지 않았지만) 두 번째 남편이었던 존 홈스John Holms가 간단한 손

목 수술 중에 마취에서 깨어나지 못했고, 얼마 지나지 않아 이혼 소송 중이던 동생 헤이즐Hazel Guggenheim의 세 살, 한 살 난 아이들이 그녀와 함께 테라스에 있다가 지붕 난간에서 떨어져 사망한 석연치 않은 사건이 발생했다. 그리고 1967년, 당시 우울증과 약물 중독에 빠져 있던 페긴이 가정부의 방에서 곱게 누운 채 숨져 있는 걸 그녀의 남편이 발견했다. 이 책에서 많은 이들이 증언하는바, 페기는 딸을 무척 사랑했지만, 그 사랑을 잘못된 방식으로 표현했던 것 같다. 어머니에 대해 뿌리 깊은 좌절감을 안고 살았던 페긴은 엄마의 강압에서 벗어나고자 하는 동시에 지나치게 의존했으며 특히 영국 화가 랠프 럼니Ralph Rumney와의 재혼을 페기가 극구 반대하면서 돌이킬 수 없게 멀어졌다.

페기 구겐하임에 대한 주위 사람들의 평가는 놀랍도록 엇갈린다. 페기 자신에게도 (성형 수술 실패 후) 더 치명적인 콤플렉스가 되었음이 분명한 코와 서툰 화장에 대한 묘사가 있는가 하면 가는 발목을 특징으로 하는 늘씬한 몸매에 어울리는 근사한 스타일에 대한 찬사도 나온다. 당대 많은 주요 인물들과 특별한 관계를 맺었던 놀라운 친화력을 가진 데 반해 자신감이 없는 듯한 말투에 무의식적으로 혀를 내미는 버릇까지 더해져 프로페셔널해 보이지 않는 인상을 주었다는 얘기도 있다. 전 생애에 걸쳐 문학과 미술에 종사하는 예술가들에게 지원을 아끼지 않았던 너그러운 후원자의 모습 이면에는 식사 후 계산서를 꼼꼼히 살피며 음식 값을 가르는 인색한 모습에 진절머리를 내는 사람들이 많았다는 증언이 이어진다. 외부의 평가뿐 아니라 페기도 자신이 어떤

사람인지 헷갈렸던 것 같다. 사람들에게 너그럽게 베풀수록 자신이 베푼 것만큼만 사랑받고 인정받는 건 아닐까 신경질적으로 의심했고 안정감을 주는 관계를 절실히 원하면서도 그 대상에게는 소유욕과 질투심을 무기처럼 휘둘렀다. 이 책은 도무지 매끄럽게 통합되지 않는 페기 구겐하임이라는 인물의 아이러니한 면들을 면밀하게 살핀다. 그런데 이상하게도 책장을 넘기는 사이 그녀에 대해 끊임없이 새로운 궁금증이 떠오른다. 알면 알수록 어쩐지 더 모르겠는 페기에 대해 확신할 수 있는 단 한 가지는 인생의 어느 시기에 자신이 투신해야 할 대상을 발견한 후로는 미술에 대한 맹목적인 사랑이 그녀의 삶을 이끌었다는 것이다. 페기는 자신과 자신의 컬렉션을 분리된 존재로 보지 않았다. 전쟁의 포화 속에서 소장품을 두고는 한 발짝도 움직이려 하지 않았던 페기를 떠올려 봐도, 런던의 테이트 미술관에서 자신의 소장품을 초청해 전시를 열었을 때 의기양양 행복에 겨워한 페기를 그려 봐도 그녀는 종교적인 열정을 쏟아부은 소장품과 자기 자신을 동일시했던 것 같다. 그녀의 두 자녀 신드바드와 페긴이 엄마의 사랑을 앗아간 소장품에 맹렬한 질투와 좌절감을 느꼈다는 증언은 가슴 아픈 얘기지만 말이다(바포레토를 타고 팔라초를 지나며 페긴은 동행에게 이렇게 말했다고 한다. "만약 저것들이 불길에 휩싸이는 일이 생기면, 누가 그랬는지 당신은 알 거예요"). 페기 구겐하임 컬렉션이 세계에서 가장 사적인 미술관이자 공공의 컬렉션으로 지금의 모습을 유지할 수 있었던 것은 페기의 남다른 비전 덕분이었다. 1970년대 후반이 되자 페기는 명백한 신체 노화를 겪으며 자신이 사망한

후에 소장품과 팔라초의 거취에 대해 고심했는데, 종국에는 삼촌의 솔로몬 구겐하임 미술관에 귀속시키면서도 베네치아에 두어서 자신의 사적인 숨결을 그대로 간직할 수 있게 했다. 페기 구겐하임 컬렉션에서 하루를 보내고 돌아갈 때 애틋한 사람과 꿈같은 시간을 보내다 현실로 끌려온 것 같은 달콤하고 슬픈 기분에 잠기는 것은 그래서일 것이다.

차례

서문

1941년 여름, 일요일 만찬
포르투갈 해변의 한 호텔

1941년 늦여름의 어느 일요일 오후, 페기 구겐하임은 독일에 점령당한 프랑스를 빠져나와 포르투갈에 도착한 일행들과 함께 해변 유원지의 한 식당에서 만찬을 열고 있었다. 커다란 테이블에는 페기의 다양한 친구들과 식구들이 그녀를 둘러싸고 앉아 있었다. 그들은 화가 한 사람, 작가 한 사람, 그녀의 전남편, 어린아이들, 그리고 전쟁이 한창이던 유럽을 그녀에게 의지해 빠져나온 그 밖의 다른 사람들이었다. 그들이 한숨 돌리며 다음 계획을 생각하고 있는 이곳 에스토릴은 한때 '포르투갈의 리비에라'로 알려진 휴양지였다. 뿐만 아니라 스페인의 후안 데 보르본, 오스트

리아-헝가리 제국의 카를 폰 합스부르크, 루마니아의 카롤 등 망명해 온 유럽 왕들의 안식처였기에 구겐하임 일행에게 묘한 홍분감을 더해 주었다. 에스토릴은 카스카이스와 리스본의 해변 어촌들 사이에 위치하고 있어서, 페기 일행은 이 내키지 않는 여정이 끝나게 될 날만 고대하며 종종 리스본에 나가 보곤 했다. 에스토릴은 미국으로 가는 길의 중간 기착지일 뿐이었던 것이다. 이들 열한 명은 지난 3주일 동안 미국행 팬암 항공편을 타기 위해 기다리고 있었다.

당시 리스본은 유럽 피난민들이 미국으로 탈출할 수 있는 유일한 장소였다. 포르투갈은 중립국이었기에, 전쟁 중에 7만 명의 피난민이 그 수도인 리스본을 통해 빠져나갔다. 1942년 제작된 할리우드 영화 〈카사블랑카Casablanca〉에서도 리스본은 모로코에 고립된 피난민들의 최종 목적지로 나온다. 대서양 횡단의 연결점이며 온갖 국적의 외국인들로 들끓는 이 도시는, 스파이들의 접선지점이며 음모의 온상이기도 했다.

나치를 피해 도망치려는 모든 사람들의 불안감은 이루 말할 수 없었고, 특히 유대인들은 더욱 그러했다. 전쟁이 시작되자, 리스본으로 향하던 기차 안의 한 목격자는 그 분위기를 이렇게 묘사했다. "밖에는 안개처럼 피어오르는 지열 위로 햇볕이 내려쬐고 있으나, 안에서는…… 공포, 어두운 공포의 그물이 승객들 삶을 뒤덮고 있다. 목적지에 다다르기 전에 비자가 만료되지 않을까, 검문소를 통과하지 못하고 기차에서 내려 돌아가라는 명령을 받으면 어쩌나, 얼마 안 되는 돈이 신천지에 도착하기 전에 떨어지

면 어쩌나, 또 어느 곳에서 전투가 벌어져 자유의 문에 도달하는 마지막 순간에 좌절되지나 않을까. 수백 명, 아니 수천 명을 짓누르는 불안감." 구겐하임 일행도 이 공포에서 예외일 수는 없었다. 사람들의 각종 증명서를 한데 모으는 일상적인 일마저도 두려움만을 더해 줄 뿐이었다.

피난민들 대부분은 할 수만 있으면 리스본을 빠져나와 미국으로 갔다. 전쟁은 수없이 많은 사람들에게 리스본이나 혹은 또 하나의 탈출구인 마르세유를 통해 미국으로 갈 수 있는 길을 열어 주었다. 마르세유에서는 미국 정보부 요원 배리언 프라이Varian Fry가 정부로부터 비밀리에 건네받은 명단에 따라 난민 2백 명을 구조하는 특수 임무를 띠고 비상구조위원회를 가동하고 있었다. 그가 독일 비밀경찰 게슈타포와 프랑스 비시 정부의 경찰을 교묘히 피해 미국으로 탈출시키려는 인사들 중에는 작가 한나 아렌트Hannah Arendt, 화가 마르크 샤갈Marc Chagall과 막스 에른스트, 하프시코드 연주자 완다 란도프스카Wanda Landowska, 조각가 자크 립시츠Jacques Lipchitz도 포함되어 있었다.

그녀 자신도 유대인으로서 위험에 처해 있던 페기 구겐하임은 1940년 12월에 비상구조위원회에 50만 프랑을 기부하여 그 작전을 실질적으로 지원했다. 그녀는 또한 앙드레 브르통과 그의 가족들을 위해 미국행 항공편을 마련하고 운임을 지불했다. 이 유력한 초현실주의 대가는 상당한 기간 미국에 머물며 페기의 지원을 받고 전쟁 중 그녀의 갤러리였던 뉴욕의 금세기 예술 갤러리에 그의 주변 인사들을 다시 모으게 된다. 그 밖에도 뉴욕에서

피난처를 찾은 미술가들로는 샤갈을 비롯해 칠레 태생의 로베르토 마타 에카우렌Roberto Matta Echaurren, 이브 탕기, 앙드레 마송André Masson, 커트 셀리그만Kurt Seligmann이 있다. 페기의 갤러리는 유럽에서 피난 온 미술가들이 미국의 떠오르는 미술가들인 잭슨 폴록, 마크 로스코Mark Rothko, 로버트 마더웰Robert Motherwell 등을 만날 수 있게 해 주었고, 양쪽의 교배와 제휴를 통해 추상표현주의가 발전되어 미술의 중심지가 파리에서 뉴욕으로 옮겨지는 현장을 조성하였다고 할 수 있다.

페기와 그녀 일행이 리스본에 도착하기 한 해 전, 독일의 침략 위협이 늘어가자 그녀는 자신이 소장한 초현실주의 및 추상주의 미술 작품들을 보존하기 위한 방법을 절실히 찾고 있었다. 이 미술 작품들은 훗날 '금세기 예술 갤러리'를 여는 기초가 되었는데 그녀의 기록에 의하면 "칸딘스키 한 점, 클레Paul Klee와 피카비아 여러 점, 입체파 브라크, 그리스Juan Gris, 레제, 글레즈Albert Gleizes, 마르쿠시Louis Marcoussis, 들로네Robert Delaunay 각 한 점, 미래파 두 점, 세베리니Gino Severini, 발라Giacomo Balla, 판 두스뷔르흐Theo van Doesburg, '데 스테일De Stijl' 몬드리안 각 한 점"이 포함되어 있었다. 초현실주의 그림으로는 미로, 에른스트, 키리코Giorgio de Chirico, 탕기, 달리Salvador Dalí, 마그리트, 브라우네르Victor Brauner의 작품이 있었고, 조각으로는 브랑쿠시, 립시츠, 로런스Mary Lawrence, 펩스너Nikolaus Pevsner, 자코메티, 무어Henry Moore, 아르프가 있었다. 루브르 미술관에서는 이 소장품을 보관하기를 거절했고, 그르노블에 있는 한 미술관 책임자가 한 차례 전시 후 보관하기로 동의했지만,

전시는 계속 미루어지고 있었다. 그러다가 드디어 운송업자인 집안 친구 한 사람이 이 모든 예술품을 다른 물품들 — 그릇, 가구, 자동차 등 — 과 함께 '가재도구'로서 포장하여 미국으로 보내자고 제안해 왔던 것이다.

이처럼 놀랄 만한 소장품을 수집한 이 여인, 페기 구겐하임은 평범한 수집가나 후원자가 아니었다. 그녀는 저명하고 부유한 집안에서 벗어나 더 큰 인생의 틀 속에서 개성을 탐구하고자 자신의 천직을 찾았다. 남들이 부러워할 만한 결혼이나 안정된 가정 대신에 그녀는 유럽 문학·예술계의 남성들과 애인으로 또는 친구로 어울리는 편력遍歷의 삶을 선택한 것이다. 그녀와 함께 유럽 전역을 끊임없이 여행했으며 이제 그녀와 함께 미국으로 건너가는 이들은 그녀의 인생에서 떼놓을 수 없는 한 부분이었다. 그와 같은 환경에서 페기는 1920년대와 1930년대 유럽 외국인 사회의 가장 화려한 인물 중 한 사람이 되었으며, 이제는 뉴욕에서 1940년대 미국의 가장 저명하고 개성적인 인물이 될 것이었다. 그녀가 수집한 소장품들은 그녀의 파격적 과단성을 잘 보여준다. 확고한 모더니즘과 초현실주의 작품들은 수집가가 여성임을 고려할 때 또한 당시의 통념으로 볼 때 도전적인 장르라고 할 만하다. 그녀는 옛날 대가들의 미술 작품만을 보며 자랐다. 그녀의 삼촌 솔로몬 구겐하임이 '비구상 회화 미술관Museum of Non-Objective Painting'의 기초가 되는 작품들을 수집하고 있긴 했지만 — 이것은 훗날 프랭크 로이드 라이트Frank Lloyd Wright가 설계한 뉴욕 5번가의 빌딩에 자리 잡은 '구겐하임 미술관'이 된다 — 그 역시

집안에서는 괴짜로 여겨지고 있었다. 게다가 그러한 솔로몬조차도 조카 페기가 전문적으로 미술 작품을 취급하는 데 대해, 더구나 모더니즘 미술을 다룬다는 데 대해 강력히 반대했다.

이 여름날 일요일 호텔 식당에 모여 있는 사람들은 어느 모로 보나 특이한 가족이었다. 가운데 앉은 페기는 당시 마흔두 살로 여전히 매력적이고 날씬한 몸매를 유지하고 있었다. 그녀는 팔목과 발목이 가냘팠고, 말할 때 두 손을 젓는 습관 때문에 연약하고 민감한 인상을 주었다. 칠흑 같은 검은 머리에 반짝이는 푸른 눈동자를 한 그녀는 놀랍도록 멋진 여인일 수도 있었으나, 서툰 화장 — 특히 빨갛고 진한 입술연지 — 과 악명 높은 못생긴 코가 그녀의 모습을 망쳐 놓았다. 약간 영국식인 발음과 낭랑한 목소리는 메마른 유쾌함을 풍겼지만, 냉소적인 말투 아래에는 남들이 자기를 어떻게 보는지에 대한 불안감이 감춰져 있었다.

페기와 함께 포르투갈에 머물고 있던 사람들 중 하나는 전남편 로런스 베일이었다. 문학과 예술에 잠깐 몸담은 적이 있는 그는 술고래에다가 성격이 급했지만 유머 감각은 뛰어났다. 한때 유명했던 길고 노란 머리도 이제 색이 바랬지만, 윗머리는 길게 기르고 밑은 짧게 친 모양이 40대 후반임에도 소년 같은 인상을 주었다. 그의 눈 역시 인상적인 푸른색이었으며, 그의 매부리코는 외모를 망가뜨리기보다는 오히려 독특한 인상을 더해 주었다. 그는 천성이 솔직한 남자였다. 여럿이 모여 이야기할 때면 재기가 넘치고 말이 많았지만, 일대일로 마주 앉아 이야기할 때는 드문 친밀감을 느끼게 했다. 그는 또한 자신의 여러 아이들에게 다정하

고 당당한 아버지였다.

베일의 두 번째 부인인 작가 케이 보일Kay Boyle도 그 자리에 있었다. 예쁘고 귀족적이며 미국 출신인 그녀는 남편이 요란하게 행동할 때마다 특유의 강렬한 표정으로 통제하곤 했다. 케이는 다른 사람들과 같은 호텔에 묵는 것을 마음에 내키지 않아 했다. 그녀는 일주일 내내 리스본에 있는 병원에서 지냈는데, 말로는 동공 감염 때문이라고 했지만 실은 일행들의 소란을 피해 있고자 함이었다. 케이는 미국에 도착하자마자 로런스와 이혼하고, 새 애인인 오스트리아 남작 요제프 프랑켄슈타인Joseph Franckenstein과 결혼할 작정이었다.

페기와 케이는 서로 완전히 정이 떨어져 있었다. 케이는 로런스에게 무슨 수를 써서라도 전처와의 사이에서 낳은 두 아이들의 양육권을 얻어 내라고 다그쳤다. 그들은 구겐하임가家 여자들이 비정상적이며 어머니로서는 부적합함을 보여 주려고 페기 집안에 대한 추잡한 소문을 들추어내기까지 했다. 로런스는 결국 아들 신드바드의 양육권을 확보하였으나, 그것 때문에 케이와 페기는 심한 신경전을 벌였다. 나중에는 역시 로런스와 페기 사이의 딸인 페긴을 놓고도 똑같은 일이 있었다.

일행 중 아이들은, 나름대로 상황을 이해하고는 있었지만 에스토릴에서 힘겨운 시간을 보내고 있었다. 각각 열여덟 살과 열여섯 살이던 페기의 아이들 신드바드와 페긴은 더욱 그랬다. 예쁜 금발의 페긴은 웃을 때 입을 아래로 그리고 안쪽으로 끌어당기는 것을 포함해 여러 가지로 어머니를 닮아 있었다. 그녀는 의

붓엄마 케이와 매우 사이가 좋았으며 케이의 행동을 옹호하고 나서서 페기를 힘들게 했다. 한편 신드바드는 "한 남자도 아니고 두 남자의 인생을 파멸시켰다"고 케이에게 비난조로 대들었다. 케이가 떠나감으로써 신드바드는 자기가 아는 단 하나의 진정한 어머니를 잃어버린다고 느꼈던 것이다. 정열적인 커다란 눈의 신드바드는 음울한 미남형이었으며 엄마가 아닌 아빠의 코를 닮아 있었다. 그는 그해 여름에 포르투갈에서 동정童貞을 버린 다음 미국에 가겠다는 생각에 사로잡혀 있었다. 어른들은 그것을 재미있는 화제로 삼았고, 페기는 아들에게 그 동네 여자아이들로부터 성병이 옮을 수 있다며 "그런 여자들과 상대하지 말라"고 강조했다.

일행 중에는 재클린 벤타두어Jacqueline Ventadour라는 열다섯 살 된 소녀가 있었는데, 페긴의 가까운 친구인 이 아이가 신드바드에게 반했다는 사실 역시 어른들의 재미있는 가십거리가 되었다. 하지만 신드바드는 전해 여름 프랑스령 알프스의 안시 호수에서 만난 이본 쿤Yvonne Kuhn(페긴의 첫사랑 소년의 누나이기도 했던)과 여전히 사귀는 중이었다.

일행 중 네 번째 성인은 페기의 당시 애인이던 화가 막스 에른스트였다. 페기는 이 독일 화가를 두 달 전 마르세유에서 미국으로 떠날 준비를 하던 중 만났다. 길고 옅은 금발에 꿰뚫어보는 듯한 푸른 눈과 매부리코가 젊은 시절의 로런스를 닮은 이 미남에게 페기는 곧바로 반해 버렸다. 페기는 프랑스의 포로수용소에 있던 그를 위해 긴급 출국 비자를 얻어다 주고 어려운 흥정을 통해 그의 작품들을 돌려받고 여비를 대 주는 등 노력을 마다하지

않았으며, 막스는 이에 감동하여 자기도 함께 가겠다고 응낙한 것이다. 그러나 여전히 막스는 속을 알 수 없는 사람이었다. 더러는 시끄럽다가도, 갑자기 굳은 표정을 짓고 입을 다문 채 유럽식으로 불쾌감을 나타내곤 했다. 항상 냉담한 태도를 취해 페기를 의아하게 만들기도 했다. 자기만의 아나키즘을 신봉하는 그는, 이미 갈등이 끓어올라 폭발 직전인 이 식구들에 대해 날카롭고 예측할 수 없는 한마디를 던지곤 했다. 일요일인 그날 그는 머리를 구강세척제에 담가 파랗게 물들여서 아이들을 즐겁게 하고 어른들에게 여흥을 제공했지만, 그 자신은 자기 머리색에 대하여 한마디도 하지 않았다. 막스는 특히 아이들에게 약간의 공포 분위기를 조성했을 것이다. 바로 그날 아침에도, 케이와 로런스의 열두 살 된 딸 애플은 막스가 나체로 그의 방 거울 앞에 서서 엄숙하게 머리에 파란 물을 들이는 모습을 보았던 것이다.

막스가 홀로 리스본에 온 영국 화가 리어노라 캐링턴에게 아직도 미련을 갖고 있는 듯해서 페기는 실망하고 있었다. 그러나 페기가 이후 회고록에서 말했듯이 "아직은 막스와의 생활이 끝나지 않았다고 확신하고 있었다." 어느 저녁 페기와 막스는 카스카이스에 갔는데, 그곳에서 페기는 한밤중에 나체로 수영을 했다. 밤바다는 무섭게 보였고, 어두운 파도 속에 가물가물 떠 있는 페기를 보자 두려워진 막스는 그녀에게 물에서 나오라고 애원하다시피 했다. 잠시 후 물에서 나온 페기는 자기 슈미즈로 몸을 닦았고 이어서 두 사람은 바위 위에서 사랑을 나눴다. 인근의 현란한 호텔 바에 가서 브랜디를 마시면서 그녀는 그 슈미즈를 바 난간에

걸어 놓고 말렸다. "막스는 나의 파격적인 면모를 좋아했다"고 페기는 후에 기록했다.

6월 말의 그날 저녁, 페기는 습관대로 커다란 테이블의 상석에 앉았다. 한쪽에는 막스가, 다른 쪽에는 로런스가 앉았다. 케이는 세 사람을 무시한 채 아이들 옆에 앉아 그들을 돌보고 있었다. 그러다가 갑자기 자기가 들은 소문에 의하면 페기가 수집품을 실어 보낸 배가 침몰되었다더라고 큰 소리로 알려 주었다. 그 후로도 그녀는 포르투갈에서 지루하게 기다리는 내내 몇 번이나 그 기분 나쁜 말을 반복했다. 페기는 자기 수집품들을 미국으로 떠나보내서 안도하고 있었으나, 그런 안도감은 어느새 과연 배가 안전히 도착할지에 대한 불안감으로 바뀌었다. 페기는 자기 아버지가 타이태닉호 침몰로 희생되었기 때문에 선박에 대해 불신감을 갖고 있었다.

페기는 후에 "그 호텔에서 우리들의 일상은 좀 이상한 것이었다"며 그때의 생활을 재미있게 기록했다. 그녀는 자기네 테이블의 자리 배치에 대해 호텔 직원들이 혼란스러워하는 것을 아주 재미있어했다. "내가 누구의 부인인지, 또 케이가 우리들과 무슨 관계인지 호텔 직원 중 누구도 알지 못했다." 호텔에는 영국 왕과 외모가 닮았다고 해서 로런스가 '에드워드 7세'라고 별명을 붙인 직원이 있었는데, 어느 날 페기로부터 그녀가 탄 기차가 에스토릴에 도착할 시간을 알리는 전화를 받은 그는 메시지를 누구에게 전달해야 할지 모른 나머지 식당으로 와서 로런스와 막스 둘 모두를 향해 무표정한 태도로 "마담께서 9시 기차로 도착하신답니

다" 하고 전했다.

테이블에서 페기가 주빈 자리를 차지하는 것은 결코 우연이 아니었다. 재클린 벤타두어를 제외한 일행 모두의 항공료 550달러(지금 돈으로 6천 달러 이상)를 지불한 것이 바로 페기였다. 전쟁 중 유럽을 떠나려는 사람들의 비자 발급과 여행을 주선하는 중심지였던 마르세유에서 일행의 여행 허가 서류를 만들고 프랑스 국립 은행에서 자기 계좌로 돈을 이체하여 이들의 여권에 등재시킨 것도 바로 그녀였다.

이처럼 자유분방하고 파격적이며 집시 같은 사람들이 한자리에 모인 유일한 이유는 페기였다. 그녀는 이들 모두를 한데 모으는 접착제였던 셈이다.

그들 모두는 원해서가 아니라, 그러지 않으면 안 되기 때문에 미국으로 가는 것이었다. 페기와 케이, 특히 유럽에서 자란 로런스는 미국 밖에서 사는 데 이골이 난 사람들이었다. 이들은 미국을 약간의 거리를 두고 바라보았으며 속되고 돈밖에 모르는 나라로 생각하고 있었다. 막스 역시 근본적으로 국적이 없는 데다가 그렇게 된 지도 꽤 오래된 사람이었다. 그는 고향인 독일이나 다른 유럽 국가 어디에도 머물 수 없었고 그때그때 바람 부는 대로 돌아다녔다. 그러나 페기는 자기의 수집 활동이 전쟁으로 인해 중단되어 버린 데 좌절감을 느껴서, 어린 시절을 보낸 도시를 다시 찾아가는 두려움을 무릅쓰고라도 미국에서 새로운 삶을 시작할 수 있는 가능성을 기대하고 있었다. 페기의 바람은 자기의 소장품들이 제자리를 찾고, 그렇게 됨으로써 자신도 예술가들 속에

서의 삶을 계속하는 것이었다.

페기 구겐하임이 자신도 독립적으로 활동하고 나아가 모더니즘 세대를 위한 후원자, 수집가, 때로는 구원자로서의 역할을 다할 수 있다는 자신감을 갖게 된 것은 유럽에서였다. 1922년 스물네 살 때 로런스 베일과 결혼하면서 페기는 뉴욕의 독일계 유대인 명문가 딸로서 정해진 운명과 그들의 어리석을 만큼 보수적인 사고방식을 뒤로하고 유럽의 예술가들 속에서 사는 인생을 택했던 것이다. 로런스와의 결혼은 그러기 위한 첫 시도였지만, 그 와중에 불쾌한 일도 많이 겪었다. 페기는 자기가 나태한 부자로서 살고 있다고 느끼면서 좀 더 많은 것을 원하게 되었다. 좀 더 적극적으로 예술과 문학의 창작 현장에 몸을 담고자 했던 것이다. 로런스와 이혼한 그녀는 스스로 평생의 연인이라고 생각한 존 홈스에게로 다가갔다. 유망한 작가이자 문학 비평가였던 그와 페기 주변에는 주나 반스Djuna Barnes 같은 작가들, 또한 에드윈 뮤어 Edwin Muir 같은 영국 비평가들이 몰려들었다.

페기는 재산을 소유한 여자에게 가능한 새로운 인생을 개척하고 있었다. 그녀가 마흔이 되기 전인 1938년 홈스가 갑자기 죽으면서 그녀는 자기가 갈 길을 찾아야 했다. 그녀는 런던에 '구겐하임 죈Guggenheim Jeune*'이라는 아트 갤러리를 열었는데, 경험이 별로 없었음에도 불구하고 놀라운 성공을 거두었다. 2년 동안 그녀는 최고의 현대 미술 전시회를 열어 탕기와 칸딘스키의 그림을

• '젊은 구겐하임'이란 뜻

전시하고 브랑쿠시, 무어, 아르프, 콜더, 펩스너를 비롯한 많은 작가의 조각품을 전시했다. 그러면서 전시회를 할 때마다 최소한 하나의 작품을 매입하는 관례를 만들었다. 갤러리가 경제적 이익을 내지 못하자 그녀는 이를 닫고 런던에 본격적인 현대 미술관을 개관하기로 마음먹었다. 더 높은 목표를 설정했던 것이다. 유럽의 미술 작품들이 위험한 사회 분위기로 인해 낮은 가격에 팔리고 있던 까닭에 그녀는 다소 경제적인 동기로 작품을 수집하기 시작했다. 미술관의 기초가 될 소장품을 모으면서 그녀는 구겐하임 쾬을 여는 데 도움을 주었던 마르셀 뒤샹의 자문을 받았으며, 나중에는 수완 좋은 미국인 아트 딜러 하워드 퍼첼의 도움을 받아 본격적으로 미술품 매입에 나섰고 그녀 자신의 말대로 "하루에 그림 하나씩" 사들였다.

전쟁 발발 후 프랑스 침공 위협 때문에 그녀는 당분간 미술관을 여는 것을 포기하고 수집품을 보관해 놓았다. 그녀는 예술가들의 영지領地를 만들려는 이상을 가지고, 꼭 피난을 떠나야만 하게 되었을 때까지 온 나라를 돌아다니며 의미 있는 시간을 보냈다. 마흔이 되면서 예술 후원자로서 자리 잡은 페기는 이제 연인들을 수집하기 시작했다. 그녀는 자기에게 익숙한 문학·예술계에서 연인을 선택했다. 그 가운데는 사뮈엘 베케트(어쩌면 그녀의 가장 진실되고 가까운 연인이었다), 탕기, 브랑쿠시, 영국의 초현실주의자 줄리언 트리벨리언Julian Trevelyan, 제임스 조이스James Joyce의 아들 조지오 등등이 있다. 이들과의 정사에는 힘든 경우가 있기도 했지만, 성적 해방은 페기에게 활기를 불어넣고 새로운 생동감을

제공해 주었다. 한편 그녀는 자기의 여러 친구들을 재정적으로 지원해 왔다. 주나 반스, 로런스 베일, 아나키즘적 페미니스트 엠마 골드만Emma Goldman이 페기의 도움을 받았고, 지금 이곳 포르투갈에서 합류한 막스 에른스트도 그러했다. 세상 사람들은 수군거렸고, 페기의 귀에도 숙덕거리는 소리가 들렸다. 하지만 낡은 도덕주의자들과 속 좁고 요조숙녀인 체하는 자들의 가십을 페기는 아예 무시해 버리기로 했다.

페기는 21년 전 미국에 다녀간 후, 특별한 계기로 가족을 방문해야 하는 경우를 제외하고는 뒤를 돌아본 일이 없었다. 1941년 6월 리스본 교외의 임시 거처에서, 미국은 다시 그녀 앞에 달갑지 않은 모습을 드러내고 있었다. 어떤 면에서 그녀는 지금 꾸준히 자신을 만들어 준 소장품들을 따라가는 것인지도 몰랐다. 그 소장품들은 그녀의 자신감을 길러 주었으며, 사생활의 안정이 보장되지 않았던 그녀의 삶에 유일한 축복이었다. 뉴욕에서 무엇이 그녀를 기다리고 있을지 알 수 없었고, 20세기 예술계에서 그녀가 하게 될 역할이 무엇인지도 알지 못했지만, 그녀는 이러한 자신감에 몸을 맡겨야 한다는 것만은 알고 있었다.

1
숙명, 가문

페기 구겐하임은 자기 외가인 셀리그먼 가문에 대해 "미친 사람들이 아니면 좀 특이한" 집안이라고 생각했다. 그 집안의 조상들은 성적으로 전혀 새로운(말하자면 아주 노골적인) 모습과 별난 행태를 보여 주어 정말로 정신 이상은 아닌가 하는 생각이 들게 했다. 그럼에도 1898년 그녀가 태어날 즈음에 이 새로운 상업·금융 가문은 뉴욕 독일계 유대인 사회의 거목이 되어 있었다. 그래서 저명한 역사학자 스티븐 버밍엄Stephen Birmingham은 『우리 패거리들Our Crowd』이라는 저서에서 에드워드 시대의 귀족 같은 이 집안사람들에게 책 제목과 동일한 별명을 부여하기도 했다. 이 독일계 유대인 가문은 야심 차면서도 사회사업에 적극 기여하며, 많은 자녀를 두어 대가족을 이루고, 여자들은 최고급 부르주아식 생활(티파티, 가족 모임, 유럽 여행, 자녀 교육)을 추구하는 것이 특징

이었다. 어느 정도는 집안끼리 혼인이 행해졌고, 외부 사람들에게는 이상할 정도로 눈에 띄게 배타적이었다. 남자들은 좋은 집안의 여자와 결혼해서 가업 — 주로 금융 및 법률 계열 — 에 종사하는 것으로 정해져 있었다. 젊은 여자들은 뉴욕 5번가의 저택에서 성장하였고, 수십 년 후의 시대부터는 어퍼웨스트사이드에서 교육을 받았다. 그들에게는 남자들보다 더 고정적인 진로가 정해져 있었다. 일반 학교의 교과목들은 거의 배우지 않지만, 프랑스어를 배우고 바느질을 익히고 권위 있는 대가들로부터 별도로 음악과 미술을 배우며 유럽 여행을 통해 경험을 넓힌다. 그리고 나면 사교계에 데뷔를 하여 몇 년 후 같은 사회의 유대인 남자 중에서 친척이 아니면 적어도 그들의 친가와 버금가는 집안의 남자와 결혼을 하도록 정해진다. 그렇게 해서 다시 아이들을 양육하며 대가족을 무난히 운영하고 유지하는 데 전념하게 된다. 페기 구겐하임은 아주 어려서부터 이 같은 독일계 유대인 집안 여인의 숙명으로부터 벗어나겠다고 결심했던 것이다.

셀리그먼Seligman이라는 말은 독일어로 '축복받은 사람'이라는 뜻이지만, 독일 바이에른 지방 뉘른베르크 북쪽의 레그니츠 강가에 있던 조그만 마을 바이에르스도르프 출신의 셀리그먼 가문은 가난한 장사꾼 집안이었다. 데이비드 셀리그먼 역시 예외는 아니어서, 처음에는 직조공이었으나 이후 모직물과 봉랍封蠟 장사를 했다. 19세기 초 바이에른 지방의 유대인들에게는 정말로 엄격한 제한이 가해졌다. 자기 집터 이외의 땅은 소유할 수 없었고, 법이 허락하는 대로만 결혼해야 했으며(유대인 가구의 숫자를 제한하려

는 의도였다) 자기 마을을 떠날 때는 통행료를 지불하고, 그 밖에도 수시로 부과되는 수탈에 가까운 조세에 시달려야 했다. 그러다가 도시에 공장들이 들어서고 바이에르스도르프의 게토*에 있던 농부들이 도시로 이주하면서 농촌 생활도 경제적으로 조금씩 회복되어 갔다.

1818년에 데이비드 셀리그먼은 인근 슐츠바흐 마을의 패니 슈타인하르트Fanny Steinhardt와 결혼했는데 이때 신부는 리넨 제품 조금과 옷감 몇 필, 그리고 의류 몇 가지를 가지고 왔다. 이것으로 바이에르스도르프 유덴가세**에 붙어 있던 데이비드의 작은 집에 조그만 가게를 차렸다. 패니는 1819~1839년 사이에 열한 명의 아이를 낳았다. 첫아이 조지프Joseph Seligman는 엄마 곁에서 가게 일을 했다. 물건을 팔아 받은 동전의 모양이 제각각인 데 흥미를 느낀 그는, 다른 동네의 동전과 자기 지방 동전을 서로 바꾸어 주면서 약간의 수수료를 받는 일을 시작했다. 장래의 은행가에게는 기막힌 훈련이었다. 패니는 조지프에게 좋은 교육을 받게 하기로 결심하고 그를 2년간 에를랑겐 대학에 보내기 위해 평생 모은 돈을 다 썼으며, 조지프는 그 대학에서 단연 우수한 학생이 되었다.

바이에르스도르프는 그와 같은 우수한 젊은이에게 어떤 장래도 약속해 줄 수 없을 것이 분명했다. 이즈음 이미 독일 사람들은 무한한 기회가 있다고 소문난 미국으로 이민을 가기 시작했고,

* 유대인 강제 거주 구역
** 유대인 거리

이민자의 숫자는 나날이 늘어 가고 있었다. 1837년 조지프는 동네의 다른 청년 열한 명과 함께 브레멘 항구로 떠났다. 그의 옷 속에는 엄마가 꿰매어 넣어 준 백 달러가 있었고, 주머니 안에는 최소한의 뱃삯인 40달러가 들어 있었다. 텔레그라프호를 타고 2주일 동안 대서양을 건너는 항해는 정말로 험난했으며 최하 등급 승객에게는 하루 한 끼 ― 물, 콩, 돼지고기 한 쪽 ― 만이 제공되었다. 돼지고기는 유대인들에게 금기시되는 음식이었지만 조지프는 어쩔 수 없이 먹어야만 했다.

뉴욕 땅을 밟았을 때 조지프는 열일곱 살이었다. 계획한 대로 그는 펜실베이니아의 마우치 청크 마을로 향했다. 그 마을은 어머니의 사촌이 사는 곳이었고, 독일말이 통하기 때문에 독일계 이민자들이 언어 장벽을 극복할 수 있는 곳이기도 했다. 마우치 청크에서 조지프는 1년 동안 미국인이 경영하는 '아사 패커' 조선소의 출납계원으로 일했다. 그러다가 그는 남을 위해서가 아니라 자기 스스로 돈을 벌어야겠다고 결심했다. 온몸에 갖가지 물건들 ― 처음에는 보석과 시계, 그 후에는 봉제품, 옷감, 숄, 식탁보, 안경, 구두주걱 ― 을 잔뜩 짊어지고 시골 마을을 돌아다니며 팔다가 밤이면 들판에서 잠을 잤다. 그는 곧 충분한 돈을 마련하여 두 동생 윌리엄과 제임스를 불러들였고, 이들 역시 행상에 성공하자 세 사람은 펜실베이니아주 랭커스터에 가게를 차리고 넷째 셀리그먼인 제시를 불러들였다.

페기의 할아버지가 되는 제임스는 셀리그먼 형제 가운데 제일 용모가 준수하고 물건을 파는 능력이 탁월했다. 그는 한창 경제

가 호황이던 남부 지방에서 승부를 걸 욕심이 났다. 말 한 필과 마차를 사서 사람 등에 질 수 있는 것보다 훨씬 많은 물건을 싣고 본격적으로 남부의 마을들을 돌아다니며 팔 생각이었다. 그러나 형 조지프가 반대했다. 구겐하임 집안에 내려오는 재미있는 이야기가 있다. 어느 더운 여름날 제임스와 조지프 형제가 가게에서 다투고 있을 때 손님 한 사람이 들어왔다. 제임스는 화를 참으며 형에게 말했다. "내가 저 여자한테 덧신 한 켤레를 팔면 보내 줄래?" 조지프는 그러겠다고 했다. 날씨도 날씨인 데다 당시 가게에는 덧신 재고가 없었지만, 제임스는 상냥한 표정을 지으며 그 여자에게 다가갔다. 그는 손님이 다시 올 때는 준비해 놓겠다고 약속하여 결국 덧신 한 켤레를 팔았다. 몇 년이 지난 뒤 제임스는 이렇게 큰소리쳤다고 한다. "가게에 있는 물건을 원하는 손님에게 파는 것은 장사가 아니다. 없는 물건을 원하지 않는 사람에게 파는 것, 그것이 장사다." 조지프가 약속대로 말 한 필과 마차를 마련해 주자 제임스는 정말 남부로 갔다. 얼마 지나지 않아 제임스는 천 달러의 이익을 내고 돌아왔다. 형제들은 이에 감명받아 랭커스터의 가게를 팔고 앨라배마주 모빌로 이사했다.

그때 바이에른에서 편지 한 통이 왔다. 어머니는 돌아가시고 가게도 잘 안 되어 아버지는 더 이상 나머지 일곱 자녀를 기를 수 없다는 내용이었다. 네 아들은 2천 달러를 마련해서 스무 살 된 바베트, 열다섯 살 로잘리, 열 살 레오폴드, 여덟 살 에이브러햄, 일곱 살 아이작, 두 살짜리 사라를 미국으로 데려왔다. 열세 살의 헨리는 아버지를 돌보도록 남겨 놓았다. 그러나 곧 아버지에게서

장사가 완전히 망했다는 편지가 왔다. 조지프는 아버지의 빚을 대신 갚아 주기로 하고 1843년에 아버지와 헨리도 미국으로 데려왔다. 윗형제들은 뉴욕의 로어이스트사이드에 아파트 한 채를 마련해서 식구들을 정착시키고 바베트가 살림을 하며 가정을 꾸려가도록 했다. 그러나 아버지는 미국에 온 지 2년 만에 세상을 떠났다.

한편 남부에 있던 조지프가 셀마 외곽에 건물 세 개를 빌려 옷 가게를 차려서, 형제들은 드디어 고용주가 되었다. 바베트와 로잘리에게서 결혼을 하겠다는 편지가 오자 조지프는 나머지 아이들을 둘이서 나누어 데려가라고 했다. 제임스는 바베트의 결혼식 참석차 뉴욕으로 왔다가 윌리엄 스트리트에 'J. 셀리그먼 형제 상회'라는 점포를 개업했고 다른 형제들 또한 미주리주 세인트루이스와 뉴욕주 북부 워터타운에 점포를 열면서 새 식구가 된 매제들을 합류시켰다. 캘리포니아에 골드러시가 몰아치자 제시와 레오폴드는 배편으로 파나마 운하를 거쳐 샌프란시스코로 갔고, 그곳에서 벽돌 건물 하나를 임대하여 점포를 열었다. 그 건물은 1851년 대화재로 소실되어 채무가 소멸되었다. 점포의 이익은 좋았지만 시장 전체에 비하면 딱히 높은 것도 아니어서 둘은 곧 금을 뉴욕으로 보내는 일을 시작했고, 다른 형제들은 받은 금을 상품 거래소에서 팔거나 물건을 사러 유럽으로 가는 길에 가져가서 팔았다. 이즈음에 이르러서 셀리그먼 형제들은 공식적으로 금융업에 착수하고 있었으며, 이는 거대하게 부상하고 있던 경제 호황과 맞아떨어지는 것이었다(한 차례 격동은 1857년 불황이었지만

조지프는 사전에 소문을 듣고 셀리그먼 자산을 동결시켜 피해를 입지 않았다). 1848년에 조지프는 바이에르스도르프 마을 출신의 사촌인 바베트 슈타인하르트와 결혼했고 1857년에는 뉴욕시 머리힐 지역에 있는 고급 브라운스톤* 저택으로 이사 갔다. 이즈음엔 형제들 대부분이 결혼을 했으며, 일요일마다 조지프의 집에서 성대한 가족 만찬을 갖는 것이 전통으로 굳어지기 시작했다.

셀리그먼 형제들의 재산은 1857년에 이미 모두 50만 달러에 이르렀지만, 그들의 진정한 재산은 남북전쟁 때 비로소 형성되었다. 1860년에 윌리엄 셀리그먼은 옷을 팔기만 하는 것보다는 만드는 것이 더 이익이리라는 생각에서 의류 공장을 시작했다. 정부에서 전쟁에 대비하여 군복이 필요하리라는 생각은 결코 환상이 아니었고, 윌리엄은 동생 아이작에게 적기에 일을 맡겨 정부로부터 계약을 따냈다. 당시엔 정부가 안정되지 않아 다른 사업가들은 이런 일을 매우 위험한 사업으로 생각했다. 정부는 연방국채로 지불을 했고 그 국채는 미국 내에서는 거의 되팔 수 없었으므로, 사실상 위험한 사업이었다. 그러나 조지프는 거기에 높은 이익을 붙여 외국에 팔았다. 1865년 리 장군이 항복했다는 소식이 전해지자 조지프 셀리그먼은 'J & W 셀리그먼 컴퍼니'라는 국제 은행을 설립했다. 곧이어 형제들은 파리(윌리엄이 운영), 프랑크푸르트(헨리), 런던(아이작)에 지점을 설립했다. 셀리그먼 형제들은 모두 서른여섯 명의 아들을, 자매들은 여덟 명의 아들을

• 갈색 사암. 상류층의 고급 주택 재료로 많이 쓰인다.

낳았다. 이 가문은 "미국의 로스차일드"로 알려지게 되었고 미국 대통령들의 가까운 자문역이 되었다. 조지프는 그랜트Ulysses S. Grant 대통령으로부터 재무장관 자리를 제의받았으나 거절했다. 미국의 거부들 중 어느 누구도 이처럼 비천하게 출발하여 이렇게 빨리 성공하지 못했다.

셀리그먼 가문은 눈부신 활동으로 부富를 형성한 미국의 이민 1세 가운데 하나인데, 그 밖에 다른 독일계 유대인 재벌 가문으로는 레만, 워버그, 시프 등이 있다. 셀리그먼 가문은 남북전쟁과 그 후의 경제 발전을 통해 부를 이룬 세대에 속한다. 그런 점에서 이들은 사업과 결혼을 통해 두 세대 이내에 상류 계급이 된 밴더빌트, 록펠러, 모건 가문에 견줄 수 있다.

셀리그먼 가문은 또한 유럽의 게토가 개방되면서 더 넓은 세상에서 자기들의 기개를 마음껏 발휘하여 성공한 사업가의 첫 세대에 속한다. 이러한 이민자들은 기존 사회에 동화되어 편안한 생활을 하고픈 욕망과 수세기에 걸친 박해로 인한 자기 보호 본능 사이에서 끊임없는 긴장감을 느꼈다. 그런 상황에서 이들이 택한 생활 방식은 가족 간에 매우 긴밀한 결속을 유지하며 가업에 종사하는 것이었는데, 이는 그들에게 선택이 아닌 절대적 가치였다. 이들은 뉴욕의 상류 사회, 즉 유서 깊은 맨해튼의 엘리트들 가운데 유대인으로 이루어진 일종의 소우주小宇宙라고 할 수 있는 독특한 부류를 형성했다. 그들은 대인관계에서 보수적이었으며 집요하게 유대의 전통을 지켰다(동유럽으로부터 새로 유입되는 유대인들에 대해서는 거만을 떨면서도). 그와 동시에 각별히 예술에 기

여하는 면모를 보였으며 — 예를 들어 오토 칸Otto Kahn이 메트로폴리탄 오페라의 배후 조종 세력인 것처럼 — 자선 사업 분야에 새로운 변혁을 이룩했다. 이 사회의 구성원들은 자신들의 부르주아적 삶에 대한 세간의 비판을 실감하면서도 달성하고자 하는 목표에는 한도를 두지 않았다.

제임스 셀리그먼은 조지프와 윌리엄이 처음 시작한 랭커스터의 가게에 합류하기 전에 펜실베이니아주 베슬리헴에서 기와공으로 일을 했었다. 1912년 여든여덟의 제임스는 '빌리켄'이라고 이름 지은 노란색 카나리아 한 마리를 어깨에 앉혀 놓고『뉴욕 타임스New York Times』와 인터뷰를 했다. 다른 신체 기능은 여전히 온전했으나 귀가 완전히 먹어 버린 그는 메모지를 통해 기자의 질문에 답했다. 어려서 직물공으로 훈련을 받은 그가 고향에서 모은 돈 몇 푼을 들고 미국에 처음 도착한 이야기, 그리고 오던 배 안에서 천연두에 걸린 이야기를 했다. 이 인터뷰를 할 즈음에 제임스 셀리그먼은 뉴욕에서 가장 나이 많은 은행가이며 뉴욕 증권거래소에서 세 번째로 나이 많은 회원이었다. 기자가 묘사한 그는 "검정색 양복을 입고 눈처럼 하얗게 센 머리에 기다란 흰 수염을 한 노신사로 슬리퍼를 신은 발을 쭉 뻗어 벨벳 발걸이 의자에 올려놓고 있었다."

제임스는 1851년 스물한 살 때 열일곱 살의 로자 콘텐트Rosa Content와 결혼했다. 그녀는 미국 독립 이전부터 뉴욕에 자리 잡은 네덜란드계의 유서 깊은 가문 출신으로 셀리그먼 집안을 "장사

치"라고 깔보았다. 검은 눈에 올리브색 피부의 그녀는 "미인이지만 좀 별난" 사람으로 여겨졌으며 물질적인 것을 좋아하는 성격이어서 제임스는 천성적인 구두쇠 기질에도 불구하고 그녀가 원하는 것은 대부분 사 주었다. 그녀는 남편과 같이 제임스라는 이름을 가진 영국인 하인 하나를 데리고 있었는데 "제임스야, 짐*에게 저녁 식사가 다 되었다고 해라"고 말하곤 했다. "매우 아름답지만, 난폭하고 종잡을 수 없는" 여인인 로자는 일찍부터 남편에게 다른 애인이 있음을 알았고 가게 점원들에게 다가가서는 판매대 너머로 몸을 기대고 "자네는 내 남편이 최근에 나와 함께 잔 것이 언제라고 생각하나?"라고 묻기도 했다. 집안에 내려오는 이야기에 의하면 그녀의 기이한 행동 가운데 하나는 새로 발명된 전화에 대한 공포였다. 그녀는 오직 하인들에게만 그것을 사용하도록 허용했다. 제임스는 "참을성 없는 부인을 철학적으로 다루어서" 여덟 명의 자녀 — 아들 다섯, 딸 셋 — 를 길러 냈다. 훗날 페기는 회고록에서 할아버지가 열한 명의 자녀를 두었다고 했으나, 이것은 아마도 어려서 죽은 아이들까지 포함한 숫자로 짐작된다.

큰딸 프랜시스, 보통 패니라고 알려진 페기의 첫째 이모는 페기의 말에 의하면 "구제불능의 소프라노"였다. 깃털 목도리를 두르고 머리에 장미꽃을 꽂았던 그녀는 요리를 잘했으나, 그보다도 1889년에 처음 판매되기 시작한 소독약 라이솔로 가재도구를 닦는 일을 더 좋아했다. 집안에서 전해 오는 말에 의하면 그녀의 남

• 제임스의 애칭

편은 30년 동안 그녀와 싸우면서 산 끝에 둘 사이의 아들 중 하나를 골프채로 살해하려 했고, 실패하자 발에다 쇳덩이를 달고 저수지에 몸을 던졌다고 한다. 둘째 이모 애들레이드는 매우 뚱뚱했고, 나중에는 자기가 발치라는 약사와 불륜에 빠졌다는 환상을 갖게 되었다. 가족들이 발치라는 사람은 존재하지 않는다고 설득했지만 그녀는 죄책감과 후회에 시달리게 되어 결국에는 요양원으로 보내졌다. 그리고 마지막 셋째 딸 플로레트가 페기의 어머니다.

아들들의 교육을 위해 제임스의 형 조지프는 당시 유명하던 작가 허레이쇼 앨저Horatio Alger*를 초청해 들였다.『비천한 톰Tattered Tom』이나『가난뱅이 딕Ragged Dick』과 같은 책을 써서 일약 유명해진 작가였던 그는 조지프의 다섯 아들을 가르쳤는데, 제임스의 다섯 아들 역시 이에 합류했다. 가냘픈 체격에 부드러운 태도와 여성적인 성격의 소유자였던 앨저는 자기에게 주어진 보수를 주체할 줄 몰라 식구들의 놀림을 받으면서도 그것을 농담으로 넘기곤 했다. 가정교사에게 감사하던 조지프와 제임스는 자기들 회사에 그의 구좌를 개설하고 그의 이름으로 소득을 저축해 주었다. 이것은 훌륭한 투자였으며 결국엔 앨저 자신도 부자가 되었다. 그는 오랫동안 셀리그먼 가족 만찬에 고정적으로 참석하던 멤버였다.

* 1832~1899, 하버드 대학을 졸업하고 교직에 종사하면서, 가난하고 비천한 소년이 부지런히 노력하고 행운이 도와 성공한다는 식의 소설을 써서 당시 미국에서 가장 유명하고 영향력 있는 작가가 되었다.

제임스와 로자 부부의 아들들 중 드위트와 새뮤얼은 조카 페기의 말에 의하면 "정상에 가까운" 사람들이었으며, 특히 페기가 좋아한 드위트(뉴욕 주지사 드위트 클린턴DeWitt Clinton의 이름을 따왔다)는 법률을 전공하고 가업에 참여했다. 그는 극작가가 되고 싶어 했지만, 작품을 어떻게 매듭지어야 할지 몰라 항상 환상적인 전환으로 도피하곤 했다. 그는 『에포크Epoch』라는 주간지를 발행하기도 했다. 둘째 아들 새뮤얼 셀리그먼은 어머니 로자와 마찬가지로 결벽증이 심해서 하루에도 수차례씩 목욕을 했다.

가장 외모가 준수한 아들은 셋째 제퍼슨이었다. 그는 부잣집 딸과 결혼했으면서도 이스트사이드에 있는 한 호텔에서 살았다. 집 안은 다른 애인들에게 주기 위해 '클라인즈' 백화점에서 산 옷들로 가득 차 있었다. 누이동생 플로레트는 그곳을 찾아올 때마다 한아름씩 옷을 가져가면서 "나라고 갖지 못할 이유가 없지"라고 말했다고 한다. 제퍼슨은 'J & W 셀리그먼 컴퍼니'에 합류하여 일을 하게 되었는데 고객들에게 과일과 생강을 주며 이것으로 무슨 병이든지 예방할 수 있다고 말해서 유명해졌다.

넷째 아들 워싱턴은 한 번도 결혼을 하지 않았고 또 가업에도 참여하지 않았다. 소화 불량과 신경과민으로 고생한 그는 1903년 면도날로 목을 베어 자살을 시도했고, 월스트리트에서 증권 투자를 했다가 크게 손해를 보기도 했다. 숯과 얼음을 씹어 먹는 버릇이 있어 이빨이 까맣게 되었고 양복에는 숯과 얼음을 넣는 특수한 주머니가 달려 있었다. 쉰여섯 살 때 그는 웨스트 44번가에 있는 '제러드 호텔'의 자기 방에서 "평생을 병으로 사는 것이 지겹

다"는 쪽지를 남겨 놓고 권총으로 자살했다.

막내아들 유진은 페기의 말에 의하면 "지독한 구두쇠"였는데 열네 살에 컬럼비아 대학 법학과에 입학하여(열한 살 때 이미 입학 허가는 받았다) 4년 후 반에서 1등으로 졸업했다. 그 역시 한 번도 결혼을 하지 않은 채 누이와 형의 집에 얹혀살았고, 의자를 길게 늘어놓고 그 위에서 자기 키만큼 기다란 뱀을 가지고 놀며 조카들을 재미있게 해 주었다.

페기의 어머니 플로레트 역시 이상한 버릇을 지녔다. 그녀 역시 라이솔로 가구들을 닦아 내고, 말할 때 세 번씩 되풀이하는 버릇이 있었다. 그녀의 조카가 기억하는 이야기로는 이런 것이 있다. 한번은 로마에서 운전을 하다가 일방통행 길로 잘못 들어가 순경이 멈춰 세우자 "나는 지금 일방, 일방, 일방으로 가려는데요"라고 대꾸했다고 한다. 또 한번은 깃털 모자를 사려고 가게에 간 그녀가 "깃털, 깃털, 깃털이 달린 모자를 달라"고 하여 점원이 깃털 세 개가 달린 모자를 보여 주었다고 한다.

플로레트는 벤저민 구겐하임이라는 미남과 결혼을 했다. 벤저민 구겐하임은 마이어 구겐하임Meyer Guggenheim의 다섯 째 아들이다. 마이어 구겐하임은 양복 재단사인 아버지 사이먼, 그리고 레이철 마이어라는 여자의 가족과 함께 1848년에 미국으로 왔다. 스위스 북서쪽 렝나우에서 이민 온 레이철 마이어는 이후 마이어 구겐하임의 계모가 되었다. 그의 확인 가능한 가장 오래된 조상은 1696년 바덴 공국公國의 공식 문서에 등재되어 있는 '마란 구겐하임 폰 렝나우 공작'이다. 스무 살의 마이어 구겐하임은 필라델

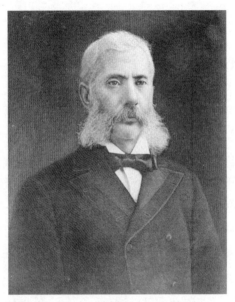

페기의 친할아버지 마이어 구겐하임(© Bettmann/Corbis)

피아로 오는 항해 중 레이철 마이어의 전남편 소생인 열다섯 살의 바버라와 사랑하게 되어 1852년에 결혼을 했다. 마이어 역시 아버지처럼 재단사 도제로 자랐지만 미국에 와서는 마치 셸리그먼 가문이 10여 년 전에 했던 것처럼 펜실베이니아주 북동쪽 탄광 지역을 다니며 행상으로 새 인생을 시작했다. 버는 돈이 모두 팔 물건 값으로 나가는 것을 깨닫자 마이어는 직접 제조업에 뛰어들었고, 고객이 품질에 대해 불평한 바가 있었던 난로 닦는 약을 새로 개발하기 시작했다. 화학자 한 사람을 고용하고 기존의 약을 연구해서 살갗을 따끔거리게 하거나 얼룩을 남기지 않는 광택제를 발명했다. 그리하여 금세 80만 달러의 재산이 형성되자 필라델피아의 타운 하우스로 가족들을 옮겼다. 집 옆에는 마구간을 짓고 말을 길러 주중에는 장사용 마차를 끌고 주말에는 가족용 마차를 끌게 했다.

1880년에 이르러 마이어와 그의 일곱 아들들은 스위스에 레이스 제조 공장을 소유하게 됐고, 난로 닦는 약 회사는 커피 에센스(값이 비싼 커피의 대용품이었다)를 생산하는 공장으로 확장되었다. 마이어의 목표는 그의 아들들 — 아이작, 대니얼, 머리, 솔로몬, 벤저민, 사이먼, 윌리엄 — 에게 각각 백만 달러의 유산을 남겨주는 것이었다.

1881년에는 사업상의 채권을 정리하는 과정에서 콜로라도주 레드빌 근처에 아연과 은 광산을 가지고 있던 'A. Y.'와 '미니 Minnie' 두 회사의 지분 중 3분의 1을 5천 달러에 사들였다. 이것이 그의 재운에 결정적인 계기가 되었다. 마이어는 두 광산에 인

접한 아칸소강의 홍수로 흘러든 물을 퍼내고 필라델피아로 돌아온 지 얼마 안 되어 "A. Y. 제1광구에서 양질의 원광석 발견"이라는 전보 한 장을 받았다. A. Y.는 원광석 1톤으로부터 15온스*의 은과 함께 상당량의 동광석도 쏟아 냈다. 그는 아들 벤저민과 윌리엄을 레드빌로 보내 금속학을 배우도록 하는 한편, 나머지 아들들과 함께 경제적인 동광 제련 사업을 시작했다. 제련업과 정제업은 마이어와 아들들의 전문 분야가 되어 나중에 그들은 제련권만 확보하고 광산을 팔아넘기기도 했다. 1882년에 마이어는 아들들이 균등하게 지분을 소유하는 'M. 구겐하임 선스'라는 회사를 설립하고 1차로 인근 푸에블로 광산의 제련권을 매입한 후(A. Y.에서 경리 일을 배운 벤저민이 책임자로 임명되었다) 멕시코까지 진출하였다. 1890년에는 사업 규모가 미니 광산 하나에서만 1,450만 달러에 이르렀다. 이듬해에 마이어는 '콜로라도 제련 및 정제 회사'를 설립하였고, 1895년에 이르자 구겐하임 제련소들은 1년에 현금으로만 백만 달러씩 벌어들였다.

1888년에 마이어는 가족들을 뉴욕으로 이주시키고 웨스트 77번가 자연사 박물관 건너편에 있는 브라운스톤 저택에 자리를 잡았다. 1895년 벤저민은 동부로 와서 얼마 전 매입한 뉴저지주의 '퍼스 앤보이' 제련소를 운영하라는 명령을 받는다. 여기서 그는 플로레트 셀리그먼을 만나 청혼하였고, 플로레트는 훗날 그녀의 딸 페기가 말하는 "메잘리앙스"**를 하게 되었다. 구겐하임 가문

• 1온스는 28.35그램

이 훨씬 많은 재산을 형성했지만, 사회적 지위는 셀리그먼 가문이 구겐하임 가문을 훨씬 능가하고 있었다. 셀리그먼 집안에서는 당시 유럽에 있던 친척들에게 플로레트가 위대한 제련업 가문과 혼인하게 되었다는 전보를 보냈는데, 그것이 잘못 타전되어 "플로레트 약혼함. 구겐하임이 그녀를 제련함"이라고 되었다는 이야기가 전해 온다.•

1899년 구겐하임 형제들은 '구겐하임 개발 회사' 즉 '구게넥스'라고 알려진 회사를 설립하여 네바다, 유타, 뉴멕시코주의 동광과 은광을 매입하고 나아가 알래스카의 동광, 볼리비아의 아연광, 멕시코와 칠레의 각종 광산을 사들였는데 그 가운데는 칠레의 유명한 추키카마타 동광이 포함되어 있었다. 그때 경쟁 동광업자 헨리 H. 로저스Henry H. Rogers가 소유하고 윌리엄 록펠러 William Rockefeller와 아돌프 루이손Adolph Lewisohn이 지원하는 업체가 출현했다. '아메리카 제련 및 정제 회사ASARCO'라는 이름의 이 경쟁자는 위협적이었지만, 구겐하임 가문은 1900년 금속 시장을 뒤엎은 노동자 파업을 이용하여 ASARCO의 주가를 하락시켰다. 구겐하임 형제를 대표하는 대니얼 구겐하임이 ASARCO의 주식을 매입하기 시작하자 급기야 록펠러 측에서는 그의 주식을 다시 매입하겠다고 제안하게 되었다. 대니얼은 이 기회를 이용하여 ASARCO의 이사회에 구겐하임 형제 전원이 참여하는 구게넥스

•• 신분이 낮은 사람과의 결혼
•• 제련업자smelter가 smelt her로 잘못 타전되었다.

측 대표단을 참가시킨다는 조건을 내세웠다. 그들은 ASARCO를 지배하게 되었고, 드디어 세계 광산 업계의 리더가 되었다. 제1차 세계 대전이 일어날 즈음에 그들은 세계의 은·동·아연 시장의 75~80퍼센트를 차지하게 되었다. 그러나 윌리엄과 벤저민은 이와 같은 싸움에 흥미를 잃고 1901년 가업에서 빠져나왔다. 페기의 아버지 벤저민은 회사 지분에서 매년 25만 달러를 받는 조건으로 은퇴했다.

1898년 8월 26일 벤저민 구겐하임과 플로레트 셀리그먼 부부가 살고 있던 이스트 69번가 '마제스틱 호텔' 방에서 마거릿 구겐하임Marguerite Guggenheim이 태어났다. 그녀는 1895년 태어난 베니타의 동생이 되었다. 1903년에는 또 하나의 딸 바버라 헤이즐(통상 헤이즐이라고 불렸다)이 태어나는데, 페기는 이 동생에게 극악한 질투를 느끼게 된다. 아버지는 둘째 마거리트를 매기라고 불렀으며, 그녀가 페기로 알려진 것은 한참 후 스무 살 무렵에 그 별명으로 널리 불리면서부터다. 아버지는 그녀에게 마거리트 데이지* 모양으로 된 진주와 다이아몬드 팔찌를 사 주었고 이후 그 꽃은 페기를 상징하게 된다.

페기가 채 한 살도 되기 전 벤저민은 센트럴파크의 이스트사이드 입구에서 몇 발짝 떨어진 이스트 72번가의 석회석 맨션을 개조하여 가족을 입주시켰다. 이 웅장한 건물은 길디드 에이지gilded

* 국화과의 다년초

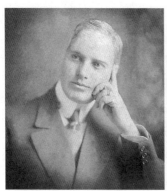

1910년경 페기의 부모, 벤저민과 플로레트
구겐하임(개인 소장품)

age*에 신분을 의식하는 부자들이 좋아하던 전형적인 궁전 같은 건물이었다. 어린아이들에게는 이 건물이 거대하고 무시무시하게 느껴졌다. 사람들은 조그만 현관문으로 드나들었는데 그 문은 벤저민이 애디론댁에서 가족 캠프를 하며 사냥한 독수리의 박제로 장식돼 있었다. 현관 안에는 대리석 층대와, 개인 저택에는 거의 최초라고 할 엘리베이터가 설치되어 있었다. 이 모든 것은 어린 여자아이에게 매우 깊은 인상을 주었으며, 훗날 1941년 페기의 열여섯 살 된 딸이 엄마의 어린 시절 집을 방문했을 때도 그랬다. "엄마, 어릴 때 이 집에서 살았어?" 하고 딸아이가 조그만 엘리베이터를 타고 올라가면서 물었다. 페기가 그랬다고 대답하자 딸 페긴은 대답했다. "엄마, 그런데 어쩌면 이렇게 몰락했어."

엘리베이터와 층계 뒤의 다이닝 룸은 천장이 높고 온갖 그림과 태피스트리가 걸려 있었으며 그 뒤에는 화초로 채워진 온실이 있었다. 응접실은 알렉산드로스 대왕을 수놓은 태피스트리로 장식되고 은제 티 세트가 놓여 있어 페기의 어머니는 일주일에 한 번씩 여기서 이스트사이드의 이웃 부인들과 차를 마시곤 했다.

2층 전면에 있는 커다란 객실은 루이 16세 시대 스타일로 장식되어 커다란 거울과 각종 태피스트리가 걸려 있었다. 곰 가죽 깔개 위의 그랜드 피아노에는 페기가 잘못을 하여 벌 받게 되었을 때 도망가서 숨던 추억이 있었다. 3층 페기 부모의 거실에는 호

• '금박 입힌 시대'라는 뜻. 미국에서 경제 확장과 부패한 금권 정치가 횡행하던 1870년대를 말하며, 마크 트웨인이 찰스 워너와 합작으로 저술한 동명의 소설 제목에서 유래했다.

랑이 가죽이 깔려 있고, 벽을 붉은색 벨벳으로 덮은 서재에는 할아버지들의 초상화 네 개가 걸려 있었다. 페기는 그 방에서 루이 15세 시대의 식탁에 앉아 보모에게 음식을 받아먹던 일을 기억했다. 식성이 그다지 좋지 않던 페기는 보모가 억지로 음식을 먹이면 반항하여 일부러 토해 내곤 했다.

딸들에게는 4층이 주어졌는데, 페기가 가장 뚜렷이 기억하는 것은 하인들 거처의 "가파르고 어두운" 층계와 비좁고 초라한 방들이 자기 가족들이 사는 곳과 대조되었던 사실이다. 그녀가 특히 무서워했던 곳은 집 뒤의 어두운 계단 옆에 있던 남자 하인들 거처였다.

페기는 달걀형 얼굴에 생기 있는 눈동자를 한 귀여운 아이였다. 베니타가 식구들 중 가장 아름다운 아이라고 여겨졌는데, 엄마를 닮은 두터운 눈꺼풀에 깊고 푸른 눈 때문이었다. 하지만 가족사진을 보면 그렇지 않다는 것을 알 수 있다. 베니타는 확실히 고상하게 아름다웠지만, 페기는 좀 더 어린아이답게 예쁜 생김새였다. 다만 그녀의 커다란 코는 유독 눈에 띄었고 사춘기가 되면서 더욱 두드러져 그녀 자신도 이를 몹시 의식하게 되었다. 비스마르크의 초상을 그려서 널리 알려진 독일 화가 프란츠 폰 렌바흐 Franz von Lenbach가 이 두 자매의 초상화를 그렸으며, 또 다섯 살 된 페기의 단독 초상화를 그리기도 했다. 이 초상화에서 페기의 머리카락은 믿을 수 없을 정도로 눈부신 금발이고(아마 아주 어렸을 때는 매우 밝은색이었을 것이다), 본래 푸른 눈은 갈색을 띠고 있다.

페기가 어렸을 적의 길잡이는 베니타였다. 헤이즐은 미운 침입

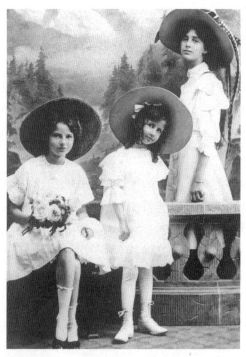

페기(왼쪽)와 두 자매, 헤이즐과 베니타(개인 소장품)

자였고, 실제로 헤이즐 자신도 항상 소외당한다고 느꼈다. 페기와 베니타는 아주 친근한 사이를 유지했다. 페기는 훗날 여덟 살에서부터 사춘기에 이르는 기간을 회고하면서 "그 시절의 엄마에 대해서는 전혀 기억이 나지 않는다"고 말했다. 그녀는 친구도 없었던 것 같으며 — 만약 학교를 다녔더라면 친구가 있었을 거라고 그녀는 생각했지만 — 집에서 가정교사를 통해 교육받았다. 아버지는 아이들을 예술적으로 키울 생각으로, 하르트만 부인이라고 하는 여성을 고용하여 아이들과 매년 유럽을 여행하고 박물관에 다니고 프랑스 역사를 공부하고 영국 소설을 읽게 했다. 페기는 5번가에 있던 'E. 짐펠빌덴슈타인 갤러리'의 러네이 짐펠Rene Gimpel이 토요일이면 아버지에게 와서 옛 그림들을 팔려고 했던 것을 기억했다. 페기 자신도 어렸을 때부터 스타일에 대한 자신만의 센스를 보여 주었다. 그녀는 어머니와 함께 여름을 보낸 트루빌 지방에서 여인들과 귀부인들 사이의 유행을 기초로 옷을 디자인하여 입혀 놓은 "우아하고 귀여운 밀랍 인형"을 소장하고 있었다(페기는 그곳에서 플로레트가 팁을 잘 주지 않기로 소문이 나서 짐꾼들이 그들의 짐에 분필로 열십자를 표시해 놓은 것을 보고 몹시 모욕감을 느꼈다). 아이들 놀이방에 있던 인형의 집은 훗날 페기에게 향수를 일으켰으며, 비록 실현되지는 않았지만 그녀는 자신의 딸에게도 그와 같은 것을 다시 만들어 주고 싶어 했다. 그녀는 그 안에 들어 있던 물건들, 특히 크리스털 샹들리에와 곰 가죽 깔개를 기억했다. 그녀는 조그만 상아와 은제 가구로 가득 찬 인형의 유리 장식장을 좋아했고, 장식장 열쇠를 받아 소중히 간직했다.

여자아이들은 모두 멋쟁이 아빠를 좋아했다. 로맨틱한 벤저민 구겐하임은 가족들이 전하는 말에 의하면 여성 편력이 심했다. 벤저민은 조카 해럴드 러브Harold Loeb에게 이런 말을 한 적이 있다. "아침 식사 전에는 섹스를 하지 마라. 우선은 피곤해지고, 둘째는 낮 동안에 더 좋은 여자를 만나게 될지도 모르니까." 러브가 본 바로는 "형제들 중에 벤저민이 가장 여성 편력이 찬란했으며 심지어 집 안에까지 여자를 불러들였다." 그는 이런 평판을 솔직히 받아들였다. 1902년에 벤저민의 어머니 바버라가 죽었을 때, 해나 맥나마라Hannah McNamara라는 여인이 벤저민의 아버지 마이어를 상대로 2만 5천 달러짜리 소송을 걸고서 자기가 구겐하임 집안에서 25년 동안 가정부로 있으면서 마이어와 깊은 관계였다고 주장했다. 화가 난 노인이 누구든 자기가 그 여인과 함께 있는 것을 본 사람에게 만 달러를 주겠다고 약속하자 맥나마라는 소송을 취하했다. 그러나 페기는 "그분을 돌본 것은 할아버지의 전속 요리사였다"고 믿었다. "그 여자는 할아버지의 애인이었음이 분명하다. 하루는 할아버지가 구토를 하니까 그 여자가 눈물을 펑펑 흘리며 우는 것을 본 일이 있다"고 그녀는 기억했다.

페기의 어린 시절 추억 가운데에는 아버지와 연관된 여인들을 의식했던 일들이 있다. 플로레트는 구겐하임 집안 어느 딸의 사돈 되는 에이미 골드스미스Amy Goldsmith라는 여자에게 남편을 거의 내줄 뻔한 일도 있었다. 페기의 어렴풋한 기억에도, 구겐하임가 여자들이 집안에 대해 얘기하며 어머니에게 남편을 떠나지 말라고 설득한 적이 있었다. 플로레트가 딸들에게 들려준 말로는,

집 안에 입주해 있던 빨간 머리의 마사지사와도 문제가 있었다. 플로레트는 페기에게 아버지의 혼외정사에 대해 너무 자주 자세히 이야기를 해 주어, 페기는 어머니를 불행하게 만드는 이런 사건들을 가지고 부부간의 문제에 깊숙이 관여하기를 좋아했다. 일곱 살 때는 저녁 식사 중에 "아빠, 그렇게 여러 밤 집에 들어오지 않는 걸 보니 틀림없이 애인이 있지요?" 하고 말했다가 식탁에서 쫓겨나기도 했다.

페기는 파리의 '럼펠마이어' 식당에서 베니타와 가정교사와 함께 차를 마시던 중, 화려하게 차려입은 한 여자가 뭔가 수상한 태도로 자신의 존재를 의식하는 것을 눈치챘다. 수 주일 후 페기가 가정교사에게 아버지의 애인을 밝혀 달라고 졸라대자 가정교사는 페기도 이미 보아 알고 있는 여자라고 일러 주었다. 페기는 럼펠마이어에서 차를 마시던 여인이 바로 아버지가 '타버니 백작부인'이라고 부르던 여자임을 알고서 재미있어했다. 페기는 '랑방' 의상실에 엄마와 함께 갔다가 그 '백작 부인'과 마주쳤던 일을 결코 잊지 못했다. 다행히 재치 있는 점원은 플로레트에게 다른 별실을 내어 주었다. 그러나 그 백작 부인도 나중에는 '니네트'로 알려진 가수 레옹틴 오바르Léontine Aubart에게 벤저민의 애인 자리를 빼앗겼다.

이 모든 은밀한 정사들은 페기와 베니타에게 매우 낭만적인 별천지이자 환상이었다. 이런 일들을 제외하고 나면 페기의 추억 속에는 병치레로 따분했던 어린 시절만 남았다. 페기는 예민한 아이로 간주되었고, 부모들은 그녀의 병을 하나씩 단계적으로 치

료했다. 열 살 때 그녀는 수차례 맹장염을 앓았으며 결국은 급성 맹장염으로 수술을 했다. 어느 무섭게 춥던 겨울날 베니타가 백일해百日咳를 앓게 되자 페기는 언니와 떨어져 있어야 했다. 플로레타가 뉴저지에 거처를 정하고 베니타를 돌보는 동안 페기는 보모 한 사람과 함께 호텔로 보내졌다. 페기는 베니타를 아주 멀리 떨어진 길에서만 볼 수 있었는데, 이것이 상실감에 대한 그녀의 첫 경험이었다.

센트럴파크는 페기에게 어린 시절 추억의 장소였지만, 그 모두가 행복했던 추억만은 아니었다. 아주 어릴 적 어머니는 구식 전기 자동차에 그녀를 태우고 공원을 드라이브하기도 했다. 또 페달을 발로 돌리는 장난감 자동차를 타고 쇼핑몰 안을 돌아다닌 기억도 있었다. 공원 웨스트사이드의 '램블'이라는 거친 언덕을 기어오를 때 가정교사가 아래에서 지켜보던 것도 기억났다. 그곳에서 아이스 스케이트를 타기도 했지만, 그녀는 발목이 약해서 평생 고생했고 그 때문에 스케이트를 타는 것도 점점 어려워졌다. 또 한쪽으로 앉아서 말을 타다가 떨어져서 턱뼈를 다치고 오랫동안 치과에 다닌 경험도 있다. 그러나 그녀는 다시 승마를 시작했고 다리를 벌려 걸터앉는 것을 배워서, 이후로도 승마는 그녀가 즐기는 오락이 되었다.

플로레트가 전동식 브로엄*을 소유했다는 사실을 보면 구겐하임 가족이 얼마나 남들과 다른 세상에 살고 있었는지 알 수 있다.

* 운전석이 밖에 나와 있는 자동차

광산으로 일으킨 이 집안의 재산은, 그 당시 세상 사람들이 꿈으로만 여기던 새로운 경제 발전의 혜택들을 풍부하게 제공해 주었다. 예를 들어 1910년에 단지 50만 명의 미국인(그 당시 미국 전체 인구는 약 9천2백만이었다)만이 소유하던 자동차가 구겐하임 가족에게는 여러 대나 있었다. 그렇지만 특정한 분야는 페기에게 철저히 봉쇄되었다. 그녀는 영화에 대해 전혀 아는 것이 없었고, 아무도 그녀를 영화관에 데리고 가려 하지도 않았다. 영화는 당시 노동 계급의 오락이었다. 할아버지가 좋아하던 바그너Richard Wagner의 음악을 레코드로 듣거나 혹은 집 안에서 열리는 독주회를 통해 들으면서도, 20세기 초 20년간 재즈의 폭발적인 인기에 대해서 그녀는 아무것도 몰랐다. 센트럴파크를 가로질러 어퍼이스트사이드와 어퍼웨스트사이드 사이로만 다니던 그녀는, 남쪽 멀리에서 도시의 모습을 바꾸어 가던 마천루摩天樓를 거의 보지 못했다. 물론 가난한 동유럽계 유대인 동네인 로어이스트사이드의 존재를 알지 못했음은 두말할 필요도 없다. 그녀는 한 세기 전의 어린아이처럼 외부와 격리되어 있었으며 그들과 다른 점은 가지고 놀 것이 더 많다는 사실뿐이었다. 보모와 가정교사를 제외하면 그녀의 세계에는 다른 어른이 없었다.

아버지가 문에 들어서면 페기는 반가워하며 기다란 층계를 날 듯이 달려 내려가곤 했다. 그때 아버지가 흥얼거리던 곡조를 그녀는 분명히 기억했다. 그러나 벤저민 구겐하임은 페기가 커 가면서 점점 멀어지기 시작했다. 그녀는 "1911년에 아버지는 우리들로부터 어느 정도 멀어졌다"고 기록했다. 열세 살 어린이에게

는 그렇게 느껴졌을 것이다. 그때 벤저민은 에펠탑 북쪽 교각의 엘리베이터를 교체하는 계약을 따내기 위해 파리에 아파트를 하나 얻어 놓고 한 해의 대부분을 그곳에 머물며 '국제스팀펌프주식회사'에 투자를 하고 있었다. 벤저민은 1912년 4월까지 여덟 달 동안이나 집에 오지 않았지만, 4월 9일 조카 해리 구겐하임Harry Guggenheim과 저녁을 먹으면서 헤이즐의 아홉 번째 생일에는 꼭 셰르부르에서 배를 타고 뉴욕에 가겠다고 말했다. 그러나 자기가 예약한 배의 선원들이 파업에 들어간 것을 알게 된 그는 그 대신 '화이트스타 라인'사의 새 선박 타이태닉호에 승선했다. 그때까지 건조된 어느 배보다도 빠르고 안전하다고 알려진 타이태닉은 또한 가장 호화로운 원양 여객선이기도 했다. 페기의 아버지는 자기와 비서 빅터 지글리오Victor Giglio를 위해 일등석 표를, 운전사 르네 페르노René Pernot를 위해 이등석 표를 샀으며 또 당시의 애인 니네트와 그녀의 하녀 엠마 세게세르Emma Sägesser에게도 일등석 표를 구입해 주었다.

페기는 타이태닉호가 침몰했다는 소식을 들은 가족들이 생존자를 구조해 오던 카르파티아호의 선장에게 벤저민도 그의 배에 있는지 전보로 물었던 일을 기억했다. 선장으로부터의 회신은 "아니오"였다. 어떤 까닭에서인지, 페기가 기억하기로 어머니는 그 당시 이런 사실을 모르고 있었다. 처음 입수한 보고서에는 "구겐하임 부부"가 카르파티아호에 승선했다고 되어 있었다. 실제로 페기의 사촌 두 사람은 배를 마중 나갔을 때 벤저민의 애인과 하녀가 하선하는 것을 보았고, 플로레트는 드위트 부부와 함

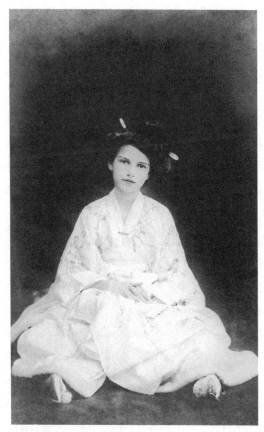

1908년경 게이샤 옷을 입은 페기(개인 소장품)

께 선박 회사 사무실로 가서 구조된 사람들의 명단을 직접 보기도 했다.

4월 19일, 타이태닉호의 일등실 승무원 제임스 에치스James Etches가 벤저민이 플로레트에게 전하는 메모지를 가지고 '세인트 레지스 호텔'에 도착했다. 그 메모에는 "나에게 무슨 일이 생기면 뉴욕에 있는 내 아내에게 전해 주오, 나는 최선을 다하여 내 의무를 수행했다고"라고 적혀 있었다. 에치스가 전한 이야기는 다음과 같다. 배가 빙산과 충돌했다는 말을 듣자 에치스는 벤저민과 비서를 깨우고 벤저민에게 구명복을 입혔다. 벤저민이 불편하다고 해서 그는 구명복을 조절해 주었다. 그러고서 벤저민에게 두터운 스웨터를 입도록 한 뒤 함께 갑판에 나갔다. 에치스는 구겐하임이 구명보트에 태워지는 것을 보았으나, 45분 후에 구겐하임과 비서 지글리오는 도로 구명복을 벗고 야회복을 입은 채 에치스에게 "우리는 정장을 하고 신사처럼 가라앉을 준비가 되었소" 하고 말했다. 에치스가 본 그의 마지막은 가라앉는 배 위에 있던 모습이었으며, 그동안 에치스가 탄 보트는 멀리 예인되고 있었다.

구겐하임 형제들은 이 비보가 전해지던 순간 신속히 어떤 생각을 하고 있었을 것이다. 물론 니네트는 그 직후의 선편으로 파리로 돌아갔다(그녀는 파리에 있던 자기 가족에게 이렇게 전보를 보냈다. "나는 구조되었으나 벤은 사라졌음"). 그러나 그들이 니네트로부터 들은 얘기는 이것만이 아니었다. 애인을 두는 것은 구겐하임가 남자들에게는 일종의 전통이었으며, 부인과 아이들은 괴롭게도

그 여자들이 훌륭한 대접을 받는 것을 보아야 했다. 벤저민의 형 솔로몬은 애인들을 돌봐 주고 돈을 주는 것에 대해 사교클럽에서 "헤어질 때가 되면 문제의 여인에게 관대하게 베푸는 것이 매우 중요한 일이다"라고 당당하게 공표했다고 한다. 벤저민은 니네트에게 먼젓번 애인들과 마찬가지로 신탁 계정을 개설해 주었다. 니네트에 대해서는 별로 알려진 것이 없지만, 그녀는 1920년 대에 경관이 와서 말릴 때까지 요란하게 파티를 벌인 적이 있으며 1964년 남프랑스에서 77세로 죽었다고 한다. 페기는 훗날 기자들에게 벤저민의 다른 애인들에 대해 이야기하면서 "나는 아직도 여기저기 내 아버지의 애인들에게서 유산을 물려받는다. 아버지는 그 여자들을 위해 신탁 계정을 개설해 놓아서, 그들이 죽으면 나에게 돈이 돌아온다. 아직도 남프랑스에 한 사람이 살아 있는데 아마 백 살은 되었을 것이다"라고 말한 일이 있다.

그러나 이런 것들은 열세 살의 페기로서는 생각할 수 없었던 일이었다. 아버지가 야회복을 입고 배와 함께 가라앉았다는 설명은 분명히 페기 또래 소녀의 가슴을 울렸을 것이다. 예민하고 상상력이 풍부했던 그녀는 아버지의 로맨스는 제외하더라도 아버지가 물에 빠져 죽는 모습을 생생히 머릿속에 그려 보았을 것이다. 아버지의 시신은 끝내 발견되지 않았다. 그녀는 종교 의식에 참여했고, 할아버지가 기금을 낸 유대 교회 '이매뉴얼 시나고그'에서 행해진 장례 예배에도 참석했다. 동생 헤이즐은 훗날 "아버지가 살아 계셨으면 언니는 부잣집 남자와 결혼해서 평생 평범하게 살았을 것이다"라고 말했다. 실제로 페기는 몹시 상심하여 훗날

"나는 수개월 동안 타이태닉호의 악몽에서 벗어나지 못했고 아버지에 대한 상실감으로 여러 해를 고생했다"고 기록했으며 "심리학적 견지에서 볼 때 어떤 의미에서 나는 결코 회복하지 못하고 그 후로 항상 아버지를 찾아다녔는지 모른다"라고도 적었다.

플로레트의 배에 대한 불신감 때문에, 그해 여름 페기 모녀들은 유럽으로 휴가를 가지 않았다. 대신 다른 독일계 유대인들이 여름을 보내는 뉴저지주 앨런허스트 해안 — 딜, 엘버론, 웨스트엔드 주변 — 으로 가서 여름을 났다. 제1차 세계 대전 이전의 부자들이 그랬듯이 그곳 유대인들의 집은 페기 식구들이 꿈꾸던 유럽 스타일이었다. 알자스 출신 부인을 둔 구겐하임 형제 한 사람은 트리아농 별궁*을 그대로 모방한 건물을 지었으며, 넓은 정원과 대리석 마당이 있는 이탈리아식 빌라를 가진 사람도 있었다. 웨스트엔드에 있던 페기의 할아버지 셀리그먼의 집은 포치로 둘러진 빅토리아식 건물이었다. 다행히도 어머니는 아버지가 죽은 후 줄곧 입어야 했던 검은 옷을 벗고 흰 옷을 입도록 허락해 주었지만, 페기는 여전히 아버지의 죽음을 슬퍼했다. 대서양의 파도 속에서 수영을 하고, 테니스를 치고 말을 타면서도 페기는 웨스트엔드에 정을 붙이지 못했다. 페기는 거기가 "세상에서 제일 지저분한 곳"이라고 말했다. 그곳은 삭막하게 보였으며 페기는 깊은 우울증에 빠져 있었다. 그곳에 꽃이라고는 들장미, 연꽃, 수국뿐이었는데, 그녀는 이런 종류의 꽃들을 평생 싫어하게 되었다.

* 베르사유 궁전 내의 한 건물. 18세기 후반 황실 가족과 특별한 손님을 위한 사저였다.

유대인을 받지 않았던 앨런허스트의 한 호텔이 그해 여름에 불이 나서 폭삭 무너져 내리자 페기와 그녀의 사촌들은 그것을 약간은 고소하게 바라보았다.

2
미국을 떠나다

아버지의 죽음은 페기의 삶에 큰 변화를 일으켰다. 당시 페기의 어머니와 자매들은 세인트레지스 호텔에 살고 있었다. 그곳은 구겐하임가의 아성과 같았으며, 페기의 아래층엔 대니얼 구겐하임 가족이 살고 있었다. 그러나 벤저민이 죽은 후 형제들은 곧 벤저민의 재정 상태가 완전히 엉망인 것을 알게 되었다. 그가 가업에서 물러나서 재산이 대폭 줄어든 것뿐만 아니라, 엘리베이터 사업에 투자했던 8백만 달러가 넘는 돈이 거의 사라져 가고 있었던 것이다. 그가 투자하고 있던 각종 증권들은 아무 수익을 내 주지 못하고 주가도 너무 낮아 도저히 팔 수 없는 상태였다. 얼마 동안 플로레트는 이런 재정 상태에 대해 알지 못하고 남편이 살아 있을 때와 마찬가지로 안락한 생활을 계속했다. 구겐하임 형제들은 이런 현실을 그녀에게 알리지 않고 엄청난 청구서들을 페기의 표

현대로 "친절하게" 처리해 주었다.

그러나 플로레트도 결국에는 그런 서글픈 재산 상태를 알게 되었다. 그리하여 그녀는 지출을 과감히 줄이고 가족들을 '플라자 호텔'의 작은 방으로 옮겼다. 하인들도 대부분 내보내고 72번가에 있던 많은 가구와 각종 패물이며 개인 소지품들을 팔았다. 이와 같은 몰락은 결코 견디기 쉬운 일이 아니었으며, 누구나 이럴 때 느끼게 되는 모멸감을 아이들 역시 느꼈다. 페기는 훗날 이때부터 자기는 집안에서 "불쌍한 처지"가 되고 수치심을 느꼈다고 말했다. 다행히 4년 후 플로레트의 아버지가 죽으면서 딸에게 상당한 금액의 유산을 남겼고 구겐하임 형제들도 벤저민의 남은 재산을 현명하게 투자하여 1919년에 페기가 상속받게 된 재산은 45만 달러, 지금으로 보면 약 5백만 달러에 상당했다. 그러나 상당한 상속녀가 되었다는 사실은 페기에게 평생토록 문제를 야기했다. 모르는 사람들뿐 아니라 친구들도 구겐하임이라는 이름만으로 곧 페기가 무한한 재산을 가지고 있을 것으로 생각했다. 페기의 평생 친구였던 작가 주나 반스는 1931년 찰스 헨리 포드Charles Henri Ford에게 자기가 예상하는 페기의 재산 규모를 말해 주었고, 포드는 자기 아버지에게 보낸 편지에서 "우리가 집에 도착할 즈음 주나가 묻기를 '페기를 보면 그녀가 7천만 달러를 가지고 있다는 것이 느껴지나요?'라고 했습니다"라고 적었다. 페기는 주나를 비롯해 몇몇 사람에게 평생 동안 재정적인 지원을 해 주었는데 그것은 관용, 의무감, 인간관계의 필요성 같은 편치 못한 감정들이 뒤얽힌, 다분히 도박 같은 관계였음이 훗날

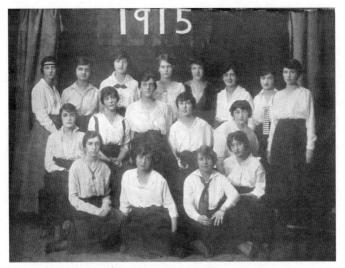

1915년 자코비 스쿨 시절, 머리에 밴드를 한 맨 뒷줄 왼쪽 끝의 소녀가 페기다.
(The Calhoun School 제공)

밝혀진다. 페기는 자기가 그들이 생각하는 만큼 많은 재산을 가지고 있지 않다는 것을 분명히 해야 할 때마다 몹시 난처해했다. 사실 그녀 자신은 매우 검약한 사람이었는데, 남들이 "7천만 달러나 있는 사람이 식사 후에 계산서를 확인하려 드는구나" 하고 생각하는 현실에 부딪치면 그런 성격은 결점이 되곤 했다. 친구들은 더러 그녀가 지원해 주는 돈을 줄이려 할 때면 원망을 표시하기도 했다. 대체로 사람들은 그녀를 인색하다고 생각했는데, 이것은 그녀가 보여 준 통 큰 면모들을 생각해 볼 때 참으로 이상한 일이다.

사춘기가 된 페기는 잠시 동안 학교에 들어가게 되어 격리 생활도 좀 느슨해졌다. 그녀가 입학한 학교는 오늘날 맨해튼에서 가장 권위 있는 사립 학교 가운데 하나가 된 '캘훈'의 전신인 조그만 아카데미였다. 1896년에 '자코비 스쿨'이라는 이름으로 문을 연 이 학교는 창립자인 유명한 독일계 소아과 교수 에이브러햄 자코비Abraham Jacobi와 메리 퍼트냄 자코비Mary Putnam Jacobi 부부, 그리고 그들의 조카인 로라 자코비Laura Jacobi가 경영하고 있었다. 메리 퍼트냄 자코비는 매우 진보적인 가정 출신으로 여성의 권리 신장과 사회 참여에 헌신했다. 개교 당시 학교는 웨스트 80번가 타운 하우스에 있는 '남녀 공학'으로 알려졌다. 초기 학생들 가운데는 저명한 인류학자인 프랜츠 보애스Franz Boas*의 자녀들도 있었다. 이

* 1858~1942, 독일 태생 미국 인류학자. 20세기 상대론적 문화 중심의 인류학 연구를 개발하고 컬럼비아 대학에 최고의 인류학과를 창설했다. 북미 대륙 인디언의 문화와 언어를 전문으로 했다.

학교는 곧 여학교로 바뀌어 독일계 유대인 부자들의 딸들을 모아들였다. 학교 관리자 한 사람의 말대로 "페기 구겐하임에서부터 모르겐하우스, 스트라우스 가문에 이르기까지" "우리 패거리들"의 모든 딸들이 이 학교에 왔다. 이 학교는 특히 언어와 역사에 있어서 대단히 학구적이었고 학생들에게 자신보다 불우한 사람들을 도와야 한다고 가르쳤다. 여자들이 일을 한다는 것을 기대하지 않던 시절이었지만, 이 학교는 우수한 졸업생을 배출하여 많은 학생이 단순히 졸업으로 끝나지 않고 전문 분야로 진출하거나 사회 복지 사업 또는 기타 봉사 활동에 참여했다.

플로레트 구겐하임이 이 학교를 선택한 것은 진보적인 교육 이념 때문은 아니었고 — 설사 그녀가 그것에 대해 이해하고 있었다 하더라도 — 단지 그녀의 친척과 친구들을 따라서였음이 분명하다. 불행하게도 페기는 자코비 스쿨의 첫 해에 백일해로 인한 기침이 악화되어 겨울을 집에서 요양하며 보내야 했다. 그해는 어머니가 베니타의 사교계 데뷔 준비에 많은 시간을 보내야 했으므로 페기에게는 외로운 기간이었다. 페기는 집에서 숙제를 하고 시험을 치르며 학교 공부를 만회하느라 애썼으나, 이런 공부만으로 하루 일과를 채우지는 못하여 남는 시간은 독서로 보냈다. 페기는 언제나 대단한 독서가였는데, 그녀가 이 시절에 접한 작가들은 입센Henrik Ibsen, 하디Thomas Hardy, 체호프Anton Chekhov, 와일드Oscar Wilde, 톨스토이Lev Tolstoi, 스트린드베리August Strindberg, 메러디스George Meredith, 쇼Bernard Shaw 등 당시로서는 매우 진보적인 부류였다는 점이 인상적이다.

병이 나은 후 페기는 잠시 홍역으로 쉰 것을 제외하고는 자코비 스쿨에서 온전히 한 해를 잘 보냈다. 연극 선생님의 격려로 그녀는 졸업 연극 〈작은 아씨들Little Women〉에서 에이미 역을 했고 연극 제작에도 헌신하는 듯했다. 페기는 학급에서 친구를 사귀기도 했는데 훗날 기억하기로 페이 루이손Fay Lewisohn이라는 소녀와는 여학생 시절에 가질 법한 애정도 있었다고 한다. 그녀와 친구 여학생들은 매달 무도회를 계획하면서 초대하고 싶은 유대인 청년들의 리스트를 작성했다. 무도회 전에 페기는 이들 '총각'들을 경매에 부쳐 가장 고가를 부른 응모자가 젊은 남자를 초대하도록 했다. 괜찮은 청년에 대해 이야기하는 것은 부르주아 처녀들의 삶을 위한 훌륭한 준비였으며, 페기는 아마도 어른들은 관여하지 않았을 이런 모임과 파티를 "즐거웠고 전혀 지루하지 않았다"고 회상했다.

훗날 페기는 유년기와 사춘기에 느꼈던 모든 애정에 대해 더러는 좀 더 심각하게 생각했던 경우도 있었다고 회상했다. 페기가 만났던 애인 후보자 대부분은 그녀의 마음에 들지 않았다. 페기는 열한 살 때 아버지의 친구로 나이도 아버지뻘 되는 루디라는 남자를 만났고 그에게 순교자적인 정열을 담은 편지를 썼다. 페기는 그를 "전형적인 늙은 난봉꾼"이라고 회상했지만, 당시엔 페기의 어머니가 그를 구겐하임 집안 사촌과 결혼하도록 주선하는 바람에 그녀의 애정은 허사가 되었다. 페기는 이로 인해 "쓰라린 눈물"을 흘렸다.

대부분의 에드워드 시대* 도시 젊은이들과 마찬가지로 페기는

거의 성교육을 받지 못하여 아기가 어떻게 생기는가 하는 기본적인 지식도 알지 못했는데, 사실 이런 분야는 빅토리아 시대보다 별로 진전된 것이 없기도 했다. 그러면서도 특정한 성적 문제에 대해서는 매우 기술적인 부분까지 잘 알고 있었다. 그녀의 아주 어릴 적 기억 중에는 부엌에서 식모 한 사람이 비명을 지르는 걸 듣고 보모가 식사 중이던 플로레트를 불러냈던 일이 있다. 식모의 방에서 식구들은 탯줄에 목이 감겨 질식해 죽은 갓난아기 시체가 트렁크 속에 감추어져 있는 것을 발견했다. 그 식모는 불과 며칠 전에 몸 상태를 속이고 구겐하임가에 고용된 사람이었다. 페기는 "그녀가 혼자서 아기를 낳은 후 불륜의 소생을 죽인 것"으로 이해하게 되었다. 물론 이런 내용은 하녀가 알려 준 것이었다. 페기는 하녀를 부추겨 자세한 사실을 이끌어 냈던 것이다. 이 특별한 사건을 통해서 페기는 출산에 대해 알게 되었고(특히 탯줄에 대한 자세한 것들) 나아가 사생아를 갖는다는 것은 하녀에게도 무서운 일임을 알게 되었다. 구겐하임가의 주치의가 그 식모를 형무소로부터 구해 주기 위해 정신 이상으로 진단하자, 페기는 부유한 구겐하임의 세계에서는 어떤 행동이 반드시 벌 받아야 하는 것은 아니라는 결론 또한 얻었을 터이다. 이런 일은 어린 여자아이에게 많은 것을 시사해 주었다.

그러나 구겐하임가 가장들의 행위는 성적으로 유별나게 문란했다. 아버지에 대한 사랑이 한창이었던 이 아이는 아버지의 정

• 빅토리아 시대 이후의 19세기 말에서 20세기 초를 말한다.

사에 대해 호기심이 많았다. 실제로 페기는 어릴 때부터 벤저민 구겐하임의 성생활에 대하여 상당히 많이 알고 있었다. 그녀는 아버지의 연애 때문에 어머니가 아버지와 헤어지려고 했던 사건, 그리고 어머니가 집에 함께 기거했던 빨간 머리 보모를 해고한 사건을 통해서 아버지의 혼외정사에 대해 어느 정도는 알고 있었다. 그렇다고 페기가 부모의 행동거지를 위선적이라고 생각했던 것은 아니다. 그녀는 학교에서 배운 이외에 다른 도덕적·윤리적 지도를 받지는 않았으나 매너에 대해서만은 많은 것을 배웠음이 틀림없다. 아버지의 그런 행동은 어린 여자아이에게는 도덕의 문제가 아니었으며, 남자가 애인을 두는 것과 여자가 그런 행동을 용납하는 것은 자연스러운 현상으로 여겨졌다. 페기는 구겐하임가 사람들은 성적 규범과 원칙을 초월한다는 인식을 얻게 된 것처럼 보이며, 훗날 그녀 역시 자신의 자녀들에게 똑같이 성적으로 문란한 가족상을 보여 주게 된다.

한편 언니 베니타는 사교계에 데뷔한 이래 끊임없이 남자들의 주목을 받아 페기의 로맨틱한 환상을 더 키워 주었다. 1914년 언니는 유럽에서 저돌적인 러시아 백작 한 사람을 만나 사랑하게 되었다. 그는 러시아의 미국 공관에 근무하고 있어 전쟁 중에도 자주 찾아왔으며, 그쪽에서도 언니를 사랑하는 것 같았다. 집안에서도 그를 반대하는 기색이 없었는데, 어쩐 이유에서인지 그는 청혼을 하지 않았다. 페기는 언니보다 더 실망했고 그 이외의 다른 청혼자들은 아주 시시하다고 생각했다. 페기의 동생 헤이즐은 이런 모든 신나는 일에서 완전히 제외된 느낌을 받았다. 헤이

즐과 페기는 아버지의 사랑을 다투는 라이벌이었으며 각각 자기가 더 사랑받는다고 믿었다. 이들이 어른이 되어서도 그런 라이벌 관계는 계속되었다. 헤이즐 역시 아버지가 타이태닉호에서 죽었을 때 몹시 고통스러워했으며 깊은 죄책감까지 느꼈다. 플로레트는 너무 슬프고 분노한 나머지 헤이즐에게 아버지가 그녀의 생일인 4월 28일에 맞춰 집에 오느라고 그 배를 타게 되었다는 말을 했을 것이다. 페기와 베니타는 그 말을 그대로 되풀이하며 어린 아이들 특유의 잔인한 방법으로 아버지의 죽음에 대해 헤이즐을 비난했다. 그런 비난이 아무리 불합리하다 해도 헤이즐은 부담을 느낄 수밖에 없었다.

페기는 열여섯 살에 자코비 스쿨을 졸업했으나 그 후에 무엇을 할지는 몰랐다. 그녀는 대학 진학을 생각했다. 그것은 여자아이가 완전히 집을 떠난다는 것을 의미했고, 아마도 그녀 같은 집안 여자들에겐 힘든 일이었다. 하여간 그녀와 가까운 사람들은 아무도 그런 생각을 지지하지 않았으며 베니타도 그녀에게 가지 말라고 충고했다. 그러나 후에 베니타는 페기가 자기에게 대학 이야기는 꺼내지도 않았다고 주장하면서, 자기가 동생에게 공부를 더하지 말라고 했음을 부인하려고 했다. 하여간 훗날 페기는 대학에 진학하지 않은 것을 후회한다고 말했다.

그 대신 그녀는 가정교사와 함께 공부를 계속해서 역사, 경제, 이탈리아어를 배웠다. 한편 주목할 만한 여인 한 사람이 페기에게 매우 큰 영향을 주었다. 페기는 훗날 이렇게 기록했다. "나에게는 루실 콘Lucile Kohn이라는 선생님이 있었다. 그분은 세상의 어느

누구보다도 나에게 강한 영향을 주었다. 그분 덕택에 내 인생은 완전히 새로운 전기를 맞았다고 말해야 할 것이다……. 그분은 세상을 더 좋게 만들려는 정열을 가지고 있었다. 나는 그분이 가진 생각에 열중하면서 내가 자라 온 답답한 환경에서 탈출할 수 있었다. 나 자신을 해방시키는 데는 오랜 시간이 걸렸고, 여러 해 동안 어떤 결과도 없었지만, 그분이 뿌려 준 씨앗은 꿈에도 생각하지 못했던 방향으로 싹이 트고 가지를 뻗었다."

루실 콘은 1909년에 당시 여성으로서는 매우 드물게 컬럼비아 대학에서 고전 문학 박사 학위를 받았다. 그녀는 공식적으로는 페기에게 경제학과 정치학을 가르쳤으나 한편 당시 성행했던 사회주의 운동의 열렬한 추종자였다. 그녀는 1912년 우드로 윌슨 Woodrow Wilson이 윌리엄 하워드 태프트William Howard Taft 대통령을 상대로 벌인 '신자유주의' 개혁 운동의 지지자였다. 페기의 기록에 의하면 "루실 콘은 우드로 윌슨을 전폭적으로 신봉했으나, 윌슨이 자신이 주창한 계획을 실행할 능력이 없음을 보고 실망하여 노동 운동에 참여하였다." 선거에 승리한 후 윌슨은 진보주의자들이 지지하던 정책 몇 가지를 이행하여 진보적인 연방 소득세와 독점 방지 제도를 수립했다. 그러나 많은 사람들은 그가 자신이 약속한 원칙을 배신했다고 느꼈다. 그는 노동자에게 도움을 주지 못했고, 초기에는 아동근로보호법을 비롯한 각종 사회 보장 프로그램에도 반대했다(이 법은 나중에 통과되었다). 그는 국민들이 통제할 수 있는 금융 체제를 세우겠다고 약속했으면서도, 1914년에는 연방준비은행법에 서명함으로써 대형 금융 기관의 지배를 확

1915년경 페기 최초의 애완견인 퍼그 종 강아지와 함께(개인 소장품)

립시켰다.

 루실 콘도 윌슨에 실망한 사람 중의 하나로서 평생토록 노동 개혁 운동, 특히 미국 노동 교육 서비스에 종사했다. 콘은 이 모든 문제들에 대해 페기와 깊이 의논했다. 콘은 후에 페기의 전기 작가에게 이렇게 말했다. "우리는 구겐하임 가족 같은 사람들에게 세상을 개선할 책임이 있다는 데 공감했다." 페기와 콘은 1년에 여러 차례 편지를 주고받았으며 노동 운동을 위해 "페기는 편지 속에 셀 수 없을 만큼 많은 백 달러 지폐를 넣어 보내 왔다."

 페기가 인정한 대로, 콘이 그녀에게 가르쳐 준 것 전부가 그녀의 마음속에 남아 있을 수는 없었으며 또한 페기가 모든 것을 내팽개치고 가난한 사람들과 노동 개혁을 위해 직접 나서서 일할 수도 없었다. 페기의 입장은 매우 특수한 것이었고, 성장하면서 부딪쳐 온 갖가지 요구와 구속으로 인해 그녀는 적당한 남자를 만나 결혼하는 것 말고 어떤 일에 종사해야 할지 결정할 수가 없었다. 전쟁 동안 미국과 영국에서는 일시적으로 여자들이 노동하는 것이 용인되었고, 특히 애국적인 노동이라면 더욱 그랬다. 페기도 그런 일이라면 편하게 할 수 있었을 것이나, 가족들의 생각은 그렇지가 않았다. 1919년에 그녀는 전쟁과 관련된 일을 해 볼 생각으로 속기와 타이핑을 배우기 위해 직업학교에 등록했다. 그러나 그 과정들이 쉽지가 않았고 또 "여자들이 모두 노동 계급 출신이어서 나는 마치 열외 인간처럼 느껴졌다"고 한다.

 그와 동시에, 그녀는 자신도 국외자이며 차별받는 사람이라는 사실을 인정하면서 그런 사람들에 동조하는 세계관과 적절히 융

화하게 되었다. 20세기 초 미국 사회에는 반유대인 정서가 만연했다. 페기는 철저히 격리된 환경 때문에 그와 같은 차별에서 보호되고 있었지만, 다른 유대계 미국인과 마찬가지로 그녀도 필연적으로 이 같은 풍조에 반대하게 되었다. 금융계의 대부였던 페기의 큰외할아버지 조지프 셀리그먼은 1877년에 한 악명 높은 반유대인 사건에 연루된 일이 있다. 여러 해 동안 새러토가에서 여름을 지내 왔던 그가 그곳에 호화롭게 새로 지어진 '그랜드 유니언 호텔'에 예약하고 들어가려고 할 때 호텔 지배인 헨리 힐튼 Henry Hilton(이 사람은 조지프의 정적이었다)이 "이스라엘 사람"은 투숙할 수 없다고 알려 왔다. 이 사건은 신문에 크게 보도되었고 미국 사교계 유명 인사가 관련된 최초의 유대인 차별 사건으로 기록되었으며, 아이러니컬하게도 이 사건 이후 더 많은 호텔들이 유대인의 투숙을 거부하게 되었다.

그 후 뉴욕주는 호텔이 누구의 투숙도 거절하지 못하도록 법으로 규정했지만, 유대인들에 대한 음성적 거부 경향은 수년 동안이나 계속되었다. 전쟁 첫 해 여름에 플로레트 모녀들은 유럽에 갈 수가 없었으므로 캐나다로 자동차 여행을 했는데, 돌아오는 길에 버몬트의 한 호텔에 들르려 할 때 공개적으로 거절당했다. 버몬트주 역시 뉴욕주와 유사한 법이 있어 그들 일행은 항의한 끝에 하룻밤을 체류할 수 있었지만, 다음 날 호텔 측에서 방들이 이미 예약되었다고 하여 그들은 호텔을 떠나야만 했다.

페기의 반응은 남달랐다. 그녀는 회고록에서 "이런 사실들은 나에게 새로운 열등감을 일으켰다"고 말하고 있다. 나중에 다른

사람들도 많이 이런 표현을 사용하게 되자 그녀는 자기에게 "열등감"이 있다고 매우 자주 언급했다(친구들도 그녀에 대해 그런 말을 했으며 심지어 그녀가 실제로 남보다 열등한 데가 있다고도 말했다). 이와 같은 거친 차별에 대해 그녀는 분노를 느끼기보다 표현하지 않고 속으로 삭이면서 그것은 사적인 문제가 아니고 자신은 거기에 해당되지 않는다고 생각했다. 그녀는 가족들이 살고 있는 격리된 뉴욕 독일계 유대인 사회에서 편안하지 않았지만, 그 밖의 다른 곳을 알지도 못했다.

1916년 2월 19일 그녀는 리츠의 '텐트 룸'에서 사교계에 데뷔했지만 이는 단지 그녀에게 이질감만을 증폭시켰을 뿐이었다. 데뷔후 페기는 "적절한" 유대인 청년들 몇몇을 만났다. 그녀는 댄스를 좋아했음에도 "이런 생활이 바보처럼 보였고, 모든 것이 인위적인 듯했으며, 진지하게 이야기할 사람을 하나도 만나지 못했다"고 훗날 술회했다.

그녀는 이런 압박감을 더 이상 견디기 어렵게 되었다. 1918년 가을 군복을 공급하는 전쟁 관련 일을 잠깐 한 후에(남북전쟁 중에 군복으로 부를 쌓은 셀리그먼 가문의 역사로 볼 때 이것은 이상한 우연이기도 하다) 페기는 신경쇠약에 걸렸다. 처음에는 잠을 잘 수가 없었고, 나중에는 잠자는 것을 완전히 포기했다. 먹지도 못해서 나날이 말라 갔다. 그녀는 자기가 미쳐 가고 있는 것이 아닐까 걱정했다. 이상한 강박감을 느끼기 시작해서 재떨이, 마룻바닥, 하수도 등 사방에서 타다 남은 성냥개비를 줍는 버릇이 생겼다. 다타지 않은 성냥개비가 하나도 남아 있지 않도록 해야 하며 그러

지 못하면 화재를 일으킨 책임을 져야 한다는 망상에 빠졌다. 그래서 밤새도록 찾지 못한 성냥개비 걱정을 하며 잠을 자지 못했다(이는 셀리그먼가의 외삼촌이 숯을 씹어 먹던 습관의 반복이다).

페기는 정신과 의사를 만나 보기도 했지만, 의사는 이 문제를 심각하게 취급하지 않았다. 플로레트는 딸이 몹시 마르고 예민해진 것을 알고 전에 제임스 셀리그먼을 돌보던 보모를 다시 고용하여 딸을 감시하도록 했다. 보모의 책임은 어디든 페기와 동행하며 환상에 빠진 그녀와 이야기하고 특히 그녀로 하여금 식사를 하도록 하는 것이었다. 차츰 페기는 강박감이 완화되어 갔고 잠도 자게 되었다. 페기의 회고록에는 언급되지 않았지만, 다시 먹기 시작한 후에도 그녀는 결코 왕성한 식욕을 보인 일이 없었으며 음식을 가려 먹은 탓에 중년이 되도록 날씬한 몸매를 유지할 수 있었다. 나중에도 그녀는 화가 나면 음식을 먹을 수 없었고, 이런 증세는 그녀의 딸에게도 유사하게 나타났다.

1919년 여름에 페기는 회복되었고, 아직 전쟁터로 실려 나가지 않은 조종사 해럴드 웨슬Harold Wessel과 약혼을 하게 되었다. 사실 그녀는 이런 식의 '약혼'을 여러 번 했다. 남자들이 급히 전쟁터로 나가야 했던 당시에는 흔히 있던 일이다. 일단 그들이 외국으로 나가고 나면 그런 사실들은 잊혔던 것이다. 그러나 베니타가 결혼을 하게 되자 페기는 망연자실해졌다. 러시아 백작과의 실연에서 벗어나기가 무섭게 베니타는 막 이탈리아에서 돌아온 조종사 에드워드 메이어Edward Mayer의 청혼을 어머니에게 말도 하지 않고 충동적으로 승낙해 버렸다. 페기는 메이어가 결혼해 주지 않으면

자살하겠다고 위협하는 바람에 베니타가 결혼에 동의했을 것이라고 믿었다. 베니타는 동생 페기, 그리고 구겐하임 집안과 잘 아는 친구 페기 데이비드Peggy David에게 시청에서 치러질 결혼식에 증인이 되어 달라고 요청했다. 결혼 사실을 알게 되자 플로레트는 이를 무효로 만들려고 했으며 베니타도 처음에는 어머니에게 동의했지만, 그러고서 베니타가 신혼여행을 떠나 버리는 바람에 결국 이 결혼은 존속하게 되었다. 페기가 보기에 메이어는 확실히 로맨틱하지 못했다. 헤이즐이 기숙학교로 가자 엄마와 둘이만 남게 된 페기의 입장은 더욱 악화되었다.

"어머니는 아버지가 돌아가신 후부터 아이들을 위해 자기 인생을 희생하기로 마음먹었고 그 외에는 아무것도 하지 않았다"고 페기는 회고했다. 아이들은 어머니가 재혼하기를 바랐지만, 그렇게 되지 않자 페기는 어머니의 끊임없는 감시로 숨이 막힐 것 같았다. 이런 감시는 전해 겨울에 그녀가 신경쇠약을 일으킨 한 원인이 되었음이 분명하다.

그러나 그해 여름 페기가 드디어 상속을 받게 되자 모든 일이 잘되어 가는 것 같았다. 딸들은 각각 45만 달러씩 받았고 어머니는 그보다 조금 더 받았다. 플로레트의 아버지 제임스 셀리그먼이 1916년 죽으면서 딸에게 "소액의 유산" 즉 또 다른 45만 달러를 남겨 주었으므로, 그 일부는 어머니가 죽으면 페기의 것이 될 것이었다.

페기가 독립할 나이가 되자 "어머니는 더 이상 나(페기)를 컨트롤할 수 없게 되어 몹시 화가 났다." 그로부터 25년이 지난 후 페

기는 아주 만족스러운 기분으로 이렇게 적었다. 그녀를 붙잡고 있던 것은 오직 어머니의 뜻에 따라야 한다는 생각뿐이었지만, 이제 부르주아의 인과로부터 벗어나려는 그녀의 결심은 확고해 졌다.

그녀는 많은 선택 가능성을 생각해 보았고, 국토 횡단 여행을 한 후(이때 페기는 시카고에 들러 약혼자 해럴드 웨슬을 만났고 그와 파혼했다) 1920년 겨울 신시내티로 가서 성형외과 전문의를 만났다. 그녀는 코를 높이려 했고 비용 천 달러는 아무런 문제가 되지 않았다. 당시 성형 수술은 새로운 분야는 아니었지만 주로 전쟁 부상자의 원상 회복 목적으로 시행되고 있었다. 외모를 개선하기 위해 신체의 한 부분을 선택해서 하는 수술은 비교적 새로운 분야였으며 전문의도 드물었다. 또한 페기의 경우에서 나타났듯이 상당히 초보적인 단계였다. 신시내티의 전문의는 석고로 된 몇 가지 모델 중에서 원하는 코 모양을 고르도록 했으며 그녀는 "꽃 잎처럼 치켜세워진" 것을 골랐는데 이 표현은 그녀가 기억하던 테니슨Alfred Tennyson의 시 구절이었다. 국소 마취를 하고 수술을 하던 중 페기가 몹시 불편해하자 의사는 그녀가 원하는 코를 만들어 줄 수 없다면서 다른 모양을 고르라고 했다. 이에 심한 고통을 느낀 페기는 원 상태대로 내버려 두라고 간청했다. 그녀의 기록에 의하면 "내 코는 원래 보기 흉했지만 수술 후에는 물론 더 미워졌다." 후유증으로 얼마 동안 코가 부어오르자 페기는 집안사람들을 대하기 싫어서 중서부 지방에서 시간을 보냈다. 가라앉은 코 모양은 전보다도 더 감자덩이 같았다. 게다가 날씨가 변하는

데 따라 코가 붉어지고 부어오르는 것을 방지하기 위해 일기 변화에 적응하도록 온갖 노력을 해야 했다. 코가 페기의 외모를 망쳐 놓은 것은 부정할 수 없는 일이었고, 페기도 그것이 그녀의 특징을 말할 때 간과할 수 없는 사실임을 잘 알고 있었다. 문제는 그녀가 왜 이후 성형 수술이 발달했을 때 다시 수술을 받지 않았는가 하는 것이다. 해답은 이렇게 보는 것이 맞을 것이다. 이전 수술의 고통이 너무 심했고, 수술 과정에서 모멸감을 느꼈으며 외모가 수술 전보다 더 이상해진 데 대한 마음의 상처로 그 문제에 대하여 혐오감이 생겼다고 말이다. 하여간 그녀에게 코는 언급하고 싶지 않은 문제였다.

뉴욕으로 돌아온 페기는 어느 날 치과에 갔다가 간호원이 아파서 결근 중임을 알았다. 페기는 그녀가 나아서 돌아올 때까지 자기가 대신 근무하겠다고 제의했다. 이상하게도 페기는 이때의 경험을 하나의 전환기로 보고 회고록에서 "진짜 해방"이라고 불렀다. 그녀는 단순한 일을 아무 주저 없이 할 수 있었고, 또 사람들과 어울려 일하는 것이 좋음을 발견하고 즐거워했다. 그녀는 이 경험을 인간 사회에서 자기가 일할 곳이 있다는 신호로 간주한 것이다.

그 직후 그녀는 새로운 아이디어에 개방적이고 창조에서 성취감을 찾는 사람들과 어울림으로써 정말로 자신을 해방시키는 계기가 된 직장을 구했다. 해럴드 러브와 그의 부인 마저리 콘텐트Marjorie Content는 모두 페기의 사촌이었으며 '선와이즈 턴'이라는 이름을 가진 아주 특수한 서점을 다른 사람들과 공동 소유하

92

고 있었다. 그 서점은 비범한 두 여성, 메리 모브레이 클라크Mary Mowbray Clarke와 매지 제니슨Madge Jenison이 설립했다. 1916년경에 그곳은 아주 독특한 장소였다. 한 관찰자는 이렇게 묘사했다. "그 가게에서는 무엇이든지 다룬다. 제임스 조이스, 페루의 직물, 색채 연구, 구르지예프George Gurdjieff,* 필적 분석." 매지 제니슨은 사업 배경의 아이디어를 이렇게 설명했다. "몇몇 여인들이 진정한 서점을 열어서 현대 생활과 관련된 것들은 무엇이든지 수집하여 가게 문 안팎으로 자유롭게 유통시키고자 한다. 그리하여 전문가들이 자신의 지식 내용을 지역 사회의 누구든지 볼 수 있게 내놓고 또한 자신이 모르는 것을 찾아볼 수 있는 장소로서 전통을 만들어 가려 한다." 이 가게는 처음엔 뉴욕 5번가의 이스트 31번가, 앨프리드 스티글리츠Alfred Stieglitz**의 '291 갤러리'가 있는 구석에 있다가 1920년 새로 건설된 그랜드 센트럴 역 건너편 밴더빌트가의 '예일 클럽 빌딩'으로 옮겼다.

두 여인은 1919~1920년 사이 겨울에 여덟 명의 무보수 지원자를 모집하였는데 그들 모두는 "굉장한 배경"을 가진 젊은 여인들이었다. 페기는 1920년 가을에 이곳에서 일을 시작했고, 제니슨은 그녀를 이렇게 기억했다. "그녀는 분홍색 시폰 레이스가 달리고 발뒤꿈치까지 내려오는 긴 두더지 가죽 코트를 입고서 전구나 못을 사러 혹은 출판사에 주문한 책을 가지러 갔으며, 짐꾼도 겁

* 1872~1949, 그리스-아르메니아 혈통의 신비주의 철학자이자 의사. 종교 운동을 창시하고 1920년대 주로 유럽에서 활동했다.
** 1864~1946, 미국의 사진작가로 조지아 오키프의 남편

을 낼 만큼 커다란 꾸러미와 함께 세밀하게 작성한 금전 지출 명세서를 갖고 돌아왔다."

페기의 어머니는 처음부터 그녀가 일을 하는 것에 반대했고 서점에도 관심이 없었다. 그러나 딸이 무슨 일을 하는지 보기 위해 자주 들렀으며 페기로서는 부끄럽게도 비가 오면 비옷을 가지고 왔다. 그녀의 삼촌 댁에서는 장식용으로 책을 다발로 사 갔다. 페기는 심부름을 하면서 2층 사무실에서도 일을 했고 판매 직원이 결근하는 날이면 자리를 채우기 위해 점심 시간에 아래층 판매대로 내려왔다.

페기는 선와이즈 턴을 통해 아방가르드 문화를 흡수하기 시작했다. 그 상점에서 만난 시인 마거릿 앤더슨Margaret Anderson•은 문학 잡지 『리틀 리뷰Little Review』를 창간하기 위한 기금을 모으고 있었다. 1914년에 창간된 그 잡지는 첫 호에 플로이드 델Floyd Dell과 셔우드 앤더슨Sherwood Anderson의 작품을 실었으며, 이후 완전한 성공을 거두고 미국의 현대 문학을 일깨우는 전조가 되었지만 줄곧 재정적인 어려움을 안고 있었다. 그 잡지는 마거릿 앤더슨의 애인인 제인 히프Jane Heap와 에즈라 파운드Ezra Pound•• 및 존 퀸John Quinn의 지원을 받아 조이스의 『율리시스Ulysses』를 연재하고 있었으며 이로 인해 히프와 앤더슨은 체포되었다. 세상이 주목하는 재판이었지만 결국 잡지사는 패소했다.••• 수차에 걸친 앤더슨의

• 1886~1973, 미국에서 출생해서 프랑스에서 사망했다.
•• 1885~1972, 영미 문학에서 현대화 운동을 발전시킨 미국 시인이자 비평가. 제2차 세계 대전 중 이탈리아에서 친파시스트 방송을 한 혐의로 전후에 체포되어 1958년까지 수감되었다.

모금 운동은 페기의 관심을 끌었다. 앤더슨은 미래의 전쟁을 방지하기 위한 최선의 방법은 예술에 투자하는 것이라고 주장했다. 이에 설득된 페기는 5백 달러를 기부하고 삼촌 제퍼슨도 지원해 주리라는 생각에서 그녀를 삼촌에게도 소개했다. 이것은 페기가 예술가와 작가에 대해 최초로 재정적 지원을 결정한 참으로 중요한 계기였다.

해럴드 러브는 페기가 자진해서 궂은일을 하여 고용주들의 환심을 샀고 창조적인 사람들과 함께 있는 것을 즐거워했다고 말한다. 그는 훗날 이렇게 기억했다. "메리 모브레이 클라크에 매료된 페기는 점차 전통의 터부를 버리고 새로운 것을 받아들였다. 그녀는 거액의 재산을 상속받은 것에 떳떳하지 못한 느낌을 받았음이 분명했고, 오랫동안 익숙해 있던 사치스러운 습관을 버리기 시작했다. 그리고 이에 보상하는 마음으로 최신의 실험적인 미술 작품을 수집하고 가난한 예술가와 작가 들에게 돈과 식사를 제공했다." 여기서 러브는 페기의 전반적인 일생에 대해 언급하고 있지만, 선와이즈 턴에서 보낸 초창기의 경험이 그녀의 평생 업적의 시작이었다는 것은 정확한 말이다. 페기는 확고한 방향으로 가기 시작했으니, 그것은 예술가와 작가 들이 그녀의 세계를 형성하리라는 것이었다.

선와이즈 턴에서는 책만 팔았던 것은 아니다. 특이한 미술품도

∴• 『율리시스』가 음란물로 기소되어 두 사람에게 각각 50달러의 벌금이 부과되었으나 잡지는 그 후로도 11년간 발행을 계속했다.

전시하고 판매했다. 윌리엄 조라크William Zorach, 휴고 로버스Hugo Robus, 마사 라이더Martha Ryther의 작품들과 몇몇 예술가들의 바틱 batik 작품 그 밖의 실험적인 매체(주인들은 특히 직물에 대하여 관심을 가지고 있었다)들을 전시하고 팔기도 했다. 메리 모브레이 클라크의 남편 존은 조각가로서 미국 화가 및 조각가 협회 부회장이었다. 이들은 1913년 개최된 악명 높은 '아머리쇼Amory Show'를 배후 조종한 그룹이었다. 1920년에 페기가 일할 때 서점에 전시되어 있던 복제 미술 작품은 세잔Paul Cézanne, 고갱Paul Gauguin, 모네Claude Monet, 피카소, 르동Odilon Redon, 반 고흐Vincent van Gogh, 마티스Henri Matisse, 르누아르Auguste Renoir 등이었다. 그들은 문화 행사를 주관하여 매주 화요일 저녁이면 에이미 로웰Amy Lowell•의 시를 토론하고 시어도어 드라이저Theodore Dreiser••의 연극을 공연하기도 했다. 앨프리드 크레임보그Alfred Kreymborg가 그의 희곡 『리마 빈즈 Lima Beans』(1916)를 낭독했고 곧이어 프로빈스타운 극단이 공연을 했다. 선와이즈 턴은 리턴 스트레이치Lytton Strachey,•* 소스타인 베블런Thorstein Veblen,** 아서 B. 데이비스Arthur B. Davies•와 같은 지식인들의 토론회도 개최했다.

• 1874~1925, 미국의 사상寫像파 시인이자 평론가

•• 1871~1945, 미국의 자연주의 소설가. 급속도로 산업화돼 가는 미국의 각종 사회적인 문제를 다루었으며 많은 작품이 영화화되었다.

•* 1880~1932, 영국의 전기 작가로 빅토리아 여왕, 나이팅게일 등의 전기를 썼으며 예술과 문학으로 유명한 블룸즈버리 그룹의 리더 중 한 사람이었다.

** 1857~1929, 미국 경제·사회학자. 『유한계급론』의 저자

• 1862~1928, 미국 화가·판화가·태피스트리 디자이너. 유럽의 현대 미술을 20세기 미국에 소개한 공로를 인정받는다.

마저리 콘텐트는 선와이즈 턴 주변의 각종 예술 분야가 서로 연계되어 있는 것에 주목했다. "서점이 있는 동네와 뉴욕 주변의 작가, 화가, 조각가 들은 오늘날에 비해 더 작은 하나의 그룹이었고, 예술에 몸담은 대부분의 사람들은 그 분야의 다른 사람들을 알고 있는 듯했다." 페기는 그들을 유심히 관찰했지만 수줍어서 처음에는 끼어들지 못했다. 앨프리드 크레임보그가 "메인주 시골에서 온 깡마른 독수리"라고 부른 화가 마스든 하틀리Marsden Hartley, 시인이자 소설가로 스코틀랜드 극작가 제임스 배리James Barrie의 부인과 사랑에 빠져 도피 행각을 벌인 길버트 캐넌Gilbert Cannan과 인사를 나누긴 했지만 페기는 그들을 무서워했다. 페기가 실제적으로 아방가르드 세력과 안면을 튼 것은 리언Leon Fleischman과 헬렌 플라이시먼Helen Fleischman 부부를 선와이즈 턴에서 만나고부터다.

리언은 대단한 미남이었으므로 페기는 그에게 꽤 반했었다. 4년째로 들어간 플라이시먼 부부의 결혼 생활은 시들해져서, 페기와 리언이 히히덕거려도 헬렌은 신경 쓰지 않았다. 리언은 시인 지망생이자 권위 있는 '보니 앤드 리브라이트' 출판사의 부사장이었다. 그 출판사는 지크문트 프로이트Sigmund Freud, 셔우드 앤더슨Sherwood Anderson, 유진 오닐Eugene O'Neill, 월도 프랭크Waldo Frank와 같은 저명 작가의 책을 출판하고 있었다. 출판사 주인 호러스 리브라이트Horace Liveright는 출판업을 배우길 원하던 재주 있고 부유한 이 청년을 위해 일부러 부사장 자리를 만들었다. 그 자리는 딱히 하는 일도 없었고, 리언보다는 베넷 서프Bennett Cerf나 도널드 프리드Donald Freed 같은 특출한 출판 경력자가 차지해야 마땅

할 자리였다. 리언은 업무상 당시의 앞서가는 작가들 대부분과 알고 지냈다. 페기보다 세 살이 많은 헬렌은 처녀 때 성姓이 캐스 터였으며 포크와 나이프 제조업자인 아버지 슬하의 좋은 환경에 서 태어났으나, 그녀의 결혼 생활이 말해 주듯 부르주아 가문이 란 배경과 관계없는 다른 애인을 찾고 있었다. 페기는 이들 부부 그리고 그들의 어린 아들인 데이비드와 거의 한 집에 살다시피 했다고 훗날 말했다. 그들은 베니타가 결혼해서 남편과 함께 떠 난 후 페기의 공허감을 채우는 데 도움이 되었다. 플라이시먼 부 부는 페기를 데리고 앨프리드 스티글리츠를 방문했다. 그의 갤 러리는 당시 문을 닫기는 했지만 그 전에 한동안 하틀리, 존 마린 John Marin, 아서 도브Arthur Dove와 같은 미국 현대 예술가의 작품을 취급했었다. 페기는 이곳에서 조지아 오키프Georgia O'Keeffe의 초기 작품을 처음 보고서 그림 앞에서 여러 차례 빙글빙글 돌았다. 그 림의 어느 쪽이 위인지 알 수가 없었던 것이다. "옆에 있던 사람들 이 재미있어했지요" 하고 페기는 회상했다. 실제로 사람들이 페 기를 좋아했던 것은 그녀가 가진 호기심과 순진함 그리고 기꺼이 자신의 무지를 받아들이면서 스스로를 비웃는 듯한 태도에 기인 하였다.

플라이시먼 부부를 통해 페기는 로런스 베일을 만났다. 젊은 극작가인 그는 당시 프로빈스타운 극단을 위해 단막극『무엇을 원하세요What D'you Want』를 썼는데, 페기가 후에 말한 그의 첫인상 은 흘러내리는 갈기머리에 "남들이 자기를 어떻게 생각하는가에 는 전혀 관심이 없는 듯"이 보였다. 프랑스에서 자란 그는 그곳으

로 돌아가려는 참이었으며 미국에 대해서는 경멸 조로 말했다. 베일과 플라이시먼 부부는 페기에게 답답한 전통적 사회 생활을 벗어나 예술에 깊숙이 관여하면서 살 수도 있다는 가능성을 제시해 주었다.

1920년 말에 페기는 다시 한 번 유럽 여행을 했다. 이번에는 크게 벼르고 나선 여행이었다. 플로레트가 그 여행을 주선했던 것은 딸을 그즈음 뉴욕에서 만나는 사람들과 떼어 놓으려는 바람에서였을 것이다. 페기는 이제 문화에의 강렬한 관심을 가지고 접근할 수 있는 모든 예술품들을 열심히 찾아다녔다. 그녀의 친구 아먼드 로언그래드Armand Lowengrad는 조지프 듀빈Joseph Duveen 경卿*의 조카였는데, 듀빈 경에게는 저명한 미술사가인 버나드 베렌슨Bernard Berenson**이 자문을 해 주고 있었다. 로언그래드는 이탈리아 미술에 열광했으며, 페기에게 예술에 대하여 체계적으로 공부할 것을 권하고 베렌슨의 저서를 한번 읽어 보라고 했다. 아마 읽어도 잘 이해하지 못할 것이라고 덧붙이면서. 페기는 이탈리아 미술에 대한 베렌슨의 저서 네 권을 열심히 읽은 후 새로운 개념을 갖고 그림을 보러 다녔다. 예를 들어 베렌슨이 『르네상스 시대의 피렌체 화가들Florentin Painters of the Renaissance』(1896)에서 미술 감상을 위한 일곱 가지 포인트의 하나라고 설명한 "촉감적 가치" 같은 것

* 1869~1939, 영국의 국제적 아트 딜러로서 당시 미국의 미술 취향에 막대한 영향을 끼쳤다.
** 1865~1959, 미국 국적의 미술 평론가. 생애의 대부분을 주로 이탈리아에서 보냈으며 르네상스 미술에 조예가 깊었고 미국의 각 미술관에 있는 많은 그림들이 그의 자문에 기초하여 구입되었다.

을 찾으며 감상했다.

급기야 페기는 러시아 출신 여자 친구 한 명과 파리의 '크리용 호텔'에 자리 잡고 구혼자들을 만나면서 프랑스의 유행을 찾아다 녔다. 페기는 유럽에서의 삶이 지금까지 허용되지 않았던 자유를 가능케 한다는 것을 서서히 깨닫기 시작했다. 유럽 사람들은 잘 알려진 대로 미국인보다 훨씬 섬세하고 도량이 있었으며, 파리에 도 점잖은 미국인 부인들과 남편들의 서클이 있긴 했지만 미국보 다는 한결 관대한 분위기였다.

페기는 자기가 1920년에 유럽으로 갔을 때 그곳에서 23년이나 있게 되리라고는 전혀 생각하지 못했다고 말한 적이 있다. 그녀 는 1921년 6월에 잠시 미국을 방문하여 동생 헤이즐과 시그먼드 켐프너Sigmund Kempner의 결혼식에 참석했다. 뉴욕에 있던 동안 그 녀는 플라이시먼 부부의 의중을 떠 보았다. "미국에서 어떻게 견 디느냐? 유럽에서 사는 것이 얼마나 자유로운지 아느냐?"고 묻 기도 하고, "파리로 말하자면, 어떻게 파리를 싫다고 하겠느냐?" 라고도 했다. 페기의 설득을 듣고 1년 후 리언은 해외에서도 좋은 저작물들이 많이 나오게 되었으며 "파리야말로 지금의 젊은 미국 인이 있을 곳"이라고 호러스 리브라이트를 설득했다. 리브라이 트는 그를 유럽 주재원으로 보내는 데 동의했고 리언은 부사장을 그만두게 되었다.

페기는 친구들이 그 같은 결단을 내리는 것이 반가웠다. 유럽이 인습에 얽매이지 않는 창조적인 사람들에게 최상의 장소라는 자 신의 신념뿐 아니라, 자신의 친구들이 자유로워지는 것을 확인할

수 있었기 때문이다. 페기는 이제 발뒤꿈치에서 미국의 먼지를 털어 냈다. 대양은 그녀를 키워 준 답답한 세상으로부터 그녀를 떼어 냈고, 이는 그녀가 원하던 길이었다.

3
보헤미안의 왕

페기가 로런스 베일을 만났을 때 그는 확실히 뜨고 있었다. 시인이자 극작가이며 화가이고 쾌활한 인간성을 가진 그는 페기가 그때까지 아버지에게서만 볼 수 있었던 강한 삶에의 의욕을 보여주었다. 그는 지칠 만하면 또 생기가 도는 사람이어서, 페기는 그와 보조를 맞추려 애를 쓰면서 그 후로 7년을 함께 보내게 된다.

로런스의 아버지 유진은 파리에서 미국인 부모로부터 태어났다. 베일의 집안은 적어도 3대에 걸쳐 유럽에서 살았으니, 로런스의 증조부 에런 베일은 영국 및 스페인 주재 공사를 지내고 프랑스에서 죽었다. 아버지 유진은 전통적 화풍의 화가였으며 신경질적이고 변덕스러운 성질 때문에 '암흑가의 대장'이라는 별명이 있었다. 유진의 손자 하나는, 가끔씩 깜박이는 촛불 아래에서 자신의 마지막 장면을 공들여 연출하던 유진의 모습에 대한 로런스

의 이야기를 기억하기도 한다. 로런스는 아버지가 허세를 부리고 있다는 것을 머리로는 알고 있었지만, 그럼에도 매번 그런 장면을 사실로 믿은 결과 다소 냉혹한 성격이 되었다. 로런스의 어머니는 처녀 때 이름이 거트루드 모란Gertrude Mauran이었는데 로드아일랜드주의 프로비던스 출신으로 '미국 혁명의 딸DAR •'의 회원이었다. 그녀는 자신이 몽블랑산에 오른 최초의 여성이라고 자랑했으며, 전하는 말로는 햇빛으로 상하지 않게 하려고 얼굴을 검게 칠하고서 올라갔다고 한다. 로런스도 그녀와 함께 등산을 즐겨서 여덟 살 때 마터호른••에 오르고 이듬해 몽블랑을 등정했다고 한다. 그들 가족은 스키도 즐겼는데 그것은 당시로서는 돈이 많이 들고 어려운 스포츠였다.

1891년에 태어난 로런스는 프랑스와 미국을 오가며 성장했고 코네티컷주에 있는 폼프렛 스쿨을 거친 후에 옥스퍼드로 진학했다. 여러 해 동안을 그리니치빌리지에서 보내면서 당시의 여성 작가나 예술가 들과 잠자리를 하고 프로빈스타운 극단과 함께 일했다. 이 극단은 1920년 12월과 이듬해 1월에 로런스의 작품 『무엇을 원하세요』를 공연했다. 연극의 무대는 약국이었고, 손님들이 주문하는 약 이외에 그들이 가장 바라는 것이 제공된다는 내용이었다. 다소 부조리극 느낌의 이 연극은 미국인의 소비 문화

• Daughters of American Revolution. 1890년 조직되고 1896년 의회의 공인을 받은 미국의 애국 단체. 회원은 미국 독립에 기여한 군인 및 저명인사의 직계 후손에 국한되며 18세가 넘은 후 개별 심사를 거쳐 입회가 허용된다.
•• 알프스 산맥에 있는 높이 4,478미터의 봉우리

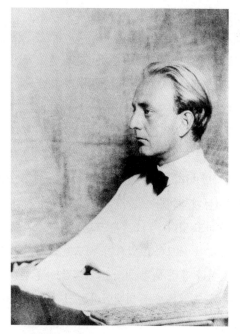

1920년경 페기의 첫 남편 로런스 베일

와 새로이 떠오른 프로이트 열풍을 패러디한 것으로서 그 극단의 고정적 공연물이었다. 로런스는 10여 년간 『트랜지션*Transition*』, 『브룸*Broom*』, 『포에트리*Poetry*』, 『스마트 세트*Smart Set*』 같은 잡지에 소설과 시를 발표하기도 했다.

그는 폐기를 만날 즈음 『피리와 나*Piri and I*』라는 소설을 쓰고 있었다. 그 소설은 별로 유명하지 않은 '리버 앤드 루이스'라는 뉴욕의 한 출판사에서 1923년에 발간되었다(로런스의 이름 철자가 틀린 것을 보면 출판사와 저자의 관계가 그다지 밀접하지 못했던 것 같다). 가벼운 코미디류인 그 소설은 마이클 라포스*Michael Lafosse*라는 사람에 대한 일종의 풍자적 사회 소설이었다. "푸른 눈에 커다란 입을 한 금발 머리 총각"이 자칭 "똑똑하고 재주 있는 새침데기"로 등장하는데, 베일은 그가 "다름이 아니라 저자 자신"이라는 것을 공개하고 있다. 이 소설은 로런스의 스스로에 대한 유식함(혹은 무식함)을 폭로하고 있으며, 서술자도 로런스처럼 "게으름피우는 것이나 흉내 내는 천박한 딜레탕트, 흔한 속물에다가 어디에서나 볼 수 있는 속칭 멋쟁이라는 인간"이었다. 이런 것들이 바로 로런스가 매력적이라고 믿는 특성들이었다. 이루어 놓은 것은 아무것도 없으면서 스스로를 대단하게 생각하는 그런 인간의 소설이었다.

로런스는 1920년대 파리의 외국인 사회에서 화제의 인물이었다. 그곳이 바로 그의 근거지였으며, 예술계에서 그는 "보헤미안의 왕"이라는 별명을 얻고 있었다. 그가 1921년에 파리로 돌아온 것은 자연스러운 일이었다. 그의 어머니가 매달 백 달러씩의 용

돈을 주었던 것이다. 1달러가 12프랑이던 시절이니 당시 파리에서는 큰돈이었다. 외국에 사는 미국인 2세 로런스는 페기에게 이국적인 존재였으며, 페기가 결혼하리라고 예상되던 남자들 어느 누구와도 다른 부류의 사람이었다. 우선 그는 유대인이 아니었고, 페기 식구들이 받아들일 만한 족속들과는 아무런 공통점을 갖고 있지 않았다. 고정적인 직업은 없었지만 문학뿐 아니라 미술에도 좀 손대고 있었고 아버지에게서든 학교에서든 아니면 다른 어디서 배웠는지 몰라도 그 분야에 상당히 어울리는 재주도 있었다. 그러나 무엇보다도 그는 한량閑良이었다. 그와 같이 '끼 있는' 친구 매슈 조지프슨Matthew Josephson•은 1920년대 초의 베일을 다음과 같이 묘사한 적이 있다. "긴 갈기머리를 늘어뜨리고 빨강 혹은 분홍색 셔츠와 청바지를 입은 그는 동네에서 눈길을 사로잡는 존재였다. 게다가 젊고 미남이며 온갖 거창한 말을 떠벌려 대서 왕자 같은 인상을 주었다. 차에 예쁜 여자들 한 무리를 태우고 와서 몽파르나스 카페에 들어서는 그를 사람들은 흥미진진하게 바라보았다."

다른 친구 존 글래스코John Glassco••는 자신이 파리에 살던 시절의 회고록을 썼는데 그 책에서 로런스는 테런스 마라는 이름으로 등장한다. 글래스코는 "그는 내가 만난 사람들 중에서 가장 잘생

• 1899~1978, 미국인 전기 작가. 1920년대 파리에서 살며 『브룸』의 편집인으로 일했고, 그 후 졸라, 위고, 스탕달 등 프랑스 작가의 전기를 썼다.
•• 1909~1981, 캐나다 퀘벡 출신의 작가. 맥길 대학을 중퇴하고 파리로 가서 오랫동안 생활했던 일을 이후의 작품에 많이 반영했다.

겼을 뿐 아니라, 스스로는 그 사실을 잘 모르는 듯 보였다"고 쓰고
있다.

몽파르나스에서 로런스는 대개 누이동생 클로틸드와 함께 있
었는데, 두 사람은 이상할 정도로 가깝게 지냈다. 로런스와 비슷
한 노란 머리에 약간 매부리코지만 귀족적으로 보이는 코의 클
로틸드 역시 대단한 미모를 가졌으며, 이 두 남매는 1928년에 윌
리엄 칼로스 윌리엄스William Carlos Williams*의 소설 『이교로의 항해
Voyage to Pagany』에 나오는 근친상간적 남매의 모델이 되기도 했다.
이 소설에서 주인공 데브와 베스 남매(의 모델인 로런스와 클로틸
드)에 대하여 작가는 "그들이 항상 함께 있었던 것은 그런 데서 느
끼는 조심스러움이 전혀 없었으며 다른 사람이 느끼는 감정을 전
혀 생각지 않은 결과"라고 했다. 베스는 오빠에게 이렇게 말한다.
"나는 어느 누구도 너만큼 사랑하지 않을 거야." 아무도 그들이
함께 잤다고는 믿지 않았지만, 하여간 두 사람이 무척 가까웠던
것은 잘 알려진 사실이다.

그러나 1921년 초 페기가 뉴욕에서 처음 로런스를 만났을 때
그는 헬렌 플라이시먼과 놀아나고 있었으며, 리언은 그런 헬렌을
오히려 독려해 주고 있었다. 플라이시먼 부부는 페기와 로런스를
저녁 식사에 초대했는데 페기는 로런스의 외모와 태도에 깊은 인
상을 받았다. 스물셋의 페기에게 스물여덟의 로런스는 마치 "다

* 1883~1963, 미국 시인. 의학을 전공한 후 고향 뉴저지에서 의사로 일하며 창작 활동을 했다. 사
후인 1963년 퓰리처상을 수상했다.

른 세상에서 온 사람"처럼 보였다. 모자가 거의 복장의 일부이던 그 시절에 페기는 처음으로 모자를 쓰지 않는 독특한 습성을 가진 사람을 만난 것이다. 그가 준 충격을 페기는 이렇게 설명했다. "그의 멋지게 늘어진 금발은 온통 바람에 나부끼며 흘러내리고 있었다. 나는 그의 자유분방함에 놀라면서도 동시에 반해 버렸다. 그는 줄곧 프랑스에서 살았고 프랑스 말씨를 써서 아르R 발음을 할 때는 혀를 굴렸다. 그는 마치 야생마 같았으며 다른 사람들이 어떻게 생각하든 전혀 신경을 쓰지 않는 듯했다. 그와 함께 길을 걸으면 나는 그가 금방이라도 어디론가 날아갈 것 같은 느낌이 들었다. 그는 통상적인 행동과는 전혀 관계가 없었다."

로런스가 페기에게서 받은 인상에 대하여는 어디에도 기록이 없다. 안타까운 일이다. 그 당시 페기는 프랑스 유행에 완전히 사로잡혀 있었다. 그녀는 50센티미터나 되는 담뱃대를 가지고 다니며 입술을 '영원한 상처Eternal Wound'로 새빨갛게 칠했다. 한때는 눈썹을 밀어 버리고 반달 모양으로 검게 그리기도 했다. 폴 푸아레Paul Poiret, 장 파투Jean Patou, 뤼시앵 를롱Lucien Lelong, 워스Charles Frederick Worth 등 유명 드레스 메이커들을 찾아 다녔으며 그중에서도 푸아레를 제일 좋아했다. 그녀는 당시의 플래퍼* 패션으로 한껏 치장했다. 짧은 드레스는 그녀의 다리 모양을 유감없이 보여 주었고 날씬한 체격은 큰 장점이 되었다. 쪽진 윤기 흐르는 밤색 머리는 그녀의 모습을 인상 깊게 해 주었다.

• 제1차 세계 대전 전후에 유행한 자유분방한 젊은 여성상

로런스와 처음 만났을 때 페기는 수줍어했지만, 그가 그녀를 매력적으로 생각하고 관심을 가진 것은 분명하다. 그들의 두 번째 만남은 1921년 겨울 로런스가 몽테뉴 25가의 '플라자아테네 호텔'로 찾아왔을 때였다. 그때 페기는 어머니와 한 방에 머물고 있었다. 둘은 나와서 산책을 하며 '무명용사의 무덤'을 지나고 센 강을 따라 걸었다. 그녀에게 생소한 작은 바에 들러서 페기는 그런 곳에서는 남들이 잘 시키지 않는 포르토 플립*을 주문하기도 했다. 그녀는 커다란 호텔 식당에 익숙해 있었고, 그런 곳에서는 포도주에 달걀 두 개와 설탕 등이 들어가는 시원한 음료가 떨어지는 적이 없었다. 옷도 그녀가 직접 디자인한 러시아 족제비 털 가죽이 달린 옷을 입고 있어 그런 장소와 어울리지 않았다. 하지만 로런스가 그들이 처음 만났을 때 부모와 함께 살고 있던 "볼로뉴 숲 근처의 극히 부르주아스러운 아파트"를 나와서 다른 아파트를 얻으려 한다고 말한 데다가 그녀에게 관심을 보이자 페기는 용기를 내어 그 아파트에서 같이 살자고 제의했다.

그때 페기는 폼페이 유적지에서 찍은 이색적인 체위 벽화 사진들을 열심히 수집하고 있었다. 처녀성을 버리기로 마음먹은 페기는 로런스가 다음 번에 만나 그녀를 유혹했을 때 너무도 순순히 응해 주는 바람에 오히려 로런스를 당황하게 했다. 불운하게도 그때 그들은 페기의 호텔에서 만나고 있었으며 그녀의 어머니가 곧 돌아오기로 되어 있었다. 당시 로런스는 라탱 구역에 있는 한

* 포도주와 브랜디에 향료·설탕·달걀 등을 넣고 달군 쇠막대로 저어 만든 음료

호텔에 머물고 있었으므로 언제 자기 호텔로 가자고 말했는데, 페기는 그 말을 지금 당장 가자고 하는 의미로 이해해서 서둘러 모자를 쓰고 함께 밖으로 나왔다. 훗날 페기는 담담하게 말했다. "로런스는 그날 좀 힘이 들었을 거예요. 내가 폼페이 프레스코 벽화에서 본 것들을 모두 요구했거든요."

그러나 로런스는 변덕스러운 사람이었으므로, 페기는 1921년 크리스마스 날 에펠탑에서 프로포즈를 받은 순간부터 그가 약혼을 물리고 싶어 할 것이라고 확신했다(그때 그들은 벤저민 구겐하임이 그 탑의 엘리베이터 장치를 기증한 것에 대하여 이야기했을까?). 때문에 1922년 3월 로런스가 바로 다음 날 결혼하자고 성급히 제안했을 때, 그녀는 웨딩드레스를 사려다가 나중에 어찌 될지 모른다고 생각하여 모자 하나만 새로 샀다. 3월 10일에 그들은 파리의 제6구청장 사무실에서 결혼식을 올렸다. 플로레트는 로런스의 뒷조사를 해 보겠다고 으름장을 놓았었지만, 그래도 두 사람을 위해 플라자아테네 호텔에서 샴페인을 아주 많이 준비하여 피로연을 베풀었다. 하지만 실제로 중요한 파티는 피로연 후에 나이트클럽 '르 뵈프 쉬르 르 투아'*에서 밤새도록 진행되었다. 그곳은 콕토Jean Cocteau의 희가극에서 이름을 따왔으며 다다이스트들의 그림으로 장식되어 있었다. 1925년에 나온 안내서에는 이렇게 기록돼 있다. "'뵈프'에서는 누구나 현재의 예술 트렌드, 문학 트렌드, 다시 말해 현재의 모든 트렌드를 접할 수 있다."(프루스트Marcel

• '지붕 위의 황소'라는 뜻

Proust는 1923년 죽기 직전 "영화관과 '르 뵈프 쉬르 르 투아'에 갈 정도로만 건강했으면" 하고 말했다고 한다.)

결혼식 사흘 후 신혼부부는 로마로 떠났다(아마도 로런스의 변덕스럽고 사방으로 한눈을 파는 성격을 알아차린 플로레트가 딸이 미국으로 돌아오기를 원하는 경우에 대비하여 결혼 후 이름으로 새 여권을 만들어 준 후에야 떠났을 것이다). 그곳에서 그들은 페기의 사촌 해럴드 러브를 찾아갔다. 해럴드는 『브룸』이라는 문예지를 발행하고 있었는데 여기에 로런스의 시 한 편이 실린 일이 있었다. 러브가 훗날 기록하기로 페기는 맨발에 샌들을 신고 있었고 로런스 "상기된 얼굴에 빛나는 파란 눈동자"였다. 그들은 로마로부터 카프리로 갔고 그곳에서 클로틸드가 합류했다(로런스는 벌써 결혼 때문에 자기와 동생의 사이가 벌어질까 봐 걱정하고 있었다). 그러나 애초부터 결혼 생활은 이미 페기를 실망시키고 있었다. "내가 결혼을 했구나 하고 깨닫는 순간 나는 매우 침울한 기분이 들었고, 순간 처음으로 정말 결혼을 원했었던가 하는 생각을 해 보았다. 마지막 순간까지도 로런스의 태도가 불확실하여 나는 매우 초조했고 스스로의 감정에 대해선 생각해 볼 여유가 없었다. 이제 그처럼 갈망하던 것을 이루고 나자 나는 그것을 그렇게 중요하게 생각하지 않게 되었다"고 그녀는 후에 기록했다.

로런스의 동생과 함께 있는 것은 전혀 도움이 되지 않았다. 페기보다 나이가 많은 클로틸드는 훨씬 더 섬세하고 능숙했다. 그녀에게는 항상 애인들이 있었으며 때문에 로런스는 매우 질투했다. 밀월여행은 그들이 생모리츠에 도착했을 때 확실히 끝나고

말았다. 그곳에서 로런스의 어머니와 플로레트가 합류했는데, 로런스는 구겐하임 가족을 노골적으로 경멸했고 특히 기분이 나쁠 때는 그들에 대해서 반유대적 언사를 썼다(로런스가 1931년에 쓴 소설 『살인이요! 살인이요!*Murder!Murder!*』에는 로런스의 자전적 주인공이 부인과의 사건을 고백하면서 "나는 네 시간 동안 계속 흥분한 채 그녀의 조카들과 삼촌들과 그 부인들, 간단히 말해서 상당수의 유대인들을 심하게 비난했다"고 말하는 장면이 있다). 그의 자서전 초고에서도 그가 페기의 모습을 보고 "저기 피전 페겐하임이 오네" 하고 말하는 부분이 있었다. 페기는 유대인이 아닌 사람과 결혼하기 위해 엄청난 희생(예컨대 가족들의 반대)을 치렀다. 그래서 아무리 그 당시에 흔히들 하던 말이라 해도, 자기 남편이 그런 편견을 가지고 있다는 것은 맥이 빠지는 것 이상의 일이었다.

그러나 로런스는 그녀에게 새로운 세상을 보여 주었다. 어머니와 함께 플라자아테네 호텔의 특실에 있으면서는 좀처럼 볼 수 없던 새로운 세상이었다. 로런스가 활개 치던 곳은 1920년대의 파리, 그중에서도 라탱 구역과 몽파르나스의 카페들이었다. 그가 좋아하던 곳은 '돔'이었는데, 오후마다 한 차례씩 나와 다른 미국 사람들과 이야기를 하다 보면 — 엄청나게 평가 절하된 프랑화 ¥ 덕분에 몰려든 미국인들이 수십 명에 이르렀다 — 식탁에는 음식 접시가 그득히 쌓여 갔다. 그는 외국인들에게 제일 인기 좋은 돔 건너편의 카페 '로통드'를 싫어했다. 어느 날 저녁 그와 페기는 돔에서 해럴드 러브, 미국 서부 출신 작가 로버트 맥알몬Robert McAlmon, 프랑스 초현실주의자 루이 아라공Louis Aragon, 외국 신문

사 주재원 해럴드 스턴즈Harold Stearns, 외눈 안경을 걸친 다다이스트 트리스탕 차라Tristan Tzara와 함께 있었다. 미국인 작가 맬컴 카울리Malcolm Cowley가 로통드의 주인이 경찰의 밀정이라고 암시하자 로런스는 무슨 이유에서인지 유독 분노하면서 길을 건너 달려갔고, 그를 뒤따라온 일행과 함께 주인을 좀 보자고 했다. 로통드의 종업원들이 로런스와 그 패거리들을 들어내 버렸다. 그들은 돔에서 정렬을 재정비하여 공격하기로 했다. 로통드로 다시 가자 아라공은 손님들을 향해 침을 뱉었다. 카울리가 주인을 때리자마자 일행은 밖으로 던져졌고 그는 경찰에 잡혀갔다. 해럴드 러브의 말에 따르면 다음 날 "페기는 한 무리의 고상하게 차려입은 여인들과 함께 법정으로 가서" 맬컴 카울리는 그날 밤 카페에 있지도 않았다고 진지하게 증언했다.

카울리는 그날 밤 일을 좀 다르게 기억했다. 즉 그들이 다른 이야기를 하고 있던 중간에 갑자기 로런스가 "가서 로통드 주인을 패 주자"고 했다는 것이다. 이런 행동이 로런스를 다다이스트들에게 연계시켰을 것이다. 초현실주의의 선구자이며 예술계의 판도를 바꿀 새로운 작품을 생산하는 한편 부조리에 호의적이며 사교 행사를 붕괴시키는 데 앞장선 이들이 다다이스트였다. 그러나 로런스는 결코 그렇게 돼먹은 사람이 아니었다. 그와 페기는 다다이스트들을 많이 알았고 그들의 활동도 좋아했지만 다다이스트들의 좀 더 깊은 의도를 이해하지는 못했다.

결혼 초기부터 페기도 깨닫고 있었듯이 로런스는 성질이 과격했다. 그는 술을 너무 많이 마시고 쉽게 싸움질을 하는 버릇이 있

었는데, 그럴 때 그와 함께하는 시간은 지옥 같았다. 그렇지만 그는 한없이 매력적이었고 모든 외국인들에게 호감을 주었으며 더러는 즐거운 친구가 되기도 했다. 그가 자기 부모 집에서 벌이는 파티는 전설적이었다. 페기가 처음 참석한 파티는 온통 동성애적 분위기가 물씬했다. 로런스의 아버지 유진은 욕탕에서 남자아이들과 함께 속삭이고 있었고, 어느 젊은 여자가 페기의 발아래 무릎을 꿇고 애절하게 구애하기도 했다. 알코올이 이런 파티들에 불을 붙였다는 얘기는 전혀 과장이 아니다. 사실 1920년대 파리에서 술은 삶의 원동력 같았다. 윌리엄 칼로스 윌리엄스가 적은 대로 "우유가 아기에게 전부이듯이 그때는 파리 하면 위스키였다." 물론 당시 미국에서 술이 법으로 금지되어 있었으므로, 마음대로 마실 수 있는 자유가 있는 이곳이 미국 방문객들을 과음하게 만들었던 것도 사실이다. 그러나 로런스는 어느 모로 보더라도 시끄럽게 주사를 떨기로는 손꼽힐 만한 사람이었다.

페기는 로런스를 통해 만난 몇몇 사람과 그녀의 인생에서 매우 중요한 우정을 쌓게 되었다. 1920년 초 페기는 두 여인을 만나 오랜 친구가 되는데 둘 다 로런스가 그리니치빌리지에서 10대 후반에 사귀었던 애인들이었다. 한 사람은 메리 레이놀즈Mary Reynolds라고 하는 제1차 세계 대전 참전 용사의 부인으로, 미국 중서부 가정의 부모가 부르주아와 재혼하라고 종용하는 것을 피해 파리로 왔다고 했다. 불그스레한 금발 머리에 날씬한 몸매를 한 미모의 메리는 일찍이 그리니치빌리지에서 마르셀 뒤샹*과 만나 곧 평생의 애인이 되었다. 창의력이 매우 뛰어난 그녀는 자기 아파

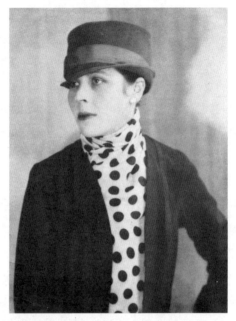

1922년경 페기의 친구 주나 반스(© Oscar White/Corbis)

트를 멋진 지도들로 도배하고 한쪽 벽에는 수많은 귀걸이를 수집하여 걸어 놓았다(페기도 비슷한 수집을 하여 자기 집 벽에 걸어 놓곤 했다). 뒤샹은 벽 하나를 짙푸르게 칠하고 각기 다른 각도로 못을 박은 후 하얀 실로 연결해 놓았다. 메리는 직접 책을 제본하기도 하여, 갖가지 독특한 헝겊과 뱀 등의 동물 가죽으로 책을 싼 다음 훌륭한 모양으로 묶었다.

두 번째 여인은 주나 반스**였다. 역시 로런스의 이전 애인이었던 그녀는 1892년에 뉴욕주의 시골에서 태어났고 혼란스러운 어린 날을 주로 자유연애주의자 작가인 할머니 자델과 매우 가깝게 지냈다. 주나의 아버지는 돈 한 푼 없는 딜레탕트였으며, 애인과의 사이에 아이들을 두었으면서도 주나의 가족과 함께 살았다. 주나는 자기 어머니를 봉양할 뿐만 아니라 아버지가 첩과 완전히 헤어진 후로는 그녀의 소생 네 명을 돌봐야 했다. 그녀는 모험심 강한 신문 기자가 되어 그녀가 자주 만나던 보헤미안 기질의 독특한 사람들이나 그들의 생활에 대해 특색 있는 기사를 썼다. 그 중 가장 기억할 만한 하나는 1914년 『뉴욕 월드*New York World*』에 발표된 여성 참정권자의 단식 투쟁에 대한 특집 기사였다. 그녀는 기사가 의도하는 바를 강조하기 위해 자신을 주인공 삼아 1인칭으로 기술했다. 1921년 『맥콜즈*McCall's*』의 통신원으로 파리에 온 그녀는 그곳을 20년 동안 생활 기지로 했다. 적갈색 머리와 커다

• 1887~1968, 프랑스 화가. 다다이스트들과 가까이 지냈고 1930년에는 초현실주의 전시회를 개최했으며 1955년 미국으로 귀화했다.
•• 1892~1982, 아방가르드 미국 작가. 1920~1930년대 파리의 문단에 널리 알려졌다.

란 가슴을 한 미모의 주나는 매서운 위트와 상궤를 벗어난 엉뚱한 습관으로 잘 알려졌다. 그녀는 저널리즘에 종사하면서 소설에도 손을 댔다. 1915년 그녀는 『냉정한 여인들의 책 *A Book of Repulsive Women*』이라는 기이한 작품을 발간했다. 페기는 사람들을 끄는 이 여인에게서 매우 깊은 인상을 받았으며 메리와 마찬가지로 주나도 귀여운 코, 페기가 "신시내티까지 헛걸음했던 때 갖고 싶었던 그런 코"를 가지고 있다는 사실을 발견했다. 페기는 주나에게 자신이 입던 실크 속옷을 주었고 주나가 그 때문에 분개하였다는 얘기를 들었다. 그러나 나중에 주나가 그 속옷을 입고 타이프라이터 앞에 앉아 있다가 페기에게 발견되어 난처해했다는 얘기도 전해진다. 그 후 페기는 이 친구에게 완전히 새것인 적갈색 외투와 모자를 세트로 주었다. 주나는 평생토록 페기의 도움을 받았는데, 이것은 두 여자 모두에게 결코 쉬운 관계는 아니었다.

페기는 자기가 메리와 주나 앞에 등장하기 전 그들이 로런스의 옛 애인이었다는 사실에 전혀 개의치 않았다. 그러나 그녀가 로런스와 결혼하고 몇 주 안 되어 다른 종류의 예기치 못한 일이 생겼다. 결혼하기 전에 그녀는 로런스와 크게 싸운 일이 있었는데 그때 로런스는 화가 나서 밖으로 나가 버렸다. 이에 대해 페기는 회고록에서 아주 간단히 한마디로 "그것이 내가 앞으로 오래도록 부딪치게 될 사건의 시작이라고는 전혀 생각하지 못했다"고 적었다. 페기는 로런스의 난폭함을 깨달을 수 있을 만큼 오랜 기간 그와 사귀지 못했던 것이다. 또 한편 결혼에 따른 구속감이 그를 더욱 난폭하게 만들었을 수도 있다.

페기는 로런스가 난폭할 뿐 아니라 자기 과시적이라는 것도 알게 되었다. 그는 하인들 앞에서나 카페 안에서도 그녀에게 짓궂게 굴기를 즐겨서 그녀는 이중으로 모욕감을 느꼈다. 그녀는 회고록에 그가 그녀의 머리에 잼을 발라 대는 버릇이 있었다고 적었고, 또 "내가 가장 혐오하던 행동은 거리에서 나를 밀쳐 넘어뜨리거나 식당에서 접시를 집어 던지는 것이었다"고도 했으며, 계속해서 "한번은 욕탕에서 나를 물속에 눌러 넣어 죽을 뻔한 일도 있다"고 지극히 무덤덤하게 적고 있다.

페기는 단지 누군가가 로런스에게 못되게 굴지 말라고 말해 주면 그런 소란을 피할 수 있으리라고 생각했다. 한번은 주나가 파리의 한 식당에서 그렇게 말하여 성공한 적이 있었다. 그러나 페기 자신은 그를 더욱 화나게 만들까 두려워 그런 식으로 말할 수가 없었다. 나중에는 두 사람 사이 힘의 균형이 바뀌었지만, 당시에는 그런 소란이 그녀를 굴욕스럽게 하였고 그녀의 신뢰를 잠식해 갔다. 페기는 로런스가 항상 자기로 하여금 열등감을 느끼게 만들고 있음을 알게 되었다.

그러나 페기는 자존심 때문에 대항하여 맞서지 못했고 로런스의 학대를 감내해야 하는 것으로 느끼고 있었던 듯하다. 사람들의 반유대적 발언에 열등감을 느꼈던 어린 시절처럼, 그녀는 자기에 대한 로런스의 비난을 안으로만 새기고 있었다. 페기를 존경하던 두 사람이 훗날 그녀의 이 같은 면모에 대하여 말한 적이 있다. 페기의 딸과 친구였던 아일린 핀레터Eileen Finletter의 말로는 "페기에게는 항상 뭔가 스스로 금기시하는 것이 있었다. 잘 모르

지만 만약 그녀가 코 수술이 괜찮게 되었더라면 그런 근본적인 열등감에서 벗어나지 않았을까." 또 페기를 매우 숭배하던 앤 던 Anne Dunn은 그녀가 부당한 비방과 불신을 받았다면서 "그녀가 자존감이 부족함을 남들도 알아차렸고, 때문에 사람들은 그녀의 인격을 훼손하기가 쉽다는 것을 알았을 것이다"라고 말하고 있다.

결혼 후 얼마 안 되어 베니타를 보러 뉴욕에 간 페기는 자신이 임신한 것을 알고 로런스에게 이를 전보로 알렸다. 그녀가 입덧으로 너무 고생하는 것을 보고 솔로몬 삼촌의 부인 아이린은 페기를 여객선의 자기 전용 객실에 태워 유럽으로 돌려보냈으며, 페기는 돌아가는 동안 줄곧 침대에 누워 있었다. 가끔씩 일어나서 다닐 때면 몇 사람의 "유대인 부인들"과 어울렸는데 그들은 그녀의 신원을 알아내려고 애를 쓰며 "베일, 네이née? 베일, 네이?" 하고 물었다. 그때마다 그녀는 "예이yay, 예이" 하고 대꾸했다.* 로런스와 다시 만난 그녀는 아이를 런던에서 낳기로 결정했다. 아들인 경우 프랑스에서는 군 복무를 요구할지 몰랐기 때문이다. 그러나 1922~1923년 사이의 여름을 보내기 위해 페기와 로런스는 프랑스 남부 리비에라 지방의 르 트레이아스 마을에 빌라 하나를 빌렸다. 페기는 최고급 자동차인 고브롱 컨버터블 한 대를 사서 될 수 있으면 언제나 천장을 열어 놓고 다녔다. 로런스는 운전을 배워서 점점 무모하게 차를 몰게 되었으며, 운전 중 와인을

* 결혼 전의 성née을 묻는 말인데 발음이 예이(네)와 반대되는 네이(아니오)와 같으므로 이처럼 비꼬아서 대답한 것이다.

마시고는 병을 차 바닥에 집어 던져 빈 병이 그와 다른 사람들 발 밑에서 이리저리 굴러다녔다.

페기는 여전히 몸이 아팠지만 도스토옙스키Fyodor Dostoevskii를 열심히 읽었다. 로런스가 술에 취하면 페기의 구두를 창밖으로 집어 던지고 그릇이며 거울과 가구를 부수는 위험한 인간이 되어 가는 것을 매일 보면서도, 페기는 달리 기댈 곳이 없었다. 플로레트라면 페기의 의논 상대가 되어 주고 그녀가 편히 쉴 곳도 마련해 주었겠지만, 페기는 어머니가 당초 로런스를 믿을 수 없는 인간으로 본 것이 옳았음을 인정하기가 싫었다. 마찬가지로 또 하나의 믿을 수 있는 사람인 베니타에게 실망을 주는 것도 견디기 어려웠다. 그즈음 이혼하고 작가 밀턴 왈드먼Milton Waldman과 재혼한 동생 헤이즐이 자주 페기를 찾아왔지만, 페기는 동생이 자기와 친하다고 느끼지 못했다. 사람이 많은 곳에서 소란을 일으키는 로런스로 인해 고통을 받으면서 페기는 나름의 모든 프라이버시를 잃어버렸고, 그러면서도 문제를 혼자서 껴안고 있었다.

페기는 1923년 5월 15일 런던에서 아들을 낳았다. 그 와중에도 이 부부는 거의 활기를 잃지 않았으며 출산 전날 파티를 열기까지 했다. 파티에는 메리 레이놀즈와 그녀의 애인, 번역가이며 예술 비평가인 토미 어프Tommy Earp와 그의 부인(그녀는 로런스의 오랜 친구였다), 레즈비언 작가이자 상속녀인 위니프리드 엘러먼Winifred Ellerman과 결혼하여 많은 부를 얻은 밥 맥앨몬이 왔다. 로런스의 친구 하나가 페기에게 베개를 던진 순간 양수가 터졌다. 파티에 온 사람들은 태어날 아기의 이름을 고르는 일을 거들었다.

페기가 진통을 겪는 동안 로런스는 메리 레이놀즈, 화가 세드릭 모리스Cedric Morris, 레트 헤인즈Lett Haynes 등과 브리지 게임을 하면서 아기의 이름을 대 보라고 했다. 메리는 세드릭 모리스와 잠시 외도 중이었기에 세드릭이라는 이름을 댔다. 다른 사람들은 옛 친구 마이클 카Michael Carr의 이름을 대기도 했다(마이클은 페기가 고른 이름이기도 했는데 아마도 로런스의 첫 소설인 『피리와 나』의 서술자 이름이었기 때문일 것이다). 헤인즈가 신드바드라는 이름을 제안했는데, 페기 쪽에서는 로런스가 『아라비안 나이트Arabian Nights』에서 따온 이름이라고 기억했다. 결국 '마이클 세드릭 신드바드 베일'이 된 이 아이는 자라면서 이름을 발음하기 어려운 경우를 당했을 것이다(이름 뒤에 d자 하나가 더 붙은 일만 해도 수없이 많았다). 심지어 주나 반스는 그에게 신디라는 별명을 붙이기도 했다.

페기의 출산을 맡았던 의사 해들리는 페기에게 산후 3주일 동안 자리에 누워 있으라고 했다. 마치 기도에 응답이라도 하듯이 그녀의 옛 학교 친구 페기 데이비드가 나타나서 베일 가족과 함께 머물렀다. 어릴 적부터 페기의 친구였던 페기 데이비드는 구겐하임 집안의 사촌이자 해럴드의 형인 에드윈 러브Edwin Loeb와 결혼하여 이제 그녀와 한 가족이 되었다. 페기 구겐하임이 "내가 만난 가장 지성적인 여인"이라고 말했던 페기 데이비드는 여러 차례나 결정적인 시기에 나타나서 그녀에게 든든한 친구가 되어 주곤 했다. 페기 데이비드의 딸은 어머니가 페기를 잘 이해했다고 믿고 있으며, "두 사람 모두 같은 배경 출신이고 또한 그 굴레를 깨고 나왔다"고 말한다. 페기 데이비드 역시 이후에 러브와 이

혼했던 것이다.

이들 '가족' — 로런스, 신드바드, 두 사람의 페기 그리고 아기의 보모 — 은 7월 프랑스 혁명 기념일*에 파리로 돌아왔다. 로런스는 전통에 따라 기념일 사흘 전부터 밤낮 거리에서 춤을 추면서 즐겁게 지냈다. 그러고 나서 그들은 파리 부자들이 바캉스를 보내는 해변인 노르망디의 비예르빌로 가서 정원이 딸린 커다란 빌라를 빌려 남은 여름을 보냈다. 정원에서는 모두들 그림을 그렸는데, 페기도 일생 처음으로 그림에 착수해 보았다. 손님들 가운데에는 페기보다 열여섯 살 많은 시인 미나 로이Mina Loy가 있었다. 유대계 영국인인 미나는 마르셀 뒤샹의 동료인 거트루드 스타인Gertrude Stein의 친구이며 미래파 화가 마리네티Filippo Marinetti의 애인으로 지난 10년 동안 피렌체에서 살았다. 미모가 뛰어나 여러 번 사진 모델이 되기도 했던 미나는 1917년 그리니치빌리지에서 로런스와 프로빈스타운 극단이 〈무엇을 원하세요〉를 공연할 때 보헤미안 남편감을 구하려고 하는 노처녀 역을 맡았다. 그녀는 첫 결혼에서 세 아이를 낳은 후 — 그 가운데 조엘라라는 미모의 딸 하나만 살아남았다 — 전설적인 시인이며 스스로 오스카 와일드Oscar Wilde의 조카라고 주장하던 아서 크레이번Arthur Cravan을 애인으로 삼았다. 크레이번은 미나에게 파비엔이라는 딸 하나를 임신시켜 놓고 멕시코의 태평양 연안에서 사라져 버린 후 다시는 발견되지 않았다. 이런 사건은 미나의 전설을 더욱 증폭시

• 7월 14일

킬 뿐이었다. 그녀는 사람들 앞에 나타나려 하지 않았으며 나중에는 거의 은둔자처럼 살았음에도 불구하고 페기에게는 중요한 친구가 되었다.

그 밖에 파리에서 베일 가족의 친구로 지낸 사람들은 페기의 사촌 해럴드 러브와 그의 애인 키티 캐널Kitty Cannell이 있었다. 해럴드는 어니스트 헤밍웨이Ernest Hemingway가 1926년에 쓴 소설 『해는 또다시 떠오른다The Sun Also Rises』에서 악명 높은 서투른 문학가 로버트 콘의 모델이 되었으며, 헤밍웨이는 그를 통해 자기의 반유대적 감정을 분출하게 된다. 미국인 패션 기자로 파리에 오래 살고 있던 키티는 헤밍웨이의 소설 『우리들의 시대In Our Times』의 프랜시스 클라인이 된다(페기의 친구 리언 플라이시먼은 이 소설을 보니 앤드 리브라이트 출판사가 발행하도록 주선했다). 만 레이Man Ray*도 그의 모델과 함께 파리에 있었는데, '몽파르나스의 키키'라고 알려진 그 모델은 (잘못된 얘기였지만) 음모陰毛가 없다는 소문이 있었다. 하루는 제임스 조이스와 노라 조이스Nora Joyce도 나타났는데, 그들은 근처 학교 기숙사로 딸 루시아를 방문하던 길이었다. 조이스는 페기의 일생에 중요한 존재가 되었으며, 노라를 보자마자 페기는 그녀의 매력에 끌려 주책없을 정도로 좋아했다. 클로틸드의 당시 남자 친구였던 루이 아라공도 이 그룹에 가세했다.

* 1890~1976, 본명은 이매뉴얼 라드니츠키. 다다이즘과 초현실주의 운동에 중요한 역할을 했던 미국 사진가이자 화가

유람 행보는 쉴 새 없이 이어졌다. 일행은 노르망디에서 다시 카프리로 갔다. 그곳에 수 주일 있는 동안 그들은 페기의 사촌 엘리너 캐슬 스튜어트Eleanor Castle Stewart의 권유로 보모 릴리를 고용했다(솔로몬 삼촌의 딸 엘리너는 캐슬 스튜어트 백작가로 시집을 갔던 것이다). 외딴섬에 펼쳐진 편안한 도피처 카프리에서 사람들은 본토에서 느꼈던 온갖 장애를 잊을 수 있었다. 그곳에서 로런스는 마치 노먼 더글러스Norman Douglas •의 희극 소설 『남풍South Wind』 (1917) 속 내용처럼 클로틸드의 남자 친구와 싸움을 벌였다. 그 와중에 순경 한 사람의 손가락이 부러졌고, 로런스는 열흘 동안 유치장에 있다가 메리 레이놀즈에게 반해 있던 변호사가 손을 써주어 석방되었다. 페기는 남편이 유치장에 있었던 것이 창피하여 기회 있을 때마다 변명을 하느라고 애를 썼지만 그렇다고 해서 상황이 달라지지는 못했다. 페기와 로런스가 이즈음 『남풍』을 탐독하고 있었던 것은 의심할 나위 없으며, 그 작가는 이후 페기의 친구가 된다.

카프리에서 그들은 메리 레이놀즈의 변호사 친구가 제공해 준 요트를 타고 아말피로, 그 다음엔 이집트로 갔다. 페기 데이비드와 메리 레이놀즈 그리고 클로틸드는 파리로 돌아갔다. 카이로의 재래시장을 다니면서 페기는 달랑거리는 귀걸이를 샀고, 로런스는 이집트 리넨을 사서 존 글래스코의 책에 나오는 테런스 마처

• 1868~1952, 오스트리아에서 태어나 카프리에서 죽은 수필가이자 소설가. 그의 모든 작품은 귀족적 보헤미안 기질의 주인공을 그리고 있다.

럼 엷은 초록색 셔츠를 만들어 입었다. 그들은 봉제 인형 속에 싸구려 이집트 담배를 넣어 관세를 내지 않고 프랑스로 가지고 들어왔다. 파리로 돌아와서는 칵테일 파티를 열고 사람들에게 아랍에서 사온 물건들을 보이며 자랑했다.

매슈 조지프슨은 파리에서의 이들을 "로런스와 페기는 '미국인 촌村' 사교계의 비공식 리더로 군림했으며, 그때 페기는 아주 젊은 히로인으로 매너가 좀 수줍고 외모는 평범했지만 옷을 아름답게 입었다"고 기록하고 있다. 그녀와 로런스는 신드바드를 낳기 전에 살았던 라스파일가의 '뤼테티아 호텔'에 자리를 잡았다. 그러나 갓난아기와 릴리가 함께 살기엔 비좁아서 곧 생제르맹가에 있는 한 아파트를 6개월간 임대했다. 페기는 이 아파트에서 벌인 보헤미안식 파티를 결코 잊지 못했다. 로런스는 페기를 데리고 폴 푸아레 매장에 가서 금실로 짠 이브닝드레스와 파랗고 하얀 자수가 화려하게 놓인 크레이프 천 웃옷을 사라고 했다. 그 옷을 입고 모자와 금팔찌로 치장한 그녀를 촬영한 만 레이의 사진은 파리 여인의 섬세함을 유감없이 보여 준다. 하지만 그녀는 이런 파티에 싫증이 났다. 페기는 전혀 술을 마시지 않았고, 파티에 온 사람들의 추태나 더욱이 그들이 자기 침대에서 성행위를 하는 것이 싫었다. 그런 일이 한두 번이 아니었다.

베일 부부는 이즈음 때때로 예전과 다른 모습을 보여 주었다. 의사이자 시인인 윌리엄 칼로스 윌리엄스는 로런스의 어머니도 참석했던 한 파티를 기억한다. "우리는 베일 부부의 집에서 정말 즐거운 교외풍의 파티를 벌였다. 테이블에서 거트루드 베일 부인

은 페기(결혼 전 성은 구겐하임)와 그녀의 분홍빛 아이스크림에 대해 까다롭게 굴었다. 각자의 자리마다 조그만 빵이 식지 않도록 냅킨 속에 들어 있었는데 플로스와 나 그리고 베일 부인은 그것을 마루에 떨어뜨렸다." 로런스와 페기는 자기들의 보헤미안 기질대로 행동하고 싶어서 부모에게서 벗어나려고 무진 애를 썼다. 페기는 어머니의 세세한 간섭에서 풀려나고 싶어 했다. 어머니 플로레트는 아침마다 전화를 걸어 날씨가 어떻느니 옷을 어떻게 입으라니 참견하고 애인이 있는 여자는 '노 굿(좋지 않다)'이라는 의미로 '엔지NG'라고 말했으며, 게다가 언제나 말을 세 번씩 반복했다. 식탁에 앉아 있을 때 로런스가 여자와 농탕치는 평소의 버릇을 발휘하여 플로레트를 음흉하게 발로 건드리면 그녀는 "쉬, 페기가 봐요, 페기가 봐요, 페기가 봐요" 하고 말했다(이런 반응은 참으로 이상한 것이다. 무엇 때문에 플로레트는 사위의 이런 행동을 무시하거나 만류하지 않고 일일이 상대해 주었는지? 더욱이 왜 페기가 안 보는 경우엔 상관없다는 뉘앙스의 대답을 했는지?).

그해 겨울 페기는 자기의 짙은 갈색 머리를 잘라 버렸다. 길고 치렁거리는 머리가 "골칫거리"라면서. 클로틸드 역시 긴 머리를 잘랐다. 로런스는 이에 대해 좋은 반응을 보이지 않았고 페기 말에 의하면 그녀를 "화장대 밑으로 집어 던졌다"고 한다. 봄이 되자 그녀는 베네치아로 갔다가 돌아와서 그동안 로런스가 한 미국 여자와 정사를 벌인 것을 알았다. 페기는 이에 대해 무관심한 반응을 보였는데, 이 사실은 그녀의 남편에게 결코 적지 않은 모욕감을 주었다.

1924년 여름 베일 부부는 베니타 부부와 잠시 함께 보내려고 생모리츠로 갔다가 다시 코모호湖를 비롯한 여러 이탈리아 관광지로 다녔다. 메리 레이놀즈와 클로틸드, 그리고 때로는 유진과 거트루드 베일과 함께 다니면서 페기와 로런스는 둘 장소가 없다는 생각은 안 하고 엄청난 양의 고가구를 사들였다. 그들은 이듬해 겨울을 베네치아에서 보냈다. 베네치아는 로런스의 아버지가 그림을 그리기 위해 자주 여행한 도시이므로 로런스에겐 익숙한 곳이었다. 페기는 그곳에서 전에 왔을 때는 알지 못했던 사실, 즉 산마르코 성당뿐 아니라 베네치아의 모든 성당에 각기 고유의 광장이 있다는 것을 발견했다. 그들은 베네치아에서 라팔로로 가서 미국 시인 에즈라 파운드를 방문하고 여러 번 테니스를 쳤다. 1924년 라팔로에서 벌인 송년 파티에서 한 남자가 페기에게 춤을 추자고 청했다. 이때 로런스가 발작적으로 달려들어 많은 사람들이 보는 앞에서 페기를 벽에다 "밀어붙였다." 그 동네에서 벌어진 또 한 번의 싸움에서 로런스는 페기가 여러 달 홍정 끝에 바로 그날 샀던 거북이 껍질 화장대 세트를 부수어 버렸다. 나중에 페기가 파운드에게 자기는 라팔로가 싫다고 말했을 때 파운드는 부드럽게 "개인적으로 기분 나쁜 기억이 있어서 그렇겠지요"라고 대꾸했다.

페기의 기록에 따르면 로런스는 신드바드에게 "열광적"이었지만 사실은 아이를 원치 않았다고 한다. 그가 정말로 원하는 것은 딸이라고 해서 그녀는 딸을 낳아 주겠다고 약속했다. 석 달 만에 페기는 다시 임신을 했다. 봄이 되자마자 그들 부부는 자동차

로 남프랑스에 가서 집을 살 생각을 했다. 당시 리비에라는 파리 사람들이 좋아하는 휴양지가 아니었다. 19세기 말까지 러시아, 독일, 프랑스의 귀족들은 겨울이 되면 해안의 어촌을 찾아왔으나 내륙으로는 거의 들어가지 않았다.

페기와 로런스는 르 카나델 가까운 곳에서 여인숙 하나를 발견했다. 그곳은 코트 드 모르*의 생라파엘과 툴롱 사이에 있는 조그만 마을인데, 장 콕토가 한때 애인 레몽 라디게Raymond Radiguet와 함께 살았던 곳이기도 하다. 그 집은 프로방스풍의 흰색 석고로 만들어졌고 페기에 의하면 "한쪽에 날개처럼 붙은 건물이 그 집을 쓰임새 있고 매력적으로 만들어 주었다." 그 날개 건물은 벽난로가 있는 아주 커다란 방 하나였고, 방문을 열고 나가면 오렌지 나무와 종려나무가 심어진 마당으로 통하게 되어 있었다. 화장실은 하나뿐이고 전화나 전기도 없었지만, 전용 해변과 차고 두 개와 하인방 세 개, 그리고 소나무 숲 안에 지어진 조그마한 녹색의 목조 오두막이 하나 있었다. 친구 한 사람은 훗날 그 집을 "바다가 보이는 바위 위에 서 있는" 집이라고 묘사했다. 그들은 그곳에 호텔을 운영하거나 여인숙의 본래 이름인 '라 크루아 플뢰리'를 사용하지 않겠다고 약속하여 싼값으로 매입한 다음, 그곳에 스튜디오 하나를 짓기로 하고 8월에 아이를 낳은 후 돌아올 때까지 공사를 완료하도록 계약했다.

1925년 3월 페기는 베니타를 만나기 위해, 그리고 로런스는 소

• '무어인의 해안'이라는 뜻으로, 한때 무어인들이 살았기 때문에 붙여진 이름이다.

설 집필 중 휴식하기 위해 프랑스 체류를 잠시 중단하고 뉴욕을 방문했다. 이때 그들은 미나 로이의 작품을 가지고 갔다. 미나는 색종이를 꽃잎과 잎사귀 모양으로 잘라 내어 꽃다발을 만들고 화려하게 칠한 그릇 또는 꽃병에 담거나 골동품 액자에 넣기도 했다. 이러한 작품들은 로이의 전기 작가에 의하면 "정물과 야수파 콜라주의 혼합"이었다. 로런스는 그것들을 "시든 꽃다발"이라고 이름 지었고 페기(배가 잔뜩 불러 있었다)와 함께 이를 뉴욕 전역의 백화점과 갤러리에 판매하는 데 성공했다.

유럽으로 돌아오는 길에 그들은 스위스 제네바의 우시 호숫가에 있는 '보 리바주 호텔'로 가서 분만일을 기다렸다. 신드바드가 런던에서 태어난 것처럼, 이번 아이 역시 프랑스가 아닌 스위스에서 출산하기로 되어 있었다. 8월 중순 어느 날 밤 로런스는 호텔 식당에서 페기의 무릎에 콩 한 접시를 집어 던지고 방으로 돌아와 "가구를 내팽개치고 의자를 부수는" 소란을 떨었다. 이 일이 페기에게 진통을 일으켰다. 8월 18일 페기는 머리가 검은 여자아이를 낳았다. 아기는 약속한 대로 여자아이였으므로 페기는 이제 임신은 끝이라고 결심했다. 페기는 신드바드 때와 마찬가지로 한 달 동안 아기를 품어 주었다. 아기를 낳고 얼마 안 되어 친구인 작가 앨런 맥두걸Alan MacDougall이 전보를 보내왔다. "출산을 축하합니다. 아기 이름은 제저벨로 하세요." 페기의 이름을 따서 중간 이름을 마거릿으로 하고 이름은 제저벨로 했다. 페기는 아기를 페긴이라고 불렀는데, 아마도 앞서 친구 폴리 크로스비Polly Crosby가 자기 이름에 n을 붙여 딸의 이름을 폴린Polleen이라고 지은 것을 따

라 했던 듯하다(크로스비 부부는 '블랙 선'이라는 출판사를 경영하면서 해리 크로스비Harry Crosby의 시집을 비롯한 여러 책을 출간했다).

갓난아기, 신드바드, 보모 릴리와 함께 베일 부부는 새로 지은 집으로 돌아왔다. 그 집에서 가장 가까운 기차역 이름은 '프라무스키에르Pramousquier'였는데 페기는 자기 집에다가도 그 이름을 붙였다(플로레트는 '프로미스큐어스Promisquous•'라고 하라고 우겼다). 그들은 가게가 있는 이웃 마을 카발리에르나 르 카나델까지 꼬마 기차를 타고 가서 '마담 옥토봉'이라는 집에서 페르노••를 마셨다. 이즈음 그들은 자동차를 세 대 가지고 있었는데 로레인 디트리히, 이스파노 수이자, 시트로엥••'이었다. 그 지방에는 젖소가 적어서 우유가 부족했기 때문에 페기는 시트로엥을 타고 우유를 비롯한 식료품을 사러 해안 마을을 돌아다녔다. 철도 건널목은 항상 위험하여 피해 다녀야 했는데 얼마 전 그들의 집에 페인트칠을 한 사람의 아들도 그곳에서 사고로 죽었다고 했다. 그들은 화가 프랜시스 피카비아의 부인 가브리엘이 남겨 둔 롤라라는 이름의 양치기 개 한 마리를 얻었고 그 개가 낳은 새끼들도 길렀다. 강아지들은(그들이 가장 좋아한 강아지는 룰루라고 불렸다) 로런스가 만들어 놓은 정원을 휘젓고 다니고, 온 마을을 돌아다니며 가끔 이웃의 병아리들을 물어 죽이기도 했다.

미나 로이가 딸 조엘라와 파비엔을 데리고 찾아와 새 집의 첫

• 난잡하고 문란하다는 뜻
•• 프랑스 원산의 리큐어로 상표명은 제조자의 이름을 따왔다.
•' 모두 1920년대 생산되기 시작한 프랑스, 스페인, 독일의 고급 소형차

손님이 되었다. 그녀는 예비 침실 벽에 프레스코화로 가재와 인어를 그렸다(다른 방 벽에는 라디게와 콕토가 옛 여인숙 시절에 그려 놓은 벽화가 남아 있었다). 페기는 로런스와 함께 산 베네치아산 골동품들로 집을 장식하고, 차고 건너편 하인방을 클로틸드의 스튜디오로 개조했다. 또 친구 밥Bob Coates — 그는 『뉴요커New Yorker』의 문학 평론가였으며 후에 예술 평론도 했다 — 과 엘사 코츠Elsa Coates 부부를 위해 집 끝에다가 건물 하나를 더 지어 붙였다. 코츠 부부에 이어 나중에는 프랑스 초현실주의 극작가이며 시인인 로제 비트라크Roger Vitrac의 새 애인 키티 캐널이 들어왔다. 페기는 태생이 프랑스인인 로런스가 정말로 그 지방에 맞는다고 느꼈고 이제 둘 다 프라무스키에르에 뿌리내릴 것이라 생각했다.

페긴이 아장아장 걷게 되면서 그녀의 검은 머리가 금발 곱슬머리로 바뀌자 페기 가족들은 기뻐했다. 이듬해 느지막이 파리에서 페기는 사진가 베러니스 애벗에게 자기와 아이들의 사진을 찍어 달라고 청했다. 애벗은 만 레이의 조수였다가 스스로 사진가로 나선 사람인데, 페기는 그녀의 활동을 열심히 도와주었다. 5천 프랑을 빌려 주어 첫 카메라를 살 수 있게 해 주었고, 페긴을 임신했을 때 자신의 누드를 찍도록 허락하기도 했는데 당시 이는 매우 대담한 일이었다. 애벗은 밝은 조명을 비추어 페긴과 신드바드를 찍었으나, 사진들을 보면 페긴은 그때부터 이미 우울하고 시름에 잠긴 표정을 하고 있다. 이것은 그녀 외모의 특징이 되었다.

1925~1926년 사이 겨울은 페기의 결혼 생활에서 가장 불안정한 시기였다. 가족 전부가 스위스 융프라우 지방의 벵겐으로 스

키 여행을 갔다. 페기는 발목이 약하기 때문에 스키를 타지 않았지만, 신드바드를 썰매에서 내려 주다가 갈비뼈 하나에 금이 갔다. 그녀는 로런스를 벵겐에 남겨 두기로 하고 페긴, 신드바드, 그리고 릴리 다음에 온 보모 도리스를 데리고 파리로 갔다. 돌아온 페기는 멘가 뒷골목에 있는 로런스의 스튜디오에서 큰 파티를 열었다. 이것은 그녀가 로런스 없이 혼자서 주최한 최초의 보헤미안식 행사였다. 그 파티에 대해 그녀는 "나는 내가 원하는 것을 찾았다"는 수수께끼 같은 글을 남겼는데, 어쩌면 술에 취해 잠자리를 같이했던 남자 얘기인지도 모른다. 로런스는 뭔가 감을 잡고 급히 파리로 와서 '셀렉트 카페'에 있던 페기를 놀라게 했다. 그녀는 분명히 취한 상태였고 뺨에는 빨간 립스틱으로 십자가 두 개가 그려져 있었으며 한 무리의 무례한 사업가들이 그녀를 둘러싸고 있었다. 로런스의 자서전에 의하면 이때 그녀는 주로 술을 마시고 쇼핑을 하면서 마흔아홉 시간 반 동안 잠을 자지 않았다고 한다. "당신은 줄곧 술에 취해 있었어요." 그녀는 로런스에게 말했다. "당신 친구들도 모두 술에 취했고. 그래서 나도 취해야겠다고 생각했어요." 그러나 로런스는 그녀가 부정한 짓을 했다고 의심하여 극도로 질투를 느꼈다. 페기가 한잠 자고 나서 술이 깨자 로런스는 자제력을 잃었다. 그는 집기를 부수고 페기의 구두를 창밖으로 집어 던졌다. 그는 신드바드와 페긴의 방으로 들어가려 했으나 보모가 아이들과 함께 문을 걸어 잠그자 집 밖으로 달려 나갔다가 불과 서너 시간 후에 돌아와서 다시 소란을 피웠다. 싸움은 며칠간 계속되었다. 몽파르나스에 있는 작은 술집 '피

렐리'에서 페기와 식사를 하던 로런스는 다시 그녀의 부정행위에 대해 한탄하다가 급기야 다른 손님 다섯 사람의 머리에 베르무트 한 병과 '아메르 피콩' 한 병을 집어 던졌다. 경찰이 오자 페기는 졸도하고 말았다. 그녀가 깨어나자 경찰은 로런스를 수레에 태워 경찰서로 데리고 갔다. 페기에 의하면 이때 마침 클로틸드가 들어와서 마르셀 뒤샹에게 자문을 구했다. 뒤샹은 페기와 클로틸드에게 진정하고 손님들에게 로런스에 대한 고소를 취하해 달라고 부탁하도록 일러 주었다(이런 행동은 확실히 효과가 있었는지, 고소한 손님 중 한 사람으로 유서 깊은 프랑스 군인 집안의 장교였던 알랭 르메르디Alain Lemerdy는 나중에 클로틸드와 결혼하게 된다). 이튿날 아침에 클로틸드가 마지막 고소인으로부터 취하를 받아 내 로런스는 공식적인 경고를 받고 석방되었다.

베일 부부의 싸움에서는 항상 돈이 큰 문제였다. 자신 소유의 돈이 별로 없던 로런스는 어쩔 수 없이 페기의 낭비를 비난하거나 자신의 가난을 원망했다. 로런스는 1931년 자기 소설 『살인이요! 살인이요!』에서 페기를 "다섯 나라의 세탁비로 바쁜 사람"으로 묘사하기도 했다. 후에 페기는 솔직히 "나는 돈으로 로런스에 대한 우월감을 즐겼고, 돈은 내 것이니까 그가 마음대로 쓸 수 없다고 말해서 그를 불쾌하게 하기도 했다"고 말했다. 반대로 로런스는 그녀를 보헤미안 서클에 끼워 준 것은 오직 돈 때문이라고 하면서 줄곧 야비하게 무시했다. 당시는 검증되지 않은 프로이트 심리학이 유행하던 시기여서 로런스는 페기의 '열등의식'에 대해 거론하기 시작했다. 페기는 실제 열등감으로 고통받고 있는 듯

페기와 영국인 예술가 친구 미나 로이(© Underwood & Underwood/Corbis)

보였으나, 로런스는 그 용어를 그녀의 전반적인 정서가 아니라 그녀가 자기에 대하여 열등하다고 표현할 때만 사용했다. 로런스의 끊임없는 비웃음은 그녀의 신경을 건드리기 시작했고 그 후로는 그들이 함께 즐길 때조차도 더 이상 상처를 치유할 수 없었다.

분명히 로런스가 결혼 생활의 주도권을 가지고 있었다. 로런스는 자기들의 생활이 대단히 자유분방하고 그래서 다른 사람들이 경탄한다고 느꼈다. 로런스는 또 자기가 페기를 이런 세계로 이끌어 준 은혜를 베풀었다고 생각하는 듯했다. 그는 페기에게 성적 모험을 권하면서도 동시에 맹렬한 질투심으로 괴로워했다. 페기도 보헤미안 서클 생활을 즐기는 듯하였으나, 로런스가 그녀에게 하는 말이나 신체적 학대는 정도가 지나쳤다.

1925년 후반에 페기는 친구 미나 로이와 함께 사업을 시작하게 되었다. 미나가 놀라운 발명품, 즉 세 종류의 새로운 전등을 고안해 낸 것이다. 하나는 안에서 불빛이 비치는 지구본이고, 또 하나는 배가 떠가는 모양을 양각한 전등갓이며, 세 번째는 두 장의 셀로판지 사이에 종이로 자른 문양을 넣어 멋진 그림자를 드리우는 것이었다. 페기는 로런스의 스튜디오 옆에 공작소를 세워 운영을 조엘라 로이에게 맡기고, 그녀 자신은 콜리제가에 상점을 세내어 운영했다. 페기는 약간의 돈을 벌려는 생각으로 어머니가 그녀의 속옷 재단사를 불러다 내의를 만들고 개업식 날 팔도록 허용했다. 미나는 이것을 매우 불쾌하게 생각하여 그날 나타나지 않았다. 장래 이 갤러리의 주인이 되는 줄리언 레비Julien Levy는 『아트 갤러리의 회고Memoir of an Art Gallery』(1977)에서 미나의 전등갓을

"요정 같다"고 묘사했다. 가게는 물건 종류를 늘려서 클로틸드 베일이 그림을 그린 슬리퍼도 팔았고, 또 로런스의 그림 전시회도 개최했다. 페기 생각으로는 그림 가운데 「여인들과 아이들Women and Children」이 제일 좋았는데, 공장 여공이 아기에게 젖을 먹이는 것을 거만한 공장주가 시가를 입에 물고 내려다보고 있는 것이었다. 그러나 장사가 성공적이지 못하자 줄리언의 아버지 에드거 레비Edgar Levy는 미나에게 만 달러를 주고 페기의 지분을 매입하여 페기를 내보내도록 했다.

「여인들과 아이들」에서 보여 주는 것처럼 1926년 페기와 로런스는 계급 의식에 대한 움직임을 보이고 있었다. 그해 5월 동정심이 발동한 페기는 영국의 총파업 위로 기금에 만 달러를 기증했다. 그녀는 은행에 전화를 걸어 할아버지의 유산 중 마지막 남은 주식을 팔도록 지시했으나, 삼촌 제퍼슨이 이를 막고 그녀에게 웨일스 공작이라도 되느냐며 항의했다. 자금이 늦게 도착하여 광부들은 5월 중순 파업이 끝나고 나서야 돈을 받게 되었다. 로런스가 그녀를 위로하면서 한 말은 "걱정 말아요. 그래도 광부들이 맥주 한 잔씩 마실 돈은 될 거요"였다.

대체로 로런스는 페기의 정치적 동정심에 동조하지 않았다. 그들의 친구 매슈 조지프슨은 "페기는 상당히 솔직하게 자신의 유산은 우연적 행운이라고 생각하며 사회주의자들에게 상당한 공감을 느끼고 있다고 말했지만…… 그녀의 남편은 사회주의적인 경향에 찬동하지 않았고 모든 정치적 운동, 특히 좌익의 움직임을 '따분하다'고 생각했다"고 말했다(로런스에 대한 이런 표현은 정

확한 것이다. 따분함이야말로 그의 최대의 적이었던 것이다). 하지만
로런스는 간섭하진 않았고, 페기는 노동 운동에 대한 지원을 계
속하여 그즈음 노동 운동가가 된 옛 스승 루실 콘에게 상당한 금
액의 수표를 정기적으로 보내 주었다.

베일 가족은 프라무스키에르에서 (몇몇 하인을 거느리기는 했어
도) 대단히 검소한 생활을 했다. 따뜻한 계절에는 내내 그곳에 머
물렀고, 이따금 미스트랄*이 닥쳐올 때나 남프랑스의 더위가 견
디기 어려운 8월이면 여행을 떠났다. 남프랑스의 한결같은 햇빛
때문에 난방할 필요가 없었으므로 선선한 저녁에만 거실의 벽난
로에 커다란 통나무를 땠다. 아침에 눈을 뜨면 바다에서 수영을
하고 저녁이 되면 또 한 차례 수영을 했다. 저녁 식사는 옥외에서
하고, 여름에는 햇빛을 가려 주는 2층 테라스에서 바닷바람을 쏘
이면서 점심을 먹었다. 그들은 항상 점심에 와인을 많이 마셔서
시에스타(낮잠)는 하나의 규칙이 되었다. 조금 선선한 날엔 커다
란 테라스에 앉아 바다를 내려다보면서 식사를 하면 주위를 둘러
싼 종려나무와 오렌지나무에서 신비한 향내가 날아왔다. 주변은
온통 미모사로 덮여 있었다. 저녁이면 로런스는 방문객들을 안내
하여 멀리 산보를 나갔다. 평소 다니는 두 개의 산책길이 있었는
데 페기와 로런스는 프루스트의 책에서 이름을 따와 하나는 "스
완네로 가는 길Du côté de chez Swann" 또 하나는 "게르망트로 가는 길
Le côté de Guermantes"이라고 불렀다. 직접 재배한 토마토를 따서 날

* 프랑스 지중해 연안 지방에 부는 건조하고 찬 북서풍

로 먹으면 맛있을뿐더러 햇빛을 받아 따뜻했다. 한번은 직접 기른 돼지를 잡기도 했다.

1926~1927년 사이의 겨울에 로런스와 페기는 다시 미국을 찾았는데 페기는 미나 로이의 작품을 더 많이 가지고 갔다. 이번에는 전등과 전등갓 쉰 개였다. 전등은 공작새, 나비, 그리고 바쿠스Bacchus, 나폴레옹Napoléon Bonaparte, 라파예트Lafayette 같은 인물 그림으로 장식되어 있었다. 전등갓들은 유리 섬유와 반투명 셀로판지로 만들어진 지구본 모양을 위시하여 천남성arum lily, 아기 천사, 갖가지 꽃과 사진틀 모양을 한 미나 고유의 디자인으로 미술계에서 찬사를 받았다. 페기는 특히 빈 와인병으로 만들어 원가가 불과 몇 센트밖에 안 되는 전등이 25달러에 팔린다는 사실에 매우 신이 났다. 미나는 자기 작품을 백화점에 내놓으면 싸구려 물건이 될까 두려워 부티크나 갤러리에만 팔도록 페기에게 요청했지만, 페기는 잘 팔리는 것에 신이 나서 큰 상점마다 거래한 끝에 종국에는 5백 달러를 미나에게 보냈다. 그러나 미나는 시큰둥했고, 페기가 자신의 요청을 무시한 것을 알게 되자 두 사람의 협동은 영원히 깨지고 말았다.

페기와 로런스는 1927년 초 로런스가 『살인이요! 살인이요!』를 완성할 수 있도록 뉴욕을 떠나 코네티컷주로 갔다. 시골에 지루해진 페기는 4월에 뉴욕의 베니타 곁으로 달려갔으나, 로런스는 다시 그녀를 데리고 프랑스로 돌아와 버렸다. 베니타는 다섯 번의 유산 끝에 또다시 임신해서 4개월이 되어 있었다. 유산의 위험은 넘긴 시기였으므로, 언니가 첫 아이를 낳을 때 함께 있고 싶

어 했던 페기는 이 일로 오랫동안 로런스를 비난했다.

그해 가을 파리에서 페기는 이사도라 덩컨Isadora Duncan●을 만났다. 마흔아홉 살의 덩컨은 그때 어려운 처지에 있었다. 이사도라는 뤼테티아 호텔에서 그들을 맞아 샴페인을 권했다. 이사도라는 아마도 페기의 재정적 지원을 원했을지 모르지만, 결국 페기에게서 아무것도 받지 못했다. 그러나 페기는 덩컨을 위해 파티를 열었다. '카페 드 플뢰르' 건너편 생제르맹가에 페기 부부가 얻은 아파트에서 열린 파티에서 이사도라는 긴 의자에 느긋이 기대앉아 많은 찬미자들에게 둘러싸여 있었다. 그날 손님으로는 콕토, 헤밍웨이, 파운드, 지드André Gide, 재닛 플래너Janet Flanner,●● 내털리 바니Natalie Barney, 줄스 파스킨Jules Pascin이 있었다. 마르셀 뒤샹은 당시 베일 부부도 알고 있었듯이 메리 레이놀즈와 연인 관계였지만, 그 파티에는 그녀 대신 줄리언 레비와 동행했다. 뒤샹은 거기에서 미나 로이와 스티븐 하위스Stephen Haweis의 딸 조엘라를 처음 만났고 첫눈에 반하여 그해 말에 결혼했다.

1926년 『해는 또다시 떠오른다』가 막 출판된 상태였고, 독자들은 헤밍웨이가 살짝 위장해 놓은 소설 속 인물들이 누구인지를 알아내려고 애쓰고 있었다. 어느 날 저녁 로런스는 돔에서 매슈 조지프슨을 만나 레이디 더프 트위스든Lady Duff Twysden (소설 속

● 1877/8~1927, 표현주의적 현대 무용을 발전시킨 미국의 무용가
●● 1892~1978, 당시 『뉴요커』의 파리 특파원. 거의 반세기 동안 파리에서 근무하면서 '제네'라는 이름으로 기고한 파리 통신은 프랑스 정치·예술·공연·문화 및 각급 인사에 대한 예리하고 해학 넘치는 기고문으로 유명했다.

의 브렛 애슐리), 그녀의 영국인 친구 패트 거스리Pat Guthrie(마이크 캠벨), 해럴드 러브(로버트 콘)와 함께 있으면서 "자, 이제 어니스트만 이곳으로 오게 하면 정원定員이 딱 되는군" 하고 말했다. 페기는 이 소식을 아주 재미있게 받아들여서 가십에 더욱 부채질을 했다.

그해 여름 이사도라 덩컨이 프라무스키에르로 베일 부부를 방문했다. 그녀는 소형차 부가티를 타고 왔는데, 얼마 후 그 차에서 비극적인 죽음을 맞이하게 된다.* 페기의 기억으로 그녀는 빨간 머리와 대조를 이루는 자주색과 장미색의 옷을 입고 있었다. 이사도라는 페기에게 "누구의 '아내'라는 말은 쓰지 말아요" 하면서 그녀에게 '구기 페글하임Guggie Peggleheim'이라는 장난스러운 이름을 붙여 주었다. 페기는 이 충고를 귀담아들었고 이는 아마도 몇 년 후 그녀가 내리게 될 결정에 영향을 주었을 것이다. 하지만 당시에 그녀는 아무것도 할 수가 없었다.

1927년 여름엔 영국인 작가 메리 버츠Mary Butts가 딸 카밀라를 데리고 찾아왔다. 불행하게도 그녀는 아편에 중독되어 있었고, 아편이 떨어지면 하루에 아스피린 한 병을 다 먹어치웠다고 페기는 기록했다. 메리는 윈덤 루이스Percy Wyndham Lewis,** 앤서니 트롤럽Anthony Trollope*** 그리고 에드워드 모건 포스터Edward Morgan

* 리비에라에서 불안정하게 살던 이사도라 덩컨은 자동차 바퀴에 스카프 자락이 끼어 목이 졸려 죽었다.
** 1882~1957, 영국인 화가이자 작가. 제1차 세계 대전 이전 문학과 미술을 산업 생산과 연계시키려던 추상적 소용돌이파의 창시자
*** 1815~1882, 영국 작가

Forster*의 『인도로 가는 길*Passage to India*』(1924)을 읽고 자신의 작품 『하우스 파티*House Party*』를 집필하면서 시간을 보냈다. 그녀는 친구들에게 보내는 편지에서는 자기가 마약에서 "해방"되었노라고 했지만 그렇다고 페기에게 돈을 요구하는 것을 멈추지는 않았다. 그녀는 페기로부터의 "구호 자금"을 기대했으나 이는 이루어지지 않았다.

메리 버츠가 와 있는 동안 페기는 끔찍한 뉴스를 듣는다. 그녀는 로런스에게 온 전보를 실수로 열어 보았는데, 거기에는 페기가 놀라지 않게 전해 달라면서 "베니타가 아기를 낳다가 사망하였으며 아기 역시 죽었다"는 소식이 적혀 있었다. 그 즉시 페기는 절망적 슬픔에 빠졌다. 베니타는 누가 뭐래도 페기가 일생 동안 가장 사랑한 사람이었으며 베니타 역시 똑같이 페기를 사랑했다. 페기는 회고록에서 언니가 어린 날의 유일한 친구였기에 그녀를 그처럼 사랑하게 되었다고 적었다. 헤이즐이 아직 유모에게 맡겨져 있을 때 페기와 베니타는 같은 가정교사에게 배웠다. 페기에게 어린 시절의 어머니에 대한 추억은 없었고, 오직 베니타와의 추억만이 남아 있을 뿐이었다. 수 주일 동안 페기는 울음을 그치지 못했다. 클로틸드와 로런스는 집 안을 온통 꽃으로 채워 놓았고 이는 그녀에게 조금은 위로가 되는 듯했다. 클로틸드 역시 자신의 오빠와 가장 가까운 사이였기에 적어도 이번에는 페기를 제대로 위로해 줄 수 있었다. 로런스는 페기가 너무 슬퍼하는 것

• 1879~1970, 영국 소설가이자 비평가

에 질투를 느꼈으며 적어도 페기에겐 자기가 있지 않느냐고 줄곧 말했다. 그러나 페기는 여러 해 동안 로런스가 자기를 베니타에 게서 떼어 놓으려고 애쓰는 것을 느껴 왔고 때문에 늘 불만을 갖고 있었다. 이즈음 페기 데이비드가 딸 지젤을 데리고 찾아왔다. 그녀는 이때 이혼하고 네덜란드인 안투아네 도이치베인Antoine Deutschbein과 재혼한 상태였다. 지젤은 자기보다 여섯 주 먼저 태어난 페긴과 친구가 되었고 그들 모녀와 베일 가족은 지중해의 더위를 피해 알프스로 여행을 갔다. 이번에도 페기 데이비드는 상심한 친구를 위해서 무엇이 제일 좋은지를 알았고 자기가 친구를 도울 수 있다는 것을 확인했다.

1927년 가을 툴롱 방문 중에 로런스는 페기를 스트라스부르 거리에서 길바닥에 밀쳐 넘어뜨리고 백 프랑 지폐를 태워 버렸다. 경찰은 남편의 폭행은 가정 문제로 처리하기로 페기와 합의했으나, 백 프랑 지폐를 태운 것은 프랑스 중앙은행에 대한 모독으로 판단했다. 로런스는 곧 석방되었지만 이 일이 로런스에게 경고가 되지는 못했다. 페기는 오래전에 베니타와 찍은 사진들로 자기 방을 가득 채워 놓았는데 로런스는 질투로 화를 내며 그것들을 모두 찢어 버렸다. 1927~1928년 사이의 겨울에 로런스가 스키를 타러 갔을 때 페기는 그가 없는 것이 즐거웠다. 페기가 찾아간 한 점쟁이는 남프랑스에서 그녀의 다음 남편이 될 사람을 만나게 될 것이라는 말을 해 주었다. 수정 점占을 믿던 페기는 이제 그 어떤 해방을 바라고 있었다.

4
상속녀와 아나키스트

1928년경 페기는 놀랍게도, 아나키스트이며 여성 해방론자인 엠마 골드만과 매우 가까워졌다. 그들이 처음 만난 날은 알아낼 수 없지만, 페기가 페긴을 낳기 전인 1925년 3월경 엠마는 남프랑스 여행 중 프라무스키에르에 머물고 있다는 편지를 친구 한 사람에게 보낸 일이 있다. 그해 여름 엠마는 애인 알렉산더 버크먼 Alexander Berkman과 함께 생트로페 근처에 오두막집 한 채를 빌렸다. 그때만 하더라도 그 마을은 시골 어촌이었으며, 오두막은 엠마의 친구이자 『나의 삶과 사랑 My Life and Loves』(1922~1927)의 저자인 프랭크 해리스 Frank Harris• 부부가 그녀를 위해 찾아 준 곳이었

• 1856~1931, 아일랜드 출생의 미국 작가. 파격적인 자전적 저술인 『나의 삶과 사랑』으로 유명하며 오스카 와일드 및 조지 버나드 쇼의 전기를 썼다.

다. 그녀는 일광욕을 즐기며 정원을 가꾸고 러시아 사태에 대한 책을 집필하면서 보냈다. 로런스와 페기는 자주 그녀를 방문했으며 그녀가 옛날식 숯불 난로에 요리하는 음식 중에서도 게필테 생선 요리*를 아주 좋아했다. 1927년 봄 무렵 페기는 엠마가 돈 걱정 없이 자서전을 쓸 수 있도록 모금 운동을 하기 위한 소위원회를 만들기도 했다.

1925년 페기는 스물일곱 살이었고 엠마는 이미 쉰여섯 살이었다. 리투아니아의 게토에서 조그만 여관을 운영하던 부모로부터 1869년에 태어난 엠마는 1885년 미국으로 이주했다. 이듬해 있었던 시카고 헤이마켓 폭탄 사건을 계기로 그녀는 과격한 급진주의자가 되었다. 하루 여덟 시간 노동을 주창한 노동자 궐기 대회를 진압하던 경찰에 폭탄이 투척된 후, 여덟 명의 아나키스트가 뚜렷한 물증도 없이 재판에 회부되었고 그중 다섯 명이 교수형에 처해진 사건이었다. 판사는 피고인들이 저지른 행위보다는 그들의 정치적 신념으로 인해 재판받게 된 것이라고 솔직히 말하면서 이렇게 선언했다. "여러분은 헤이마켓 폭탄 투척 때문이 아니라 아나키스트이기 때문에 재판을 받는 것입니다."

뉴욕에서 엠마는 아나키스트 요한 모스트Johann Most에게 경도되었고 그를 따라 유세에 나섰다. 표면적으로는 하루 여덟 시간 노동을 위한 운동이었지만 실질적으로는 국가와 자본주의 체제를 전복하려는 것이었다. 1906년에 그녀와 사샤** 버크먼은 『어

* 갈아서 양념한 생선살을 찌거나 토마토소스를 쳐서 구운 유대인 전통 요리

머니 대지Mother Earth』라는 잡지를 발간하기 시작했고, 입센이나 스트린드베리**의 자유연애와 남녀평등, 언론의 자유, 노동조합 결성 등과 같은 사상을 미국에 소개하여 이미 매우 영향력 있는 논객이 되어 있었다. 그녀는 1892년 버크먼과 함께, 펜실베이니아주 홈스테드 공장의 파업을 진압하기 위해 무장 경호대를 불러들인 자본가 헨리 클레이 프릭Henry Clay Frick**을 암살하려는 계획을 세웠다. 계획은 실패로 돌아갔고 버크먼은 22년 징역형을 선고받아 14년을 복역한 후 석방되었다. 1893년 엠마는 해고 노동자의 절도를 방조한 죄로 1년간 복역했다. 1917년 엠마는 버크먼과 함께 제1차 세계 대전 당시의 강제 징집에 반대하는 운동을 벌이다가 다시 체포되어 2년간 복역하였다. 1919년에 석방된 그녀는 '적색 공포Red Scare'라고 알려진 정치적 탄압의 물결 속에 버크먼과 함께 러시아로 추방되었다. 두 사람은 함께 러시아를 여행하며 공산혁명을 직접 보고 반겼으나, 뒤따르는 관료주의와 반체제 인사들에 대한 정치적 탄압을 목격한 데다 1921년 페트로그라드* 항구 외곽의 크론시타트에 주둔하던 수병들의 반란을 트로츠키Leon Trotsky의 '붉은 군대'가 무자비하게 진압하는 사건이 터지자 점차 러시아에 흥미를 잃어 갔다. 미국 귀국이 거절

•• 알렉산더의 애칭

*• 1849~1912, 스웨덴의 극작가이자 소설가. 심리학을 자연주의와 결합한 새로운 유럽 드라마를 통하여 표현주의적 연극을 발전시켰다.

** 1849~1919, 미국의 코크스 및 철강 산업 선구자, 미술품 수집가. 그가 40여 년 동안 수집한 미술품의 갤러리가 뉴욕 5번가에 있다.

• 상트페테르부르크의 옛 이름

되자 엠마는 20년간 망명 생활을 하게 되었는데, 주로 영국이나 캐나다에 머무르다가 1920년대 중반 파리와 남프랑스로 오게 된 것이다.

생트로페와 프라무스키에르에서 엠마는 시인 에드나 세인트 빈센트 밀레이Edna St. Vincent Millay의 동생 캐슬린과 그녀의 남편인 극작가 하워드 영Howard Young을 만났다. 영은 엠마에게 자서전을 쓸 것을 강력하게 권하면서 경비 걱정이 없도록 모금을 하자고 제안했다. "지난날 당신의 경험, 그리고 거기에서 무엇을 활용할 것인지만을 생각해요!"라고 영은 열성적으로 말했다. 페기는 그 제안에 재청을 불렀다(엠마에 따르면 페기가 그 만찬에 와인 몇 병을 추가했다고 한다). 1927년 봄 그 문제에 대하여 엠마로부터 아무런 소식이 없자, 페기는 영의 제안을 받아들이라는 메모를 보내고 5백 달러를 보조하여 엠마의 집필을 도왔다. 모금 위원회는 주로 에드나가 이끌었는데(모금 말고는 이 일과 별로 관계가 없어 보였지만) 1928년 1월경에는 천 달러를 모금했다는 보고가 들어왔고, 3월에 엠마가 캐나다로부터 프랑스에 도착했을 때 에드나는 2천 5백 달러를 가지고 있었다. 그럼에도 페기는 즉시 이 나이 든 아나키스트를 위한 주도적 재정 지원자가 되어 그 후 3년 동안 추가로 천5백 달러를 제공했다. 『나의 삶을 살다Living My Life』(1931)는 엠마 골드만이 날카롭게 지적한 정치 평론·아나키즘·여성해방 그리고 20세기의 전환점에서 미국의 국가적 문제에 대한 논설과 함께 성에 대한 견해를 솔직히 털어놓은 중요한 저작으로 당시의 베스트셀러이기도 했다.

그리니치빌리지 시절부터 엠마의 오랜 친구였으며 페기도 잘 아는 엘리너 피츠제럴드Eleanor Fitzgerald(피치)는 1927~1928년 사이의 겨울에 심한 폐렴으로 고생을 했으므로, 페기는 피치의 여행 경비를 대주고 이듬해 여름 남프랑스로 오도록 주선했다. 페기는 로런스와 함께 3주 동안 북아프리카로 가야 해서 엠마에게 대신 표를 구해 달라고 돈을 보냈다. 페기는 6월에 돌아와서 로런스의 미술 전시회를 위해 파리로 갔다가 7월에 피치와 함께 지내고, 8월에는 피치를 엠마에게 보내 놓고 피서를 가고자 했다(피치는 페기가 매달 수표를 보내 지원해 준 사람 가운데 하나였는데, 그녀가 사망한 1955년까지 페기는 매달 11일에 50달러씩 보내 주었다).

이즈음 페기와 엠마의 우정은 각별했지만 어느 정도 거리가 있었다. 그러나 곧 좀 더 가까워졌고, 동시에 젊은 여인과 나이 든 여인 간의 많은 차이점으로 인해 상당히 미묘한 관계가 되었다. 상류층 독일계 유대인인 페기의 성장 과정은 하류층 러시아계 유대인인 엠마의 그것과는 너무나 달랐다. 페기는 그때까지 카리스마적이고 불안정한 남편에 의해 자신의 이미지가 형성되는 것을 받아들이는 젊은 부인이었지만, 엠마 골드만은 국가와 가정(남편을 포함하여)의 권위에 도전하고 정치적 운동에 앞장서는 독립심 강한 여인으로서 자신의 이미지와 정체성을 형성해 온 사람이었다. 페기는 부유한 집안의 혜택받은 자식인 반면, 엠마는 명성과 영향력을 갖춘 사람이 되긴 했지만 결코 부유해 본 적이 없었고 오히려 동료나 추종자 들의 도움에 자주 의존하였기에 부유 계층에 대한 노동 계층의 원한으로부터 결코 자유로울 수 없었다.

1928년 생트로페에서 옘마 골드만과 비서 에밀리 콜먼(© Bettmann/Corbis)

페기는 전에도 독립적이며 정치 활동에 투신한 여인, 예컨대 사춘기 시절의 선생님인 루실 콘 같은 여인을 알고 있었다. 그리고 정규 교육 없이도 현대 유럽 정세의 전문가가 된 엠마와 같이, 이후 페기도 스스로 광범하게 배워 가면서 종국에는 독자적인 견해와 경험을 개발하여 문화계의 유력 인사가 된다. 페기의 삶이 엠마와는 다른 것이라 하더라도, 두 여인 사이에는 상당한 친화력이 있었다. 관대하면서도 귀엽도록 순진한 페기의 천성이 엠마의 심금을 울렸으며 이에 대해 나이 많은 이 여인은 따뜻한 마음으로 화답했던 것이다. 정열적인 여성 운동가였다는 점에서 엠마는 바로 1928년에 페기에게 필요했던 그런 친구였다. 그해 여름은 페기의 일생에 중대한 전환기가 되었으며, 엠마는 이에 결정적인 역할을 하게 된다.

1928년 봄에 엠마 골드만은 페기 부부와 함께 이스파노 수이자 승용차를 타고 남프랑스로 내려왔다. 플로레트가 선물로 준 그 차가 제 속력을 내지 못하고 말썽을 부려 여행은 힘이 들었다. 엠마는 2년 전 버크먼과 함께 머물렀으며 프라무스키에르로부터 불과 30킬로미터 떨어진 생트로페의 '봉 에스프리' 오두막에서 6월부터 12월까지를 보내기로 했다. 골드만은 이 작고 매력적인 집을 이렇게 묘사했다. "이 작은 빌라에는 방이 세 개 있는데, 방 하나에서는 눈 덮인 바닷가의 알프스가 보인다. 멋진 장미, 분홍색 제라늄, 과일나무가 있는 정원과 넓은 포도밭을 한 달에 15달러로 즐길 수 있다." 사람들은 이런 장소에 있는 연로한 아나키스트

를 상상하기가 힘들겠지만, 옘마는 주저 없이 그들의 편견에 대응했다. 한번은 뉴욕의 친구 하나가 리비에라의 술집에서 여름 이브닝드레스 위에 중국식 자수를 놓은 로브를 입은 옘마를 보고 깜짝 놀라자, 옘마는 "이런 것을 위해 우리가 투쟁해 온 거예요. 누구나 즐기고 행복하기 위해서"라고 대답했다.

옘마에게는 그녀가 '데미'라고 부르는 비서 에밀리 콜먼Emily Coleman이 있었는데, 이 여인도 페기의 삶에 매우 중요한 존재가 된다. 에밀리는 페기보다 여섯 달 늦게 캘리포니아주 오클랜드의 상류층 집안에서 태어났다. 에밀리는 노랑 머리에 유난히 큰 입, 그리고 표정이 풍부한 얼굴을 하고 있었다. 그녀는 사립 기숙 고등학교를 거쳐 1920년 웰즐리 대학을 졸업한 후 1921년 심리학자 로이드 링 콜먼Lloyd Ring Coleman(보통 딕이라고 불렀다)과 결혼했다. 그들은 아들 존을 낳고 1926년 프랑스로 이민을 왔는데 그녀는 『파리 트리뷴Paris Tribune』의 사회부 기자 겸 『시카고 트리뷴Chicago Tribune』의 특파원으로 일했다. 그녀는 시인이자 소설가가 되기를 갈망하여 권위 있는 잡지 『트랜지션』을 비롯한 다른 문예지에도 기고하면서 엄청난 양의 일기와 편지를 썼다. 에밀리는 1925년에 옘마에게 팬레터를 써 보낸 이래 계속 교신을 해 오다가 그녀의 비서로 채용되었다. 딕 콜먼은 옘마의 조카이며 의학 서적 편집인인 색스 커민스Saxe Commins와 1927년에 공동으로 『심리학 요강Psychology: A Simplification』이라는 책을 저술하기도 했다. 충동적이며 말이 헤프고(그녀는 천성적으로 비밀을 간직할 수 없었다) 격정적인 에밀리는 건강을 이유로 남프랑스에서 일자리를 찾고 있었다.

그녀는 임시로 딕과 별거하면서 아들을 남편에게 맡겨 놓고 생트로페로 온 지 단 3주일 만에 엠마의 생일을 위해 깜짝 파티를 열었다. 파티에는 샴페인과 케이크가 나왔고 손님들은 마을 카페로 가서 춤도 추었다. 페기와 로런스도 아마 그 파티에 참석했을 것이다.

에밀리는 받아쓰기와 타이핑과 자료 수집을 해 주며 엠마로 하여금 책을 쓰도록 독려했다. 그녀는 엠마가 회고하는 내용들을 읽기 용이한 책으로 만들어 내느라 애썼다. 엠마는 친구 에벌린 스콧Evelyn Scott에게 보낸 편지에서 에밀리는 "내가 받아쓰기를 시키는 동안 생각만 하는 것이 아니라 자기가 동의할 수 없는 부분을 고쳐 주기도 했다"고 적었으며 "그녀는 내 생각의 모든 흐름을 추적하며, 혹시라도 잘못이 있을 경우 나를 지독한 거짓말쟁이라고 몰아붙일 정도였다. 우리가 함께 일한 지 3주일밖에 안 되었는데도 말이다"라고도 했다. 한번은 에밀리가 몹시 화를 내며 원한다면 자기가 떠나겠다고 편지를 보내자, 엠마는 비로소 그녀가 "조금만 이해를 못 해도 에밀리는 어린아이처럼 된다는 것을 깨닫고 그 이후로는 기분이 상해도 혼자서 달을 보고 화를 냈다."

에밀리는 1928년 여름에도 엠마의 주변에 있었다. 이때 그녀는 페기를 알게 되었으나 그들의 관계는 의례적일 뿐이었다. 그러다가 에밀리가 존 홈스와 연애를 하게 되면서 모든 것이 바뀌었다. 그녀는 시인을 꿈꾸는 이 빨간 머리 영국 남자를 '생트로페 카페'에서 만났다. 존 홈스는 애인 도로시와 함께 유럽을 여행하고 있었는데, 그 여자는 자기가 홈스와 결혼한 사이라고 굳게 믿고 그

의 성姓을 쓰고 있었다. 페기가 기록한 바에 의하면 "에밀리는 매사를 자기에게 보이는 대로 그냥 만들어 냈고 존과 도로시에 대해서도 그러했다." 도로시는 서른일곱 살로 존보다 일곱 살 연상이었고 매력적인 빨간 머리에 고양이 같은 초록색 눈동자를 하고 있었다. 그녀는 아마추어 점성술사 겸 작가였는데 당시에는 홈스를 만나기 전에 사랑했던 남자에 대한 책을 쓰고 있었다. 존 홈스는 에밀리가 그를 사랑하는 만큼 그녀를 사랑하진 않았지만, 자기 말을 잘 들어주는 것이 고마워서 그녀와 함께 새벽까지 와인을 여러 병 비워 가며 취하지도 않고 문학에 대해 이야기했다.

7월 21일 베니타의 사망 1주기가 되던 날, 로런스는 페기에게 생트로페 카페로 춤을 추러 가자고 우겼다. 페기는 훗날 기록하기를 "나의 우울한 감정은 일종의 절망감으로 변해서, 나는 난폭해졌고 테이블 위에 올라가 춤을 추었던 것 같다"고 했다. 그들이 에밀리가 있는 곳으로 다가가자 그녀는 그들 부부를 존과 도로시 홈스에게 소개했다. 페기가 기억하는 것은 존 홈스가 자기를 근처에 있는 탑으로 데리고 가서 키스한 것뿐이다.

이 모든 일들은 로런스의 매우 돌출적인 행동으로 연결되었다. 페기는 그가 점점 더 난폭해지는 것을 목격하자 두려워졌다. 페기가 회고록에서 그의 행동을 묘사한 말들을 보면 그녀가 로런스에 대해 정말로 공포를 느꼈음을 알 수 있다. 페기는 1925년에 페긴을 임신하고 있던 때 로런스가 자기를 벽에다 밀쳐 버린 것이 생각났다. 로런스의 행동은 그녀로서는 고통 이상의 것이었다. 그녀의 기록을 보면, 로런스는 그녀를 바다로 끌고 가더니 옷

을 입은 채 물속에 들어갔다가 나와서는 젖은 옷 그대로 벌벌 떨면서 그녀를 영화관에 데리고 가겠다고 했다는 것이다. 그의 행동은 정말로 그녀에게는 고통 그 이상이었고 전율이었다. 그녀는 자기가 난폭한 미치광이와 결혼한 게 아닌가 하고 무서워했다. 그리고 그들이 파리의 뤼테티아 호텔에서 싸울 때 로런스가 아이들 방으로 들어가려고 했던 것도 생각났다.

그녀는 로런스를 남겨 두고 아이들을 데리고서 떠나 버릴 생각을 했지만 이 문제에 대해 다른 사람과 상의하지는 않았다. 그제야 페기는 엠마에게 그동안의 일을 털어놓았고 엠마는 어떻게 그런 생활을 할 수 있느냐고 반문했다. 페기는 아이들을 떠날 수 없다고 말했다. 페기가 아마 엠마에게도 이야기했겠지만, 1928년 봄 어느 날 로런스는 자신의 파리 스튜디오에서 페기를 계단 아래로 던져 버리고 그녀의 스웨터를 불에 태웠으며 그날 저녁에 네 번이나 그녀의 배를 밟고 지나갔다(배를 밟다니 상상하기 힘든 행동이지만 페기 말로는 "그가 흔히 하는 짓"이었으며 로런스에게는 어떤 특별한 의미 — 어쩌면 여자와 생리에 대한 적개심의 표시 — 가 있는 듯했다).

견디기 어렵도록 더웠던 그해 여름 그녀와 로런스는 아이들과 함께 지중해의 더위를 피해 스위스령 알프스의 말로야로 갔다. 피치, 클로틸드, 헤이즐과 그녀의 남편 밀턴 왈드먼도 함께 갔다. 이때 헤이즐의 결혼 생활은 순탄치 못한 국면에 들어 있었다. 이 시기에 대해 페기는 이렇게 적었다. "우리의 생활은 더욱 끔찍해져서 나는 더 이상 로런스와 살 수가 없었다. 말로야에서도 한 카

페에서 온통 물건을 집어 던져서 무서운 저녁을 보낸 적이 있고, 돌아와서는 생트로페의 한 조그만 식당에서 클로틸드가 춤을 추면서 치마를 허벅지까지 올리는 걸 보자 화를 내고 또 존 홈스를 의심하여 내 옷을 다 찢으려 덤벼들었다."

이즈음 로런스의 폭행은 전과 달리 다른 사람이 말릴 겨를도 없이 폭발해 버렸다. 그날 저녁엔 옘마 골드만과 사샤 버크먼도 거기에 있었다. 사실 사샤는 끼어들어 로런스가 페기의 옷을 완전히 벗기려는 것을 말렸다. 그러나 그것이 끝이 아니었다. "로런스가 내 뺨을 세게 때려서, 나는 상당히 취해 있었는데도 술이 깨 버렸다"고 페기는 나중에 적었으며 옘마와 사샤는 너무도 놀랐다.

페기는 훗날 자기가 존 홈스에게 이끌려서 어디론가 도망갈 수단을 찾고 있었다고 인정했다. 둘이 함께 있을 방법을 여름내 강구하는 동안 로런스의 폭행은 점점 더 심해져 갔다. 한번은 옘마가 페기와 존의 밀회를 위해 자신의 오두막을 빌려 주었지만 존은 의지가 약해 이를 실천에 옮기지 못했고, 페기와 함께 도피하면 도로시가 화낼 것을 두려워했다. 게다가 역시 페기와 친분을 쌓아 가고 있던 도로시는 페기가 존에게 반한 것은 모르더라도 그녀의 결혼 생활에 문제가 있는 것은 알고 있었다. 그리하여 페기와 존은 며칠 밤을 함께 보냈을 뿐 다른 일은 없었다.

어느 날 페기는 로런스가 그녀 가까이 있는 것을 모르고 프라무스키에르의 손님방에 와 있던 존에게로 갔다. 아니나 다를까 로런스가 그들 쪽으로 걸어 들어왔고, 급기야 페기가 꿈에도 상상 못 했던 큰 싸움이 벌어졌다. 로런스가 백랍 촛대로 존을 치려

들자 존은 그를 때려눕히려 했고, 그 순간 정원사가 달려 들어와서 상황이 진정되었다. 페기는 홈스 부부를 프라무스키에르 밖으로 몰래 빼내고 후에 다시 아비뇽에서 만나기로 했다.

이렇게 되자 페기는 로런스에게 메모 한 장을 남겼다. 자기는 지금은 페기 도이치베인이 된 페기 데이비드를 만나러 런던으로 가겠으며, 한 달 정도 결혼 생활에 대하여 그리고 다시 로런스에게 돌아올지에 대하여 생각해 보겠다고 했다. 그러고는 아비뇽에서 홈스 부부와 잠시 함께 있었다. 며칠 후 그녀는 디종에서 변호사를 불렀다(그녀가 떠올릴 수 있는 유일한 변호사였던 그는 로런스의 어머니에게도 고용되어 있었으며, 이 사실은 나중에 예기치 못한 결과를 초래한다). 그녀는 로런스에게 전해 줄 메모를 변호사에게 주었다. 이혼을 원하며 아이들의 양육은 자기가 맡고자 한다는 내용이었다. 변호사는 이 편지를 로런스에게 전하지 않고 전화로만 페기의 뜻을 알렸다. 로런스는 페기에게 당장 집으로 돌아오라면서, 그러지 않으면 아이 양육권 재판에 불리할 것이라고 말하고 무장 경호원을 보내 주겠다고도 했으나 페기는 모든 제안을 거절했다.

페기가 돌아왔을 때 로런스는 집을 나가고 없었다. 아이들은 이 와중에 잊혀서 수 주일 동안 보모 도리스의 보호 아래 있다가 그제야 로런스와 페기의 관심을 끌게 되었다. 로런스는 신드바드를 데리고 파리로 갔고 나중에 전보를 쳐서 페긴과 보모에게도 오라고 했다. 도리스는 회신을 하지 않고 페기를 기다리며 집에 있었다. 집으로 돌아오던 날 밤 페기는 즉시 생트로페로 돌아갔

고 엠마와 에밀리를 불러 이웃 마을로 가서 밤새도록 다가올 이혼에 대하여 의논했다. 페기와 존 홈스가 서로 반해 있는 것을 에밀리는 이때야 알게 되었으며 그녀로서는 드물게 이 사실을 비밀로 유지했다.

2주 동안 엠마는 생트로페와 프라무스키에르 사이의 험난한 도로를 수차례 오갔다. 엠마는 이제 친구 이상이자 보호자였으며, 약간 망설이면서도 페기와 로런스의 관계에 깊이 관여했다. 엠마는 그들 모두의 친구인 피치에게 이렇게 말했다. "로런스는 내가 가진 여성의 독립에 대한 신념 때문에 내가 그에게 가는 것을 원치 않는다'고 페기는 내게 얘기했어요. 그래서 내가 관여하는 것에 대하여 로런스가 분개할까 봐 두렵기도 했습니다." 그녀는 12월 7일에 로런스에게 편지를 보내 직접적으로 말을 했다. 자기는 관여하고 싶지 않다고 하면서 "그러나 페기의 절박한 상태를 보면 그녀에게는 무엇보다도 친구가 필요하며 그보다 중요한 것은 없다고 느껴집니다"라고 적었다. 그녀는 페기가 변호사를 불러들인 것에 대해 충분히 사과하면서, 그녀가 그렇게 한 이유는 오직 "당신이 그녀에게 공포감을 주었고 폭력을 휘둘러 아무 말 못 하게 했기에 법적 보호를 찾을 필요가 있었기 때문이라고 생각됩니다"라고 했다. 엠마는 로런스에게 대범하고 용감한 남자로서 페기에게 친절하게 대해 달라고 청했다. 로런스는 그 여름에 페기가 엠마와 친해졌던 것은 엠마의 여성 해방주의보다도 개인의, 말 그대로 남편에게 매 맞는 여자를 포함한 모든 개인의 기본적 권리에 대한 그녀의 신념 때문이었음을 알고 후회했을 것이다.

바로 그 순간에 페기는 뉴욕에서 끔찍한 소식을 들었다. 파리에 있던 페기의 동생 헤이즐이 남편 밀턴과 이혼하려 함을 알게 된 것이다. 헤이즐은 두 아들, 네 살 반 된 테런스와 열네 달 된 벤저민을 데리고 플로레트와 함께 서둘러 배를 탔다. 뉴욕에 도착하자 헤이즐은 아이들과 함께 사촌인 오드리 러브Audrey Love를 찾아갔다. 사촌은 이스트 76번가에 있는 아파트식 호텔 '서리'의 16층 펜트하우스에 살고 있었다. 헤이즐이 도착했을 때 사촌은 나가고 없었으나 하인이 그녀와 아이들을 아파트의 테라스로 안내했다. 헤이즐이 나중에 말한 바로는, 그녀는 난간에 앉으려고 다가 갔다. 그러고 나서 확실히 어떻게 된 것인지는 아무도 모르지만 몇 분 후 헤이즐이 비명을 지르기 시작했다. 아이들이 떨어져 숨이 끊어진 채 아래쪽 3층 건물 지붕 위에 누워 있었다. 증인은 없었고, 두 차례의 수사 끝에 아이들의 사망은 사고로 결론 났다. 헤이즐은 파크웨스트 요양소에서 가족의 보호를 받았고, 의료 수사관의 심문에서 진술하기를 자기는 어린 둘째를 안고 잠시 난간에 앉아 쉬고 있었다고 했다. 그러자 형 녀석이 엄마의 무릎으로 기어오르기 시작하여 그녀가 갈팡질팡하는 사이에 아이들이 난간을 넘어 버렸다는 것이었다. 가족 대변인의 발표에 의하면 헤이즐은 신경 쇠약 상태라고 했고 몇 달 후 그녀는 치료차 유럽으로 갔다.

　이 비극적인 뉴스를 담은 전보가 페기에게 도달한 것은 그녀의 결혼이 파경에 이르려 할 때였다. 그녀와 로런스는 경악했고 도저히 믿을 수가 없었다. 헤이즐은 언제나 좀 둔하고 멍해 보였지

만 아무도 그녀가 그같이 어처구니없는 일을 저지를 줄은 상상도
못 했다. 베니타의 죽음에 이어 온 이 비극은 페기와 주변 사람들
에게 큰 충격을 주었다. 아무도 직접적으로 이에 대해 말하지는
않았지만, 로런스는 엠마 골드만의 첫 편지를 받고 보낸 답장에
서 약간의 암시를 보였다. "신드바드는 내가 기르는 것이 타당합
니다. 사내아이는 남자가 기르는 것이 좋다고 생각합니다. 내 아
들을 구겐하임가의 여자가 키운다는 것은 용납할 수 없습니다."
로런스가 헤이즐 아들들의 죽음을 페기에게 뒤집어씌우려 한 것
은 이때가 끝이 아니었다.

페기도 로런스가 헤이즐의 비극을 협상 수단으로 이용하리라
는 생각을 했던 것 같다. 페기도 사내아이에게는 아버지가 필요
하다는 생각에서 신드바드가 대체로 로런스와 살게 할 의향이 있
음을 전했다. 다만 그녀는 페긴과 더불어 신드바드에 대한 법적
보호자로서의 권리를 보존하기를 원했다. 엠마는 이제 페기와 로
런스 두 사람이 의사소통을 하는 데 있어 양쪽 모두에게서 자문
요청을 받을 입장이 되었다. 엠마는 로런스에게 페기가 결코 아
이들을 로런스에게서 빼앗아 올 생각은 없다고 분명히 말했음을
전하고, "하지만 그녀가 두 아이에 대한 보호자의 권리를 주장하
는 것은 당신이 그녀를 폭행했기 때문이며 어느 순간에 또 당신
이 아이들을 공포에 떨게 하거나 폭행할지도 모른다는 생각 때문
입니다. 그녀가 보호자의 권리를 유지하고자 주장하는 것은 바로
그런 두려움 때문이지 결코 당신이 신드바드를 사랑하지 않기 때
문은 아닙니다"라고 설명했다.

엠마는 12월 7일에 로런스에게 보낸 편지에서 페기는 한순간도 "신드바드를 그녀의 친척들에게 넘길 생각"을 한 일이 없다고 강조하고 "페기는 자기 친척들을 너무 잘 알기 때문에 그중 누구에게도 신드바드를 보살피게 하지 않을 것"이라고 설명했다. 그녀는 강조하기 위해 "페기가 보호자의 권리를 주장하는 이유는 오로지 당신이 화가 나면 페기에게 한 짓을 아들에게 할 것이 두려워서입니다"라고 대문자로 적었다.

이 편지에서 엠마는 새로운 사실, 즉 페기의 허약한 건강 상태에 대해서도 적었다. 로런스는 얼마 전 편지에서 페기를 걱정하는 말을 한 일이 있었다. 그는 페기가 이혼 문제로 너무 신경을 써서 틀림없이 "매일 말라 가고 있을 것"이라고 한 적이 있다(베니타가 죽은 해 여름 페기는 먹지 못하고 잠도 자지 못해 살이 쭉 빠졌고, 도리스가 그녀의 식사를 돌봐 주어야 했다). 엠마는 페기가 잘 견디지 못한다고 시인했다. "페기는 지금 신경이 날카로워져 겨우 버텨 가고 있습니다." 이런 것들이 바로 문제를 질질 끌거나 서로의 탓만 하며 진전 없는 상태로 버려둘 수 없는 이유였다. 페기에게 섭식장애 증상이 다시 나타난 것이다.

로런스는 시인했다. "나는 페기를 의당 해야 할 만큼 돌보지 않았습니다. 내가 난폭했고 너무 욕심을 내고 질투를 했습니다. 그래서 그녀를 두렵게 했습니다." 그는 자신이 "못된 성격"을 가진 모양이라고 하면서 그녀가 걱정된다고 적었다. "내가 가끔 사나워졌나 봅니다"라고 인정하고 "그러나 나는 근본적으로 페기보다는 안정돼 있는 사람입니다"라면서, 자기는 단지 페기의 건강

만을 바랄 뿐이라고 강조하는 한편 신드바드의 양육권을 요구했다. 가끔씩 그는 페기가 정신 이상이며 따라서 다시는 아이들을 만나서는 안 된다는 주장의 근거를 만들려 하는 듯했다. 페기는 이런 주장에 대해 듣기만 해도 무서워했다. 로런스는 장기간에 걸친 폭행과 예측 불허의 행동에도 불구하고 자신이 아이들의 처리 문제에 대해서 상당한 발언권이 있다고 믿었으며, 아직 이런 문제엔 아이들의 모친 쪽에서 발언권이 많지 않다는 사실을 잘 알고 있는 듯했다.

엠마는 9월에 뉴욕으로 돌아온 피치에게 편지를 보내 자기가 재판에서 페기에게 로런스의 폭행죄를 거론하지 말도록 설득하는 데 도움이 되었다고 생각한다고 전했다. 그리고 로런스의 행동이 얼마나 페기에게 모욕적이었는지 알려주려고 "페기가 로런스보다 착한 것은 하늘도 압니다. 하인들 모두 그리고 나도, 툴롱이나 생트로페에 있는 카페 주인들도 로런스가 얼마나 페기를 때리고 발로 차고 했는지 다 압니다"라고 적어 보냈다. 또 그녀는 홈스 부부에 대해서도 언급을 하고 존 홈스는 이번 파경과는 아무 관계가 없다는 것을 알려주려고 했다. "도로시와 존은 페기가 이혼하도록 독려했으나 그것은 단지 낙타 등을 부러뜨린 지푸라기 한 올에 불과합니다. 홈스 부부는 단지 페기의 마음을 확고히 해준 것뿐입니다."

엠마는 피치에게 보낸 편지에서 하나의 결정적인 점을 지적했다. 즉 로런스의 음주 문제다. "페기는 로런스의 폭력이 음주와는 상관없다고 주장합니다. 그는 정신이 말짱할 때도 그녀를 발로

찼다고 말입니다." 그 당시 함께 파리에 있던 미국인들과 마찬가지로 페기와 로런스도 정신이 맑은 경우가 별로 없었지만, 사실 페기는 과도하게 술을 마시지는 않았다. 로런스는 확실히 많이 마셨고, 술이 모든 소란의 발단이 되긴 했지만, 그는 아무 데서나 그리고 아무 때나 술을 마시지 않고도 그녀를 때렸다.

12월 말에 페기는 엠마에게 다시 편지를 보냈다. 엠마는 그 가을을 온통 페기 문제로 보내고 2주일간 스페인에 갔다가 돌아온 후 그 편지를 받았다. 페기는 페긴이 신드바드의 독재로부터 훌륭하게 벗어났다고 했으며 자신도 이제 잘 먹고 있다는 것을 알려주려고 지금은 "돼지같이 뚱뚱하다"고 적었다. 그녀는 "구겐하임이라는 비싼 이름" 때문에 이혼에 "엄청난 비용"이 들 것 같다고 억울해했다. 엠마가 생트로페와 프라무스키에르 사이의 힘든 길을 자주 다녀 준 것을 매우 고마워하며 잊지 않겠노라고 말하면서, "또한 당신이 나의 잃어버렸던 자존심을 찾아 준 것"에 감사한다는 말을 덧붙였다.

로런스가 파탄 난 결혼으로부터 벗어나는 데는 그다지 오래 걸리지 않았다. 파리로 돌아오자마자 그는 두 번째 부인이 될 여자를 만났다. 크리스마스 직전 로런스와 클로틸드 남매는 외출 나가서 '라 쿠폴'에 들렀다가 밥 맥알몬이 섹시한 눈에 귀티 나는 옆모습을 한 미인과 만나고 있는 것을 보았는데, 밥은 이들 남매를 자기 테이블로 불렀다. 그 여자는 케이 보일이라는 작가였는데 첫 남편인 프랑스 남자와 이혼했으며 샤론(바비라고 불렸다)이

라는 딸이 있었다. 그때 그녀는 크리스마스 장식에 쓸 겨우살이 한 다발을 가지고 있었는데 로런스는 그것을 잡아당겨 그녀의 머리 위로 치켜들고 그녀의 코, 눈, 그리고 입술에 키스했다.* 그녀는 곧바로 반해 버렸다. 그들은 섣달 그믐밤을 함께 지내고 시골로 숨어들어 갔다. 보일의 전기를 쓴 조앤 멜런Joan Mellen에 의하면 로런스는 술을 끊고 예술에 전념하려 했다고 한다. 그는 여전히 신드바드를 데리고 있기를 원했지만 이혼 문제가 매듭지어질 때까지 법적으로 그렇게 할 수는 없었다.

케이는 페기와 달리 로런스를 통제할 수 있었다. 그녀는 로런스와 클로틸드의 접촉을 제한했으며 그가 알코올에 접근하는 것도 통제했다. "언제고 로런스가 소란을 피우려는 기미를 감지하면 그녀 자신이 대신 나서서 소란을 피웠다"고 멜런은 적고 있다. 보일은 연출의 명수였으며, 로런스는 여러 해 동안이나 그것을 배우려 했다. 페기가 자기 어머니에게 케이가 로런스를 다루는 방법에 대해 말해 주자 플로레트는 "참 안됐구나. 그가 너를 무서워하지 않은 게, 무서워하지 않은 게, 무서워하지 않은 게" 하고 대꾸했다고 한다. 이를 보면 페기가 결국엔 어머니에게 로런스의 행동을 고백했음을 알 수 있다(좀 더 일찍 고백했더라도 어머니는 별로 도움이 되지 못했을 것이다). 사실 그 후로 로런스의 좋은 면모가 많이 드러난 것을 보면, 케이가 로런스를 길들인 것은 그를 위해서도 긍정적 발전이었다.

* 크리스마스에는 겨우살이 장식 밑에 있는 여자에게 키스해도 되는 풍습이 있다.

페기 쪽에서는 아무것도 좀처럼 쉽게 풀리지 않았다. 그녀는 존 홈스를 "이용해서" 로런스와의 결혼으로부터 도피하려던 동안 정말로 그를 사랑하고 있음을 느끼기 시작했다. 그녀는 회고록에서 말하기를, 그 사실을 깨닫게 된 것은 어느 날 밤 존이 프라무스 키에르에서 한 시간가량 사라지자 미칠 것 같은 기분이 되고 나서였다고 했다. 로런스가 파리로 가 버렸을 때 존과 도로시는 아직 부부였지만 도로시는 존과 페기가 서로 사연이 있음을 짐작하고 있었다. 12월에 도로시는 6개월간 파리로 가게 되었고 그사이 존과 페기는 두 사람의 관계가 지속될 수 있을지 생각해 보기로 했다. 페기 말로는 도로시가 자기를 심각하게 여기지 않았다고 하지만, 그 이듬해 도로시는 점점 복수의 여신이 되어 갔다.

한편 존은 페기를 매우 중요하게 생각했다. 페기의 기록에 따르면 존은 "나에게 무엇을 해 줄지 알아내고서 나를 다시 만들어 준다는 생각에 황홀해했다. 그는 나를 반은 시원치 않고 반은 극단적으로 정열적인 사람으로 파악했고, 시원치 않은 반을 제거해낼 수 있기를 바랐다." 페기는 로런스와 헤어진 후 자기가 홈스를 깊이 사랑하고 있는 것을 깨달았고, 홈스도 마찬가지인 듯했다. 그들의 관계는 어느 정도 학구적인 면이 있었다. 존은 페기에게 이런저런 책을 권했고, 그녀가 D. H. 로런스David Herbert Lawrence의 책을 잡고 망설이고 있을 때 용기를 불어넣어 주었다. 그녀는 "처음 존을 만났을 때 나는 모든 인간의 동기에 대하여 무식했을 뿐 아니라 나 자신에 대해서도 전혀 알지 못했다……. 5년 동안 그는 나에게 인생이 무엇인지를 가르쳐 주었다. 그는 나의 꿈을 이해

했고 나를 분석하여 나의 장점과 단점을 깨닫게 해 주었으며 단점을 없애도록 해 주었다"고 기록했다. 그러나 좋든 나쁘든 그녀는 또 하나의 스벵갈리Svengali*를 만났던 것이다.

당시 영국의 문인들은 ─ 그중 대부분은 오늘날 기억되지도 않지만 ─ 존 홈스라는 인물에 대해 온갖 칭찬을 늘어놓았기 때문에, 그는 전설적 인물이자 독특한 지성인이며 아마도 위대한 연설가의 하나로 기억된다. 그러나 그는 아직도 뭔가 그늘에 감추어져 있는 듯하다. 그는 인도에서 근무하던 공무원과 아일랜드 출신 여성 사이에서 1897년에 태어났다. 그에게는 비어트릭스라는 재능 있는 누이가 하나 있었는데 그녀는 후에「황도 12궁Zodiac」이라는 시를 발표하여 페기와 존의 지인들에게 깊은 인상을 남겼다. 제1차 세계 대전이 발발했을 때 존은 샌드허스트 사관학교에 다니고 있었다. 그는 프랑스에서 입대하여 훈장도 받았다. 그러고 나서 1918년 3월 솜Somme 철수 작전 때 독일군에게 체포되었고, 일곱 달 동안 마인츠 수용소에서 여러 저명 인사들과 함께 있었다. 그 가운데는 알렉 워Alec Waugh,** 후에 휴 킹즈밀로 알려졌고 당시 소설『사랑의 의지The Will to Love』(1919)를 집필하고 있던 휴 룬Hugh Lunn, 뮤직홀 연주자 밀턴 헤이스Milton Hayes, 소설가이며 프랑수아 모리아크François Mauriac를 영어로 번역한 제러드 홉킨스Gerard Hopkins 등이 있었다. 보초가 있는 높은 철조망에

• 사악한 의도로 남을 지배하려는 사람. 듀 모리에의 소설 『트릴비Trilby』의 주인공 이름에서 유래했다.
•• 1898~1981, 영국의 인기 소설가이자 여행 작가

둘러싸인 그 수용소를 위는 "마인츠 대학"이라고 불렸는데, 아무런 작업이나 사역이 없던 이 "대학생"들은 대부분의 시간을 종이와 펜과 책을 들고 식당 옆방에서 보냈다. 그 방은 책이 가득히 쌓여 있어 "도서실"이라고 불렸다. 그들은 담배를 피우고 1파운드면 사는 "시고 맛없는 호크"*를 실컷 마시며 글을 쓰고 이야기하고 책을 뒤지고 자기들의 작품을 읽으며 지냈다. 워가 비꼬아 던지던 말에 따르면 "홈스는 유독 남의 말에 잘 끼어들었다. 연필로 알아볼 수 없게 갈겨쓴 문장으로 가득 찬 노트를, 아무에게도 읽어 주지 않으면서도 꼭 가지고 다녔다." 그가 책 한 권을 집어 들고는 코웃음 치면서 "선배님들 이것 좀 들어 보쇼, 구역질 나지 않아요?"라고 했던 것을 사람들은 기억했다.

사실이지 존 홈스는 영국 문단에서 전례 없이 작품이 없는 작가로 판명되었다. 그러면서도 주위 사람들은 그런 것을 그의 천재성의 표시로 간주했고 그에 대한 어떤 존경심마저 보여 주었다. 후에 그를 알게 된 소설가이자 비평가인 윌리엄 제르하르디 William Gerhardie는 괴테 Johann Wolfgang von Goethe를 인용하여 "아무것도 이룩하지 않았으면서도 당시에 인정받은 위대한 사람보다 더 천재적이라는 인상을 주는 자는 어느 시대에나 있는 법이다"라고 말했다. 워는 "그는 자신이 고작 중간치기 정도임이 알려질 때까지 천재란 어떻게 '보인다'는 것을 알려 준 사람이었다"고 평했다. 윌라 뮤어 Willa Muir가 기억하기로는 존은 동물의 진화에 관한 서

• 포도주의 일종

사시를 구상했다고 이야기한 적이 있지만 끝내 아무것도 써 내지 않았다. 페기도 다음과 같이 인정했다. "그는 나와 함께한 오랜 시간 동안 단 한 편의 시를 썼다. 그러나 나는 그의 게으른 삶을 불평하는 외에 아무것도 할 수 없었다."

홈스는 페기를 만날 즈음 「어떤 죽음A Certain Death」이라는 이야기 한 편을 만들어 『현대 문학 요람The Calendar of Modern Letters』이라는 잡지의 1925년 6월호에 실었다. 그 잡지는 에드겔 릭퍼드Edgell Rickford와 더글러스 가먼이 편집하던 문학지인데 홈스 누이 비어트릭스의 성공작 「황도 12궁」을 게재했고 『크라이테리온Criterion』이라는 잡지와 경쟁했으며 『스크루티니Scrutiny』의 전신이기도 하다. 이 작품은 오직 극단적인 고통과 분노만을 의식하는 한 사나이의 마지막 모습을 그린 것인데 이런 감정들은 이야기가 끝날 즈음 일어나는 그의 죽음을 예고한다. 나름대로 노작이긴 해도, 동료들이 그에게서 발견했다는 천재성은 전혀 보이지 않았다. 그는 H. G. 웰스Herbert George Wells에 대한 것을 포함하여 한두 편의 긴 평론을 쓰기도 했다. 또 『현대 문학 요람』에도 몇 편의 평론을 썼는데 대부분 부정적이고 경멸적인 것이었다. 예를 들어 『댈러웨이 부인Mrs. Dalloway』을 버지니아 울프Virginia Woolf가 그때까지 쓴 작품 가운데는 최고라고 하면서도 "미학적으로 무가치하다"고 한다든지 데이비드 가넷David Garnett의 『선원의 귀향The Sailor's Return』을 "미학적 생동감이 없다"고 하는 식이었다.

그러나 『현대 문학 요람』에 기고한다는 것은 홈스가 영국 문단의 선구자라는 것을 의미했다. 『크라이테리온』이나 『스크루티니』

와 같이 그 잡지는 낭만적이기보다는 반反학구적이고 고전적이었으며 미국의 앨런 테이트Allen Tate, 존 크로 랜섬John Crowe Ransom, 하트 크레인Hart Crane의 시와 D. H. 로런스, 체호프, 피란델로Luigi Pirandello, 바벨Isaac Babel의 소설을 실었다. 나아가 아서 웨일리Arthur Waley의 일본 문단 평론, 새뮤얼 호어Samuel Hoare의 프랑스 문학 평론과 E. M. 포스터, 올더스 헉슬리Aldous Huxley, 로버트 그레이브스Robert Graves의 평론도 다루었다. 『스크루티니』의 저명인사에 따르면 "『현대 문학 요람』의 집중적인 테마는 과학적 사고의 만연으로 인한 문화 생활의 파괴와 그에 따른 종교적 신념의 붕괴"라고 했다. 그 잡지는 이러한 대중의 변화에 대한 모더니즘 작가들의 반응을 찬양(대체로 비난하는 데 그쳤지만)하려고 애를 썼다.

오크니 제도 태생의 작가이자 번역가로 『현대 문학 요람』에 기고하던 존의 친구 에드윈 뮤어는 존의 전기에서 그의 인간성과 기여도를 논하면서 존을 "내가 만난 가장 중요한 인사"라고 공언하고 "그의 심성에는 장엄한 순수함과 질서가 있다"고 했다. 뮤어는 또 뒤이은 홈스의 실패에 대하여 "그의 유일한 야망은 작가가 되는 것이었지만, 글 쓰는 행위야말로 그에게는 하나의 커다란 장애였다. 집필 기법은 그의 손이 닿지 않는 곳에 있는 것 같았고, 단순하고 평범하면서도 이해할 수 없는 신비였다. 그는 자기의 이러한 약점을 알았고, 자기가 재능을 가지고 있음을 확실히 알면서도 그것들을 나타낼 수 없으리라는 두려움이 그를 사로잡았다. 그런 지식과 공포가 급기야는 정체 상태에 이르러 그를 불구로 만들어 버렸다"고 했다. 에밀리 콜먼은 그녀의 방대한 일기에

서 그에 대하여 "뭐라고 설명할 수 없는 의지력의 마비로 인해 책임을 지지 못하는 무능력자"라고 기록했다.

여자들이 존 홈스를 항상 동정적으로만 봐 준 것은 아니다. 에드윈 뮤어의 부인 윌라는 함께 있던 자기를 무시하고 자기 남편하고만 이야기하던 사람이라고 그를 기억했다. 그녀는 홈스의 "독점적인 인간성"을 비난했다. 그녀는 나중에 남편에게 "내가 다시 그 사람과 한자리에 앉느니 차라리 죽겠다"고 했다. 반대로 주나 반스는 그를 좋아하여 그의 언행은 "주말에 신이 강림한 듯" 했다고 회상했다. 이 말을 들은 홈스는 "기막힌 주말이군!" 하고 맞장구를 쳤다. 엠마 골드만은 그를 좋아하려고 노력은 해 보았으나 별로 그러지 못했다. 그녀는 홈스를 건방지다고 생각했으며 나중에는 그가 페기를 영국 여자로 만들려 한다고 불평했다.

홈스의 외모에 대한 사람들의 표현 역시 다양하다. 그는 짧고 뾰족한 수염을 하고 있었는데 알렉 위에게는 마치 스페인의 귀족같이 보였다. 위의 말로는 그가 방에 들어올 때면 사람들이 유심히 쳐다보았다고 한다. 페기는 그의 "유연한 성품"에 대해 얘기했고 그가 예수를 닮았다고 평했는데 이것은 다른 사람들도 하던 말이었다. 뮤어는 그를 이렇게 묘사했다. "크고 날씬한 체격에 멋진 엘리자베스 시대풍의 눈썹과 황갈색 곱슬머리. 동물적인 우수가 깃든 갈색 눈동자에 크고 약간은 육감적인 입. 할 말을 생각할 때면 뾰족한 수염을 배배 꼬았다." 뮤어는 그가 럭비를 잘한다는 사실을 알고 있었지만, 그의 이상한 몸동작에 대해서 이렇게 말했다. "움직일 때면 그는 힘센 고양이 같았다. 그는 나무

처럼 기어오를 수 있는 물건을 좋아했다. 뻗정다리를 하고 빠른 속도로 사방을 돌아다니는 등 별별 이상한 재주가 있었지만, 산책하는 것은 싫어했다. 또 고양이처럼 꼼짝 안 하고 오랫동안 앉아 있을 수 있었다." 어떤 사람은 그의 세련되지 못한 외모를 지적하기도 했다. 위의 말에 따르면 그는 1919년까지 전전戰前의 낡은 옷을, 그것도 뽐내면서 입고 다녔다. 1930년대에 홈스가 윌리엄 제르하르디를 찾아왔을 때 그의 차는 롤스로이스인 반면 입고 있던 옷은 "낡아빠지고 지저분한 고무 방수복"이었다. 1936년에 제르하르디는 그의 소설 『치명적 사랑에 대하여*Of Mortal Love*』에서 당시 페기와 존의 모습을 직접적으로 묘사한다. "우리는 함께 멀리 드라이브를 했는데, 건장한 운전사는 붉은 수염에 낡아빠진 옷을 입은 주인을 우습게 여기는 기색 없이 지시하는 내용을 미리 잘 알아차리고 있었다." 그러나 페기는 회고록에서 자기가 그를 런던의 양복점으로 보내서 옷 잘 입는 사람으로 변화시켰다고 말했다.

페기는 그녀의 생애에서 극히 어려웠던 시기에 홈스의 모든 면모를 경험했다. 베니타를 잃은 슬픔과 로런스와의 파탄으로 겪은 정신적 혼란, 헤이즐에게 일어난 비극적인 사건, 그리고 로런스를 비롯한 사람들의 입방아에서 겨우 벗어날 즈음이었다(그러나 당시 사람들이 헤이즐의 사건에 대해서는 별로 기록하지 않았음은 주목할 일이다. 에밀리 콜먼 같은 사람이야 물론 페기에게 그 사건에 대해 물어본 일이 있었는데, 그때 페기는 "끔찍한 진실을 알려 주겠다며 아마도 헤이즐이 애들을 발코니 너머로 던졌을 것이라 말했다"). 페기는 학대

받던 결혼 생활로부터 빠져나왔어도 아직 그때의 수치심에서는 벗어나지 못하고 휘청거리고 있었다. 당시 엠마 골드만은 페기가 권총을 가까이 두고 있는 것을 보았고, 홈스의 성격이 그녀를 괴롭혔기 때문이라고 믿었다.

존이 기사도적인 태도로 페기의 마음을 사로잡았는지 몰라도, 의지가 약한 그는 아무런 행동도 취하지 못했다. 페기의 결혼이 종료되기 직전 존은 페기에게 로런스와의 성생활을 중단하라고 요구했다. 이것은 참 어려운 일이어서(그녀와 로런스는 매우 활발한 성생활을 했음이 분명하다) 그녀는 어쩔 줄을 몰랐다. "그것은 너무 힘든 일이었다. 나는 존이 나를 어디론가 데리고 가기를 바랐다. 그러나 그는 결심을 하지 못했다. 그는 항구적인 의지박약 상태로 살고 있었으며 게다가 도로시를 포기하길 꺼렸다"고 페기는 회고했다. 그는 또 자기에게 적정한 용돈을 주는 가족과도 원활한 관계를 유지하길 원해서 페기와의 정사를 알리려 하지 않았다. 엠마 골드만은 존의 무능력에 좀 더 비판적이었다. 그녀는 1929년 1월에 에밀리에게 보낸 편지에서 "주된 문제는 존이 의지가 약하고 무능해서 단 한 가지도 결정하지 못하고 방황하는 사람이라는 것입니다. 그는 파이를 먹으면서 동시에 갖고 있으려드는 사람입니다"라고 썼다.

페기와 존은 도로시 홈스를 멀리 파리로 보냈는데도, 그녀는 여전히 두 사람의 삶 속에 항상 존재하고 있었다. 에밀리와 엠마는 도로시가 존과 그녀 자신에게 그리고 페기에게도 끔찍한 일을 저지르겠다고 말한다고 줄곧 알려 주었다. 5월에 에밀리는 엠마에

게 편지를 보내 도로시가 존이 페기와 결혼하려 한다고 확신하게 되었으며 만약 그렇게 되면 "도로시는 권총을 구해서 페기를 죽일 것"이라고 알렸다. 또 도로시는 페기를 "쌍년"이라고 부르면서 페기가 홈스와 관계를 오래 유지하기 위해 아기를 낳을 것이라고 생각하고 미친 듯이 날뛰기도 했다. 한번은 존이 페기와 파리에 머물 때 도로시에게 자기가 어디 있는지 알려 주었지만 페기와 함께라는 말은 하지 않았다. 그러자 도로시가 달려 들어와 페기의 발을 짓밟으면서 악마라고 부르는 소동을 일으켜서 시중드는 사람이 끌어내야 했던 적도 있었다. 또 한번은 도로시가 보낸 전보에 존이 답장을 하지 않자, 그녀는 파리에 있는 구겐하임 집안 소유의 '개런티 뱅크'로 페기에게 전보를 보냈다. ─ "내 남편더러 즉시 나에게 연락하도록 하기 바람." 셀리그먼 집안사람 하나가 이 전보를 페기에게 전해 주어서 여러 사람이 난처해지기도 했다. 더욱이 도로시는 끊임없이 돈이 필요하다고 졸라 댔으며 존과 페기는 정기적으로 그녀에게 돈을 보내 주었다. 심지어 페기는 존이 죽은 후에도 도로시에게 매달 돈을 보내 주게 되었다. 존은 드디어 자기 가족에게 상황을 설명했는데, 자신이 페기에게 기대지 말고 자립해야 한다는 식으로 말했음이 분명하다. 그가 가족에게서 받는 용돈이 두 배로 늘었던 것이다.

그러자 도로시는 새로운 제안을 해 왔다. 그들이 약속했던 6개월의 유예가 다 되어 가자 그녀는 존에게 결혼하자고 고집했다. 도로시의 주장은, 그들이 오랫동안 남들에게 부부로 행세했으니 결혼도 하지 않은 채 혼자서 영국으로 돌아가면 굴욕스러울 테고

더구나 자기가 버림받은 듯이 여겨진다면 못 견디리라는 것이었다. 존의 죄책감은 엄청났다. 그래서 그녀의 요구에 동의해서, 그녀와 재정적 관계 외에는 지속하지 않겠다는 생각으로 5월에 파리에서 간단히 결혼식을 올렸다. 물론 이런 결정은 세 사람의 삶을 복잡하게 할 뿐이었지만, 한편으로 잠시나마(역설적으로) 페기와 존에게 편안한 시간을 주기도 했다.

페기와 존이 함께 살아가는 데 장애가 되는 또 하나는 닥쳐올 페기의 이혼 문제였다(존이 도로시와 결혼하기로 결정했을 때 페기로서는 그녀가 자유의 몸이 아니라는 것이 불리했을 수도 있다. 페기가 이혼한 상태였다면 존은 페기와 결혼했을지도 모른다). 1월에 그녀와 로런스는 함께 살지 않겠다고 다시 한 번 진술하는 조정 절차를 위해 법원에 나가야 했다. 페기로서는 이렇게 로런스를 만나는 것이 힘들었다. 이상한 얘기지만 그들은 이때 선물을 교환했는데, 로런스는 페기에게 귀걸이를 주었고 페기는 스스로 그를 위해 짠 스웨터를 주었다. 그러고 나서 카페에 가서 술을 마시며 함께 울었다.

페기와 존은 또 새로운 문제에 부딪쳤다. 페기가 자신이 임신한 사실을 알게 된 것이다. 페기는 옘마의 도움을 받아 베를린에서 낙태를 하기로 했다. 그녀는 옘마의 친구 테레제를 찾아 수녀원의 병원으로 갔다. 포포프라는 이름의 러시아인 의사가 시술을 했는데 그는 이 분야의 전문가로서 로마노프 대공부인의 산부인과 의사였다고 했다. 페기는 이후부터 낙태 수술을 "포포프"라고 불렀다. 그녀는 회고록에서 그때 있었던 일 하나를 기록했는데

의사는 한참 중절 수술을 하던 중 (프랑스어로) "저런, 저런, 이 여자는 정말로 임신했군!" 하고 한마디 했다고 한다. 진공흡입술이 없던 당시 자궁경부의 내막 확장과 소파시술은 환자를 전신마취 시켜 놓고 문자 그대로 자궁을 긁어내는 작업이었으므로 거의 출산에 해당되는 여파가 있었다. 페기는 옘마에게 "베를린의 일은 아주 잘되었습니다"라고 전할 수 있었지만, 수술로 탈진하여 베를린에 머무는 동안 줄곧 누워 있었다.

그렇지만 로런스와의 결혼 생활에서 엄청난 모욕을 당하고도 다시 일어서는 일을 수차례 치렀던 페기는 속히 회복되었다. 그녀는 앞으로 다닐 여행을 생각하고 기운을 내서 새로 시트로엥 한 대를 샀다(그녀는 항상 최신의 가장 화려한 차를 샀는데, 두 아이 중 최소한 하나에 강아지 롤라와 보모까지 데리고 다녀야 했는데도 2인용 스포츠카를 샀다). 그러나 1930년 여름에는 도리스의 연차 휴가 기간이 되어, 페기는 여섯 달 동안이나 엄마를 보지 못한 두 살짜리 페긴을 돌보기 위해 프라무스키에르로 돌아왔다. 페긴은 항상 자기를 돌보아 온 도리스에게 깊은 애착을 갖고 있었으므로 보모와 헤어지기가 무척이나 힘이 들었을 것이다. 하지만 어린아이는 곧 페기에게 기대게 되어 페기의 말마따나 "떡갈나무에 감긴 담쟁이처럼" 그녀에게 착 달라붙었다. 페기는 은갈색 머리에 푸른 눈동자를 한 이 어린아이가 믿기지 않을 정도로 예쁘며 피부는 마치 "신선한 과일" 같다고 말했다. 페기는 딸이 존을 보면 놀랄 것이라고 생각했지만, 페긴은 존을 아주 좋아했다.

그해 7월 페기는 파리에서 전해 12월 이후 처음 신드바드를 만

났다. 다섯 살이던 신드바드는 로런스와 케이가 아직 정식으로 결혼하지 않아서 로런스의 어머니와 살고 있었다. 로런스는 페기 혼자 아들을 만나지 않게 하려고 두 사람이 만나기로 한 파리의 공원에 신드바드와 함께 나왔다. 신드바드는 세일러복에 긴 바지를 입고 있어 페기에게는 낯설게 보였다. 아들을 보자 그녀의 가슴은 찢어지는 듯했다. 그녀는 엠마에게 이렇게 알렸다. 로런스가 "아이들이 새로운 환경에 적응할 기회를 주고 만남으로 인해 야기될 혼란과 불안감을 없애기 위해" 앞으로 2년 동안 서로가 데리고 있는 아이와는 아예 만나지 말거나 가급적 적게 보도록 하자고 제안했다는 것이었다. 신드바드를 그리워하던 페기는 이후 로런스의 말이 "그 어느 말보다도 절망적이고 무서운 한마디였다"고 고백했지만, 그가 옳다고 생각해서 동의했다. 이 결정은 무엇보다도 로런스와 페기가 부모로서 정신적으로 미숙했기 때문이었지만, 당시에는 이혼은 물론 아이들을 나누어서 데리고 있는 경우는 더욱 흔치 않았다는 점을 염두에 둘 필요가 있다.

사실 아이들을 나누어 맡는다는 것은 짧게 보면 모두에게 좋은 것 같지만, 특히 서로를 자주 만날 일이 없는 부모의 경우 길게 볼 때 비참한 결과를 가져온다. 두 아이의 어린 시절은 더욱 더 혼란스러웠다. 페긴은 존이라는 생소한 남자가 대신 나타나기 전까지 (게다가 그는 엄마를 여섯 달 동안 멀리 떼어가기까지 했다) 로런스에 대해 어느 정도 친밀감을 형성하고 있었을 것이다. 그러니 그녀가 페기에게 매달리는 것도 전혀 놀라운 일이 아니었다. 신드바드는 그 후 2년 동안 자기 엄마를 오직 잠깐씩만 보게 되었다. 그

2년 동안 로런스와 케이는 페기를 완전히 배제하기 위하여 끊임없이 계획을 짰다(케이가 이즈음 커레스 크로스비Caresse Crosby에게 보낸 편지에서 자기와 로런스는 "구겐하임 집안 여자"에게 특히 신경이 쓰이고 또 그녀가 동생이 그랬던 것처럼 아기를 밖으로 집어 던지지 않을까 걱정돼서 애들을 데려오려 한다고 썼다). 이렇게 해서 불안정하던 가족 구조는 완전히 와해되었고, 페긴과 신드바드는 각자가 속한 가족과 함께 정처 없이 떠돌게 되었다.

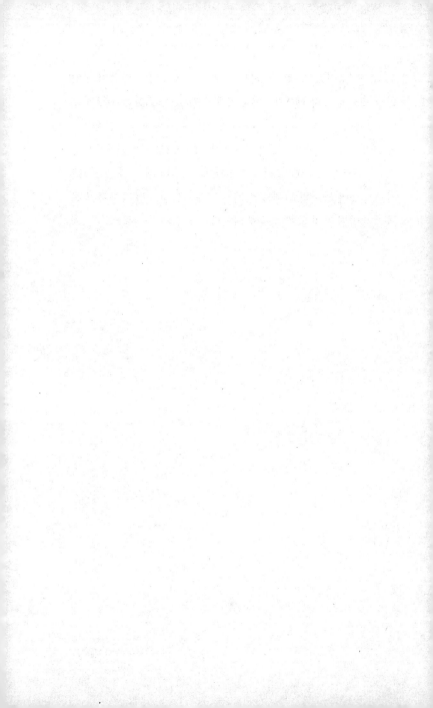

5
본조 부부

페기와 존은 프라무스키에르에서 꾸물거리지 않고 독일, 오스트리아 그리고 스칸디나비아 국가들로 장기 여행을 떠났다. 9월에 페기가 엠마에게 보낸 편지에서 표현한 대로 그들은 페긴, 도리스, 강아지 롤라를 뒷자리에다 "통조림처럼 빽빽이" 태우고 다녔다. 노르웨이, 스웨덴, 덴마크에서는 강아지를 받아 주지 않아 그들은 "최대한 주의해서" 밀수입하는 식으로 데리고 다녔다. 페기는 국경 넘기를 즐거워했는데, 이를 두고 "나는 마치 아주 중요한 일을 해치우는 것 같은 기분을 느낀다"고 말했다. 그 여름에는 비가 끊임없이 퍼부었다. 페기와 존은 관광과 독서로 대부분의 시간을 보냈고 날씨가 허락하면 테니스를 쳤다.

　1929년 9월 엠마가 페기에게 5백 달러를 꾸어 달라고 하여, 페기는 그렇게 하기로 하고 2년 전 엠마가 회고록을 쓰기로 했을 때

준 5백 달러에 이어 두 번째로 5백 달러를 보내 주었다. 그러나 이번 것은 꾸어 주는 것이었고 또 이혼 문제 때문에 한 푼이 아쉬운 형편이었으므로 페기는 엠마에게 돈을 나누어서 주기로 했다. 페기는 또 수감 중인 아나키스트이자 노동 운동가 톰 무니Tom Mooney로부터 지원을 부탁받기도 했다. 그는 1916년 샌프란시스코에서 있었던 '준비된 날Preparedness Day' 대행진에서 폭탄 투척 사건의 주모자로 몰려서 수감되어 있었다. 그 사건은 사코-반제티 사건●과 거의 비슷하여 무니는 유명 인사가 되었다. 페기는 "항상 이 사회의 무고한 희생자를 위해 무엇인가를 하고 싶었다"고 엠마에게 말해 왔다. 페기는 이때 이미 도로시 홈스, 주나 반스, 엘리너 피츠제럴드 그리고 로런스에게 매달 일정액을 지원하고 있었으며, 뿐만 아니라 1932년 매슈 조지프슨의 아내 해나에게 보낸 편지에 나타나 있듯이 웨스트버지니아의 탄광 노동자들을 위한 위로 기금 등 노동 운동에도 일정 금액을 보태고 있었다. 따라서 페기는 변호사에게 지불해야 할 돈을 마련하기도 힘들었다.

페기가 왜 로런스에게 매달 돈을 보내 주어야 했는지는 분명하지 않다. 법적인 이유보다는, 아마도 페기 자신이 제안하여 이루어진 비공식적 조치였을 가능성이 크다. 신드바드를 위해 쓸 돈을 충분히 주고 싶어 했을 수도 있지만, 이때는 아직 로런스와 재

● 1920년부터 1927년까지 미국 매사추세츠주에서 진행된 동명의 두 사람에 대한 재판과 사형 집행 사건. 구두 공장의 직원 급여가 운송 도중에 도난당하자 이 두 사람이 혐의를 받고 체포되어 유죄 판결을 받고 사형되었는데, 두 사람이 급진 사회주의 운동가였다는 사실 때문에 불공정 재판으로 논란이 많았다.

판을 하고 있는 단계였으므로 베일과 보일의 집안에 금전적 지원을 한 것은 좀 더 차후의 문제다. 케이 보일은 정식 창작 말고도 돈벌이를 위한 조잡한 작품을 써서 상당한 돈을 벌고 있었지만, 페기가 보내 주는 지원금에 크게 의존하고 있었다. 시간이 지나면서 페기와 로런스는 가까운 친구로 남았던 만큼 그녀는 그에게 기꺼이 돈을 보내 주었을 것이다.

가을에 페기 일행은 파리에서 캉파뉴 1번가의 아파트를 빌려머물고 있었다. 이때 에밀리 콜먼도 파리에 있었는데 그녀의 일기에 쉴 새 없이 페기가 언급된 것을 보면 거의 언제나 페기 일행과 함께 있었던 것 같다. 그해 에밀리는 첫 소설『눈의 장막 *A Shutter of Snow*』을 발간했는데 이는 한 여인이 아들을 낳은 후 산후 정신이상으로 자신이 신이라는 강박 관념을 일으키는 이야기로서 그녀 자신의 경험에 바탕을 둔 것이다.

에밀리의 일기에는 존과 페기를 분석하는 내용이 많이 있다. 에밀리는 무슨 까닭인지 일기 속에서 그 부부를 '아가멤논'과 '웬디'라고 불렀다. 더러는 사소한 동작까지도 지나치게 해석하는 면이 있지만 그녀의 관찰은 상당히 예리한 편이다. 그녀는 페기의 신체적 동작을 꽤나 정확히 묘사했는데, 이 점은 페기에 대한 애정을 보여 준다. "그녀는 날랜 요정이다. 갑자기 자리를 옮기고 새처럼 주위를 살핀다. 그녀는 너무 날씬한 몸매를 하고 있어 뼈들이 흩어질 것 같다. 머리를 목 위로 젖히고 손을 맞잡는다. 어깨는 좁고 걸음걸이는 자신감에 차 있다."

1929년 11월 에밀리의 일기를 보면 "웬디는 용기 있고 귀여운 사람이다"라고 쓰여 있다. 페기는 분명 그녀에게 자신의 불안정한 심정을 고백한 것 같다. 에밀리가 존과 계속 이야기를 할 때면 페기는 끼어들기 어렵다고 느꼈던 듯하다. "웬디는 우리가 지적인 이야기를 할 때면 자기는 추상적 관념은 이해할 수 없다면서 약간은 질투를 느낀다고 말했다." 페기는 늘 열등의식에 대해 말했고 한번은 "나는 열등감이 있다고 자인한다"고 농담하기도 했다. 존이 잠시 영국에 있는 가족을 만나고 돌아온 이후인 12월의 일기에는 "아가멤논은 돌아온 후로 웬디와 말다툼만 한다"고 적혀 있다. 에밀리가 묘사한 말다툼 중에는 이런 것도 있다. "아가멤논은 웬디의 자존심을 상하게 하는 말을 했다. '아무것도 모른다, 자신의 것이 아닌 남의 의견과 생각에 따라 살고 있다, 남에 대한 반작용으로 살고 있다, 모든 미국 사람들이 그렇듯이'라고." 페기는 자신을 재창조해 줄 수 있다고 확신되는 사람에게 집착하고 달려드는 습성과 언제나 갖고 있던 자학 증상을 또다시 드러냈다.

페기는 에밀리가 자기 집에 붙어 있는 것에 대하여 나름대로의 생각이 있었다. "나는 에밀리가 우리와 함께 있는 것이 좋기도 하고 싫기도 했다. 에밀리는 언제나 우리와 함께 있었고 함께 여행을 했다. 그녀는 우리의 아이 같았다." 존과 페기는 정말로 끊임없이 여행을 했는데, 언제나 에밀리가 함께 있었다. 1930년 여름 그들은 생장드뤼즈에서 페기가 예전 선와이즈 턴 시절부터 알던 친구 헬렌 플라이시먼을 찾아갔다. 헬렌은 남편과 이혼하고 조지오

조이스Giorgio Joyce와 살고 있었으며 12월에 그와 결혼할 예정이었다. 페기, 존 그리고 에밀리는 그 옆 동네에 돌집 하나를 빌려서 여름을 보내기로 했다. 비록 임시였지만 주거지가 결정되었으므로 페기는 로런스에게 신드바드를 2주일만 보내 달라고 간청했다 (12월에 그녀는 셀렉트 카페에서 로런스와 마주쳤는데, 에밀리는 이 일을 기록하면서 로런스에 대해 "그는 바보 멍청이다. 그러나 그는 내심 페기를 사랑하고 있다"고 평했다). 줄곧 그랬듯이, 그녀가 아들을 데려오는 작업은 한쪽에는 페기가 다른 한쪽에는 로런스와 케이가 있는 쥐와 고양이의 술래잡기 식이었다. 페기는 페긴에게 도리스를 붙여서 "인질 삼아" 보내 주겠다고 제안했다. 에밀리는 일기에서 페기가 로런스에게 모자간의 만남을 요청하는 데 얼마나 어려움을 겪는가를 기록하면서 "내 생각에 로런스는 그녀가 아들에 대해서 가지고 있는 애정을 과소평가하는 것 같다"고 적었다. 그러나 로런스는 결국 동의했고 그들은 두 아이를 생트막심에서 교환했다. 얼마 후 페기는 신드바드와 차 뒷자리에 앉아 "차츰차츰 아들과의 친밀감을 새롭게 해 갔다." 로런스는 신드바드에게 페기가 그와 함께 도망치려고 할지 모른다는 의심을 심어 주었다. 페기가 다른 나라로 가서 아들을 데리고 살려 할지 모른다고 의심한 그는 신드바드에게 페기와 함께 바로 가까이에 있는 스페인에도 가지 말라고 했다. 그들이 두 나라 경계에 있는 지하 동굴을 구경 갔을 때 신드바드는 그들이 일부가 스페인인 땅에 들어온 것을 알고는 나가자고 했다. 사실 케이와 로런스는 여전히 페기가 신드바드와 만나는 것을 방해했을 뿐 아니라 심지어 페긴까지 데

려올 방법을 찾고 있었다. 신드바드가 엄마를 만나러 가기 전에, 케이는 커레스 크로스비에게 자기들은 폐기를 피하기 위해 유럽을 떠나 심지어 러시아까지도 갈 생각이라고 했다. "우리는 그녀와 싸울 수는 없지만 그녀를 제거해 버릴 수는 있습니다." 그러나 폐기와 신드바드의 만남은 무사히 끝났고, 로런스는 폐기가 자식 문제를 합리적으로 처리할 의도임을 다시 확신했다.

가을에 폐기, 존 그리고 폐긴은 파리로 돌아와 포르트 도를레앙 근처, 노동 계층 주거 지역인 제4구區 근방의 레이유가에 집 한 채를 빌렸다. 이 집은 조르주 브라크*가 지은 것인데 폐기가 묘사한 대로 "다섯 개의 층마다 방이 한두 개씩 있는 조그만 마천루" 같은 집이었다. 폐기는 또 존을 위해서 스튜디오 하나를 빌렸고 유난히 소음에 예민한 그를 위해 코르크로 방음을 했다. 에밀리는 1931년 3월 17일 엠마에게 편지를 보냈다. "폐기와 존은 레이유가 55번지에 정착했습니다. 내 생각에 그들은 여기서 얼마 동안 머물 예정인 것 같습니다. 그들의 상태는 꽤 만족스러워 보이는데도, 폐기는 결코 행복하지 않습니다. 그리고 존은 도로시를 잊지 못합니다. 그러나 그 둘은 서로 사랑하며 내 생각으로는 시간이 가면서 점점 가까워질 것입니다"(에밀리는 가끔은 틀리기도 했지만 거의 모든 상황에서 어려움을 능숙하게 집어냈다).

폐기와 존은 파리의 집을 3년 동안 빌렸지만, 여행을 많이 했기 때문에 매년 겨울의 두 달 동안만 그곳에서 살았다. 1930~1931년

• 1882~1963, 프랑스 화가. 피카소와 함께 분석적 큐비즘과 종합적 큐비즘을 발전시켰다.

사이 겨울에 그들은 페기의 사촌 해럴드 러브를 매우 여러 번 만났다. 러브는 그즈음 문예지 『브룸』을 그만둔 상태였다. 러브와 존은 진 고먼Jean Gorman을 아주 좋아했는데, 그녀의 남편 허버트는 조이스에 대한 책을 집필하고 있었다. 존이 고먼의 집에 늦게까지 있자 진은 결국 존에게 대놓고 불평을 했다. 존이 그녀에게 답하여 써 준 다음의 시를 페기는 자기의 회고록에 옮겨 실었다.

코냑이며 와인을 조심해서 천천히 마셔요
모래시계를 늘 바라보되 술잔은 비워 두세요
손님에 대한 친절이야말로 가장 확실한 시간 도둑놈
당신과 함께 있을 때 그는 제일 홈스답고
구겐하임은 생각조차 하지 못한다오

그들의 일상은 고정되어 갔다. 존은 늦게 일어나서 하루 종일 책을 읽었고 코르크로 방음된 방은 거의 사용하지 않았다. 페긴은 뇌이에 있는 이중 국적자 자녀를 위한 학교에 다녔다. 그 학교를 운영하는 마리아 졸라스Maria Jolas의 남편 유진은 로런스와 에밀리가 기고했던 문학 잡지 『트랜지션』의 편집 일을 하고 있었다. 페기와 존은 그녀가 시내에 다닐 때 타려고 산 조그만 푸조 차로 번갈아 학교에서 페긴을 데리고 왔다. 저녁 6시경이면 페긴을 아래층의 도리스에게 보내 저녁을 먹여 재우도록 하고, 페기와 존은 친구들을 만나러 외출했다. 가끔씩 그들은 예상치 않은 손님을 데리고 집으로 와서 저녁을 먹기도 했다. 노련한 요리사는 손

님이 몇 사람이든 항상 능숙하게 대접했다. 존은 가끔 페기보다 더 늦게까지 밖에 있고 싶어 했으며, 그럴 때면 그녀는 혼자 일찍 집으로 돌아오긴 했으나 그렇다고 화를 내지 않았던 것은 아니다. 또 존은 술이 취하면 아무것도 안 하고 그냥 침대에서 잠들어버려 페기를 화나게 했다.

그때 주나 반스와 연애 중이던 찰스 헨리 포드는 자기 아버지에게 보낸 편지에서 페기와 존과 함께한 일상 저녁에 대하여 이렇게 적었다.

주나와 나는 엊그제 다른 사람들과 함께 페기 구겐하임의 저녁 초대를 받았습니다. 백만장자인 그녀는 자기 명의로 3천만 달러를 가지고 있으며 그녀의 어머니가 죽으면 7천만 달러가 된다고 합니다. 그날 파티에 왔던 사람은 유진 매코운Eugene MacCown, 마르셀 뒤샹과 함께 살고 있는 메리 레이놀즈, 페기와 연인 관계인 붉은 수염의 영국인 작가 존 홈스였습니다. 거창한 만찬에 와인과 세 차례의 리큐어가 나왔습니다. 그러고 나서 존의 제안으로 우리는 페기의 조그만 차를 타고 '르 뵈프 쉬르 르 투아'로 갔습니다. 그곳에서 모두들 술을 마셨는데 저는 페르노를 마셨습니다. 새벽 2시에 파리가 내려다보이는 괴물 같은 언덕에 있는 예술가 마을 몽마르트르로 갔습니다. 처음에 들른 집은 흑인 오케스트라가 있는 '플로랑스', 그다음은 '브릭 톱'이었습니다……. 거기서 뭐 좀 먹고 4~5시경 집으로 왔는데 그 파티의 모든 비용을 페기가 냈습니다. 아마 천7백 프랑(65~70달러)은 됐을 겁니다.

포드의 생각대로 페기가 3천만 달러를 가지고 있었고 조만간 두 배가 될 것이라 감안한다면, 그날 사람들이 그녀의 환대를 받아들인 것은 놀라운 일이 아니다. 그러나 그 사람들이 나중에 페기가 인색하다고 되풀이해서 떠들어 댔던 것은 아무리 생각해 봐도 너무 무자비하다.

아이들의 방문 문제는 차츰 좋게 해결되었다. 신드바드는 이제 크리스마스와 부활절 그리고 여름 한 달을 페기와 함께 지냈으며, 페긴도 같은 기간 동안 케이와 로런스에게로 갔다. 그러나 페기는 여전히 로런스와 케이가 신드바드로 하여금 자기를 싫어하게 만들고 있다고 느꼈다. 한번은 신드바드가 와서 페기와 존은 그렇게 잘사는데 로런스와 케이는 일을 너무 많이(로런스의 번역 일이나, 케이의 경우 저술 활동) 한다고 불평했다. 페기는 로런스의 자존심을 생각해서, 자기가 로런스에게 한 달에 수백 달러를 보내 주고 있다는 말을 신드바드에게는 하지 않았다.

1931년 가을 엠마 골드만은 막 출간된 그녀의 저서 『나의 삶을 살다』 한 질을 페기에게 애정 어린 메모와 함께 보내 왔다. 두 권으로 된 그 책에서 엠마는 서문은 물론 본문에도 페기에게 감사하는 뜻을 표시했으며 페기가 기금을 마련해 주고 최초로 돈을 보내 준 것을 자세히 썼다. "나로 하여금 비용 걱정을 하지 않도록 처음 기금을 마련해 준 사람은 페기 구겐하임이었습니다"라고 엠마는 도입부의 '감사의 말'에 적었다. 페기는 답장을 보내 자기가 책을 이미 사서 읽어 보았으니 보내지 않아도 좋았을 것이라 전했고, 그 책에서 얼마나 많은 것을 배웠는지 모른다고 감탄하면

서 엠마가 마땅히 누려야 할 성공을 꼭 이루기 바란다고도 했다. 그러나 엠마가 주최한 저녁 만찬에서 뜻밖의 사고가 발생했다. 페기가 전에 엠마에게 『나의 삶을 살다』 첫 권을 헌정할 것을 요구했기에, 엠마는 이제 그렇게 하겠다고 했다. 페기는 "그러지 않아도 좋습니다. 당신은 이미 서문에서 나에 대하여 충분히 말했습니다"라고 대답했다.

하지만 엠마는 자기가 더 너그럽고 따뜻한 말로 더 많이 공개적으로 감사하지 않아 페기가 불쾌해하는 것이라 생각했다. 페기의 태도에서 어떤 점은 분명히 이러한 인상을 주고 있었으며, 사실 그녀의 말은 엠마가 기록한 대로 "비꼬는 것처럼" 들릴 수도 있었다. 페기는 에밀리 등 다른 친구들에게 엠마의 책 속에 그려진 자기의 모습이 불만스럽다고 말한 적이 있었다. 사실 그 전에 로런스는 엠마가 페기에게 보낸 찬사가 좀 얕고 약한 편이라고 엠마에게 말했었다. 페기 역시 엠마가 자기를 로런스에게서 떠나도록 도와주었던 1928년 여름과 가을의 일들은 엠마의 생애에서도 중요한 부분이며 두 여인 사이에 중요한 인간관계가 생기게 된 계기이므로 그 책의 한 부분이 되어야 한다고 느끼고 있었다. 아마도 그때가 페기의 일생에 매우 중요했기 때문에(엠마 자신도 그때가 페기의 삶에서 가장 결정적인 시기였다고 말한 바 있다) 페기는 그 시기가 엠마에게도 똑같이 중요할 것이라고 생각했을 것이다.

엠마는 이런 반응에 분노했고 또한 괴로워했다. 그녀는 페기와 돈 문제에 관해 편안할 수가 없었다. 1929년 1월에 페기는 생트로페의 오두막집을 사라고 엠마에게 3만 프랑을 주었다. 그러나 엠

마는 그것을 자기가 로런스에 대하여 알고 있는 것 모두를 보고해 주리라는 페기의 기대 때문이라 생각했다. 그녀는 그 돈을 페기에게 돌려줄 생각이었지만 실제로 돌려주지는 않았다. 아마도 페기가 순수한 선의로 준 돈임을 다시 한 번 강조했는지도 모른다. 엠마는 불편한 심기를 담아 버크먼에게 보낸 편지에서 "페기가 나에게 돈을 보내 줄 때 평소와는 다른 계산속이 있었다고 생각하지는 말아요. 어느 누구도 페기보다 더 관대하게 베푼 사람은 없었습니다"라고 썼다. 그러나 그녀는 페기의 자선이 그들의 우정을 상하게 할까 봐 두려웠다.

또다시 엠마의 회고록을 칭찬하는 페기의 편지를 받고 엠마는 매우 퉁명스러우면서 간단명료한 답장을 보냈다. 답장은 페기가 화가 났으면서도 그 책을 옳게 평가해 주어 다행이라는 말로 시작했다. 계속해서 엠마는 페기에게서 좀 더 많은 것을 기대했다고 말했다. 그녀는 부자들이 돈을 줄 때는 반대급부로 무엇인가를 원하는 데 익숙해 있어서, 어떤 방법으로든 돈을 지원받은 사실을 분명히 하는 쪽을 택했던 것이다. "그러나 당신은 무척 달랐습니다. 당신은 정말로 주는 데서 기쁨을 느낀다는 인상을 풍겼습니다. 당신이 나나 또는 다른 사람을 쉽게 도와줄 수 있는 것은 바로 당신이 가지고 있는 그런 신조 때문입니다."

페기는 분명 이 일을 어떻게 해야 할지 몰랐다. 그녀는 엠마에게 돈을 주는 것이 편치 않았다. 그것은 페기에게 부담스러운 임무가 되었고 그래서 그녀는 가끔 엠마가 자기에게 충분히 감사하지 않는다고 생각하기도 했다. 그러나 이 경우는 대체로 엠마가

페기의 마음을 잘못 읽은 것이었으며 두 사람의 우정을 망치는 결과가 되었다. 엠마도 찰스 헨리 포드처럼 페기가 어마어마한 거금을 가지고 있다고 여겼다면, 당연히 그녀가 자기에게 쓴 돈은 그야말로 새 발의 피라고 생각하게 되었을 것이다. 페기로서는 자기가 가지고 있는 액수가 알려진 것과 얼마나 다른지 친구들에게 직접 설명하기가 참으로 어렵고 난처했을 것이다. 솔직한 대화가 이런 혼란을 규명하는 데 도움이 될 수 있었겠지만, 그런 문제에 수줍은 페기로서는 쉬운 일이 아니었으며 또한 단호한 엠마로서도 듣고 싶은 얘기는 분명 아니었을 것이다.

우정을 극히 중요시하던 엠마는 그 즉시 사태 회복을 위해 애쓰기 시작했다. 페기가 분노했던 이야기를 들은 사샤 버크먼은(엠마는 페기가 한 말은 빼고 그에게 저녁 만찬 이야기를 전했었다) 엠마에게 페기를 버리라고 충고했다. 이에 대해 엠마는 "버리라니요, 페기에 관한 한 당신은 너무 쉽게 말하는군요. 그녀를 그렇게 버릴 수는 없어요. 나는 그녀를 처음부터 아주 좋아했고 그녀의 도움과 관심을 잊을 수가 없어요"라고 대꾸했다. 11월 말 엠마는 한 미국인 부부가 주최한 만찬에서 페기를 만났다. 페기는 엠마가 보기에 전과 다름없다고 느낄 만큼 따뜻하게 그녀를 포옹했다. 그리고 엠마는 자기 조카에게 앞으로도 페기를 만날 생각이라고 말했다.

그러나 우정은 금이 갔다. 내가 굶어죽는 한이 있어도 페기에게는 다시 도움을 청하지 않겠다. 많이 가진 사람과 남들의 영혼을 구제

해야 하는 사람 사이에 진정하고 영원한 우정이란 없다고 나는 항상 생각해 왔다. 페기는 잠시 나로 하여금 그런 생각을 잊게 했었다. 이제 나는 그녀도 남과 다르지 않다는 것을 알았다. 그렇다, 그녀는 그녀 부류의 다른 사람들보다는 더 잘 준다. 그녀는 자기가 아끼는 사람에게는 예의 바르게 기부한다……. 하지만 그녀는 무서운 열등감을 가지고 있다……. 그녀는 자신에게 돈이 없으면 다른 사람이 도와줄 것이라는 생각을 하지 못한다. 나와 페기와의 교제는 가진 자와 없는 자 사이에 항상 커다란 간격이 있음을 보여 주는 또 하나의 증거다.

그러면서도 엠마는 신드바드와 페긴에게 크리스마스 선물로 장난감을 사 주었고, 페기는 감사 편지에서 엠마에게 크리스마스를 함께 지내자고 초대했다. 이듬해에도 에밀리 콜먼은 엠마가 페기의 의도를 잘못 받아들였을 때 페기가 받은 마음의 상처에 대하여 엠마에게 조잘거려서 두 사람 사이를 계속 이간질했다.

엠마는 1933년 가을에 프라무스키에르 앞을 지나쳐 가면서도 차를 세우지 않았다. 그녀는 페기에게 우정 어린 편지를 보냈다. "당신의 다정한 지붕 아래에서 보낸 즐거운 시간이며, 당신이 생트로페를 찾아 준 일, 당신이 어려움을 겪고 있을 때 함께 프라무스키에르로 가는 울퉁불퉁한 길을 차로 왕복하던 일이" 생각난다고 말하고, 그 모든 추억이 그 마을을 "마음속에 아련히 남아 있게 한다"고 했다. 그러면서도 그녀는 페기를 여전히 비난했다.

사람들은 자기의 운명이 간직한 의미에 대하여 얼마나 모르고 있는

지! 우리가 이처럼 멀어지리라고, 당신이 나에게 이처럼 철저히 무관심하게 변하리라고는 나는 전혀 생각하지 못했습니다. 내 생각에 인생이란 하나씩 지워 가는 과정인가 봅니다. 어쩌면 당신의 일생에서 나를 지워 버리는 것은 자연스러운 일인지 모릅니다. 그러나 나는 결코 당신을 지워 버릴 수는 없을 것 같습니다. 당신이 알든 모르든 당신은 나에게 몹시도 의미 있는 존재였으며 앞으로도 항상 그럴 것입니다. 우리의 관계가 불행하게 깨어진 이후 그 어느 때보다도 바로 어제 그것을 절실히 깨달았습니다. 사실 그것을 깨뜨린 쪽은 당신이지만요.

페기는 회답하지 않았다. 두 사람 사이에는 이어질 수 없는 간격이 있었다. 페기를 어떤 대가 없이는 남을 도와주지 않는 전형적인 부자로 묘사하는 엠마의 집요한 비판에 페기는 분명 깊은 상처를 입었을 것이다. 1928년 여름과 가을에 걸쳐 있었던 사건들 — 그녀가 행복한 결혼 생활이라는 허구를 버리고 자신만의 삶의 방식을 찾았던 인생의 전환점 — 은 엠마에게는 아무 의미가 없었던 것으로 페기의 기억 속에 남았다. 엠마 골드만을 잃은 것은 페기에겐 아버지 그리고 베니타에 이어 사라져 버린 사랑 하나를 더 보태는 일이었다.

1932년 봄에 에밀리 콜먼은 존 홈스에게 편지를 보내 자기는 페기 때문에 흥분해 있다며 존이 데번셔 또는 콘월에 집을 갖게 되리라고 전했다. 그녀는 전날 밤 그 집에 대해 생생한 꿈을 꾸었다고 말했다. 그녀의 생각은 정말 이루어지는 듯했다.

존과 페기는 여행에 진력이 났다. 그들은 그해 여름과 가을을 고정된 거처에서 지내기를 원했고, 영국의 시골 마을에 있는 집이면 더 좋겠다고 생각했다. 존의 지독한 우유부단함 때문에 페기가 집을 사는 데 그의 동의를 얻는 것은 거의 불가능했지만, 그 역시 영국에서 여름을 보냈으면 하고 갈망하고 있었다. 대공황으로 인해(페기의 삼촌이 그녀의 신탁 기금을 안전하게 투자하였으므로 페기에게는 아무런 영향이 없었다) 파리에 사는 외국인들은 줄줄이 그 도시를 떠났으므로 그곳에서의 생활에도 많은 변화가 생겼다. 어떤 모임에서 로런스는 1930년경 돔 카페를 가득 채운 것은 "야만인, 독일 촌놈들, 날생선을 먹는 스칸디나비아 사람들"이며, 맥주 두 병을 비우려고 두 시간 동안 테라스에 앉아 있으니 플로시 마틴Flossie Martin을 비롯한 유명 인사들이 접시를 50센티 높이로 쌓아 가며 음식을 처분하던 시절과는 너무도 우울한 대조라고 투덜거렸다. 영국에 있는 페기와 존을 찾아온 손님들은 "프랑스에 대해 우울한 소식을 전했다. 아트 갤러리, 카페 등 모든 게 죽어 버렸다. 런던이 훨씬 생기가 돌고, 파리는 물가도 너무 비싸다고 했다."

페기와 존은 차 한 대를 빌려 데번, 도싯, 콘월을 여행했으나 존은 여전히 집을 구하는 것에 대해 결정하지 못했다. 그렇지만 파리로 돌아온 뒤 존은 다트무어 근처에서 보았던 어느 집의 주인에게 두 달간 집을 빌리겠다고 편지를 보냈다. 페긴과 신드바드를 데려오고 나서 그들은 도리스, 요리사, 주나 반스와 함께 푸조 승용차를 몰고 영국의 남서쪽에 있는 저택 '헤이퍼드 홀'로 출발

했다. 에밀리 콜먼은 그녀의 아들 존을 데리고 나중에 합류했다.

다트무어 근처의 조그만 마을 벅패스틀리는 전원적인 시골 마을과는 거리가 멀었다. 런던에서 3백 킬로미터 넘게 떨어져 있고 가장 가까운 동네 엑서터에서부터는 약 40킬로 정도 떨어진 외진 시골이었다. 거칠고 험난한 광야와 인접해 있는 그야말로 삭막한 곳이었다. 사람들은 헤이퍼드 홀이 아서 코넌 도일Arthur Conan Doyle의 『바스커빌가의 개 The Hound of the Baskervilles』(1902)에 등장하는 으스스한 '바스커빌 홀'의 모델이라고 믿고 있었다. 페기 일행도 잘 알던 그 책에 나오는 대로, 황막하고 괴기스러운 분위기가 집을 둘러싸고 있었다. 예를 들어, 밤에 바람이 집을 흔들어 댈 때면 모래 수렁 속으로 빠져드는 망아지가 멀리서 울부짖는 소리가 들려오는 것처럼 느껴질 정도였다.

존과 페기는 즉시 에밀리 콜먼을 불러들였다. 에밀리는 그 커다란 집을 이렇게 묘사했다. "야트막한 튜더 양식의 흰 집인데, 울창한 밤나무와 상록수 들로 둘러싸여 있다. 시내가 마당을 가로질러 흐르다가 집 옆에서 폭포를 이룬다." 집 안에는 "마치 마구간 같은 볼품없고 커다란 응접실이 있는데, 온통 장성將星 조상들의 초상화가 걸려 있다." 존은 손님들을 데리고 마당을 한 바퀴 돌았다. "밤나무는 이끼로 덮이고 마가목나무가 산사나무처럼 멋대로 자라 있다. 테니스장과 수영장이 있지만, 수영장은 아주 오래된 것이다." 아이들만을 위한 별도의 날개 건물이 있었고 본채 아래층에도 학습실이 있어 대체로 어른들과는 떨어져 생활하게 되어 있었다. 침실은 모두 열한 개가 있었는데, 에밀리는 한구석에

책상이 있는 기분 좋은 방을 차지했고 주나에게는 사람들이 그녀에게 어울린다고 말한 2층의 로코코 양식 침실이 주어졌다.

마당은 상당히 아름다웠으나 제대로 가꾸지 않은 상태였다. 그너머는 다트무어였는데, 멀리 뻗어 나간 이 수백 에이커의 구릉지대에는 야생마 이외에는 아무 동물도 살지 않았다. 그곳에서 자라는 식물은 고사리류와 히스류, 또한 지나던 사람이 빠지기 쉬운 늪지대에 피는 깃털 같은 하얀 꽃뿐이었다. 1년에 한 차례씩 마을 사람들은 망아지들을 불러 모았고 어린아이들은 방목장 안에서 말 타기를 배웠다. 페기와 존은 여섯 마리의 말을 갖고 있었지만 그중 쓸 만한 것은 케이티라고 불리는 사냥용 말뿐이었는데, 존은 항상 자기가 타겠다고 우겼다.

여름 내내 페기는 그곳의 자연에 반해 있었다. 그녀는 W. H. 허드슨William Henry Hudson●의 『새와 인간Birds and Man』(1915)을 읽고 매우 깊은 인상을 받았다. 주나는 1920년대에 델마 우즈Thelma Woods라는 여인을 상대로 실연을 겪은 후 마음을 추슬러 가며 그 경험을 바탕으로 색다른 작품을 쓰고 있었는데 이는 나중에 『나이트우드Nightwood』(1936)라는 이름으로 출간되었으며 존과 페기에게 헌정되었다. 그녀는 종종 하루 종일 방 안에 머무르다가 페기에게 줄 장미꽃을 딸 때만 마당으로 나왔다. 존과 페기는 어린아이들과 말을 타거나 수영을 하거나 마당에서 어슬렁거리거나 테니

● 1841~1922, 영국 자연주의 소설가이자 조류학자. 마지막 작품인 이국적 로맨스 소설 『그린 맨션Green Mansion』으로 유명하다.

스를 치기도 했다. 존은 근처 바닷가로 드라이브하거나 사람들이 없는 바다에서 페기와 함께 헤엄치기도 했다.

저녁이 되면 이들은 모두 한곳에 모였다. 우선 "아주 음산한" 식당에서 저녁을 먹고(그러나 프랑스인 요리사 마리가 만든 음식은 아주 맛있었다) 넓은 홀로 가서 대화를 나누었다. 페기는 훗날 "그 홀에서는 예전에도 그리고 앞으로도 그렇게 많은 대화가 이루어진 일이 없었으리라 확신한다"고 적었다. 이야기는 주로 존이 잘 아는 스트린드베리, 입센, 도스토옙스키, 톨스토이 같은 작가들이나 그리스의 철학자 제논에 대한 것이었다. 그러나 이런 대화는 대체로 각자의 개성과 재능을 서로 비교하고 검토하는 것으로 바뀌었는데, 예를 들면 주나는 문학에 열성을 가지고 있으나 아직 토론해 볼 만한 결정적인 작품이 없다는 식이었다. 존은 주나를 에밀리 브론테Emily Bronte에 비교하기도 했다. 에밀리 콜먼은 "주나는 내 생각보다 훨씬 자신의 작품에 자부심을 가지고 있다"고 지적했지만, 주나 자신은 그런 비교에 반대하면서 브론테는 셰익스피어William Shakespeare에 버금간다고 말했다.

토론의 상당 부분은 사람들, 특히 주나의 섹슈얼리티로 귀착되었다. 한번은 에밀리가 주나에게 "진짜 레즈비언"이냐고 물었더니 주나는 "나는 뭐든지 다 될 수 있어요. 말馬이 나를 사랑한다면 나는 그것도 될 수 있어요"라고 대답했다. 또 한번은 에밀리가 주나에게 남자를 싫어하느냐고 묻자 주나는 웃으면서 물론 아니라고 대답했다. 그러나 그날 저녁 늦게 한 남자가 화제에 오르자 그녀는 "그래도 이봐요, 나는 남자를 변호할 생각이 없어요. 다른 남

자들처럼 그자도 부지깽이로 찔러 버릴 거예요" 하고 말했다.

진실 게임도 또 하나의 관행이었다. 사람들은 종이에다가 그 방 안에 있는 사람들 중 뽑힌 사람의 특성에 대해 적었다. 즉석에서 생각나는 외모, 결점, 성적 매력 같은 것들이었다. 그러고 나면 한 사람이 그것들을 읽었는데, 대개 주나가 읽었다. 게임의 재미는 누가 무얼 적었느냐를 알아맞히는 것이었다. 하루는 사람들이 모두 자러 간 다음에 주나가 일이 있어 아래층으로 내려왔다가 에밀리가 "제길, 누가 나보고 성적 매력이 전혀 없다고 했나" 하고 중얼거리며 쓰레기통을 뒤지는 것을 본 일도 있었다.

에밀리의 일기는 모든 대화를 중요성에 관계없이 모두 나열하고 있다(대개 중요하지 않은 것들이지만). 예를 들어 에밀리가 페기와 싸운 일을 적더라도(한번은 에밀리의 비판에 화가 난 페기가 그녀에게 가 버리라고 한 일이 있다), 그리고 또 그들의 생각에 차이가 있더라도(둘의 사이가 아주 나빴던 때 에밀리는 "우리의 관계는 사랑과 증오로 혼란스러워서 증오하는 척하는 것이 그녀에게는 쉬운 일이다"라고 썼다) 에밀리는 페기의 모든 감정에 대해 호의적으로 기록했다. 하루는 에밀리와 존이 주나에게 섬세함이 부족하다며 왜 그녀는 페기의 농담을 이해하지 못하는지 이야기하고 있었는데 그때 에밀리는 "나는 주나가 하는 농담에는 웃을 수가 없어요. 페기는 항상 나를 재미있게 해 주지만, 주나의 농담에는 전혀 웃을 수가 없어요. 페기가 농담을 잘하는 건 억지로 하지 않고 천부적인 위트가 있고 듣는 사람을 개의치 않아서예요" 하고 말했다. 또 한번은 에밀리가 식사 중에 자꾸 주는 대로 먹으면서(그녀의

식탐과 형편없는 식사 태도는 잘 알려져 있었다) 미안하다는 듯 "난 돼지가 되고 싶지 않은데" 하고 말하니까 페기가 "그럼 뭐가 되고 싶어요?"라고 대꾸했다. 또 에밀리는 별 재미없는 농담을 적어 두면서 "이것이 페기 나름의 농담이다. 그녀의 말장난은 순간적으로는 재미있지만, 대체로 되풀이 옮기면 시시해진다"고 덧붙이기도 했다.

진실 게임은 가끔 나쁜 방향으로 가기도 했다. 에밀리의 기록에 따르면, 어떤 사람이 "약간의 진실을 말하면" 심한 말이 오갔다. 어느 날 저녁은 여자들이 존을 성토했다. "주나가 내 재촉을 받아 진실을 이야기했다. 주나는 혼자 앉아 있었고, 페기는 존 옆에 있었다. 페기가 '내가 궁금한 건 그의 천재성이 뭐냐 하는 거예요. 그게 나한테는 아무 득이 안 돼요. 그 사람은 자신의 천재성을 사용하지 않아요'라고 했다. 그녀는 내 일기(에밀리가 인용했던 부분)를 존에게 보였다. 내가 '그 사람이 백과사전은 아니잖아요. 그가 남에게 주는 것은 삶의 의미죠'라고 하니까 페기는 '나에게는 죽음의 의미를 주는데'라고 했다. 주나는 자기에게도 마찬가지라고 했다." 대화는 계속되었고, 에밀리는 이렇게 결론을 내렸다. "세 여자가 자기에 대해 논쟁을 하다니 존에게는 꿈에 바라던 순간이었다. 페기와 주나가 그를 바보라고 생각했다는 사실을 빼고는." 이 대화에서 보듯이 페기는 존에게 까칠하게 대할 수 있었음을 알 수 있다. 그렇다면 페기가 여러 사람을 헤이퍼드 홀로 초청하고 집안일에 대해 에밀리에게 의지했다는 사실은 어떤 이유에서든 그녀가 존과 단둘이 있는 것을 원치 않았을 가능

성을 말해 준다.

헤이퍼드 홀에서의 생활은 세 명의 진짜 '끼 있는' 여자들, 즉 금발 하나에 갈색 머리 하나에 빨간 머리 하나, 그리고 그들에게 둘러싸인 존이 들어 있는 압력솥 같았다. 금발인 에밀리는 1928년에 존과 애인이었으며, 가끔은 아직도 그를 사랑한다고 인정했다. 적갈색 머리의 주나는 셋 중 제일 미인이고 작품도 출간한 정식 작가였지만 가장 입이 거칠었다. 특히 존은 그녀가 그곳에 있는 것에 양가적 감정을 느끼고 있었다. 페기는 재치 있는 말로는 누구에게도 뒤지지 않았지만 좀 더 지적인 대화(그녀도 책을 많이 읽었지만 에밀리와 존은 거의 모든 책들을 읽은 듯했다)에서는 남들을 따라가기가 힘든 것을 알고 있었다. 주나처럼 페기도 추상적인 주제에 대해서는 오래 토론하지 않았다. 페기가 2층으로 자러 올라온 뒤에도 존이 밤늦도록 앉아서 에밀리와 이야기할 때면 페기는 질투를 느끼고 마음고생을 했을 것이다. 확실히 집 안에는 에밀리가 끊임없이 지적하고 분석한 대로 성적 긴장감이 감돌고 있었다. 어느 날 밤에 주나가 존에게 "맙소사, 나는 당신을 3미터 넘는 막대기로 건드리라고 해도 싫을 거예요" 하고 말하자, 지나가다가 이 말을 들은 페기는 "존은 좋아할 수도 있다"며 존에게 약간은 뼈 있는 농담을 던졌다. 또 한번은 주나가 머리를 감고 나오다가 페기와 존이 함께 있는 자리에 끼어들었다. 페기는 피곤하여 존과 주나가 하는 이야기를 들으며 잠이 들었다. 그녀가 깨어 보니 존이 주나의 보드랍게 풀어진 머리를 쓰다듬고 있었다. "당신이 지금 일어서면 달러가 폭락할 걸요" 하고 페기는 재치 있는

말로 그를 막았다.

그 모임에 술이 더해지면 — 대부분의 경우 엄청난 양이었다 — 위태로운 분위기가 더욱 상승했다. 1930년대에는 "뒤집어쓴다"는 말이 유행했는데, 에밀리는 네 사람이 모두 크게 취하는 때마다 이 표현을 썼다. 그런 다음 날 아침이면 보통 숙취를 쫓기 위해 생굴을 먹고 달걀노른자에 브랜디, 우스터 소스, 고춧가루, 타바스코 소스를 섞은 음료를 마셨다. 나중에 온 손님 한 사람은 그 집을 '행오버 홀'*이라고 불렀다.

사실 집 안 보이지 않는 곳에서는 야비한 일도 많았다. 에밀리는 존이 아래층에서 자기와 주나와 함께 밤늦게까지 이야기한 후 페기와 같이 쓰는 침실로 들어가는 소리를 듣고 이렇게 적었다.

내 방문을 닫으면 페기의 방에서 "더러운 년, 매사를 속이고 뱀같이 거짓말만 하는 년" 하고 소리 지르는 것이 들린다. 존은 계속해서 떠들고 페기는 아무 대꾸를 하지 않고, 그러다가 어느새 조용해진다. 존은 페기의 적대감과 독기를 견디기 어렵다고 했다. 그녀는 존이 올라오면 틀림없이 존을 비난하고 시간이 너무 늦었다고 했을 것이다. 그러면 존은 아마 그녀를 때렸을 것이다.

그렇다고 에밀리가 모든 일에 다 눈치가 있었던 것도 아니다. 에밀리가 "이런 행동은 분위기를 바꾸기 위한 것이다. 자기 여자가 주제넘게 나서지 못하도록 하는 것뿐이다. 내일이면 그녀는

• 숙취의 집. 헤이퍼드 홀과 비슷한 발음이다.

더 상냥해질 것이다"라는 말을 덧붙인 것을 보면 분명히 에밀리는 존의 행동에서 전혀 잘못을 발견하지 못할 정도로 존을 영웅시했고 이런 일을 으레 있는 것으로 생각했다. 그녀는 존이 아무 생각 없이 페기에게 퍼부은 말도 적어 놓았지만, 두 달간에 걸친 상세한 일기장에 또다시 이런 일을 언급하지는 않았다.

페기는 또 학대받는 처지가 되었는가? 페기가 로런스에게 받은 학대에 마음이 상한 그녀의 어머니는 분명히 그런 의심을 했다. 한번은 페기가 에밀리의 이탈리아인 애인에 대해 악의에 찬 평을 하고 그녀를 화나게 하여 에밀리가 페기에게 한 방 먹인 적이 있었다. 페기의 멍을 본 플로레트는 존을 "홈스 씨"라고 부르면서, 설사 그들을 방문하는 경우가 있다 해도 정식으로 결혼하지 않은 남녀의 집에서는 묵지 않겠다고 했다. 플로레트는 존이 페기를 때려서 멍이 든 것이라고 생각했고, 두 사람이 한참 노력한 끝에야 겨우 그런 오해를 풀었다. 로런스처럼 자주는 아니었고 하인들이나 친구들 앞에서 그러지도 않았지만, 분명 존은 페기에게 신체적 폭력을 가한 일이 있었을 것이다.

훗날 페기는 그들이 함께한 첫 두 해에 대하여 자기는 존을 한 남자로서 사랑했고 존은 자기를 한 여자로서 사랑했다고 기록했는데, 이는 그들의 성적 관계가 아주 좋았다는 것을 표현하는 페기 나름의 방법이다. 처음에 페기는 그들의 관계를 주로 육체적인 것으로 국한하고자 하여 존이 하는 말을 잘 들으려 하지 않았다. 그러나 그녀는 "차츰차츰 귀가 열렸고, 그와 살았던 5년에 걸쳐 조금씩 오늘날 아는 것들을 배우기 시작했다." 존은 페기의 독

서 범위를 넓혀 주면서 D. H. 로런스나 기타 현대 문학을 읽으라고 권했으며, 지금 남아 있지는 않지만 그녀가 일기를 쓰도록 했다. 그러나 이런 조언에는 부정적인 면도 있었다. "그는 나를 자기 손아귀에 넣고 내가 그의 것이 된 날부터 그가 죽는 날까지 나의 모든 행동과 생각을 지휘했다." 후에 그가 죽은 뒤, 폐기는 여름 별장을 빌리고 손님을 초대하고 사람을 부리고 아이들을 지휘하는 등의 일을 결정하는 데 어려움을 겪었다. "나는 완전히 존에게 의지했다. 나 혼자서는 생각을 할 수 없었다. 그가 항상 매사를 결정했고, 그는 너무 똑똑해서 내가 결정하기보다는 그의 판단을 따르는 것이 더 편했다. 내가 뭐 좀 생각하려 하면 그는 나를 보고 멍청한 원숭이 같다고 해서, 나는 그렇게 보이지 않으려고 아예 생각하길 피했다."

그럼에도 폐기는 존과 그녀가 행복했으며 그들의 관계는 성적으로도 감정적으로도 지적으로도 그녀의 바람에 부합했다고 믿었다. 로런스와의 경박한 — 또한 고통스러운 — 세월을 보낸 뒤에 그녀는 처음으로 제대로 살고 있다고 느꼈음이 틀림없다. 존은 언제나 폐기를 중요하게 여겼으므로, 매사를 심각하게 생각하지 않던 로런스로서는 이루지 못한 성과를 거둘 수 있었다. 헤이퍼드 홀에서의 저녁은 굳이 따지자면 즐거웠다. 맛있는 음식, 훌륭한 와인, 다정한 분위기와 좋은 대화. 그들 사이에 긴장감이 있긴 했어도 모두가 함께 관여하고 대등하게 이야기했다. 존은 명백한 이성애자 남자였지만 오늘날 우리가 말하는 '알파 메일'*은 아니었고, 토론을 주도하고픈 욕심이 있긴 했어도 여자들과 대등

한 입장을 취했다. 참가자들 모두는 남자들과 여자들이 함께 사는 것에 대하여 전혀 새로운 방법과 입지를 마음속에 그려 보았다. 페기에게는 이 경험이 새로운 발견이었을 것이다. 여름 동안의 이 공동 생활은 그녀로 하여금 자신이 로런스와 같은 남자의 부속물이 아니라 소중히 대우를 받아야 할 한 인간이라는 것을 느끼게 해 주었을 것이다.

헤이퍼드 홀에서 페기는 잘 지냈다. 꾸준히 찾아오는 손님들을 페기는 쾌활하게 맞아들였다. 존과 함께 수용소에 있었던 친구인 에드윈 뮤어와 그의 부인 윌라(페기와 에밀리는 그녀를 존경했다)가 자주 왔으며, 작가 겸 시인이며 1910년부터 국회의원과 인도 담당 장관을 역임했고 피터라고 불리던 새뮤얼 호어 경卿도 자주 방문했다. 에밀리는 여러 해 동안 호어를 쫓아다녔지만, 그는 이혼을 한 후에도 에밀리와의 결혼은 완강히 거절했다. 페기는 'whore'** 라는 말을 호어 경의 성인 'hoare'로 잘못 쓰기도 했으나 사람들은 그 일을 재미로 받아들였다. 여자 손님들 가운데는 톰 홉킨슨Tom Hopkinson•••의 부인이었던 안토니아 화이트Antonia White (토니라고 불렀다)와 그녀의 친구 필리스 존스Phyllis Jones가 있었다. 필리스는 빨간 머리의 상냥한 사람이었는데 병든 어머니를 간호하는 데 평생을 바쳤다. 그 밖에 광산 기술자 사일러스 글로섭Silas Glossop이 있었는데, 그는 안토니아 화이트가 낳은 첫 아이의 아버

• 독선적인 남자
•• '매춘부'라는 뜻
••• 1905~1990, 영국 포토저널리즘의 선구적 개척자

지였으며 나중에 주나와 정사를 벌이지만 그해 여름에는 아무런 일도 없었다. 손님들 대부분이 문학과 관계가 있어 화제는 주로 당시의 현대 작가들, 특히 D. H. 로런스와 올더스 헉슬리, H. G. 웰스, E. M. 포스터와 더불어 지난 시대 문학의 거장들에 대한 것이었다. 그들은 피터 호어에게서 가십을 주워듣는 이외에 정치 이야기는 별로 하지 않았다(존은 가끔 페기가 신문을 읽지 않는다고 나무랐다).

자주 오는 손님 중에는 윌리엄 제르하르디와 작가인 그의 부인 베라 보이스Vera Boyse가 있었다. 제르하르디는 존과 수용소에서 함께 있었는데 존을 아주 위대한 친구로 생각했다. 그러면서도 그는 존과 페기를 '본조 부부'라는 이름으로 주인공 삼아 1936년 『치명적 사랑에 대하여』라는 소설을 썼다. 그 소설의 본조 부부는 확실히 헤이퍼드 홀이라고 할 수 있는 곳에서 산다. "본조 부부는 다트무어 근처의 인적 없고 드넓은 정원과 숲 그리고 초원에 버려진 집을 빌렸다." 에밀리 콜먼도 "본조를 존경하는 미국 여성 시인"으로 그 소설에 등장한다. 그리고 본조 자신은 "조심스러우면서도 사나운 30대 중반의 외로운 늑대 같은 사나이다. 옆에서는 잘 보이지 않지만, 빨간 수염을 웬만해서는 만족하지 못하는 욕심 가득한 표정으로 만지작거리면서 신중하게 관대한 미소를 짓는다." 페기는 부유한 미국인 부인으로서 호의적으로 또한 놀라울 정도로 사실적으로 그려져 있다.

일상생활은 편안해 보였다. 도리스는 매일 마리와 함께 벅패스틀리로 장을 보러 갔다. 목요일이면 그들과 프랑스인 하녀 마들

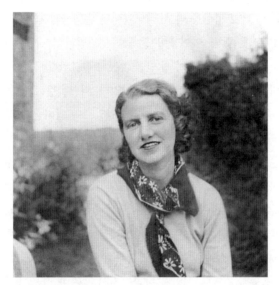

헤이퍼드 홀에서의 페기. 다트무어가 뒤에 보인다.(개인 소장품)

렌은 휴가를 얻었으며 영국인 하녀가 와서 스테이크와 키드니 파이 또는 코티지 파이를 만들었다. 모든 살림은 헤이퍼드 홀에 함께 온 하인과 보조자 들이 꾸려 갔다. 신드바드와 페긴, 신드바드와 동갑인 에밀리의 아들 존도 다들 잘 어울려 놀았다. 아이들도 어른들과 같이 점심을 먹고, 식구들이나 손님들과 함께 수영, 승마, 테니스를 했다. 아이들이 좋아하는 '스타라이트'라는 말馬도 있었고, 강아지 두 마리가 집 안을 온통 주름잡았다. 작은 놈은 제인이라 불렸고 검은 놈은 마이클이었다. 마이클은 줄곧 방귀를 뀌어 주나에게 '가스쟁이'란 별명을 얻었으며 이따금 점심 식사를 방해하기도 했다.

서른네 살의 페기는 한창 나이였다. 비록 존 홈스와의 관계가 복잡하기는 했어도, 그녀가 믿기에 그리고 다른 사람들이 보기에도 그들은 매우 사랑하고 있었다. 답답한 영국 시골에서의 생활은 그녀에게 생소했다. 다트무어가 너무 외져서 페기와 존은 그 여름 동안 사실상 손님들과 하인들과 아이들을 제외하고는 누구도 만나 보지 못했다. 시골은 다듬어지지 않은 채 작물 대신 가축들만 왕성히 자랐고, 거칠고 원초적이며 험난한 자연 그대로였다. 헤이퍼드 홀의 생활은 결코 무미건조하지는 않았다. 사일러스 글로섭과 안토니아 화이트가 낳은 딸은 그것을 "여자들만 등장하는 보카치오 소설의 재판再版"이라 불렀으며 이는 참으로 알맞은 표현이었다. 여자들은 운동하고 시시덕거리고 끝없이 이야기했으며, 존을 존경하거나 우러러볼 존재가 아니라 가지고 놀고 말장난하며 시간 보낼 대상으로 삼았다. 그 가운데 한 사람은 모

더니즘의 걸작을 쓰고 있었으며, 존은 늘 그렇듯 구상 중인 온갖 서사시들에 대한 기염을 토했다. 페기는 자신을 요정妖精처럼 느꼈다.

그러나 한편 사람들이 헤이퍼드 홀에서의 시간을 전적으로 목가적이라 생각했더라도, 모조리 그렇게 묘사한다면 오해를 일으킬 수 있다. 수 주일 동안 술을 마시고, 재잘거리며 속내를 터놓고, 내밀한 혹은 노골적인 성적 긴장감까지 도사린 생활은 더러는 정신적으로 괴로웠고 결코 온전한 휴식이 될 수는 없었다. 에밀리 콜먼의 건방지고 이기적이며 남을 무시하는 태도는 종종 하루하루를 힘들게 했을 것이다. 그렇지만 사람들은 시골집을 마음껏 즐겼고, 너그러운 주인들이 베푸는 음식과 환대, 낭만적인 분위기는 사람들을 편하게 해 주었다. 페기 역시 사람들이 자신에게 화내는 것이 아니라 고마워한다는 생각에서 크게 베푸는 일을 즐기고 있었다.

페기의 일생에서 이 시기가 정말로 '행복'했는가는 별개의 문제다. 계속해서 배우는 바가 있었다는 것 외에 많은 일을 이루었다고 할 수는 없었지만, 그녀는 최소한 하나의 삶의 방식을 만들어 내는 데 성공했다. 그리고 그것은 그녀의 어머니나 다른 구겐하임가 사람들이 그녀에게 요구했을 독일계 유대인 여자의 삶과는 거리가 먼 것이었다. 그녀가 성급하게 결정했던 로런스와의 결혼 생활, 그리고 결단력 없는 존과의 관계는 힘들었을 것이다. 그러나 그들은 보헤미안적이고 문학과 예술이 숨 쉬는 분위기 속에서 그녀를 편안하고 생기 있게 살도록 해 주었다. 이러한 생활은 예

전에 그녀가 유일하게 생각할 수 있었던 삶보다도 더 창조적이고 그녀의 성품이나 열망에 적합했다. 그런 삶은 그녀를 곧바로 예술가와 작가의 세계로 이끌었으며, 그녀는 남은 평생 그들을 육성하고 지원하는 일을 하게 되었다.

6
끝나는 것들과 시작되는 것들

1932년 봄, 헤이퍼드 홀의 생활을 시작하기 직전에 로런스가 케이 보일과 결혼함에 따라 페기는 그녀의 첫 결혼을 실제로 마감하게 된다. 페기의 이혼은 '배우자의 잔학 행위'를 근거로 그해 1월에 완료됐다. 아이들의 보모 도리스, 페기 도이치베인(헤이즐의 두 번째 남편 밀턴 왈드먼과 결혼했으므로 이제는 페기 왈드먼이 됐다. 이 것은 별난 일이라기보다는 우연한 결과였다), 생트로페 카페 주인이 모두 자기들이 겪은 모욕적 경험을 들어 그렇게 증언했다. 이혼은 페기에게 엄청난 비용 부담을 주었다. 페기가 예상한 대로 "구겐하임이라는 이름"이 비싼 결과를 만들어 낸 것이다. 그녀는 자기 변호사에게 만 달러를 지불했고, 법원은 로런스의 변호사에게도 2천 달러를 지불하라고 명령했다. 그녀는 또 로런스와 비공식 합의를 하여 매달 일정한 금액(첫 달에는 3백 달러)을 그에게 지불하

기로 했다. 그런 합의는 신드바드가 잘 보호받도록 하려는 그녀의 소원을 반영한 것이었지만, 신드바드가 성인이 된 후에도 그녀는 로런스를 좋아했고 습관이 되었기에 로런스가 죽을 때까지 돈을 지불했다. 로런스는 자기 어머니에게서 계속 용돈을 받은 데다 페기가 주는 돈과 케이의 수입도 있어, 그들 가족은 꽤 잘살았다.

아이들을 정기적으로 교환하여 만나는 일은 점점 순조롭게 진행되었고 로런스와 페기 사이의 의사소통도 나아졌다. 그러나 그들의 부모 역할은 케이의 페기에 대한 극단적 반감으로 인해 더러는 순조롭지가 못했다. 한번은 페기가 주말에 신드바드를 데리러 왔을 때 갑자기 케이가 신드바드가 없어진다면 자기는 어딘가 "위안을 구할" 곳을 찾아가겠다고 투정했다. 또 한번은 페기가 페긴을 데리러 막 도착하려 할 때 케이는 자기 친구에게 "로런스가 이번 주일에는 특히 괴로워한다"고 편지를 했다. 케이는 자기가 작품을 써서 신드바드를 위해 돈을 버는 것에 대해 페기가 몹시 화를 낸다고 남들에게 자주 말했다. 심지어 그녀는 존 홈스가 카페에서 화장실에 가는 자기를 따라와서 수작을 걸었다고 불평했다.

케이는 1929년 12월 로런스의 딸 애플을 낳았다. 로런스는 이제 자기가 잃어버린 딸을 대신할 아이를 갖게 되었다며 신이 났다(이런 일을 페긴이 어떻게 느낄지 로런스가 생각해 보았다는 증거는 어디에도 없다). 보일의 전기 작가가 한 이야기에는 이런 것이 있다. 케이는 자기 딸 보비가 욕을 했다고 입을 비누로 씻겼다. 그리고 얼마 후 페긴이 소리 죽이며 울고 있는 것을 보았다. 그때 페긴

은 "내 입은 절대 비누로 씻기지 마세요. 나는 단지 의붓딸이에요. 그러니 나에겐 그러지 마세요"라고 말했다고 한다. 이런 일을 제외하면 베일 식구들은 상당히 단결되어 있었다. 1935년에 또다시 딸 케이트가 태어난 후 그들은 스위스령 알프스의 메제브 마을에 스키용 빌라 한 채를 사서 다섯 아이들 — 보비, 애플, 케이트, 페긴, 신드바드 — 에서 따와 '생크 앙팡'●이라고 이름 지었다. 심지어 정기적으로 발간하는 가족 신문까지 있었다. 그러나 신드바드와 페긴은 어느 정도 이질감을 느꼈으며, 특히 페긴은 방학 때만 그곳에 있었으므로 더욱 그랬다.

로런스와 케이는 3월 하순에 니스 시청에서 결혼하기로 했다. 페기는 훗날 로런스가 "뭔가 사악한 의도로" 자기와 존 홈스를 결혼식에 초대했다고 기록했다. 아마도 그때 페기는 마침 니스를 지나고 있었던 듯하고, 또 어쩌면 아이들을 위해서 페기와 존은 (에밀리 콜먼과 그녀의 아들 존을 대동하고) 결혼식에 참석했을 것이다. 페기가 나중에 (별로 비꼬는 뜻 없이) 적은 바에 의하면 그들이 결혼식에 간 것이 "세상 사람들에게는 우리가 유난히 친하다는 인상을 주었다"고 했다. 하지만 그때 열한 살이던 신드바드는 권총을 갖고 있었는데, 결혼식 후 그가 권총을 휘둘러 신랑 신부와 손님들이 불안하게 웃는 모습이 결혼사진에 남았다.

1932년 가을 주나 반스는 헤이퍼드 홀에서 나와 신드바드를 데

● 불어로 '다섯 아이들'이라는 뜻

리고 파리로 갔다. 로런스가 그를 돌려보내라고 요구했던 것이다. 페기와 존은 페긴을 도리스와 함께 런던 교외로 보내 밀턴과 페기 왈드먼 부부의 아이들을 만나 보도록 하고, 자기들은 에밀리와 함께 바스를 여행하고 글래스턴베리의 성당에 가 보았다. 그러고는 북쪽의 글로스터셔에 있는 첼튼엄으로 가서 존은 그의 부모를 방문했다. 페기는 호텔에 남아 있었는데 존의 누이 비어트릭스가 그곳으로 살며시 찾아와서 페기를 감동시켰다.

11월에 페기, 존, 페긴(그리고 에밀리 콜먼을 포함한 일행 전부)은 파리 레이유가 55번지로 돌아왔다. 에밀리는 여전히 일기장을 가지고 다니며 페기와 존의 일거일동을 비롯해 페긴의 행동도 자세히 적었다. 12월 14일자 일기에 에밀리는 존이 술에 취해 이른 아침 장례 행렬과 충돌하는 바람에 보험 회사와 전화로 장시간 통화했다고 적고 있는데, 그 사고에 대한 페기의 반응에 대해서는 언급하지 않았다. 그녀는 "페기의 욕심과 안달하는 태도, 나한테 5년 내내 했던 이야기를 하고 또 하는 존의 버릇"을 묘사했고, 솔직히 페기와 존이 성가시다고 고백하면서도 "그러나 나는 그들밖에는 좋아하는 사람이 없다"고 덧붙였다.

에밀리는 또한 페기 부부와 함께 밤에 외출했다가 아주 불쾌하고 이상한 일이 일어났다고 기록했다. 그들 모두 잘 알려진 '프뤼니에르' 식당에 갔는데 에밀리는 굴과 게 요리를 먹었다. 그다음 '르 뵈프 쉬르 르 투아'로 갔다. 그곳은 이제 더 이상 가장 좋은 나이트클럽은 아니었다. 그곳에서 페기는 "아주 엄격한" 태도로 존의 많은 잘못을 호되게 꾸짖었고, 그것이 에밀리를 대단히 웃게

만들었다. 그런 다음 그들은 '라 쿠폴'로 갔는데 거기서 페기는 존을 향해 조그만 책 한 권을 던졌으나 빗나가고 말았다. 집에 돌아와서 두 사람이 차고 열쇠 때문에 다투던 중 존이 페기에게 "멍청이"라고 했고, 페기는 "정말로 존에게 화가 났다." 페기는 그들 침실로 가지 않고 대신 에밀리의 침대로 기어들었다. 에밀리에 의하면 페기는 격노하여 1929년에 있었던 낙태 수술 이야기를 하면서 "존은 비인간적이어서 그와 함께 살거나 그의 아기를 낳을 생각이 없었기에 수술을 했다"고 말하고, 존은 자기의 진정한 여성적 감정들을 모두 짓누른다고 했다. 존은 그 침실에 있었으며 그 말을 듣고 마음에 큰 상처를 받았다. 페기가 여전히 자기 침대로 가지 않으려 했으므로 존도 에밀리의 침대로 올라갔다. "그래서 우리는 밤새도록 그렇게 잤다." 에밀리는 일기에 "다음 날 페기는 행복해했고 그녀의 분노는 싹 씻어졌다. 그들은 서로 사랑하는 듯했고, 그들과 함께 있는 것은 즐거운 일이다"라고 적었다. 일주일 후에 세 사람은 또 함께 잤다. 에밀리는 그런 일은 섹스와 전혀 관련 없다고 분명히 밝히고 "우리는 또 함께 잤다. 그것이 우리를 서로 좋아하고 친밀하게 만들어 준다. 존과 나는 서로 이야기하고, 아무도 잠들지 않는다. 존은 나와 페기 사이에 끼어 앉아 술을 마시고 페기는 불평을 한다"고 기록했다.

3월 런던에 갔을 땐 왈드먼 가족이 트레버 스퀘어에 소유한 집을 페기 부부에게 빌려 주어 페긴과 보모 그리고 요리사 마리도 함께 머물 수 있게 되었다. 이즈음 페기는 그녀의 인생에서 중요하게 될 한 남자와 우연히 처음 대면하게 되었다. 페기보다 다섯

살 어린 더글러스 가먼은 『현대 문학 요람』 시절부터 존의 친구
였으며 이때는 좌익 계열 출판사 '위셔트'에서 편집인으로 일하
고 있었다. 존이 1928년 미국에서 발행되어 별 주목을 받지 못한
주나 반스의 첫 소설 『라이더_Ryder_』를 영국에서 발간해 줄 출판사
를 찾던 중 그와 연락하게 되었던 것이다. 가먼은 전혀 도움이 되
지 못했지만, 페기는 그를 부활절에 파리의 자기들 집으로 방문
해 달라고 초청했다. 그곳에서 페기는 가먼에게 폭발적인 매력
을 느꼈고 그 역시 페기에게 같은 감정을 느낀 듯했다. 가먼은 한
눈에 들어오는 멋쟁이였다. 페기가 후에 평하기를 "그는 진짜 남
자 같은 느낌을 주었고, 반면 존은 예수나 혹은 무슨 혼령 같은 느
낌이었다"고 했다. 존은 무슨 일이 생기고 있는지 감을 잡고 질투
하기 시작했으며, 페기는 이미 가먼이 자기 장래의 한 부분이 될
것이라고 생각했다. 그러나 이때는 아무도 어떤 움직임을 보이지
않았고 가먼은 그냥 런던으로 돌아갔다. 런던으로 돌아온 가먼은
페긴과 동갑이며 꿋꿋하되 둔하지 않은 외모도 닮은 딸 데비와
함께 차를 마셨다.

 7월에 페기와 존은 헤이퍼드 홀을 다시 빌렸다. 두 해를 연달
아 빌렸기 때문에, 이번에는 지난번 같은 조회 절차 없이 하인
들을 모두 데리고 갈 수 있었다. 도리스와 마리(하녀 마들렌은 파
리 레이유가의 집에 두고 갔다) 그리고 런던 토박이인 집사 앨버트
(술꾼이었다)와 그의 부인인 벨기에 출신의 루이즈 이렇게 네 명
이었다. 이번에도 에밀리와 그 아들 그리고 주나 반스가 함께 왔
다. 안토니아 화이트가 이른 여름에 합류했으며, 1923년에 신경

쇠약으로 쓰러진 이후 계속 우울증에 시달리던 그녀는 특히 에밀리와 충돌하였다. 에밀리는 일기장에 토니와 주나의 애정 행각을 이렇게 적었다. "주나는 귀여운 토니를 무릎에 앉히고 쓰다듬어 주고 있다." 그러나 에밀리는 주나가 토니에게 정직하지 못하다고 느꼈다. 토니의 자서전적인 소설 『5월의 서리*Frost in May*』(1939)는 그녀가 수녀원 학교에서 자라던 시절에 바탕을 두었는데 주나는 그 초고를 읽어 보려고 했다. 지난해에 그랬던 것처럼 성적 긴장이 점차 높아지고 있었으며 어쩌면 금년에는 더 속도가 빠른 듯했다.

7월 23일 있었던 일을 쓴 에밀리의 묘한 일기를 보면, 주나는 그날 밤 존에게 유난히 다정하게 대하다가 "그의 목에 정열적으로 키스를 하더니" 갑자기 "페기의 '엉덩이'를 두드렸다." 페기는 "어머나, 이 여자가 나를 되게 싫어하네"라고 하였다. 그러고 나서 에밀리의 말로는 "주나가 나를 두드리기 시작했다. 네 번 두드리기 전에 나는 오르가즘을 느꼈다. 그러고 나서 주나는 나를 더 두드리고 전신을 마사지했다." 존은 전등을 끄고 그 자리를 떴다.

피터 호어는 에밀리와의 불편한 관계에도 불구하고 여러 번 찾아왔다. 윌리엄 제르하르디는 베라 보이스와 같이 왔다. 보이스의 남편은 그녀와 이혼 수속 중이었다(헤이퍼드 홀의 집사 앨버트는 제르하르디가 보이스와 같이 그 집을 방문했었다는 사실을 증언하도록 강요받게 된다). 플로레트가 찾아왔을 때 우연히 프랑스 태생 미국 화가 루이스 부셰Louis Bouché와 그의 부인 메리언 그리고 딸 제인(신드바드와 동갑인)도 같이 도착했다. 부셰는 존 사이먼 구겐하임

이 1925년 그의 이름으로 설립한 장학금을 받았다. 부셰는 주나와 오랜 친구였으며 홈스와 대작할 수 있는 대단한 애주가였다. 메리언 부셰는 1933년 여름과 가을 동안 솔직한 일기를 썼다. 헤이퍼드 홀에서의 경험은 돌아보면 즐거운 것이 아니었다. 메리언이 9월에 쓴 일기를 보면 "모두들 돌아가고 나면 — 주나는 베네치아로 갈 예정이었다 — 우리는 구겐하임 '행오버 홀'에 다시 가지 않는 게 좋겠다. 너무 술을 마셔 대고 너무 무료하다. 속을 들여다보면 불행한 집안 같다." 분명 그녀는 일견 목가적으로 보이는 이곳이 쇄락해 가는 기운에 주목한 것이다.

그렇지만 부셰 부부는 그해 11월과 12월에 페기 부부를 자주 만났다. 메리언의 12월 12일자 일기를 보면 "페기와 존은 그들의 런던 집으로 돌아왔다. 우리를 찾아와서 '카페 로열'에서 같이 저녁을 먹었다. 함께 간 피터 호어와 재미있는 시간을 보냈다. 와인도 썩 좋았다." 그리고 얼마 안 되어 그들의 아이들과 함께 대영박물관에 갔던 일이며, 차를 마시러 페기 집으로 간 일, 칵테일을 마시며 저녁 식사 때까지 계속 있었던 일을 적고 있다. "존은 또 나를 붙잡았고 나는 빠져나왔다. 사람들이 유쾌해하는 모양을 즐기면서." 부셰 부부는 원양 여객선을 타고 미국으로 돌아갈 계획이었으며, 마침 페기와 존은 프랑스에서 공수해 온 새 자동차 들라주를 인수하러 가는 길이었으므로 그들을 사우샘프턴까지 차로 데려다주었다. 메리언은 일기에 "우리는 사우샘프턴까지 가면서 줄곧 위스키를 병째 들고 마셨다(그리고 그들은 우리에게 위스키 두 병을 선물로 주었다)"고 쓰고 끝에다가는 페기를 일러 "우리가

만난 가장 멋있는 사람"이라고 주석을 달았다.

페기와 존은 그해 겨울에 아일랜드와 스페인을 여행할 계획이었으나 8월 셋째 주에 존이 사고를 당하는 바람에 계획은 좌절되었다. 존은 비 오는 날 말을 탔는데 안경에 자꾸 김이 끼어서 앞에 있는 토끼 굴을 보지 못했고, 그가 타던 말 케이티가 그 속으로 넘어졌다. 인근 토트네스에서 온 의사는 그의 손목이 부러졌다고 말했다. 의사가 손목을 바로잡아 놓고 깁스를 했지만 존은 그 후 수 주일 동안 일을 할 수 없었다. 존과 페기는 파리 레이유가의 집으로 돌아와서 미국인 병원에서 다시 엑스레이를 찍어 보았고, 손목의 뼛조각이 떨어져 나간 것이 발견되자 의사는 소금물 찜질과 마사지를 권했다. 그러나 마사지는 통증만 더 악화시킬 뿐이었다.

11월에 그들은 영국으로 돌아가 왈드먼 식구들의 버킹엄셔 저택 '오처드 포일'에서 함께 머물면서 런던에 자신들이 살 집을 찾았다. 안토니아의 친구로 통통한 체격의 윈 헨더슨Wyn Henderson이 워번 스퀘어에 집을 하나 찾아 주었다. 그녀는 타이핑 일을 하면서 창작 활동을 병행했는데, 전해 겨울에 페기와도 만난 적이 있었다. 화이트는 그 여자가 정말로 "불량한" 사람이며 돈만 주면 무슨 마약이든 구해 줄 수 있다고 말했다. 페기는 그 집을 "18세기식의 매우 영국적인 집"이라고 하면서 "그러나 우리가 좀 더 비격식적으로 만드니까 참 좋은 집이 되었다"고 묘사했다. 존은 자기 친구인 휴 킹스밀Hugh Kingsmill, 윌리엄 제르하르디, 에드윈 뮤어, 피터 호어와 어울리고 페기는 에밀리, 안토니아 화이트와 그녀의

친구 필리스 존스, 왈드먼 부부와 어울렸다.

페기는 자기가 더글러스 가먼에게 반한 이야기를 에밀리에게 해서 그녀를 놀라게 했다. 에밀리는 그 일을 마음에 담지 말라고 충고했다. 그러나 12월 어느 추운 밤에 페기는 그런 감정을 존에게 말했다. 존은 사납게 변하여 창문을 열고서 그녀에게 발가벗고 서 있으라고 한 다음 위스키를 그녀의 눈에 부어 버렸다. 페기에 따르면 존이 그때 "다른 놈이 당신의 얼굴을 볼 수 없게 때려주고 싶다"고 했다고 한다. 너무 겁에 질린 페기는 그날 밤 스스로를 보호하기 위해 에밀리에게 같이 있자고 했다. 이제 그녀의 인생에서 중요한 인간관계가 또다시 난폭하게 변해 가고 있었는데, 페기는 예의 자학증 때문에 이런 일로 존을 떠날 생각은 하지 못했다.

그와 동시에 존은 도로시와 이혼을 하고 페기와 결혼하는 문제에 대해 말하기 시작했다. 페기는 존에게 자기 앞으로 법적 유언을 남기라고 주장하면서 그렇지 않으면 도로시가 그의 법적 상속인이 될 것이라고 했다. 페기는 이미 도로시에게 매년 360파운드를 주겠다는 합의서에 서명을 한 바 있다. 돌이켜 보면 페기는 존이 죽으리라고 느꼈던 것 같다. 페기는 자신은 존의 장례에 대하여도 아무 말할 자격이 없고 도로시나 존의 가족에게만 권리가 있을 것이라는 불쾌한 생각을 했다.

존의 손목은 좀처럼 나으려 하지 않았다. 할리가에 있던 의사는 존의 손목에 생긴 종양을 제거하기 위해 간단한 수술을 해야 한

다고 말했다. 수술은 마취를 할 필요가 있으나 집에서 할 수 있는 간단한 것이며 단 몇 분이면 된다고 했다. 존과 페기는 수술 날짜를 잡았는데, 이후 존이 독감이 들어 날짜를 새로 잡아야 했다.

크리스마스가 닥쳐왔고, 신드바드가 명절을 보내러 왔다. 얼마 후 페기는 그를 데리고 기차로 취리히에 가서 로런스에게 돌려보냈고, 로런스는 아들을 데리고 오스트리아로 갔다. 페기는 돌아와 빅토리아역에 들어서면서 존이 자기와 신드바드를 떼어 놓은 것을 원망했고, 존을 다시는 보고 싶지 않다고 "불길한 저주"를 했다. 그렇지만 집에 돌아오자 에밀리가 존의 수술 날짜를 다음 날로 잡아 놓은 것을 알게 되었다(어떻게 해서 에밀리가 이런 식으로 끼어들었는지는 명확하지 않다).

존은 1934년 1월 18일 밤에 제르하르디를 비롯한 친구들과 술을 마시고 이야기하면서 늦게까지 앉아 있었다. 제르하르디는 이즈음 『아스트랄*Astral*』(아마 1934년에 나온 『부활*Ressurection*』이었을 것이다)이라는 책을 쓰고 있었다. 그날 제르하르디는 존에게 마취되어 있는 동안 자기는 곁에 있지 않겠다고 말했고, 존은 "안 깨어나면 어쩌지?" 하고 대꾸했다.

다음 날 아침 존은 숙취가 남았으므로 페기는 수술을 다시 연기하는 것이 최선책이라고 느꼈지만 한편 그렇게 하기가 망설여졌다. 존이나 페기 모두 얼른 해치워 끝내 버리고 싶었다. 그녀는 존이 마취되는 동안 그의 손을 잡고 있다가 의사들 — 일반 개업의 한 사람, 외과 의사 한 사람, 마취의 한 사람 — 이 밖으로 나가라고 하여 그렇게 했다. 반 시간이 지나도 의사들이 나타나지 않

자, 그녀는 올라가서 방 밖에서 소리를 엿들었다. 아무 소리도 안 났으므로 다시 계단을 걸어 내려왔다. 몇 분 지나서 의사 한 사람이 조그만 가방을 가지러 복도에 나타났다. 그는 다시 사라졌고, 그러고도 여러 시간이 지났다고 생각되었을 때 그 의사가 아래층으로 내려와서 무슨 일이 생겼는지 그녀에게 알려 주었다. 수술을 마치고 의사 세 명이 옆으로 물러서 있던 중 외과 의사가 바라보니 홈스가 죽어 가고 있었다. 그들은 급히 존의 가슴을 절개하고 아드레날린을 심장에 주입했으나 어떤 조치도 그를 살려 내지 못했다. 왈드먼 가족 주치의이기도 한 그는 왈드먼 부부를 불러서 페기와 함께 있어 달라고 부탁했다. 그러나 의사들이 나가고 왈드먼 부부가 도착하기 전 페기는 시신 옆에 혼자 남겨졌다. 훗날 그녀는 이렇게 적었다. "그는 너무 멀리 가 버려 아무 희망이 없었다. 나는 이제 다시는 행복할 수 없으리라는 것을 알았다."

왈드먼 부부가 도착하여 에밀리를 부르러 사람을 보냈고 에밀리는 그 후 두 달 동안 페기 곁에 있었다. 장의사가 존의 시신을 아래층으로 가져갈 때 페기는 그녀가 빅토리아역에서 한 생각 — 다시는 존 홈스를 보고 싶지 않다는 — 을 기억하고는 "끔찍한 비명을 질러 댔다." 그녀는 사람을 보내 비어트릭스 홈스와 도로시(아직 홈스의 법적 부인이었던)를 불러와서, 함께 존을 화장火葬할 계획을 세웠다. 우선 그녀는 부검과 사망 확인 절차에 출석해야 했다. 검시관은 부검 결과 알코올이 존의 모든 장기에 영향을 미쳤고 의사의 과실은 아니라고 보고했다. 화장하는 광경을 바라보는 것은 페기에게 너무나 힘든 일이었으므로 그녀는 페기 왈드먼

과 함께 집에 머물렀다. 에드윈 뮤어, 휴 킹스밀, 밀턴 왈드먼, 도로시, 에밀리, 비어트릭스만이 화장 의식에 입회했다. 페기는 페기 왈드먼과 함께 소호의 가톨릭 성당에 가서 존을 위해 촛불을 올렸다. 얼마 후 페기가 침실에서 베토벤의 사중주 제10번을 듣고 있는데 비어트릭스가 작별 인사를 하러 들어와서 이렇게 말하여 그녀를 놀라게 했다. "앞으로 어떻게 살더라도 행복하길 바라겠어요."

도로시와 에밀리는 계속 머물렀다. 페기는 페긴에게 존의 죽음을 알려 주지 않았다. 페긴은 당시 그녀로서는 더욱 힘든 상실을 겪고 있었다. 그녀가 태어나서부터 줄곧 돌봐 주었던 보모 도리스가 크리스마스 무렵 결혼하기 위해 떠나 버린 것이다. 도리스는 돌아와서 계속 일을 하려고 했으나, 페긴이 그녀를 엄마보다 더 좋아하는 것을 질시하던 페기는 딸이 그녀의 결혼을 싫어한다며 거절했다. 하루는 엄마와 책방에 갔던 페긴이 존은 요양원에서 언제 돌아오느냐고 물었다. 페긴은 존이 요양원에 있다고 알고 있었다. 페기는 "안 와, 그분은 천사와 함께 하늘나라에 있어"라고 말해 주었다. 며칠 후 페긴이 학교에서 일찍 돌아와, 다시는 학교에 가지 않겠다면서 학교 친구가 존의 죽음에 대해 적나라하게 알려 주었다고 했다. 페기는 페긴을 햄스테드에 있는 다른 학교로 보냈다.

도로시가 떠나가기 전에 그녀와 페기는 지난 합의서를 찢어 버리고 새로운 합의서를 작성했다. 페기는 그녀에게 존의 책과 돈을 모두 주었다. 홈스의 약 5천 파운드 정도 되는 자산은 1년에 2백

파운드 정도의 수익을 내 줄 것이었으며, 그에 더해서 페기는 도로시에게 매년 160파운드를 주기로 합의했다. 이렇게 해서 전에 페기가 합의한 총 360파운드에 맞춰진 것이다. 이번에는 도로시도 페기를 신뢰해서인지 새로운 법적 서류가 필요하다는 말을 하지 않았다. 페기가 어째서 눈엣가시 같은 존재였던 도로시와 이런 합의를 했는지 분명하지 않지만, 어쩌면 페기는 그녀가 자기 남자를 "훔쳐" 갔다는 도로시의 주장에 여전히 죄책감을 느꼈을는지도 모른다.

존이 죽자 페기는 파리에 있는 집을 처분해야 했다. 존과 그녀는 그 집을 재임대해 주었으나 그것도 기간이 다 되었으므로, 전에 구조를 변경한 1층에 대하여 집주인과 상의해야만 했다. 모든 가구를 보관소에 맡기고 집을 완전히 닫아 버리고 나니 그들의 삶과 관련된 것은 아무것도 남아 있지 않았다. "이제 존이 죽었으니 우리는 끝없는 위험에 부딪치게 될 거예요." 페기는 에밀리에게 말했고, 매일 거울을 들여다보며 "내 입이 축 처진 것 좀 봐요" 하고 말했다. 그녀는 자신의 영혼을 잃어버렸다고 믿었다. 그 후 여러 해 동안 그녀는 에밀리의 열성적인 지원을 받아 내세에 대하여, 그리고 거기에 존이 존재하는가에 대하여 심사숙고했다. 그러다가 에밀리가 종교적인 열망으로 존의 영혼과 "소통"하는 것에 대하여 이야기하기 시작하자 페기는 갑자기 그런 생각을 그만두었다.

워번 스퀘어로 돌아와 보니 많은 조문 편지가 와 있었는데 그 가운데 더글러스 가먼으로부터 온 것도 있었다. 페기는 자신이

점점 그 사람 생각을 많이 하는 것을 깨달았고 이는 급기야 하나의 강박이 되어 버렸다. 그러자 그녀는 에밀리를 시켜 ─ 에밀리는 아마도 이 사건을 즐겼을 것이다 ─ 그에게 술 한잔 하자고 요청하게 하고 자기가 그에게 끌리는 만큼 그 사람도 그런지 탐색해 보라고 했다. 에밀리는 좋은 소식을 가지고 돌아왔다. 그 사람은 그녀에게 관심이 있는 듯했고 더 잘된 것은 부인과 별거 중이라고 했다. 페기는 가면 ─ 그녀 주변에서는 아무도 그를 더글러스라고 부르지 않았다 ─ 을 워번 스퀘어의 식당에서 저녁을 같이하자고 초대했으며, 에밀리는 피터 호어를 초대했다. 저녁 만찬은 성공적이었고, 페기는 그날 밤 가면과 함께 그의 집으로 갔다. 존이 죽은 지 아직 두 달도 되지 않을 때였다.

 페기는 스물네 살이 된 이후부터 "남편" 없이는 살지 않았다. 그리고 이제 서른여섯 나이에 인생을 혼자서 사색할 만한 감정적 원천이 남아 있지 않다고 생각했을 것이다. 그녀의 날씬한 몸매는 아직 괜찮았지만 나날이 늘어져 가는 턱살이며 서서히 나기 시작한 흰머리를 생각할 때 자기가 남자들의 관심을 끌 수 있을까 하고 초조해졌을지 모른다. 게다가 존이 없어지자 그녀는 방향 감각도 장래에 대한 계획도 없는 것처럼 느꼈다. 그녀는 자신이 작가들과 예술가들 사이에서 살길 원한다는 것을 알고 있었지만, 그러려면 어떻게 해야 할지를 알지 못했다. 그녀는 글도 써 보고 그림도 그려 보았지만 ─ 한 10년 전 여름에 브르타뉴에서 ─ 어느 쪽에도 재능이 없다고 생각했던 것 같다(어째서 엠마나 주나 같은 친구들이 그녀에게 글을 써 보라고 독려하지 않았는지는

분명하지 않다. 페기는 위트 있고 재미있게 잘 짜인 대화를 담아 편지를 쓴 적이 있었는데도). 어느 모로 보나 그녀는 존의 죽음으로 인한 슬픔을 극복하지 못했다. 실제로 이를 극복하기 위해선 여러 해가 걸렸고, 그 후에도 상실감에서 완전히 벗어나지는 못했다. 페기가 보기에 자신에게 주어진 유일한 방법은 또 남편을 얻는 것밖에 없었다. 성적으로 그를 유혹한 것도 사실이긴 했지만, 그녀는 가면을 단지 육체적으로만 갈망한 것이 아니라 거의 구세주처럼 바라보았다.

페기가 찾던 것이 그녀를 지켜 주고 그녀에게 헌신하는 사람이었다면 더글러스 가면은 나쁜 선택은 아니었다. 1903년에 부유한 의사 부부 사이에서(어머니는 집시의 피가 반이라는 말이 있었다) 태어난 그는 스태퍼드셔 버밍엄 근처, 웬스베리에 있는 '오크스웰 홀'이라는 엘리자베스 시대의 장원莊園에서 자랐다. 가면에게는 마빈이라는 남동생 하나와 요란한 누이 일곱 명이 있었는데 그 가운데 더러는 페기의 앞날에 등장하게 된다. 미모의 가면 자매들은 수십 년에 걸쳐 알마 말러Alma Mahler•가 시샘할 정도로 현란한 결혼과 애정 행각을 벌이며 살았다. 파시스트인 남아프리카 시인 로이 캠벨Roy Campbell과 결혼하고 비타 색빌웨스트Vita Sackville-West와 정사를 벌인 메리, T. E. 로런스Thomas Edward Lawrence••와 염문을 퍼뜨린 실비아, 조각가 제이콥 엡스타인Jacob Epstein 경의 정부였다

• 1879~1964, 결혼 전 이름은 마리아 쉰들러로 구스타프 말러의 부인. 구스타프가 죽은 후 작가·화가·건축가 등 여러 저명인사와 결혼하고 우정을 맺은 것으로 유명하다.
•• 1888~1935, '아라비아의 로런스'로 알려진 인물

가 그의 아이 셋을 낳고 나서야 결혼을 한 캐서린, 대형 자동차 정비소 주인과 결혼하여 두 아이를 낳은 로절린드, 노르웨이 어부와 프랑스에서 결혼하여 낳은 딸 캐시가 이후 시인이자 회고록 작가 로리 리Laurie Lee(그의 『사이더와 로지Cider with Rosie』는 1959년에 출간되었다)와 결혼한 헬렌, 헤리퍼드셔에 살면서 아버지가 각기 다른 아이 여럿을 낳은 루스, 자매들 가운데 가장 예쁘게 생겨서 더글러스 가먼의 상관인 출판업자 어니스트 위셔트Ernest Wishart와 결혼하여 열일곱 살에 그의 아이를 낳았고 나중에는 로리 리(후에 그녀의 조카 캐시의 남편이 된다)의 사생아를 낳았으며 화가 루치안 프로이트Lucian Freud(나중에 로나의 조카이며 캐서린의 딸인 키티 엡스타인과 결혼하여 아이를 낳는다)와 정사를 벌인 로나가 이 일곱 자매들이다. 페기는 이 모든 가먼 식구들을 일종의 명예 가족으로 간주했다.

더글러스 가먼은 케임브리지로 진학했다가 가업을 버리고 역시 의사였던 할아버지에게 작가가 되겠다고 통보했다. 할아버지는 격노하여 그의 희망을 무시해 버리고 남자에게는 네 개의 전문직 — 성직자, 군인, 변호사, 의사 — 만이 있다고 타일렀다. 가먼이 이런 충고를 무시하자 할아버지는 그를 유언장에서 제외해 버렸다.

가먼은 어느 모로 보나 호감을 주는 사람이었으나 점차 공산주의에 빠져들었다. 그는 러시아를 여행하던 중 사랑에 빠져 부인과 헤어지게 되었다. 그러나 그의 러시아 애인은 영국으로 올 수 없었다. 가먼은 굉장한 연애를 하고 싶어 했는데 마침 페기를 만

나게 된 것이었다. 그는 존 홈스와 함께 『현대 문학 요람』에서 일을 했지만 가깝게 지내지는 않았고, 페기와 존의 지난날에 대해 거부감을 느끼지 않았다. 페기의 말에 의하면 가면은 그녀에게 셰익스피어, 특히 "나이는 여자를 시들게 하지 못하며, 습관도 그녀의 무한한 변신을 멈추게 하지 못한다"는 클레오파트라에 대한 구절을 인용하며 "그대의 다리 사이에 있는 신의 선물"을 칭송하는 시를 썼다. 두 사람은 서로에게 대단한 성적 매력을 느꼈다. 그러나 페기는 존에 대한 애도를 멈출 수 없었고 결국 가면은 이에 대해 불쾌해하게 되었다.

부활절에 페기는 가면을 남겨둔 채 페긴을 데리고 열흘 동안 베일 가족을 방문하기 위해 키츠뷔엘로 갔다. 케이는 또 임신 중이었으며 페기는 에밀리에게 편지를 보내 "로런스는 자기가 두 아내, 네 아이 그리고 배 속의 태아 하나를 거느린 위대한 추장이라 여기고 있습니다"라고 전했다. 엄마를 만나 즐거운 신드바드는 존 홈스에 대해 이야기하기를 원치 않았고, 페기는 그곳에선 누구와도 존에 대한 이야기를 할 수 없음을 느꼈다. 그녀의 외모는 초췌했다. "살아가는 것이 나날이 구질구질해지고 있습니다. 아무도 다시 나를 보살펴 주지 않을 것입니다. 존은 나를 완전히 손아귀에 쥐고 있었습니다." 페기는 존이 죽은 후 에밀리가 항상 함께 있어 주어 자기를 구했다며, 앞으로 결코 잊지 않겠다고 적었다. 그리고 첫날에 페긴이 아무리 달래도 울면서 엄마 치마 끝에 매달리는 걸 보고 페긴에게 친밀감을 느꼈다고도 했다. 그러나 페긴은 엄마가 자기를 그냥 놔두고 금방 가지 않으리라는 것을

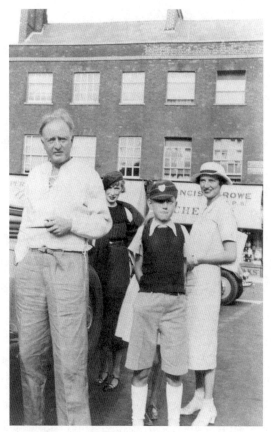

1930년대 중반 로런스, 케이 보일, 신드바드, 페기(개인 소장품)

차츰 알고서는 아주 기분이 좋아져서 베일 집 아이들과 함께 재미있게 놀았다.

런던으로 돌아온 페기는 워번 스퀘어 집의 계약이 종료되는 6월까지 머물면서, 가면과 밤을 보내고 나서도 아침 식사는 언제나 자기 집에 와서 먹었다. 시름을 던 그녀는 페긴의 학교 가까운 햄스테드에 집을 빌렸다. 페기는 그곳에서 딸아이가 도리스가 떠난 후 처음으로 행복해 보인다고 말했다. 가면은 햄스테드 집으로 자주 찾아오다가 드디어 밤에도 머무르도록 허락을 받았다. 페기는 존이 죽은 집에서 가면과 함께 밤을 보내길 원치 않았던 것이다. 이제 페기는 가면과 행복을 누렸다. 그는 유머 감각도 뛰어났고 천성적인 익살꾼이었다. 그는 똑똑했으며 거리낌 없이 문학 이야기를 할 수 있었다. 그리하여 페기는 곧 독서 계획을 짜서 책을 읽기 시작했다. 그녀가 두 사람 사이의 5년이라는 나이 차를 스스로 의식하는 듯하자 가면은 그녀에게 의상을 바꾸고 머리의 새치도 물들이라고 충고했다. 그녀는 그의 말을 따랐다.

가면은 자기 어머니를 서식스주 사우스 하팅에 있는 '바인 코티지'에 살게 했으므로, 페기에게 그 부근에 여름집을 하나 얻으라고 했다. 그가 어머니의 집에서 딸 데비와 함께 살며 위셔트 출판사의 편집 일을 하고 동시에 페기를 찾아올 수 있도록 하자는 것이었다. 페기는 해번트에서 약 1.6킬로미터 떨어진 '워블링턴 캐슬'이라 불리는 곳을 찾았다. 그곳은 성castle과는 거리가 멀었으며 일부가 해자垓字로 둘러져 있는 농가였다. 마당에는 옛 성의 유물인 커다란 벽돌탑이 있었다. 에밀리의 기록을 보면 "그곳은 헤

이퍼드 홀에 비해 훨씬 멋지고 편안하고 유쾌했으며, 더 넓고 햇빛도 잘 들어 여름에 아이들과 함께 있으면서 파티도 하고 사람들과 어울리기에 알맞은 곳이었다." 에밀리는 아들 존을 데리고 왔고, 가먼은 페긴의 친구가 되어 줄 딸 데비와 함께 오다가 나중에는 그의 어머니와 함께 살던 조카 키티도 데려왔다. 처음으로 혼자 유럽 여행 중이던 신드바드도 들렀다. 페기는 아이들을 보살피기 위해 안토니아 화이트의 친구 필리스 존스를 고용했지만 그녀를 손님으로서 대접했다. 그 집의 애완견은 밀턴과 페기 왈드먼이 페기와 아이들에게 준 실리엄 종種 수컷 사냥개 로빈이었는데 7월 중순에 암컷 한 마리가 합류하였다. 스포츠를 굉장히 좋아하던 신드바드는 바스크 출신의 테니스 스타 이름을 따서 이 개를 '보로트라'로 불렀다.

페기는 손님들에게 "누구든 같이 자고 싶은 사람이 있으면 누구에게나 청해도 돼요" 하고 말했다. 왈드먼 부부도 왔고, 페기의 사촌 윌러드 러브Willard Loeb와 그의 부인 메리도 두 아이를 데리고 왔다. 메리는 베니타와 아주 친한 친구였으므로 페기는 그녀가 특히 반가웠다. 안토니아 화이트도 신경 쇠약으로 고생하면서도 다시 찾아왔다. 후에 도로시 홈스가 잠시 들렀는데 그녀의 첫 방문은 별일 없이 끝났다. 피터 호어가 방문했을 때 에밀리는 그를 침대로 수차 끌어들였다. 가먼은 그 집에 늘 머무르진 않았으며, 페기는 그와의 관계를 비밀로 하려고 애를 썼다. 에밀리에게는 이야기했고, 또 가먼이 사내아이는 일찍부터 단련시켜야 한다고 강조했으므로 신드바드에게도 이야기할 생각이었지만 아직

은 비밀로 하고 있었다. 페긴은 이미 알고 있었다.

그들이 주로 하는 일은 집에 붙어 있는 코트에서 테니스를 치거나, 승마 — 해번트 주변 대지는 기복이 있는 개간지였지만 숲에 싸여 있어 이전의 다트무어와는 큰 차이가 있었다 — 를 하거나, 약 16킬로 떨어져 있는 헤일링 아일랜드 해안에서 헤엄치는 것이었다. 저녁이면 예전처럼 모여서 떠들어 댔지만 화제는 헤이퍼드 홀에서처럼 지성적인 것은 아니었다. 에밀리가 묘사한 통상적인 저녁은 이랬다. "위트 있는 대화가 계속되었다. 거실에 녹음기가 있으면 좋겠다. 토니의 위트와 페기의 재미있는 코멘트는 완벽하다. 필리스는 무미한 대꾸를 하고, 나는 기껏해야 고지식한 정도이고, 가면은 한창 열이 오르면 좋은 화제를 꺼낸다."

하지만 에밀리는 페기에 대해 전보다 더 비판적이었다. 특히 페기의 아이들이 섹스에 대해서 너무 많이 알고 있는 것을 매우 비판했다. 그것은 페기의 친구들이 오래전부터 말해 온 불만이었다. 미나 로이는 1920년대에 베일 가족에 대해 "그 사람들은 보헤미안들을 몹시 기분 나쁘게 만든다. 게다가 아이들은 나나 파비(미나의 딸 파비엔)가 볼 때는 무척 겁나는 방식으로 자라고 있다"고 말한 일이 있다. 7월 12일 에밀리의 일기장에는 "두 아이 모두 섹스, 연애만 생각하며 자랐고 그 결과는 끔찍하다"고 적혀 있다. 페기가 한번은 러브 부부의 열세 살 먹은 딸에게 애인이 있느냐고 물었는데, 그 묻는 태도가 에밀리의 말로는 "천박한 유대계 미국인 식이었다. 그 아이는 당황해했다. 페기는 확실히 섹스에 관한 한 불쾌감을 주며 섬세함이란 전혀 없다."

성적으로 조숙했든 어쨌든 페긴은 예술적 재능을 보이기 시작했으며 남들도 이를 인정했다. 하루는 에밀리가 갖가지 색종이를 가져다주었더니 페긴은 그것들을 잘라 꽃을 만들어서 "마치 전시회처럼" 벽에다 붙여 놓았다. 에밀리 말이 "그래서 우리 모두가 그것을 샀다. 열 개 넘게 만들었는데 모두가 아름다웠다." 갤러리에 가면 예술가들이 자기들 그림을 벽에 걸어 놓는다고 페기가 말해 준 것이 틀림없으며, 어린 페긴은 자기 엄마가 예술가들을 존경한다는 사실을 잊을 수가 없었을 것이다. 한번은 안토니아 화이트가 머리에 꽃을 걸고 있는 세 아이를 그린 페긴의 작품을 2실링 6펜스에 사서 자기 아이들 놀이방에 걸어 놓았다. 하지만 그녀의 딸 린들은 그것을 좋아하지 않았다.

열광적인 활동은 안토니아 화이트의 정신 건강에 좋은 영향을 주어 그녀는 기분이 많이 좋아졌다. 그녀는 남편에게 "우리를 컨트롤하던 존이 없으니……" 하고 편지를 썼다.

다들 감정이 고조되었고 별일이 다 생깁니다. 여기에서 유일한 남자는 우리의 숙적 더글러스 가먼인데, 지난밤 만찬에서 정말로 무서운 장면이 연출되었어요. 에밀리가 완전히 이성을 잃고 식탁 위로 와인 잔을 휘둘러 대며 가면에게 소리를 지르다가 식당 밖으로 쫓겨 나갔습니다. '행오버 홀' 때보다 더 광란적이었지요. 정신을 못 차리게 되고 아침 식사는 물론 차 한 잔도 못 하고, 신발이 어디 있는지, 성냥이 어디 있는지도 못 찾고 자기가 하는 말도 들리지 않을 지경이지만 나는 그런 것이 오히려 재미있었어요.

이런 상황에서 토니는 상대적으로 자신이 멀쩡하다고 느꼈다.

그 집의 임대 기간인 다섯 주가 끝날 무렵 손님들은 흩어져 돌아갔고, 페기와 가먼은 페긴과 신드바드를 도버 해협까지 차로 데리고 가서 해협 횡단 선박에 태웠다. 아이들은 기차를 타고 유럽을 횡단하여 키츠뷔엘로 갔다(당시 각각 열한 살, 아홉 살이던 아이들이 그렇게 먼 거리를 혼자서 여행한다는 것은 무서운 일이었을 테고, 페기는 선원이나 짐꾼에게 팁을 주고 아이들을 봐 달라고 했겠지만 그것도 여행 초기 단계에만 그랬던 듯하다). 그러고 나서 페기와 가먼은 비어 있는 그의 어머니 집에서 수 주일을 보냈다. 가먼은 출판사 일에 열심이었고, 페기는 데비와 키티를 보살피면서 도스토옙스키의 『망령 *The Possessed*』을 읽었지만 두 번을 읽어도 제대로 이해할 수가 없었다.

가먼이 일을 마감할 즈음 어머니가 돌아오자 그는 페기와 함께 웨일스 남부로 잠시 휴가를 갔다. 펨브로크셔 강가에 있는 작은 여관에 들었는데 방과 먹을 만한 식사를 합쳐 일주일에 15실링, 그 당시 환율로 약 3달러 75센트나 되었다고 한다. 주인 여자는 한때 에드워드 7세의 미국인 애인이었으며 나중에는 맨체스터 공작 부인이 된 콘수엘로 이즈나가Consuelo Yznaga의 주방 하녀였고(이 사실은 페기를 즐겁게 해 주었을 것이다), 바깥양반은 바다에 미친 선장 출신이어서 집을 배 모양으로 지었다. 집 전면에는 그가 부리던 배의 모습을 알아볼 수 있는 낡은 배가 새겨져 있었다. 아름다운 시골 마을에서도 페기는 여전히 존을 생각하고 슬퍼했다. 가먼은 훗날 불평하기를 그녀가 1년 반 동안이나 자기 어깨에

머리를 얹고 울었다고 했다. 페기는 자기가 가면을 정말로 사랑하는지 확신을 못 했으나, 그와 있으면 외로움은 덜했고 그들의 성관계는 강렬했다. 그녀는 여전히 존의 친구들이 자기를 나쁘게 생각할까 봐 두려워 가면과 사귀는 것을 알려 주기를 꺼렸으나 안토니아 화이트, 피터 호어, 주나에게는 차츰 알려 주었다. 필리스, 도로시, 에밀리와 그녀의 아이들은 이미 알고 있었다. 정신적 상처도 심했고 나쁜 기억도 많이 있었지만 그녀는 가장 괴로운 일들을 떨쳐 내고 점점 강해져 갔다.

7
마흔 살, 돌파구

1934년 가을 페긴이 다시 사우스 하틀리에 있는 작은 학교에 데비와 키티와 함께 다니게 되자, 더글러스 가먼은 페기에게 그 근처에 집을 얻자고 제의했다. 페기는 결정하기가 어려웠다. 마치 그녀가 존의 망설이는 성격을 물려받은 듯했다. 그러나 가먼이 햄프셔의 조그만 마을 피터스필드에 조그만 집 한 채를 찾아 주었다. 집 앞에 거대한 유트리* 한 그루가 있어 사람들은 그 집을 '유트리 코티지'라고 불렀다. 대들보와 서까래가 그대로 드러나 있는 작은 집이었지만 아주 예뻤고, 거실 두 개 중 하나에는 사람이 여럿 들어갈 수 있을 만큼 큰 벽난로가 있었다. 욕실은 하나뿐이고 위층에는 방이 네 개 있었다. 집에 딸린 대지는 1에이커뿐이

* 주목朱木을 뜻한다.

었지만 시골 마을이 주변을 둘러싸고 있었다. 집은 계곡의 경사진 땅에 지어져 있어 시냇물이 대지 안을 흐르고 있었다. 가먼은 정원사 하나를 고용하여 함께 일했다. 수영장을 만들고, 땅을 돋우어 테니스장도 지었다. 가먼을 고용했던 어니스트 위셔트와 그의 부인 로나의 아들인 마이클 위셔트Michael Wishart는 페기의 "명예 조카"인 셈인데 어린 시절 "마르크스주의자의 온수溫水 수영장"(외삼촌 가먼의 정치적 성향을 빗대어 지은 이름이다)이 매우 인상적이었다고 훗날 회상했다.

페기는 그 집에서 페긴과 이탈리아인 하녀 베포와 함께 살았는데, 하녀는 페긴에게 몇 가지 이탈리아 음식 만드는 법을 가르쳐 주었다. 가먼 역시 페기와의 관계를 비밀로 하고 있어 공개적으로 들어와 살진 않고 자주 찾아오기만 했다. 유트리 코티지로 옮기고 얼마 안 되어 페기는 에밀리와 언쟁을 했다. 당시 런던에 살고 있던 에밀리는 페기에게 필리스 존스의 용돈을 보내 달라고 부탁했다. 그래서 페기는 마지못해 한 달에 85달러씩 보내 주기로 했다. 또한 필리스가 우울해했으므로 미국에도 다녀오도록 해 주었다. 그러나 에밀리는 페기가 필리스의 여행을 위해 예약한 배편이 너무 싸다고 생각했으므로 필리스에게 페기의 제안을 거절하라고 말했다. 페기는 화가 나서 에밀리에게 편지를 보냈다. "당신이 필리스의 모든 일을 망쳐 놓고 나에게 화를 내는 것이지요. 내가 돈을 더 많이 주지 않고 필리스의 여행도 망쳐 놓았다고 말이에요. 그건 좀 심한 말입니다. 사람들은 당신 나이의 여성에게, 그리고 친구에게는 좀 더 분별 있는 행동을 기대합니다."

이런 뜻하지 않은 사건은 약 1년 전에 시작되었고 그 후로도 수년간 계속된 드라마, 즉 페기가 주나 반스에게 돈을 주어야 한다는 에밀리의 주장을 재현하는 것이다. 페기는 주나가 치명적으로 술을 마신다고 믿었던 1939년의 잠깐 동안을 빼고는 계속해서 돈을 보내 주었다. 그러나 에밀리는 페기가 주는 돈이 충분하지 않거나 들쑥날쑥하거나 무성의하다고 항상 불만이었다. 1935년 초에 에밀리가 미국을 여행하다가 체류 기간을 늘린 것에 대해서도 페기는 기분 나빠하지 않았다.

에밀리는 주나와 엠마 두 사람에 대해서는 특히 열성적이었다. 그래서 이 두 사람에 대해서는 자주 페기에게 좋게 말했다. 그러나 에밀리는 의식적이든 아니든 페기가 이기적인지의 여부를 테스트하고 있는 듯했다. 제2차 세계 대전이 일어나기 전 여러 해동안에는 에밀리 콜먼이나 베일 가족같이 점잖은 부류의 사람들사이에도 반유대인 정서가 만연했다. 일반적인 생각은 유대인들이 욕심이 많고 인색하다는 것이었는데, 에밀리가 다른 분야에는 얼마나 깨어 있는지 몰라도 그녀 역시 이런 생각에 찬동하고 있었다. 어쩌면 에밀리는 엠마와 같은 생각으로, 페기가 어떤 조건을 달아서만 돈을 내놓는다고 보고 스스로 페기의 지갑을 열게하는 역할을 맡았는지도 모른다. 페기는 돈에 관대했지만 그녀자신도 인정하듯이 확실히 양면성을 갖고 있었다. 페기는 에밀리에게 말하기를, 아들 신드바드는 돈에 대하여 두 개의 신조를 가지고 있다고 했다. "돈 없이는 살 수 없다"는 것과 "나에게선 돈을 가져갈 수 없다"는 것이다. 게다가 "두 번째 말은 나에게서 배운

것인데, 내가 짓궂은 기분이 들 때면 지갑을 꽉 잠그려고 항상 그런 말을 하지요"라는 말도 했다. 이는 분명 그녀가 아이들과 했던 농담이다. 에밀리 말에 의하면 한번은 페기가 신드바드에게 "구겐하임 게임 하자, 그거 아니?"라고 하니까, 신드바드가 "뭔데, 사람들 속이는 거?"라고 대꾸했다고 한다.

페기와 에밀리가 필리스 문제로 서로 화를 낸 후 한 달이 더 지나고, 존이 사망한 지 1주기 되는 1월 19일에 에밀리가 조문을 보내고 페기가 회답할 때까지 두 사람 사이엔 교신이 없었다. 그날은 두 여인 모두에게 슬픈 날이었다. 답장을 보내고 나서 페기는 가먼과 페긴과 함께 다섯 주 동안 키츠뷔엘의 베일네 집에 머물렀다. 첫날 가먼은 처음으로 스키를 타 보다가 넘어져 손가락 세 개가 부러졌다. 의사는 여러 나라 말을 할 줄 아는 가먼과 단테 Alighieri Dante의 작품을 인용하며 대화했고 그의 다친 손과 팔을 깁스해 주었다. 지난해 존이 깁스를 했다가 끔찍한 결과를 맞았던 것이 떠올라 페기는 몹시 걱정을 했다. 그러나 베일 가족은 그들을 잘 대해 주어 페기는 이렇게 적었다. "로런스는 나를 젊은, 아주 젊은 남편이 있는 어린 딸처럼 대해 주었습니다." 로런스는 집안 어른 노릇을 좋아했던 것이다.

유트리 코티지에 봄이 오면서 페기는 멋지게 변해 갔다. 그녀는 자신이 얼마나 그동안 자연에 무관심했는가를 새삼 깨닫고 이제는 완전히 그것에 적응했다. 더 이상 시곗바늘 같은 사람으로부터의 지시를 기다리지 않고 자신의 본능에 따르게 된 것이다. 그렇지만 그녀는 가먼과 그녀의 집안일을 조화시키는 데 문제가 있

음을 알았다. 그녀는 철저히 은둔해 있었기 때문이다. "내가 매사에 다른 사람보다 더 열광하는 이유는 좀처럼 새로운 것을 보지 않고 새로운 곳에 가지 않기 때문이라고 생각합니다. 때문에 뭔가를 새로이 하게 되면 그것은 내게 큰 즐거움입니다." 드디어 가먼은 데비를 데리고 페기의 집으로 이사를 들어왔다. 그동안 그녀는 처음으로 혼자 있기를 좋아하게 되었지만, 그와 함께 사는 것도 좋게 느꼈다(가먼은 자주 런던에서 "위셔트 일"을 하면서 일주일씩 보냈다. 페기는 가먼의 출판사 편집 일을 "위셔트 일"이라고 불렀다). 3월 말에 페기는 에밀리에게 편지를 보내 "나는 드디어 기댈 수 있는 내면의 자신을 발견했습니다. 이제 혼자 있는 것에 대해 걱정하지 않습니다. 사실은 그러는 걸 좋아해요. 혼자 있는 시간만 충분하다면 글을 쓰고 싶은 느낌이 듭니다. 그것이 나의 정신을 위한 좋은 해소책이라고 생각하기 때문에, 거기에서 뭔가를 얻지 못한다면 손해죠"라고 쓰고 마지막 구절 다음에 "헛소리지요!"라고 써 넣었다.

페기의 행복에 대한 한 가지 장애물은 가먼이 아이를 더 원하지 않는다는 것이었다. 그는 데비를 데리고 들어오겠다면서 다만 페기가 임신을 하지 않겠다는 약속을 해야만 그러겠다고 말했다. 페기는 에밀리에게 그녀가 임신하면 "가먼은 '포포프' 하라고 쫓아낼 거예요"라고 전했다(그녀는 유산을 그런 말로 표현했다). 두 달 후 그녀는 "여섯 번째 '포포프'를 해야 할 것 같아요" 하고 알려 오면서 "산아 제한에 있어서 아무 조치도 취하지 않았어요"라고 했다. 이는 상당히 중요한 발표다. 그때까지 그녀의 편지에서는

1929년에 베를린에 가서 했던 유산 외에는 언급하고 있지 않으며, 나중에 파리에서 에밀리가 있는 데서 존과 싸우던 중 언급했던 것도 그때의 유산이었다. 그녀는 로런스와 결혼해서 사는 동안 수차례 유산을 했을 것이고, 1932년부터 1934년 존이 죽을 때까지의 사이에도 유산을 했을 것이다. 하지만 그녀는 이에 대해 회고록 어디에도 언급하고 있지 않은데 그 이유는 분명하지 않다. 그녀가 그동안의 일을 에밀리에게 말했을 텐데도, 에밀리는 일기에서 이전 다섯 번의 유산에 대해 전혀 언급하지 않았다. 페기가 다른 이유로 임신 중절 수술을 했을 수도 있고, 그 수술도 유산과 같은 것이었기 때문에 그렇게 생각했을 가능성도 있다. 아니면 그것은 단지 페기의 드라마틱한 과장이었을지도 모른다.

주목할 것은 페기가 어떤 피임법도 사용하지 않았다고 주장했다는 사실이다. 당시에는 몇 가지 방법이 있었고(어느 것도 믿을 수는 없었지만), 그녀 주변에는 적극적인 성생활을 하는 여자들이 많았으므로 페기는 이에 대해 잘 알고 있었을 것이다. 그러나 그 편지에도 나타나 있듯이 그녀는 임신을 오히려 즐겼다. 비록 그것이 낙태로 끝나게 되어 있었다 하더라도. "나는 임신하는 걸 좋아해요. 단지 석 달 동안이라도, 그게 안 되는 것보다는 낫지요 — 가면도 용납할 거예요. 나는 드디어 아직도 능력이 있다는 것을 보여 주었네요"라고 그녀는 편지에 썼다. 아마도 임신은 그녀에게 자신이 여성이라는 감정, 나아가 여성적 매력과 성적 욕구를 더 고양시켜 주었던 듯하다. 어쩌면 그녀는 임신으로부터 남자를 상대하는 데에서 경험하지 못한 어떤 힘을 느꼈는지 모른다. 그

러나 거의 틀림없이 낙태가 뒤따를 상황에서 임신을 즐긴다는 것은 분명 특이한 일이다.

어떻든 이 경우는 그녀가 잘못 알고 있었던 것이었다. 피임을 하지 않았는데도 그녀는 가먼과 임신이 되지 않았다. 나중에는 가먼도 그 문제에 대해 약간 타협해서 그들은 의사를 찾아가 상의했다. 그 결과 "아기가 생기지 않는 것은 가먼의 잘못이지 나에겐 문제가 없대요"라고 페기는 에밀리에게 알려 주었다. 이 뉴스는 가먼을 화나게 했다. 그는 대체로 건강이 썩 좋은 편은 아니었으므로 이런 무능력도 그 때문인가 하고 걱정을 했다. 페기는 별로 걱정하지 않았다. 그녀 말로는 사실 아기를 가지고 싶은 욕심은 별로 없었으며 가끔 그런 욕심이 있어도 참았다고 한다. 그러나 이후 그녀는 여전히 왕성한 생식력이 있음을 분명히 증명하게 된다.

그런 문제를 제외하면 그녀는 마음이 평화로웠다. 1935년 한 해 그녀가 탐독한 서적의 양은 대단했다. 헨리 밀러Henry Miller의 『북회귀선Tropic of Cancer』(1934)을 읽고 나서는 "모든 것을 말해 주는" 대단한 책이라며 에밀리에게 주나도 읽게 하라고 말했다. 6월에는 『전쟁과 평화War and Peace』(1886)를 다시 읽었다. 저녁이면 가먼은 그녀를 위해 러시아어 원서를 즉석 번역해서 크게 읽어 주었다. 17세기 시집들과 윌리엄 블레이크William Blake*의 책 여러 권을 읽은 페기는 블레이크광狂인 에밀리와 토론하고 싶어 했다. 디포

• 1757~1827, 영국 시인이자 화가

Daniel Defoe의 소설과 조너선 스위프트Jonathan Swift의 『코레스판던스Correspondence』(1910)도 읽었다. 프리다 로런스Frieda Lawrence가 D. H. 로런스와 살았던 삶을 회고한『내가 아닌 바람, 기타 자서전적 기록들Not I, But the Wind and Other Autobiographical Writings』(1934)을 읽고 그녀는 자신 역시 존 홈스의 내면에 있던 천재성과 함께 살았었다는 영감을 느꼈다. 가장 인상적인 것은 그녀가 프루스트의 소설 『잃어버린 시간을 찾아서À la recherche du temps perdu』(1913~1927)를 프랑스어로 완독한 사실이다. 그녀는 이후 에밀리에게 "프루스트는 나에게 많은 즐거움을 줍니다"라고 적어 보냈다. 또 루이페르디낭 셀린Louis-Ferdinand Céline•의『밤 끝으로의 여행Voyage au bout de la nuit』(1932)을 프랑스어로 다시 읽었다. 저녁이면 아이들에게『아이반호Ivanhoe』(1819)를 읽어 주었다.

작가와 작가 지망생에 둘러싸인 페기는 당연히도 매일 무엇인가를 쓰고 싶어 했다. 그녀는 자신에게 창작력이 있다고 생각했고 그 에너지를 분출할 곳을 찾았다. 에밀리와 가사 문제를 의논하던 한 편지에서 페기는 이렇게 적었다. "물론 나는 글을 쓰지 않고 또 이런 집안일 때문에 쓰지도 못할 거예요. 그러나 존을 떠올릴 때마다 나는 써야 한다는 생각과 그러지 못하면 죽을 것 같은 생각이 들어요." 에밀리는『타이곤Tygon』이라는 소설을 썼고(출간되지는 않았다) 원고를 읽은 페기는 5월의 한 편지에 그에 대한 논평을 써서 함께 보냈다. 그것은 그녀가 진지하게 쓴 첫 평론이었

• 1894~1961, 프랑스의 의사 겸 작가

다. 페기는 그동안 평론을 많이 읽어서 용어들을 쉽게 활용할 수 있었다. "이것은 내가 시도한 첫 평론입니다. 전에는 내가 쓸 수 있으리라고 생각도 못 했습니다. 당신이 나에게 용기를 주었어요. 너무 건방지다고 생각하지 말아 주기 바랍니다. 평론이란 항상 그렇잖아요." 몇 달 후 에밀리가 그녀의 평론에 대한 의견을 보내자, 페기는 답장에 "좋다니 다행이군요. 나는 매우 부적절하고 피상적이며 건방지다고 생각했습니다"라고 썼다.

'평론' 쓰기가 페기에게 새로운 발전을 가져왔다. 페기는 이렇게 기록했다. "하여튼 나는 쓰기 시작했습니다. 지금 나는 일기를 쓰고 있는데 머리에서 나오는 말을 모두 적어 넣습니다. 저절로 쓰이는 것 같습니다." 그녀는 자신의 생일인 8월 26일 밤 존에 대한 혼란스러운 꿈을 꾸고 나서 일기를 쓰기 시작했다. 처음에 그 일기는 존에 대한 이야기뿐이었는데 나중에 가서는 진정한 일상의 기록이 되었다. 9월 28일에는 일기가 "모두 87쪽에 이르렀다"고 적었다.

페기는 일기의 일부를 에밀리, 안토니아 등의 친구들에게 크게 읽어 주었다. 이것은 전혀 이상한 일이 아니다. 본래 그녀와 아주 가까운 친구들은 서로의 일기를 비공개적으로 또는 공개적으로 읽었다. 가끔은 매우 괴롭기도 했겠지만, 이는 그들이 의사소통하는 한 방법이 되었다. 특히 에밀리의 일기는 크게 읽으면 저녁 시간이 즐거워졌다. 이런 관례는 일기를 쓴 사람이 원했던 것을 얻는 하나의 정서적 밑천이 되기도 했다. 페기의 일기 내용 대부분이 존에 대한 것이었기 때문에, 그들은 혹시나 가먼이 읽을

까 봐 마음 졸이기도 했다. 사실 가면은 그럴 마음이 없었다. 에밀리는 "가면이 일기를 보고 싶어 하지 않는 것을 보고 그가 지각 있는 사람이라 생각했으며, 페기도 그것을 가면에게 보여 주지 않는 것이 현명하다고 느꼈다"고 썼지만 "페기는 가면이 보고 싶어 하지 않는 일기로 가면을 놀리고 괴롭힌다"는 말을 덧붙였다.

페기가 일기로 가면을 괴롭혔을지도 모르지만 그런 가능성은 아주 희박했을 것이다. 그녀는 가면이 존 이야기를 듣고 싶어 하지 않는다는 사실을 알았고 존에 대해 이야기한다면 단지 그들 관계를 악화시킬 뿐이며, 자기가 죽은 애인을 생각하고 있음을 보여 주는 모든 증거를 감추는 것이 최선이라고 생각했다. 이런 이유에서인지 아니면 에밀리의 알 수 없는 신경질 때문인지 페기는 그해 11월 어느 날 일기를 태워 버렸다. 주나는 이에 대해 바른 말을 했다. "왜 일기를 태웠어요? 가면이 보지 못하도록 숨기면 될 텐데 말이에요." 가면이 존 홈스에 대한 기록을 읽기 싫어한다니 참 곤란한 일이라고 주나는 말했다. 페기는 다시 일기를 쓰기 시작했는데 이번에는 아무에게도 말하지 않았다. 이 새 일기 역시 전혀 남아 있지 않지만 에밀리가 그것에 대해 언급한 내용이 있다. 1936년 4월 11일 에밀리는 일기에 "페기가 지난겨울에 쓴 일기를 엊그제 나에게 읽어 주었다. 그것은 솔직하고 감동적이며 단순하면서도 사람의 마음을 움직이는, 아주 좋은 글이었다"고 적고 있다.

페기는 한 편지에서 자기가 글을 쓸 수 없게 만드는 "집안일"에 대하여 언급했다. 1935년 그녀는 집안 정리는 물론 어린 여자아

이 둘을 돌보고 휴가로 온 신드바드를 뒷바라지하느라고 바빴다. 신드바드도 걱정거리였다. 그해 초 키츠뷔엘에서 스키 휴가를 보내다가 의사들 소견으로는 기관지염인 듯한 병에 걸린 것이다. 사실은 늑막염이었는데, 당시 사람들은 이것이 폐결핵으로 발전된다고 믿었다. 이런 그의 건강 상태 때문에 이듬해 케이와 로런스는 기후가 좋은 데번으로 이사를 하려고 했다.

6월에 에밀리에게 보낸 편지에서 페기는 "나는 여전히 매일 시장을 보고 집안일을 해요"라고 했고, 한번은 좀 예외적으로 자기가 해야 할 일을 모범 삼아 페긴에게 보여 주고 있다고 했다. "내 생각엔 평범한 여인으로서, 예전에 안 하던 가사를 돌보는 것이 페긴이 보기에 좋은 생활이고 나에게도 아주 좋은 것 같아요." 12월 초에는 페긴이 크리스마스 축제에서 〈피리 부는 사나이Pied Piper〉의 주인공이 되어 그 의상을 만들고 있다고 했다.

어떤 때는 그녀가 온통 책임을 둘러쓰고 있는 것 같다고 적기도 했다. 11월에 에밀리에게 보낸 편지에는 "그동안 내 생활은 당신은 믿지 않겠지만 좀 이상했어요. 불평하는 소리 같지만, 그런 게 아니에요. 시골에 처박혀서 별로 보람 있는 일은 하지 못하고 어린아이 둘이나 돌봐 주고 있어 답답해진 것 같아요. 정말로 줄곧 가정교사처럼 아이들을 돌보고 가르치며 일주일에 단 하룻저녁 외출을 합니다"라고 적었다.

페기는 혼자 있는 즐거움을 깨달았으면서도, 가면이 중요시하는 좌익 언론 위셔트 출판사 편집 일과 공산당 일이 여러 가지 이유로 문제가 됨을 알게 되었다. 로런스 베일이나 존 홈스는 많은

시간을 페기와 함께했다. 그러나 가먼과의 관계에서 페기는 혼자 버려졌을 뿐 아니라 가끔씩은 가사로 눌려 있음을 느꼈다. 수차에 걸쳐 그녀는 관계를 끝내려 했으나 그럴 수가 없었다. 에밀리에게 보낸 편지에서 페기는 "본능대로 한다면 나는 그 사람으로부터 떠났을 겁니다. 내가 그 사람을 사랑한다 해도 꼭 함께 있어야 할 필요가 없다는 생각이 듭니다. 그러나 떠날 용기가 없군요"라고 했다. 그녀는 혼자 살 수 있는 정서적 원천이 없음을 두려워했으며 이를 "영원한 위험"이라고 불렀다. 그렇지만 그녀의 주변 여건, 즉 가먼이 런던에서 하는 작업과 이념적인 일들이 그녀를 변화시켰고, 그 과정에서 그녀는 스스로도 변화할 수단이 있음을 깨닫게 되었으며 뭔가 의미 있는 본업을 찾고자 했다.

페기와 가먼을 괴롭히는 또 하나의 문제는 가먼의 이혼이었다. 가먼의 부인은 그와 다시 결합하기를 원했다. 부부는 양쪽 모두 당시 열 살이던 데비와 학기 중에 함께 살기를 원했으나, 결국엔 페기와 가먼이 그 아이와 1936년 여름까지 함께 살고 그 후엔 아이 엄마가 학기 중에, 페기들은 방학 중에 데리고 있기로 결정했다. 페기는 케이 보일이 페긴과 신드바드에게 하는 역할에 자기 입장을 놓아 보고 자기가 의붓자식을 친엄마에게서 떼어 놓고 있다는 생각에 죄의식을 느꼈다. 그녀는 에밀리에게 "내가 신드바드 때문에 고통스러워하는 것과 마찬가지로 다른 여인을 괴롭히고 있다고 생각하면 끔찍합니다"라고 전했다. 부인이 그를 버린 것이었기 때문에 가먼에게는 우선권이 있었다. "우리 모두가 죄악 속에서 살기 때문에 이혼이란 어려운 일입니다." 동시에 케이

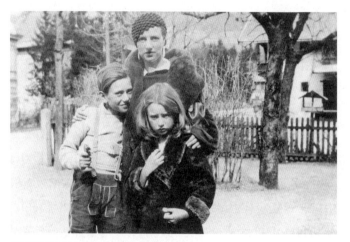

1930년대 중반 신드바드와 페긴과 페기(개인 소장품)

는 페기가 다른 아이를 맡을 능력이 있는지를 따져 물어 페기를 괴롭혔다. 이에 페기는 데비가 모든 사람을 배려할 수 있을 만큼 충분히 똑똑하다고 대꾸했다.

점차 페기는 존 홈스를 잊어 갔다. 3월에 그녀는 에밀리에게 "내가 존 홈스와 결코 행복하지 못했다는 사실을 일깨워 준, 아니 그것을 확인해 준 데"에 감사하는 편지를 보냈다. 이것은 새로운 변화였다. 시간이 가면서 페기는 자기의 '위대한 사랑'에 점차 의심을 품게 되고 그와 함께 보낸 시간을 좀 더 면밀히 분석했다. 그럼에도 에밀리가 존에 대한 얘기로 가득 찬 편지를 보내왔을 때 페기는 그것을 읽기가 매우 힘들었다. 그 편지는 "물론 그와의 삶은 끝났습니다. 그 사실을 받아들이는 것은 고통입니다. 그러나 한편으로 그의 죽음은 우리에게 각기 다른 두 여인을 남겨 놓았습니다"라고 말하고 있었다. 1936년 1월 어느 날 일기에 에밀리는 페기가 한 말을 써 놓았다. "나는 존이 다시 살아 돌아온다 해도 술 마시는 존과는 함께 살 수 없음을 압니다." 페기는 가면과 함께 일상의 잡다한 일을 해 가면서 존에 대한 생각으로부터 멀어져 갔다. 그러면서도 그녀의 생활은 안정되지 못했다. 에밀리에게 보낸 편지에서 페기는 이렇게 적었다. "나는 넘쳐나는 에너지를 집안일로 소진합니다. 그러지 않으면, 가면이 과거의 존만큼 나를 원하지 않는 것을 알기 때문에 그의 사랑을 지나치게 갈구하게 됩니다. 내게는 주체하지 못할 에너지가 넘쳐나지만, 그는 내가 자기나 자기가 하는 일에 관심이 없다고 생각합니다." 에밀리는 이런 불균형을 간파하고 주나에게 이렇게 전했다. "페기

는 가면을 미치도록 사랑합니다. 그 남자가 페기를 사랑하는 것보다 훨씬 더 사랑합니다. 페기에게 이런 경우는 처음입니다." 가면의 무관심이 페기를 두렵고 불행하게 함은 의심할 여지가 없었다. 그러나 시간이 가면서 그런 현상은 페기를 강하게 만들 것이었다.

1935년 11월, 로런스의 여동생이며 페기 못지않게 로런스의 관심 대상이었던 클로틸드가 존의 경우와 같이 맹장 수술 도중 마취 상태에서 죽었다는 소식이 뒤늦게 런던에 도착했다. 페기는 "클로틸드처럼 자기와 직접적으로 연결되어 있었고 또 그토록 활기찼던 사람이" 죽을 수 있다는 데 놀라움을 느꼈다. 한편 페기는 로런스 걱정을 했다. 로런스는 이미 케이와 함께 데번을 떠나 파리에 가 있었다. 로런스는 그해 또 다른 두 사람을 잃었다. 하나는 그의 아버지이며, 또 하나는 그에게 메제브의 산장을 살 만큼의 돈을 유산으로 남겨 준 삼촌 조지였다.

같은 해 신드바드는 베데일스 학교로 진학했다. 페기에게는 편리하게도 피터스필드에 있는 기숙학교였다. 이미 열렬한 운동선수 지망생이던 그는 베데일스에서 크리켓광이 되었다. 페긴은 예전과 같은 학교에 그냥 다녔다. 이때 페기의 성姓을 어떻게 할 것인가 하는 문제가 생겼다. 그들은 가면으로 하기로 정했고(더글러스 가면의 어머니도 동의했다) 가면은 페기에게 페긴의 학교 교장을 만나 의논하라고 제의했다. 여성인 교장은 그녀 자신도 결혼을 하지 않아서 어떻게 해야 할지 몰랐다. 페기는 이런 바보스러운 면담을 하게 만든 가면을 결코 용서하지 않았고, 자기 성을 구

겐하임으로 돌려놓았다.

페기와 가먼은 크리스마스를 남프랑스에서 가먼의 누이 부부와 함께 보냈다. 아이들은 로런스와 케이에게 맡겼다. 그러나 그들은 자주 언쟁을 하여 여행은 순탄치 못했다. 에밀리의 일기는 가먼과 페기가 함께 있던 시간 못지 않은 시간을 서로 떨어져 보냈음을 말해 준다. 1월 16일자 일기에 그녀는 이렇게 적었다. "그들은 서로 맞지 않아 함께 있을 수가 없다. 나는 이 사실을 지금껏 말하지 않았지만 이번에는 적는다. 그들은 섹스 이외에는 통하는 점을 가지고 있지 못하다. 페기는 나름대로 최선을 다했지만 사태만 악화될 뿐이다. 이제 그녀는 정말로 그를 떠나려 한다."

2월에 페기는 에밀리에게 편지를 보내 도싯에서 가먼의 생일을 축하했던 끔찍한 주말에 대해 설명했다. 둘 사이의 심각한 장애물은 가먼이 점점 더 공산주의에 몰입해 간다는 사실이었다. 그는 유트리 코티지에 만들어 놓은 작업실에서 온갖 마르크스 관련서를 읽었다. 페기는 "이제 와 생각해 보면 존과는 평화롭게 살 수 있을지 몰라도, 가먼과는 그의 공산주의 때문에 그럴 수 없습니다. 그래서 나는 그와 헤어져야 할 것 같습니다"라고 에밀리에게 써 보냈다. 페기는 잠시 정치에 관심이 생긴 듯했지만, 그 부정직함은 견디기 어려웠다. 그들은 정당 정치에 대해 언쟁하고 스탈린Iosif Stalin을 놓고 다투었다. 가먼과 그 정당은 매사에 답을 가지고 있었다. 더욱이 가먼은 공산주의를 근거로 승마를 포함한 모든 오락을 포기하고 방문객은 오직 공산주의자들, 특히 노동자들만 받자고 주장했다. 그는 페기의 비싼 차 이스파노 수이자를 타

고 지방을 돌아다니며 강연하고 당원을 모집했다. 그는 자기의 그런 모습이 얼마나 부조화적인지 전혀 깨닫지 못했다. 그는 페기도 가입하기를 바랐고, 그러려면 우선 당을 위해 어떤 일을 해야 한다고 그녀에게 말했다. 결국 페기는 영국 공산당 서기장 해리 폴리트Harry Pollitt에게 가입하고 싶지만 자기는 두 아이를 돌보아야 하므로 시간이 없다는 편지를 보냈다. 어쨌든 공산당은 그녀를 받아들였다(그녀는 이에 대해 침묵하기로 했다. 아마도 그것이 알려지면 언론에서 몰려올 것을 알고 그랬을 터이다. 그러나 회고록에서는 이에 대해 솔직히 썼다).

분명 페기는 공산당이 목표하는 것들 중 많은 부분에 어렴풋이 공감했다. 그러나 가먼이 요구했을지라도, 그녀는 사상적으로 공산주의를 수용하기는 원치 않았다. 두 사람은 출발점부터 달랐기에, 공산주의는 그들이 함께할 수 있는 것이 아니었다. 한편 에밀리는 여전히 오클리가 7번지에 살면서(피터 호어가 바로 아파트 아래층에 살았으며 안토니아 화이트는 오클리가 105번지에 살았다) 주나를 대리해서, '페이버 앤드 페이버' 출판사에서 일하던 T. S. 엘리엇Thomas Stearns Eliot에게 주나의 『나이트우드』를 출판해 달라고 졸라 대고 있었다. 1936년 1월에 엘리엇은 그 소설을 출판하겠다고 그녀에게 연락했다. 미국에 있던 주나는 경제적으로 매우 어려운 처지였으며, 에밀리의 독촉으로 페기는 그녀에게 매달 다시금 백 달러씩 보내 주기로 동의했다. 에밀리의 끈질긴 부탁으로 페기는 주나가 늦은 봄에 다시 영국으로 이주해 오는 비용을 지불하기로 합의했다. 그러자 주나는 에밀리의 집으로 들어갔고 그 후 페기

를 보러 유트리 코티지로 여러 번 찾아왔다. 6월에 에밀리는 일기에 이렇게 적었다. "주나가 영국 사람들은 죽을 것 같지 않아 보인다고 했다. 페기는 그 사람들은 살지 않으니까 결코 죽지도 않는다고 말했다."

여름에 페기는 열흘 동안 베네치아로 여행을 떠났다. 처음 며칠은 신드바드, 그리고 파리 시절부터 좋은 친구였던 메리 레이놀즈와 함께 지냈다. 그 후 신드바드는 메제브로, 메리는 파리로 각자 돌아가고 페기 혼자 베네치아에 있었다. 그녀는 자신이 혼자서 견딜 수 있을 뿐 아니라 아주 잘 지낼 수 있음을 깨달았다. 그녀는 이즈음 에밀리에게 보낸 편지에서 진지하게 자신을 돌아보고 있다. "가먼이 나에게 많은 영향을 주었는데 그것들에 대해 당신과 함께 이야기하고 싶군요. 그 사람 때문인지, 혼자 있는 시간이 너무 길어서인지, 아니면 고통을 많이 받아서 그런지 몰라도, 나는 지금 전보다 더 안정되고 몸가짐도 더 좋아졌다고 생각됩니다. 전처럼 천박하게 굴지 않고 영국에서도 훨씬 편안한 느낌입니다. 지금 이렇게 편안한 것은 아마 여기에 오래 살았기 때문에, 또한 그땐 존이 나에게 열등감을 너무 많이 느끼게 해서 상대적으로 나아진 듯합니다. 그 사람은 그렇게 야비했어요."

페기와 가먼의 관계는 그들의 변함없이 좋은 속궁합에도 불구하고 변질되었다. "가먼과 나는 육체적으로는 여전히 잘 맞지만 정신이나 사고방식은 점점 더 멀어져 가는 것 같습니다"라고 페기는 8월에 에밀리에게 보낸 편지에 적었다. 그해 여름 어느 밤에 페기는 술에 취해 가먼에게 투정을 부렸다고 했다. "너무 비참해

요. 내 인생도 없고 즐거움도 없어요. 내가 그렇게 말하자 그는 자기 인생을 모두 나와 함께하려고 노력하지만 내가 받아 주지 않는다고 했어요. 물론 그 말은 맞아요. 하지만 그는 나에게 맞지 않는걸요." 그녀의 말에 그는 놀랍게도 페기를 "몇 번이고" 때렸다. 이상하게 그녀는 아무렇지도 않았다. "나는 맞는 게 좋았어요. 내 잘못인 줄 알아요. 그렇게 바보 같은 소리를 했으니 오히려 다행이에요. 우리는 한동안 서로 모른 척 냉정하게 보냈고 지금은 좀 나아졌습니다." 육체 관계를 갖고 나면 서로 가까워진 듯 느끼게 됨은 물론이다. 그러나 페기가 이를 그녀가 당연히 당해야 하는 일이라고 생각한 것은 여전히 그녀의 자존심이 흔들리고 있으며 자학 증세가 심하다는 증거였다.

1936년은 에드워드 8세가 1월에 즉위했다가 12월에 퇴위한 해이기도 하다. 페기와 친구들은 이 사건을 열심히 추적했으며, 특히 페기는 『타임 *Time*』지를 읽고 있어 영국 언론에선 다루지 않는 자세한 내용들을 알고 있었다. 주나는 국왕을 인터뷰하고 나서 (어쩐 이유에서인지 그 내용은 발표되지 않았다) 자기 친구들에게 국왕이 어떻게 "궁전 여기저기에서 그녀를 만났는지"에 대한 이야기를 했다. 도로시는 "심프슨 부인과 애인 제왕"을 점성학적으로 분석하는 편지를 페기에게 보냈다. 페기와 가먼은 좀 호기를 부려, 만약 소문대로 국왕이 미국인 이혼녀인 월리스 심프슨 Wallis Simpson 부인과 결혼을 한다면 가먼이 페기와 결혼해야 한다는 내기를 걸었다. 국왕이 퇴위하고 결혼하는 것이 사실이 되자 가먼은 유트리 코티지로 전보를 보냈지만, 결혼은 거절했다. 화가 난

페기는 촘촘히 꽃을 심어 놓은 화단을 파헤쳐 버렸다. 다음 날 아침에 모두 다시 심었지만, 이후로 사람들은 이 화단을 "심프슨 부인 화단"이라고 불렀다.

페기는 1936년 크리스마스를 파리 '루아얄 콩데' 호텔에서 보냈다. 이 호텔은 1929년에 페기와 존이 단골로 다니던 곳이었다. 페기는 그곳에서 에밀리에게 편지를 보내 그녀가 당시 사귀고 있던 웨일스 출신 시인 딜런 토머스Dylan Thomas•에 대해 물었다. 그러면서 자기가 메리 레이놀즈와 보낸 "뜨거운 하룻밤"에 대해 이야기했는데 그녀가 말하듯 "말보다는 행동으로 끝난" 이 밤은 생각건대 레즈비언의 시도였던 것 같다. 잘되지는 않았지만 — "그러나 단지 알아보려는 것뿐이었으니 물론 즐기지는 못했습니다" — 이 일로 해서 그녀는 앞으로 메리와의 우정이 어떻게 될지 두려워했다.

그러나 페기는 자기 인생의 한 장이 끝나 가고 있으며, 뭐라고 말하기는 어렵지만 새로운 장이 시작되는 것을 느꼈다. 당시에 그녀가 쓴 한 편지는 이렇게 기록하고 있다. "새로운 삶에 대한 생각을 견뎌 낼 수 없지만, 지나간 나의 인생은 확실히 부서졌다. 그러나 아직은 가면을 사랑하고 있다." 3월이 되자 두 사람은 자기들의 동거 생활은 끝났다고 결론 내렸다. 가면은 자기와 공산주의 사상을 같이하는 노동 계급의 여자 하나를 만났다. 그러면서

• 1914~1953, 코믹하고 환상적이며 파토스 가득한 시로 유명하다. 알코올 과음으로 뉴욕에서 사망했다.

도 둘은 전과 마찬가지로 그해 여름휴가를 웨일스에서 함께 보냈다. 아이들 때문이라고 가먼이 주장하여 그들은 모두 함께 갔다. 봄 내내 그들은 유트리 코티지에서 몇 번씩 주말을 함께 보냈으며 육체 관계에서는 여전히 서로가 만족했다. 다투고 불화를 일으키면서도 그에 있어선 변함이 없었다.

그러나 여러 가지 계기로 문제는 악화되어 갔다. 6월 8일에 페기는 에밀리와 주나에게 보낸 편지에서, 자기 모습을 남에게 보여 줄 수가 없어 불과 며칠이라도 런던에는 가지 못하겠다고 했다. 가먼이 의도적으로 테니스공을 그녀의 배 쪽으로 쳐서, 그녀는 미끄러져 앞으로 넘어지면서 피를 많이 흘렸던 것이다. 여전히 아이들을 가끔씩 돌보아 주던 필리스 존스는 페기에게 "이런 어리석은 생활"을 끝내고 가먼을 다시는 만나지 말라고 했다. 페기는 그 말을 인정하면서도 "피 흘린 얘기 해 보아야 좋을 것 없다"고 하면서 가먼과 친구로서 계속 만나기를 원했다. 그녀와 가먼은 시골에서 무미한 주말을 보내고 "하디 소설의 주인공 같은 훌륭한 여자"가 일하는 술집에 갔다. 페기는 6월 말의 편지에서 "가먼은 나를 실망시키고 싶지 않다고 하면서도, 자기와 공산주의를 함께하는 다른 여자와의 지금 생활을 내가 인정해 주기를 바란다고 말했습니다"라고 적었다. 페기는 이에 동의했고 그 후 가먼과 그의 애인은 웨일스로 그의 아이들과 함께 휴가를 떠났다.

그러나 (에밀리에게 보낸) 같은 편지에는 새로운 변화를 암시하는 흥미로운 한마디가 있었다. "그는 또 아트 갤러리 같은 건 그만두라는 등 내 생활을 좌우하려는 불필요한 충고를 수없이 했습

다. 그러나 나는 이제 결코 그가 나를 은근히 파괴시키도록 용납하지 않을 겁니다." 이것이 페기가 어떤 계획을 품고 있다는 것을 보여 주는 최초의 암시였다.

페기 왈드먼과 나눈 대화가 그녀에게 아이디어를 주었던 것이다. 1937년 5월 11일 페기 왈드먼이 보낸 편지에는 이렇게 적혀 있었다. "당신이 그렇게 화가 났고 불행한 생활을 한다니 참으로 가슴이 아픕니다." 그러고는 이런 내용이 이어졌다.

나아가 나는 당신이 어떤 진지한 일을 — 아트 갤러리, 북 에이전시 같이 몰두할 수 있으면서도 다른 사람 때문에 상처받지 않는 그런 일을 하기 바랍니다. 훌륭한 화가나 작가를 돕는 일이라든지, 당신 스스로 소설을 쓰는 일은 더욱 좋고요. 그렇게 되면 주말에 가면이나 기다리며 자신을 산산조각 내는 그런 생활보다는 훨씬 좋을 것이라는 생각을 합니다. 당신이 지금 하는 일상생활 이외에 관심 있는 다른 무언가, 특히 당신을 격려하고 자극하는 사람들과 접촉할 수 있는 일을 활발하게 한다면 당신의 미래는 훨씬 덜 고통스러울 것입니다.

6월 21일에 에밀리는 주나에게 보낸 편지에 페기는 "저속하지 않은 갤러리"를 열고 그 위층에서 살기 바란다고 적었다. 7월이 되자 페기는 확고한 계획을 짜느라고 바빴다.

일은 그렇게 간단하게 시작되었다. 페기는 자신이 창작하는 사람들과 함께하기를 바란다는 것을 알았고 이미 로런스 베일, 주나 반스, 엘리너 피츠제럴드, 엠마 골드만 등을 후원하는 행동에

익숙해 있었다. 훗날 그녀는 기자 한 사람에게 자기가 함께 지내
온 "미친 듯이 자기 본위적인 예술가들"에 대해 자기는 "광적으로
열성적"이었다고 말했다. "그 사람들은 놀랄 만한 아이디어와 상
상으로 가득 차 있습니다, 증권 브로커나 변호사보다는 훨씬 생
기 있는 사람들이죠."

　페기는 또 그녀가 받은 행운의 유산으로 뭔가 건설적인 일을 해
야 한다고 했던 옛 선생님의 권유를 잊지 않았다. 그녀는 이제 세
번째 "남편"과 끝을 냈다. 그것은 오랜 기간에 걸친 불쾌한 관계
였기에, 그녀로 하여금 새로이 장기적인 인간관계를 찾기를 망설
이게 만들었다. 그녀로서는 남자가 없는 삶을 상상하기란 어려
웠지만, 앞으로 예술가들을 지원하겠다는 다짐 — 어떤 의미로는
이미 10년 이상 해 온 활동 — 과 자신만의 일을 한다는 사실은 하
나의 도전이자 독립을 약속하는 것이었다.

　페기 왈드먼이 최선의 방안으로 제안한 소설 쓰기는 참으로 흥
미를 돋우는 일이었다. 그러나 페기 구겐하임은 작가로서는 자
기가 분명 헤매게 될 것임을 알고 있었다. 불규칙적인 삶, 자기에
게 있는지도 확신할 수 없는 내적 자질, 편지 쓰는 데 말고는 일찍
이 발휘해 본 적이 없는 글쓰기 재주에 의존해야 할 터였다. 그녀
의 일기도 그저 존 홈스를 주제로 해서 시작되었던 것이다. 페기
왈드먼이 말한 "북 에이전시"는 무엇을 뜻하는지 그녀로서는 분
명히 알 수가 없었다. 저작권 대리인을 뜻하는지 혹은 출판사를
뜻하는 것인지? 그러나 출판사는 너무 많은 돈을 필요로 했고, 또
양쪽 모두 도서 분야에 대한 지식을 요구했는데 그녀에게는 그런

것이 없었다. 이후 그녀의 활동에서도 문학적인 면모는 보이지 않았다.

반면 미술은 즉각적인 매력을 가지고 있었다. 가까운 곳에 격려가 될 사람도 있었고, 이미 완성된 청사진도 있었다. 구겐하임가의 넷째 삼촌 솔로몬과 그의 부인 아이린은 미술에 대한 높은 식견이 있어 1920년대 중반에 이미 옛 거장들의 작품을 수집했고, 또한 이탈리아와 플랑드르* 화가의 그림과 바르비종파 네덜란드 화가들 그리고 앙투안 바토Jean-Antoine Watteau**의 그림들도 소장하고 있었다. 그러다가 1927년 그들은 힐라 레바이 폰 에렌바이젠 Hilla Rebay von Ehrenweisen 남작 부인을 만났다. 그녀는 인물 초상화를 그리면서도 구상주의보다는 추상주의, 소위 비구상 미술을 열렬히 주창하던 독일 화가 겸 콜라주 작가였다. 그녀는 또 이런 부류의 예술은 영적靈的일 필요가 있다는 확신에 집착하고 있었다. 처음에는 아이린이, 그리고 나중에는 솔로몬 역시 레바이(남작 부인은 이 이름으로 널리 알려져 있었다)에게 빠져 버려, 솔로몬의 초상화를 그리도록 그녀를 고용하였다. 많은 포즈를 시도하며 초상화를 그리는 동안 레바이는 솔로몬과 사랑에 빠졌고 그의 애인이 되었다. 그녀는 폴란드 태생의 화가 루돌프 바우어Rudolf Bauer의 작품을 그에게 보여 주고 현대 미술 작품을 수집하겠다는 약속을 받아 냈다. 유럽으로 그림을 사러 간 솔로몬과 힐라는 칸딘스

• 현재의 벨기에 남부, 네덜란드 남서부, 프랑스 북부를 포함하며 북해에 면한 중세의 국가
•• 1684~1721, 전원의 매력과 우아함을 담은 로코코 양식의 그림을 완성한 프랑스 화가

키, 클레, 들로네, 샤갈, 몬드리안을 비롯한 많은 화가들의 그림을 수집하기 시작했다. 불행히도 레바이가 좋아하는 바우어의 그림이 주종을 이루었지만, 아이린은 그 화가를 싫어하였고 사실 그의 그림은 수준 이하였다. 솔로몬은 그림을 수집하여 메트로폴리탄 미술관에 기증할 작정이었으나, 1930년에 힐라 레바이는 '비구상 미술의 전당'을 목표로 하게 되어 1937년에는 솔로몬 R. 구겐하임 재단을 설립하였고 1939년 개장을 목표로 미술관 건립을 추진하였다. 그즈음엔 수집품이 너무 많아 솔로몬은 사람들에게 보여 주기 위해서 카네기 홀을 빌려야 했으며, 힐라는 아예 그곳에서 거주하고 있었다. 솔로몬이 플라자 호텔에 가지고 있던 방 여덟 개짜리 스위트룸은 소장품들로 꽉 찼고, 아이린이 좋아하던 옛 거장들의 작품은 그녀의 방으로 옮겨졌다가 나중에는 팔리게 되었다.

페기는 대부분의 친척들을 피해 다녔지만, 1920년대에 뉴욕을 방문했을 때 불가피하게 더러 친척들을 만났는데 그러는 중에 카네기 홀의 아파트에 있는 삼촌의 미술품들을 보았을 가능성이 있다. 숙모 아이린은 또한 페기가 연락을 유지하고 있는 몇 안 되는 친척 중 하나였다. 1937년의 신문과 잡지 들은 개장이 임박한 미술관을 대서특필하고 있었다.

미술품을 수집하고 미술관을 설립하는 것은 1920~1930년대 부자들이 경쟁적으로 벌이던 활동이었다. 애비 올드리치 록펠러 Abby Aldrich Rockefeller는 화가 아서 데이비스의 후원인인 릴리 P. 블리스Lillie P. Bliss와 수집가 메리 퀸 설리번Mary Quinn Sullivan과 함께

1929년 '현대 미술관Museum of Modern Art, MoMA'을 설립하고 젊은 앨프리드 바 2세Alfred Jr. Barr를 책임자로 임명했다. 전적으로 현대 미술에 봉헌된 이 미술관은 페기가 앞으로 찾아다닐 작품들과 유사한 경향을 추구하고 있어서 페기는 이곳의 활동에 민감한 관심을 가지게 되었고 이후 바의 지도를 받게 되었다.

'스탠더드 오일' 상속자의 부인인 애비 올드리치 록펠러는 1935년 2백 여 점에 이르는 그녀의 소장품을 MoMA에 기증했으며, 아들 넬슨도 많은 작품을 기증했다. 거트루드 밴더빌트 휘트니Gertrude Vanderbilt Whitney•는 1931년 자신의 이름을 딴 미술관을 설립하고 그녀가 수집한 7백 점 이상의 소장품을 기증했다. 그녀는 애시캔 화파••에 기울어 있었는데 여기에는 존 슬론John Sloan, 조지 럭스George Luks, 에드워드 호퍼Edward Hopper, 토머스 하트 벤턴Thomas Hart Benton••이 들어 있었다. 휘트니가에서 2년마다 개최하는 휘트니 비엔날레는 1932년에 시작되었으며 미국 미술의 가장 충실한 소장전으로 유지되고 있다.

재정적으로 말하면 페기는 록펠러나 휘트니 부인 정도의 그룹에는 낄 수 없었으며, 또한 그들과 같은 기질도 가지지 못하여

• 1875~1942, 해운과 철도 사업으로 거부가 된 코닐리어스 밴더빌트의 증손녀이다. 젊어서부터 그림에 관심이 있던 그녀는 1896년 헨리 페인 휘트니와 결혼 후 조각을 공부하고 미술 후원 활동을 했다.

•• 1920년대 뉴욕시를 중심으로 활동한 사실주의 화가들. 여덟 명의 화가들로 단 1회의 전시회를 하였으나 20세기 미국 화단에 하나의 유파를 이루었다.

•• 1889~1975, 1930년대 미국 화가이자 벽화가. 프랑스 미술이 지배하는 화단에 불만을 품고 미국 남부와 중서부가 미국 미술의 근원이며 힘이라고 믿었다.

실제 창작의 영역에는 미치지 못했다. 페기의 바람은 예술가들을 알고, 그들과 함께 살며 함께 일하고, 그들 활동의 일부가 되는 것이었다. 그런 의미에서 그녀의 프로젝트는 당대의 다른 유명 인사들이나 삼촌 솔로몬의 활동보다는 훨씬 더 대중적이었다. 솔로몬 구겐하임은 다른 많은 독일계 유대인과 마찬가지로 큰 재산을 모으자 미학美學으로 전향함으로써 사업가 이상의 위치를 차지하게 되었다. 비구상 미술은 모든 유類의 더러워진 현실로부터 추출된 것이므로 유미주의의 궁극점이었다.

컬렉션을 형성하려는 페기의 의욕에 동지들이 있긴 했어도, 그녀가 하려는 일은 어느 모로 보나 전혀 일반 대중의 존경을 받을 만한 일은 아니었다. 다른 구겐하임 형제들이나 그 자식들이 자선 사업으로 유명하긴 했지만, 솔로몬의 미술품 수집은 처음에는 비정상적으로 여겨졌다. 더욱이 수집과 페기가 시작하려는 미술품 거래는 또 전혀 별개의 형태였다. 구겐하임가 여자들은 일을 하기로 되어 있지 않았고, 미술품 거래의 세계는 무법적이었으며 때로는 전혀 존경할 수 없는 것이기도 했다. 의심할 나위 없이 페기는 이와 같은 편견들을 뒤집기를 좋아했으며, 어렵게 획득한 보헤미안 기질은 그녀로 하여금 기회가 있을 때마다 선배 수집가들을 비판하게 만들었다. 나아가 페기는 삼촌을 매혹한 추상 미술뿐 아니라 초현실주의에도 관심을 갖게 되는데, 초현실주의는 가끔씩은 모독적인 방법으로 끊임없이 섹스와 권력의 관계를 끌어들이고 있어 그녀의 삼촌에게는 천박하게 보였을 것이다.

1937년 크리스마스 바로 전에 페기는 에밀리에게 편지를 보내

"내 인생은 이상한 방향으로 돌아섰습니다. 나도 전혀 믿을 수 없어요. 사랑 없이, 남자 없이 살면서 행복할 수 있다니 믿을 수 없을 정도로 좋은 기분입니다"라고 했다. 이것은 그녀가 일찍이 상상할 수도 없었던 미래였다. 비록 그녀가 재미있고 재능 있는 남자들을 계속 갈구하긴 했어도, 1925년 스위스 스키장에서 로런스를 두고 파리로 돌아와 함께 잤던 한 사람을 제외하고는 지속적으로 일부일처를 유지한 것을 보면 1920~1930년대에 폐기는 훌륭하게 처신한 편이다. 정해진 운명, 즉 부르주아적 결혼과 귀족적 부인의 삶에서 탈출한 후 그녀는 위대한 성공을 이룩하게 된다.

그녀는 창조적인 예술가들에 둘러싸여 있으면서도 가사의 책임에 끌려가기도 했다. 그녀는 시골집들을 돌아다니며 헤이퍼드 홀과 같은 전원적 살롱을 만들 수도 있었다. 그러나 그런 데서는 그녀가 진정으로 보여 줄 만한 것이 없었다. 그녀가 마흔이 되는 생일이 다가오고 있었다. 앞날이 그녀를 두려움으로 가득 차게 했을지도 모른다. 그러나 이때 그녀는 오직 가능성만을 보고 있었다.

8
새로운 인생

1937년 여름에 페기의 어머니가 잘 훈련된 간호원과 함께 런던에 왔다. 유감스럽게도 페기는 플로레트가 폐암을 앓고 있으며 6개월 이상 살기 어렵다는 사실을 알게 되었다. 그리하여 페기는 크리스마스 때 뉴욕에 갈 계획을 세웠다. 플로레트는 잠시 파리로 가서 크리용 호텔에 묵고 있었다. 페기는 8~9월에 메제브로부터 아이들을 오라고 해서 함께 어머니를 방문했다. 이때 페기는 어머니가 자신이 얼마나 심각한 상태인지 모르고 있다고 생각했다. 플로레트는 9월 말에 뉴욕으로 돌아와서, 이틀간 의식을 잃고 산소실에 있다가 11월 15일에 사망했다. 페기는 에밀리에게 편지를 보냈다. "심한 충격이었습니다. 내 생각에 어머니는 줄곧 모든 것을 알고 계셨던 것 같아요. 그것이 몹시 가슴 아픕니다." 페기는 나중에 어머니의 유산으로 45만 달러를 받았고, 이 돈도 역시 그

녀의 새로운 프로젝트에 잘 쓰이게 된다.

어머니가 사망하고 몇 달 지나 페기의 일생에 격렬한 시기가 시작된다. 두 남자와의 연애가 시작된 것이다. 하나는 전혀 생소한 세계로 그녀의 관심을 끌어가던 한 남자와의 관계였고, 다른 하나는 이후 대단히 유명해질 한 남자와의 극도로 불규칙한 관계였다. 정서적으로 말하자면 그녀는 이즈음 자신이 좋아하는 것은 무엇이든지 할 수 있는 자유를 발견하고 완전히 자신의 삶을 살고 있었다. 가장 중요한 사실은 페기가 직업적으로나 기질적으로나 자신의 존재 이유는 현대 미술의 발전에 기여하고, 그 분야의 좋은 작품을 수집하며 예술가들과 어울려 생활하는 것임을 깨달은 점이다.

에밀리 콜먼은 딜런 토머스와 연애하던 기간 동안 다른 유명 인사와도 정사를 벌인 적이 있었다. 그녀의 상대였던 험프리 제닝스Humphrey Jennings는 확실히 독특하고 엄청난 재능의 소유자였다. 페기는 그 사람이 "도널드 덕"처럼 생겼다고 했고, 주나의 섬세한 묘사에 의하면 "그는 껍질을 벗겨 놓은 기린같이 병들고 바짝 마른 데다 눈동자는 빨갛고 귀는 쓸데없이 컸지만, 성격은 다정했고 좋은 점도 있었다." 이때 페기는 유트리 코티지를 가먼에게서 빌려 쓰고 있었는데 그곳으로 제닝스가 페기를 만나러 왔다. 페기의 회고록에 따르면 "마침 에밀리도 있었는데, 그녀는 제닝스와의 관계를 끝낸 뒤였다. 에밀리는 마치 더 이상 필요 없는 이상한 물건처럼 그 사람을 나에게 소개했다. 그래서 나는 그의 방으로 갔고 서로가 같은 생각임을 알게 되었다." 이렇게 해서 여섯 주

에 걸친 꽤나 소란스러운 관계가 시작됐다.

험프리 제닝스는 페기가 초현실주의로 관심을 돌리고 갤러리를 열고자 결심하는 데 결정적인 요인이 되었다. 1907년 서퍽에서 건축가와 화가 부부 사이에 태어난 그는 케임브리지를 졸업했다. 그는 초현실주의 화가이자 시인이었으며 존 그리어슨John Grierson•의 공보처에서 일하면서 최첨단 다큐멘터리를 제작하는 일을 하고 있었다. 그는 1930~1940년대 영국 최고의 다큐멘터리 감독 중 한 사람으로 알려졌으며, 세인의 시선을 집중시킨 유명한 전쟁 다큐멘터리를 제작하게 된다(그리고 훗날 그리스에서 로케이션 촬영을 하던 중 뒷걸음치다가 낭떠러지에서 떨어져 뜻하지 않은 죽음을 맞았다).

제닝스는 1936년 뉴벌링턴의 갤러리들에서 '국제 초현실주의 작가전'을 조직하고 화가 롤런드 펜로즈Roland Penrose, 저명한 예술사가 허버트 리드와 함께 심사위원회 일에 크게 기여했다. 파리에서는 초현실주의의 대부 앙드레 브르통이 폴 엘뤼아르Paul Éluard와 함께 이 전시를 위한 유럽 미술 작품을 선정했다. 영국의 초현실주의는 유럽 대륙의 그것에서 정치색을 빼낸 경향이 있는, 어느 정도 다듬어진 형식이었다. 그러나 영국 화가들은 상대인 유럽 미술을 예리하게 파악하고 있었으며, 따라서 페기에게 수집가로서 가야 할 정확한 방향을 제시해 주었다. 펜로즈가 "아나키즘

• 1898~1972, 영국 다큐멘터리 영화 운동의 창시자로서 이를 40년간 이끌어 온 거장. 영화의 기록적·교육적 이용 가능성을 처음으로 주창했다.

의 천사"라고 불렸던 허버트 리드는 영국의 초현실주의 미술가들을 『이상한 나라의 앨리스*Alice in Wonderland*』에서 따와 "앨리스의 아이들"이라고 불렀다. 영국의 초현실주의 미술가에는 제닝스, 헨리 무어, 폴 내시Paul Nash, 아일린 아거Eileen Agar, 휴 사이크스 데이비스Hugh Sykes Davies, 콘로이 매독스Conroy Maddox와 신동 데이비드 개스코인David Gascoyne이 포함된다. 이들의 활동 중심은 코크가街에 있던 '런던 갤러리'였다. 그 갤러리는 펜로즈 소유였으며, 운영은 르네 마그리트의 친구이자 지지자인 벨기에 태생 초현실주의 작가 E. L. T. 므장스Édouard Léon Théodore Mesens가 하고 있었다. 1936년 전시회는 2만 5천 명의 관람객을 끌었다. 개막식에서는 브르통이 연설을 했고, 엘뤼아르는 프랑스 초현실주의 시 여러 편을 읽었으며, 개스코인과 제닝스도 자작시를 낭송했다. 전시회는 많은 논란을 일으켰는데, 사람들은 전시된 작가 모두 진정한 초현실주의 미술가가 아니라는 느낌을 받았다. 가면은 페기에게 주나와 함께 가 볼 것을 권했지만 그녀는 가지 않았다. 페기는 훗날 다음과 같이 냉담하게 기록했다. "우리 둘은 이미 잘 알고 있어 거절했다. 초현실주의는 오래전에 끝났으며 1920년대에 이미 충분히 보았다." 그녀는 사실 1920년대에 이미 초현실주의를 경험했다. 『살인이요! 살인이요!』의 독자들은 알겠지만 로런스 베일은 일찍이 다다이즘의 추종자였으며, 그것이 발전하여 꽃을 피운 것이 초현실주의였다. 페기는 이에 "앞으로의 사태에 비춰 볼 때 이것은 가장 이상한 우연의 일치였다"고 덧붙였다.

1937년 제닝스는 페기가 런던에, 특히 '마요르 갤러리' 근처에

아트 갤러리를 개장할 수 있도록 애를 썼다. 프레디 마요르Freddy Mayor의 갤러리는 본드가 뒤, 벌링턴 아케이드 끝에 있는 코크가에 있었다. 그곳은 예전에 전당포가 늘어서 있다가 나중엔 양복점 거리가 된 장소로, 에드워드 시대의 풍류로 유명했다. 마요르는 "작은 키에 벌건 얼굴, 중산모를 쓰고 시가를 문 호탕한 인물이었으며, 그림에 대한 고상한 취미가 경마에 대한 열정에 버금가는" 사람이었다. 그는 1925년 시가 상점 뒤 한구석에 '레드펀 갤러리'를 열었다. 1933년에는 그림 수집가인 더글러스 쿠퍼Douglas Cooper를 파트너로 하여 그곳을 '마요르 갤러리'로 다시 개장했다. 당시 코크가 18번지에 있던 그 갤러리는 1926년에 후안 그리스, 1933년에 호안 미로, 1934년에는 파울 클레를 전시했다. 인근 28번지에는 런던 갤러리가 있었으며, 그곳 역시 현대 미술에 중점을 두었다. 당시는 초현실주의에 관심을 가지고 갤러리를 설립하는 사람들이 환영받는 분위기였다. 페기는 전에 존 홈스와 살 때 워번 스퀘어에서 이웃이었으며 서로 연락을 많이 했던 윈 헨더슨을 찾았다. 전에도 갤러리의 관리인을 시켜 주겠다고 약속한 바가 있었기에 페기는 그녀로 하여금 코크가에 좋은 장소를 찾아보도록 했다.

페기는 9월에 파리로 가서 어머니와 함께 크리용 호텔에 머물렀을 때도 아직 갤러리를 가지고 있지 않았다. 험프리 제닝스가 그녀를 따라와서, 페기는 센강 좌안의 호텔에 방을 정해 놓고 주말을 그와 함께 침대에서 보냈다. 그는 다음 주말에 또 찾아왔지만, 그에 대해 애초의 매력을 잃어버린 페기는 험프리 혼자서 호

텔을 잡아 머물게 하고 자기는 어머니와 함께 크리용 호텔에 있었다. 험프리는 마르셀 뒤샹을 만나고 싶어 했고, 페기는 메리 레이놀즈를 통해 이미 그를 알고 있던 차였으므로 함께 만나러 갔다. 그들은 또한 브르통을 그의 갤러리 '그라디바'로 가서 만났다. 험프리는 그를 알고 있었지만 페기는 그렇지 못했다. 페기는 그가 "우리 안에서 왔다 갔다 하는 사자같이 보였다"고 했다. 다음에 그녀와 험프리는 화가 이브 탕기를 만나 앞으로 세울 페기의 갤러리에서 그의 그림을 전시할 것을 의논했고 페기는 이에 동의했다. 험프리는 그림들을 거는 방법에 대해 새로운 아이디어를 가지고 있었다(페기는 그 혁신적인 설치 아이디어를 공개하지 않았으나, 훗날 자신이 뉴욕에 지은 '금세기 예술 갤러리'를 설계한 건축가 프레더릭 키슬러에게는 알려 주었을 것이다). 7월에 페기는 에밀리에게 "험프리의 예술은 신성하고, 그는 천재라고 생각한다"고 말했지만, 12월에는 "그 사람을 떼어내 버려" 다행이라고 말했다. 11월에 페기는 에밀리에게 그와 한 번 놀아난 것을 고백하고 "그것은 H. J.(험프리 제닝스)를 개량시켜 준 일이었지만, 진짜 아무도 모르게 바람피운 것이고 다시 그런다면 실수"라고 했다. 그러나 편지 말미에 "내가 말하는 건 바로 이 작자 얘기예요"라고 손으로 덧붙여 썼는데, 그를 좋아하지 않는다고 말하면서도 그녀 자신이 바람을 안 피우겠다고는 말하지 않는 셈이었다.

그녀는 험프리를 제쳐 버린 것을 기뻐하면서 에밀리에게 "내 갤러리를 가져 봐야 재미가 없을 거예요. 후원자로 있는 지금이 더 즐거운 때죠"라고 전했다. 험프리는 그가 해야 할 일은 했다.

즉 페기를 제대로 안내하고, 초현실주의와 영국 미술의 현황에 대하여 가르쳐 주고, 펜로즈, 므장스, 리드 등의 거물들에게 소개해 주었다. 이즈음 그녀는 어머니로부터 유산을 상속받는 수속을 진행하고 있었다. 윈은 장소를 물색한 첫날 바로 코크가 30번지에 적합한 자리를 찾아서 1938년 1월 1일부터 18개월 동안 임대하는 계약을 체결했다고 보고해 왔다. 2층에 있는 방으로, 전에 전당포가 있던 곳이었다. 주나는 오랫동안 그 안에서 얼마나 많은 끔찍한 일이 있었겠느냐고 했지만, 페기는 어차피 앞으로 실망스러운 화가들 때문에 그런 일들을 겪게 될 것이라고 생각했다.

페기의 친구들은 그녀의 모험적 사업에 다투어 생색을 내는 인사를 보냈다. 전혀 도움은 주지 못하면서도, 겉으로는 반기는 듯하면서 뒤에서 그녀의 사업을 비하했다. 주나는 에밀리에게 페기의 갤러리 개장에 회의적이라고 하면서 "페기 자신부터가 안정된 마음 상태가 아니며, 자기가 하려는 것이 무엇인지 모르거나 안다고 하더라도 또 그것이 옳은지를 모르는 불쌍한 여자"라고 성토했다. 또 페기의 첫 번째 "멍청한 실수"는 윈 헨더슨 같은 "뚱땡이"를 데려다 놓은 것이라고 하면서 그녀의 덩치가 그림을 사러 오는 사람들을 쫓아 낼 것이라고 비난했다. 해운 회사 상속녀인 낸시 커나드Nancy Cunard는 윈을 보고 "빨간 머리 뚱보 까불이"라고 했다. 윈은 여전히 두 아들 나이절, 이언과 함께 살고 있었다. 나이절은 스무 살 된 사진 교정사였고 이언은 그보다 나이가 많았다. 이즈음 서른여덟의 안토니아 화이트는 두 젊은이 모두와 정사를 가진 끝에 이언에게 붙어 있었다. 페기도 아마 그중

의 하나나 아니면 둘 다(그녀는 나이절과는 아니었다고 말하지만)와 같이 잔 일이 있을 것이다. 주나처럼 안토니아도 윈을 싫어했지만, 윈은 아주 유능했다. 그녀가 첫 번째로 한 일은 아주 눈에 띠는 편지 양식 디자인이었는데, 이는 페기가 앞으로 보낼 모든 편지에 사용될 것이었다. 갤러리 이름을 '구겐하임 쥔'으로 제의한 것도 윈이었다. 이 이름은 파리에서 잘 알려진 '베른하임 쥔'을 고려하고, 또 윗세대인 솔로몬 구겐하임이 운영하는 '비구상 회화 미술관'이 아니라 젊은 인물이 운영하는 또 다른 곳임을 알리기 위해서 생각해 낸 것이었다. 이즈음 구겐하임이라는 이름은 미술계에 잘 알려져 있었으며, 많은 화가들이 페기 삼촌의 그림 매입에 고마워하고 있었다. 솔로몬의 주목을 받지 못한 화가들이 페기가 그림을 사 주기 바랐던 것은 의심할 나위가 없다(일반 대중은 페기가 '가난한' 구겐하임이라는 사실을 몰랐음을 명심할 필요가 있다).

페기가 갤러리를 위해 처음 한 일은 파리로 가서 전시회를 준비하는 것이었다. 자문을 받기 위해 그녀는 메리 레이놀즈의 정부情夫이며 20세기의 가장 영향력 있는 서양 미술가라고 할 마르셀 뒤샹을 찾았다. 이때쯤 그는 작품 제작에서 은퇴하고 체스의 대가가 돼 있었지만 가끔씩은 미술에 손을 대지 않을 수 없었다. 그는 또한 월터 아렌스버그Walter Arensberg에서 캐서린 드라이어Katherine Dreier에 이르기까지 수집가들의 안내자로서 중요한 역할을 했으며 그 분야에서 20세기 미술의 정전正典을 수립하는 능력을 발휘했다.

1887년 프랑스 시골에서 태어난 뒤샹은 1904년 파리로 와서 레제, 그리스, 피카비아 등의 화가들과 함께 '골든 섹션'의 일원이 되었다. 1912년에 그는 입체파의 명작 「층계를 내려오는 누드 Nude Descending a Staircase」를 완성하였다. 연속적 평면으로 여인의 형태를 묘사한 이 그림은 1913년 뉴욕에서 개최된 유명한 아머리 쇼*에서 큰 파란을 일으켰다. 같은 해 그는 스스로 "레디메이드 Ready-Mades"라고 부르는 작품들의 첫선을 보였는데 이는 일상생활에서 쓰는 자전거 바퀴, 병따개, 눈삽 같은 물건들을 이용한 것이었다. 언젠가 비행飛行에 대한 전시회에서 레제는 뒤샹과 콩스탕탱 브랑쿠시에 얽힌 일을 이야기했다. 마르셀은 불가사의할 정도로 무미건조한 사람으로, 아무 말도 없이 자동차며 프로펠러 주변을 걸어 다녔다. 그러다가 그는 갑자기 브랑쿠시를 향하여 "그림은 끝났네, 어느 누가 이 프로펠러보다 더 잘 그릴 수 있겠나? 자네가 할 수 있어?"라고 했다고 한다. 20세기에 죽지 않고 살아 있는 것만으로도 행복한 일이라고 생각했던 뒤샹은, 예술 전반에 대한 관념에 의문을 품게 되었다. 1915~1923년 사이에 그는 기념비적인 작품 「그녀의 독신자들에 의해 발가벗겨진 신부, 조차도(일명 '큰 유리')The Bride Stripped Bare by Her Bachelors, Even(The Large Glass)」를 제작했다. 여러 이미지들을 대형 유리 위에 모아 놓은 이 작품은 미완성으로 남아 있다.

1917년에 뒤샹은 또 다른 작품을 출품했다. 독립 예술가들이

* 1913년에 뉴욕에서 열린 미국 최초의 국제 근대 미술전

주관한 '뉴욕 앵데팡당전' 당시 그는 남자 소변기에 「샘Fountain」이라는 제목을 붙이고 R. Mutt라는 서명을 해서 내놓았다. 이것은 또 한 번 대단한 물의를 일으켰다. 1915년 그는 파리를 떠나 뉴욕으로 갔고, 그곳에서 월터 아렌스버그가 주목한 예술가 무리의 중심이 되었다. 그중에는 만 레이, 미나 로이, 윌리엄 칼로스 윌리엄스, 프랑시스 피카비아와 그의 부인, 작곡가 에드가르 바레즈 Edgar Varèse 등이 포함되어 있었다. 그는 자신의 전기 작가에게 "고독한 인간"이라고 불렸으나, 여자 관계에서 성공하여 "독신자들의 왕"이라는 별명도 얻었다. 그는 우아함의 축소판이라고 할 정도로 매력적이었다.

뒤샹은 단지 보는 사람의 눈에만 영향을 주는 소위 "망막 예술"을 거부했으며, 예술가의 마음이 무엇보다 중요하다고 확신했다. 기질상 다다이즘에 근접해 있던 그는 초현실주의 화가들의 가치를 인정하게 되었고, 페기에게 초현실주의 작품들을 전시해 보라고 권했다. 이런 기질로 인해 그는 만 레이에게 여자 옷을 입은 자기 사진을 찍게 하고 거기에 "에로스, 세라비Rrose, Selavy"•라고 사인을 했다. 그는 1923년 영구히 작품 제작을 포기한 후에도 미술계에 보내는 몇 개의 기증품에 자기 이름으로 서명하기도 했다. 그는 본래 미술 감식가였으나 미술품 거래에도 손을 댔다. 주나 반스는 좋은 의미에서 '요원한' 그의 태도와 놀라운 매력에 대한 인상을, 훗날 1965년 베네치아에 있던 페기에게 전하면서 이렇게

• 불어로 '사랑, 그것이 인생'이라는 뜻의 'eros, c'est la vie'와 동음의 말장난

적었다. "뉴욕에서 마르셀은 영원히 머리 위로 날아다닙니다. 아직까지 아무도 쏘아 떨어뜨리지 못한 새입니다."

1937년에 뒤샹은 여전히 독일계 미국인 후원자 캐서린 드라이어의 엄청난 소장품을 자문해 주고 있었다. 그녀는 자기 소장품을 '소시에테 아노님'•이라고 불렀다. 뒤샹과 함께 방문했던 만 레이가 잡지에 있는 이 프랑스어 구절을 보자 뒤샹은 그것이 '인코퍼레이티드(주식회사)'에 해당한다고 말해 주었고, 이는 컬렉션에 좋은 이름이 되었던 것이다. 소장품에 대한 법적 서류를 만들 때 서류 이름이 '소시에테 아노님 인코퍼레이티드' 또는 '인코퍼레이티드 인코퍼레이티드'••가 되었으니 뒤샹이 좋아했을 법하다(얄궂게도 드라이어는 뒤샹이 1917년 출품한 「샘」을 보고 매우 화를 내며 전시를 거절했던 앵데팡당 그룹의 한 멤버였다).

페기는 뒤샹의 명성을 잘 알고 있었을 것이다. 뒤샹의 행동이 보여 주었던 순수한 선의의(혹은 그렇지 않았는지도?) 유머가 페기의 감수성을 자극했을 것이다. 페기는 훗날 런던 갤러리를 개장할 때 "나는 미술에 대하여 숙맥菽麥을 구별하지 못했다. 마르셀은 나를 가르치려고 애썼다"고 하면서, "그가 없었더라면 나는 어떻게 했을지 모른다. 그는 우선 추상 미술과 초현실주의 미술의 차이점부터 가르쳐 주었다. 그다음 나를 모든 미술가들에게 소개해 주었다. 모두들 나를 매우 좋아했으며 나는 어디를 가나 환대

• '주식회사'라는 뜻
•• 둘 다 '주식회사 주식회사'라는 뜻

를 받았다. 그는 나를 위해 전시회를 기획하고 아주 많은 충고를
해 주었다. 나를 현대 미술계로 진출하게 해 준 것에 대하여 마땅
히 감사해야 할 사람이라 생각한다"고 썼다. 페기가 자기를 현대
미술계에 소개해 준 데 대해 뒤샹에게 드러내 놓고 감사하기를
꺼렸다는 사실에 주목해야 한다. 그녀는 자신이 이전에 받은 미
술사 교육에 대해 자부심을 갖고 있었다. 그녀는 이미 버나드 베
렌슨의 책을 탐독했으며, 그가 서술한 '미술 작품을 보는 일곱 가
지 관점'을 터득하고 있었다.

페기는 자기 갤러리에 전시할 미술 작품을 찾기 위해 파리에 갔
고, 1920년대에 만났던 조각가 콩스탕탱 브랑쿠시를 우선 찾아가
려고 했으나 그때 그는 파리에 없었다. 뒤샹은 그 대신 장 콕토를
찾아가라고 권했다. 콕토는 당시 자신의 희곡 『원탁의 기사들*Les
Chevaliers de la table ronde*』의 공연을 위해 훌륭한 무대 장치를 디자인했
다. 페기는 콕토가 있던 캉봉가의 호텔로 그를 찾아갔다. 거기서
그는 줄곧 아편을 피우며 침대 곁에서 그녀를 맞았다. 어느 날 저
녁 그는 그녀를 저녁 식사에 초대하고 식사 동안 줄곧 반대편에
걸어 놓은 거울 속의 자기 모습을 바라보며 그녀를 유혹했다. 협
상이 끝나자 그는 전시회 도록의 머리말을 써 주기로 합의했다.
그러나 그녀는 그것을 번역할 사람을 찾아야 했다. 페기는 콕토
가 예의 연극을 위해 디자인한 가구와 팻말 몇 개, 그리고 대부분
손을 그린 약 서른 장의 잉크 스케치 원본, 그리고 그가 특별히 페
기의 갤러리 전시를 위해 그림을 그린 침대보 두 장을 빌리기로
했다. 침대보 위에 그린 그림은 배우 장 마레Jean Marais와 다른 남자

들을 누드로 그린 「용기에 날개를 달아 주는 두려움La Peur donnant ailes au courage」(1937)이었는데, 이 그림에서 그는 사람들의 음모陰毛에 그림을 그리고 그 부분 위에 나뭇잎을 핀으로 꽂았다.

영국 세관은 이들 창작품에 대하여 불쾌한 감정을 가지고 전시 자체를 보류하라고 위협했다. 페기가 뒤샹과 함께 세관 사무실에 가서 다툰 결과, 그 그림들은 대중에게는 전시하지 않고 다만 페기의 사무실에서만 보여 주는 것으로 합의를 보았다. 콕토에게 긴 이야기를 하지 않으려고 페기는 그냥 그 그림을 콕토로부터 사 버렸다. 이것이 그녀가 매입한 최초의 현대 미술 작품 중 하나다(나중에 페긴이 그 그림을 자기 침실에 걸어 놓고 온통 립스틱으로 전화번호들을 적어 놓아 모양이 완전히 바뀌었다).

1938년 1월 24일 갤러리를 개장하던 날 전시는 절정을 이루었으며, 그 후로도 두 달간 계속되었다. 페기는 12월부터 2월까지 파리에서 보냈고, 뒤샹이 콕토의 작품을 설치하는 것을 보기 위해 잠시 런던을 방문했다. 그녀는 파리에 있으면서 뒤샹이 감독하고 브르통과 엘뤼아르가 집행하여 1월 17일에 열린 '국제 초현실주의 엑스포'의 개막식에 참석했다. 페기는 1936년 영국 초현실주의 작가들의 전시는 무시했지만, 이즈음에는 민감한 관심을 보였다. 개막식 날 사람들은 포부르생토노레가에 있는 '갈르리 데 보자르'로 몰려들었는데, 그들이 마당에서 만난 것은 구형 택시 한 대였다. 운전석에는 크게 입을 벌리고 있는 봉제 악어 한 마리가 앉아 있었고, 바깥 날씨가 쾌청한데도 택시 안에는 비가 오게 만들어져 있었다. 뒷자리에는 금발의 여자 마네킹이 있

고 그 발아래에는 담쟁이가, 몸에는 달팽이들이 붙어 있었다. 갤러리 안에도 마네킹들이 더 있었는데 하나는 머리 위에 새장이 있고 또 하나는 살바도르 달리가 만든 바닷가재 모양의 전화 수화기가 놓여 있었다. 바닥에는 낙엽이 깔렸고 천장에는 먼지 덮인 석탄 주머니가 걸려 있으며 실내에서는 커피 볶는 냄새가 가득했다. 진열된 다른 신기한 오브제로는 새털로 덮인 수프 단지, 사람 다리 모형 네 개가 달린 의자 등이 있었고, 플래시라이트가 껌벅껌벅 조명을 비추고 있었다. 이것들과 함께 전시된 중요한 작품에는 달리의 「위대한 수음자Great Masturbator」(1925), 막스 에른스트의 「정원의 비행기 함정Garden's Airplane Trap」(1935~1936)이 있었고, 또한 아르프, 자코메티, 무어의 조각과 마그리트, 탕기, 키리코의 그림이 있었다. 이 이벤트는 언론과 일반 대중에게는 대단한 논란을 일으켰지만, 이미 한 평론가가 말한 대로 초현실주의자들의 "14년에 걸친 아방가르드 영역 점령"에 노출되어 있었던 파리지앵들에게는 별반 놀라움이 되지 못했다.

이 쇼는 페기에게는 새로운 발견이었으며 그녀는 여러 번 전시장을 찾았다. 그녀는 설치와 세팅에 대해 대단한 흥미를 느꼈으며, 전시된 그림과 조각 자체도 무척 호기심을 자아냈다. 몇몇 작가들의 상상력은 음산하거나 심지어 위협적이었지만 그녀는 이를 기꺼이 수용하는 듯했다. 뒤샹을 본받아 그녀는 시각적 매력보다도 작가의 모티브나 상상력을 깊이 이해하려고 했다. 또 하나의, 어쩌면 가장 중요한 사실은 그녀가 예술가들과 알게 되었다는 것이다. 뒤샹은 파리 근교의 뫼동으로 그녀를 데리고 가서

장 아르프와 조피 토이버아르프Sophie Taeuber-Arp 부부를 만나게 해
주었다. 이 만남에서 그녀는 훗날 말했듯 "내 컬렉션을 위한 최초
의 구입"으로 아르프의 1933년작 「조개와 머리Shell and Head」를 매
입하게 되었다. 아르프는 페기를 자기 주물 공장으로 데리고 갔
으며 그곳에서 그녀는 처음으로 "매우 광택이 나는" 조각을 보았
다. 그녀가 회고록에서 말한 것처럼 "나는 그것이 너무 좋아서 당
장 달라고 했고" 그것을 얻었다. "그것을 만져 보는 순간 갖고 싶
어"졌던 것이다. 곧이어 뒤샹은 페기를 칸딘스키와 탕기에게 소
개하게 된다.

페기는 이렇게 격앙된 가운데 에밀리에게 편지를 보내 혼자서
독립해 있는 것이 좋다고 하면서, 한편으로는 바람피우는 것도
시인했다. "그렇지만 그것은 자랑할 만한 일이 못 되니 자세한 이
야기는 하지 않겠습니다"라고 그녀는 적었다. 새해 첫날 그녀는
"나는 지금 파리에서 열심히 내 갤러리 일을 하고 또 섹스도 열심
히 합니다"라고 썼다. 페기는 성의 자유란 꼭 한 남자와 밀착되어
야 할 필요가 없음을 알아 가고 있었다. 그녀는 성적 만남에서 우
러나오는 외면적인 즉석 애정을 좋아했다. 분명히, 아무 기대 없
이 이런 성관계를 가지게 되자 그녀는 기죽거나 상처받는 일 없
이 상대로부터 물러날 수 있었으며, 더러는 파트너와 플라토닉한
우정을 즐기기도 했다(브랑쿠시와 므장스의 경우가 그러했지만, 나중
에는 결국 같이 자게 된다). 그녀의 애인들은 그녀에게 감정적으로
다가왔지만, 그녀는 돈 후안의 후예가 되려는 남성들이 갈망할
법한 능숙한 솜씨로 사내들과 일정한 선을 그을 수 있었다. 그녀

의 갤러리와 전문적 활동이 그녀를 좀 더 확고하게 해 주었고, 로런스 베일이나 존 홈스와 살 때처럼 잘난 남자들의 뒤를 쫓으며 살아갈 필요가 없었기 때문이기도 했다. 당시 주나 반스는 지나치게 술을 마셔 대는 바람에 친구들이 걱정하고 있었다. 에밀리는 페기의 애정 행각도 그에 못지않게 해롭다는 것을 알려 주려고 했지만, 페기는 그렇지 않다고 말했다.

내 성생활을 주나의 음주와 비교한다면 그것은 잘못된 것입니다. 주나는 음주 때문에 모든 인생을 망쳤지만, 내가 섹스를 하는 것은 단지 하나의 여흥일 뿐입니다. 나는 일이 우선이고 내 아이들도 있습니다. 양쪽 모두가 내 인생의 중심입니다. 어떤 여자든 섹스, 그리고 남자가 필요합니다. 그것은 여자에게 활기, 사랑, 여성성을 유지해 줍니다. 당신이 못난 사람들과 한평생 살 수 없듯이 맙소사, 나도 그럴 수 없지요.
당신은 가끔씩 육체적 생활과 그 효과를 즐겨야 합니다. 나는 지난 여름에 다섯 달이나 섹스를 하지 않았어요. 이제 다시는 그런 일이 없어야겠어요. 나는 정말 자극적인 남자들을 하나씩 혹은 여럿씩 만납니다. 그러나 지금은 고맙게도 나 자신이 힘도 있고 의지할 수 있는 자신감도 있어요. 존이 이런 씨를 뿌려 주었고 가먼이 물을 주어 길러 주었지요. 나 자신에게 의지해야 하는 필요성 말입니다.

이 놀라운 편지가 의미하고 있듯이, 페기는 그녀의 성적 독립을 향한 여정에서 자신에 대하여 중요한 것들을 알아냈다. 그녀는 섹스를 좋아했으며 섹스를 통해 자신을 여성으로 느낄 수 있

었다. 그녀는 이제 더 이상 영국 촌구석에서 "못난 사람들(짐작건대 가면처럼 창조적인 면모라고는 전혀 없는 파트너를 말하리라)"과 침침한 삶을 사느니 차라리 뭔가 될 일을 하는 사람과 살기를 원함을 깨달았다. 게다가 그런 삶이 잘되기를 원한다면 그런 사람들과 성적 쾌락을 즐겨야 했다. 그러나 그녀는 줄곧 로런스, 존, 가면이 그녀에게 남긴 것과 같은 정신적(그리고 육체적) 상처로부터 자신을 보호해 줄 "의지할 수 있는 내면적 자신감"이라는 목표에 주목했다. 그녀 자신이 밝혔듯 일이 우선이었다. 그녀가 아이들에게 어느 정도 산발적인 관심만을 보였음을 생각할 때, 아이들이 가장 중요하다는 말은 그녀 자신을 속이는 것일지도 몰랐다. 하지만 그녀는 아이들이 자기 인생의 중심이라 믿고 있었고 확실히 아이들을 무척 사랑했다. 더욱이 그녀가 "자신만의 힘"을 알게 되었다는 사실은 페기 왈드먼 말고는 아무에게서도 격려받지 못했던 한 여인에게는 획기적인 발전이었다. 그리고 성욕에 대해서 말하자면 그녀는 그것이 자신의 한 부분이라고 믿었다. 그것은 어느 누구에게도, 심지어 그녀 자신에게조차도 해가 되지 않았다.

물론 인생이란 그런 것이라고 하겠지만, 바로 이때 매우 중요한 사람 하나가 그녀의 삶 속으로 들어왔다. 페기는 또다시 누군가를 사랑하게 되었다.

그 남자는 사뮈엘 베케트였다. 아일랜드 태생인 이 작가는 사랑하는 — 또 한편으로는 증오하는 — 조국을 떠나 영원한 망

명 중이었으며 이제 파리에 완전히 정착한 상태였다. 1906년 더
블린 교외에서 태어난 베케트는 — 페기가 마흔일 때 그는 서른
둘이었다 — 안락한 중산층 가정에서 자라 기숙학교를 다니고
1927년 트리니티 칼리지를 졸업했다. 번역과 교사 일로 생계를
유지해 왔지만 그의 직업은 작가였다. 1931년에 '샤토 앤드 윈더
스' 출판사에서 그가 쓴 프루스트에 대한 장편 논문을 '돌핀 문
고'의 한 권으로 출간했다. 이 출판사는 또 1934년에 『차는 것보
다는 찌르는 것이 낫다*More Pricks than Kicks*』라는 그의 평론집을 출간
했다. 그러나 베케트가 가장 잘 알려지게 된 것은 1930년대 후반
제임스 조이스의 요청에 따라 조이스의 "진행 중인 작업"(그 후
1939년에 『피네건의 경야*Finnegans Wake*』로 출판된)에 대한 평론을 쓰
고 나서였다. 실비아 비치Sylvia Beach가 운영하는 '셰익스피어 앤드
컴퍼니' 출판사가 1929년 『트랜지션』 16/17호 합본에 그 글을 실
었던 것이다. 조이스의 친구로 알려진 베케트는, 조이스의 딸이
며 정신병이 악화되어 가는 루시아와 자신도 원치 않던 로맨스
에 말려들고 있었다.

페기는 옛날 친구 헬렌을 통해 조이스를 알게 되었다. 헬렌은
전에 리언 플라이시먼의 부인이었다가 이즈음에는 조지오 조이
스와 결혼해서 살고 있었다. 사실은 헬렌이 1937년 크리스마스
다음 날 시아버지 제임스 조이스가 참석하는 가족 파티에 페기를
초대했던 것이다. 그 모임은 헬렌과 조지오의 아파트에서 있었
다. 페기는 베케트를 보자 그 자리에서 자기가 그를 6, 7년 전에 만
났던 것을 생각해 냈다. 그는 페기가 전에 존 홈스와 같이 레이유

가에 살고 있을 때 파티에 왔었다. 조이스 가족과 페기 그리고 베케트는 헬렌의 아파트에서 자리를 옮겨 '푸케트'에서 만찬을 벌였다. 페기는 베케트의 구석구석을 예리하게 관찰했다.

베케트는 키가 크고 호리호리한 30대 정도의 아일랜드 남자다. 커다란 녹색의 눈은 나를 한 번도 쳐다보지 않았다. 안경을 썼고, 어떤 지적인 문제를 풀고 있는 것처럼 항상 먼 곳을 바라보았다. 거의 말이 없고 결코 허튼소리는 하지 않는다. 지나치게 겸손하여 오히려 어색했다. 몸에 꽉 맞는 프랑스식 옷을 입고 있어 모양이 좋지가 않지만 외모에 허식이라고는 없다. 베케트는 인생을 전혀 바꿀 수 없다는 운명론자 같은 사고방식을 갖고 있었다. 그는 좌절하고 있는 작가이며, 순수한 지성인이다.

만찬이 끝난 후 베케트는 그녀를 집까지 걸어서 바래다주겠다고 했으며, 페기는 그가 자기의 팔을 잡을 때 좀 놀랐다. 그는 페기가 임대하고 있던 아파트까지 데려다주었다. 그곳에 당도하자 베케트는 페기에게 자기와 함께 소파 위에 눕자고 했다. 그들은 침대로 가서 이튿날 저녁 식사 때까지, 페기가 샴페인을 마시자고 하면 베케트가 그것을 가지러 나올 때 말고는 줄곧 함께 침대에 있었다. 하지만 페기는 달콤한 시간을 일찍 끝내야 했다. 그녀는 아르프와 저녁 약속이 있었으며 아르프의 집에는 전화가 없어서 약속을 취소할 수가 없었기 때문이었다. 베케트가 "고마웠습니다. 참 좋았습니다"라는 말을 남기고 작별 인사를 했을 때 페

기는 참으로 아쉬웠다. 베케트가 오랫동안 연락이 없자 조이스는 걱정하기 시작했으나, 헬렌은 시아버지에게 베케트는 틀림없이 페기하고 같이 있을 것이라고 말해 주었다.

며칠 후 페기는 몽파르나스의 정류장에서 베케트를 만나기로 하여 그에게 달려갔다. 만나자마자 그들은 침대로 가서(페기는 이때 메리 레이놀즈의 집을 잠시 빌렸다) 일주일 동안 거기 처박혀 있었다. 페기는 이때를 "감격스럽게" 회상했다. 이때가 그들이 관계를 맺은 열세 달 중에서 유일하게 행복한 시간이었다. 페기는 "무엇보다도 그는 나를 사랑했으며 우리 둘은 지적으로 격앙돼 있었다"고 설명한다.

이 같은 페기의 말에 대해, 베케트의 전기를 쓴 세 사람은 베케트의 감정이 페기 같은 여자에게 이끌렸다는 것을 믿으려 하지 않았고 따라서 그녀를 추잡하고 거의 비웃는 어조로 묘사하고 있다. 하지만 페기의 말을 의심할 하등의 이유가 없다. 첫째, 페기가 회고록을 쓴 것은 1945~1946년이었고 그때까지 베케트는 잘 알려지지 않았다. 사실 그의 위대한 '3부작'이나 연극들은 모두 그 후에 나온 것이다. 그러므로 페기가 단순히 유명한 사람의 이름이나 팔고 다닌 것은 절대 아니었다. 둘째로 남녀 한 쌍이 침대에서 일주일을 보냈다면 열렬한 성관계뿐만 아니라 장시간의 대화를 했을 것이라고 생각할 수 있다. 베케트는 시집 『호로스코프 *Whoroscope*』(1930)의 저자이며 장래 부조리 연극의 대가가 된 사람이었으니 바람둥이에다 초현실주의에 탐닉한 한 여자와 분명 할 이야기가 많았음이 틀림없다. 베케트는 예술에 대해 대단한 열

성을 가지고 있었고, 페기의 마음속에도 여전히 예술계의 거장에 대한 흠모가 자리하고 있었다. 베케트는 페기에게 "우리 시대의 예술을 살아 있는 생물체로 받아들여야 한다"고 말했다. 베케트는 칸딘스키를 존경했으며, 페기는 그녀의 갤러리에 콕토 다음으로 칸딘스키를 전시하려던 참이었다. 그러나 베케트는 개인적 선호와 예술적 취향이 서로 달랐던 것인지 페기에게 잭 B. 예이츠 Jack Butler Yeats, 그리고 자기와 가까운 네덜란드 화가 헤이르 판 펠더 Geer van Velde의 작품을 전시하라고 권했다. 그는 분명히 자기가 좋아하는 화가들에게 페기가 물질적 지원을 할 수 있으리라는 것을 알고 있었다. 그녀는 여러 차례 베케트에게 도록에 필요한 번역 작업을 맡겼고, 므장스가 발간하는 『런던 불러틴 London Bulletin』에 기고하도록 해 주었다. 또 베케트는 자동차를 좋아했는데, 페기는 물론 항상 최신 모델의 최고속 자동차를 가지고 있었다.

페기 쪽에선, 베케트는 존 홈스와 대화하던 식으로 이야기할 상대라는 것을 알았다. 베케트는 자기 작품이 실린 간행물들을 페기에게 보여 주었다. 페기는 그의 프루스트 연구를 존경했고 나중에 발표된 소설 『머피 Murphy』를 좋아했으나 그의 시에는 그다지 관심이 없었다. 그녀가 제일 좋아한 것은 베케트의 돌출 행동이었다. 그가 언제 나타날지 페기는 예상할 수 없었으며, 그가 찾아오기만 하면 신나는 일이 있었다. 그는 항상 취해 있었는데 그녀에겐 그런 모습이 매력적이었다. 그러나 페기는 그와 함께 보내는 시간이 자기의 일에 장애가 되고 있음을 알게 되었다. 콕토 전시회 때문에 할 일이 많았지만, 페기의 말에 의하면 베케트는

이에 "반발하면서 자기와 함께 침대에 있기만을 원했다."

이어서 페기는 "나는 나만의 개인적인 생활이 없어 새로운 일을 만들어야 했는데, 이제 내 사생활이 생기니까 그것을 희생해야만 했다"고 회고했다. 그녀는 일 때문에 잠시 베케트를 멀리해야 했는데, 한번은 그녀가 없는 사이에 베케트가 에이드리엔 베델Adrienne Bethell이라는 아일랜드 유부녀와 동침한 일이 있었다. 별일은 없었지만 페기는 몹시 화가 나서 그가 전화를 했을 때 받지 않았다(나중에 베케트는 페기에게 "사랑 없는 성행위는 브랜디를 넣지 않은 커피를 마시는 것 같다"고 했다).

그런 후 베케트는 어느 부부와 영화를 보러 갔다. 세 사람이 집으로 돌아오는 길에 돈을 구걸하는 거지를 만났는데, 베케트가 그를 옆으로 밀치자 거지는 그를 칼로 찔렀다. 베케트는 두꺼운 코트를 입고 있어 심장까지 찔리지는 않았지만 급히 병원으로 실려 갔다. 아무도 그가 어디 있는지를 알지 못하다가, 조이스가 그의 호텔로 전화를 걸었을 때 비로소 알게 되었다. 한편 페기는 콕토 전시회를 위해 런던으로 가기 전에 마음을 바꾸어 작별 인사를 하려고 그를 찾았다. 그러나 노라 조이스와 통화가 된 다음에서야 그의 사건을 알게 되었다. 그녀는 서둘러 병원으로 가서 베케트에게 자기도 그를 걱정한다는 것을 확인시켰다.

베케트는 쉬잔 데슈보뒤메닐Suzanne Dechevaux-Dumesnil이라는 재능 있는 프랑스인 음악가의 보호를 받았는데, 그녀가 베케트의 입원 중 각종 고급 치료에 필요한 모든 경비를 부담했다. 베케트가 동시에 세 여자를 만났다는 것은 이상한 일이 아니다. 그는 대

체로 연애라는 것을 싫어했다(하나의 예외는 역시 이름이 페기였던 자신의 사촌 누이와 오래도록 관계를 가졌던 것뿐이다). 분명히 그는 결혼과 관련해 해결해야 할 어떤 개인적인 문제가 있었던 것 같다. 나중에는 베케트보다 여섯 살 많은 쉬잔이 그와 결혼해서 정착하게 된다. 그때까지 열세 달 동안 끌어 온 관계로 인해 아주 비참해진 페기는 이 라이벌에게 베케트를 "내다 버렸다." "그 여자는 애인이 아니라 마치 어머니 같았다. 베케트를 위해 아파트를 얻고 그를 감싸고 보살폈다. 베케트는 그녀를 사랑하지 않았지만 그녀는 나처럼 소란을 피우지 않았다. 나는 질투할 마음도 없었다. 그녀는 그럴 만큼 매력적이지 못했다."

하지만 이 모든 것은 먼 장래의 일이었다. 결혼하는 순간 베케트는 혼란에 빠졌으며, 페기에게 그랬던 것처럼 쉬잔의 인생도 비참하게 만들었다. 페기는 이반 알렉산드로비치 곤차로프Ivan Aleksandrovich Goncharov*의 소설 주인공이 침대에서 나오지 못하는 우유부단함으로 굳어진 것에 빗대어 베케트를 '오블로모프'라고 불렀다. 페기는 이 책을 베케트의 친구들에게 두루 돌려서 그 별명이 아주 적합하다는 것을 알게 했다. 콕토 전시회 개막에 맞추어 베케트는 페기에게 축전을 보내면서 '오블로모프'라고 사인을 해서 보냈으며 이를 보고 페기는 매우 즐거워했다. 정말이지 이는 농담이 아니었다. 베케트는 존 홈스처럼 우유부단으로 굳어진

* 1812~1891, 러시아 소설가. 전환기 러시아 사회를 극화한 작품으로 매우 강렬하고 기억에 남는 주인공을 등장시켰다. 특히 『오블로모프Oblomov』(1859)는 귀족 계층과 자본가 계층 간의 대조를 보여 주는 대표적 소설로 인정된다.

사람이었다. 이듬해 베케트는 우왕좌왕 방황하고 페기는 다른 애인들을 구하기 시작해서 그와의 일은 정리되었다. 그러나 페기의 마음속에 베케트는 항상 특별한 자리를 차지하게 된다. 그녀가 새로 찾은 자신감과 미래에 대한 기대감으로 새로운 인생을 시작하던 마당에 또 다른 우유부단한 남자를 만나게 된 이 아이러니를 페기는 그와 헤어진 후에야 깨달을 수 있었다. 대부분의 여자들은 이런 경험을 한 후에는 남자를 포기했을 것이다. 페기도 그녀 나름대로 그랬다고 할 수 있을까? 확실히 이 일은 페기의 성욕에 전과 다른 긴장을 부여했다. 그녀는 용의주도했으며 당분간은 경계를 늦추지 않았다. 그것이 남자 없이 살아가야 한다는 의미라면, 그렇게 하자. 그녀는 여전히 멋진 인생을 원하고 있었다.

9
구겐하임 죈

구겐하임 죈은 시작부터 성공적이었다. 예술계는 물론이고 대중과 런던의 언론도 찬사를 보냈다. "수년간에 걸친 파리 현대 예술의 선구자이며 대부"인 콕토의 전시로 이 갤러리를 개장한 것은 하나의 혁명이라는 평이었다. 어떤 신문은 콕토의 드로잉을 두고 "상상력이 풍부한 도안 기술의 괄목할 만한 묘기"라고 했다. 한편 『더 타임스*The Times*』는 그 전시회가 아주 장관壯觀이라는 점에 더 관심을 보였다. "모든 것들이 생동감 있고 재미있다. 디자인이나 기술적 수준보다는, 기민하고 어쩌면 짓궂기까지 한 심리를 직접 표현한 데에 예술적 흥미가 있다고 하겠다"고 평했다.

개막식 자체가 언론의 한 주제였다. 『스케치*The Sketch*』의 기자는 전시회의 내용에 대해서는 모호한 느낌을 받았지만 이렇게 기록했다. "전시에 대해서는 두 개의 의견이 있을 수 있으나, 개막식

파티에 대해서는 하나만 있을 뿐이다. 그것은 많은 사람들로 혼잡스럽고 즐겁고도 성공적인 파티였다." 많은 기자들이 페기의 귀걸이에 대해 언급했는데, 놋쇠 커튼 고리가 여섯 개씩 연결된 것이었다. 신문들은 대체로 페기에게 호의적이었으며, 어떤 기자는 그녀가 아주 날씬한 데 주목하고 또한 그녀의 "어눌한 말씨가 매혹적"이라고 평했는데 아마 이것은 그녀가 제스처를 많이 쓴다는 의미였을 것이다. 한편 많은 사람들이 그녀의 회색 머리에 대해 언급하여, 페기는 어울리지도 않는 검은색으로 염색을 하기 시작했다.

영국 초현실주의 화가 롤런드 펜로즈는 "런던에서 페기의 영향력은 대단했다. 코크가는 중요한 사건이 생기는 곳이 되었고 누구든지 그곳을 찾았으며 페기는 모든 국제적인 취향을 그곳으로 가지고 왔다"고 말했다. 그 후 몇 년 동안 페기는 런던과 파리를 오가며 전시를 준비하거나 작가들을 데리고 와 그들이 좋아하는 대중과 만나게 해 주었다. 마르셀 뒤샹도 결국 자신의 작품을 첫 전시회에 출품하여 구겐하임 죈의 앞날을 축하했다. 처음부터 갤러리는 대단한 위력을 보이며 성공을 거두었다.

페기는 두 번째 전시를 통해 대중에게 구겐하임 죈은 유럽 최고의 예술가들을 전시한다는 것을 확인시켰다. 그 전시는 지금까지 영국에서 공개되지 않았던 바실리 칸딘스키의 작품을 다룬 것이었다. 뒤샹은 페기에게 파리에 있는 칸딘스키를 찾아가서 1910년부터 1937년에 이르는 그의 초기작들을 전시하도록 허가해 달라고 청하게 했다. 칸딘스키는 유럽 대륙을 제외하고는 잘 알려지

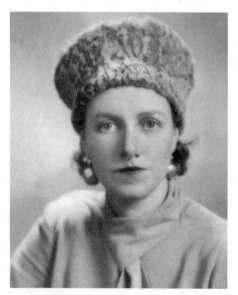

1938년경 페기의 초상. 그해 런던에 구겐하임 죈을 개장했다.
(개인 소장품)

지 않았던 상태였으므로 폐기의 부탁에 매우 기뻐했다. 사실 그는 폐기의 삼촌 솔로몬이 찾아낸 화가이기도 했다. 칸딘스키는 솔로몬이 전에 사고 싶어 했던 그림을 아직 자기가 가지고 있다고 폐기에게 말하고, 자기보다 못한 화가인 루돌프 바우어가 솔로몬에게 칸딘스키의 그림은 더 이상 사지 말라고 했다는 얘기도 폐기에게 해 주었다. 칸딘스키의 요청에 따라 폐기는 삼촌에게 그 그림에 대해 편지를 보냈다. 솔로몬의 애인 레바이 남작 부인에게서 다음과 같은 편지가 왔다.

마담 구겐하임 쮠,

칸딘스키의 그림을 우리가 살 것을 요청하신 당신의 편지가 답신을 하도록 저에게 전달되었습니다.

우선 말씀드리고 싶은 것은, 대가들이 스스로 자기들의 작품을 구매해 달라고 우리에게 제의해 오기 때문에 우리는 딜러를 통해서 그림을 사지는 않습니다. 그리고 역사적으로 중요한 그림을 구입할 필요가 있어서 상업적 갤러리를 이용해야만 할 경우가 있다 하더라도 우리 재단은 당신의 갤러리를 이용하지는 않겠습니다.

구겐하임이라는 이름이 예술계의 한 이상형으로 대표되는 지금, 이 위대한 자선 사업이 마치 조그만 상점의 장사를 위한 것 같은 잘못된 인상을 주게 될 것이라고 생각하니 매우 혐오스럽습니다.

곧 알게 되시겠지만, 비구상 미술은 그것을 취급하는 상점에 이익을 줄 정도로 다량으로 제작되지는 못할 것입니다. 그런 이유로 해서, 미술을 이용한 장사는 존립할 수가 없을 것입니다. 당신은 지금 쓰

레기는 아니라도 지극히 평범한 작품들을 선전하고 있음을 곧 깨닫
게 될 것입니다.

한 중요 인물의 예지와 여러 해에 걸친 진정한 예술품의 수집과 보
호, 그리고 나의 작업과 노력에 힘입어 구겐하임이라는 이름이 위대
한 예술을 대변하게 된 이 마당에, 그 이름과 노력과 명성을 싸구려
이익을 위해 이용한다는 것은 참으로 악취미라고 하겠습니다.

H. R.[*] 올림

추신: 이제부터 새로 나오는 간행물은 당분간 영국에 보내지 않을
것입니다.

페기는 이에 대해 즉각 답장을 보내, 편지를 받고 반가웠다고
하면서 미술 비평가인 허버트 리드가 그 편지를 액자에 넣어 갤
러리 벽에 걸어 놓으라고 했다고 적었다. 또 페기는 약간 과장해
서 자기의 "성장 중인 훌륭한 컬렉션"에는 "결코 바우어 같은 이
류 화가의 그림은 있지도 않고 앞으로도 없을 것"이라는 말을 하
지 않을 수 없었다. 삼촌이 남작 부인의 편지를 보지 못한 것이 분
명하다고 생각한 페기는 그 편지의 사본을 솔로몬에게 보내면서,
"저는 돈을 벌려는 것이 아니고 예술가들을 도우려는 것입니다.
저는 16년 동안 예술가들 사이에서 살며 그들과 친분을 맺었습니
다"라고 적었다. 그녀가 자기 "남편들"이 예술가였다고 믿었음을

• 힐라 레바이

암시하는 이 표현은 흥미롭다. 그녀가 가면을 여기에 포함시켰는지는 알 수 없으며, 또 로런스나 존이 "예술가들"의 최고 반열에 들지 못한다는 것을 그때쯤엔 알게 되었는지도 역시 알 수 없다. 그러나 이제는 그녀가 살아온 인생이 자신을 현재의 위치로 이끌어 주었다고 볼 수 있게 되었음이 더 의미 있는 사실이다. 그녀는 자기의 예술에 대한 관심이 삼촌의 이상주의적 경향보다는 훨씬 대중적임에도 불구하고, 솔로몬에게는 대등한 입장에서 편지를 썼다. 그녀는 예술가들 사이에서 살며 그들의 작품을 대중에게 널리 알리기를 원했던 것이지, 삼촌의 미술관처럼 성스러운 사원을 지으려는 것이 아니었다. 만약 그녀의 프로젝트가 그 당시로는 "상업적"이었다면, 그렇다 치자.

칸딘스키 전시회는 2월 18일에 시작되어 3월 12일에 끝났으며, 호평을 받았다. 휴 고든 프로티어스Hugh Gordon Proteus는 『뉴 잉글리시 위클리*New English Weekly*』에 기고한 글에서 "미술계의 현재 동향은 칸딘스키를 말하지 않고는 논의가 불가능하다. 이 나라에서 그는 작품보다도 이름이 더 잘 알려져 있다. 그의 천재성은 매우 다양해서 그의 작품은 대량으로 전시 · 감상해야 한다"고 평하면서 "따라서 구겐하임 죈이 그 정도의 규모로 칸딘스키의 유화, 수채화, 구아슈화 들을 전시한 것은 대중을 위한 좋은 서비스였다"고 논평을 마무리했다. 이것은 참으로 대단한 칭찬이었다. 페기는 이와 같은 거장의 작품을 영국의 대중에게 전시함으로써 구겐하임 죈이 최고의 수준임을 확실히 했다.

그러나 이러는 동안에 페기의 사생활은 매우 혼란스러웠다. 베

케트는 1938~1939년 사이에 여러 번이나 그녀의 삶에 끼어들었으며, 그때마다 그녀는 여간 불편한 것이 아니었다. 2월에 페기는 파리로 돌아갔다. 이후의 전시를 준비하기 위해 간 것으로 추측되지만, 어쩌면 베케트를 보러 간 것인지도 모른다. 그녀는 2월 2일 조이스의 쉰여섯 번째 생일 파티에 가서 그를 만났다. 베케트는 페기가 조이스에게 선물할 자두나무 지팡이를 찾아 온 도시를 돌아다녔다. 그 자신은 조이스가 좋아하는 스위스 와인 '팡당 드 시옹' 몇 병을 선물하고 싶어 했다. 페기는 그 와인을 언젠가 조이스와 홈스와 함께 갔던 생탄 거리의 스위스 식당에서 찾았다. 그것을 아일랜드 출신 작가에게 주려 한다고 말하자 식당 주인은 그녀에게 몇 병을 팔겠다고 했다. 파티는 조지오와 헬렌 조이스의 아파트에서 했는데, 방 가득히 초록색 리본으로 장식하여 마치 더블린의 모형처럼 꾸몄다. 술을 많이 마시며 즐겁게 놀다가 조이스가 지그*를 조금 추고 나서 파티를 끝냈다.

페기는 여행 동안 자기가 옆에 있으면 베케트가 기뻐하리라고 생각해서 그가 머물던 '리베리아 호텔'에 방을 정했다. 그러나 그렇지 않은 것이 분명해지자, 페기는 헤이즐이 생루이섬에 가지고 있던 아파트로 옮겼다. 그곳은 꼭 필요한 기본 가구만 있을 뿐 커튼도 없었지만 햇빛이 잘 들었고 테라스에서는 센강이 내려다보였다. 베케트의 감정과는 무관하게 페기는 나름대로 행복감을 느꼈다. 참으로 새로운 경험이었다. 그녀는 에밀리 콜먼에게 자기

• 4분의 3박자인 빠르고 경쾌한 춤

는 지금 "광적인" 세상에 살고 있어 무엇인가를(그것이 무엇인지는 밝히지는 않고) 만들어 낼 수 있을 듯하다고 적어 보냈다. 그러면서 베케트는 에밀리의 괴팍한 애인 피터 호어와 아주 닮은 성질을 보이고 있다면서 "그 인간은 자기에게 무슨 일이 생길까 봐 무서워하고, 또 그런 일이 생기면 더 이상 말썽이 안 되도록 더럽게 조심하는 작자"라고 덧붙였다. 하지만 아트 갤러리는 "내 인생의 진정한 기초를 만들어 주고 나에게 사는 목적을 부여해 주며, 지금까지는 아주 잘되어 왔다"고 하면서 이런 성공에 자신도 "놀랐다"고 시인했다.

사뮈엘 베케트와 페기 구겐하임, 서로 간에 어떤 관계도 이룰 수 없다고 결론 내렸으면서도 떨어지는 것은 불가능하도록 이 두 사람을 묶고 있는 것은 과연 무엇이었을까? 그들은 부조리에 대한 취향과, 권위나 전통에 대한 불신을 공유하고 있었다. 두 사람 모두 자생적인 것에 가치를 두었고 지적 에너지가 넘쳤다. 둘 다 예측할 수 없었고, 두말할 것도 없이 괴상한 점이 있었다. 그들은 서로 같은 것을 좋아했고 같은 것을 싫어했다. 그렇다면 두 사람이 서로의 관계가 결코 오래갈 수 없는 것이 분명한데도 서로를 포기할 수 없었다는 것은 그리 놀라운 일이 아니다. 한편 베케트는 자기에게 어떤 요구도 하지 않는 사람, 비교적 단순한 사람 역시 필요로 했다. 그의 새 애인 쉬잔 데슈보뒤메닐은 그런 필요를 채워 주었다. 페기와 베케트 사이에는 애초부터 지속적인 로맨스란 있을 수가 없었다. 두 사람은 서로에게 상처를 주고서야 비로소 이런 사실을 깨달았다.

베케트와의 관계가 정리되지 않은 상태에서 페기는 한눈을 팔았다. 그녀는 이즈음 조지오 조이스와 "잠깐의 연애"를 했는데, 한번은 베케트와 조지오가 밤에 그녀의 생루이섬 아파트로 찾아왔을 때 하녀가 두 사람을 다 알아보는 바람에 난처했던 일이 있었다. 페기는 하도 놀라서 층계에서 넘어져 다리를 다쳤고 여러 날 누워 있어야 했다. 조지오의 부인이자 페기의 오랜 친구인 헬렌이 당시 계속 신경 쇠약 증세를 일으켰기 때문에 페기와 조르조가 가까워지게 된 것 같다. 헬렌은 결국 파리 근교의 정신 병원으로 보내졌다. 게다가 루시아 조이스의 정신 불안이 나날이 심해 가면서 자연히 조이스 가정에는 심한 정신적 어려움이 따랐다. 이것은 주나가 술을 너무 마셔서 친구들에게 여러 가지 문제를 야기하던 때와 같은 현상이었다. 페기는 "헬렌은 생활이 변해서 미치게 되었다"고 믿었다. 헬렌의 병이 조지오와 그녀의 결혼 생활에 영향을 준 것은 분명하며, 조지오와 페기는 결과가 어찌 되리라는 생각은 없이 순간적인 열정에서 서로의 매력에 끌려 행동한 것이 분명하다. 아무리 헬렌이 그런 일을 알았을 리가 없더라도 페기로서는 오랜 친구의 남편과, 그것도 그 친구가 어려운 처지에 있을 때 같이 잤다는 데 대해 변명의 여지가 없다. 어쩌면 페기는 이 일을 숨기려고 사전에 특별한 주의를 했을지도 모르지만, 그래도 그녀와 조지오의 동침은 너무도 근시안적인 행동이었다고 하겠다.

한편 구겐하임 죈은 페기가 없는 동안에도 잘되어 갔다. 칸딘스키 다음에는 세드릭 모리스를 전시했다. 초현실주의와 추상 미

술을 전문으로 하는 갤러리로서는 이상한 선택이지만, 페기와 윈은 모리스에게 약했고 또 그의 풍경화를 좋아했다. 모리스는 잘 알려진 런던 사람들의 얼굴을 거의 만화에 가깝게 그린 초상화를 약 쉰 점 전시해서 비평가들을 어리둥절하게 했다. 런던의 한 건축가는 화가 난 나머지 전시장에 도록을 쌓아 놓고 불을 지르려 해서 모리스가 그에게 달려들기도 했다. 한바탕 이런 소동이 끝났을 때는 벽에 피가 얼룩져 있었다. 그 전시회는 특별한 관심을 끌지 못했지만, 갤러리는 여전히 화제에 올라 있었다.

페기는 또 한 번 세관과 충돌했다. 그녀가 계획한 다음 전시는 아르프, 브랑쿠시, 펩스너, 무어, 콜더 등 조각가들의 전시였다. 1932년에 영국은 유럽 대륙으로부터의 비석용 석재 수입을 억제하고 있었으므로, 영국으로 들어오는 조각도 석재나 목재의 변형으로 취급되어 그것이 미술 작품임이 입증되지 않으면 과중한 관세를 물어야 했다(브랑쿠시는 1928년에 미국에서 비슷한 조건으로 재판정에 선 일이 있다. 그의 작품 「공간의 새Bird in Space」가 미술 작품으로 판정되지 않으면 과중한 관세가 부과된다는 문제로 법정에 출두했던 것이다). 문제가 된 작품들에 대해 세관은 테이트 미술관의 관장 J. B. 맨슨James Bolivar Manson에게 자문을 청했다. 현대 미술 애호가와는 거리가 멀었던 그는 구겐하임 죈의 조각품들은 "미술이 아니며", 따라서 자기라면 "들여오지 못하게 할 물건들"이라고 선언해 버렸다.

이 사건에 대한 언론의 소동은 구겐하임 죈을 더욱 유명하게 만들었다. 페기는 한 기자에게 말하기를 이 모든 일은 "터무니없는"

것이며, "마치 맨슨 씨가 무엇이 미술인지 결정하는 유일한 사람처럼 되어 버린 이런 독단 아래에서 일을 해야 한다는 것이 참으로 창피하다"고 했다. 그러자 맨슨은 다른 인터뷰에서 그 전시를 위해 제출된 미술 작품들을 경멸하는 뜻으로 "내 의견으로 그 작품들은 미술 작품이 아니다……. 그 모두가 최근 젊은 미술학도들을 파멸시킨 물건들이다……. 대리석으로 된 타조 알(브랑쿠시의 작품을 말하는 것이었다)이 세상의 탄생을 의미한다면 그건 뭔가 잘못된 것이다"라고 주장했다.

페기는 이 문제를 윈 헨더슨에게 맡겼으며, 그녀는 런던 최고 권위의 미술 비평가인 허버트 리드와 클라이브 벨Clive Bell의 서명을 받은 탄원서를 돌렸다. 마침내 이 문제는 영국 하원에 제기되었고, 거기서 이들 작품은 미술로서 수입 허가되어 전시될 수 있다고 판정되었다. 그러자 호기심 많은 대중은 떼 지어 관람을 했다. 딱하게 된 맨슨은 관장 자리를 사임하였고 결국엔 파멸해 버렸다. 그는 이 일이 있은 지 얼마 안 되어 파리에서 가진 공식 오찬 석상에서 "잠깐 의식을 잃었었다"고 『타임』 측에 말했다. 그 오찬에서 그는 "마치 수탉처럼 울어 대어" 다른 손님들을 놀라게 했다고 한다.

윈 헨더슨은 페기가 갤러리의 성공에 흡족해하면서도 한편 여전히 베케트에게 집착하고 있는 것을 알고 1938년 크리스마스 무렵 잠시 파리로 가라고 했다. 페기를 만난 베케트는 반가워했으나 여전히 망설였다. 페기는 이때 두 사람은 섹스를 하는 대신 "폭음"하고 밤새도록 그 도시 거리를 돌아다녔다고 말했다. 페기는

자기가 그에게 도움이 될 거라고 확신했으나 그는 자기 마음은 이미 "죽었다"고 응답했다. 어느 날 밤 페기는 베케트의 아파트에 갔다가 거기서 자겠다고 했다. 아침 일찍 베케트는 나가 버리고 없었다. 페기는 침대에서 일어나 시 하나를 썼다. "내 문 앞에 닥쳐온 여인/ 이는 피할 수 없는 운명인가?" 이렇게 시작되는 이 시는 페기 스스로 베케트가 품고 있던 의문을 짐작해 본 것이며, 이렇게 끝난다. "그녀의 신성한 정열을 죽여야 하나?/ 생명을 파괴할까, 혹은 그냥 둘 것인가?" 그녀는 이 시를 책상 위에 놓고 영국으로 돌아가 버렸다.

페기는 베케트가 주장했던 바에 따라 그의 친구인 네덜란드 화가 헤이르 판 펠더의 전시회를 했고, 관심을 전시회로 돌렸다. 그러면서도 그다지 열성을 보이지 않은 것은 그녀 생각에 펠더의 그림은 피카소의 아류였으며, 평론가들도 그렇게 보리라고 여겼기 때문이었다. 그렇지만 그녀는 베케트 대신 펠더를 기쁘게 해 주려는 생각에 자기 이름이나 친구들의 이름으로 그림을 여러 점 사 주었다. 이 전시회는 5월 5일에 역시 요란한 파티와 함께 개막되었다.

판 펠더와 그의 부인 리슬레는 이 전시를 위해 런던에 왔고, 피터스필드에 있는 유트리 코티지에서 5월의 한 주말을 페기와 또 다른 부부와 함께 지냈다. 베케트도 거기에 왔다. 첫날 저녁 베케트는 페기에게 고백하기를, 쉬잔은 자기 애인이며 그녀가 자기를 위해 아파트 하나를 구해 주고 커튼도 달아 주었다고 했다. 그러면서 페기에게 기분이 나쁘냐고 묻자 그녀는 아니라고 답했다.

베케트의 전기 작가들에 따르면, 이 방문 중에 베케트는 이상한 행동을 했다. 페기는 사람들을 자기의 들라주 차에 태워 해변으로 옮겼는데, 해변을 따라 걷던 베케트가 갑자기 옷을 벗어던지고 찬 물속으로 뛰어들었다. 먼 바다로 헤엄쳐 들어간 그의 머리는 마침내 파도 속에서 까만 점 하나로 보이게 되었고, 겁에 질린 친구들은 바라만 보고 있었다. 드디어 몸을 돌려 천천히 헤엄쳐 나온 그는 옷으로 몸을 닦고 아무 말 없이 다시 입었다. 그의 특징을 나타내는 행동의 하나였다.

얼마 후 페기는 베케트를 질투 나게 하려고 이웃한 갤러리의 친구 므장스와 아주 노골적으로(그러나 불과 며칠 동안) 서투른 불장난을 벌였다. 그녀는 또한 므장스가 발행하며 갤러리 소식을 전하던 『런던 불러틴』을 인수해서 맥 빠진 지면들을 살려 보려는 엉큼한 속셈을 품었다. 그런 계획은 모두 아무런 결과를 가져오지 못했다. 실질적 경쟁자를 동침 상대로 택한 것은 결코 현명한 짓이 아니었다. 므장스는 인기 있는 화가인 데다 자신과 동향 사람이며 친구인 마그리트의 작품을 널리 알리려고 했다. 므장스 역시 개인적으로 초현실주의 작품을 소장하고 있었고 런던 화단에서 매우 적극적으로 활동하고 있었다. 그러나 페기는 그를 좋아했으며, 나중에 이 잠재적 경쟁자를 이렇게 묘사했다. "재미있고 귀여운 플랑드르 사람. 상당히 속되지만 괜찮고 따뜻한 사람." 그녀는 거의 충동적으로 그 사람과 동침을 했으며 틀림없이 아무 기대도 결과에 대한 염려도 없이 그랬던 것 같다.

므장스와의 새참을 즐기고 페기는 파리로 돌아갔다. 그곳 베케

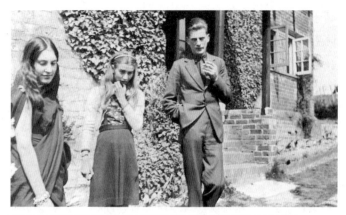

1938년 유트리 코티지에서 더글러스 가먼의 딸 데비, 페긴, 사뮈엘 베케트(개인 소장품)

트의 아파트에서 페기는 베케트가 자기에게 소극적인 이유를 설명해 주는 장면을 목격했다. 그와 판 펠더가 각자의 옷을 입어 보면서 서로 교환하자고 이야기하고 있었다. 페기가 나중에 기록한 바에 의하면 "그것은 매우 정상적인 제스처로 가장되어 있었지만, 사실상 동성애적인 행동이었다." 그녀는 이 일을 한마디로 에밀리에게 전하면서 베케트는 그녀가 원하는 것을 해 줄 수 없다고 했다. "그의 내면은 남색가男色家이기 때문이에요."

베케트의 성적 취향은 한정돼 있고 복잡했으며, 논란의 여지가 있지만 본질적으로 동성애적 우정을 형성하는 남자들과 어울리기를 더 좋아한 것은 의심할 여지가 없다. 비록 그가 쉬잔과 살았고 한참 후에 결혼까지 했지만 그들의 성생활은 동거를 시작하면서부터 끝난 것 같다. 그러나 베케트가 동성애 관계를 가졌다거나 이를 의식적으로 원했다는 징후는 없다. 그렇지만 다른 사람의 성적 특질에 대한 페기의 의식은 상당히 날카로웠다. 그날 페기는 그 아파트에서 어떤 긴장감을 감지했으며, 아마도 그녀 자신의 자존심으로 인해 베케트가 그녀와 성행위를 하지 않는 이유에 대해 결론을 내린 것 같았다. 이즈음 둘은 헤어지는 것이 좋으리라는 사실을 깨닫고 있었으나 어느 누구도 최종 결별의 단안을 내리지는 못했다.

페기는 베케트에게 편지를 보내 런던으로 돌아가기 전 작별 인사를 하고 싶다고 했다. 이를 무시하고 베케트는 판 펠더 부부가 남프랑스에 새로 마련한 집으로 차를 몰고 가 보자고 제의했다. 그들은 페기의 들라주를 타고 마르세유로 갔는데 페기 말로는

"존 홈스만큼이나 무모하게 운전을 하는" 베케트가 차를 몰았다. 그곳에서 헤이르와 리슬레 판 펠더 부부를 데리고 하루 일정으로 카시로 갔다. 정식 결혼을 한 그 부부로서는 베케트와 페기의 관계를 어떻게 보아야 할지 알 수 없었다. 두 사람은 판 펠더 부부를 그들의 새집에 남겨 두고 함께 차를 몰아 파리로 향했다. 밤중에 디종에 당도하자, 베케트는 침대 두 개가 있는 더블 룸 하나를 잡았다. 한밤중에 페기가 베케트의 침대로 들어가려 하자 그는 침대 밖으로 튀어나오며 그녀가 자기를 속였다고 말했다. 페기가 그럼 왜 처음부터 더블 룸 하나를 잡았느냐고 묻자 베케트는 싱글 룸 두 개를 잡는 것보다 30프랑이 싸기 때문이었다고 했다. 이런 생각지 못했던 일이 있었음에도 불구하고 그들은 다음 날도 다정하게 어울려 하루를 보냈다. 각자는 상대방에게 더 잘해 주었으며 나중에는 "슬픈 마음으로" 헤어졌다. 페기의 표현에 의하면 "베케트는 늘 나를 보낼 때 아쉬워했다." 그런 익숙한 행태 속에서, 이 괴롭고도 달콤한 작별은 그들의 관계를 끝내기는커녕 그 후로도 네 달이나 더 지속시켰다.

페기는 구겐하임 죈의 다음 번 전시 작가인 이브 탕기를 만나기 위해 서둘러 파리로 돌아가야 했다. 그녀는 탕기와 그의 부인 자네트를 불로뉴까지 차로 데려가서 그곳에서 페리를 타고 영국으로 갔다. 페기는 탕기를 그 전해 가을에 만나 본 일이 있었으며 그의 정직하고 거짓 없고 다정한 태도를 좋아했다. 서른아홉의 탕기는 페기보다 두 살이 어렸으며 파리에서 공무원의 아들로 태어나 대부분의 소년 시절을 브르타뉴에서 보냈다. 일찍이 선원이었

던 아버지의 발자취를 따라 사춘기가 되자 상선에 근무하다가 곧이어 프랑스군에 입대했다. 군대에서 만난 극작가이자 시인이며 미래의 영화감독인 자크 프레베르Jacques Prévert는 탕기를 파리 현대 예술계로 이끌어 주게 된다. 제대 후 탕기는 파리에서 프레베르를 만났고, 그림에 더욱 마음이 쏠려 마침내 직접 그리기 시작했다. 그는 1923년에 버스를 타고 가던 중 조르조 데 키리코의 그림을 흘낏 보고(아마 갤러리 진열창을 통해서 보았을 것이다) 버스에서 뛰어내려 그림을 살펴보았다. 이 이탈리아 화가의 환상적이고 기하학적인 구성에 감탄하여 탕기는 그 자리에서 자신도 화가가 되겠다고 결심하고 그림을 배우기 시작했다. 1925년에 그는 앙드레 브르통을 찾아갔으며 브르통은 그를 초현실주의 작가 그룹에 참여시켰다. 그는 자기의 첫 개인 전시회를 1927년 파리의 '갈르리 쉬르레알리스트'에서 개최했다.

탕기의 기괴한 사막 풍경화는 상당한 감성적 복잡성을 보여 주지만, 사실 그는 참으로 단순한 사람이었다. 페기가 본 그는 "사랑스러운 성미에다 겸손하고 수줍어하며 어린아이처럼 귀여운 사람이었다." 그의 머리카락은 종종 특히 술이 취하면 더욱 뻣뻣이 일어섰는데, 더구나 그는 술을 자주 마셨다. "탕기는 완전히 비지성적·비세속적이고 돈이나 세상사에 무관심합니다"라고 페기는 에밀리에게 말하면서, 그가 "마치 일개 양복쟁이" 같다고 했다. 그 부부는 영국에 가 본 일이 없어서 기꺼이 런던을 방문하고 싶어 했으며, 그들의 열성은 다른 사람에게까지 전해졌다. 페기는 훗날 "그 사람들은 너무도 순수했고, 내가 아는 모든 속물들하고

는 너무도 달라서 함께 있는 것이 즐거웠다"고 적었다.

탕기의 전시회는 1938년 7월 6일에서 16일까지 계속되었는데 아주 큰 성공이었다. 칸딘스키와 마찬가지로 이 프랑스 화가 역시 영국 관객들에게는 별로 잘 알려져 있지 않았지만 사람들은 그를 따뜻하게 맞았다. 『더 타임스』의 평론가는 "탕기는 아주 절묘한 장인이다. 어느 학교에서 배워도 이보다 더 나을 수 없다. 나아가 그의 작품이 주는 의미는 끊임없이 토론의 대상이 될 것이다"라고 칭찬을 했다. 페기는 그의 그림을 많이 팔았으며 자신도 「공기의 화장Toilette de l'air」(1937)과 「상자 속의 태양Le Soleil dans son écrin」(1937) 두 점을 샀다. 후자는 평소 그의 그림들보다 어두운 사막의 광경에서 길게 확대된 노란색 음경 모양의 물체가 원경에서 유사한 모양의 물체들과 만나는 형태이며, 모든 물체들이 자신의 실제 모양과는 관계가 없는 그림자를 던지고 있는 그림이다. 페기는 그 그림이 이상하게 무섭지만 그래도 탕기의 최고 작품 중 하나라고 인정했다.

이즈음 페기와 이 화가는 서로 성적 매력을 느끼고 있었다. 아마도 탕기를 위해 연일 계속되던 파티에서 마신 알코올이 불을 붙였을 것이다. 므장스가 자기 상사 롤런드 펜로즈의 햄스테드 저택에서 개최한 파티 도중에, 페기와 탕기는 사람들을 피해 그녀의 집으로 와서 열렬한 정사를 시작했다. 탕기 부인이 눈치채기 시작하여 더 이상의 밀회는 어려웠지만, 가끔씩 윈이 탕기 부인을 붙잡고 있으면서 페기와 탕기가 오후에 몰래 빠져나갈 수 있게 해 주었다. 탕기 부부는 함께 작품을 전시했으며 그들을 자

기 집에 묵게 해 준 영국인 초현실주의 화가 피터 도슨Peter Dawson에 곧 싫증이 나서, 페기가 사는 피터스필드로 내려왔다. 아이들이 없던 그 부부는 페긴과 데비 가면을 귀여워했으며(데비는 페긴과 같이 휴가를 보내고 있었다) 탕기와 페긴은 엄숙히 같이 앉아서 그림을 그렸다. 그렇지만 자네트 탕기는 피터스필드에 와서 점점 더 의심이 늘었고 질투를 하게 되었다. 하루는 그 동네 술집에서 페기에게 전화를 걸어, 자기들이 술이 취해서 울고 있는 프랑스 여인 한 사람을 보호하고 있는데 혹시 페기네 집 손님이 아니냐고 물어 온 일도 있었다.

그러나 갤러리에서는 그림이 활발히 팔려서 탕기는 일생 처음으로 부자가 되었다. 성공이 위험한 사랑의 모험에 더욱 기름을 부었을지도 모른다. 6월 말에 탕기 부부를 배에 태워 프랑스로 보내자마자 페기는 탕기와 함께 "도피"할 계획을 짜기 시작했다. 그녀는 파리로 되돌아가서, 다시 그를 유혹하여 영국으로 데리고 와서 사랑의 전원생활로 들어갔다. 탕기는 몸에 깃털이 놓여 있는 여인 드로잉을 하나 그려 주었다. 페기는 그 여인이 자기처럼 보인다고 생각했으며, 탕기는 "페기를 위하여, 유트리 코티지, 1938년 7월 20일"이라고 사인해 주었다. 또 그녀의 수집 대상이던 귀걸이도 만들어 주었다. 타원형 판에 하나는 파랗게 하나는 노랗게 풍경화를 그리고 두 개를 작은 체인으로 묶어서 연결한 것이었다. 또 그녀의 던힐 라이터 위에 에로틱한 그림을 새겨 넣어주었다. 그러나 몇 년 후 그녀는 이것을 런던의 택시에 놓고 내렸다. 어떤 파티 석상에서 사람들이 그녀를 보고 탕기 부인이

냐고 묻자 그녀와 탕기는 농담으로 "런던의 탕기 부인"이라고 대
꾸했다.

바로 이때 베케트가 아일랜드로 가던 도중 다시 그녀 앞에 나타
났다. 그는 페기 아파트의 벽난로에 놓인 페기와 탕기의 사진을
보았다. 두 사람은 한껏 기분이 좋은 모습이었다. 베케트는 호기
심을 감출 수 없었고, 그녀는 이건 베케트의 탓이라면서 자기에
게 새 애인이 생겼다고 고백했다. 페기는 그날 저녁에 탕기와 함
께 파리로 갈 계획이었으므로 자기 아파트를 베케트에게 빌려주
겠다고 했다. 그는 좋다고 했고, 그녀를 그날 밤 자기와 함께 있도
록 유혹하려고 했다. 페기가 거절하자 베케트는 자기가 아일랜드
에 가 있는 동안 파리의 파보리트가에 있는 자기 아파트를 그녀
와 애인에게 빌려주겠다는 괴상한 수작을 시도했다. 페기는 좋다
고 하고 곧장 베케트, 주나 반스, 윌리엄 제르하르디와 어울려 즐
겁게 저녁을 먹고는 프랑스로 떠났다.

그것은 이상한 시기였다. 페기는 정말로 자네트 탕기에게 너무
많은 슬픔을 주지 않으려고 했다. 어쨌든 탕기는 전에도 바람을
피운 일이 있었을 터였고, 페기는 그들의 결혼을 파경에 이르게
까지는 하지 않으려고 애를 썼다. 자네트가 그냥 집에 앉아서 울
고 있다는 탕기의 말을 듣고 페기는 속이 상했다. 당연히 자네트
는 페기가 함께 파리에 온 것을 알게 되었고 여러 차례 소란이 일
어났다. 한번은 자네트가 카페에서 페기에게 생선 한 토막을 집
어 던진 일도 있었다. 로런스와 결혼해서 사는 동안 카페에서 소
란을 떠는 데 질색하게 된 페기는 이 일로 해서 더 화가 났다.

1938년 그들의 연애가 최고조에 이르렀을 당시의 이브 탕기와 페기
(개인 소장품)

탕기는 사면초가가 되었다. 그즈음 멕시코에서 토착 예술품을 수집하고 돌아온 앙드레 브르통은 시인 폴 엘뤼아르를 쫓아냈는데, 이는 초현실주의 그룹의 특징인 일련의 파문 중 한 예였다. 막스 에른스트와 호안 미로는 이미 1926년에 쫓겨났고, 키리코 역시 쫓겨났다. 달리도 이제 볼장 다 봤다는 말을 들었다(그래도 그는 기가 죽지 않았다). 브르통과 엘뤼아르는 공산주의를 놓고 다투었다. 엘뤼아르는 브르통의 교조적 트로츠키주의에 환멸을 느껴 자신과 같은 생각을 가진 초현실주의 화가들을 많이 모아들였다. 브르통을 존경하던 탕기는, 그가 페기와 함께 카페들을 다닐 때도 브르통이 쫓아낸 초현실주의 화가 중 누구와도 만나지 않는다는 것을 그에게 확인시켜야 했다. 반면 페기는 자네트의 눈치만 살피고 있었다.

이들 관계가 그런 긴장을 견딜 수 없었음은 물론이다. 늦은 가을 런던으로 돌아온 페기는 코크가의 이웃인 롤런드 펜로즈와 일을 벌였다. 펜로즈 역시 잘 알려진 초현실주의 화가이며 수집가이기도 했다. 여자를 매우 밝혔던 펜로즈에게서 페기는 한 가지 이상한 버릇을 발견했다. 그는 성행위 상대를 묶기를 좋아했다. 한번은 페기의 허리띠를 사용했고, 다음 번에는 조그마한 열쇠로 잠그는 상아 수갑 한 쌍을 가지고 나왔다.

페기는 그녀의 회고록에서 이 모든 자세한 일들을 상상할 수 있는 최대한 사실적인 방법으로 설명해 준다(그녀가 그런 상황을 어떻게 처리했는지는, 시치미 떼고 간결하게 묘사하는 그녀의 버릇 때문에 알아낼 수가 없다. 그녀가 비록 당시엔 펜로즈의 변태적 행위에 당황

했다 하더라도, 그 일에 대해 기록한 것은 이미 자기의 과거를 아주 현대적이고 이성적인 여자의 모험담으로써 회상하는 나이에 이르렀을 때였다). 페기는 물론 펜로즈와 바람피우는 이상으로 진실한 관계라는 허황된 생각은 하지 않았으나, 다시 한 번 그녀는 너무 가까운 곳에 있는 남자를 선택하는 잘못을 저질렀다. 펜로즈는 페기와 친구로 남아 있으면서도 이후 등 뒤에서 그녀를 폄하하는 말을 하고 다녔다. 므장스와 마찬가지로 펜로즈 역시 예술계에서 알아주는 실세였으며, 사실은 므장스보다 더한 사람이었다. 펜로즈는 한편 기막힌 미인이며 재능 있는 사진가 리 밀러Lee Miller와도 밀접한 관계였지만, 마침 그녀는 이집트에 가 있었다. 페기는 펜로즈를 침대로 끌어들일 때 이런 사실을 몰랐으나, 일단 알고 나자 펜로즈에게 장래에 자신과의 관계에서 두려운 점이 있으면 이집트로 가서 밀러를 택하라고 했다. 실제로 펜로즈는 나중에 그렇게 했다.

이런 순간에 탕기는 런던에 다시 나타나서 일이 돌아가는 상황을 파악했다. 페기는 펜로즈와 관계를 끊고 탕기와 함께 있기로 했지만, 이 프랑스 남자는 불행한 모습이 역력했다. 그는 페기에게 자기가 돈이 많아지니 어쩌면 좋을지 모르겠다고 하면서, 한꺼번에 많은 돈을 가지지 않았으면 좋겠다고 했다. 그는 가끔 카페에 앉아서 돈을 다발로 묶어 다른 사람들에게 던지곤 했다. 그는 페기와의 관계를 미정으로 남겨 놓은 채 9월에 프랑스로 돌아갔다.

11월에 페기는 에밀리에게 보낸 편지에 한눈에는 무슨 뜻인지

모호하지만 사실은 의미심장한 말을 적었다. "나는 결혼하지 않으렵니다. 집중을 할 수가 없어요." 그해는 매우 소란스러운 시기였다. 전쟁이 다가오고 있었던 것이다. "전쟁이 우리 모두를 두렵게 합니다. 어떻게 해야 할지 결정을 할 수가 없네요." 페기는 9월에 에밀리에게 이렇게 전했다. 그 달에 뮌헨 사태가 세상을 흔들어 놓았다. 히틀러Adolf Hitler가 체코슬로바키아의 독일어 사용 지역인 수데텐란트를 요구함으로써 유럽에서 곧 전면전이 터질 것 같은 상황이었다.

페기는 갤러리에 있던 모든 작품을 유트리 코티지로 옮겨 놓았다. 그것들은 그녀의 소유가 아니었으므로, 런던에 두면 안전하지 못할까 봐 걱정되었다. 그녀는 자신과 아이들이 탈출해야 할 것으로 생각했고 주나를 데리고 아일랜드로 떠날 생각까지 했다. 그녀는 미친 듯이 파리로 전보를 보내서 탕기에게 런던과 파리가 폭격을 당하리라는 자신의 걱정은 불합리한 것이 아니라면서 피신하라고 했다.

그러나 하룻밤 사이에 위기가 지나갔다. 영국 수상 네빌 체임벌린Neville Chamberlain이 뮌헨에서 체코가 수데텐란트를 내 주는 조건으로 프랑스의 안전을 보장하는 악명 높은 국제 협상을 체결하고 "우리 시대의 평화"를 선언하며 귀국했던 것이다. 유럽 사람들과 유럽에 사는 미국인들이 안도의 숨을 쉬게 되자, 페기는 자신의 신나는 삶으로 돌아갔다.

그녀는 두 번째 시즌을 아동 작품 전시회로 출범했다(프랑스의 초현실주의 화가에게서 얻은 아이디어였다). 페긴과 그녀의 학급 친

구 애나 캠벨Anna Campbell(남아프리카 시인이며 가면의 누이 메리와 결혼한 로이 캠벨의 딸), 루치안 프로이트(지크문트 프로이트의 손자이며 헤이즐의 친구 루시의 아들. 후에 유명한 화가가 되었지만 페기는 그의 장래를 알아보았다는 자랑을 하지 않았다)가 포함되는 전시였다. 그러고 나서 대륙을 여행하며 작가를 선택한 후 콜라주 전시를 마련했다. 그녀의 오랜 친구 미나 로이와 로런스의 몇몇 작품, 그리고 에른스트, 브라크, 아르프, 피카소, 피카비아 등으로부터의 찬조 출품이 있었다.

이 무렵 시어도어 굿맨Theodore Goodman이라는 영국인 기자 한 사람이 구겐하임 죈을 자세히 돌아보고, 그곳이 이룩한 공로를 찬양하는 글을 발표했다.

구겐하임 여사는 상업적 목적이 전혀 개입되지 않은 런던 최초의 갤러리를 우리에게 선물했다. 그녀가 목적하는 것은 미술학도들에게, 상업적이며 예술가들이 명성을 얻고 나서야 전시를 해 주는 그런 갤러리들과는 작업하기가 어려운 예술가들을 소개하는 것이다.
구겐하임 여사에게는 실험 정신이 있다. 그녀가 실험한 것들 중 처음 한두 가지는 좋은 결과를 얻지 못했음을 시인해야겠지만, 그녀가 보여 준 것들은 그 무엇도 사람들의 관심을 끌지 않은 적이 없다.

자기가 실험을 두려워하지 않는다는 기사를 읽고 페기가 대단히 기뻐했음은 물론이다. 그것이 그녀의 갤러리를 성공하게 만든 요인이었다. 그녀는 아직 알려지지 않은 화가들에게 기회를 걸었

던 것을 자랑스럽게 생각했다(그런 일들은 그녀의 사생활에서도 있었다). 그러나 평론가가 구겐하임 쥔을 상업적 갤러리가 아니라고 한 것은 무엇을 기준으로 한 것인지 분명하지 않았다. 아마도 그가 마음속으로 갤러리 소유자가 상당한 재력이 있으니 돈을 벌 필요가 없는 사람이라고 생각했기 때문이었을 것이다. 실제로 페기가 공개적으로 돈을 벌기 위해 갤러리를 운영하지 않았던 것은 사실이며, 또한 그런 것이 주목적이었다면 '안전한' 화가들만을 전시했을 것이다. 그렇지만 아무리 돈을 벌지 않는다 해도 순전히 도락으로서 갤러리를 하고자 했던 것은 아니었다. 구겐하임 쥔과 훗날의 뉴욕 갤러리에서 그녀는 크리스마스 때면 선물용으로 구입할 수 있는 그림이나 소품 들을 전시하곤 했다. 1938년의 크리스마스에도 예외는 아니었다. 구겐하임 쥔은 질 샐러먼Jill Salaman의 도자기들, 마리 바실리예프Marie Vassiliev의 작은 그림들과 인형들을 전시했다. 페기는 심지어 『퀸Queen』지에 "아주 적당한 가격의 오리지널 크리스마스 선물들"이라는 광고를 내기도 했다. 물론 그런 전시로 큰 금액을 벌어들이려 기대한 것은 아니었다. 그러나 요점은, 상업적 운영과 비상업적 운영의 구별을 어떻게 하느냐 하는 것이다. 그녀의 의도는 상업적이었고 심지어 이익을 내는 것까지도 희망했다. 그러나 이런 의도에도 불구하고, 두 번째 시즌까지 그녀는 갤러리에 얼마나 손해가 났는지 알지 못했다.

아무리 화제에 올랐다 해도, 갤러리는 페기가 보기에 약간 침체되어 갔다. 11월에 그녀는 에밀리에게 편지로 갤러리가 "점점 활

312

기를 잃어 간다"고 했다. 그녀는 런던의 대중이 현대 미술에 무관심하다고 생각하고 실망감을 느끼게 되었다. 다음 해 6월에 구겐하임 죈의 문을 아주 닫고 파리에 가서 살 생각도 했다. 어쨌든 그녀는 크리스마스 때 한 달 정도 파리에 가 있겠다고 친구들에게 말했다. 혼란스러운 애정 생활로 그녀는 갤러리의 일상 업무에 대한 자신의 판단에 자신감을 잃게 되었고 대부분의 일을 윈에게 넘겨 주었다. "이제는 모든 일에 그녀의 자문을 청해야 하는 지경에까지 왔다"고 그녀는 한탄했다.

이즈음 페기의 친구들은 문제만 일으켰다. 특히 주나는 더했다. 그녀는 마약 복용이 악화되어 심각한 위험에 빠져 있었다. 주나가 아끼던 남동생은 신경 쇠약으로 요양원에 가 있었다. 그녀 자신도 심각한 문제가 있어 소란을 피웠으며, 1937년에 잠시 애인이었던 사일러스 글로섭은 더 이상 그녀와 성관계를 하지 않았지만 가끔씩 그녀를 진정시켜 주곤 했다. 페기는 안토니아 화이트의 심리 치료사인 커렐 박사에게 주나의 치료비와 입원비를 내주겠다고 자진해서 청했다. 그러나 주나는 페기에 대해 여전히 불만이었다. 주나는 전에 유트리 코티지에서 있던 사건을 기억한다고 주장했다. 페기가 밤에 자지 않고 앉아서 "나는 너무 부자라서 어떻게 해야 할지 모르겠어" 하고 말했다는 것이었다. 그해 여름 페기가 파리에 있을 때 플로레트는 하녀를 시켜 목걸이를 보내왔었다. 당시 가격으로 6천 달러 정도 되는 것이었다. 주나는 페기가 그 목걸이를 하고 동네를 "뽐내며 돌아다녔다"고 투덜거리며 험담을 했다.

탕기 전시회를 두고 주나와 페기는 크게 다투었으며 그 후로도 오랫동안 여파가 있었다. 페기는 주나의 친구이며 수집가인 에드워드 제임스Edward James에게 연락해 갤러리에 오게 해 달라고 주나에게 부탁했다. 에드워드 제임스는 초현실주의 화단의 거물이었으며 그즈음 달리의 바닷가재 전화기 그림을 주문한 바 있었고, 페기가 자기편으로 끌어들이고 싶어 하는 사람이었다. 그래서 페기는 그를 갤러리로 오게 하여 탕기의 그림을 팔려고 했다. 주나는 페기에게 "당신이 나에게 해 준 것이 뭐가 있어 내가 당신을 위해 그런 일을 하겠느냐"고 하면서 거절했다. 페기는 주나의 친구 모두가 그녀를 많이 도와주었다고 대꾸하면서 이번에만 좀 도와달라고 다시 한 번 부탁했다. 결국에 주나는 제임스에게 전화를 걸어 주기는 했지만, 이후로 그 부탁을 두고두고 페기에게 상기시켰다. 페기가 죽는 날까지 주나에게 매달 돈을 보내 주었던 것은 다들 아는 일인데도 말이다. 주나의 친구들은 그녀의 과음 행위에 대하여 어찌해야 할지 난처해했다. 급기야는 신드바드를 데려다주러 11월에 런던에 왔던 로런스가 개입하여 주나를 메제브로 데리고 갔다. 그러나 그 문제는 오래도록 풀리지 않았다.

한편 이 세 명의 여인들 중에서도 가장 "음흉한" 에밀리 콜먼은 가장 불가사의하게 행동했다. 그녀는 1938년 초에 북미로 갔고 몬트리올에서 헨리라는 사람을 만났다. 그 후 런던에 있는 그녀의 친구들은 그녀가 제이크 스카버러Jake Scarborough라는 카우보이와 1939년에 결혼했다는 소문을 들었다. 에밀리가 점점 신비적으로 변하면서 친구들과의 편지 왕래도 차츰 뜸해졌다. 그녀는

존 홈스를 비롯한 죽은 사람들과 "소통하는" 글을 쓰기 시작했으며, 이 단계에 이르면서 그녀의 일기는 사실상 해독할 수 없게 된다. 그녀는 주나와 페기 사이의 언쟁에 끼어들어 일을 악화시켜 관계자들 모두를 난처하게 만들기도 했다. 페기는 오랜 친구들의 불만과 자신의 야망 사이에서 처신하기가 매우 어려움을 알게 됐고, 결국 이 세 사람은 모두가 영구히 마음에 상처를 입고 말았다.

페기는 크리스마스 때 휴가도 보내고 앞으로 전시하고픈 여러 화가들도 만나기 위해 파리로 가서 7주 동안 있었다. 그동안 수차례 베케트를 만났고 드디어 그와 끝내기로 결심했다. 그녀는 여전히 점쟁이를 찾아다녔다. 그즈음에 만난 한 점쟁이는 페기가 말하는 사람이 "지독한 독재자" 같을 것이라고 묘사하면서, 그 사람과 조만간 결혼하든 포기하든 결정하게 될 것이라고 말해 주었다. 페기가 이런 점쟁이의 말을 베케트에게 해 주자 그는 "나와 결혼하지 않기로 결심했소?" 하고 물었다. 페기는 그렇다고 대답하면서 자기는 그를 더 이상 사랑하지 않는다는 사실조차 잊어버릴 지경이라고 핀잔을 주었다.

주나는 1939년 초 에밀리에게 보낸 편지에서 이 혼란스럽고 어지러운 시절을 이렇게 요약했다.

페기는 샘과 끝났어요. 안된 일이지요. 그녀는 비눗방울을 불다가 터뜨린 아이처럼 "어떻게 된 거지?" 하고 중얼거렸어요. 펜로즈는 그의 애인 리 밀러(이집트에 있는)에게 갔고, 탕기는 여전히 주변에서 맴돌지만 그녀는 그를 좋아해도 더 이상 사랑하지는 않아요. 탕

기는 아주 다정하고 단순한 사람인데, 마치 술 취한 뱃사람처럼 돈을 마구 뿌리죠……. 그래서 페기는 모래 위에 얹힌 배처럼 그림과 화가를 쫓아다니느라 지쳤죠. 술도 많이 마시고 수면제도 많이 먹는답니다.

이것은 페기가 술을 많이 마셨다거나 수면제를 먹었다는 사실을 처음으로 보여 주는 구절이다. 비록 그녀의 연애 사건들이 상대와 술을 마시면서 발동된 것이라 하더라도, 그 외엔 이런 버릇들은 이후로도 전혀 문제를 일으키지 않았다(어쩌면 단지 주나가 남들의 관심을 자기 자신의 문제에서 다른 데로 돌리려고 한 말인지도 모른다).

페기가 구겐하임 쥔의 첫 시즌을 보내고 나서 지친 것은 당연하지만, 주나가 생각한 것처럼 기운이 빠지거나 낙심했다고 생각하면 잘못이다. 갤러리 운영은 한편으로 그녀가 좋아한 일이기도 했다. 예술가들을 만나고, 새로이 알게 되고, 전시할 작품을 고르고, 설치하는 것을 감독하고, 갤러리를 알리고 그림을 팔기 위해 사람들을 만나고, 구매자와 흥정하는 등 이 모든 일을 그녀는 잘 해냈으며, 필요할 때마다 새로운 요령을 배워 해결했다. 비록 갤러리로 돈은 벌지 못했어도 그녀는 예술 세계의 장삿속을 꿰뚫어 보게 되었다(한 가지 예로, 그녀는 자신이 소장할 목적으로 아주 적당한 가격에 그림을 사들이기 시작했다).

그리고 그녀는 스스로 자기가 속한 세계라고 생각하는 환경에 있었다. 예술가들 사이에 있으면서 그들을 알게 되고(더러는 그들

과 연애도 하고), 그들을 도와주고 북돋아 주기도 했으며, 자신이 아는 대로 미술품 거래의 세계를 이해시켜 주기도 했다. 흔히 이 시기의 페기에 대해 전기 작가들은 페기가 아무런 식별도 못 하면서 무작정 유명한 예술가들을 이 사람 저 사람 찾아다닌 것처럼 희화하기도 한다. 그러나 훗날 페기의 동료가 되는 프레드 리히트Fred Licht는 이와 같은 비난에 대해 현명한 대답을 해 주고 있다. 페기가 미래에 대한 아무런 전망도 없이 그저 위대한 화가들과 차례로 잠자리를 같이했다거나, 그들의 이름을 그녀의 회고록에서 이용했다거나 하는 비난은 전적으로 핵심을 잃어버린 말이라고. "그런 비판들은 페기가 후세 사람들을 위해 유명한 예술가들의 이름에 무조건 훌륭한 인성을 부여했어야 한다고 은근히 전제하고 있다." 그러나 페기는 위대한 예술가들이 흔히 자기들의 재능 분야 외에는 "엄청난 맹물"이라는 것을 알고 있었다. 한 예로 폴록이나 조이스의 천재성도 사회적·개인적 행위에서는 맥을 못 추었던 것이다. "그녀의 회고록이 말해 주는 요점은, 그들이 페기에게 또 그 시대에는 결코 전설적인 존재가 아니었다는 사실이다"라고 리히트는 단언한다. "그들은 그냥 일상적으로 상대하는 사람들이었으며, 그때 우연히도 페기 구겐하임이 하던 일과 직접 관련이 있었던 사람들일 뿐이다. 그들과 계약 협상도 해야 했고, 가격도 의논했으며, 그들을 상대로 언제 누구를 초대할지를 생각해야 했으며 나아가 그들의 부인이나 남편의 간섭을 어떻게 떨쳐 내느냐 하는 것까지 생각해야 했다." 그 모두가 페기로 하여금 "자기 시대와 자기 위치에 대한 진로"를 재창조할 수 있도록 해

준 편리한 수단이었으며, 이것이 그녀의 회고록이 거둔 위대한 성공이라는 것이 리히트의 주장이다.

아트 갤러리를 운영하는 '사업'은 페기에게 확실히 즐거운 일이었다. 그녀가 알던 화가들이 유명해져서 사람들 입에 오르내리면 그녀는 매우 기뻐했고, 그녀의 회고록에서도 그런 경우가 나오면 특히 자랑스러운 어조가 되었다. 그러나 여기서 중요한 것은 그녀가 한때 화가들, 수집가들, 일반 대중 그리고 예술계의 거물들 '가운데' 실제로 있었다는 사실이다. 심지어 그녀는 나름대로 자신도 거물이 될 수 있음을 깨닫기 시작했다. 참으로 화려한 시절이었다.

그녀의 사생활이 항상 순탄하진 않았지만, 그녀의 남자관계는 항상 열정적이고 획기적이었다. 그녀는 자신이 "한 남자의 부인"이었으며 오직 그 역할에만 집중했던 20대와 30대의 시절을 지워버렸다. 그런 삶은 야망 없는 여인의 것이라고 그녀는 단호하게 결론 내렸다. 그녀는 마침내 자기가 가진 야망을 알아냈다.

10
전쟁의 기운

페기가 새로 시작한 인생은 직업적인 면에서는 물론이고 정서적인 면에서도 혁신적이었다. 비록 그녀가 재정적 안정을 위해 남자에 의존하지는 않았더라도, 정서적인 안정은 완전히 다른 문제였다. 어느 면에서 그녀는 세 '남편' 모두의 내조자 역할을 즐기기도 했고 또 그것에 시달리기도 했다. 또한 피터스필드에서 가면과 살았던 시골 생활을 감옥같이 느끼기도 했다. 이런 점에서 그녀는, 여전히 정서적 안정을 추구하기 위한 것이기는 했어도 종전과는 다른 새로운 인생과 욕구에 신속히 익숙해져 갔다. 베케트와의 관계에서는 섹스와 지성이 공존하더라도 다른 장애(이 경우 베케트의 소극적인 기질)가 있으면 지속적인 관계가 이루어지지 않는다는 것을 배웠다. 탕기하고는 애초에 심각한 관계를 기대하지도 않았다. 자네트 탕기의 존재가 너무 뚜렷했으며, 어떻

게 보아도 탕기는 그녀와 어울리는 인물이 못 되었다. 페기는 훌륭한 예술에 대한 슬기로운 안목이 발달해 가는 것만큼이나 배우자가 될 사람의 재능을 식별할 줄도 알게 되었다. 그녀가 실수로 자기와 전혀 맞지 않는 남자들을 선택한 경우도 분명히 있었지만, 그녀의 행동은 한 사람의 독립된 여인이라는 새로운 목표와 부합했다.

1939년에 있었던 첫 전시를 통해 구겐하임 죈은 많은 주목을 받았다. 청소년 범죄 전문 의사 그레이스 페일소프Grace Pailthorpe는 1935년 초 젊은 초현실주의 시인 루번 메드니코프Reuben Mednikoff와 교제하면서 자동기술적 그림 그리기와 드로잉, 즉 무의식으로부터 직접 그림을 창조해 내는 작업을 하고 있었다. 이 부부는 — 메드니코프는 페일소프의 배우자가 되었다 — 1930년대에 다른 예술가들과 대중의 많은 관심을 끌었던 초현실주의 작품들을 만들어 냈다. 이 초현실주의자들의 활동은 무의식에 접속하여 그것이 예술로 나타나는 경로를 개척하려는 것이었다. 앙드레 브르통은 이들 부부의 작품을 1936년 초현실주의 작가 전시회에서 발탁하여 영국 초현실주의의 가장 감동적인 발전으로 꼽았다. 페일소프는 1938년 말 「초현실주의의 과학적 측면Scientific Aspects of Surrealism」이라는 논문을 당시 그 분야 최고의 잡지 『런던 불러틴』에 기고했는데, 편집자에게 많은 편지가 쇄도하는 등 큰 관심을 끌었다. 1939년 1월 구겐하임 죈에서 개최된 페일소프-메드니코프 전시회는 언론의 주목을 받았고 많은 방문객을 끌어들였다. 예술의 기원에 대한 문제는 사람들을 매혹하였고, 비록 초기 단

계일망정 자동기술은 그에 대해 어떤 실마리를 제공해 주는 듯했다. 아무도 이 예술가들의 미적 수준을 논하진 않았지만(이들 작품, 특히 메드니코프의 작품에 대한 관심이 최근 다시 살아났다) 이 전시는 곧바로 페기를 문화계의 선구자 자리에 앉혔다.

페일소프-메드니코프 전시회에 이어, 페기는 약간 덜 알려졌지만 그래도 매우 유망하던 오스트리아의 초현실주의자 볼프강 팔렌Wolfgang Paalen의 전시회를 열었다. 그는 1942년에 예술 잡지 『다인Dyn』을 창간한 사람이다. 팔렌의 작품은 환상적 물체를 비현실적 풍경인 사막 같은 벌판에 옮겨다 놓은 광경을 보여 준다. 페기는 「내 어린 시절의 토템적 기억Totemic Memory of My Childhood」(1937)이라는 팔렌의 그림을 샀다. 팔렌 다음에는 영국의 화가 존 튜너드John Tunnard를 전시했는데, 그의 다채로운 구아슈화는 좀 더 현실적이고 훨씬 거부감이 적은 작품들이었다. 그는 1940년대까지 아직 주목할 만한 초현실주의 화가는 되지 못했다. 그러나 동그란 테의 안경을 쓰고 요란한 코트를 입고 넥타이를 매어 페기에게 코미디언 그루초 막스Groucho Marx를 연상케 했던 모습으로 자주 전시장에 나와 자기 전시에 활기를 불어넣었다. 그의 그림을 보던 한 방문객이 "존 튜너드라는 사람이 누구지?" 하고 물었다. 화가는 귓결에 이 소리를 듣고는 세 번 공중제비를 돌아 그 사람 앞에 가서는 "내가 존 튜너드입니다"라고 크게 대답했다. 페기는 그의 작품 「P. S. I.」(1938)를 샀다.

페기는 1월에 주나 반스와 함께 파리의 매디슨 호텔에서 3주를 보냈다. 그리고 에밀리 콜먼에게 편지를 보내 친구가 1년 전보다

감정적으로 많이 좋아졌다고 했다. 그러나 2월 10일에 런던으로 돌아온 주나는 수면제 베로날을 과용하여 자살을 시도했다. 페기는 존 홈스의 의사였던 매킨드를 보내 그녀를 보살피게 했으며, 주나가 알면 화를 낼 것을 걱정하여 의사에게 자기 신분을 밝히지 말라고 주의를 주었다. 페기는 에밀리가 남편과 함께 사는 애리조나주 목장으로 주나를 보낼 생각을 하고 있었다. 이런 좀 별난 계획은 페기가 한 1년 동안 계획해 온 것이었다. 페기는 에밀리에게 편지를 보내 주나가 그녀와 함께 사는 것을 좋아할 것이라며, 자기는 "혼자 사는 것이 더 좋고, 지금은 조용히 아무 연애도 안 하며 살고 있지만 주나를 곁에 두기는 원치 않는다"고 적었다. 페기가 보기에 주나는 런던에서 아무런 글도 쓰지 않고 있었으므로 떠나야 마땅했다. 『나이트우드』가 1936년 10월에 T. S. 엘리엇의 소개로 출판되어 약간의 호평을 받은 이래로 주나는 전혀 후속 작품을 발표하지 않았다.

2월에는 또 한 명의 옛 친구 엠마 골드만이 나타났다. 자서전을 출판한 다음 그녀는 반反소비에트를 주제로 순회 강연을 다니며 돌풍을 일으키고 있었다. 페기와 이 연로한 아나키스트는 거의 6년간이나 서로 연락이 없었다. 아직도 미국에서 추방 상태였던 그녀는 이즈음 영국에 살며 페기를 찾고 있었다. 엠마는 에밀리에게 보낸 편지에서 "그녀를 찾느라고 돈도 많이 들었어요. 내가 갤러리에 도착했을 때 가슴이 쿵쿵 뛰었다고 하면 웃겠지요"라고 했다. 페기는 갤러리에 없었지만, 엠마는 나가다가 층계 위에 있던 페기를 보고 달려갔다. "우리는 물론 서로 알아보았지만,

그녀가 나를 맞이하며 보인 반응에는 좀 차가운 데가 있었어요. 현관에 그냥 서서 몇 분 동안 이야기만 하고 내게 사무실로 올라가자고 하지 않았던 사실을 생각할 때 그녀는 우리의 옛 우정을 새롭게 하려는 의사가 없다는 생각이 듭니다"라고 엠마는 적었다. 엠마는 이어서 페기에게도 편지를 보내 그녀를 만나러 가려면 "옛날 내가 경찰서에 갈 때보다 더 용기가 필요하다"면서 곧 한번 만나고 싶다고 썼다.

엠마는 페기가 냉담했다는 사실을 민감하게 받아들였다. 그녀는 그 편지의 답장도 받지 못했다. 엠마는 뒤늦게라도 자기가 "페기를 위해서는 그때 자서전에다가 페기가 로런스와 함께한 생활과 이혼 그리고 그 후에 일어난 모든 일을 써야만 마땅했다"고 페기에게 말할 수 있기를 기대했다. 그러나 이 시기에 페기는 그녀가 순종적이고 학대받고 무시당하던 옛날을 다시 돌이켜 생각하고 싶지가 않았다. 엠마는 페기가 홈스나 가면과 살았던 것을 전혀 몰랐으며, 페기도 새로운 직업에 따른 자신감을 갖고 성적 자유를 즐기는 지금의 생활에 대해 말하지는 않았다. 페기가 좌익 사상에 상당히 동조하기는 했어도, 가면의 마르크시즘을 경험한 후로는 엠마의 아나키즘에 대하여 옛날에 가졌을지도 모를 관심은 이미 완전히 사라져 버린 지 오래였다. 모든 면에서 페기는 1928년에 엠마가 알던 페기와는 아주 다른 사람이었다.

엠마가 페기를 값싸고 천하다고 비난했던 『나의 삶을 살다』가 1931년 출간된 이후 페기는 이미 감정적으로 엠마와 작별했던 것이다. 구겐하임 죈에 다시 나타난 엠마는, 페기가 지워 버리고 싶

고 생각하기도 싫은 지난 삶을 상기시켜 주는 사람에 불과했다.

감정적으로 말해서, 그녀는 마음속을 대청소하는 중이었다. 에밀리에게 보낸 편지에서는 "베케트를 내 인생에서 제거하고 나니 새로운 여자가 된 것 같은 기분입니다. 나는 이제 매사를 심각하게 생각하지 않습니다. 그래서인지 섹스를 하지 않아도 히스테리가 없어요. 기분 좋은 일이지요"라고 단언하고 나서, 어느 주말에 작가이며 비평가인 존 대븐포트John Davenport와 자신의 새 남자 줄리언 트리벨리언과 지낸 이야기를 자세히 적어 보냈다. 주목받는 초현실주의 화가이던 트리벨리언은 케임브리지에서 장래가 촉망되는 일단의 젊은이들과 함께 지냈다. 그 젊은이들 가운데는 후에 딜런 토머스와 함께 풍자 소설을 쓴 대븐포트를 비롯해 험프리 제닝스, 맬컴 라우리Malcolm Lowry* 그리고 훌륭한 역사학자가 되었지만 오늘날에는 소련의 스파이로 더 잘 알려진 앤서니 블런트Anthony Blunt가 있었다. 트리벨리언은 대학에서 시를 썼는데, 그의 드로잉을 보고 재능이 있음을 발견한 제닝스가 그림을 그려 보라고 권하자 선선히 받아들여 파리에서 그림 공부를 했다. 페기를 만났을 때 그는 이미 결혼해서 부인 어설라와 함께 치즈윅에 있는 더럼 부두에서 살고 있었다. 그곳에서 그들은 거창한 파티를 열었는데 때로는 메스칼린**을 복용하기도 했다.

페기가 자신보다 열두 살이 어린 트리벨리언을 처음 만났을 때

* 1909~1957, 영국인 소설가이자 시인. 세계가 파멸을 향해 가고 있다고 믿던 1930년대의 시대상을 보여주는 『화산 아래에서Under the Volcano』가 대표작이다.

** 환각제의 일종

그의 부인은 앓고 있었으며 그는 직업이 없이 빈들빈들 살고 있었다. 페기는 그를 집으로 데리고 와 하룻밤을 지냈지만, 그 후 그는 부인을 생각하고 몹시 후회하여 그들의 관계는 거기에서 끝나는 듯했다. 그러나 일과 관계되어 둘은 자주 만나게 되었다. 트리벨리언은 스페인 난민 기금 위원회를 조직했고 페기와 함께 미술품 경매를 사흘간 열기로 했다. 당초에는 구겐하임 쾬에서 하기로 했으나 장소를 바꿔 리젠트 파크에서 실시하여 수백 파운드를 모았다. 그러고 나서 3월에 대븐포트와 그의 부인 클레먼트는 두 사람의 관계를 알지 못한 채 그들을 디에프*로 초대하여 긴 주말을 함께 보냈다(이때 트리벨리언의 부인은 오지 못했다). 낮 동안 줄리언과 클레먼트는 스케치하러 돌아다니고 페기는 대븐포트와 이야기했다. 이때 페기가 에밀리에게 보낸 편지를 보면 저녁 시간은 아주 재미있었다고 한다. 페기 말로는 어느 하룻밤은 마치 "존(홈스)이 처음 생트로페에서 나를 만났을 때 파티를 열었다면 그와 비슷했을" 거라고 하면서 "이곳은 줄곧 너무도 재미있고 즐겁다는 사실만 빼고"라고 덧붙였다. 파티는 "근사한" 사창가에서 끝을 맺었다. "가면하고 산 날들이 너무 우울한 세월이었기에 나는 존과의 시절을 다시 찾으려고 했고 지금은 다시 스무 살이 된 것 같아요." 주말이 지나자 트리벨리언은 페기를 배에 태워 영국으로 보내면서 배에서 마시라고 조그만 브랜디 한 병을 주었다. 대븐포트 부부는 이들의 로맨스를 눈치채지 못했다.

* 프랑스 북부 도버 해협에 있는 마을

훗날 페기는 회고록에서 "그 정사는 흐리멍덩했으며 결과는 끔찍했다"고 썼다. 그녀는 임신했다는 확신을 갖게 되었다. 대븐포트 부부는 주말에 또다시 코츠월즈에 있는 농가로 페기를(이번엔 트리벨리언은 빼고) 초대했다. 그때 페기는 정원 일을 도와 무거운 수레를 밀면서 내심으로는 유산이 되기를 바랐다. 페기는 트리벨리언이 어설라의 그림을 봐 달라고 집으로 초대해서 찾아갔는데, 어설라의 방으로 들어서는 순간 그녀도 임신 중임을 알게 되었다. 바로 얼마 후 참으로 얄궂게도 어설라 트리벨리언은 유산하고 말았다. 회고록에는 "그들 부부를 위해 내가 아이를 낳아 주겠다고 했다"고 적혀 있지만, 사실 그때 그녀가 트리벨리언에게 자기의 임신 사실을 알려 주었다거나 그녀의 제안에 따른 응답이 있었다는 기록이 없는 것으로 보아 이는 단지 그녀가 상황을 태연하게 처리했다는 의미인 듯하다.

페기는 피터스필드에 있는 의사를 찾아가서 임신을 확인했지만, 그 의사는 낙태 시술을 거절했다. 페기는 런던으로 올라가 독일에서 피난해 온 의사를 만났다. 그는 마흔 한 살에 아기를 갖는 것은 위험하다고 말하고 간호사 방에서 낙태 수술을 해 주었다. 퇴원하고 나온 여름 그녀는 쇠약해져서, 안토니아 화이트의 친구 필리스 존스를 집에 데리고 있으면서 아이들과 함께 필리스의 보살핌을 받으며 지냈다. 페기는 프루스트를 다시 읽으며 그 여름을 보냈고, 처음 읽을 때만큼이나 열중하면서 어떤 부분은, 특히 저자가 기억과 과거사를 활용하는 점은 『나이트우드』를 연상케 한다고 생각했다.

낙태가 신체적으로 너무 힘이 들어서인지, 또는 자기가 임신을 할 나이가 지났다는 것을 알게 된 심리적 여파에서인지 페기는 이 일을 인생의 한 전환점으로 삼았다. 그녀는 회고록에서 트리벨리언과의 정사에 대해 쓸 때 그를 '루엘린'이라고 불렀으며, 1979년에 『금세기를 벗어나며 *Out of This Century*』라는 제목으로 회고록을 다시 출간하면서 1946년판에서 실명을 감추었던 사람들을 다 밝혔음에도 오직 트리벨리언만은 본명을 밝히지 않았다. 그녀가 유독 이 일에 대해서만 침묵을 지킨 이유를 설명해 줄 기록은 남아 있지 않지만, 그녀는 트리벨리언 부인에게 모종의 죄책감을 느꼈으며 자기와는 다른 식으로 아이를 잃어버린 그녀를 위해 그렇게 했던 듯하다. 한편으로는 이 정사가 그녀에게 희미하나마 어떤 정신적 상처를 남겼기 때문에 트리벨리언의 이름을 밝히지 않았을 가능성도 있다. 여하튼 자세한 사실은 수수께끼로 남아 있다. 우리가 알 수 있는 것은, 이후 그녀가 상처를 받기 쉬울 듯한 상대와의 관계는 경계했다는 사실뿐이다. 그러나 물론 항상 그럴 수 있었던 것은 아니다.

이와 같은 에피소드와는 별도로, 페기는 갤러리 일로 바빴다. 6월에는 트리벨리언의 전시회를 했고, 동시에 선보이게 될 다른 전시도 그녀를 흥분시켰다. 브르통이 1938년 멕시코에서 트로츠키를 만나고 돌아오는 길에 가지고 온 신기한 토착 예술품들의 전시회를 준비하고 있었던 것이다. 그 전시회는 간소하게 끝나서 도록도 보관되지 않았지만, 이를 계기로 페기와 초현실주의 화가들과의 관계는 공고해졌다.

페기는 봄에 갤러리 문을 닫기로 결정하고 구겐하임 죈의 마지막 행사로 6월 22일에 거창한 파티를 열었다. 독일의 사진가 지젤 프로인트Gisele Freund를 초청해서, 그녀가 제작한 기라성 같은 인사들의 컬러 슬라이드를 보여 주었다. 제임스 조이스, H. G. 웰스, 조지 버나드 쇼George Bernard Shaw, 마르셀 뒤샹, 레너드와 버지니아 울프 등이 파티에 참석했다. 파티 당시 페기는 낙태 수술을 하기 직전이었으므로 근심에 싸이고 건강도 좋지 않아 행사를 즐기기가 어려웠다.

페기는 구겐하임 죈의 내부 형편을 상당 기간 관찰해 왔고, 거기서 돈을 벌지 못했으며 실제로 첫 시즌에는 6천 달러의 손해를 보았다는 사실을 그즈음 알게 되었다. "그만한 돈을 손해 보았다면 앞으로 더 많은 손해를 볼 것 같으니 다른 가치 있는 일을 하는 게 낫겠다"고 그녀는 생각했다. 유럽 대륙보다 더 빨리 현대 미술이 기업적으로 뿌리를 내린 미국의 현황에 그녀가 관심을 돌렸음은 의심할 나위가 없다. 1929년에 뉴욕에서는 MoMA가 문을 열었는데, 재능 있고 명민한 앨프리드 바가 관리하고 있었다. 페기의 삼촌 솔로몬과 힐라 레바이는 1939년에 맨해튼 웨스트 53번가에 있던 자동차 전시장 자리에 비구상 회화 미술관을 열었다. 페기는 알지 못했지만, 레바이 남작 부인은 또 파리에다가 '상트르 구겐하임'이라는 이름으로 분관을 개장할 계획을 가지고 있었다. 이것은 물론 페기에게는 재앙이 될 것이었다. 유럽에는 그와 같은 미술관의 필요성이 분명히 있었지만, 페기는 정치적으로 불안정한 유럽 대륙보다는 영국에서 사업을 기획하는 것이 더 좋겠다

고 생각했다.

영국에 현대 미술관을 세운다는 것은 완전히 새로운 아이디어는 아니었다. 화장품 사업가인 헬레나 루빈스타인Helena Rubinstein은 남편인 저널리스트 에드워드 타이터스Edward Titus와 함께 파리에 '블랙 마네킹 프레스'라는 출판사를 세우고 D. H. 로런스를 비롯한 현대 문학 작품을 발간하고 있었으며, 그녀 자신이 굉장한 미술 수집가로서 미술 관련 사업을 지원하는 데에도 관심이 있었다. 버클리 스퀘어에 있는 그녀의 살롱에는 모딜리아니Amedeo Modigliani나 뒤피Raoul Dufy 같은 화가들이 자주 드나들었으며, 그녀는 그곳에서 롤런드 펜로즈나 므장스와 현대 미술관에 대하여 예비 회담을 나눈 일이 있었다. 페기와 루빈스타인 두 사람은 각자 여기저기에 이런 아이디어를 띄웠으나 별 결과는 없었다(서로 가까이에 있던 루빈스타인이 페기 생각을 했거나 혹은 페기가 루빈스타인을 생각해 보았을 경우를 생각해 보면 참 재미있는 일인데, 아쉽게도 두 사람이 만났다는 기록은 어디에도 없다). 이 사업은 확고한 자본과 위험을 감수할 기업가 정신을 지닌 사람을 필요로 했다. 미술계에서의 실력과 배경, 전문적 명성 등 그 사업에 완전한 권능을 가진 사람이 있어야 했다.

허버트 리드를 보자. 그는 요크셔주 농부의 아들로 태어났고, 아홉 살에 아버지가 죽고 나서 각고의 노력 끝에 리즈 대학 야간부를 졸업했다. 군 복무를 마치고(십자훈장을 받았다) 리드는 어찌저찌하여 문화 평론가로 입신하였다. 가끔 교편도 잡고, 호감을 주는 시를 쓰고 문학 평론에 대한 책도 썼다. 그는 『리스너The

Listener』지의 정규 비평가가 되었고, 특히 조각가 헨리 무어에 대한 기고로 미술계에 알려졌다. 또한 그의 작업 중엔 덜 알려진 편이지만, 자칭 아나키스트로서 1938년에는 『시詩와 아나키즘*Poetry and Anarchism*』을 출간하고 1940년에는 『아나키즘 철학*The Philosophy of Anarchism*』을 출간했다. 그의 전기를 쓴 제임스 킹James King의 말에 따르면 그는 1930년대 말에 "영어권에서 가장 잘 알려진 모더니즘의 주창자"로서의 자리를 굳혔다. 결혼하여 다섯 아이를 둔 그는 이즈음 권위 있는(혹자는 보잘것없다고 생각했지만) 『벌링턴 리뷰*Burlington Review*』지의 편집인으로서 그 명성이 절정에 있었다.

리드는 현대 미술관 건립과 관련하여 처음 페기를 만났을 때 47세였는데, 그의 전기 작가의 표현에 따르면 그녀의 제안을 "지각 있게 거절"했다고 한다. 페기는 협상을 벌였다. 리드가 『벌링턴 리뷰』의 편집인을 그만둔다면 당시 런던의 성공한 출판사인 루틀리지의 동업자가 될 수 있을 것이라는 매력적인 제의와 함께, 미술관의 책임자로 일해 준다면 5년치 급여를 선불하겠다고 제안했다. 리드는 5년치 선불에 대응하여 6개월을 급여 없이 일하기로 합의했다. 그는 페기에게 추천서를 요구했고, 페기와 주나는 다행히도 리드가 진정으로 존경하는 친구 T. S. 엘리엇으로부터 그것을 얻어 냈다. 페기는 엘리엇을 한 번도 만난 적이 없었다(엘리엇은 왜인지 몰라도 에밀리 콜먼을 좋아해서 그녀의 부탁을 받고 주나 반스의 『나이트우드』 출간을 도와준 적이 있었으며, 이 친구들을 통해서만 페기에 대해 알고 있었다). 1939년 5월 리드는 미술품 수집가이며 거래상인 친구 더글러스 쿠퍼에게 편지를 보내 자신

이 내리려는 "중대한 결정"을 알려 주었다. "이 일은 난관이 가득하지만 최소한 활기찬 일입니다." 요점은 돈이었다. "그녀는 미술관을 기증할 형편은 안 됩니다. 그녀가 내놓을 수 있는 금액이면 미술관 운영엔 충분하지만, 중요한 물품을 구입할 만큼의 수입은 생기지 않을 것입니다." 리드는 다른 사람, 즉 여러 모로 그 사업에 호의적이지 못했던 엠마 골드만도 만나서 의논했던 것 같다. 두 사람이 아나키즘적 원칙을 공유했다는 걸 감안한다면 이해할 수 있는 일이다. 엠마는 리드가 페기와 일할 것에 대해 "고충과 걱정"을 느끼는 걸 이해한다고 말했다. "잘 알아요. 페기는 마음씨 착하고 자기가 관심을 갖는 사람에게는 매우 관대합니다"라고 말하고는, "그렇지만 당신이 말한 대로 그녀도 사람이지요"라는 말을 덧붙였다. 리드는 미술관이 일단 설립되면 각계의 투자자들과 지원자들로부터 기금을 끌어 모을 수 있을 것이라는 희망을 가지고 있었다.

친구들에게 보낸 편지에서 페기는 이 모든 문제들에 대해 태평스러운 모습을 보였다. 에밀리 콜먼에게 쓴 편지에서는 "리드는 내가 마음이 변하면 그 모든 일이 무너져 버릴까 봐 좀 불안해합니다"라면서도 재정 문제에 대해서는 진지했다. 어머니의 재산이 정리되자 그녀는 연평균 4만 달러(지금으로 치면 약 50만 달러)의 수입을 갖게 되었는데 이는 미술관을 운영하는 데 필요한 1년 경비에 해당하는 금액이었다. 그녀는 낙태 수술로부터 회복했지만 여전히 필리스 존스를 집에 데리고 있으면서 두문불출한 채 "무서운 수학적 계산"을 하고 있었다. 그녀는 즉시 옷 사는 것을 중단

했고, 한 해 동안 어떤 옷도 사지 않기로 계획을 세웠다고 에밀리에게 말했다. 들라주 자동차도 좀 더 싼 탤벗으로 바꾸었다. 그리고 친구들에게 제공하던 생활비, 융자, 선물 등 모든 것을 중단해야겠다고 확고하게 알렸다. 이 결정은 그녀를 에워싸고 있던 그룹으로부터 원한을 사는 계기가 되었고, 꼭 그것만은 아니지만 이런저런 이유로 그녀는 결국 계획대로 할 수 없게 됐다.

그래도 그녀와 리드는 아직까지는 당초 계획을 낙관적으로 밀고 나갔다. 미술품 수집가 케네스 클라크Kenneth Clark가 포틀랜드 플레이스에 있는 자기 집을 미술관으로 빌려 주기로 합의하여, 페기가 한 층에서 살고 리드 가족이 또 다른 층에서 살기로 했다 (페기는 누가 어느 층에 사느냐 하는 문제로 리드 부인과 언쟁한 후 그들과 한 건물에서 사는 것에 예민해졌다). 미술관에서 산다는 것은 페기로서는 좀처럼 하기 힘든 확고한 결심을 뜻함은 두말할 나위도 없다. 절약하기 위한 것이 아니라면 페기와 리드 가족이 그곳에서 함께 살 이유가 없었다.

페기는 리드가 만들어 준 목록을 가지고 파리로 갈 계획을 세웠다. 불행히도 그 목록은 지금 남아 있지 않다. 리드는 신문에 발표할 성명서도 만들었는데, 마티스로 시작해서 1910년 이후 현대 미술의 발전을 추적하며 특히 추상파와 입체파에 중점을 둔 특별 전시회를 가을에 하겠다는 내용이었다. 중요한 점은, 그녀가 마티스는 자신이 생각하기에는 "현대"라는 말에 해당되지 않는다며 제외한 것이다. 같은 이유로 그녀는 세잔과 루소Henri Rousseau도 목록에서 삭제했다. 페기는 리드와의 협력에 대하여 초기부

터 "나는 그에게 자문을 청하지만 항상 그의 말을 따르는 것은 아니에요"라고 확고하게 에밀리에게 말했다. 페기가 자신의 판단에 상당한 자신감을 가지고 있었음은 의미 있는 일이다. 이것은 아마도 그녀가 구겐하임 죈에서 얻은 성공에 따른 확신일 것이다(이런 그녀의 태도를 리드가 알았다면 틀림없이 짜증 냈을 것이다).

여름 동안 그 계획은 거의 무산될 뻔했다. 그 계획이 영국 미술계에서 일어나는 정치적 축구 게임처럼 되자, 자신이야말로 그런 사업에 기초가 되어야 할 사람이라고 믿고 있던 므장스는 입지가 약해지는 것을 느꼈다. 그는 미술계 인사들에게 페기의 사업에 동조하느냐 아니냐를 결정하도록 요구했지만 그 결과 자신의 위치만 약화되었던 것이다. 이 일에는 펜로즈가 핵심적인 존재가 되었다. 펜로즈는 미술관의 가을 전시회에 자기가 가지고 있는 피카소의 작품들 — 결정적인 요소가 되었다 — 을 빌려주겠다고 했다. 펜로즈로 말하면 므장스가 자기편이라고 생각했고 페기보다는 자기 계획에 더 동조하리라고 믿었던 사람이었다. 페기와 한번 놀아난 적이 있지만 그 후로 개인적인 원한을 쌓아 왔던 므장스는 그 여름에 펜로즈에게 편지를 보냈고, 페기를 "라 구겐하임"이라고 불러 가면서 그녀의 활동에 반대하는 씨앗을 심으려 애를 썼다. 분명 페기를 이 사업에서 몰아내려는 의도로 그는 모든 초현실주의 작가들을 소호의 비크가街에 있는 '바르셀로나' 식당으로 초청해 놓고, 왜 어떤 작가는 새 미술관에 포함되고 누구는 안 되느냐고 따지는 연설을 했다. 그는 페기를 간접적으로 거론하면서 "미술계를 희롱하는 모든 행위는 초현실주의 운동이

시작된 이래 지녀 온 전망을 파괴하는 가장 결정적인 모욕행위라고 나는 확신합니다"라고 말했다. 거기에 참석한 초현실주의 작가들 가운데에는 아일린 아거, 스탠리 윌리엄 헤이터Stanley William Hayter, 페일소프와 메드니코프, 고든 온슬로 포드Gordon Onslow Ford 가 있었지만 그들에게 므장스의 장광설은 쇠귀에 경 읽기였으며 다른 사람들도 그의 생각이나 페기에 대한 개인적 보복심에 대하여 무관심했다. 므장스의 책동으로 미술관에 대한 아이디어가 심각한 위협을 받은 것은 아니었지만, 페기가 싸워야 할 장애가 무엇인지는 명백해졌다. 그것은 그녀가 미술관을 지원하겠다고 하면 협조하려는 사람은 실제 이유가 무엇이든 돈 때문에 참여한다고 쉽게 비난받을 수 있다는 사실이었다. 진부할 정도로 통속적인 애기였지만, 페기는 그런 비난을 하는 당사자와 동침했었기에 안타깝게도 그런 인상을 간접적으로 더욱 부채질하게 되었다. 그녀는 사생활과 직업이 혼합된 어려운 지뢰밭과 타협해야 함을 알게 되었고, 이후로도 몇 번씩 그런 일을 겪는다.

그러면서 페기와 허버트 리드 ─ 그녀는 리드를 "파파"라고 불렀다 ─ 는 서로를 잘 이해해 갔다. 그가 유혹할 수 있는 사람이 아니라는 것(페기보다 단지 다섯 살 많았음에도)을 확실히 알고 나서 페기는 그와의 관계가 어떤 것이 될까 궁금해했지만, 결과적으로 그의 별명이 말해 주는 것처럼 부녀 같은 입장으로 낙찰되었다. 페기는 나중에 회고하기를 "그 사람은 나를 마치 벤저민 디즈레일리Benjamin Disraeli*가 빅토리아 여왕을 대하듯 했다. 지금 생각하기에 나는 그를 어느 정도 정신적으로 사랑했다"라고 했다.

그녀는 리드에게 자신의 사생활에 대한 자세한 이야기를 하지 않았다고 에밀리나 주나에게 자랑했는데, 이것은 당시 몇몇 핵심적 예술인들과 그녀가 관계했던 것을 감안해 볼 때 반드시 잘한 일만은 아니다. 페기는 세상 상황을 유머러스하게 볼 수 있었지만, 허버트와의 관계는 편하지 않은 상태로 지속되었다.

　미술관에 관한 계획이 구체적으로 세워지자 페기는 8월에 새 차 탤벗을 타고 신드바드와 함께 프랑스로 갔다. 페긴은 로런스 부부와 함께 이미 프랑스에 있었다. 신드바드를 기차에 태워 메제브에 있는 베일 가족에게 보내고 나서 그녀는 파리 교외 뫼동에 살고 있던 새로 사귄 친구 페트라(넬리) 판 두스뷔르흐Petra Nelly van Doesburg를 찾았다. 넬리는 다재다능한 네덜란드 추상 화가였으며 피트 몬드리안과 함께 미술 잡지 『데 스테일De Stijl』의 공동 편집인이었던 테오 판 두스뷔르흐의 부인이었다. 페기는 그를 "20세기의 다 빈치"라고 불렀는데, 이는 과장이지만 그렇다고 전적으로 잘못된 표현이라고 할 수도 없다. 넬리는 정열적으로 남편의 작품을 계속 알려 나가고 있었으며 페기는 그녀의 마음을 잘 이해하고 있었다. 페기와 동갑인 넬리는 숱이 많은 빨간 머리의 매력적인 여인이었는데, 페기는 그녀의 추상 및 초현실주의 미술에 대한 헌신과 적극성에 깊은 감명을 받았다. 넬리가 여전히 남자들과의 관계에 흥미가 있다는 사실을 염두에 두고, 페기는 에

• 1804~1881, 영국 보수당 정권의 수상. 자유당의 글래드스턴과 교대로 내각을 이끌어 의원내각제의 꽃을 피우며 빅토리아 여왕과 함께 대영제국의 전성기를 구축했다.

밀리에게 보낸 편지에 자신의 새 친구가 "아주 명랑하고 생기가 있으며 인생을 모든 면에서 매우 알차고 적극적으로 살아가고 있다"고 적었다. 넬리와 페기는 옛날에 페기가 놀았던 미디로 함께 여행을 갈 계획을 짰으며, 스위스 국경 근처 아인의 슈밀리외에 있던 화가 고든 온슬로 포드를 찾아가고 싶어 했다. 그곳에서 포드는 로베르토 마타 에카우렌('마타'라고 알려졌다), 브르통 그리고 우연히도 탕기를 포함한 일단의 초현실주의 화가들과 어울리고 있었다.

페기와 넬리는 끝내 온슬로 포드에게는 가지 못했고 대신 로런스와 케이가 있는 메제브로 가서 일주일을 보냈다. 그들은 후에 그라스에 있는 넬리의 친구 집에 머물면서 전쟁이 발발했다는 뉴스를 들었다. 정부는 계속해서 전쟁이 몇 주일 내에 끝이 날 것이라고 공언했지만 페기는 아무런 준비가 되어 있지 않았다. 그녀는 몇 번이고 런던으로 전보를 보내 폭격이 시작되면 그녀의 소장품들을 피터스필드로 내려 보내라고 지시하는 한편, 즉시 로런스에게 연락을 취했다. 로런스는 가족이 해야 할 일을 결정하겠다면서 페기에게 그동안 절대로 프랑스를 떠나지 말라고 했으나, 페기는 영국으로 돌아가고 싶어 했다.

물론 미술관 계획은 보류되었다. 리드는 조각가 벤 니콜슨Ben Nicholson에게 편지를 보내 계획은 무산되었다고 하면서 안도감을 분명히 드러냈고, 아무 죄 없는 페기를 비난했다. "단 한 사람의 후원자에 의존해서는 사업을 하지 말아야 한다. 그 사람이 여자인 데다 미국인인 경우에는 특히 그렇다." 이와 같은 명백한 성차

별적 언동에도 페기는 무력했으며, 끝내 그에게 5년 급여의 반에 해당하는 2천5백 파운드를 지불해야 했다. 그러나 리드가 왜 그처럼 그녀에게 이용당했다고 느꼈는지는 명확하지 않다. 그들의 관계는 중단되었지만, 전쟁 후에 페기는 다시 이를 부활시키게 된다.

여전히 페기는 어떤 형태로든 미술과 관련된 계획을 추진하고자 했다. 처음에 그녀는 전쟁 때문에 당황한 것 같지는 않았다. 그녀는 프랑스 시골에 예술인 마을을 지으려고 계획하기 시작했으며, 에밀리에게 보낸 편지에 좀 극적인 표현이기는 하지만 "예술과 인간의 자취"를 보존하고 싶다면서 "남은 것이 많지 않다"고 적었다. 그녀의 목표는 여전히 그녀가 할 수 있다면 무엇이든 미술계에서 두드러진 역할을 하려는 것이었다. 그녀의 야망은 (오늘날에 와서 알 수 있듯이) 좌절되지는 않았지만, 그녀는 자기의 지난 행적이 계속 방해가 되는 것이 실망스러웠다. 그녀는 다른 아이디어가 없을지 모색했다. 그녀의 영국인 친구 필리스 존스는 연로한 어머니를 모시기 위해 이미 시골로 내려갔으며 농사일을 해서 생계를 유지하고 있었다. 페기는 에밀리에게 고백했듯이 농사일을 할 계획을 짜기 시작했다. 그녀와 넬리는 프로방스주 생레미의 농장에 살고 있는 화가 알베르 글레즈 부부를 방문했다. 그 부부는 그곳에서 전시에 프랑스 사람들에게 식료품을 공급할 수 있을 만큼 충분한 곡물을 재배할 계획을 가지고 있었다. 페기 생각에 그 계획은 현실적이지 못했지만, 농사일에 전념하는 예술인 마을은 마음에 드는 아이디어였다. 우선 그녀는 시골 생활을 좋

아했다. 게다가 헤이퍼드 홀에서의 생활 이후로 그녀는 줄곧 다른 성인들, 특히 예술가들과 어울려 살아 왔다. 핵가족 같은 생활(가면이 그녀에게 요구한 것)은 그녀를 아주 염증 나게 했다. 예술가들과 살면서 그들의 생활을 구경하는 것이 그녀에게는 이상적인 삶이리라고 생각되었다. 1939년 가을 내내 페기는 부동산 업자한 사람과 적당한 성곽을 찾아서 프랑스 구석구석을 돌아다녔으나 마땅한 곳을 발견하지 못했다. 한편 파리에서 넬리가 소식을 전하길, 그녀가 찾아본 결과 예술인 마을에 관심이 있는 예술가들은 그다지 신통찮은 사람들뿐이라고 했다. 아마도 허버트 리드의 목록에 있던 예술가들은 아니었을 것이다.

런던에 있던 주나는 이런 모든 일들을 고소하게 여기고 있었다. 그녀는 글도 쓰지 못했고 알코올 중독이 위험한 상태에 도달했으며 친구들 사이에도 끼지 못했다. 페기는 여전히 그녀를 애리조나에 있는 에밀리에게 보낼 계획을 하고 있었으며 — 거기서 그녀가 무얼 할 수 있을지는 생각해 보지도 않고 — 한편으로는 술을 끊게 하려고 애썼다. 페기는 계속해서 주나를 지원해 주고 있었지만, 주나는 여전히 자기가 술을 끊지 않으면 페기는 돈을 주지 않을 것이라고 못된 소리를 했다. 그러면서 주나는 페기의 계획에 대해 점점 더 빈정거리고 쓴소리를 해 댔다. 그녀는 페기의 욕을 해서 필리스를 신경질 나게 만들었던 이야기를 에밀리에게 전했다. "페기가 마치 널빤지에 박혀 있는 늙은 사슴 같지 않아요?"라고 말하는가 하면, 미술관에서 개최하려던 '음악의 밤'에 대해 놀리면서 "내가 치터zither 반주로『나이트우드』를 낭독하

는 모습이 볼만하겠어요?"라는 한심한 소리도 했다. 예술인 마을에 대해서도, 그녀는 예술인들이 시골에서 잘 어울려 살 수 없으리라면서 완전히 비관적이었다. 페기가 그녀도 거기에 참여하겠느냐고 묻자 그녀는 크게 웃으며 조롱했다.

이런 일들은 그들의 우정에 더욱 심각한 단절을 암시하는 것이었다. 한번은 주나가 에밀리에게 전하기를, 일주일 동안 미술관 문제로 페기에게 화가 났었지만 그러고 나서는 왜 자기가 친구에게 화를 내며 그토록 많은 에너지를 소비했는지 의아해졌다고 했다. 얼마 후 그녀는 다시 편지를 보내 자기가 왜 "페기가 미술관에서 산다는 생각"에 화가 났는지 알겠다면서, "그 일이 나를 연금 생활자로 만드는 것처럼" 느꼈기 때문이라고 했다. 페기의 도움으로 산다는 것이 주나에게는 괴로운 일이었으며, 특히 자기는 궁상에 쪼들리고 세상에는 전쟁 분위기가 고조되고 있는데 페기가 거창한 계획을 하고 있는 것을 볼 때면 더 견디기 힘들다고 했다.

그러나 주나는 정말로 정신이 불안정했고, 페기에 대한 그녀의 폭언은 피해망상에 가까워졌다. 페기는 조지오 조이스의 부인 헬렌을 파리로 보내 주나를 보살피도록 했다. 이때 헬렌의 정신 상태도 불안정했으므로 이것은 분명 잘못된 결정이었다. 주나는 헬렌과 페기가 "소小 히틀러" 증세가 있다고 생각하여 헬렌에게 마구 일을 시켜 혹사하며 즐겼다. 주나는 페기가 미쳤다고 결론 내리고 11월에 에밀리에게 "페기는 미쳤어요"라고 잔뜩 화난 어조의 편지를 보냈다. "그녀는 조상들이 가던 길로 갔어요. 돈만 없었

더라면 정신 병원에 들어가 있을 거예요."

이 모든 행패는 물론 페기로서는 참기 어려운 일이었다. 에밀리 역시 페기에게 성내는 편지를 보냈다. 그녀도 돈을 요구하면서, 페기가 올바른 마음으로 돈을 주지 않는다고 생각했다. 한편 페기는 또다시 프루스트를 읽고 있었으며, 주나에게 편지할 때마다 그 책이 얼마나 주나의 『나이트우드』를 연상시키는지 모른다고 적었다. 11월에 페기는 워싱턴호에 승선 요금을 지불하고 항구로 가는 기차역에서 주나를 배웅했다. 이것이 주나를 미국으로 보내기 위해 그녀가 할 수 있는 전부였다. 이때도 끔찍한 소란이 일어났다. 페기는 에밀리에게 전하기를 주나가 "만취로 인한 신경 마비" 상태에 있었다면서, 그녀가 애리조나에 무사히 도착하기만 하면 자기가 모든 운임과 비용을 지불해 주겠다고 했다. 또한 주나의 가족이 주나를 꽉 다잡아 "술꾼들 치료소"에 보내는 것이 제일 좋은 방법일지 모른다고도 적었다.

페기에게는 주나와의 우정 — 그녀는 페기의 꾸준한 버팀목의 한 사람이었다 — 을 잃은 것이 전쟁의 1차 피해로 여겨졌음이 틀림없다. 그녀의 감정 상태가 하룻밤 사이에 변한 것 같았다. 주나의 재능을 믿고 오래도록 지원해 주겠다던 약속은 페기 인생의 지나간 한 단면이었으며, 이제 주나의 존재는 사라지는 듯했다. 에밀리는 — 전보다는 훨씬 뜸해도 여전히 편지를 교환했지만 — 이 세상에서 멀리 떨어져 나간 듯했다. 물론 새 친구 넬리 판 두스뷔르흐를 만나긴 했지만, 그녀는 냉정하고 독립적인 사람이어서 진정한 마음의 친구가 되긴 어려웠다. 페기의 미래도, 특

340

히 예술인 마을의 아이디어가 무산되면서 암담해진 듯했다. 페기는 전쟁의 그림자 속에서 로런스에게 의존했다. 그 역시 근래케이의 배신으로 결혼 생활에 문제가 있었지만, 가부장적 역할을 어렵지 않게 떠맡았다. 페기는 눈앞에 닥친 진정한 전쟁의 혼란에 무관심한 듯 보였지만 신드바드가 징집될 위험이 있다는 것에 대해서는 두려움을 가지고 있었고, 또 한편으로는 그녀 자신이 유대인이라는 사실로 위험을 느끼고 있었다. 갖가지 사건들이계속해서 그녀를 괴롭혔고, 그녀는 갈등이 불가피함을 깨달았다. 그녀는 한 번도 상상해 보지 않았던 미래 — 마침내 미국으로 돌아간다는 것 — 를 예상하게 되었다. 그러나 그런 일은 가능한 한오래도록 미루고 싶었다.

11
소장품의 시작

성들을 보러 다니며 가을을 허송하고 나서 페기는 예술인 마을이 실현되지 못하리라는 것을 인정해야 했다. 그녀는 1939년 크리스마스를 메제브에서 아이들과 로런스 부부와 함께 보내고 나서, 여름을 지낼 장소로 생루이에 있는 아파트를 빌렸다. 그 아파트는 미국인 화가 케이 세이지Kay Sage에게서 빌린 것인데, 페기는 자기가 그녀를 그즈음 이혼한 탕기에게 소개해 주었다고 생색냈다. 페기는 돈 많은 세이지를 탕기에게 소개해 주고 그녀가 탕기의 그림을 여러 장 사서 그를 도와주게 했다. 탕기는 세이지를 따라 미국으로 가서 — 우연히도 두 사람은 11월에 주나와 같은 배를 탔다 — 나중에는 결혼하게 된다. 7층 꼭대기의 펜트하우스인 세이지의 아파트는 테라스를 통해서 들어가게 지어진 스튜디오였는데 삼면에서 밖을 내다볼 수 있고 침실은 은박지로 도배되었

으며 우아한 욕실이 하나 있었다. 페기는 특히 침실 천장에 센강
의 물결이 반사되는 것을 아주 좋아했다.

'불장난'이라고 여겼던 전쟁은 생각보다 길어지고 있었다. 프
랑스와 영국은 9월이 되자 독일에 선전 포고를 했고, 독일의 프
랑스 침공이 임박한 듯했다. 그렇지만 페기는 미술관이나 예술인
마을에 대한 구체적 계획이 없어지자 영국에 대한 목표도 막연해
졌고, 가까운 친구들이 더 많이 있는 프랑스에 애착을 느끼고 있
었다. 실제로는 그렇지 않았는데도 프랑스 사람들은 독일이 결
국 궁지에 몰리리라는 몽상에 빠져 있었고 이는 페기가 아닌 다
른 이들의 눈에도 확연했다. 그래서 페기는 해야 할 일이 너무 많
았다. 그녀는 그림을 사면서 시간을 보내고 있었다. 그냥 눈에 드
는 대로 아무렇게나 사들이기 시작했다. 대체로 구겐하임 죈에서
전시했다가 잘 팔리지 않은 화가들의 작품을 샀지만 그러면서 더
러 의미 있는 작품들도 골랐다. 그녀의 첫 구입품은 물론 세관 문
제를 해결해서 전시회를 서두르기 위해 사들였던, 콕토가 침대
시트에다 그린 외설스러운 그림이었다. 페기의 초기 활동에 대해
가장 권위 있는 연구가의 말에 따르면, 아마 그녀가 그때까지 가
장 진지하게 구매했던 작품은 3천 달러로 사들인 장 아르프의 청
동 조각품「조개와 머리」일 것이다.

페기가 다음에 매입한 것은 칸딘스키였다. 그녀는 초기 작품
들을 원했지만, 그녀가 가격을 감당할 수 있었던 것은「도미넌트
커브Dominant Curb」(1938)였다. 나중에는 좀 더 초기의 작품인「붉
은 점이 있는 풍경Landscape with a Red Spot」(1913)을 2천 달러에 사게

된다. 1938년 여름, 세관 때문에 거의 문을 닫을 뻔했던 전시회에서 페기는 헨리 무어의 대형 조각품에 끌리긴 했지만 너무 커서 소유하기엔 실용적이지 못하다고 생각했다. 몇 달 후 무어는 두 개의 소형 작품을 페기에게 보여 주려고 가져왔다. 납으로 된 것과 청동으로 된 것 각각 하나씩이었는데 페기는 청동으로 된 「누워 있는 인물Reclining Figure」(1938)을 150달러에 샀다. 탕기의 작품은 마음 놓고 샀다. 그녀가 개최한 탕기 전시회가 매우 성공적이었으므로, 그의 작품이 좋은 투자가 되리라는 걸 의심하지 않았기 때문이었다. 「상자 속의 태양」과 「바닷가 궁전Palais promontoire」(1930/1931)을 각각 250달러에 사들였고, 가격은 알려지지 않았지만 「공기의 화장」도 매입했다. 탕기는 그 밖에 앞에서 보았다시피 페기에게 귀걸이도 만들어 주었고 1938년에는 그녀의 초상화를 그렸으며 던힐 라이터에 남근 모양을 새겨 주기도 했다.

페기가 전쟁 전에 매입한 이 작품들은 20세기의 최대 컬렉션 하나가 시작되었음을 의미한다. 페기가 처음 갤러리를 시작했을 때는 마르셀 뒤샹이 현명한 자문을 해 주었지만, 그녀가 이 작품들을 사들일 때 그와 의논했다는 증거는 어디에도 없다. 사실은 페기가 처음 수집을 시작했을 때 그녀를 도와준 것은 잘 알려진 화가(뒤샹)나 이름난 비평가(리드)가 아니라 그녀의 인생에 느지막이 나타난 새로운 남자였다. 그는 구겐하임 죈을 개장할 때 미국 캘리포니아에서 행운을 기원한다는 축전을 보내 주었던 하워드 퍼첼이라는 사람이다. 7월에 있었던 탕기 전시회에 퍼첼이 초현실주의 작품 몇 점을 빌려 주면서 그들은 동료가 되었으며, 그

는 로스앤젤레스에 있는 자기 갤러리를 폐장하고 곧이어 파리로 온 1938년 여름에 메리 레이놀즈의 집에서 처음 그녀를 만났다. 1939년에 이르자 둘은 깊은 관계를 유지하고 있었다.

하워드 퍼첼은 좀처럼 남들 앞에 나타나지 않는 사람이었기에 그의 것이라 추정되는 사진은 한 장도 남아 있지 않다. 뉴저지주 스프링 레이크에서 1898년에 태어난 그는 페기와 동갑이었다. 수입업자였던 아버지는 가족을 몽땅 샌프란시스코로 이주시켜 놓고서 퍼첼이 열여섯 살 때 죽었다. 퍼첼은 아버지가 하던 일을 이으려 했으나, 점차 예술계에 이끌리는 것을 느끼면서 곧 한 지방 신문에 미술과 음악에 관한 평론을 쓰기 시작했다. 조그마한 갤러리를 개장한 그는 1935년 뒤샹을 만났으며, 뒤샹은 그의 첫 구매로 칸딘스키의 수채화 한 점을 택하도록 종용했다. 1936년에는 갤러리를 로스앤젤레스로 옮기고 막스 에른스트와 기타 중요한 초현실주의 화가들을 전시했다. 퍼첼은 뒤샹 외에도 월터 아렌스버그 부부, 수집가이기도 한 영화감독 에드워드 로빈슨Edward Robinson과도 우정을 키웠다. 퍼첼은 특별히 예민한 안목을 가지고 있는 듯했으며 수집가나 예술가를 막론하고 사람을 정확히 보는 재주가 있었다. 그의 외모는 호감을 주지는 못했고 하얀 피부에 뚱뚱한 편이었다. 그는 간질과 심장병으로 고생하고 있었으며, 술을 많이 마셨고, 공개적이지는 않았지만 동성애자였던 것 같다. 그는 또한 노력형 천재로, 『피네건의 경야』를 암기해서 낭송할 수 있을 정도였다고 한다.

1938~1939년 사이 겨울의 파리 여행 때 그는 페기를 막스 에

른스트의 스튜디오로 데리고 갔다. 막스 에른스트는 제1차 세계 대전 후 취리히 미술계에서 다다이즘 이후의 초현실주의에 참여한 독일인 화가였다. 페기는 그즈음 영국에서 에른스트 전시회가 성공했다는 얘기를 들었으며, 동업자 롤런드 펜로즈가 에른스트의 작품을 상당히 많이 소장하고 있다는 것도 그녀의 관심을 자극했다. 막스 에른스트 하면 무엇보다 로맨스에 관한 평판이 앞서는 사람이었다. 처음엔 독일 여성과 결혼했다가 다음에는 프랑스 여성과 결혼했는데 그 뒤로도 많은 여자들이 줄을 서 있는 형편이었다. 매력적인 백금발, 꿰뚫는 듯한 푸른 눈동자, 독수리 같다고밖에 묘사할 수 없는 날카로운 옆모습과 세련된 매너에 많은 여자들이 반했다. 페기 역시 예외는 아니었지만, 그와 만난 자리에는 영국인 초현실주의 화가로 미모도 겸비한 리어노라 캐링턴이 있었으며 그녀는 얼마 전부터 에른스트와 동거 중이었다.

페기는 에른스트의 작품을 구입하기를 무척이나 원했고 여러 개가 안 된다면 하나라도 사려고 했다. 그 순간 퍼첼이 그녀를 옆으로 잡아당기면서 잠시 기다리라고 했다. 왜인지는 알 수 없지만, 퍼첼은 페기에게 에른스트는 "너무 싸구려"라고 했고 그녀는 대신 캐링턴의 작품 「캔들스틱 경의 말들The Horses of Lord Candlestick」을 80달러에 샀다.

페기는 처음에 퍼첼을 어떻게 해야 할지 몰랐으나 그에 대해 좀 더 이해한 다음부터는 그를 믿기로 했다. 페기는 회고록에서 이렇게 말하고 있다. "퍼첼은 처음엔 전혀 일관성이 없었으나, 나는

점차 그의 이해하기 힘든 말과 행동 뒤에는 현대 미술에 대한 엄청난 정열이 숨어 있는 것을 알게 되었다. 그는 즉시 내 손을 잡고 나를 안내하여, 아니 강제로 끌다시피 하여 파리에 있던 모든 화가들의 스튜디오로 데리고 다녔다. 그는 또 내가 원치도 않는 것들을 수도 없이 사라고 했지만 또 내가 필요로 하는 그림들도 찾아 주었으므로 결과적으로 내 계산은 균형이 맞았다."

퍼첼의 자문은 그 당시 또 다른 페기의 안내역이던 넬리와 충돌이 잦았다. 넬리는 페기에게 로베르와 소니아 들로네 부부, 그리고 페기에게 홀딱 빠져 있던 조각가 앙투안 페프스너Antoine Pevsner(페기 취향에는 너무 밍밍한 남자였다)와 화가 장 엘리옹을 소개해 주었다. 페기는 엘리옹이 대형 캔버스에 그린 「굴뚝 청소The Chimney Sweep」(1936)를 225달러에 샀다. 넬리는 — 남편이나 페프스너의 영향을 받아 좀 편향적이었지만 — 그 밖에도 다른 화가들을 소개해 주었다.

페기의 생루이섬 아파트에는 소형 그림밖에는 둘 장소가 없어서 그 외의 미술품들은 보관소에 보냈다. 독일의 위협이 늘어가면서 그녀도 미술품에 대한 걱정이 커졌다. 하지만 자기 소장품에 대해서는 걱정하면서도, 확대일로에 있는 전쟁 양상에는 별로 주목하지 않았다. 이 같은 외부에 대한 무관심으로 인해 그녀는 친구 메리 레이놀즈와 충돌을 일으켰다. 페기 왈드먼 다음으로 오래된 친구인 메리는 레지스탕스 요원이어서 항상 새로 생긴 프랑스 지하 조직과 관련되어 있었다(그녀의 암호는 '젠틀 메리'였다). 어느 날 밤, 그녀는 페기에게 긴박한 전쟁과 사람들의 희생에 너

무 무관심하다고 비난했다. 한 걸음 더 나아가, 페기는 하도 전쟁에 무관심하여 소장품을 안전하게 옮길 수만 있다면 그것들을 실은 트럭이 피난민을 깔고 뭉개도 신경 쓰지 않을 거라고 비난했다. 할 말이 없게 된 페기는 다른 친구의 어깨에 머리를 묻고 울면서 메리의 집을 나왔다. 그녀는 자신이 전쟁에 산만한 대신 모든 에너지를 집중해서 프랑스를 비롯한 유럽의 예술가들을 돕는 방법을 적극적으로 모색하기로 결심했다.

미술계에는 페기의 욕심(그림을 하루에 하나씩 사는)이 하룻밤 사이 알려진 듯했다. 그녀는 나중에 이렇게 회고했다. "모두들 내가 손을 대는 것은 다 사러 다닌다고 생각했다. 그들은 나를 쫓아다니며 집으로 그림을 들고 왔다. 심지어 아침에 내가 일어나기도 전에 침실로 들어오기도 했다." 하지만 그녀가 그처럼 주목을 받는 것을 즐겼던 것도 사실이다.

그러나 그녀는 주도면밀한 구매자이며 협상가였다. 그녀는 수개월에 걸쳐 브랑쿠시를 유혹한 후 막다른 지경에 이른 그의 스튜디오를 방문해서 — 독일이 처음 파리를 폭격하던 순간 그녀는 그곳에 있었다 — 청동 조각품 「공간의 새」를 흥정하였으나, 그가 4천 달러를 요구해 그간의 노력도 무산되었다. 그녀는 가격이 너무 지나치다고 생각하여 잠시 뒤로 미루고는 그것보다 먼저 제작된 최초의 새 모양 조각인 「마이아스트라Maiastra」(1912)를 디자이너 폴 푸아레에게서 구입했다. 브랑쿠시는 페기에게 "페기차Pegitza"라는 별명을 붙였고 페기는 그를 상당히 좋아하게 되었으나, 「공간의 새」를 흥정하는 데는 확고한 입장을 취했다. 가격을

달러가 아닌 프랑으로 정해 놓고, 페기는 뉴욕에서 프랑을 매입해 약 천 달러를 절약한 3천 달러에 마침내 그것을 샀다. 페기는 친구에게 보낸 편지에 이렇게 적었다. "나는 내가 가진 모든 소장품 중에서 브랑쿠시를 제일 사랑해요."

그녀의 과감함은 가끔 엉뚱할 정도였다. 그녀는 마음에 드는 달리의 작품 하나를 싸게 샀으며, 그러고 나서 달리의 소형 작품을 또 하나 좋은 조건에 구입했다. 그러나 그것들이 "정통적인" 달리의 작품이 아니었으므로 그녀는 그의 잘 알려진 작품을 하나 사기로 결심했다. 달리의 만만찮은 부인 갈라는 메리 레이놀즈의 친구였으며 그녀의 소개로 페기와도 알게 되었다. 예기치 않은 충돌이 일어났다. 갈라는 페기에게 작품을 대하는 태도가 "무모하다"고 말했다. 그러면서 자기처럼 한 작가에게 관심을 집중해서 그 사람에 대하여 전문가가 되는 것이 좋다고 말했다. 흥미 있는 논제였지만, 페기는 갈라가 자기 인생에 대해 도전하는 것이라 생각했다. 두 여인은 서로의 의견 차이를 차치하고 결국 달리의 빈 아파트에 보관되어 있던 것 가운데서 괜찮은 달리의 작품 하나(1932년작 「액체 같은 욕망의 탄생The Birth of Liquid Desires」)를 찾아냈다. "상당히 섹시하군요." 페기는 말했다. "게다가 무섭도록 달리적이네요."

페기가 회고록에 적은 한마디는 독자로 하여금 믿기지 않도록 섬뜩한 기분이 들게 한다. "히틀러가 노르웨이로 진군한 날, 나는 레제의 스튜디오를 찾아가 그의 1919년 작품 하나를 천 달러에 샀다." 화가 당사자조차도 그림을 팔면서 놀랐다. "그 사람은 내

가 그런 날 그림을 산다는 사실을 끝내 이해하지 못했다." 페기는 틀림없이 레제의 스튜디오를 찾아가던 그날 이래로 계속 이 문장을 말하려고 꿈꾸어 왔을 것이다. 그녀에게는 그러한 행동이 초현실주의의 에센스였다. 폭군 한 사람이 한 나라를 점령하는 순간 그림 하나를 산다는 것은 부조리이며 이상한 행동이었고, 그래서 오히려 그런 문장을 정당화해 주었다. 그녀는 자기 행동이 무분별하고 잘못된 것이라 여겨질 수 있다는 생각을 전혀 하지 않았다. 여하튼 현실적으로 그녀에게는 전쟁 뉴스에 따라서 그녀의 매입 일정을 조정할 이유가 없었던 것이다. 할 일이 있다면 가격이 그렇게 낮을 때 많은 작가의 많은 작품을 살 수 있는 만큼 사는 것뿐이었다. 물론 봄이 되면서 그녀는 점점 많은 작가들이 히틀러가 들어오기 전에 이미 피난을 떠났음을 알 수 있었다.

그해 4월의 어느 날, 이번에도 마찬가지로 자신의 독단적 결정에 따라 페기는 방돔 광장의 아파트 하나를 골라 임대했다. 그 광장은 바로 작곡가 쇼팽Frédéric Chopin이 죽은 곳이었다. 그녀는 인테리어를 새로 하려고 벨기에의 화가 겸 조각가 조르주 반통겔루Georges Vantongerloo를 고용했고, 제일 먼저 로코코식 벽지를 다 벗겨냈다. 그러나 그 작업이 다 끝날 즈음 페기는 자기의 늘어난 소장품들을 안전하게 보관할 장소가 절대 필요하다고 생각하게 되었다. 그 건물의 지하실은 이미 방공호로 지정되어 있었다. 그녀는 임대한 지 1~2주 지나 방돔 광장을 포기했고, 아직 임대 계약서에 서명하지 않았으므로 주인에게 2만 프랑만 보상금으로 보내주었다. 레제는 페기에게 루브르 미술관에 보관 장소를 요청해

보라고 권했으며 미술관 측에서도 처음에는 호의적이었다. 미술관에서는 지방에 있는 별관에 그림과 드로잉을 보관할 작은 장소를 줄 수는 있지만 조각품을 보관할 장소는 없다고 알려 왔다. 그러나 최종 순간에 미술관은 — 페기가 생각하기로는 — 그녀의 소장품들이 "너무 현대물"이고 그래서 "보관 가치가 없다"고 여겼던 것 같다. 나중에 가서 그녀는 옛 친구 마리아 졸라를 생각해 냈다. 그녀는 비시 근처에 성 하나를 빌려 살고 있었으므로, 페기 역시 이중 국적자 자녀를 위한 학교가 있는 뇌이로 피신할 수 있을 것으로 생각했다. 페긴도 그 학교에 다니고 있었다. 메리 레이놀즈의 남동생이며 헤이즐의 전 애인이던 알렉스 포니소프스키 Alex Ponisovsky를 통해, 선생들이 살고 있는 학교 뒤 창고에 페기의 소장품들을 보관할 장소를 마련해 주겠다는 메시지가 왔다.

한편 히틀러의 군대는 벨기에 근방을 지나고 있어 6월경이면 파리에 도달할 것 같았다. 그러나 페기는 떠날 마음을 먹을 수가 없었다. 마치 존 홈스나 사뮈엘 베케트를 괴롭히던 우유부단함에 이젠 그녀 자신이 빠진 듯했다. 그녀는 새 남자 친구로 빌 휘트니 Bill Whitney라는 이름의 유부남을 만나고 있었으며 1940년 봄이 끝날 때쯤엔 '테라스' 카페에 앉아 샴페인만 마시고 있었다. 페기는 자기 친구들, 특히 독일군에 저항하여 레지스탕스 운동에 투신하는 메리 레이놀즈 같은 친구에 비교되는 자기의 우둔함을 창피스럽게 생각하고 있었다.

그녀는 앞으로 있을 자신의 문제(특히 유대인이라는 위험)에 무관심한 듯했지만, 사실은 자기 아파트 테라스의 기름통에 휘발

유를 숨겨 놓고 있었다. 6월 11일 페기와 넬리 판 두스뷔르흐는 브르통을 비롯한 친구들과 카페 드 플로르 밖에 앉아 메제브로 가서 아이들과 합류하는 방안에 대해 토론하고 있었다. 혹자는 어떤 경우에도 절대로 남쪽으로 내려가지 말라고 했다. 메제브 가 이탈리아 국경과 가까웠기 때문에 이탈리아 군대를 만날 수 도 있었으므로 또 하나의 위험이 되고 있었다. 결국엔 헬렌 조이 스의 미국인 친구 가족이 페기를 미국으로 데리고 가기로 했고, 페기와 넬리는 6월 12일 헬렌 조이스에게 받은 고양이 두 마리를 데리고 파란색 탤벗 자동차 지붕을 열고 뒤에는 기름통을 달고 서 파리를 떠나 메제브로 향했다. 그날은 독일군이 파리에 입성 하기 이틀 전이었다. 이미 백만 명 이상이 파리를 빠져나가는 혼 란 속이었으므로 여행 허가증도 필요 없었다. 페기와 넬리는 악 몽같이 파리를 빠져나갔다. 바짝 뒤를 따라오는 독일군들이 뭔 지 모를 기름을 태워 대기는 검댕이로 가득 찼다. 페기와 넬리가 점심을 먹으려고 퐁텐블로에 멈췄을 때 넬리의 하얀 코트는 완 전히 검은색이 되어 있었다. 메제브에 당도하니 로런스는 기다 리면서 지켜보자는 식이었다. 페기와 넬리는 로런스와 케이가 있는 곳에서 멀지 않으면서 케이와 맞부딪치지 않게 숨 쉴 여유 가 있는 장소를 찾아 여름 동안 르 베이리에 근처 안시 호숫가에 집 하나를 빌리고, 파리 교외 뫼동에서 피난 온 아르프 부부와 함 께 있기로 했다.

1940년에 신드바드는 열일곱 살, 페긴은 열다섯 살이었다. 그 해 여름은 그들의 성적 호기심이 한껏 고조되고 발달한 시기였

다. 호숫가에서 이웃이 되었으며 미국의 영화 산업에 종사하던 쿤이라는 사람 집에는 신드바드가 스위스 기숙학교에서부터 알고 지내던 동갑내기 남자아이 에드거와 그보다 조금 나이 많은 딸 이본이 있었다. 만난 지 오래되지 않아 신드바드는 이본에게 홀딱 반했고, 에드거 쿤은 여름 동안 펼쳐진 드라마 끝에 페긴의 첫 경험 상대가 되었다.

한 1년 전 주나는 아이들 문제를 놓고 페기에게 간섭하면서 신드바드를 그가 다니던 서식스의 베데일스 기숙학교보다 좀 더 엄격한 곳에 보낼 필요가 있다고 했다. "신드바드가 아무런 생각도 하지 않고 하는 것이라고는 오직 운동뿐인 걸 보면 베데일스라는 학교는 엉망이에요. 로런스의 말로도 역시 그렇고요." 열여섯 살 남자아이로서는 별로 이상한 일이 아니었지만, 신드바드는 크리켓에 완전히 미쳐 있었다. 페긴은 파리 교외의 외국인 학교에 다니고 있었는데, 주나가 보기에는 간단한 그림 한 장을 그릴 때도 예술적 재능을 보여 주고 있었다. "페긴이 원한다면, 본인도 그렇게 말했지만, 매일 무용만 가르치는 학교가 아니라 최소한 인체 공부를 하고 자기가 본 것을 그리게 하는 학교에 보내야 해요. 확실히 재능도 있으니까." 지금에 와서 보면 페긴은 예술가가 되어 엄마의 관심을 끌 수 있기를 바랐고 나아가 엄마에게서 사랑받고 싶어 했으나 페기가 적절히 대응하지 못했던 것이 확실해 보인다. 한편 신드바드는 아버지 로런스처럼 있는 그대로 빈둥거리는 삶을 자연스럽게 받아들인 것 같다.

"아이들이 이제는 다 컸어요." 1939년 봄에 페기는 에밀리에게

보낸 편지에 "페긴은 라디오를 듣고 영화 구경을 다니는 데 미쳐서 나와 항상 싸운답니다"라고 적은 적이 있다. 호숫가 집에서 신드바드와 페긴은 쿤 집의 아이들과 종일 어디론가 사라졌다가는 끼니때만 돌아오곤 했다. 페기는 자기 집에는 쿤네 집 같은 테니스장이나 호숫가를 낀 수영장이 없어서 그렇다고 생각했다. 여름에 잠시 와 있던 페긴의 학교 친구 재클린 벤타두어가 보기에도 그 집안의 분위기는 아주 "산만하게 보였다." 페기는 쿤 집의 친척 한 사람, 그리고 동네 미용사와 공개적으로 바람을 피웠다. 메제브에 있는 사람들의 상황도 이에 못지않게 혼란스러웠다. 케이 보일은 요제프 프랑켄슈타인 남작(교육을 잘 받았고 국제적인 사고방식을 가졌으며 정치 문제 전문 기자가 되기를 갈망하는 오스트리아 사람이었다)이라는 새 남자를 골라서 공개적으로 함께 살고 있었으며, 이런 이유로 로런스는 점점 술만 마셨다(페기는 케이에게 모욕을 주고 싶은 마음을 참지 못하고 자신도 한 번 그 남작과 동침했다). 재클린이 보기에, 누구든 뭔가 해 보려는 사람이면 못살게 구는 로런스 때문에 아이들은, 특히 신드바드는 꽉 묶여 있었다. 한편 페기는 신드바드를 포함해서 누구든 마음먹고 뭔가 해 내지 못하는 사람에 대해서는 관심도 두지 않았다. 베일 부부와 페기는 재클린의 대리 부모와 같은 입장이었는데(재클린은 학교에 결석을 너무 많이 하여 퇴학당했다) 재클린은 "나는 페기를 대단히 존경하지만, 어머니로서는 아이들에게 매우 장애가 되는 사람"이라고 말하고 있다.

이후 2년은 줄곧 신드바드와 페긴에게 힘든 시간이었다. 페기

와 로런스는 언제나 좋은 부모가 되려고 열심히 노력하면서도 가끔씩 아이들의 행로를 놓치는 듯했다. 메제브에서 케이와 로런스는 아이들에게 『베일가의 내력 *Vail's Modern Almanac*』이라는 다채로운 책자를 손으로 만들어서 페기와 케이의 아이들 그리고 그 친구들이 그린 그림이나 시를 모아서 보여 줄 수 있게 했다. 1940년 11월 자에는 페기가 추상화로 표지를 만들고 페긴은 엄마의 모습 중 큰 코와 푸른 눈동자와 갈색 머리를 강조해서 그린 수채화를 담았다. 페기는 미용사와의 관계를 유지하고 또 자기에게 어울리는 것을 골라 결정하려고 여러 가지 머리색을 시험해 보고 있었다. "나는 마음이 아직 젊어요. 그래서 머리를 밤색으로 염색했답니다"라고 에밀리에게 쓴 편지도 있다. 그러나 페긴이 머리색을 자주 바꾸는 것을 싫어해서 결국에는 새까만 색으로 확정했다. 그랬더니 외모가 아주 날카로워 보이면서도 본래의 갈색보다 대체로 요란스럽지는 않았다.

그녀의 관심은 여전히 자기 소장품에 집중돼 있었다. 소장품 목록을 만들어 보니, 미친 듯이 사들인 작품들이 그녀를 휘감고 있었다. 칸딘스키 한 점, 클레와 피카비아 몇 점, 입체파 브라크 한 점, 그리 한 점, 레제 한 점, 글레즈 한 점, 마르쿠시 한 점, 들로네 한 점, 미래파 두 점, 세베리니 한 점, 발라 한 점, 판 두스뷔르흐 한 점, 그리고 '데 스테일' 몬드리안 한 점이었다. 그녀가 작품을 가지고 있는 초현실주의 화가로는 미로, 에른스트, 키리코, 탕기, 달리, 마그리트, 브라우네르, 조각가로는 브랑쿠시, 립시츠, 로랑스 Henri Laurens, 페프스너, 자코메티, 무어, 아르프가 있었다. 계산해

보니 이 모든 것들을 사들이는 데 쓴 돈은 4만 달러가량 됐다.

이후의 몇 달 동안 펼쳐지는 이야기는 20세기 미술사에서 가장 위대한 장정長程의 하나이며, 긴박한 도피와 때로는 소설보다 신기하게 들리는 놀라운 발상들로 얽히게 될 것이다. 페기는 반유대인 세력 치하에서 사는 유대인 여인이었으며, 나치가 타락한 것으로 간주하는 일단의 예술품을 가지고 있었고, 점차 독일의 적국이 될 것이 분명한 미국 여권의 소지자였다. 그녀는 미술품들을 성급히 사들였고, 앞으로 몇 달 동안은 보통 사람들이라면 미술품 따위는 포기해 버릴 만큼 어려운 시간이 될 것이었다. 그러나 페기는 그 물건들이 그녀를 말해 주는 필수적인 부분이 되리라는 책임감에서 그것들을 붙잡고 있었다.

한때 페기는 무한정 프랑스에 있을 사람같이 보였다. 지금의 상황으론 불가능했지만, 그녀는 여전히 자기의 소장품들을 전시하고 싶어 했다. 그녀의 머릿속 한구석에는 소장품들을 품위 있게 전시한다면 자기보다는 작품들이 우선시되어 전후에 미술관을 계속 추진하려는 계획이 탄력을 얻을 것이라는 생각도 있었다. 전쟁에 휩싸인 프랑스에서 추상 미술과 초현실주의 미술 — 히틀러와 그의 제국이 매도罵倒하고 있던 부류의 미술 — 을 전시한다는 것은 거의 망상에 가까운 발상이었다. 그렇지만 페기는 파리에 있는 친구 메리 레이놀즈를 성가시게 하지 않으려고 다른 친구 조지오 조이스에게 뇌이의 마리아 졸라 학교에 있는 그림들을 자기 있는 곳으로 보내 달라고 부탁했다. 메리 레이놀즈는 예전에도 이런 때에 그녀가 소장품에만 전념하는 것을 못마땅하게 여

긴 적이 있었기 때문이다. 페기는 다시 그림들을 그르노블 미술관으로 보내도록 조치했다. 소장품들은 안시에 도착했고 페기에게 그 사실이 전달될 때까지 며칠 동안 방치되어 있었다. 그러나 일단 소장품들이 그곳에 있는 것을 알자 페기는 넬리와 함께 급히 달려가서 모든 것이 방수포로 잘 포장되었는지 확인했다. 그르노블 미술관장 앙드레 파르시André Farcy는 현대 미술 옹호자였으며 넬리와 아는 사이였다. 그래서 페기는 파르시가 도와줄 수 있는지 알아보도록 넬리에게 위임했다. 파르시는 전시에 대해서는 약속하지 않았지만, 소장품들을 그르노블로 보내도 된다고 허용했다. 파르시는 이미 예술에 대한 성향 때문에 비시 정권의 의심을 받고 있었으며, 비시 정권의 괴수傀首인 페탱Philippe Pétain 원수 못지않게 불안정한 입장이었다. 그래서 파르시는 계속 페기의 소장품 전시에 대한 결정을 미루고 있었다. 그러나 그는 소장품들이 다른 곳으로 가게 될까 염려하여 그것들을 정리하고 촬영하고 또 친구들과 수집가들에게 보여 줄 수 있는 방 하나를 마련해 주었다.

안시 호숫가 집의 여름 기간 계약이 종료되자, 넬리와 페기는 겨울에 눈이 오면 오갈 수가 없으므로 거처를 아예 그르노블로 옮겼다. 그러는 동안 로런스는 봄이 되면 전부 미국으로 떠나자고 결정했다. 독일은 프랑스 전역을 점령할 듯 계속 위협하고 있었으며 유대인 수용소를 세울 계획을 슬슬 드러내기 시작했다. 페기는 소장품을 미국으로 가져가기로 결정하고 심지어 비시 정부의 협조를 요청할 생각을 하고 있었다. 신경이 곤두선 페기

와 넬리는 별것도 아닌 문제로 심하게 다투었다. 이런 혼란스러운 상황에서 예기치 않은 구세주 르네 르페브르 푸아네René Lefèvre Foinet가 나타났다. 그는 페기가 구겐하임 죈에서 전시할 그림을 프랑스에서 영국으로 선적해 주었던 미술품 운송 전문가였다. 푸아네는 페기더러 그림들을 옷가지와 가구와 함께 포장해서 가재도구라고 하여 보내라고 알려 주었다. 이즈음 페기는 그와 동침하면서 신나게 즐기고 있었기 때문에, 그림들을 옷가지와 부엌살림, 램프, 책, 기타 잡동사니들과 함께 포장하는 데 두 달씩이나 걸렸다. 그것들이 미국에 무사히 도착할 때까지는 마음을 놓을 수 없었지만, 그래도 페기는 일단 안도의 한숨을 쉴 수 있었다.

그림들이 선적되어 옮겨지면서 페기는 어려움을 겪고 있는 주변 친구들에게 관심을 돌렸다. 이 무렵 페기는 유럽을 떠나 미국으로 가는 피난민들을 도와주는 일에 깊숙이 관계하게 되었다. 탕기와 결혼해서 당시 미국에 있던 케이 세이지가 그르노블에 있는 페기에게 전보를 보내 유럽 사람 다섯 명이 프랑스를 빠져나가도록 "구조와 재정적 지원"을 해 달라고 요청해 왔다. 그 다섯은 브르통 부부(브르통은 여성 화가 자클린 랑바Jacqueline Lamba와 결혼하였다)와 그 딸 오브, 막스 에른스트 그리고 닥터 마비유라고 하는 초현실주의자들의 전속 의사 같은 사람이었다. 페기는 브르통 식구들과 에른스트를 지원해 주는 것에는 동의했으나 (이상하게도) 의사를 돕는 것은 거절했다. 자신의 자원, 정확히 말해서 재정적 자원보다는 자신의 영향력을 그것이 꼭 필요한 사람들을 위해 바짝 아껴 두어야 한다는 것을 알았기 때문이었다. 동시에 그녀

는 유대인 예술가 한 사람, 즉 목동으로 가장하고 산속에 숨어 있던 빅토르 브라우네르를 구조하는 작업을 하고 있었으므로 마르세유로 내려가 비상구조위원회와 만나 자기가 하는 일이 잘되어 가는지 확인했다.

마르세유는 당시 난민 구조 사업과 피난민들, 그리고 그들을 지원하려는 여러 기구들의 중심지로서 비상구조위원회의 본부가 위치한 곳이기도 했다. 그 위원회는 1940년 6월 프랑스가 독일과 맺은 정전 협정에 독일 난민을 고국으로 돌려보내는 조건이 있음을 알고 미국의 한 문화 관련 담당 관리가 설립한 기구였다. 위원회 책임자는 배리언 프라이라는 매우 유능한 인물이었다. 그는 하버드에서 고전 문학을 전공한 사람으로, 유럽에서 구조되어야 할 난민 2백 명의 리스트를 알 수 없는 복잡한 경로를 통해 입수해서 갖고 있었다. 미국 정부이거나 아니면 다른 어디인지는 몰라도, 그를 재정적으로 지원하는 쪽에서는 그에게 업무 집행에 필요한 일정 자금을 주었고 또한 효과적으로 일을 수행하는 데 필요하다고 판단되는 어떤 수단에든 사용할 수 있도록 사실상의 백지 위임장을 발급해 주었다. 위원회는 하나의 이율배반적이고 로맨틱한 그룹이었다. 거기에서 일하던 한 사람은 그 위원회를 "경이로운 주홍색 달맞이꽃 작전"이라 불렀다. 프라이는 다니엘 베네디트Daniel Bénédite라는 보좌관과 메리 제인 골드Mary Jayne Gold라는 한 미국 여인과 함께 마르세유 외곽의 '에어벨'이라고 알려진 한 맨션에 본부를 두고 있었다. 메리 제인 골드는 훗날 이때의 체험을 책으로 펴내기도 했다. 이곳에서 앙드레 브르통은 위원회

1941년 마르세유 근교 에어벨성에서 자클린, 오브, 페기,
앙드레 브르통(개인 소장품)

직원들의 신임과 협조를 받아 북아프리카, 스페인, 포르투갈 등지로 가서 미국 망명 경로를 찾으려는 예술가 난민들을 찾아다니며 도와주고 있었다. 이들 가운데는 르네 샤르, 마르셀 뒤샹, 앙드레 마송, 트리스탕 차라도 있었다. 초현실주의자 손님들은 장난기가 넘쳐 마당에 그림을 그리기도 했다. 브르통은 어느 날 저녁 식사 때 꽃 대신 병에 든 사마귀 그림으로 식탁을 장식했다. 페기는 그곳을 두 번 방문했으며, 출장 중이던 메리 제인 골드의 방을 사용했다. 상속받은 재산이 있던 골드는 위조 여권을 확보할 자금을 제공하거나 난민들의 이주를 도왔다. 페기가 처음 그곳을 다녀와서 "브르통과 프라이에게 돈을 좀 주고 돌아왔다"고 한 것을 보면 아마도 페기 역시 그와 유사한 일을 한 것 같다. 페기는 그 위원회에 1940년 12월 50만 프랑을 내놓았고, 그 후 은밀히 더 많은 자금을 제공했음은 물론이다.

페기가 두 번째로 마르세유를 방문했을 때는, 이미 산에서 내려왔고 프라이 위원회를 통해 프랑스를 떠나려던 빅토르 브라우네르가 그녀를 역에서 맞이하여 에어벨로 데리고 갔다. 그때 그곳에는 막스 에른스트가 거처하고 있었다. 그는 그동안 난민 수용소 두 곳에서 지냈다. 분명 정신 질환을 앓고 있던 그의 동반자 리어노라 캐링턴은 이미 집을 다른 프랑스 사람에게 넘기고 포르투갈로 가 있었다. 페기는 에른스트가 수용소에 있는 동안 그의 작품 세 점을 산 바 있으며, 그 후로도 더 사고 싶어 했다. 게다가 검은 망토를 입고 있던 에른스트는 페기에게 매우 로맨틱하게 보였다.

1891년에 태어난 막스 에른스트는 독일의 브륄이라는 작은 마을에서 아마추어 화가이자 농아학교 교사인 아버지 슬하에 자랐다. 처음에는 예술가의 삶에 실망했지만, 나중에 본Bonn 대학으로 진학하면서 계속해서 그림을 그렸다. 다다 운동에 탐닉하고 콜라주와 글씨를 통해 다다이즘적 감성을 표출했다. 프랑스 초현실주의 작가 폴 엘뤼아르는 그의 작품에 매우 깊은 인상을 받아 부인 갈라(나중에는 달리의 부인이 된다)와 함께 그를 보러 쾰른으로 왔다. 그 후 얼마 안 되어 에른스트는 부인과 아들을 버리고 엘뤼아르 부부와 셋이서 살기 시작했다. 그는 심리적 자동기술법과 시각 예술에 깊은 감흥을 받았다. 이것은 자동서술과 대치되는 개념으로서, 예술가들이 프로이트적 의식에 구애되지 않고 무의식과 접속하기 위해 자유 연상이나 꿈과 같은 수단을 사용하는 것이다. 에른스트는 소위 프로타주를 시도했다. 우툴두툴하거나 질감 있는 표면에 종이를 대고 문질러서 무의식을 발동시키는 일종의 자동 드로잉이다. 이런 방법이 에른스트의 작업을 수년간 지배했다. 1930년대에 에른스트는 상당히 널리 알려져서, 줄리언 레비가 뉴욕 갤러리에서 에른스트 전시회를 개최했으며 그 후로 에른스트는 10년 남짓 초현실주의 전시회에 널리 전시되었다. 그는 캐링턴과 프랑스의 시골에 살면서 조각에도 손을 대어 얇은 부조와 콘크리트 구조물로 집을 장식하기도 했다.

에른스트의 작품 대부분은 꿈 — 혹은 악몽 — 과 같은 느낌을 준다. 그는 카를 구스타프 융Carl Gustav Jung•의 의미 체계를 따라 새를 토템으로 삼았으며, 자신을 "새들의 왕"이라고 이름 지었다.

1938년의 파리 초현실주의 전시회 도록에서도 에른스트는 "초현실주의 운동의 시초부터 오늘날까지 새들의 왕, 화가, 시인, 이론가"라고 묘사되었다.

　그러나 에어벨에서 에른스트는 장래를 예측할 수 없고 자신을 주체 못 하는 상태였으며 체포되어 다시 적국 국민으로 수용소에 끌려갈까 봐 불안에 떨고 있었다. 두 번 결혼했던 그는 여인들에게 무척 매력적인 남자였다. 페기가 그를 에어벨에서 만난 날은 그의 쉰 번째 생일 하루 전이었다. 그는 자기 그림을 거의 다 소지하고 있었으며 페기는 그중 상당수를, 특히 초기 작품을 많이 사 주기로 합의했다. 막스는 콜라주도 여러 점 보여 주었는데, 페기는 앞으로도 그의 작품을 꾸준히 사 주겠다고 분명히 약속했다. 그의 생일에 그가 페기에게 언제, 어디서, 무슨 일로 그녀를 다시 만나게 되겠느냐고 묻자, 페기는 "내일, 4시, '카페 드 라 페'에서. 그리고 만나는 이유는 당신도 알잖아요"라고 대답했다. 그러고 나서는 격렬한 육체관계가 뒤따랐다. 그는 페기를 따라 메제브로 가서 그녀의 아이들과 부활절을 보냈는데, 아이들은 그의 망토와 로맨틱한 분위기에 깊은 인상을 받았다.

　한편 구겐하임-베일 가족들은 나날이 늘어 가는 독일의 압력과 감시를 피해 비시 정부 치하의 프랑스를 탈출하기로 계획을 세우고 있었다. 케이 보일은 유럽에서 아직까지 대서양 횡단 비행이 가능하던 유일한 지점인 리스본발 팬암 장거리 항공편에 자

• 1875~1961, 스위스 심리학자. 분석 심리학을 창립하고 외향적·내향적 심리학을 발전시켰다.

리 열 개를 예약했다. 아이들 전부와, 페긴의 친구 재클린 벤타두어의 자리도 포함된 것이었다. 재클린의 어머니는 딸의 항공료까지 지불된 사실에 깊은 감동을 받았다. 케이의 새 애인 프랑켄슈타인의 자리도 마련되었으나, 로런스는 그와 여정을 함께하는 것만은 확실히 금을 그어 결국 케이는 그에게 배로 가는 길을 따로 주선해 주었다. 그래서 하나 남은 자리는 막스 에른스트가 확실한 후보자가 되었다. 그러나 우선 모든 수속이 마르세유에서 이루어져야 했다. 막스의 미국행 비자는 만료되었으며 또한 그는 외국인 신분이므로 출국 비자도 필요했다. 로런스는 여행 허가를 받아야 했고, 페기는 이전에 출국 비자 연장을 준비하다가 잘못 기재한 서류의 날짜를 정정해야 했다.

위험한 시기였다. 비시 정부 경찰이 마르세유에 있는 모든 호텔을 돌아다니며 유대인들을 잡아들이고 있었다. 막스는 페기에게 미국인이라고만 말하고 유대인이라는 것은 인정하지 말라고 주의를 주었다. 어느 날 아침에는 식사 중에 사복 경찰관 한 사람이 그녀에게 다가와 정말로 유대인이 아니냐고 물었다. 그녀는 미국인이라고 대답했다. 경찰관이 그녀의 이름이 유대인 이름이지 않느냐고 하자, 그녀는 자기 할아버지가 스위스 사람이었다고 대답했다. 경찰관은 숨어 있는 유대인이 없는지 그녀의 방을 샅샅이 뒤지고 나서 함께 경찰서로 가자고 요구했다. 페기가 소리도 없이 사라져 로런스나 막스가 자기를 찾지 못하게 될지도 모른다는 공포감에 떨며 방을 나설 때, 경찰관이 그의 상급자와 마주쳤다. 이유는 알 수 없지만 상급자는 그녀를 내버려두라고 했다(페기는

그의 호의가 당시 일고 있던 미국 사람들에 대한 호감에서 비롯된 것이라고 믿었다. 그즈음 미국에서는 배 한 척 분량의 식량을 프랑스로 보냈던 것이다). 페기가 호텔 매니저에게 이런 침입 행위에 대해 항의하자 그 여자는 "아, 별거 아니에요. 저 사람들은 그냥 유대인들을 끌어모으는 거예요." 하고 대답했다.

막스는 캔버스를 둘둘 말아 옷가방 속에 처넣고 마르세유를 성공적으로 빠져나가 리스본으로 도망갔다. 페기가 항공편으로 갈 사람들의 운임만큼 돈을 인출하는 데 3주일이나 걸렸다. 그 사이 그녀는 오래전 자기에게 러시아어를 가르쳐 주던 친구 자크 쉬프랭Jacques Schiffrin을 우연히 만났고 그가 프라이 위원회를 통해 확실히 배에 타도록 주선해 주었다. 그녀는 빅토르 브라우네르도 안전하게 그 나라를 빠져나갈 수 있도록 최후까지 노력했다. 그러나 브라우네르와 넬리 판 두스뷔르흐를 위한 노력은 허사가 되어, 다만 뒤따라올 수 있게 되기만을 바랄 뿐이었다. 로런스와 아이들은 모두 기차를 타고 리스본으로 떠났다. 페기는 재클린 벤타두어를 기다리느라 뒤에 남아 있다가 그녀와 함께 다음 기차로 내려갔다.

일행 모두가 포르투갈의 수도에서 만났다. 그러나 그들 사이에는 피할 수 없는 긴장감이 일었다. 더욱이 막스는 페기가 도착하자마자, 리스본에서 리어노라 캐링턴을 우연히 만났는데 그녀가 유럽을 확실히 빠져나가려고 멕시코 사람과 결혼할 작정이더라고 말했다. 막스는 여전히 리어노라에게 몰두해 있었고, 그녀는 막스에게 돌아올 것이냐 멕시코 사람과 결혼할 것이냐를 놓고 갈

팡질팡하고 있었다. 이 모든 일들이 페기를 무겁게 짓눌렀다. 사
람들은 전부 육체적, 감정적으로 지쳐 있었다. 케이는 사람들 말
로는 "동공 감염"으로 병원에 입원해 있었다. 그러면서 로런스에
게 배를 타고 올 애인에게 보낼 전보 문구를 불러 주는 등 심부름
을 시키고 있어 다른 사람들은 너무 어이없어했다. 포르투갈을
빠져나갈 때까지 얼마나 더 기다려야 할지는 아무도 몰랐다. 2주
일 후 그들은 해변의 몬테 에스토릴로 옮겼고, 아이들은 매우 즐
거워했다.

드디어 출발일이 잡혀 그들 모두는 팬암 클리퍼에 탑승했다. 익
숙지 않은 자리를 돌아보고 나니 비행기에 침대 하나가 모자란
것이 발견되었고, 아무래도 막스가 양보해야 할 듯했다. 그러나
페기는 페긴을 자기 침대로 불러들이고 막스가 침대 하나를 갖도
록 해 주었다. 그 때문에 페긴과 막스는 언쟁을 하기도 했다. 물론
페기와 케이는 서로 거의 말을 하지 않았다. 아이들은 모두 멀미
로 공기 주머니에 구토를 했다.

팬암 클리퍼 탑승은 신기한 경험이었다. 그 비행기는 1939년에
처음 대서양을 횡단했고 아주 호화로운 화장실과 식당 등을 갖추
고 있었다. 하얀 제복을 입은 승무원이 4성급 호텔에서 마련한 식
사를 진짜 사기그릇과 은그릇에 담아 내왔다. 어른들은 편안한
의자에 앉아 위스키를 마시며 창밖으로 바다를 내려다보았다. 아
조레스에 내려서 재급유를 하고, 버뮤다에서는 영국 관리들이 여
권과 필요한 서류를 검사했다. 미국 입국은 그렇게 즐거운 일은
아니었다. 페기 일행은 미국에 집이 없었고 그때까지 거의 세 달

동안 비상 상태에서 살아왔으므로 대부분 감정적으로 지쳐 있었다. 어쩌면 달리 돌아갈 곳이 없는 막스 에른스트, 그리고 애인이 기다리는 케이 보일을 제외하고는 아무도 미국에 가고 싶어 하지 않았을 것이다.

12
금세기 예술 갤러리

페기는 아조레스에 잠시 정거해 있는 동안 커다란 솜브레로* 하나를 샀다. 커다란 접시의 네 배 크기인 이 모자를 페기는 1941년 7월 14일 라과디아 공항에 내릴 때 쓰고 있었다. 유명한 독일 화가 막스와 재벌가인 구겐하임 집안사람이 도착한다는 뉴스에 기자들이 몰려들었다. 인파 속에는 막스의 첫 결혼에서 태어난 스물한 살의 지미, 영국인 화가 고든 온슬로 포드와 그의 부인 재클린도 있었다. 지미 에른스트는 처음 본 페기를 이렇게 묘사하고 있다.

마흔 살가량 되어 보이는 한 여인이 나를 향해 걸어왔다. 그녀의 몸

* 챙이 넓은 멕시코 중절모

동작이며 걸음걸이는 확실히 망설이는 듯했다. 연약하고 깡마른 체격 중에서도 그녀의 다리는 유난히 가늘어 보였다. 그녀의 얼굴은 이상하게 어린아이 같았지만, 마치 미운 오리 새끼가 물속에 비친 자신을 처음 보고 지었을 것 같은 표정을 하고 있었다. 그녀의 표정은 사람들의 시선을 자기의 주먹코로부터 멀리 떼어 놓고 싶어 하는 것처럼 보였다. 불안한 눈은 따뜻하면서도 거의 애원하는 듯했고, 어쩔 줄 모르는 듯한 마른 손은 망가진 풍차의 날개 끝처럼 헝클어진 머리 주변을 스치고 있었다. 그녀에게는 그쪽에서 말을 걸어오기 전에 내가 먼저 다가가고 싶도록 하는 무언가가 있었다.

지미는 새로 생긴 MoMA의 영사실에서 일하고 있었다. 그는 페기가 자기 아버지를 미국으로 올 수 있게 지원해 주었다는 소문을 이미 들었다. 하지만 그는 막스가 리어노라 캐링턴과 같이 나타나리라고 짐작하고 있었다. 막스의 독일 여권에 문제가 있었다. 그래서 막스는 형사 한 사람과 동행하여 '벨몬트 플라자'에서 하룻밤을 보내고 엘리스 아일랜드*로 보내져 며칠을 지냈다. 지미가 앨프리드 바와 MoMA의 후원자들에게서 받은 편지를 제시하고 페기가 구겐하임 제련소의 사장과 함께 나타나서 문제를 해결했다. 이튿날 저녁 페기와 함께 클리퍼를 타고 온 일행은 웨스트 57번가에 있는 한 아파트식 호텔로 들어갔는데, 그곳에는 여러 사람들이 기다리고 있었다. 지미의 기억으로 그 가운데에는 탕기와 케이 세이지, 하워드 퍼첼, 칠레 출신 화가 마타, 비평가 니

* 대서양을 건너온 이민자들이 기다리면서 수속을 밟던 시설이 있던 곳

컬러스 칼라스Nicolas Calas, 예술가들에게 잘 알려진 회계사 겸 변호사 버나드 라이스Bernard Reis와 그의 부인 베키가 있었다.

하워드 퍼첼은 페기의 소장품들이 무사히 도착했지만 통관에 시일이 걸릴 것이라는 말을 해 주었다. 페기는 물론 안도했으나 한편 어떤 작품에 대해서 관세를 지불해야 할지 걱정도 되었다. 특히 추상 조각들에 대해서는, 1938년 영국에서 구겐하임 죈이 조각품을 수입할 때 있었던 논란처럼 관계 당국이 아예 예술품으로 간주하지 않을 가능성도 있었다. 그녀는 많은 서류 절차가 있을 것으로 예상하고 이에 대비하여 그 자리에서 지미를 주급 25달러의 비서로 채용했다.

페기는 또한 자신의 미술관이 될 장소를 물색하기 시작했다. 뉴욕에서는 자기가 생각하는 정도의 건물을 찾을 수 없다는 것을 알고 서해안으로 가서 산타모니카에 있는 동생 헤이즐을 만나 보고 마땅한 장소도 찾기로 결정했다. 아마추어 화가이기도 했던 헤이즐은 밀턴 왈드먼과의 사이에서 낳은 자식들이 비극적으로 죽은 다음에 데니스 킹팔로Denys King-Farlow라는 사람과 재혼을 했다. 그는 조지 오웰George Orwell과 같이 이튼 칼리지에 다닌 친구였으며 이후 석유 회사 간부가 되었다. 헤이즐은 그와의 사이에 존(1932)과 바버라(1934) 두 아이를 낳았으나, 다시 이혼하면서 아이들의 아버지에게 양육권을 양보하고 자기보다 연하의 육군 항공단 조종사 찰스 "칙" 매킨리Charles "Chick" McKinley와 재혼한 지 얼마 되지 않은 터였다.

페긴, 막스, 지미 그리고 페기는 7월 말에 서부로 날아갔고, 신

드바드는 로런스를 찾아가서 아버지와 함께 로드 아일랜드의 해변 마을에 자리 잡았다. 비행기를 타고 가던 도중 중서부의 모자이크처럼 펼쳐진 농경지와 서부의 우람한 산맥들을 내려다보며 페기는 깊은 인상을 받았다. "미국의 아름다움은 전 세계 어느 곳과도 비교할 수 없어요. 위에서 내려다본 풍경은 정말 최고입니다. 땅의 색채와 패턴은 어느 추상화나 초현실주의 그림보다도 더 멋집니다"라고 그녀는 다시 뉴욕에 돌아와 있던 주나에게 적어 보냈다.

일행이 캘리포니아에 도착했을 때 헤이즐은 코 수술을 받았으니 며칠만 방문을 늦춰 달라는 전갈을 보내 왔다. 페기는 즉시 경쟁업체들을 찾아 나섰다. 페기와 막스는 샌프란시스코 미술관(후에 샌프란시스코 현대 미술관이 되었다)에서 관장 그레이스 매캔 몰리Grace McCann Morley를 만나려 시도했으나 거절당했다. 그 미술관에서는 뉴욕의 딜러인 시드니 재니스Sidney Janis가 소장한 원시 미술품과 콜럼버스 이전 아메리카 미술품들을 전시하고 있었다. 마침 전시에 와 있던 재니스는 페기를 만나 인사를 나누었고, 그들이 찾아온 이유를 듣자 몰리에게 연락하여 페기가 막스 에른스트와 함께 왔다고 전했다. 몰리는 그들에게 거창한 생선 요리를 대접했다. 페기는 몰리에게 호감을 가졌고, 자기 소장품이 정리되면 빌려다가 미술관에서 전시할 뜻이 있는지를 물었다.

여행 중에 페기는 줄곧 페긴과 충돌했는데 대부분은 부모와 사춘기 아이 사이에 흔히 있는 일들이었다. 그러나 그 다툼이 어찌나 지속적이고 심한지 지미는 하도 이상하여 훗날 이렇게 회상했

다. "그 가족은 스타카토식으로 비꼬고 뒤틀며 싸웠으며, 때문에 막스와 페기, 페기와 페긴, 페긴과 막스 그리고 궁극적으로 나와 그 세 사람이 얽힌 혼란스러운 관계 속에는 불편한 긴장감이 가득 차게 되었다. 그래서 서로가 눈치 보거나 공격하거나 전적으로 부적합한 중재자가 되어 버렸다." 이런 갈등 속에는 어떤 민감한 것이 있었다. 막스 에른스트는 여성의 아름다움을 보는 눈이 있었고, 페긴은 정말 예뻤다. 페긴과 막스가 다투기는 했어도 그 근저에는 서로에 대한 성적 관심이 흐르고 있었다. 막스는 곧 정착하게 될 집에 놓으려고 왕좌 같은 의자를 하나 샀는데, 페긴 이외에는 아무도 앉지 못하게 했다. 사실 이 서부 여행은 페긴이 당초 막스에 대해 가졌던 저항감을 일종의 호감으로 바꾸어 놓는 계기가 되었다. 이것이 페기를 즐겁게 해 주어, 그녀는 친구들에게 보낸 편지에서 세상 사람들이 다 아는 페긴의 의붓아버지가 기꺼이 페긴에게서 굿나잇 키스를 받는다고 자랑했다.

갈등의 또 다른 원인은 케이 보일이었다. 그녀는 뉴욕 교외 나이액에 애인 요제프 프랑켄슈타인과 자리를 잡았다. 막스는 케이가 리어노라 캐링턴에게 멕시코 남자와 결혼하라고 강력히 권했다고 믿어 그녀를 싫어했고, 페기는 물론 항상 그녀를 싫어했다. 그러나 페긴은 전쟁 전 케이와 함께 2년 동안 살았기 때문에 의붓엄마가 없는 것이 허전했다. 보일은 원래 자식들의 어리광을 다 받아 주는 타입의 어머니였으므로, 엄마를 그리워하던 페긴은 당연히 그녀를 따랐다. 페긴은 케이에게 편지를 쓸 때 항상 "사랑하는 케이에게"라고 끝마치며 서글퍼했고, 가끔은 편지 말미에 "나

는 엄마를 너무 너무 사랑해요"라고 쓰기도 했다. 케이가 로런스를 버리고 새 애인에게 가기로 결정하자 페긴은 더욱 쓸쓸해졌다. "오, 케이, 돌아오세요, 제발." 그녀는 편지에서 이렇게 애원하기도 했다.

그들이 로스앤젤레스로 가서 산타모니카의 헤이즐 집에 도착한 후로 페긴의 기분은 한결 좋아졌다. 그녀는 영화배우들에 반해 있어서, 영화계의 명사들 가까이에 있다는 생각이 온통 머릿속에 가득했다. 페긴의 열여섯 번째 생일날 페기와 막스는 그녀를 데리고 영화배우들이 자주 온다는 식당 '시로스'에 갔으나 아무도 만나지 못했고, 페긴은 실망했다. 한번은 헤이즐이 페긴에게 자선 무도회 초대장을 구해 주었는데 거기에는 많은 배우들이 오기로 되어 있었다. 페긴은 분명 그날을 위해 베벌리힐스에서 산 하얀 가운에 하얀 토끼털 목도리를 하고 무도회에 갔다. 용감하게 홀로 외출하는 자기 딸의 모습을 보고 페기는 참 아름답구나 하고 감탄했다. 페기는 배우 학교에 가고 싶어 하던 페긴의 바람을 들어 주려고 했으나, 이는 끝내 이루어지지 않았다. 페긴에게 배우의 꿈은 미완으로 남았다.

남부 캘리포니아에서 페기와 막스는 수집가 월터 아렌스버그의 할리우드 저택을 방문했다. 빅토리아 양식의 그 집은 현대와 선先콜럼버스 시대 미술품으로 가득했다. 페기는 아렌스버그가 가지고 있는 것들을 하나하나 머릿속에 기억해 놓았다. 그러고는 나중에 "그의 큐비즘 소장품들은 나를 샘나게 만들었다"고 했다. 페기에게는 큐비즘 작품이 거의 없었다. "그러나 그의 이후 작품

들은 나를 따라오지 못했다"며 덧붙이길 "사실은 그가 중단한 바로 그 시점부터 나는 시작했던 것이다." 페기는 아렌스버그의 침대 옆 책상에 『나이트우드』가 있는 것을 보고 반가운 마음에 주나에게 그 사실을 알려 주었다.

헤이즐은 언니 페기가 와 있는 동안 언니의 생일 파티를 크게 열고 사람들을 초대했는데, 그 가운데는 미국인 화가 조지 비들 George Beadle — 현대 미술에 대한 반감으로 유명하던 — 과 마침 서부를 방문 중이던 워즈워스 미술관*의 칙 오스틴Chick Austin 관장도 있었다. 어떤 부부는 자기네 집에 묵고 있던 일본계 미국인 조각가 노구치 이사무를 데리고 왔다. 그러나 헤이즐은 일본 사람은 전쟁 중인 적이라고 하면서 집에 들이지 않았고 나중에 수집가 주디스 말리나Judith Malina에게 "우리는 그때 왜놈들을 쏴 죽이고 있었지요" 하고 말했다. 그 파티에서 막스와 만 레이는 반가운 해후를 했다. 만 레이의 자서전을 보면, 두 사람은 전쟁이 발발한 후 한 번도 만나지 못했다고 한다.

페기와 막스는 헤이즐 남편 매킨리의 차를 빌려서 그 지역을 돌아다니며 미술관 자리를 찾아보았다. 페기가 목표로 하는 것은 자기가 생활할 수 있으면서 미술관도 할 수 있는 장소였다. 이는 좀 색다르고 유례가 없는 형태였지만 페기에게는 고정 관념이 되어 있는 듯했다. 여러 가지로 파손된 건물 몇 채를 보면서 더러는 내키지 않는 흥정도 해 보았으며, 말리부 해안의 방 여섯 개짜리

• 미국 코네티컷주 하트포드에 있는 미술관. 선先콜럼버스 시대 미술품 컬렉션으로 유명하다.

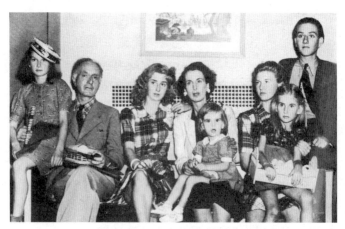

1941년 베일 가족. 왼쪽부터 애플, 로런스, 페긴, 케이 보일, 클로버, 바비, 케이트, 신드바드

미완성 건물을 주인이 요구한 값인 4만 달러의 반으로 깎아 보려고도 했지만 거절당했다. 그들은 헤이즐과 함께 있는 것을 좋아했으며 막스는 그녀에게 잎사귀 그리는 방법을 가르쳐 주기도 했다. 그러나 매킨리는 그들이 자기 차를 자주 쓴다고 불평했다. 그러자 페기는 나가서 당장 새 차 한 대를 샀다. 오토매틱 기어가 달린 반짝이는 회색빛 뷰익이었는데, 당시로서는 고급 세단차였다. 지미는 아버지에게 운전을 가르쳤고 막스는 운전면허를 땄다. 그러고 나서 그들은 3주간의 여정을 끝내고 뉴욕으로 떠났다. 당시 자동차 여행은 어려운 모험이었다. 샌디에이고와 시카고를 잇는 66번 도로가 거의 완성되었지만, 나머지 대부분은 좁고 비포장도로가 많았다. 그래서 일행은 남서부 주에서만 66번 도로를 탔으며, 뉴올리언스로 가기로 하고 남쪽으로 방향을 틀었다.

페기는 한동안 에밀리 콜먼을 보지 못해서, 애리조나 목장으로 편지를 보내 그녀가 그랜드캐니언으로 올 수 있으면 차비를 지불해 주겠다고 했다. 그러나 에밀리는 그들에게 목장으로 직접 와 달라고 청했다. 에밀리의 일기를 보면, 그녀는 페기 일행에게 오라고 하면서도 약간의 두려움이 있었다. 그녀의 카우보이 남편 제이크 스카버러는 페기를 늘 "미친 사람"이라고 말해 왔으며 "초청하고 싶지 않다"고 했지만, 에밀리가 "나는 그녀를 보고 싶어요"라면서 강행했다는 것이다. 그러나 만남은 즐겁지 못했다. 목장으로 가려면 방문객들은 위태롭게 계곡 아래로 내려가야만 했다. 페기는 막스와 지미를 호텔에 남겨둔 채 페긴만 옆에 태우고 차를 몰아 목장으로 향했는데, 가파른 내리막길 운전을 하면서

겁을 먹었다. 목장에 도착했을 때 그녀는 거의 울 것 같았다. 한순간 모든 것이 잘못되어 버렸다. 페기가 상상했던 것보다 훨씬 외지고 낡아빠진 집이었다. 그녀는 자신을 이처럼 난감한 곳으로 오게 한 에밀리를 호되게 질책했다. 분명 페기가 억지로 주나를 보냈을 것이라는 확신은 그동안 끊임없이 에밀리의 마음속에서 끓고 있었으며, 한편 페기로서는 자기의 똑똑한 친구가 그렇게 멀리 떨어지고 지저분한 곳에서 살고 있다고 생각하니 매우 실망스러웠다. 나중에 에밀리에게 보낸 편지에서 페기는 자기가 실망한 것을 사과하면서 "목장에서 평화로운 마음으로 즐기지 못해" 미안하다고 전했다. 페기는 자기들 두 사람의 입장이 바뀐 것 같다고 적었고, "나는 당신이 떠난 세상으로 들어갔습니다"라면서 에밀리가 고립되어 사는 것에 대해 "참으로 안됐다"고 말했다.

막스는 남서부의 여러 주들을 보고 아주 좋아했다. 그 지역 경치의 특징을 이루는 붉은 벽돌층으로 된 평원의 구릉이며 메사*를 본 그는 과거에 자기가 이와 비슷한 풍경화를 많이 그렸던 것을 생각하고 마치 데자뷔**를 거꾸로 느끼는 듯해서 놀랐다. 그로부터 그는 카치나*** 신상神像이며 호피족 인디언의 춤에 이르기까지 아메리카 원주민의 모든 것에 꾸준한 관심을 가지게 되었다. 페기는 막스의 열정을 공유하며, 자신들의 종족 사회를 이루지

* 주위가 절벽을 이루고 꼭대기가 평평한 산
** 이미 본 것같이 느끼는 일종의 착각
*** 애리조나 북동지역 및 뉴멕시코 북서지역에 밀집해 사는 푸에블로 인디언의 수호신인 비의 여신

못한 이 집단의 파멸에 동정심을 느꼈다. 뷰익은 동쪽으로 계속 달려갔지만, 텍사스주 위치타폴스에서 페긴이 편도선염을 앓아 며칠 동안 머물러야 했다. 페기에게는 끔찍해 보였던 이 마을을 지나 일행은 남쪽 뉴올리언스로 향했다. 그곳에서 그들은 재클린 벤타두어 모녀를 만나고 또 헤이즐의 친구 곤잘러스 가족을 방문했다(칙 매킨리가 전사한 후 헤이즐은 이 도시로 옮기게 된다). 훗날 페기는 자기들이 이곳 프렌치쿼터에서 아주 환상적인 음식을 즐겼으며 "미국의 어느 곳에서보다도 더욱 안락함을 느꼈다"고 기록했다.

9월에 뉴욕으로 돌아온 페기는 계속해서 미술관 부지를 찾았고, 드디어 비크먼 플레이스 건너편 이스트 51번가 440번지에 '헤일하우스'라고 알려진 멋있는 건물을 발견했다. 이스트 리버사이드에 위치한 이 브라운스톤 건물은 네이선 헤일Nathan Hale•이 교수형을 당한 장소라고 알려졌지만 이는 사실이 아니었다. 그 건물에는 인상적인 복층형 거실이 하나 있었으며, 그곳에 막스는 예의 왕좌 같은 의자를 놓고 지미 에른스트는 자기 책상을 놓았다. 테라스에서 강을 내려다볼 수 있는 멋진 건물이었다. 그 가을에 페기는 소장품을 가져와서 포장을 풀었지만, 얼마 지나지 않아 그 지역은 행정상 미술관을 운영할 수 없는 구역이라는 것을 알게 되었다. 그래도 페기는 그냥 그 집 3층에 강을 바라보는 침실

• 미국 독립 전쟁의 영웅으로, 조국을 위해 바칠 수 있는 목숨이 하나뿐인 것이 후회스럽다는 말을 남겼다고 한다.

을 꾸미고, 막스를 위해서는 강을 내려다볼 수 있는 테라스가 딸린 다른 방에 스튜디오를 만들어 주었다. 페긴은 핀치 고등학교 부속이며 독일계 유대인 집안 딸들이 많이 다니는 레녹스 스쿨에 입학했다. 그러나 페긴은 그 학교가 "속물 같은 사교계 계집애들"의 소굴이라는 것을 알고 기숙사에서 나와 헤일하우스 2층을 독차지했다. 신드바드는 컬럼비아 대학에 입학하고 기숙사로 들어갔지만 자주 이 집에 와 있었다. "강가에 있는 우리 집은 천국 같아요"라고 페기는 12월에 에밀리에게 적어 보냈다.

페기와 막스는 이 집에 들면서 손님 50명을 초대하여 집들이 파티를 했다. 이것은 그 후 헤일하우스의 기억할 만한 전통이 되었다. 파리 시절부터 친구였고 초현실주의 작가들의 잡지『뷰 View』의 편집인이 되었던 찰스 헨리 포드는 그날 밤 파티에서 비평가 니컬러스 칼라스와 주먹싸움을 했다(브르통은 그즈음 그가 구상하던 미술 잡지『VVV』에『뷰』를 합병하려고 계획하고 있었는데, 칼라스는 그의 수하에 있었다). 포드에 따르면 칼라스가 "산딸기 파이"처럼 벌겋게 피를 흘리는 사태에 이르자 지미가 (칸딘스키 작품과 자기 아버지 작품을 날래게 피하며) 그들에게 달려들어 말렸다.

페기가 여는 파티들은 전설적이었다. 한 친구는 이렇게 묘사했다.

헤일하우스는 마치 운동장 같았다. 내가 그 집에 갈 적마다 요란한 파티가 진행되고 있었다. 사람들은 여기저기서 술을 마시고 이야기 하며 늘어져 있고, 어떤 사람은 전화 부스 같은 곳에 앉아 있었다. 전

화기가 있는 주변 벽은 온통 전화번호며 메시지들이 어지럽게 낙서
되어 있어 보헤미안의 집 같았다. 집의 넓은 쪽에 있는 거실에는 『이
상한 나라의 앨리스』에 나올 듯한 왕좌가 놓여 있었다.

　손님 가운데 더러는 여주인이 내놓는 음식이 단지 '골든 웨딩'
위스키와 감자칩뿐이라고 불평도 했다. 그러나 리어노라 캐링턴
같은 사람은 "모두들 페기의 집에 모였다. 그녀는 매우 인심이 좋
아서 항상 파티를 열었다"고 적기도 했다.
　페기가 하는 파티는 뜻밖의 사람을 소개하는 계기가 되기도 했
다. 예를 들어 희극 예술가인 집시 로즈 리Gypsy Rose Lee 같은 사람
이나 한물 간 야구 선수가 나타나곤 했다. 페기는 집시와 신속히
친해졌으며 나중엔 그녀와 이웃이 되었다. 이 희극 배우는 한때
"문학적 스트리퍼"라고 자칭하기도 했는데, 작가 데이먼 러니언
Damon Runyon의 소개로 지성적인 무대에 올랐을 때는 평소 이상의
실력을 발휘했다. 그녀는 『G선상의 살인The G-String Murder』(1941)이
라는 괴기 소설을 출판하여 전성기를 맞았고 곧이어 브로드웨이
에서 「스타와 가터 훈장Star and Garter」(1942)이라는 쇼를 공연했다.
페기는 전통을 부정하는 그녀의 사고방식과 위트 그리고 파티를
좋아하는 성격에 금세 끌렸다. 막스는 페기가 전혀 기분 나쁘지
않을 정도로만 집시와 시시덕거리면서 그녀의 초상화들을 그려
주기도 했으며, 페기는 혹시 집시가 가지고 싶지 않다면 소장품
으로서 그 가운데 하나를 사겠다고 했다. 이와 같은 예술적 분위
기에 빠져서 집시 자신도 그림과 조각으로 전향하였으며, 페기는

자기 전시회에 그녀의 작품을 서너 개 포함해서 대중에게 널리 알리기도 했다. 집시는 페기의 파티에 고정 멤버가 되었으며 페기 역시 그녀의 파티에 꼭 참석했는데, 모두가 아주 기분 좋게 놀았다(페기가 1943년 4월 3일에 집시에게 보낸 편지에는 "지난밤에 있었던 일은 용서해 주었으리라 믿습니다"라는 문장이 있다).

헤일하우스에서의 일상생활에는 또 하나 완전히 다른 면이 있었다. 막스는 가끔씩 갑자기 사라지곤 했다. 그는 샌프란시스코 미술관에서 본 시드니 재니스의 토속 미술 전시에 깊은 인상을 받아 호피족과 주니족의 카치나 신상과 가면 그리고 토템 기둥들을 수집하기 시작했다. 3번가에 있던 칼바크라는 상인은 그에게 외상으로 이런 것들을 팔았고, 막스는 나중에 자기 그림이 팔리면 돈을 갚았다. 이런 거래는 집안에서 마찰의 원인이 되었다. 막스는 집안 살림할 돈도 내놓지 않으려 했으며, 페기는 막스의 그림을 대부분 사 주는 사람으로서 그가 이와 같은 부업 때문에 자주 외출하고 돈을 헤프게 낭비하는 것을 나무랐다(막스는 심지어 소득세를 낼 돈도 남겨 놓지 않았다). 지미 에른스트는 매일 헤일하우스로 와서 일하면서 자기와 아버지가 거의 공통점이 없음을 알게 되었으며, 페기에 대해서는 날카로운 면도날 같은 인상을 받으면서도 본능적으로 그녀를 따랐다. 그는 페기에 대하여 "애정 결핍이다. 그녀의 소심함은 괴로운 과거를 암시한다. 그러면서도 동시에 역동적인 총명함과 매력과 온화함이 있는데 거기에는 도저히 보답할 수 없을 듯하다"고 말했다. 지미는 나중에 그녀에 대해 "누군가를 사랑할 필요가 있는 성격"이라고 말했다. 페기

1941년 뉴욕시에서.
윗줄 왼쪽부터 지미 에른스트, 페기, 존 페런, 마르셀 뒤샹, 피트 몬드리안
가운뎃줄 왼쪽부터 막스 에른스트, 아메데 오장팡, 앙드레 브르통, 페르낭 레제, 베러니스 애벗
앞줄 왼쪽부터 스탠리 윌리엄 헤이터, 리어노라 캐링턴, 프레더릭 키슬러, 커트 셀리그만
(Marcel Duchamp Archives. Philadelphia Museum of Art 제공)

는 지미가 매우 마음에 들어 에밀리에게 보낸 편지에서 그를 "귀여운 스물한 살의 소년"이라고 말했고 어머니 노릇을 하고 싶어져서 한번은 코트를 사 입으라고 백지 수표 한 장을 주기도 했다.

7월까지만 해도 페기는 자신은 "결혼하지 않은 행복한 유부녀"라고 했지만, 겨울이 되어서는 막스가 결혼하기를 거절하는 바람에 매우 안달하게 되었다. 그녀는 여기저기 여행을 다니며 막스의 마음을 돌리려 했지만 막스는 딴전을 피웠다. 진주만 사태가 일어나자 그녀는 막스가 여전히 시큰둥하다는 데엔 아랑곳없이 자기는 "적국의 동맹국 남자와 사는 죄"를 범하지 않겠다고 우겼다. 그러다가 그들은 사람들을 피하여(그리고 이유는 알 수 없지만 페기의 말로는 "혈액 검사를 피하여") 수도 워싱턴으로 가서, 페기의 사촌 해럴드 러브 부부를 증인으로 1941년 크리스마스 직후 버지니아주 교외의 한 관청에서 결혼식을 올렸다. 결혼을 하자 페기는 "안정감"을 얻었지만 이것이 두 사람의 언쟁을 멈추게 하지는 못했다. 특히 페기는 막스에게서 느끼는 거리감 때문에 상처를 받았다. 이브 탕기와 지냈던 때처럼 페기는 남편과도 프랑스어로 대화를 했는데, 남편이 항상 자기에게 존댓말을 쓰는 것을 깨달았다. 막스가 한 번도 자신을 그리지 않았다는 사실에 페기는 모욕감을 느꼈고, 그의 그림 속에서 더러 자신의 자취는 볼 수 있었지만 그것도 대개는 괴물 형상이었다. 그녀는 막스가 아직도 리어노라 캐링턴을 사랑하고 있지 않은가 하고 늘 두려워했다. 게다가 캐링턴은 그들과 같은 도시에 살고 있었다.

막스를 아는 사람들은 그가 "냉동 생선"이 될 수도 있다고 말했

다. "막스는 친구들 가운데서 제일 편안하고 유쾌한 사람이지만, 일단 필요하면 철저한 침묵과 소외 속에서 그림을 그린다." 페기는 이런 거리감에 정면으로 맞섰다. 차츰 술도 끊어 가며 페기와 화합하고 있던 주나 반스가 페기에게 일러 주기를, 막스는 리어노라와 있을 때만 모든 감정을 잘 표현한다고 했다. 페기도 그 말에 동의하여 "대체로 그는 차가운 뱀 같다"고 했다. 그들은 엄청난 언쟁을 며칠씩 계속하고, 그러고 나서는 죽음 같은 침묵에 휩싸이곤 했다.

가장 놀라운 사실은 페기가 전에 로런스, 존 홈스, 가먼과의 관계에서 그랬던 것처럼 다시 자학적인 행동을 시작했다는 것이다. 막스가 페기라는 인간을, 또는 그녀의 행동을 전혀 존중하지 않았던 것은 분명했다. 그녀는 자기가 다른 종류의 여성이 되면 막스가 좋아할지 모른다고 생각했다. "막스는 자기가 천하고 어리석은 여자를 좋아한다고 시인했다"고 그녀는 말했다. 페기는 실제로 막스가 정신을 차려서 자기를 보고 자기를 중요하게 생각해 주기를 기대했던 것이다. 그녀의 새 남자가 그녀에게 매력을 느끼지 못하고 관심도 없다는 것은 받아들이기가 너무 힘들었다. 돌이켜 보면 막스는 처음에는 페기에게 관심이 있었지만 그에게 무엇보다도 가장 중요했던 그녀의 매력은 유럽을 안전하게 빠져나올 수단이었으며, 그렇게 해서 그림을 계속 그리고 좋은 사람들을 만나고 재정적으로 안정을 얻을 수 있었다는 사실이었던 것 같다. 더욱이 그는 미국인과 아무런 가족 관계가 없다는 이유로 추방될까 봐 두려워했다. 두 사람이 다투기 시작했을 때부터 막

스는 이미 결혼 생활을 정상화해 보려는 의도가 없었다. 나아가 유럽 못지않게 미국에서도 자기를 흠모하는 여자들의 관심을 끌기가 어렵지 않다는 것을 깨달은 다음부터는 더욱 그랬다.

한편 막스에 대한 페기의 행동에는 매우 복잡한 동기가 있다. 40대가 된 그녀가 나이를 의식하고 외모에 더욱 신경을 썼을 것은 의심할 여지가 없다. 막스를 만나기 전 그녀는 혼자라는 것에 개의치 않는다고 생각했다. 그러나 남자 관계가 없던 지난 시절을 돌이키면서 잠시 생각했다. "4년 반을 혼자 살다가 결혼하니 참 이상합니다." 에밀리에게 보낸 편지에 그녀는 이렇게 적었다. "믿을 수가 없어요. 서른 번의 불행한 경험(그녀가 잠자리를 함께했던 남자의 숫자를 추산한 것 같다)에도 불구하고 나는 외로웠어요." 페기의 심리에서 가장 중요한 요소는 아마도 버려지는 데 대한 두려움이었을 것이다. 그녀가 가장 사랑했던 사람 셋이 이미 죽었다. 더군다나 그들 모두가 갑자기 그리고 예기치 않게 ─ 아버지는 타이태닉호 사고로 흔적도 찾을 수 없었고, 베니타는 해산 중에 갑자기, 존 홈스는 간단한 수술 중에 사고로 ─ 죽었다. 그녀는 자기가 막스를 잃게 되리라는 것을 알고 있었다. 그녀의 바람은 오직 그런 충격을 완화하기 위해 자기가 원하는 방법으로 원하는 시기에 그렇게 되도록 조절하는 것이었다. 그래서 그녀는 막스를 도발해서 천박하고 어리석은 여자를 좋아한다고 시인하도록 했을 것이다. 거의 모든 사람들은 막스가 그녀를 싫어한다고 생각했지만, 어떤 의미에서 그 관계를 끝내도록 조종한 것은 페기였다. 오래지 않아 페기는 그야말로 자신의 후계자를 하나

골라서 그녀를 정확히 지금 막스에 대한 자신의 위치에 놓을 것이었다. 지미 에른스트는 "그것은 참으로 끔찍한 결혼이었다. 페기는 애초부터 그 결혼의 희생물이었다"고 말했다.

이런 일은 이후로도 계속되었지만, 1941~1942년 사이 겨울에는 페기의 마음을 끌어들이는 다른 일이 있었으니 그것은 다른 분야에서 그녀의 인생이 나아갈 길을 암시하는 것이었다. 1월에 그녀는 소장품 도록을 만들기 시작했는데 이는 단순히 그녀의 모든 소장품을 기록하는 일일 뿐 아니라 현대 미술에 대한 일종의 백과사전이 되는 거창한 작업이었다. 동시에 그녀는 소장품을 늘려 가며 커다란 즐거움을 느끼고 있었다. 마르셀 뒤샹은 여전히 파리에 있었으므로, 막스와 앙드레 브르통이 이런 작업의 조언자가 되었으며 1940년에 허버트 리드가 만들어 준 목록을 참조하기도 했다. 그녀는 알렉산더 콜더의 작품 「모빌Mobile」(1941)을 475달러, 「실버 베드헤드Silver Bedhead」(1945~1946)를 8백 달러에 각각 사들였다('실버 베드헤드'라는 타이틀은 그냥 부르기 쉽게 붙인 것이며, 그녀가 지불한 돈은 이 조각가가 움직이는 부속품을 이용해서 은제 침대 헤드보드 완성 작업을 해 준 대가에 해당하는 것이었다). 그녀가 새로 사귄 앨프리드 바는 에른스트의 작품을 말레비치Kazimir Malevich의 「절대주의자의 구성Suprematist Composition」(1915)과 교환하라고 일러 주었다. 그 밖에도 아메데 오장팡Amédée Ozenfant(나중에 좋은 친구가 된), 뒤샹, 브르통, 헨리 무어, 볼프강 팔렌, 마타, 리어노라 캐링턴의 작품을 구입했는데 더러는 작가들로부터 직접 사기도 하고 더러는 벅홀츠 갤러리의 커트 발렌틴Curt Valentin, 카를 니에렌

도르프Karl Nierendorf, 시드니 재니스, 피에르 마티스Pierre Matisse와 같은 딜러들을 통해서 매입하기도 했다. 그녀가 한 최고의 투자는 피카소였다. 1911년에 4,250달러를 지불하고 유화「시인The Poet」을 샀고, 1937년에는 거금 만 달러로「장난감 배를 가지고 있는 어린 소녀들Young Girls With the Toy Boat」을 샀는데 이것은 그때까지 그녀가 단일 작품에 지불한 금액으로는 최고의 액수였다. 막스는 이즈음 매우 활발한 창작 활동을 하고 있었으며 페기는 그의 그림을 많이 사 주었는데, 그중 가장 주목할 것은 천5백 달러에 산「신부의 성장盛裝, The Attirement of the Bride」(1940)이다.

그녀는 여러 날에 걸쳐 도록 작업을 했고, 드디어 다량의 텍스트와 특히 초현실주의의 전반적인 발전 과정을 설명하는 브르통의 논문이 포함된 양장본 도록이 만들어졌다(페기는 이 책을 브르통의 트레이드마크인 녹색 잉크로 인쇄하도록 하여 그의 야망을 한껏 충족해 주었다). 페기는 브르통이 미국에서 하고픈 일을 찾아낼 때까지 매달 2백 달러를 지원하기로 했기 때문에, 브르통은 논문을 기꺼이 무료로 헌정했다.

그녀는 몬드리안에게 서문을 부탁했고, 유럽판으로는 아르프가 쓴 서문을 사용하여 또 한 권을 만들었다. 그 밖에 그녀는 30년간의 각종 예술 운동에 대한 선언문, 예컨대 나움 가보Naum Gabo와 앙투안 페프스너가 서명한 미래주의 선언문과 "사실주의 선언문" 하나를 추가했다. 미술가들로부터 받은 각자의 작품이나 예술적 견해에 대한 서술과 함께 그들의 간단한 이력을 수록하기도 했다. 엄청난 양의 문서 작업이 헤일하우스에서 진행되었다. 페

기와 지미는 그 작업에 모든 역량을 기울였고 막스는 가끔 의견을 끼워 넣었다. 막바지에 가서 페기는 도록이 너무 단순하다고 생각했다. 브르통은 미술가들의 얼굴 사진을 이력과 함께 수록하자는 아이디어를 냈으며 이는 물론 더 많은 작업을 필요로 했다(특히 몇몇 미술가는 아직도 유럽에 있었으므로). 사진을 만들고 모으는 일은 대부분 앨프리드 바의 도움을 받아 완성되었다. 페기는 책의 인사말에서 그의 도움에 대해 언급하며 깊은 감사를 표했다. 156쪽에 달하는 이 책은 『금세기 예술』이라는 제목이 붙었고 — 이 제목은 당시 전쟁이 끝나기를 기다리며 코네티컷주 시골에 체류했고 자주 이 도시로 왕래하던 로런스가 제안한 것이다 — 막스가 표지 그림을 그렸다. 지미의 홍보 활동 덕분으로, 이 책은 상업적인 출판사나 평론 없이도 뉴욕시의 미술계에 한해서는 상당한 성공을 거두었다. 어떤 책방에서는 이 책을 창가에 전시하기도 했으며, 페기는 이 같은 관심에 매우 기뻐했다. 페기는 특히 힐라 레바이의 반응과, 그녀가 삼촌 솔로몬에게 뭐라고 말했을지를 상상하며 만족감을 느꼈을 것이다.

도록이 나올 무렵 페기는 앞으로 30년 동안 그녀가 의지하게 될 두 사람, 변호사이자 회계사인 버나드 라이스와 그의 부인 베키와 교우 관계를 맺었다. 버나드는 페기보다 3년 앞선 1895년 태어난 뉴욕 토박이였으며 뉴욕 대학에서 법률 학위를 받았고, 베키는 펜실베이니아 출신으로 미시간 대학에 다녔다(그들 사이에는 바버라라는 딸 하나가 있었는데 신드바드와 비슷한 나이였다). 1925년에 라이스 부부가 조각가 자크 립시츠와 친구가 된 이래

버나드의 의뢰인들은 대부분이 예술가였다. 불그스레한 얼굴에 항상 웃는 표정의 버나드는 거의 언제나 기다란 담뱃대를 물고 있었다. 키가 작은 베키는 상아, 플라스틱, 나무로 된 각종 무겁고 커다란 팔찌를 팔꿈치까지 주렁주렁 찬 팔을 과시하면서 오페라글라스를 통해 작은 올빼미 눈으로 물건을 들여다보는 버릇이 있었다. 페기는 미술관 계획을 추진하면서 버나드와 친구가 되었는데, 버나드는 비영리 법인을 운영하는 데서 생기는 특수한 문제에 대해 페기에게 자문해 주면서 갤러리와 같은 영리 조직을 추가함으로써 소장품을 유지하는 경비를 절감할 수 있으리라고 알려 주었다. 차츰 페기는 그 생각에 솔깃해졌다. 그러나 그녀의 소장품은 이제 대단한 규모여서 한 갤러리에 다 전시하기에는 어렵게 되었는데, 특히 판매용 전시를 위한 별도의 방을 마련하자면 더욱 그럴 것이었다.

라이스 부부가 이스트 68번가 타운하우스에서 베푸는 파티는 유명했으며 뉴욕 예술계의 각 분야 인사들이 참석했다. 이 부부는 또 아마갠싯에 있는 여름 별장을 예술가들에게 개방했다. 사진가에서 조각가로 변신한 미국인 데이비드 헤어David Hare[•]의 표현을 빌리면 "당시 초현실주의 예술가들은 서로를 만날 수 있는 장소, 그리고 술과 만찬을 거저 주는 사람을 찾았던 것뿐이다." 라이스 부부는 레제, 몬드리안, 샤갈, 파벨 첼리체프Pavel Tchelitchew (찰스 헨리 포드의 친구)와 같이 전시戰時 이민자인 유럽 현대 예술가

• 영국인 극작가 데이비드 헤어 경과 동명이인이다.

들을 환영했다. 그러나 초현실주의 예술가들이 숫자적으로 두드러지게 많았다. 마타, 커트 셀리그만, 에른스트, 마송, 고키Arshile Gorky, 브르통, 그리고 명예로운 초현실주의자 마르셀 뒤샹(1942년 2월에 미국에 도착했다) 등.『포천Fortune』지 기자 한 사람은 이렇게 평했다. "마치 한 문화를 한 대륙에서 다른 대륙으로 옮겨 심어 놓은 것 같았다."

이런 모임에서는 으레 브르통의 습관대로 한바탕 진실 게임이 벌어졌고, 참가자들은 질문(거의 언제나 섹스에 대한 것들)에 대하여 최대한 솔직히 그리고 진지하게(대충 하는 대답은 허용되지 않았으며 위반자는 벌금을 물었다) 대답해야 했다. 브르통은 이런 통상적인 방법을 통해 이 게임을 단순한 한바탕 장난이 아닌 실험실의 연구 같은 방향으로 근접시켰다. 그러나 참가자들은 보통 재미로 했으며, 더러는 음란한 비밀이 공개되어 즐거워했다. 한번은 이 진실 게임에서 페기가 막스를 찍어서 20대, 30대, 40대, 50대 중 언제 섹스를 제일 좋아했느냐고 물었으나, 에른스트의 대답은 기록되어 있지 않다.

1942년 여름 페기는 휴가를 갈 때가 되었다고 생각하고 막스와 함께 케이프코드에서 보내기로 했다. 페기가 유럽에서 아직 나오지 못하고 있던 넬리 판 두스뷔르흐를 빼내기 위해 한 차례 더 워싱턴을 방문하는 동안, 페긴과 막스 둘이서만 먼저 매사추세츠로 가서 웰플리트에 집 하나를 빌렸다. 페기는 돌아와서 그 집이 전혀 적당하지 않은 것을 보고 식구들을 프로빈스타운•으로 옮겨 그곳에 휴가를 와 있던 마타와 같은 집에서 보냈다. 그러나 막스

는 관계 당국에 자기의 변경된 거주지를 신고하는 일을 잊어버렸다. 적국인이 해야 하는 조치를 게을리한 데다가, 완전하지 못한 영어 구사력 때문에 관리의 질문에 알아듣기 어렵게 대답했고, 더구나 마타의 집에 단파 방송 라디오가 있었으므로 막스는 급기야 간첩 용의자로 몰리고 말았다. 그러나 구겐하임 집안과 거래가 있던 보스턴 검찰청의 호의와, 적성敵性 국가인 관리국에 연락을 하여 어려움을 해결해 준 버나드 라이스 덕에 막스는 자유로워졌다. 이 일은 막스로 하여금 낯선 라디오만 보면 단파 방송 라디오가 아닌가 하는 주술적 공포감을 느끼게 만들었다.

이 사건으로 여름휴가를 끝내고 헤일하우스로 돌아오니, 그사이 머물던 사람들이 집을 마치 젊은 사람들 소굴처럼 만들어 놓았다. 페기는 마르셀 뒤샹에게 그 집을 마음대로 사용하라고 했었는데, 지미 에른스트와 신드바드는 여자아이들을 만나는 밀회 장소로 이용하고 있었다. 뒤샹은 그즈음 자신의 과거 작품들을 재생산해서 담아 놓은 「옷가방 속의 상자」를 만들었으며, 그것을 쉰 개 정도 더 만들 수 있는 재료를 헤일하우스로 보내 놓고 이미 그것들을 만드느라 바쁜 상태였다(페기는 시골로 주말 휴가를 갔다가 돌아오자마자 집에 있던 다른 옷가방을 보고서 자기가 가지고 갔던 옷가방과 착각했다고 유쾌하게 이야기했다).

그해 여름 페기 개인의 인생에 그리고 뉴욕 미술계에는 많은 발전적 변화가 일어났다. 뒤샹의 도움으로 새로운 한 미국인 미술

• 케이프코드에 있는 작은 도시

가가 페기의 주목을 받게 되었다. 밖에서 천둥 번개가 치던 어느 날 오후 헤일하우스의 전화벨이 울렸다. 뒤샹이 전화를 받았다. 상대방은 조지프 코넬Joseph Cornell이었다. 그는 당시 그를 따르던 소수의 신봉자들에게 공상적이며 사유적인 '그림자 상자'를 창안한 사람으로 알려져 있는 은둔자였다. 줄리언 레비에게 발견된 아웃사이더 코넬은 뉴욕 미술계에 조심조심 출몰하기 시작하더니, 자신의 작품에 관심을 가져 달라고 용기를 내어 페기에게 전화를 걸었다. 여러 해 전 줄리언 레비의 갤러리에서 그를 만난 일이 있던 마르셀 뒤샹은 그의 전화를 받고서 이날의 일기에 "내가 경험한 가장 반갑고도 신기한 일 가운데 하나였다"고 적었다. 코넬은 뒤샹에게 퀸스 지역의 유토피아 파크웨이에 있는 집으로 자기 작품을 보러 오라고 초대했다. 그 후 뒤샹은 그의 상자 작품 두 개를 샀다. 페기도 「공과 책Ball and Book」(1934) 그리고 「골무 상자 Thimble Box」(1938)라는 두 개의 상자 작품을 샀으며 후에 여러 개를 더 샀다. 어떤 이유에서인지 페기는 코넬의 작품을 미술로 생각하지 않아서 상자들을 선물로 남들에게 주었으며(「골무 상자」는 나중에 자기 갤러리를 폐장할 때 거기서 일하던 예술가 찰스 셀리거 Charles Seliger에게 주었다) 그중 하나는 여러 해 후 자기 집에 찾아온 아이에게 장난감으로 주기도 했다.

그 여름 또 한 사람의 방문객은 봄에 시카고에서 열린 에른스트 전시회에서 그와 만난 적이 있던 아방가르드 작곡가 존 케이지 John Cage였다. 처음에는 우스운 사건이 있었지만, 그 후 그는 페기의 중요한 친구가 되었다. 7월에 그는 부인 제니아를 대동하고 막

스의 초청을 수락하여 뉴욕에 왔다. 단돈 25센트만 가지고 시카고에서 온 케이지는 그 동전을 헤일하우스에 전화를 거는 데 썼다. 막스는 그의 목소리를 알아듣지 못하고 우물우물하다가, 와서 술이나 한잔하라고 말했다. 케이지가 이렇게 맥 빠진 통화를 했다고 전하자 제니아는 이제 밑져야 본전인데 다시 걸어 보라고 했다. 다시 걸자, 이번에는 막스도 목소리를 알아듣고 여러 주일 전부터 집에 방을 준비해 놓았으니 빨리 오라고 했다.

케이지는 헤일하우스의 분위기에 압도되었다. 그곳에서는 "내 머릿속에 황금빛으로 각인되어 있는 사람들 ― 피트 몬드리안, 앙드레 브르통, 버질 톰슨Virgil Thomson, 마르셀 뒤샹, 심지어 집시 로즈 리까지…… 유명한 사람들이 2분마다 튀어나왔다." 그러나 그가 여주인과 겪은 일은 그만큼 신나는 것은 아니었다. 이즈음 페기는 새로운 아트 센터(그녀는 더 이상 미술관이라는 말을 쓰지 않았다)를 가을쯤 오픈하려고 구상하고 있었다. 그래서 확정되지는 않았지만 개관일에 타악기 연주회를 열어 줄 수 있겠느냐고 케이지에게 물었다. 케이지는 응낙하고 시카고에서부터 자기의 타악기들을 실어 왔다. 그러고 나서 케이지는 페기의 아트 센터를 위한 공연을 하기 전에 막간을 이용하여 MoMA에서 주최하는 작가 동맹 20주년 기념 연주회에서 공연하기로 했다. 이 사실을 알게 된 페기는 크게 분노하여 아트 센터 공연 계획을 취소하고 약속대로 악기 운송비를 지불하는 것도 거절하면서, 지금 하려는 공연이나 계속하라고 했다. 케이지가 울음을 터뜨리면서 옆방으로 갔을 때 어떤 사람이 흔들의자에 앉아 왜 우느냐고 물었는데, 케

이지는 훗날 "그 사람이 바로 뒤샹이었다"고 회상했다. "그는 혼자 있었는데, 그의 덕택으로 나는 좀 마음이 가라앉았다." 케이지와 페기의 우정은 나중에 기적적으로 다시 살아난다(여러 해 뒤의 일이지만). 그러나 이 사건은 페기가 소장품 전시회를 얼마나 큰 행사로 하려고 했는지 그녀의 경쟁심과 야망을 보여 주는 것이기도 하다. 케이지 같은 사람을 — 이제 촉망되는 장래의 시발점에 있는 — 새로 발견하여 과시한다면 큰 성공일 것임에 틀림없었다. 그러나 경쟁 업체에서 먼저 한 방을 놓게 되면 그녀의 계획은 수포로 돌아가는 것이었다.

그해 여름 페기는 다시 아트 센터로 사용할 장소를 물색하는 데 관심을 돌렸다. 이제 그녀는 아트 센터에 반드시 갤러리를 포함시킬 생각을 했다. 그녀의 계획은 자기 소장품들을 분명히 비매품으로 명시하고 "상설로" 전시하는 한편, 판매용 작품들을 번갈아 전시할 갤러리를 추가하는 내용이었다. 그녀가 개관일에 새로운 천재를 소개하려고 시도했다는 사실은 앞으로 일이 추진될 방향을 보여 준다. 확고한 계획이 수립된 초기에 그녀는 150석을 갖춘 강당이 포함된 공간을 마음속에 그리고 있었다(아마도 케이지를 데뷔시키려는 의도였을 것이다). 사실상 그녀가 머릿속에 구상하고 있던 것은, 비록 그녀 자신이나 다른 사람들도 갤러리나 미술관이라고 칭하기는 했지만, 그보다 훨씬 많은 것을 포함하는 아트 센터였다.

물론 페기의 갤러리가 현대 미술에 바쳐진 첫 현장은 아니었다. 뉴욕 MoMA, 칙 오스틴의 워즈워스 애서니엄, 그리고 그녀 삼촌

의 비구상 회화 미술관 등이 이미 설립되어 있었으며, 1931년에
개장한 줄리언 레비 갤러리에서는 달리, 자코메티, 마그리트, 에
른스트 같은 초현실주의 작가들을 전시하고 있었다. 레비는 또
몇 개의 사진 전시회를 개최하여 그가 "네오 로맨틱"이라고 부르
던 첼리체프 같은 사람의 관심을 끌고 있었다. 1938년에『보그
Vogue』지에서 뉴욕의 갤러리를 조사한 바에 의하면 레비의 갤러리
는 "기본적으로 섬세한 젊은 세대"를 위한 곳이었으며 그의 관심
은 파리 현장에 모아지고 있었다. 그러나 페기의 관점으로 파리
는 더 이상 그렇게 중요한 곳이 아니었다.

그 밖에도 뉴욕에는 우수한 갤러리들이 많이 있었다. 125년 된
프랑스의 '뒤랑뤼엘 갤러리'의 미국 지점을 에드윈 홀스턴Edwin
Holston이 20세기 초부터 운영하고 있었다. 벽이 "단순한 브라운
색조의 벨벳으로 덮인" 이 유서 깊은 갤러리는 어두운 조명으로
사람들의 "마음을 가라앉히고 산뜻하게 해 준다"고 알려졌다. 이
갤러리는 프랑스 인상주의 작품에 주력했으며 많은 우수한 수집
가들의 요구를 만족시켜 주었다. 마리 해리먼Marie Harriman(애버
럴 부인)의 57번가 갤러리는 "소규모이며 조명이 잘된" 곳으로 역
시 프랑스 미술 전문이었고, 피카소와의 친분을 자랑으로 여기
는 "상냥하면서도 정력적인" 발렌타인 두덴싱Valentine Dudensing이
운영하는 갤러리 역시 그러했다. 조금 북쪽으로 올라가서 이스트
64번가에 있는 '빌덴슈타인 갤러리'는 "일일이 프랑스에서 가져
온 석재로 지은 루이 16세 양식의 파사드"가 있는 건물에 자리 잡
고 있었다. 방문객들이 긴 대리석 홀을 지나 루이 15세 양식의 방

으로 들어가면 18세기 초상화들이 걸려 있으며, 방 하나가 프라고나르Jean-Honoré Fragonard와 바토*의 그림으로 가득한 것을 볼 수 있었다. 프랑스에서 태어난 조르주 빌덴슈타인Georges Wildenstein은 레종 도뇌르 훈장을 세련된 취향의 양복 깃에 달고 18세기 프랑스 미술을 "런던이나 파리에 있는 동료들 못지않게 완벽하고 성실한" 수준으로 제공하고 있었다. 최근까지 뇌들러에서 근무하던 캐럴 카스테어스Carroll Carstairs는 57번가의 견고하고 아름다운 건물 꼭대기 층에 작은 갤러리를 가지고 있었다. 그 뒤쪽으로 프랑스 요리사 한 사람이 수집가들을 위해 개막일 행사와 간단한 점심 식사에 음식을 제공하는 작은 부엌이 있었는데, 그는 오찬에 "브레드 소스를 곁들인 꿩 고기를 비롯해 꽤나 진귀하고 우아한 요리들을" 제공하는 것으로 유명했다. 1846년에 설립된 이 훌륭한 뇌들러 갤러리는 오래된 거장들의 전시를 전문으로 했지만 가끔은 현대물도 전시하여 헨리 클레이 프릭, 이저벨라 스튜어트 가드너Isabella Stewart Gardner** 및 앤드루 멜런Andrew Mellon**의 소장품 구성에 도움을 주었다.

이러한 분야는, 페기가 설사 그러길 원했다 해도 그녀가 경쟁할 수 있는 쪽은 아니었다. 그녀의 아버지는 뒤랑뤼엘이나 뇌들러에서 그림을 샀고, 그녀도 결혼 전에 익히 옛 거장들의 작품을 접했

• 두 사람 모두 18세기 로코코풍의 프랑스 화가
•• 1840~1924, 미국인 미술품 수집가이자 사회 사업가. 보스턴 심포니의 후원자였으며 그녀의 이름으로 된 미술관이 보스턴에 있다.
•• 1855~1937, 미국의 금융가이자 미술품 수집가. 1921년부터 1932년까지 재무부 장관을 역임했다. 워싱턴 국립 미술관의 건립 기금 및 소장품을 기증했다.

지만, 아직은 재정적으로 감당하기 힘든 분야였으며 그녀의 주된 관심 분야도 아니었다. 그녀 소장품의 근간으로 확고히 정착한 것은 초현실주의와 추상 미술이었으므로 그녀는 무엇보다도 키리코나 자코메티 같은 작가들의 전시 추진을 의도했으며, 약간의 현대물만을 전시하는 여타 갤러리들과는 달리 프랑스에 초점을 두지 않았다. 그녀는 또한 구겐하임 죈에서도 그랬듯이 유럽 외의 작가들을 발굴할 수 있기를 바랐다. 사실 20세기 미술사에서 그녀의 갤러리가 이룩한 변화는 바로 그런 것이다. 게다가 그녀는 수집가들이 모여 와인 마시며 환담하는 장소나 위엄 있는 분위기가 지배하는 답답한 장소의 운영에는 전혀 관심이 없었다. 활력이 넘치고 혁신적이며 누구나 쉽게 찾아오는 곳, 손님들을 끌어들여 예술 그리고 그곳에서 만나는 예술가나 비평가 들과 서로 교감할 수 있도록 고쳐시켜 주는 장소가 바로 그녀가 그리는 갤러리였다. 그녀는 갤러리 공간 자체가 혁신적이어야 한다고 생각하기 시작했고, 평범하지 않은 무언가를 원하고 있음을 스스로 의식했다.

1941년 크리스마스 무렵 페기는 웨스트 57번가 30번지 꼭대기 층에 북향이며 복층으로 된 공간 한 군데를 발견했다. 더 오래되었고 유명한 로젠버그, 뒤랑뤼엘, 뇌들러 갤러리는 이스트 57번가에 있었던 반면, 페기의 갤러리는 웨스트사이드의 맨해튼 패션 최고의 상점인 제이소프 옆에 있었다. 갤러리 입구 한쪽에는 보석상과 모자 가게가 있고 다른 쪽에는 코르셋 상점이 있었다. 하지만 7층에 있고 큰길가가 아니어서 홍보하기가 어려울 터

였다. 페기는 자신의 갤러리를 사람들 입에 올라 미술에 능통한 사람들이 꼭 보아야 하는 장소로 만들려 했고 동시에 일반 대중의 관심도 끌 수 있기를 바랐다. 그녀는 그 공간이 눈에 띄게 현대적이고 파격적이어야 한다고 생각했고 최선의 디자인을 위해 자문을 구했다. 브르통과 하워드 퍼첼은 그녀에게 상상력이 풍부한 건축가로 알려진 프레더릭 키슬러를 고용하라고 강력히 권했다. 마르셀 뒤샹 역시 그녀의 관심을 키슬러 쪽으로 돌리게 했을 것이다. 이 오스트리아 출신 건축가는 최근에 뒤샹의 작품인「큰 유리」(1915~1923)의 사진을 촬영한 바 있었다. 뒤샹은 1942년 10월부터 키슬러와 그의 부인 스테피와 같은 아파트에 살고 있었다. 평론가인 존슨 스위니James Johnson Sweeney는 뒤샹, 허버트 리드, 넬리 판 두스뷔르흐, 마타 등을 거론하면서 "페기는 많은 사람들의 인기를 끌었고 그들의 도움을 받았지만 항상 자신의 소견이 있었으며 그에 따라 행동했다"고 말했다.

키슬러는 빈에서 이민 온 조각가이자 건축가였는데 키는 155센티가 채 안 됐다. 지미 에른스트는 그에 대해 "장난꾸러기같이 행동하다가도 근엄한 철학자같이 표변한다"고 묘사했다. 그는 '8번가 극장'의 내부 장식을 한 것을 비롯해 무대 디자이너로 유명했고 1920년대 후반에는 '삭스 5번가' 백화점 진열장 건설을 감독했다. 또한 건축과 디자인 이론에 대한 상상력을 보여 주는 몇 편의 시로도 알려졌다. 사실 키슬러는 뒤샹과 함께 20세기 최고의 상상력 풍부한 예술가였다. 그의 디자인 대부분은 실제로 구현되지는 않았는데, 당시에는 마땅히 받아야 할 만큼의 인정을 받지

못한 까닭이라고 생각된다. 그러나 지난 세기에 그는 미국 최고의 예술가들 사이에서 살았으며 그들에게 혁신적인 영향을 주고 그 자신의 새로운 파격적 콘셉트를 보여 준 사람이었다.

1942년 2월 페기가 키슬러에게 "저는 선생님의 도움을 청하고 싶습니다. 두 개의 양복점을 개조하여 아트 갤러리로 만들려 하는데 자문을 해 주시겠습니까?"라고 편지를 보냈을 때 두 사람의 교류는 시작되었다. 당시 컬럼비아 대학 건축과 연구실장이며 줄리아드 음악 학교 무대 감독이던 키슬러는 1926년 미국으로 온 후 예술과 공간에 대한 그의 이론을 강조한 바 있었다. 『상호현실주의와 생명 공학On Correalism and Biotechnique』(1939)이라는 논문에서 그는 "상호 현실, 즉 상호 작용하는 힘과 상호 관계에 대한 법칙 간의 교류를 상호현실주의(코리얼리즘)라고 하는데, 이 말은 인간과 자연적·기술적 환경 사이의 끊임없는 교호交互 작용을 의미한다"고 썼다. 키슬러는 전시 예술을 총체적 경험과의 관계에서 신봉하였으며, 따라서 그가 페기를 위해 디자인한 갤러리는 바그너의 오페라처럼 '총체적 예술품Gesamtkunstwerk'이라고 말할 수 있다. 그는 완전한 재량권을 요구했고, 페기는 이를 허락했다. 대중과 예술 사이에는 어떠한 장애물도 있어서는 안 된다는 키슬러의 주장이 이 갤러리의 특징이 되었으며, 이는 곧 페기의 예술품 수집을 지배해 온 원칙과도 부합했다. 그 원칙이란 고급 예술과 대중문화 사이의 벽이 허물어져야 하고, 예술은 인간적인 견지에서 관람되어야 하며 미술관에 갇혀 있는 유미주의적인 무언가여서는 안 된다는 것이었다.

키슬러의 지론 중 하나는 그림을 액자에 넣어 전시해서는 안 된다는 것이었다. 그는 이렇게 설명했다. "오늘날 그림은 틀에 담겨 벽에 걸리면서, 그렇지 않았더라면 더 많이 느낄 수 있었을 관중에게 아무런 형식이나 의미가 없는 장식적 암호, 자신과는 별개의 세상에 있는 관심의 대상이 되어 버렸다. 사람들은 그들이 사는 세상으로부터 액자라는 플라스틱 장벽을 가로질러 예술품이 존재하는 낯선 세상을 바라본다. 그 장벽은 없어져야 한다."

나아가 총체적 예술품으로서의 갤러리라는 개념에 맞추어 키슬러는 '집중적 조명'을 창안했다. 3초마다 켜졌다 꺼졌다 하는 조명을 통해 예술 작품에 스포트라이트를 비추는 방법을 고안한 것이다. 또 기차가 달려오는 듯한 소리를 녹음해서 조명이 비치면 그 소리가 나도록 했다(이 깜박이는 조명과 소리는 방문객들의 불평으로 갤러리 개장 후 즉시 제거되었다).

키슬러는 또한 페기의 방대한 수집품들을 좁은 방에 가능한 한 많이 전시하는 방법이나 관람자가 작품을 감상하는 새로운 자세 등 혁신적인 고안을 하기도 했다. 예를 들어 파울 클레의 작품을 순환식으로 배열하여 그림이 10초마다 하나씩 보이고 관람자가 원하면 손잡이를 잡아당겨 더 오래 볼 수 있도록 했다. 관객은 접안렌즈를 통해 들여다보면서, 작품 하나하나를 보여 주는 선박의 타륜舵輪 같은 거대한 바퀴를 돌리며 뒤샹의 「옷가방 속의 상자」의 내용물을 볼 수 있었다. 키슬러가 '동적 갤러리'라고 부른 이런 각종 장치들은 관객으로 하여금 예술과 직접 교감하게 하려는 것이었다.

키슬러는 또한 다양한 작품 감상 방법과 관련해서 좌석에도 많은 배려를 했다. 페기는 강당을 설치하는 것은 포기했지만 갤러리에 90석의 좌석을 마련하길 원해서, 키슬러는 푸른색 캔버스로 된 접는 의자와 합판과 리놀륨으로 된 흔들의자를 고안했다. 그가 "상호현실주의 가구"라고 부르는 것도 있었는데, 흔들의자와 같은 재료로 만든 유기체 형태로 작품의 받침대나 앉는 의자, 혹은 수평하게 일렬로 놓으면 긴 테이블 같은 구조가 되었다. 그 안에 야구 방망이를 잘라 붙여서 그림을 전시할 수 있게 하기도 했다.

설계가 완료되어 공사에 착수하자 키슬러는 비용에는 전혀 신경을 쓰지 않았다. 마룻바닥에 소나무 대신 떡갈나무를 사용하고, '추상화 전시실'의 벽은 면 대신에 리넨으로 도배했다. 지미 에른스트는 날아오는 청구서를 놓고 건축가와 싸워서 한동안 서로 멀어지기도 했다. 페기 역시 키슬러와 비용 문제로 다투기도 했지만 계속 친구로 지냈고 1943년에는 키슬러의 전시회를 하자고 제안하기도 했다(이 전시회는 이루어지지 않았다).

페기가 갤러리로 고른 장소는 복층이어서 키슬러는 사실상 네 개의 작업 공간을 가지게 되었다. 갤러리는 네모진 순환 형태여서, 관람객은 문으로 들어오면 복도 한가운데 추상화 전시실 약간 북쪽으로 있는 엘리베이터로 가게 된다. 벽에는 물결이 이는 모양으로 푸른 천을 대어서 굴곡진 벽의 형태가 마치 돛처럼 보이게 했으며, 천장과 바닥으로 끈을 묶어 보강했다. 칸딘스키나 피카비아 같은 작가들의 기하학적 추상화 작품은 액자 없이 각각

조명을 받도록 삼각형 모양의 로프로 벽에 매달고 '상호현실주의 가구' 위에 조각품들을 띄엄띄엄 놓았다.

관람객은 우선 지미 에른스트의 책상을 지나고, 다음에 하워드 퍼첼의 책상, 그다음 문학 평론가 매리어스 뷸리Marius Bewley가 앉는 책상을 지나면 오른쪽으로 꺾어서 첫 전시품인 클레를 보게 되었다. 그러고는 그 뒤로 나타나는 공간의 진열창에서 쿠르트 슈비터스Kurt Schwitters의 그림을 보고 반대편에 걸려 있는 장 아르프의 작품을 만나게 된다. 그런 다음 57번가 북쪽을 바라보는 '일광日光 전시실'로 들어간다. 창문들은 '니농'이라는 새로이 개발된 섬세한 직물로 덮여 있다. 그곳에 페기의 책상이 있어(자주 쓰이진 않지만 추상화 전시실 뒷방에도 사무실이 있었다) 그녀가 진행 중인 전시를 볼 수 있었으며, 유일하게 순수 상업용 갤러리로 쓰이는 부분이었다. 키슬러는 '회화 라이브러리'라는 것을 이곳에 마련해 두었는데 이는 그림, 드로잉, 인쇄물을 올려놓아 전시하는 바퀴 달린 선반이었다. 페기는 자기 소장품을 최대한 많이 보여 주기를 원해서, 이 라이브러리는 그녀의 소장품 대부분을 볼 수 있게 만들어졌다. 이 전시실에서 전시회를 했던 예술가 중 한 사람인 로버트 마더웰은 이곳을 뜻깊은 장소로 꼽으며 "작품들을 쭉 훑어볼 수 있었다. 그림들을 인쇄물이나 책처럼 손으로 들어서 보고, 그림을 앞뒤로 움직여서 여러 방향에서 선이나 표면을 볼 수 있는 유일한 장소였다"고 말했다. 다른 어느 갤러리도 여기처럼 관람객이 작품을 들어 볼 수 있게 한 곳은 없었다.

오른쪽으로 돌아서 초현실주의 전시실로 들어가기 전에 관람

객들은 예의 뒤상 관람 장치를 만난다. 그 뒤가 초현실주의 전시실인데, 유칼립투스로 만든 우묵한 벽이 있고 작품들은 나무 "팔" 위에 올려져 있었다. 다른 그림이나 조각은 상호현실주의 가구 위에 전시되어 있거나 또 다른 '회화 라이브러리'에 들어 있었다. 이 전시실에는 페기가 좋아하는 달리, 델보Paul Delvaux, 마그리트의 작품들이 걸려 있었다. 갤러리의 남쪽 부분에는 두 개의 방이 있어 전시되지 않고 있는 작품들을 보관했다. 갤러리의 바닥은 페기가 좋아하는 청록색으로 칠해졌다.

페기가 가진 아트 센터에 대한 개념은 그 시대에 수립되어 있던 작품 관람과 감상 방법에 도전하는 것으로서, 다른 수집가나 갤러리 주인과는 완전히 다른 것이었다. 이곳은 그녀가 단순히 미국으로 돌아와서 자기의 수집품을 뽐내려고 지은 전시장이 아니었다. 상상력이 풍부한 사람이 단독으로 디자인하여 혁신적이고 파격적인 시도를 하도록 허락한 것은 참으로 절묘하고도 용감한 결단이었다. 키슬러는 자신이 풍부한 상상력을 가졌음을 증명했으며, 관람객으로 하여금 새로운 방식으로 예술을 관람하고 상호작용을 체험하며 총체적으로 감상할 수 있게 한다는 목표를 보여주었다. 갤러리의 이름은 페기의 도록 제목처럼 '금세기 예술'로 정해졌고, 이로써 페기 구겐하임은 20세기 문화의 중심에 위치하여 현대 예술의 진로를 변경하게 된다.

13
"예술이 장미꽃 옷을 입을 때"

금세기 예술 갤러리가 개관한 후 20년이 지난 1963년, 윌리엄 배지오테스William Baziotes*의 부인 에설 배지오테스Ethel Baziotes는 당대의 미술 평론가 클레먼트 그린버그Clement Greenberg**에게 편지를 보냈다. 배지오테스는 페기가 그의 작품을 전시한 후 유명해진 작가였다. 에설은 편지에 이렇게 적었다. "빌(윌리엄)과 나, 밥(로버트) 마더웰, 그리고 클레먼트 당신, 우리 모두가 같은 황금기에 출현한 것이 얼마나 기쁜지 모릅니다. 페기 구겐하임 — 몬드리안 — 초현실주의 화가들 — 금세기 예술 갤러리. 그 아름다운 시절 — 예술이 장미꽃 옷을 입었던 시절에 말입니다. 역사적으로

* 1912~1963, 뉴욕 추상표현주의 화가 그룹의 중추적 멤버
** 1909~1994, 미국의 미술 비평가. 추상표현주의를 찬양하고 특히 잭슨 폴록을 옹호하여 전후 미국 미술에 큰 영향을 미쳤다.

중요한 사건들이 일어났을 뿐 아니라 사는 것도 멋있었습니다. 말하자면 F. 스콧 피츠제럴드와 헤밍웨이의 멋이었습니다. 이는 페기가 1920년대 사람이라는 사실과 밀접한 관련이 있는 것 같아요. 내 생각에는 그 이후로 어떤 일도 그때만큼 활기차고 신난 적이 없었습니다."

"그 아름다운 시절"은 바로 1942년 10월 20일 화요일 오후 8시부터 자정까지 있었던 장대한 개관 행사로 시작되었다. 1달러씩의 입장료는 적십자사로 보내졌다. 그날의 여주인공은 흰색 가운을 입어 흑단 같은 검은 머리와 진자주색 립스틱과 기막힌 대조를 자아냈고, 양쪽에 서로 다른 귀걸이 ─ 한쪽에는 추상 미술을 나타내는 알렉산더 콜더의 디자인 그리고 다른 한쪽에는 초현실주의를 나타내는 이브 탕기의 디자인을 달고 나타났다. 그녀는 그 두 가지 모두를 포용한다고 말하고 있었다.

언제나 홍보의 필요성을 알고 있던 페기는, 언론 보도 자료를 발부하여 그녀의 컬렉션이 어떻게 시작되었는지 설명하고 갤러리의 각 전시실에 있는 작품 목록을 실었다. 보도 자료에는 "구겐하임 여사는 금세기 예술 갤러리가 모든 예술가들로 하여금 기꺼이 찾아와서 새로운 아이디어를 탐구하는 실험실을 만드는 데 동참한다고 느낄 수 있는 공간이 되길 바랍니다"라고 적혀 있었고, 이어서 "인간의 삶과 자유를 위해 싸우고 있는 이때에 이 갤러리와 컬렉션을 공개하는 것은 내가 느끼는 책임의 표시입니다. 이 행사는 과거를 기록하기보다 미래를 위해 봉사할 때 비로소 그 목적을 다하는 것입니다"라고도 선언되었다.

각급 언론들은 이러한 미래 지향적인 언급에 흥미를 갖게 되어, 개관일에 매우 우호적인 기사를 내보냈다. 몬태나주의 한 신문 평론에서부터, 프랜시스 스콧 피츠제럴드Frances Scott Fitzgerald(스콧과 젤다 피츠제럴드의 딸)가 렌즈를 통해 뒤샹의 「옷가방 속의 상자」를 들여다보는 사진을 담은 『타운 앤드 컨트리Town and Country』지의 화보에 이르기까지 많은 보도가 있었다. 『뉴욕 타임스』의 평론가 에드워드 올던 주얼Edward Alden Jewell(페기는 그를 "이 시대 나의 보석jewel"이라고 불렀다)은 현대 미술을 보여 주는 행사로서는 "이것이 마지막 획을 그었다"고 했다. 『선Sun』지의 평론가 헨리 맥브라이드Henry McBride는 좀 세련되지 못하게 "솔직히 말해 이 전시를 관람한 때만큼 일찍이 내 눈이 휘둥그레진 적이 없었다"고 평했다. 『타임』과 『뉴요커』두 잡지는 모두 이 전시를 코니아일랜드•에 비교하면서 별로 호의를 보이지 않았다. 『뉴욕 월드 텔레그램New York World Telegram』의 에밀리 게나워Emily Genauer는 열성적으로 "전시실을 돌아다니며 보는 것은 신비롭고 즐거운 경험이다. 마치 예기치 않던 갖가지 재미가 튀어나오는 새 장난감을 가진 어린아이가 된 기분을 느낄 것이다"라고 했다. 그러나 페기를 가장 기쁘게 해 준 평론은 아마도 남작 부인과 삼촌 솔로몬을 은근히 비판한 글이었을 것이다. "비구상 미술관을 만드는 경우, 그림을 잘 전시하는 방법에 대한 가장 온전하고 순수한 시도는 바로 여기 있는 것을 생각하면 된다."

• 뉴욕시 브루클린 남쪽에 있는 유원지

페기의 삼촌 솔로몬의 시도와 비교된 것은 매우 흥미롭다. 솔로몬 구겐하임과 힐라 레바이 남작 부인이 의도한 고급 예술의 전당 — 바흐의 파이프 오르간으로 완성되는 — 에 반하여, 페기의 상호 작용적 갤러리는 예술 관람의 재미를 제공해 주어 돈 많은 구매자뿐 아니라 일반 관중도 쉽게 접근할 수 있는 곳이었다. 페기의 갤러리는 매우 대중적인 사업이었다. 보도 자료에서도 지적한 것처럼, 그녀가 머릿속에 그린 것은 단순한 갤러리가 아니라 아이디어가 자유롭게 교환되는 곳이었고, 정체되고 동떨어진 예술이 아니라 사람들을 직접적으로 끌어들이는 예술의 공간으로서, 알려지지 않고 증명되지 않은 예술가들을 소개하여 궁극적으로는 금세기 예술에 공헌하게 되는 그런 장소였다. 그 사명은 진실로 "과거를 기록하는" 것이 아니라 "미래를 위해 봉사하는" 것으로서, 당시의 미술관이나 갤러리에는 완전히 생소한 목표였다.

갤러리 초창기에 대해 지미 에른스트는 페기가 처음에 입장료를 받는 방침을 택해서 문 앞에 놓인 스페인식 탬버린에 25센트를 내도록 했지만 여전히 "매일매일 입장객은 계속해서 많았다"고 기록했다. 하지만 입장료는 퍼첼의 권유에 따라 곧 폐지되었다.

퍼첼은 뉴욕 유대인 사회의 귀족들 입에 회자되는 이름 — 러브, 스트라우스, 김벨, 셀리그먼 — 이 거론되는 것을 듣고 있었다. 그리고 솔로몬 구겐하임의 부인이자 페기의 숙모인 아이린은 용감하게도 갤러리를 직접 방문했다. 이것은 그녀의 남편이 반대한 일이었으며, 아마도 남작 부인의 분노를 사고 솔로몬의 노력

에 대한 배신으로 간주될 행동이었다. 지미의 말에 의하면 아이린 숙모는 페기가 건네준 도록을 받고 아주 고마워했으며, 페기는 도록 값으로 2달러 75센트를 불렀고 숙모가 20달러짜리밖에 없다고 하자 잔돈을 바꿔 오도록 지미를 심부름 보냈다.

페기의 갤러리가 거둔 대중적 성공은 미술계에서는 아주 드문 현상이었음이 분명하다. 앨프리드 스티글리츠의 '아메리칸 플레이스' 같은 갤러리나 MoMA에도 분명 사람들이 많이 찾아왔지만 대체로 그것들은 전문가들의 관심 대상이었다. 다른 갤러리의 전시회에 대해서도 『선』, 『월드 텔레그램』, 『헤럴드 트리뷴 *Herald Tribune*』 같은 신문의 예술 평론가들이 논평을 했지만, 금세기 예술 갤러리에서 개최하는 전시회는 그런 신문들의 논평에 그치지 않고 정식 기삿거리가 되었으며 전국 언론의 취재 대상이 되었다. 페기의 전시회는 전국의 신문뿐만 아니라 『타임』이나 『뉴스위크 *Newsweek*』와 같은 일반 지식인을 상대로 하는 잡지에도 소개되었다(게다가 금세기 예술 갤러리는 『보그』 패션란에 세 차례 특집으로 소개되었다). 페기의 갤러리가 미친 영향은 결코 잊힐 수 없는 것이었고, 1913년에 개최된 20세기, 미국 예술계의 대 행사이자 당대 작가의 전시로서 대중의 상상력을 뒤흔들었고 엄청난 관중을 끌어들여 파문을 일으킨 아머리쇼와 비견될 정도였다. 페기의 갤러리는 관광객들에게도 꼭 들러야 하는 장소가 되었으며, 대중이 사랑하던 영부인 엘리너 루스벨트 Eleanor Roosevelt가 1944년 뉴욕 방문길에 이곳을 방문한 것도 결코 놀라운 일이 아니었다.

금세기 예술 갤러리는 분위기 자체가 다른 곳과 차별화되어 있

었다. 음악가 존 케이지는 그 갤러리를 일컬어 "유원지의 도깨비 집 같은 곳이다…… 관람자는 그냥 걸어 지나갈 수가 없고 그곳의 일부분이 되게 마련이다"라고 했다. 비록 방문객 상당수가 다른 미술관에서처럼 일행끼리 속삭이면서 전시실을 조용히 지나가긴 했어도, 갤러리는 곧 페기가 상상했던 "아트 센터"로 변했다. 한 평론가의 말대로 "돌출적인 세팅이, 즉석에서 마주치고 토론할 자유로운 장소를 제공해 준다. 어느 예술가가 다른 어느 예술가나 비평가와 목청을 높여 논쟁하고 있는 것인지 알 수가 없다." 외국에서 이민 온 예술가들에게 그곳은 과거 그들이 카페에 모여들었듯이 그렇게 모여드는 장소가 되었다. 예를 들어 브르통은 거의 매일 그곳에서 볼 수 있었다. 그러나 초창기에 지미 에른스트가 관찰한 그곳의 최대 약점은, 모여드는 예술가들 중에 미국인 예술가들이 없는 것이었다. "온슬로 포드, 고키, 에스테반 프란시스Esteban Francés, 제롬 캄로우스키Jerome Kamrowski, 배지오테스가 그 서클에 끼는 것이 가능해 보였지만 그렇지 못했다…… 마타나 퍼첼이나 내가 잭슨 폴록, 마크 로스코, 빌럼 더코닝Willem de Kooning 같은 이름들을 거명하면 그들은 잘 모르겠다는 반응을 보였다."

마타는 초현실주의 화가였지만 미국인 동료들에 대해 편견이 없었다. 그는 퍼첼이나 지미와 함께 페기에게 1년에 한 번씩 최신 미술을 소개하는 전시회를 열 것을 강력히 권했다. 퍼첼은 이미 그 시절에 지미보다도 더 확실하게 세계 미술의 중심이 이미 파리에서 뉴욕으로 옮겨 오고 있다고 단정하고 1940년에 친구들에게

"피카소를 제외하고 유럽에는 더 이상 새로운 그림이 없다…….
이곳이 미술의 새로운 보금자리가 될 것이다"라고 말한 바 있다.
페기는 최신 미술의 전시에 대한 아이디어가 마음에 들어 지미에
게 말하기를 "'살롱 뒤 프렝탕'같이 꼭 사들이지 않아도 빌려서 전
시할 수 있는 장소가 하나 있으면 좋겠다"고 했다. 이 갤러리가 처
음으로 개최한 일반 전시회는 페기가 그러한 논의에 영향을 받았
음을 암시하고 있었다. 즉 뒤샹의 「옷가방 속의 상자」와 미국인
조지프 코넬의 그림자 상자를 오브제로 분류하여 로런스 베일이
만든 콜라주를 붙인 병들과 함께 전시했다(페기의 도록을 본 로런
스는 빈정거리는 말투로 "전에는 내가 병을 집어 던지곤 했는데 이젠 그
것을 전시하는군" 하고 언급했다. 물론 전시된 병들은 비어 있었지만).
페기는 인파가 넘치는 도시 풍경을 콜라주로 만든 로런스의 병풍
을 구입하여 소장품에 추가했으며 그 후에도 몇 년 동안 그의 병
여러 개를 샀다.

그때서부터 페기는 유럽에 치우친 컬렉션에 변화를 주기 시작
하여 신진 미국 예술가들을 위한 전시를 점차 늘려 갔다. 이들 신
진 예술가들을 위한 전시는 그들의 경력에 비추어 볼 때 대단한
것이었다. "어느 갤러리도 페기의 갤러리와 같은 특성을 가진 곳
이 없었다. 완전히 달랐다. 누구든지 그곳에 갔다. 그곳은 사람들
이 모이는 장소였으며, 젊은이들에게 정말로 갖기 어려운 기회
를 주었다"고 비평가인 제임스 존슨 스위니는 말했다. 작품을 팔
기 위한 일광 전시실에서 전시회를 갖는 화가들은 그들의 작품
이 페기의 소장품들과 나란히 진열되는 영광을 누렸다는 사실에

주목했다. 로버트 마더웰은 "상설 전시 작품들 — 특히 초현실주의 작품들 — 은 모두 명작들이었다. 젊은 화가로서 개인전을 열어 그 소장품들과 나란히 전시된다는 것은 굉장한 경험이었다"고 말했다.

이 당시에는 귀족적이고 확고한 위치에 있던 마리 해리먼을 제외하면 페기가 뉴욕에 갤러리를 소유한 유일한 여자였다. 키슬러로 하여금 이 갤러리에서 그의 상상력을 마음껏 발휘하도록 한 페기의 결정은 그녀가 동시대 다른 여성들과 큰 차이가 있음을 보여 주었다. 이러한 점을 인정한 뒤샹은 그녀의 두 번째 전시는 여성 화가들의 작품만으로 꾸밀 것을 제의했다. 이 전시회는 미국인 예술가에 대한 그녀의 관심을 널리 알리게 되었으며 나아가 예술가들을 국제적으로 잘 알려진 인사들 — 리어노라 캐링턴, 프리다 칼로Frida Kahlo* 및 레오노르 피니Leonor Fini**와 어깨를 나란히 하게 해 주었다. 1943년 1월 5일 '31인의 여성 화가전'이라고 이름 붙인 전시회가 개막되었다. 이 전시회에는 주나 반스(「앨리스의 초상Portrait of Alice」을 기증했다), 캐링턴, 버피 존슨Buffie Johnson, 칼로, 집시 로즈 리(자화상), 루이즈 니벨슨Louise Nevelson, 메레 오펜하임Méret Oppenheim(그즈음 MoMA에서 털로 만든 찻잔을 전시하여 관객들을 놀라게 한 바 있다), 라이스 페레이라Rice Pereira, 케이 세이지,

* 1907~1954, 멕시코 여성 화가. 벽화가 디에고 리베라와 결혼했다. 브르통과 뒤샹의 인정을 받아 미국과 유럽에서 수차례 전시회를 했으며 강렬한 색채의 자화상이 잘 알려져 있다.
** 1908~1996, 아르헨티나 태생의 초현실주의 화가. 파리 오페라 극장, 코메디 프랑세즈 및 밀라노 라 스칼라의 무대와 의상 디자인으로 유명하다.

헤다 스턴Hedda Sterne, 도로시아 태닝, 조피 토이버아르프 등이 포함되어 있었다. 가끔 그랬듯이 페기는 더러 재능을 보이는 가족이나 친구들을 포함시켰으며 이번 경우에도 동생 헤이즐, 딸 페긴, 친구 버나드와 베키의 딸 바버라 라이스를 참가시켰다. 페기는 전시 작가를 선정하는 심사위원회를 구성했는데 거기에는 브르통, 막스, 퍼첼, 지미, 제임스 존슨 스위니(한때 제임스 조이스의 비서였던) 그리고 그녀 자신이 들어 있었다.

페기가 초대했을 것이 틀림없는 미국인 화가 조지아 오키프가 그 갤러리에 와서 매우 강력한 어조로 자기는 "여성" 화가가 아니라고 선언했을 때 페기는 매우 실망했을 것이다. 지미는 이 사실을 자신의 회고록에 남겼는데, 오키프를 "굉장한 사람"으로 묘사하면서 그녀가 수행원 서너 명을 대동하고 나타나 "위압당한" 페기를 상대했다고 기록했다. 페기는 회고록에서 과거 선와이즈 턴에서 일할 때 접한 첫 현대 미술 작품이 오키프의 그림이었다는(거꾸로 보긴 했어도) 사실은 기록하면서도, 이때 오키프를 만났다는 사실은 그냥 넘어가 버렸다. 오키프는 당당하고 위엄 있는 모습으로 나타났으며, 여러 가지로 그녀와 관련이 있었음에도 불구하고 페기는 수줍음 때문에 오키프가 나타났을 때 자유롭게 대화를 나누지 못했던 것 같다.

페기는 여성 화가들 중 한 명을 빼고 서른 명만 전시했어야 했다고 이후에 가끔 후회했다. 흥미로운 일이지만, 금세기 예술 갤러리에서는 선택된 여성 화가들의 스튜디오마다 막스를 보내 전시회에 내놓을 그림들을 골라 왔던 것이다. 이것은 아마도 페기

의 생각이었을 것이다. 페기는 회고록에서 "나는 이 전시를 위해 막스를 많이 활용했다"고 적었다. 불가피하게도 막스는 도로시아 태닝이라는 여성 화가와 사랑을 하게 되었다. 막스와 페기는 그 전해에 줄리언 레비의 전시회에서 그녀를 한 번 본 일이 있었고 레비의 파티에서 또 한 번 만났었다. 페기는 도로시아를 "예쁘고 꽤 재능이 있다"고 인정하면서도 "건방지고, 따분하고, 바보 같고, 천박하고, 정말 추한 취향으로 옷을 입는 보잘것없는 계집"이라고 치부했다. 막스는 태닝의 그림 두 점을 선택했다. 하나는 유명한 「생일Birthday」(1942)이었고, 또 하나는 「아이들의 놀이Jeu d'Enfant」(1942)라는 것으로 한 어린아이가 울면서 벽지를 태우는데 그 뒤에 괴물이 숨어 있는 정말로 무시무시한 그림이었다. 태닝은 이미 에른스트의 영향을 깊이 받은 초현실주의 화가였다.

페기는 막스를 다른 여자의 품으로 밀어 넣은 것이 일부는 자기 탓이라고 생각했다. 그녀는 그즈음 막스에게 섹스를 잘 못한다고 말한 것을 후회했다. 그러나 그보다 더 중요한 사건은 그녀와 뒤샹이 오랫동안 뜸들여 왔던 서로에 대한 성적 유혹을 드디어 발동시켰던 것이다. 그녀는 회고록에서 아무렇지도 않게 이렇게 적었다. "막스가 전시회 때문에 뉴올리언스에 가 있는 동안 나는 그를 처음으로 배신했다. 20년이나 지나서 드디어 마르셀과 함께."

페기는 2월 17일 에밀리에게 보낸 편지에서 막스가 태닝과 단둘이 하룻밤을 보냈으며 그녀에게 "반해 버렸다"고 썼다. 페기는 그것이 자기 잘못이라고 하면서 "내가 여러 날 외박을 해서 그에게도 똑같은 자유를 주었기 때문이지요. 내가 막스에게 태닝을

포기하면 나도 마르셀을 포기하겠다고 했더니 그는 그렇게 되면 자신이 나에게 원한을 품을 것이라면서 그것은 아무 도움이 안 된다고 하더군요"라고 써 보냈다.

20년 전 그녀와 마르셀은 서로 애무해 가면서 파리 시내를 빙빙 돌아다녔으나 마땅한 장소를 찾지 못해 일을 벌이지 못했었는데, 이제야 그녀는 이 "독신자의 왕"과 동침을 한 것이다. 페기를 폄하하는 데이비드 헤어나 피에르 마티스 같은 사람은 뒤샹의 전기를 쓴 캘빈 톰킨스Calvin Tompkins와 마찬가지로 페기의 말을 부인한다. 그러나 뒤샹은 친구 앙리피에르 로셰Henri-Pierre Roché에게 고백한 대로 얼굴은 평범하나 몸매는 아름다운 여인에 대한 취향이 있었다. 페기는 막스와 불행하게 되었을 때 심리 분석가를 찾다가 브르통이 제1차 세계 대전 동안 심리 치료사로 일했음을 기억하고 그에게 갔다. 브르통은 사양했지만 결국 페기의 말을 다 들어 주었으며, 페기와 뒤샹의 정사로 막스는 자존심 때문에라도 다시는 그녀에게 돌아오지 않을 것이라고 말했다. 브르통이 보기에 뒤샹과 페기가 서로를 원했던 것은 매우 자연스러운 일이었다. 페기는 훗날 "브르통은 내가 왜 막스와 안달복달하는 대신 마르셀과 살지 않는지 알고 싶어 했다"라고 기록했다. 이에 대해 그녀는 며칠 밤을 보내는 것은 별개 문제이고, 마르셀이 자기 친구 메리 레이놀즈와 오랫동안 밀착되어 왔기에 자기는 마르셀과 "진지한 관계"를 가질 수 없다고 설명해 주었다.

이 정사는 금세 끝났다. 페기는 훗날 이것을 "애매한 정사"라고 부르면서 "우리는 거의 남매 같았다. 우리는 너무 오랫동안 서로

를 알아 왔다"고 덧붙였다. 그녀는 또 뒤샹은 자기의 "고해 신부"였다고 하며 자기가 그에게 막스와의 문제를 의논했고 나중에는 다른 남자를 좋아하게 된 것도 고백했다고 말했다.

3월초 페기는 줄리언 레비 갤러리의 한 전시회 개막식에서 도로시아 태닝을 만나는 수모를 참아야 했다. 도로시아는 옷에 구멍을 뚫고 그 속에 막스의 사진이 보이게 해서 "온통 초현실적으로 차려입었다." 3월 말에 페기는 마음을 잡고 에밀리에게 편지를 보내 "지금 생각하면 내가 어떻게 그렇게 오랫동안 그와 견뎌 왔는지 신기합니다"라 전했고, 지난 일들을 돌아보며 "진작 막스를 떠나보내서 내가 태닝을 만나는 수모를 겪지 말았어야 했는데"라면서, 단지 모든 사람들이 막스가 그녀를 버렸다고 생각해서 서운하다고 담담하게 적었다. "내가 그를 외도하도록 밀어 넣었으니 딱하게 된 일이지요."

페기의 사생활은 혼란스러운 반면 갤러리 일은 잘되어 갔다. '31인의 여성 화가전'은 비평계의 주목을 받았다. 『더 타임스』의 에드워드 주얼은 앞장서서 "이 전시는 하나하나가 사람을 사로잡는 놀라움을 보여 준다"고 공언했다. 한 비평가는 초현실주의 전시회라는 점에서 의미가 있다고 했다. 『뉴요커』에 기고한 밥 코츠는 메로드 게바라Meraud Guevara의 「정물Stil life」(사발에 담긴 달걀 그림)과 레오노르 피니, 라이스 페레이라 그리고 신인인 세이지(「약속된 시간At the Appointed Time」)와 태닝을 특히 칭찬했다.

페기의 다음 전시 작가는 장 엘리옹이었다. 프랑스 화가인 그는 그즈음 동부 독일의 포로 수용소에서 탈출한 후 위조 여권으

416

로 유럽 대륙을 횡단하여 미국으로 건너온 사실로 언론의 각광을 받았다. 그는 그 모험을 『나를 붙잡지 못하리 *They Shall Not Have Me*』 (1943)라는 책으로 쓰고 있었다. 페기는 엘리옹의 전시에는 입장 료를 받아 자유 프랑스 구호금으로 보냈다. 1943년 2월 8일의 개 막식에 엘리옹은 나치에서 탈출한 이야기로 감명 깊은 강연을 했 다. 개막식 후 페기는 헤일하우스에서 파티를 열었는데, 엘리옹 이 열일곱 살의 페긴을 눈여겨보게 된 것은 바로 거기에서였다. 서른아홉의 그는 페긴의 아버지뻘이라 해도 충분한 나이였지만, 기다란 금발 머리채에 반짝이는 커다란 눈을 한 이 아름다운 소 녀를 잊을 수가 없었다.

엘리옹의 그림은 추상화였다. 그는 프랑스에서 추상 이론으로 주목받았으며, 냉철한 지성으로 추상 미술 장르에 접근한다고 간 주되었다. 금세기 예술 갤러리에 전시된 그림들은 상쾌하게 그려 진 화려한 색채의 추상화였다. 『뉴욕 선 *New York Sun*』지의 평론가는 "냉정하고 우아하며 초연하다"고 평했다. 에드워드 주얼은 『뉴욕 타임스』에서 "실체적이고 오리지널리티가 있는 비구상 미술이 여기에 있다"고 썼다. 엘리옹이라는 사람은 아주 멋쟁이여서 사 람의 마음을 끄는 데다가, 전쟁 중의 경험 때문에 약간 허세를 부 리는 경향이 있었다. 그림들이 가진 분명한 힘과 널리 알려진 작 가의 매력에 힘입어 이 전시는 큰 파문을 일으켰다. 하지만 엘리 옹은 나중에 구상 미술로 돌아감으로써 많은 수집가들과 비평가 들을 실망시키게 된다.

다음 전시는 브르통의 예술 문학 잡지 『VVV』의 표지 원화原

畵를 다루는 것으로 계획되었다. 이 잡지는 찰스 헨리 포드와 파커 타일러Parker Tyler의 잡지『뷰』와 라이벌을 이루었다. 그러나 편집인 데이비드 헤어와 페기 사이에 일련의 언쟁이 있었고 페기가 막스와 헤어지게 되어 전시회 계획도 결국 취소되고 말았다.『VVV』의 고문이었던 막스는 그 잡지에 무료로 일정 광고란을 주겠다고 그녀에게 약속했으나 브르통이 이 제안을 거절했다. 그래서 페기는 다른 아이디어를 찾고 있었는데, 지미가 좋은 생각을 내서 '과거와 현재'라는 전시회를 열기로 했다. 이것은 여러 화가들의 아주 초기 작품과 최신 작품을 나란히 전시하는 내용이었다. 1943년 3월 13일부터 4월 4일까지 계속된 그 전시회에 페기는 살바도르 달리의 작품 세 점을 내놓았는데, 이는 필시 브르통이 초현실주의에서 전향하여 명사가 된 달리를 싫어하여 '아비다 달러스Avida Dollars'•라고 놀린 데 대한 보복으로 그랬을 것이다.

그 다음은 4월 10일부터 5월 15일까지의 '콜라주'전이었는데 이것은 페기가 대규모로 미국인 예술가들을 등장시킨 최초의 전시회였다. 그 가운데 한 사람은 곧 유명해졌다. 전시된 작가들 가운데는 조지프 코넬, 애드 라인하르트Ad Reinhardt, 데이비드 헤어, 지미 에른스트, 알렉산더 콜더, 집시 로즈 리, 로런스 베일 등이 있었다. 이 예술가들 모두가 미국인이었다는 사실은 금세기 예술 갤러리가 다른 경쟁 업체와 차별화될 것임을 알려 주는 것이었

• Salvador Dali의 철자 순서를 바꾸어 돈만 안다고 꼬집은 것이다.

다. 예를 들어 페기와 줄리언 레비의 차이는 사가史家들의 말처럼 레비는 "끝까지 완강하게 초현실주의를 고집"했던 반면 페기는 "단 다섯 시즌 만에 신속하고도 확실한 변신, 즉 초현실주의에서 추상표현주의로의 변신을 한 것"이다. 나아가 이 변신이 금세기 예술 갤러리의 성공을 결정지었다.

이 전시에 포함된 화가 하나가 바로 잭슨 폴록이다. 불행하게 도 그의 당시 출품작은 손실되었다. 페기가 훗날 자신의 "가장 위 대한 발굴"이라고 한 폴록은 페기의 눈에 든 지 얼마 되지 않았었 다. 막스는 3월에 헤일하우스를 떠나갔고, 페기는 더 이상 미술계 의 가이드를 위해 브르통을 찾지 않았으며 심지어 뒤샹까지도 전 만큼 그런 역할을 하지 않았다. 그들의 빈자리를 채우기 위해 페 기는 또 다른 예전의 가이드 하워드 퍼첼을 찾았고, 그다음은 점 점 제임스 존슨 스위니를 자주 찾았다. 스위니는 곧 MoMA의 조 각 및 회화 부서 책임자로 가게 되었다. 스위니가 와이오밍 태생 인 폴록의 작품을 처음 대한 것은 1942년 봄, 그래픽 디자이너이 자 사진사, 예술 후원자인 허버트 매터Herbert Matter가 폴록의 스튜 디오에서 그림을 보고 와서 말해 준 다음이었다. 스위니는 페기 에게 "이 사람이 매우 흥미 있는 작업을 합니다"라는 말만 해 주 고 나머지 일은 그녀에게 맡겼다.

한편 퍼첼은 1930년대 후반부터 알고 지내던 친구 루번 캐디시 Reuben Kadish를 통해 그해 여름 폴록을 처음 소개받아 만나 보았다. 캐디시가 기억하기로 퍼첼은 그 순간부터 폴록을 "천재"라는 말 로 묘사했다고 한다. 그러나 페기는 처음에는 행동이 느렸다. 폴

록, 마더웰, 배지오테스, 피터 부사Peter Busa, 제롬 캄로우스키와 함께 자동기술법에 대한 비공식 워크숍을 개최하고 있던 마타의 추천에도 페기는 여전히 냉담했다. 그러나 퍼첼이 '콜라주' 전시회에 폴록의 작품 하나를 전시할 것을 강력히 권하자 비로소 페기도 동의했다. 하지만 이 전시회는 평범한 찬사만을 받았다.『뉴욕 헤럴드 트리뷴』은 그냥 평범하게 "과거와 현재를 아우른" 것이라고 평했을 뿐, 폴록의 작품에 대해서는 아무런 평이 없었다.

다시 퍼첼의 권고에 따라 페기는 봄 살롱전을 5월 18일에서 6월 26일까지 개최한다는 발표를 했다. 5월 1일에『뉴욕 타임스』가 심사위원회를 발표했는데 여기엔 페기 외에 피트 몬드리안, 뒤샹, 스위니 그리고 제임스 스롤 소비James Thrall Soby (MoMA의 스위니 전임자)가 포함되어 있었다. 심사 대상 작가는 35세 미만에 한한다고 했다. 희망자들이 포트폴리오를 들고 갤러리 문전에 줄을 지었다. 그러나 폴록의 작품은 퍼첼이 8번가에 있는 그의 스튜디오로 가서 직접 골라서 가지고 왔다.

심사위원들이 모이던 날 페기와 지미 에른스트가 각 후보자의 출품작들을 벽에 기대어 늘어 놓고 있는데 몬드리안이 도착하여 돌아보다가 폴록의 작품, 각종 수학 기호로 구성된 것 같은 강렬한 추상화 「속기술에 의한 형상Stenographic Figure」(1942)에 이르러 멈춰 섰다. 페기는 그 전해에 지독히 수줍음을 타는 몬드리안의 스튜디오로 그의 최신작을 보러 갔을 때부터 그에 대하여 호감을 가지고 있었다. 그때 그는 페기와 부기우기 음악에 맞추어 춤을 추고 나서는 그녀에게 얌전한 입맞춤을 했다. 그가 폴록의 작

품에 집중하는 것을 보고 페기는 다가가서 "좀 끔찍하지 않아요? 그림이 아니지요?"라고 했다. 그러나 몬드리안이 여전히 그림에서 떠나지 않자, 페기는 잠시 후 다시 그에게 다가와서 "전혀 절제된 것이 없어요"라고 말하고 이번 봄 살롱전에는 폴록의 작품이 선정되지 않을 것이 확실하다고 말했다. 그렇게 한다면 폴록을 강력히 추천한 퍼첼과 마타와 문제를 일으킬 소지가 있었는데도. 몬드리안의 대답은 "모르겠어요. 이것은 내가 유럽과 미국을 통틀어 오랫동안 보지 못했던 매우 자극적인 그림입니다"였다. 페기는 몬드리안이 경탄하리라고는 전혀 기대하지 않았던 작품이라고 대꾸했다. 몬드리안은 단순히 자신의 작품과 다르다고 해서 인정하지 않는 건 아니라면서, "나는 이 화가를 '위대하다'고 생각할 정도로 잘 알지는 못합니다만, 나도 모르게 멈춰 서서 보게 되는군요. 당신이 절제된 바가 없다고 하는 그 점에서 나는 엄청난 에너지를 느낍니다. 그는 확실히 무엇인가를 이룰 것입니다"라고 말했다. 그러고서는 곧바로 "매우 감동적입니다"라는 말을 덧붙였다.

「속기술에 의한 형상」은 전시작으로 선정되었다. 그리고 몬드리안과 같이 비평가들은 흥분했다. 『뉴요커』는 봄 살롱전에 대해 "방만하게 걸려 있는 그림들이며 별 볼 일 없는 그림들로 맥 빠진 분위기이지만…… 이 전시회는 주목받을 가치가 있다"고 평했다. 『뉴욕 헤럴드 트리뷴』의 비평가는 기대했던 것만큼의 신인들이 보이지 않아서 "그렇게 인상적이지는 않지만, 생기 있는 전시회"라고 했다. 페기의 친구 진 코널리Jean Connolly는 5월 29일자 『네이

션*Nation*』지에서 폴록의 출품작을 치켜세우며 "장래의 한 줄기 희망을 보여 준다"고 했다. 또 마타와 마더웰과 기타 몇 명의 작가에 대해서는 "갖고 싶은 그림들"이라고 하면서 "내가 듣기로 심사위원들의 눈을 놀라게 했다는 잭슨 폴록의 대형 작품이 있다"고 첨언했다.

앞길이 순탄치는 않을 듯했지만, 적어도 금세기 예술 갤러리가 개최한 젊은 화가들의 봄 살롱전과 함께 폴록의 명성은 성공적으로 시작되었다고 하겠다.

막스 에른스트는 1943년 3월 헤일하우스를 떠나갔는데 이때 그는 라사 압소 종種인 애완견 카치나를 데리고 갔다. 페기는 이 강아지를 매우 사랑하여 장차 이혼 소송에서 공동 소유권을 확보하려고 다투었다. 그러나 나중에 그녀는 카치나가 낳을 새끼 두 마리를 받아 오는 조건으로 막스가 데려가도록 양보했고 곧 그 새끼들을 받아 어미만큼 사랑하게 되었다. 페기가 그 집에 홀로 있는 것은 그다지 오래 지속되지 않았다. 로런스 베일이 스키를 타다가 다리를 다쳐서 4층에 있는 자기 집에 오르내릴 수 없게 되자 한 달 동안 헤일하우스로 들어와 페기의 간호를 받기로 했기 때문이다. 오래지 않아 베일은 진 코널리와 관계를 맺었다. 진 베이크웰이라고 불렸던 그녀는 1910년 피츠버그에서 태어나 볼티모어에서 성장했고, 영국 잡지 『호라이즌*Horizon*』의 편집인인 시릴 코널리Cyril Connolly와 결혼한 상태였음에도 클레먼트 그린버그와 정사를 벌이다가 그즈음 끝을 냈다. 그녀는 그린버그가 쓰고

있던 『네이션』의 칼럼을 그의 군 복무 중 넘겨받았다. 독립심이 강하고 부유하며 미인인 그녀는 1930년 말 할리우드에서 크리스토퍼 이셔우드Christopher Isherwood*의 악명 높은 동성애 서클에 들어 있었으며, 화가 마이클 위셔트는 그녀를 "가니메데**의 영원한 시종"이라고 묘사했다. 그녀는 페기의 중요한 친구가 되어 그해 말에 이 집으로 이사 왔다.

3월 말 마흔네 살의 페기는 자기가 다시 케네스 맥퍼슨Kenneth Macpherson이라는 스코틀랜드 출신의 문화계 한량과 사랑에 빠졌다는 편지를 에밀리에게 보냈다. "그다지 오래 가지는 않을 거예요. 그렇지만 적어도 이것은 연애고 내 마음을 차지하고 있습니다." 이런 차분한 표현은 페기가 1944년에 쓰기 시작한 회고록에서 보여 주는 어조와 다르다. 회고록에서 그녀는 맥퍼슨과의 관계에 대한 부분의 제목을 '평화'라고 했지만, 슬프게도 사실상 그렇지가 못했다.

케네스 맥퍼슨은 1926년 스물네 살 때 마흔 살의 이미지즘 시인 H. D.Hilda Doolittle를 만났다. 스코틀랜드 화가의 아들인 그는 6대에 걸친 예술가 집안에서 태어났다. 맥퍼슨은 H. D.의 애인 브라이어(본명 위니프리드 엘러먼. 작가이며 영국 해운업계 거장의 딸이었다)의 첫 남편 로버트 맥알몬에 이어 두 번째 남편이 되었으나, 맥퍼슨이 H. D.와 연애를 하고 있어 사실상 의미 없는 결혼

* 1904~1986, 영국계 미국인 소설가이자 극작가. 1930년대 초 베를린에 살며 바이마르 공화국의 멸망과 나치의 융성을 목격하고 많은 작품을 써서 유명해졌다.
** 그리스 신화에서 신들을 위해 술심부름을 하는 미소년

생활이었다. 그는 별로 잘되지 않은 소설 두 권을 냈고(브라이어가 출판했다) 영화 몇 편을 감독했으며(1930년대의 무성 영화 〈국경선Borderline〉에는 H. D.와 폴 로브슨Paul Robeson이 출연했다), 1927년부터 1933년까지 『클로즈업 Close-Up』이라는 영화 잡지를 발행했다. 맥퍼슨은 1930년경 H. D.와의 관계를 청산하고 몇몇 남자들과 정사를 벌였는데 대개 흑인들이었다. 화가 버피 존슨이 그를 하워드 퍼첼에게 소개했고, 퍼첼을 통해 맥퍼슨은 헤일하우스에 오게 되었으며 여러 차례에 걸쳐 페기로부터 그림을 구입했는데(아마도 브라이어의 돈으로) 에른스트 여러 점, 탕기의 「공기의 화장」, 클레 한 점, 피카소와 브라크 각 한 점씩을 샀다.

맥퍼슨을 상담한 정신과 의사 한스 작스Hanns Sachs 박사의 진단에 의하면 그는 어머니가 젊은 남자를 좋아한 영향으로 "모성 애착증"이 있다고 했다. 아마도 이런 점이 그를 페기에게 끌리게 했는지 모른다. 마흔 살의 맥퍼슨은 영국식 발음을 구사했고 키는 180센티가 넘었으며, 런던의 사우스오들리와 커즌의 교차점에 있는 사우스오들리가의 집으로 브라이어의 부모를 만나러 갔던 이야기를 꺼내며 자연스럽게 대화를 했다. 페기는 신드바드를 낳기 전날 그곳으로 사람을 만나러 간 일이 있어 커즌가를 알고 있었기에, 그렇게 약간씩 연관이 있다는 것을 재미있어했다. 맥퍼슨도 브라이어가 넉넉한 수입이 있어 재정적으로 안락했으며, 이런 사실은 페기가 남자 쪽의 속셈에 대하여 걱정할 필요가 없게 해서 그들 관계에서 호의적으로 작용했다. 1943년 초 그녀는 모차르트의 〈돈 조반니Don Giovanni〉 공연을 보러 가서 그의 옆에 앉

았다가 두 사람이 서로 이끌리는 것을 감지했다.

그들이 만났을 때 케네스는 바로 얼마 전 유럽에서 뉴욕에 도착했으며 뉴욕에 있는 영국 정보부에서 일을 했다고 말했다. 1941년 막스 에른스트를 미국으로 입국시키는 것을 돕기 위해 앨프리드 바 부인의 요청에 따라 보증서를 써 주겠다고 했던 것도 그의 권한에 속한 일이었던 것 같다. 케네스 맥퍼슨은 적갈색 머리의 미남이었는데, 페기가 보기에는 아무 일도 하지 않으면서 낮에는 음악을 듣고 저녁에는 외출하거나 파티를 준비하며 보냈다. 그는 페기가 아는 사람 중 존 홈스 이래 어느 누구보다도 술을 많이 마셨다. 그의 성적 취향이 정확히 어땠는지, 페기가 이를 언제 알게 되었는지는 확실치 않지만 아주 일찍부터 그는 페기에게 '요정Fairy'이라는 말 대신에 '아테네인Athenian'이라는 말을 쓰라고 계속해서 주의를 주었다. 4월 초에 페기는 에밀리에게 "그 사람은 페긴처럼 얼굴을 맥스 팩터 화장품으로 도배하다시피 합니다"라고 적어 보냈다. 이런 사실을 보았다면 마땅히 페기도 신중히 생각해 보았어야 했다.

그들은 서너 차례밖에 성관계를 하지 않았는데도 페기는 집요하게 케네스를 애인이라고 우겼다. 6월에 막스와 도로시아 태닝은 애리조나주 세도나로 갔으며 그 후 1946년에는 아주 그곳으로 이사를 했다. 헤일하우스 주인은 계약 기간 중 집을 다른 사람에게 팔았으며 마침 신드바드가 군에 징집되고 페긴이 멕시코로 장기간 여행을 하게 되자 페기는 헤일하우스를 단념하고 여러 호텔을 옮겨 다니면서 살고 있었다. 케네스와 페기가 같이 집을

빌리기로 한 것을 보면 분명 두 사람은 잘 지내고 있었다. 그들은 곧 아주 이상한 아파트를 하나 구했는데 이스트 61번가 155번지 (지금은 153번지)에 있는 두 개의 5층짜리 브라운스톤 건물을 개조한 것으로, 꼭대기 층 두 개로 이루어진 연립식이었다. 아래층에서 4층까지는 엘리베이터로 올라가고 그 위층 두 집은 둥그런 계단을 통해 연결되어 있었다. 부엌은 하나가 있었지만 아래층에는 화장실이 네 개 있는 반면 꼭대기 층에는 하나밖에 없었다. 집을 임대하면서 페기는 맥퍼슨의 이름으로 하자고 주장했다. 아마도 남들에게 알려지는 것이나 자기가 너무 좌지우지하는 듯 보이는 것을 피하고 그들이 이성애자 연인의 관계로 여겨지도록 하고자 했던 것 같다.

미국 독립기념일을 전후해서 페기는 신드바드의 부대가 있는 플로리다에 가서 그를 만나며 2주를 보냈다. 케네스는 페기와 퍼첼에게 롱아일랜드에 여름을 보낼 집을 하나 빌려서 두 사람을 초대하겠다고 말했지만 이는 이루어지지 않았다. 페기는 애디론댁 산속에 가거나 영국인 친구 리브스 부부가 소유한 메인주의 캠프장을 빌리자고 이야기를 꺼냈다. 더 저렴한 메인주 캠프장으로 결정했으나, 최종 순간에 너무 멀다는 이유로 취소했다. 로런스 베일과 진 코널리는 코네티컷주 캔들우드 호수에 집 두 채를 가지고 있었는데, 그사이에 또 하나 다른 집이 있다는 말을 듣고 페기는 그 집을 빌릴 생각을 했다. 그러나 그 지방 부동산 관리 협회에서 호숫가 지역은 유대인에게 팔거나 빌려 주지 않는다는 말을 듣고 페기는 새로 사귄 친구인 작사·작곡가 폴 볼스Paul Bowles

에게 임차 계약서에 대신 서명해 달라고 부탁했다(자기 할아버지가 호텔에서 거절당한 경험 때문이었는지는 분명히 말하지 않았다). 부부가 모두 양성애자이던 볼스는 이런 계획에 동의했다.

페기는 그해 봄에 볼스를 만났다. 페기가 창립한 '금세기 예술' 레코드사에서 프랑스의 연주자 르네 르루아René Leroy가 연주한 볼스의 플루트 소나타와 조지 리브스가 연주한 볼스의 피아노 소나타를 레코드 두 장과 한 면에 싣고, 멕시코 댄스곡 두 곡과 아서 골드Arthur Gold와 로버트 피즈데일Robert Fizdale이 연주한 피아노 곡을 나머지 한 면에 실어 세 장짜리 레코드를 제작한 것이 만남의 계기가 되었다(레코드는 이듬해에 나왔지만, 이것이 그 회사에서 나온 유일한 제품인 듯하다). 페기는 볼스의 부인(역시 유대인이었다) 제인을 만나서 그녀를 좋아하게 되었는데, 그녀는 얼마 전 소설 『진지한 두 여인Two Serious Ladies』을 출간한 바 있었다. 캔들우드 호수에서 페기는 "미시즈 볼스"로 행세를 했고, 진짜 볼스 부부가 케네스와 함께 주말을 보내려고 왔을 때 매우 재미있어했다. 그들은 한 달을 재미있게 보냈지만, 한 가지 안된 것은 케네스가 페기와 단 한 번 같은 침대에서 잤으며 — 페기가 들개 때문에 놀랐던 날이다 — 심지어 그때도 섹스는 하지 않았다는 사실이다.

페기는 돌아와서 예의 연립 주택으로 들어갔고, 케네스는 가구가 배달되는 것을 기다리면서 먼저 살던 아파트에 남아 있었다. 진 코널리도 곧이어 페기 집으로 이사 왔다. 결국 케네스도 집으로 들어왔지만, 그는 자기 쪽 집에 엄청난 돈을 들여 장식하는 중이었으므로 줄곧 페기 집에서 시간을 보냈다. 막스는 강아지 카

치나를 데리고 갔지만 페르시아 고양이 한 쌍 로미오와 집시는 두고 갔고, 케네스의 박서 종 강아지 임퍼레이터*도 집 안을 어슬 렁거리며 돌아다녔다. 갤러리가 가을 시즌에 다시 문을 열자 페 기는 매일 임퍼레이터를 데리고 출근을 했다.

그해 가을 페기의 일상생활에는 눈에 띄는 변화가 있었는데, 우선은 케네스가 그녀의 의상에 대해 매우 까다롭게 굴기 시작 했다는 것이다. 전에는 특별한 외출을 할 때가 아니면 그녀의 복 장은 남자의 흰 와이셔츠 같은, 갤러리에 자주 오던 어느 청소 년 예술가의 표현을 빌리면 "가볍고 여름 옷 같은" 것이었다. 또 편리하기도 하고 그녀의 약한 발목을 보호해 준다는 이유로 복 사뼈까지 올라오는 짧은 양말을 자주 신었다. 월터 윈첼Walter Winchell**이 그의 칼럼에서도 자주 놀린 바 있듯 그녀는 환한 붉은 색을 좋아했는데, 케네스가 만류하자 그 색깔을 완전히 포기해 버렸다. 케네스는 페기의 불량기 있는 모습이 매력적이라고 하 면서 그녀가 푸른색 옷, 특히 황금색 단추가 일렬로 달린 진한 푸 른색 옷을 입는 것을 좋아했다(한번은 그녀의 복장을 남자아이처럼 꾸미게 하여 함께 파티에 갔는데, 막상 가서는 그녀를 돌보지 않았다. 아 마도 사람들이 이러쿵저러쿵할까 봐 두려워했던 것 같다). 또 페기는 겨울 코트로는 주로 리츠의 중고품 가게에서 산 털옷을 많이 가 지고 있었는데, 케네스는 검은 담비 털 코트를 새로 사 입게 하고

* '로마 황제'라는 뜻
** 1897~1972, 미국 언론인이자 방송인. 신문 칼럼과 방송에서 뉴스와 가십을 담아내 많은 독자 와 시청자를 가지고 있었으며 1930년 이후 1950년대까지도 많은 사회적 영향력을 발휘했다.

보푸라기가 생기지 않게 항상 자락을 들고 앉으라고 다그쳤다. 그는 그렇게 맥스 팩터 화장품을 즐기면서도 — 그의 화장대는 향수로 가득 찼다 — 페기가 화장하는 데는 아무런 도움을 준 것 같지 않다. 그녀의 화장은 여전히 대충 그린 눈썹과 가끔 대담하게 바른 입술선이 전부였다(1940년대 뉴욕에서 그녀의 의상과 외모에 대한 평들은, 중년 후반 이후의 훨씬 우아하던 모습에 대한 언급과 함께 알려지고 있다).

세월이 가면서 날씬하던 그녀의 몸매에도 살이 붙었다. 그녀의 비공인 조카 마이클 위셔트의 부인 앤 던에 따르면 그녀는 "허리가 불어났지만 여전히 새처럼 가는 손목과 발목에 가냘픈 모습을 유지하고 있었으며" 때문에 이 신식 여인은 여전히 매력적으로 보였다. 머리를 새까맣게 염색하는 습관은 그녀의 피부와 외모를 매서워 보이게 했고, 타래 머리를 한 것도 아무런 도움이 되지 못했다. 게다가 그 코, 『뷰』의 편집인 존 마이어스John Myers의 표현에 따르면 "밀가루 반죽을 툭 떨어뜨려 놓은 듯한 안타까운 코"도 있었다. 그러나 그녀에게는 한 관찰자가 말한 것처럼 "나름대로 어울리는 스타일이 있었으며 그녀만의 제스처가 있었다." 나중에 친구가 된 오노 요코는 페기는 "전혀 못생기지 않았지만, 여자가 유명해지면 사람들이 쓸데없이 비판을 많이 한다. 그럴 땐 외모를 비하하는 것이 가장 손쉬운 법이다"라고 말한 일이 있다.

새 식구들은 뜻밖에 잘 지냈지만 케네스는 진의 버릇에 종종 화를 냈다. 그녀는 집 안의 물건들을 마음대로 갖다 썼으며, 한번은 마지막 남은 스카치위스키 한 병을 들고 나간 일도 있었다. 하

지만 그렇게 말하는 케네스의 행동도 가끔씩 남들을 불편하게 했다. 그는 부엌이나 식품 저장실 문을 안쪽에서 잠가서 페기나 진이 뒤쪽 부엌을 써야 하는데 들어갈 수가 없게 만드는 경우가 많았다. 또 어떤 때 케네스는 페기가 자기의 애인이라고 세상 사람들에게 알리려고 하는 것 같았다. 예를 들면 일요일마다 점심을 만들어서 자기 쪽 집에서 그녀에게 대접하고 — 그는 페기보다 더 요리를 잘했다 — 아래층에서 페기의 전화벨이 울리면 자기가 달려 내려가서 받곤 했다. 그렇게 되니까 페기의 친구들은 — 케네스의 친구들도 마찬가지로 — 그들의 관계가 대체 어떻게 되는 것인지 의아해했다. 그는 문어발식 성관계를 즐겼으며 페기도 그랬는데, 그들 중 아무도 이런 사실을 남들에게 말하지 않았다. 그들의 입장에서는 그것이 심각한 죄악으로 생각되지 않았다. 이렇게 볼 때 생기는 의문은, 그가 페기를 만족시켜 주었는가 하는 점이다. 그는 처음부터 페기와 섹스를 한 것처럼 보인다. 그리고 그녀를 자주 안아 주고 육체적인 애정을 보여 주어 그녀를 행복하게 해 주었던 것 같다. 또한 그는 페기와 같이 살기를 원했던 것 같다. 그는 정말로 자신의 섹스 취향을 숨겼던 것일까, 아니면 좀 더 복잡한 저의가 있었을까? 많은 여자들은 게이들이 자신에게 보여 주는 관심과 특히 그들의 외모가 주는 재미를 즐기는데, 그렇다면 그런 거래의 조건은 무엇일까? 동성애자인 남자와 이성애자인 여자가 상대적인 친밀함 속에 사는 경우 두 사람의 사이는 결국 어떻게 될까? 그렇게 보면, 붙어 있던 두 집 사이에는 어떤 복잡한 힘의 균형이 존재했을 것이라는 생각을 지울 수 없다.

페기가 또 한 번 피학적 관계에 빠졌다고 보는 것은 너무나 속단이다. 사실 그녀와 친밀한 사람들은 그녀의 자존심 결핍을 잘 알고 있었다. 그녀의 친구 아일린 핀레터도 지적한 적이 있는 무언가, 즉 자신감의 부족이라거나 앤 던이 관찰한 자애심의 부족 같은 것을 여기에서 생각해 볼 수 있다. 페기는 그동안 늘 다소 자학적인 관계를 가져 왔다. 그러나 케네스 맥퍼슨과 그녀가 연립주택에서 함께 살았던 시기는 그녀의 그런 약점으로는 온전히 설명되지 않는다. 대체로 페기는 그 집에서 행복했고, 사랑받는다고 느꼈으며 아름다운 환경에서 새로운 패션에 몰입하면서 즐거워했다. 그녀의 갤러리도 대성공이었다. 거의 전적으로 그녀 자신의 노력에 의해서 말이다. 그녀는 에밀리에게 이렇게 말했다. "나는 독자적인 삶을 좋아합니다. 나에게는 마르셀이 있고 게이 친구 맥퍼슨이 있고 열심히 일하는 여자로서의 인생이 있습니다." 그래도 여전히 이 상황에는 편치 않은 것이 있었다. 그래서 이후 수개월에 걸쳐 이 연립주택에서 발생한 각종 문제들은 무척 혼란스러운 방향으로 해명이 된다.

최소한 페기의 사회생활은 새로이 설정된 목표에 상당히 집중될 것이었다. 다시 말해 그녀는 이후 4년을 잭슨 폴록의 명성을 키워 주는 데 바치게 된다.

14
폴록 그리고 페긴

1943년 가을 금세기 예술 갤러리의 전시회는 또다시 대중의 갈채를 받았다. '키리코의 초기 명작'전은 이 그리스 태생 이탈리아 화가의 단독 전시회였다. 페기의 소장품 중에서는 세 점이 출품되었다. 그녀가 2,225달러를 주고 산「장미꽃 탑The Rose Tower」(1913), 750달러에 산「시인의 꿈The Dream of the Poet」(1915) 그리고 1,725달러를 준「온화한 오후The Gentle Afternoon」(1916)가 그것이다. 그 밖의 작품 열세 점은 다른 미술관이나 개인 소장품에서 빌려 왔다. 잘 알려진 작품, 텅 빈 광장에서 한 소녀가 굴렁쇠를 돌리고 있는 그림인「거리의 멜랑콜리와 미스터리The Melancholy and Mystery in the Street」(1914)는 페기와 케네스의 호감을 샀고, 페기는 그것을 사려고 무척이나 노력했으나 소유자가 절대로 팔려 하지 않았다.

이 전시회는 뜨거운 환영을 받았다. 『뉴욕 타임스』는 "초현실

주의의 현대적 기원 탐색에 관심이 있는 사람이라면 결코 놓칠 수 없는 작품들"이라고 확실하게 공언했다. 비평가로서는 전시회의 중요성을 강조하려는 의도였다고 해도, 그의 말은 키리코의 작품에 대한 핵심을 언급한 것이다. '키리코의 초기 명작'전은 그가 1910년부터 1920년까지 그린 명작들로 구성되었고, 1920년 후 그의 스타일은 완전히 바뀌어 자기의 초기 작품들을 부정할 정도였다. 초기 키리코의 특징이랄 수 있는, 텅 빈 도시의 광장에 사람 한둘이나 조상彫像 하나만이 강렬한 햇빛을 받아 선명한 그림자를 드리우는 이미지나 가끔은 서로 모순되는 기이한 원근법은, 이 화가 자신은 초현실주의 운동에 속하지 않는다고 생각했더라도 유럽의 초현실주의자들에게 깊은 인상을 남겼다.

그러나 사실 키리코와 그 밖에 마그리트, 에른스트, 델보, 특히 사진 같은 정밀함을 보이는 달리 같은 초현실주의 화가들을 하나로 묶는 것은 한편 유럽의 초현실주의 화가들과 미국의 젊은 예술가들을 구별하는 그 무엇이기도 했다. 미술사가인 베르너 하프트만Werner Haftmann이 "사실 묘사적veristic 초현실주의"라고 일컬은 이들 유럽 작품들은 무의식에 접속되면서도, 달리의 늘어진 시계처럼 사실적인 이미지와 어울려 기이한 배열을 낳았다. 한편 미국 예술가들은 초현실주의에서 그 아이디어, 즉 꿈에 바탕을 두고 더러 모순된 형상이나 이미지를 포용하는 면을 보았던 것이지 사실주의적 또는 사실 묘사적 표현을 강조하지는 않았다. 하프트만은 미국 예술가들이 계속 취했던 이와 같은 엄격한 초현실주의를 "절대적" 초현실주의라고 묘사하며 이것이 가장 잘 나타난 것

은 마송, 피카소, 미로의 작품이고 정도는 좀 덜하지만 탕기의 작품 속에서도 나타나 있다고 했다. 이러한 진전의 본질은 1940년대 미술계에서 마타의 역할과 추상표현주의의 발달을 보면 이해할 수 있다. 칠레에서 건축 공부를 한 마타는 파리에서 르코르뷔지에Le Corbusier•를 3년 동안 사사했다. 그러나 1937년 『카이에 다르Cahier d'Art』지에서 뒤샹의 그림 「처녀에서 신부로 가는 길Passage from the Virgin to the Bride」(1912)을 보고 건축가의 꿈을 단념했다. 그는 잡지에서 본 뒤샹의 집 주소로 찾아갔고, 이 만남으로 르코르뷔지에보다 뒤샹의 길을 따르기로 했다. 곧이어 만난 브르통은 마타를 "사랑하는 아들이자 후계자"로 받아들였다. 탕기와 마찬가지로 마타도 다른 유럽 예술가들보다 앞선 1939년에 미국 땅을 밟아서 그들과 달리(그리고 뒤샹과 같이) 영어가 비교적 유창했다. 그는 즉시 고키, 더코닝, 특히 로버트 마더웰 같은 미국 예술가들을 찾아냈다. 마타에 대한 마더웰의 반응은 열광적이었다. "그는 내가 만난 가장 힘차고 시적이고 매력적이며 총명한 청년 예술가다." 마타의 작품은 현대 화가들이 입체파의 엄격함으로부터 벗어나는 방법을 제시했다. 이 시대 그의 그림들은 형태학적 추상, 즉 스스로 무의식에 접속하여 받았다고 믿은 영감을 흑색이나 백색 물감으로 그린 것이었으며, 실제로 눈에 보이는 것보다 더 선명한 이미지를 보여 준다.

어떤 이들은 이기적이라거나 야심적이라고 했고, 또 어떤 이들

• 1887~1965, 스위스 태생의 세계적인 건축가이자 도시 계획가

은 순수하게 지성적이라고 했지만, 마타는 새로운 방향으로 초현실주의의 이상을 정하고자 했다. 그 운동이 대공황기의 사실주의에 진력이 나서 새로운 미를 추구하려던 미국 청년 예술가들의 관심사와 특히 잘 부합되는 본질을 가졌음을 감지한 것이었다. 이런 목적으로 그는 우선 12번가의 스튜디오(키슬러가 디자인했으며 굴곡진 벽으로 되어 있었다)에 초현실주의 예술가들의 실내 게임을 비롯한 모임을 만들었다. 브르통에게서 비롯된 '절묘한 시신'이라는 게임에서는 사람들이 종이 귀퉁이에 차례로 한마디씩 적은 후 그것을 접고, 마지막 사람까지 끝내면 종이를 펴서 완성된 부조리한 문장을 크게 읽는다(이 게임의 이름은 "절묘한 시신은 숙성되지 않은 와인을 마시리라"는 브르통의 초기 실험 결과에서 명칭을 따왔다). 이 아이디어는 젊은 참가자들 — 마더웰, 배지오테스, 피터 부사 그리고 폴록 — 에게 자동주의 개념, 임의적인 배열의 아름다움과 영향력을 알려 주기 위한 것이었다. 의식적 사고로 걸러짐이 없이 무의식 속에 접속함으로써 작가는 실제 현실과 관계가 없는 이미지를 끌어 낼 수 있었다. 마타의 모임은 1942년 가을과 겨울에 더욱 의미 있는 단계로 발전했다. 그는 동료들에게 그가 제시하는 주제, 예컨대 불 또는 그날 하루의 시간 같은 주제에 대하여 자동적이거나 무의식적인 반응에서 나오는 작품을 창조해 보라고 요구했다. 예술가들은 그런 행동에서 지적인 내용물을 찾아내라는 마타의 집요한 요구나 그의 비판적이고 독단적인 방식에 차츰 더 힘들어하면서도, 이런 과정과 또 거기에서 나오는 예술을 좋아했다. 이런 행동이 갖고 있는 유기적 논리는 그들에게

의미 있게 받아들여졌다. 결국 그 모임은 해산되었지만, 마타는 일종의 연금술을 보여 준 것이다. 이는 마치 마타가 미국 화가들에게 추상주의를 확인시켜 주고 대형 캔버스의 추상표현주의로 나아가는 길을 열어 준 것과 같다.

폴록은 마타의 모임이 가진 구조적 성질에 가장 반항적인 축이었던 것 같다. 한번은 마타가 그에게 매시간 주사위 한 쌍을 굴려서 그 숫자를 기록하라고 했다. "그런 것은 잭슨도 더 이상 참을 수 없었다." 피터 부사의 말이다. "그는 그냥 일어서서 걸어 나갔다." 마타의 오컬트秘學에 대한 취향은 — 그는 행성 간의 대화나 초감각적인 인식에 대하여 이야기했다 — 다른 예술가들 대부분에게 도움이 되지 않았으며 그의 지도 방법 또한 그랬다. 미술사학자 마티카 사윈Martica Sawin이 지적한 대로, 마타의 모임에 관계된 미술가들 어느 누구에게도 그것이 절대적인 것은 아니었지만 몇몇 젊은 미국 미술가들은 유럽의 당대 아방가르드를 뛰어넘는 새로운 스타일을 만들어 냈고 그렇게 해서 자동주의라고 일컫지는 않더라도 뭔가 새로운 명칭의 그룹을 형성할 가능성을 열었다. 부사는 훗날 이 과거의 선배에게 말했다, "마타 씨, 우리에게 초현실주의가 구체화된 것은 당신이 있었기 때문이었습니다. 초현실주의는 미국의 화단을 밝혀 준 도화선이었습니다."

잭슨 폴록은 그 당시 척박한 미국 서부 출신으로 거칠고 다듬어지지 않고 사람들과 잘 어울리지 못하는 상태였지만, 폭발적인 재능에서는 페기가 가장 좋아하던 두 작가 뒤샹과 브르통에 결코

못지않았다. 그는 1912년 와이오밍주 코디에서 태어났다. 아버지는 돈을 벌 수 있는 농장을 찾아 쉴 새 없이 돌아다니는 사람이었으며 어머니는 — 폴록의 형수 말에 의하면 — "아들 모두를 잠재적인 천재로 보고 어떤 분야에서든 그들이 예술가가 되기를 원했다"고 한다. 다섯 아들 가운데 막내인 폴록은 애리조나와 캘리포니아에서 자랐으며 처음 미술을 배운 곳은 로스앤젤레스의 매뉴얼 아츠 고등학교였다. 그는 학교생활에서 대체로 반항적이었으며 10대 초반부터 술을 마셨다고 전해진다.

폴록은 1930년 뉴욕으로 와서 '미술 학생 동맹'에 등록했다. 유명한 지역 분권주의 화가 토머스 하트 벤턴이 주요 지도 교사였으며, 초기에는 앨버트 핑컴 라이더Albert Pinkham Ryder*의 작품으로부터 영향을 받았다. 폴록은 멕시코 화가들인 호세 클레멘테 오로스코José Clemente Orozco, 다비드 알파로 시케이로스David Alfaro Siqueiros, 디에고 리베라Diego Rivera의 벽화를 알게 되었다. 그는 미국 전역을 샅샅이 여행한 뒤 뉴욕에 자리 잡고 1935년부터 1942년까지 연방 미술 정책인 'WPA 연방 미술 프로젝트'**에서 일했다. 1936년에는 시케이로스가 뉴욕에서 운영하던 실험적 워크숍의 일원으로 조형 작업을 경험했다. 이 과정에서 그는 화가이자 비평가인 존 그레이엄John Graham의 영향 아래 무의식 세계와 융을 접하

* 1847~1917, 미국의 화가. 고도로 개성적인 바다 그림과 신비롭고 우화적인 그림으로 주목을 받았다.
** 1930년대 대공황기에 미국 정부가 주도한 시각 예술 증진 운동. 경험과 스타일이 풍부한 예술가들을 고용하여 각종 다양한 예술 운동을 주도해서 이후 미국의 미술 운동에 지대한 영향을 주었다.

게 되었으며, 가장 중요한 것은 피카소를 알게 되고 그의 「게르니카Guernica」(1937)를 1939년 처음 본 일이었다. 이즈음 그는 마타와 초현실주의에 심취해 있었다.

폴록은 1936년 리 크레이스너Lee Krasner를 만나 9년 후 결혼하게 되는데, 그녀는 브루클린의 정통파 유대인 가정의 딸로서 1937년부터 1940년까지 전설적인 선생 한스 호프만Hans Hoffman에게서 그림을 배운 열성적이고 헌신적인 화가였다. 그녀의 그림친구 한 사람의 말에 의하면 "리는 사소하고 무의미한 일에는 전혀 관여하지 않는 집중적이고 진지한 사람이었다. 성숙하고 굳센 성질에, 어느 모로도 살가운 면은 없었다. 그러나 그녀의 생각에 찬동하면 좋은 친구가 될 수 있었다"고 한다. 그녀는 무뚝뚝하여 폴록의 작품에 대한 비평을 서슴지 않았으나, 기본적으로 여러 해 동안 자신의 그림을 중단하면서도 폴록을 위해 어머니 같은 역할을 해 주었다. 1943년에 폴록은 이미 심각한 알코올 중독으로 고생하고 있었다. 사람들의 통념과는 달리 그의 가족들과 리는 그를 구할 수 있다고 보았다. 1938년에 폴록은 알코올 중독 치료를 위해 네 달 동안 병원에 입원했다. 그 후로도 융 학파 심리 분석가들을 계속해서 찾아다니며 음주 습관과 분노를 통제하고 나아가 자신의 무의식 세계를 다스리거나 그로부터 벗어나려고, 또는 무의식적 망상을 해소하는 데 심리적 자동주의의 효용을 알아보려고 했다(폴록이 이와 같이 자기 내면의 혼란을 치유하려고 끈질기게 노력했다는 사실은, 그가 완전히 자기중심적이었으며 자멸하려 들었다는 세간의 생각과는 너무도 동떨어져 있다). 1940년대

초에 그는 피카소로부터 깊은 영향을 받아 대담하고 혼란스러운 이미지의 짙은 색 추상화를 그리고 있었다. 금세기 예술 갤러리가 개최한 1943년의 봄 살롱전에서 몬드리안에게 깊은 인상을 준 「속기술에 의한 형상」은 무섭게 보이는 여자가 바싹 마른 남자를 향해 발을 내뻗는 그림이다. 이 우울한 이미지는 발광성의 진한 색채로 그려졌으며, 어쩌면 마타에게서 영향을 받은 듯 배경에 알 수 없는 상징물과 숫자가 함께 그려져 있다.

폴록의 초기 작품을 "좋아하기란" 당시 많은 사람들에게 거의 불가능했고 오늘날에도 매우 힘들다. 수많은 상징적 내용으로 이루어진 그의 그림들은 처음 보는 사람들에게 심한 혼란을 일으킨다. 그의 친구인 화가 피터 부사는 "그의 그림을 좋아하려면 노력을 해야 한다. 그것들은 쉬운 그림이 아니다. 그러나 더 가까이서 보고, 더 많이 생각해 보고, 더 많이 보면 볼수록 점점 좋아질 것이다"라고 했다.

페기 역시 매우 서서히 폴록의 작품을 이해하게 되었다. 1943년 여름 그녀는 폴록에게 개인전을 열자고 제안할 생각으로 그의 스튜디오를 방문하여 작품을 한꺼번에 감상하려 했다. 그러나 공교롭게도 약속된 6월 23일은 피터 부사의 결혼식 날이었고 폴록이 술에 잔뜩 취해 집에 돌아오니 페기가 벌써 와 있었다. 기다리는 바람에 이미 화가 난 페기는, 4층을 걸어 올라오느라 힘들었다며 매섭게 그를 비난했다. 결국 그의 그림을 본 페기는 감탄을 표하고는, 뒤샹을 보내서 보게 하겠다고 리와 잭슨에게 말했다. 뒤샹은 다녀와서 그냥 자기도 동의한다고 우물거렸다. 페기는 폴록

개인전을 여는 도박을 감행했다. 이것은 아마도 퍼첼이 그의 재능과 장래의 성장에 확실한 신념을 가지고 즉시 개입하여 폴록과 흥정을 시작했기 때문일 것이다. 금세기 예술 갤러리는 11월에 폴록의 개인전을 열었다. 페기는 폴록이 전시회를 준비하고 또 앞으로 계속 그림을 그릴 수 있도록 그에게 1년 동안 매달 150달러씩 주기로 합의했다. 그해 말에 그의 그림 총 판매액에서 선금 1천8백 달러를 제하고 또 수수료로 3분의 1을 제하기로 했다. 즉, 폴록은 갤러리에서 적어도 2천7백 달러어치 이상 팔아야 돈을 벌 수 있었고 그보다 적게 팔리면 자기 그림으로 부족분을 메워야 했다. 페기는 또 그에게 자기 아파트 로비 벽에 걸 그림 하나를 그리게 한다는 규정을 계약서에 명문화하고, 그림은 전시회가 개막되는 날 정확히 배달되도록 했다. 폴록이 얼마나 신이 났을지 짐작할 만하다. 그는 축하하는 의미로 하워드 퍼첼, 동료 화가 마크 로스코, 찰스 셀리거와 함께 '미네타 타번'에서 저녁을 먹고 타임스스퀘어의 영화관으로 가서 동시 상영되던 영화 두 편 〈드라큘라Dracula〉와 〈프랑켄슈타인Frankenstein〉(모두 1931년작)을 보았다.

　그것은 유례없는 계약이었다. 정말로 후원자가 한 화가에 대하여 그와 같은 신의를 보이는 것, 그렇게 자유롭고 관대한 재량을 주는 것은 당시로선 참으로 드문 일이었다. 그런 상황에 있지 않았던 폴록의 동료 화가들에게 그 지원금은 참으로 놀라운 것이었다. "우리는 예기치 않은 백 달러짜리 판매에 기분이 너무 좋았다"고 역시 페기가 돌보던 젊은 화가 찰스 셀리거는 말했다. 친구인 화가 제롬 캄로우스키가 보기엔 폴록의 계약은 월드 시리즈

야구 시합에서 홈런 한 방을 치는 것과 맞먹었다. "9월의 어느 날 두 개의 대박이 터졌다. 프랭크 시나트라Frank Sinatra가 파라마운트 극장에서 히트를 쳐서 천 달러를 벌었고, 잭슨 폴록이 페기 구겐하임과의 계약을 따낸 것이다. 그는 내가 알기로 이 대공황기에 계약을 따낸 최초의 미국인 화가다."

폴록을 전폭 지지하는 것이 그럴 가치가 있는 도박이라고 여길 만큼 페기의 눈은 날카로웠다. 지미가 관찰한 대로 "그녀는 폴록을 돕는 것을 자랑스럽게 생각했으며 또 실제로 도왔다. 나는 그때 폴록에게 무슨 일이 일어날지 몰랐다. 아무도 그런 데 기대를 걸려고 하지 않았다."

기대를 걸기로 단호히 결심한 페기는 폴록의 개인전이 열리기 일주일 전 언론에 보도 자료를 발표했다. "나는 이 전시회가 미국 현대 미술사에 있어서 하나의 획기적 사건이 되리라고 생각한다. 나는 폴록을 미국의 화가들 가운데 가장 힘차고 기대되는 한 사람으로 간주한다." 오늘날 보기에 이는 지나친 말이 아니지만, 페기는 폴록의 극적인 그림들이 지금처럼 익히 알려지고 전설이 되기 오래전에 이런 말을 했던 것이다. 폴록이 가장 어렵고 고통스러웠던 초창기의 작품에서도 페기는 그의 천재성을 보았으며, 그래서 거기에 그녀의 명성을 기꺼이 걸기로 결심했다.

1943년 11월의 전시회가 실망스럽지는 않았지만, 돌이켜볼 때 『뉴요커』의 밥 코츠가 "금세기 예술 갤러리는 믿을 만한 발견을 한 것 같다"고만 했다는 사실은 페기의 결심이나 퍼첼의 열성을

감안하면 정말 맥 빠지는 것이었다. 제임스 존슨 스위니 역시 폴록에게 기대를 걸 요량으로 전시회 도록에 인사말을 기고했다. "폴록의 재능은 폭발적이다. 불꽃을 품고 있는, 예측할 수 없는, 단련되지 않은 무언가가 있다. 광물성이지만 아직 수정체로 굳어지지 않은 무언가가 마구 쏟아져 나온다. 그것은 풍부하고 폭발적이며 단정하지 않다." 이처럼 기존의 고정된 평가로부터 자신과 폴록을 방어하면서 ─ "단련되지 않았다"는 스위니의 말에 폴록은 매우 불쾌해했지만 ─ 평론가는 이렇게 결론을 지었다. "젊은 화가들 가운데서도 잭슨 폴록은 풍부함, 독립성 그리고 선천적 감수성으로 인해 비상한 장래를 약속하고 있다. 용기를 가지고, 또 지금까지 보여 준 양심을 가지고 계속해서 이와 같은 자질을 개발한다면 장래 그는 기대에 도달할 수 있을 것이다." 페기는 회고록에서 자기가 소장품 수집에 나설 때 영국인 비평가가 해 주었던 역할을 돌아보며 "어찌 보면 내 생애에서 스위니가 리드의 자리를 대신했다"고 썼다. 그녀는 가끔 폴록에 대해 자기와 스위니의 "정신적 자식" 같다고 말하곤 했다.

몇몇 비평가는 솔직하지만 불확실하게 경이감을 표현했다. 『아트 다이제스트*Art Digest*』의 평론가인 모드 라일리Maude Riley는 "모든 것들이 마음에 든다. 폴록은 하나의 의문덩이이며, 캔버스마다 집중적인 노력을 기울인다"고 했다. 그러나 가장 주목할 만한 평론은 군 복무를 마치고 문단으로 돌아온 클레먼트 그린버그의 것이었다. 이 평론가가 유명해서가 아니라(그때까지는 그의 명성이 확립되지 않았었다), 그의 의견이 신념에 차 있었기 때문이다. 『네

이션』의 평론가로 있던 그는 아직 명확하지는 않지만 어떤 놀라운 일이 일어나리라는 것을 감지하는 듯했다. "내가 아는 한 폴록은 불분명한 색채로부터 적극적인 어떤 것을 도출해 냄으로써 수많은 미국 회화에 엄청난 특성을 부여한 최초의 화가이다." 그는 이런 식으로 모호한 결론을 내리긴 했지만, 잭슨 폴록이 그의 관심을 사로잡았다는 점만은 분명히 했다. 폴록이 여전히 위대한 현대 화가들의 영향에 붙잡혀 있다는 것을 정확히 지적하고, "폴록은 미로, 피카소, 멕시코 회화의 영향을 벗어났지만, 한편 그가 이미 서른한 살임을 고려할 때 자기 자신의 스타일을 추구하는 데 있어 어떤 한 영향으로만 빠져든 것에는 스스로의 책임이 있다 할 것이다"라고 덧붙였다.

폴록이나 페기 모두 이 전시회 개최로 자신들이 확실히 옳았음을 느끼지는 못했다. 특히 전시회 동안 폴록의 드로잉 단 한 점만을 (케네스 맥퍼슨에게) 팔았던 페기로서는 더욱 그랬다. 그러나 위치를 잡아 가고 동조자가 늘어나는 느낌은 분명히 있었다. 한마디로 말해, 새로운 미술사가 시작되고 있었다.

지나친 자의식에 사로잡힌 양성애자 남자와의 생활에서 있을 수 있는 불확실성을 제외하더라도, 이스트 61번가 연립주택의 생활은 평탄치 못했다. 페기는 딸에 관한 한 오랫동안 다른 면을 보아 왔다. 페긴은 이제 성숙하여 나긋나긋한 금발 머리, 슬픈 눈동자, 풍만한 가슴과 애수 어린 표정을 지니게 되었으며, 베일 집안을 닮아 북구인北歐人 같은 인상이었지만 얼굴 생김새는 엄마를

닮은 데가 많았다(문제의 코는 닮지 않았다). 앤 던의 말에 따르면 모녀는 모두 숨을 입으로 들이쉬고 턱을 목 쪽으로 당기는 버릇이 있었다. 페긴은 엄마처럼, 할 말을 거침없이 하면서도 동시에 소심한 면이 있었다. 그녀는 술이 잘 받는 편이었는데 더러는 그것이 문제를 빚어내기도 했다. 아일린 핀레터는 "하지만 그 아이는 남들을 즐겁게 하고 자신도 즐길 줄 아는 사람이었으며 항상 웃음을 띠고 있었다"고 기억하며, 그녀가 엄마와 같이 천연덕스러운 재치를 구사했다고 한다. 그러나 핀레터는 페긴이 "매사를 자기와 결부시키며" 그것이 그녀 자신을 불행하게 하는 간접적 요인이 된다고 느꼈다. 페기가 가면과 살 때부터 조카 노릇을 하던 마이클 위셔트는 "페긴은 멋있고 섬세한 성품"을 가졌다고 하면서 그녀의 긴 금발 머리를 떠올릴 때마다 오필리어 생각을 하지 않을 수 없다고 했다.

페긴은 어려서부터 그림을 그렸으나 항상 소박하고 순진한 스타일이었다. 위셔트는 그녀의 그림이 "신비롭다"고 보고 그녀가 일상생활을 마치 "보리 물엿으로 만든 것같이" 묘사했다고 했다. 페긴의 그림은 밝은 색조에 그녀처럼 긴 금발 머리를 하고 젖가슴은 노출되어 분홍색 젖꼭지가 드러난 여자들이 그려져 있어, 그녀 자신의 모습처럼 아이 같은 여성을 보여 주었다. 허버트 리드는 훨씬 뒷날 있었던 그녀의 전시회 도록에 서문을 쓰면서 아주 과장된 표현을 썼지만, 어느 정도는 공감이 가기도 한다. "이것은 페긴이 어떤 기적이나 술수로 지켜 낸 즐거움이다. 나는 그녀를 어려서부터 잘 알았으며, 육체적으로 성숙되고 세속의 지혜를

갖춘 지금의 어른으로 자라는 것을 지켜봐 왔다. 그러나 어린 시절에 보여 주었던 것과 같은, 찰나의 불새처럼 빛나던 무언가가 아직도 남아서 요술 지팡이처럼 움직이는 그녀의 붓끝에서 숨 쉬고 있다."

페긴은 사춘기에 들어서부터 내내 자신이 불행하다고 주장해 왔으며, 페기가 막스 에른스트와 연애하고 결혼하는 동안 계속 엄마와 다투었다. 친하게 지내던 의붓엄마 케이 보일이 아버지 로런스를 버리고 요제프 프랑켄슈타인에게 갔을 때 페긴은 마음 깊이 상처를 받았다(1941년에 페긴은 에밀리 콜먼에게 편지를 보내 "이제 나는 케이를 거의 만날 수 없어요. 이제 다 지나간 일에 울어도 소용이 없겠지요. 하지만 메제브에서 행복했던 시절을 생각하면 견딜 수가 없습니다"라고 말했다). 막스는 어떤 의미에서 그녀의 우상이었으며, 존 홈스나 더글러스 가먼 등 아버지 같았던 존재들의 뒤를 이어 그 역시 자기의 인생에서 사라져 갈 때 그녀가 깊은 절망감을 느꼈을 것은 분명하다. 그러니 눈앞에 닥친 로런스와 진 코널리의 결혼에 대해 그녀의 반응이 어땠을 것인가는 충분히 상상해 볼 수 있다. 또한 페긴은 레녹스 스쿨을 싫어했다. 그녀는 그곳에서 2년간 공부했지만, 레녹스 스쿨을 졸업한 후 같은 재단에 소속된 핀치 고등학교에 진학하지는 않으려 했다. 페기는 다른 약속이 있어 6월에 거행된 졸업식에 오지 못했고 옷 사 입을 돈만 보내 주었다. 전에 페기를 통해 만난 적이 있는 멕시코 화가 루피노 타마요Rufino Tamayo가 그녀의 졸업식에 맞추어 아름다운 흰색 드레스를 골라 주었으나, 페긴으로서는 엄마가 오지 않아 그날은 낭

패스러운 것이 되었다. 페긴은 이 일을 결코 잊지 못했다.

졸업을 한 후 페긴은 페기가 고용한 회계사의 딸 바버라 라이스와 그 밖의 다른 친구들과 함께 전해 여름을 보냈던 멕시코로 다시 갔다. 페기는 페긴으로부터 직접 소식을 듣는 일이 거의 없었다. 페긴은 베일과 케이 보일이 낳은 딸로 자신과 나이도 비슷하여 가까운 의붓자매였던 바비 베일에게 자주 편지를 보냈으므로, 페기는 로런스를 통해 가끔씩 소식을 들었다. 시간은 흐르고 바버라 라이스는 안전하게 집으로 돌아왔다. 그러나 10월 어느 날 페기는 바버라의 어머니 베키 라이스에게서 전화를 받았다. 그때 멕시코에 살고 있던 리어노라 캐링턴에게서 들었는데 페긴이 "아주 위험한 사람들과" ― 페기의 회고록에 따르면 ― 어울리고 있다는 내용이었다. 베키 말로는 페기가 즉시 가 보거나, 아니면 대신 누구든 보내야 할 것이라고 했다. 페기는 즉시 비행기를 예약하려 했으나 일주일 동안은 자리가 없었다. 그러는 동안 페기와 로런스는 페긴과 통화를 하려고 애썼고, 드디어 아카풀코로 전화가 연결되었으나 페긴이 전화를 안 받겠다고 한다는 말을 들었다. 페기는 멕시코시티에 있던 리어노라에게 페긴을 구조해 달라고 요청했으나 리어노라는 이 일에는 "엄청난 책임과 권한 그리고 돈"이 필요하다며 거절했다. 그러는 와중 페긴에게서 전보가 오고 이어서 몇 통의 편지가 온 다음 그녀가 비행기를 잡았으니 곧 집으로 오겠다고 했다. 페기는 자신의 비행기 예약을 취소했다.

페기가 회고록에 기록은 하고 있지 않지만 결국에는 로런스가

멕시코로 가서 딸을 데리고 온 것 같다. 이 모든 불행한 내막이 결국에는 알려졌는데, 페긴은 배우 에롤 플린Errol Flynn의 요트인 시로코호에 승선하여 한동안 지냈다. 플린은 나치 동조자이고 수차례 실정법상의 강간죄로 피소된 적이 있는 배우였으며 페긴은 그 배에서 성병을 얻었다. 그곳에서 그녀는 장고라는 이름의 아카풀코 출신 다이버를 사랑하게 되어 그의 빈천한 가족과 함께 살기 위해 가 버렸던 것이다. 페긴을 데리고 온 로런스는 한밤중에 페기가 사는 집 문 앞에 딸을 떨구어 놓고 가 버렸다.

페기는 딸을 만나자 반가워했고 안도했으며, 페긴은 지난봄에 자신이 사라고 졸랐던 아파트에 엄마가 있는 것을 보고 좋아했다. 그러나 페긴은 케네스 맥퍼슨이 있는 것을 보고 당연히 어리둥절해했으며 얼마 후 뻐딱하게 그를 "아빠"라고 불렀다. 케네스는 사태가 어색한 것을 느낀 듯하다. 그는 곧 페긴의 하이힐이 마룻바닥에서 내는 소리며 연립주택에 쩽쩽 울리는 그녀의 말투를 불평해 댔다. 집에 돌아온 지 다섯 주일쯤 지나 페긴은 에밀리 콜먼에게 여러 통의 서글픈 편지를 보냈다. 술과 치료제 때문에(성병 치료를 위한 것이었다) 몸이 쇠약해지는 것을 느끼고 또 장고가 몹시 보고 싶다는 내용이었다.

페긴은 조건부로 — 언제고 아카풀코에 있는 다이버 애인 장고에게 돌아가겠다는 으름장을 놓으며 — 뉴욕으로 돌아왔다. 뉴욕에는 그녀를 잡아 둘 만한 것이 별로 없었다. 대학을 가려는 생각은 이미 접었고, 그녀 또래의 남자아이들은 대부분 전쟁터로 나갔거나 대학에 진학해 있어 어울릴 친구들도 없었다. 페기는 아

마도 자신이 어려서 아버지를 잃은 기억을 떠올리고 페긴에게 아버지 같은 사람이 대단히 필요하다고 느꼈을 것이다. 페기는 또 자기가 대학에 가지 않은 것을 매우 후회하면서도 페긴의 교육은 포기한 것 같았다. 그때로서는 그냥 딸을 자기 곁에 두고 있기만을 바랐던 것 같다.

페긴은 자기의 처지에 희망이 없다는 것을 깨달았다. 그녀는 에밀리에게 편지를 보내 "삶이란 참 덧없고 우스꽝스러운 것 같아요"라고 전했다. 심지어 한때 그녀를 즐겁게 해 주던 것들도 이제는 우스꽝스러워 보였다. "저는 파티에 아주 자주 갑니다. 거기에서 '초현실주의 예술가'들을 만나지요. 그런데 갑자기 웃음이 터집니다. 그전에 느끼던 매력이 다 없어졌어요." 얼마 되지 않아 그녀는 에밀리에게 자살에 대해 이야기하는 편지를 썼다. "나는 나자신을 혐오합니다. 나는 이제 곰팡이가 피듯 다 썩어 버렸어요"라고 쓰고서는 "괴롭혀서 미안합니다"라고 편지를 마무리했다. 특히 그녀는 돈 때문에 엄마에게 의존해야 한다는 사실을 혐오하고 있었다. 페긴 말에 의하면 페기는 돈을 좀 주고서는 금방 도로 빼앗고 "너는 매사를 혼자 하지 못해" 하고 화를 내면서 밖으로 나가 버리고, 10분쯤 있다가 다시 들어와서 돈을 쑤셔 넣어 준다. "엄마에게 돈을 구걸해야 한다는 게 미칠 지경입니다." 엄마 노릇을 할 줄 모르는 페기가 혼자서 딸에게 애정을 주었다가 빼앗고 또 돌려주는 변덕스러운 모양을 머릿속에 그려 보면 참으로 어이없는 장면이다.

페기는 나중에 회고하기를 딸이 "불쌍하다"고 여겼다. 페긴이

장고 이야기를 하는 것을 참을 수가 없었다고 에밀리에게 하소연하면서 "구제불능일 만큼 어리석고 낭만적"이라고 했다. 에밀리와 페긴이 서로 편지를 주고받는 것을 알고 페기는 매우 화를 냈다. 페기는 페긴에게 절대 필요한 것은 남자라고 생각했다.

폴록이 금세기 예술 갤러리에서 첫 개인전을 하기로 했을 때 그는 페기의 아파트 로비에 걸어 놓을 그림을 하나 그리기로 합의한 바 있었다. 그러나 일을 시작하려면 약간 기다려야 했다. 그 전해 봄에 그는 얄궂게도 솔로몬 구겐하임의 비구상 회화 미술관으로부터 의뢰받은 작업이 있었다. 기존의 포트폴리오로 남작 부인을 만족시키지 못하자 그는 들어앉아 그림을 그리며 시간을 끌고있었다. 그는 정오부터 6시까지 그림을 그렸고 아침에는 10시 이전에 일어나는 경우가 드물었기 때문에 그림 그리는 시간이 많지않았다. 하여간 그 일은 오래 가지 못했다. 그는 페기와 계약을 한직후 솔로몬 쪽의 일을 포기했거나 혹은 해고당했을 것이다.

페기의 그림을 그릴 캔버스를 걸 만큼 벽을 넓히려면 폴록은 자기 스튜디오와 리가 쓰던 방 사이의 벽을 허물어야 했다(리는 이즈음 폴록의 뒷바라지를 하고 창작 활동을 도우며 시간을 보내고 있었다. 페기는 폴록 전시회 초대장 1,200매를 봉투에 넣고 주소 쓰는 일을 그녀에게 시켰다. 그러고서 그 가운데 세 개가 잘못된 것을 보고 갤러리의 많은 사람들 앞에서 그녀를 야단쳤다). 폴록은 약 6×2.4미터의 캔버스에 대해 자기 형에게 설명하면서 "꽤 멋있고 흥분된다"고 말했다.

그 그림을 그리고 벽에 걸 당시 여러 가지 이야기가 많았지만,

대부분은 잘못된 것들이다. 전해 오는 말로는 폴록이 전시회 개막일 전날 새벽부터 그다음 날 새벽까지 그것을 단번에 그려서 스트레처에 둘둘 말아 페기 아파트로 가지고 갔다고 한다. 그렇지만 들고 갈 만큼 그림이 마르지도 않았을 것이며, 더구나 물감이 밴 6×2.4미터짜리 캔버스를(그 커다란 스트레처는 감안하지 않더라도) 한 사람이 들고 간다면 너무 무겁고 심지어 부서질 위험도 있었을 것이다. 하여간 리 크레이스너가 단순히 「벽화Mural」라고 부른 그 그림에 관한 정확한 사연은 한동안 미스터리로 남아 있었다.

그림을 거는 데 관련해서도 전해 오는 말이 많다. 흔히 하는 얘기로는 폴록이 그림을 페기의 건물로 가져가 보니 벽보다 너무 높아서, 뒤샹을 불러 도움을 청하자 그가 그림 밑부분을 20센티미터가량 잘라 냈다고 한다. 그러나 완성된 작품의 사진에서도 분명히 알 수 있듯이 그림의 어느 면도 잘리지 않았다. 폴록에 관한 선구적 권위자인 프랜시스 V. 오코너Francis V. O'Connor에 따르면, 사실 그림의 폭은 충분했으나 높이가 충분하지 않았다고 한다. 오코너의 말로는 폴록이 벽의 공간은 정확히 쟀지만(폴록이 앞서 7월 29일에 형에게 보낸 편지에는 그림이 6×2.73미터가 되어야 한다고 했다) 30센티 정도 짧은 스트레처를 샀다는 것이다. 폴록이 그림을 걸기가 힘들다고 여러 번 페기에게 전화하는 바람에 그녀가 뒤샹을 불러 도움을 청한 것은 사실이지만, 그녀가 말한 '일꾼'이 ― 아무리 노련한 액자공이었다 해도 ― 불과 몇 시간 동안 그 벽 공간에 맞게 틀을 짜고 그렇게 현저히 차이 나는 크기를 딱 맞

게 조정했다는 것은 가능해 보이지 않는다.

그러나 페기가 에밀리 콜먼에게 그림이 완성되어(틀림없이 11월 9일 전시회 개막일에 맞추어) 걸렸다고 공언한 1943년 11월 12일자 소인이 찍힌 편지가 발견됐고, 또 폴록이 그 여름에 「벽화」를 그렸다고 형에게 적어 보낸 우편 엽서를 볼 때 이런 전설적인 이야기는 사실이 아님이 틀림없다. 폴록은 1944년 1월 15일에 형에게 엽서를 보내 "지난여름 동안 구겐하임 여사 집에 6×2.4미터짜리 꽤 큰 벽화를 그렸는데 아주 재미있었습니다"라고 말했다. 그는 일차로 그림을 그려 놓고 덧손질을 할 시간이 충분히 있었을 것이며, 사진가나 보관자 들도 그가 덧손질했음을 확인한 바 있다. 그림이 오랫동안 마른 후였으므로 젖은 캔버스를 페기의 집으로 가져갈 필요도 없었다. 그림을 틀에 넣고 걸고 하는 작업은 매우 복잡해서 불과 하루 사이에 할 수 있는 것이 아니므로, 그런 작업을 할 수 있는 시일도 따로 주어졌을 것이다. 페기가 에밀리에게 보낸 11월 12일 편지에는 이렇게 적혀 있다. "지금 이곳에서 전시회를 하고 있는 새로운 천재 잭슨 폴록을 위해 파티를 했습니다. 그 사람은 내 집 현관에 폭 6미터짜리 그림을 그렸답니다. 사람들이 모두 좋아합니다. 케네스만 빼고요. 그러나 매번 드나들 때마다 그 그림을 보아야 하니 그 사람에겐 좀 안된 일이지요."

「벽화」의 내력이 이처럼 불분명하듯이 페기와 폴록 관계의 본질 역시 그러하다. 잘됐든 안 됐든 간에, 두 사람이 동침을 시도했을 가능성은 아주 희박하다. 페기는 회고록에서 단정적으로 "폴록과 나는 순수한 예술가와 후원자의 관계였으며 리가 중재자였

다"고 말하고 있다. 그녀에게 만약 적당한 근거만 있었다면 재미있는 섹스 스토리를 엮어 냈을 것이 틀림없으며, 그러지 않는다면 그것은 폐기가 아니었을 것이다. 게다가 폴록은 어느 모로든 그녀 취향에 맞는 타입이 아니었다. 폴록은 큰 키에 약간 대머리였고 외모는 괜찮은 편이었지만 옆에 있으면 좀 부담스러운 데다가, 페기는 거친 남자에게 매력을 느끼지 못했다. 그녀는 자신도 대화 쪽에 재능이 있었기에, 육체적 힘을 가진 사람보다 대화 상대가 되는 사람을 더 좋아했다. 게다가 폴록은 특히 페기처럼 자기보다 우위에 있는 사람에게는 언제나 자신을 분명히 하지 못했다. 페기는 그 어떤 주정꾼과 함께 있어도 자기를 지킬 수 있었지만 ― 로런스, 존 홈스, 심지어 케네스 맥퍼슨까지도 알코올 중독자였는지도 모른다 ― 로런스와의 결혼 생활에 따른 결과인지 몰라도 폭력적인 남자를 싫어했으며, 해가 갈수록 '예측할 수 없는' 사람들을 점점 용납하지 않았다. 이에 못지않게 폴록도 그녀를 매력적으로 보지 않았다. 그는 여자들, 특히 힘 있는 여자들과는 문제가 있었다. 또한 기회가 되고 아무리 술을 많이 마셨더라도 재정적 안전을 잃어버리고 싶지는 않았을 것이다. 결코 만만찮던 리 크레이스너가 폴록에게 페기는 그의 최후이자 최고의 희망이라는 사실을 분명히 강조했을 수도 있다.

나중에 밝혀지는 바와 같이, 「벽화」에는 폴록의 작품에서 하나의 전환적 돌파구가 되는 요소가 들어 있다. 그때까지 그가 그린 것 중 가장 큰 작품이던 이 그림은 그의 상상력을 자유롭게 펼쳐 내어 (나중에 물감을 부어 내는 작품에서 나타나듯이) 캔버스에 자기

의 전신全身을 활용하는 데로 발전되는 양상을 보여 준다. 「벽화」
는 그의 이전 그림들보다 추상적이다. 「벽화」가 보여 주는 검은
아라베스크 문양, 그 디자인이 가지고 있는 서예와 같은 특성(아
직 물감을 부어 내는 기법은 쓰이지 않았다), 순수한 에너지는 그것이
폴록의 발전 과정에 있는 작품임을 나타내고 있다.

지금까지 전해 오는 말로는 폴록이 그림이 걸리는 것을 보다가
진 코널리가 파티를 하고 있던 복층으로 올라가서 벽난로에다가
오줌을 누었다고 하며, 페기가 기억하는 바에 따르면 그가 벌거
벗은 채 방으로 걸어 들어왔다고도 한다. 정말로 그런 일이 있었
다면 아마도 폴록이 페기의 인내심을 시험해 본 여러 번의 시도
가운데 하나였을 것이다. 페기가 아무리 도량이 넓고 자유분방
하다고 해도, 그 같은 기행은 그녀가 용인하는 범위를 넘었다. 페
기가 폴록의 작품 해설서 편집인에게 보낸 편지 하나를 보면 "폴
록은 술을 너무 많이 마십니다. 사람들은 그를 자주 볼 수가 없고,
그를 초대해서 그림을 사 준 사람들을 만나 보게 할 수도 없어요.
이것은 그에게 참으로 안된 일이지요. 그 부부를 파티에 초대하
기가 어렵습니다. 그는 술을 너무 마시고 그럴 때마다 불쾌한 행
동을 하니까요. 하지만 술을 마시지 않았을 때는 아주 다정한 사
람입니다. 그 사람은 무엇엔가 겁을 먹었거나 도시 생활 때문에
갇혀 있는 느낌이 드는 것 같아요. 아마 서부 대평원에 가서 살면
더 행복할 겁니다"라고 쓰여 있다.

그림이 팔리는 것은 흔히 화가가 수집가들과 잘 어울리는 정도
에 따라 좌우되었다. 어떤 화가들은 페기 같은 갤러리 주인들을

454

기쁘게 해 주었다. 예컨대 마더웰 같은 사람은 세련되고 잘생겼으며 말도 잘하고 부유한 수집가들과 대등하게 잘 어울려 환영을 받았다. 폴록은 전혀 다른 경우였다. 페기는 그에게 수당을 주기 위해 그의 그림을 팔아야 했다. 그것은 어렵고 괴로운 과정이었지만, 이후 화가와 후원자 모두 폴록의 결정적인 성공과 그에 따라 페기가 누린 영광으로 짜릿한 감동을 느끼게 되었다.

15
금세기를 벗어나며

1944년 봄, 페기가 가장 의지하던 사람 하나가 그만두기로 결정했다고 말해 왔다. 하워드 퍼첼이 케네스 맥퍼슨이 대 준 자금으로 이스트 57번가 67번지에 '67 갤러리'를 열게 된 것이다. 페기는 퍼첼이 "어떤 점에서는 나의 선생님이었지만, 결코 나의 학생은 아니었다"고 말했다. 두 사람은 많은 공통점이 있었다. 두 사람은 불과 엿새 차이를 두고 세상에 태어났고 거의 비슷한 나이에 아버지를 잃었다. 퍼첼은 한동안 배후에서 일하는 것에 만족했고, 자신이 지원하고 페기에게 안내한 화가들이 성공하는 것을 보며 즐거워했다. 그러나 그 자신의 야망이 있었음도 두말할 나위가 없다. 그는 물질적 자원이 없는 듯했고, 분명 그런 쪽에는 자질도 없었다. 그의 어머니는 뉴욕의 플라자 호텔에 살고 있었는데 재산을 아들에게 나누어 주지 않았음이 분명했다. 퍼첼은 67 갤러

리의 욕실 바닥에서 잠을 잤다.

퍼첼의 새로운 사업은 활기차게 출발하였다. 유진 버먼Eugene Berman의 최신 발레 디자인을 선보이고, 그 후 '비평가들을 위한 문제'라는 제목으로 인상적인 전시회를 열었다. 미로, 아르프, 피카소와 나란히 크레이스너, 로스코, 마송, 폴록, 리처드 푸셋다트 Richard Pousette-Dart, 찰스 셀리거, 루피노 타마요, 고키, 아돌프 고틀리브Adolph Gottlieb를 전시했다. 비평가들은 그 전시가 내놓은 비교적 다양한 문제들을 성실히 가려내려고 애썼다. 알코올 중독, 심부전증, 갑상선 질환, 게다가 간질로 건강이 좋지 않던 그는 1년 후에 사망했는데 시신은 그의 갤러리에서 발견되었다. 폐기를 위시해서 더러는 그가 자살했다고 생각했지만, 대부분의 사람들은 그가 심장병으로 죽었다고 믿었다.

페기에게 새 자문역을 찾아준 것은 에밀리 콜먼이었다. 에밀리가 프랑스 신학자이며 철학자인 자크 마리탱Jacques Maritain의 글을 읽고 가톨릭으로 개종하는 바람에 페기와 에밀리 사이의 틈은 더 벌어졌다. 에밀리는 종교에 충실했고, 가톨릭에서 첫 남편과의 이혼을 인정하지 않는 바람에 두 번째 카우보이 남편과 헤어졌다 (페기는 4월에 "내가 보기에는 그 모든 일이 유치하고 불합리하며 지극히 비지성적입니다"라고 편지를 썼다). 그래도 에밀리는 7월 뉴욕에 들르게 되었는데 그때 매리어스 뷸리라는 문학 평론가를 대동하고 왔다. 그는 불운하게도 그때까지 대학에 자리를 구하지 못하고 있었다. 퍼첼보다도 더 공개적인 동성애자였던 뷸리는 세인트루이스 태생이었지만, 케임브리지에서 공부했고 영국식으로 발

음을 하여 마치 영국 성공회 목사를 연상케 했다. 그는 그해 가을에 페기 밑에서 일을 하게 됐다. 예술에 대해 훈련된 미적 견해도 없었고 퍼첼처럼 직접 페기에게 자문을 하지도 못했지만, 그는 『뷰』에 자주 기고하며 예술 세계의 현실이 갖는 미묘함을 신속히 터득해 갔다.

불리 역시 갤러리 내에 새로운 성적 분위기를 가져왔다. 케네스 맥퍼슨이 그랬던 것처럼 페기 주변의 동성애자들은 동성애에 대한 그들 간의 암호로 '아테네인'이라는 말을 썼는데, 이 아테네인 문제가 1945년에 페기와 불리의 정신을 온통 뺏어 갔다. 1945년에 있었던 금세기 예술 갤러리의 단체전에서, 스무 살 된 화가 줄리언 벡Julian Beck이 처음 자기 작품을 전시했다. 이때 불리와 벡의 관계가 완전히 성사된 것은 아니었지만, 이미 둘 사이에는 시시덕거리는 이상의 무엇이 있었다. 벡은 그때 한 친구 표현대로 "번드르르한 미남에" 매우 마르고 키가 컸으며 당시 남자로서는 매우 드물게 기다란 금발 갈기 머리를 하고 있었다. 그는 항상 갤러리에 나와 있어 걸리적거릴 지경이었다. 페기는 그가 있는 것을 용인했지만, 어느 날 그가 주디스 말리나라는 열여덟 살 된 계집아이를 데리고 오면서 상황이 바뀌었다. 말리나는 교과서를 팔에 안고 발목까지 오는 양말을 신고서 학생 같은 모습으로 나타났는데 페기의 관심을 끌기에는 너무도 "촌스러웠다." 사실 페기는 그녀가 나타나는 것을 싫어했고 특히 그 아이 말마따나 갤러리에서 "동네 음료수 가게"에 있듯 행동하는 것이 몹시 불쾌했다. 벡의 작품을 전시하자고 페기를 설득해 오던 불리는 벡이 말리나에게

관심을 쏟자 질투를 느껴, 하루는 화가 나서 벡이 검토해 보라고 가져온 포트폴리오를 찢어 버렸다.

이즈음 페기는 자기 보좌인과 저돌적인 화가의 사랑싸움에 무척 신경 쓰고 있었다. 어쩌면 페기 자신이 벡에게 관심이 있었거나, 아니면 뷸리를 벡의 연애 상대로 옹호하고 있었는지도 모른다. 하여간 그녀는 벡에게 아주 의외의 편지를 써 보냈는데, 이 편지는 전문을 옮겨 볼 필요가 있다.

요사이 네 성적 취향의 변화를 심사숙고해 본 결과, 너는 이제 대단히 아테네인스러운 이 갤러리와의 관계를 끊는 것이 좋을 것 같다. 여기는 네게 아무런 도움이 되지 못하고 오히려 큰 피해를 줄 것 같다. 그러니 네게 어머니 혹은 친구와 같은 호의를 갖고 있는 사람으로서, 네 드로잉들을 모두 가져가라고 요청하고 싶다. 나는 너의 작품을 아주 좋아하니만큼 이는 매우 유감스러운 일이지만, 그래도 이런 미묘한 문제에서는 예술이 인생보다 우선할 수는 없다.

뷸리가 이 편지를 작성하는 데 일조를 했으리라는 것은 의심할 여지가 없지만, 페기는 명백히 그를 지지하고 있다.

말리나와 벡은 1948년에 결혼하게 된다. 벡은 그림 그리기를 포기했고 말리나와 함께 실험적이며 정치와 관련된 연극 공연장 설립을 추진했다. 말리나는, 페기가 많은 "미소년들"에 둘러싸여 있긴 했지만 지각 있는 게이들은 뷸리의 존재에도 불구하고 전혀 그 갤러리와 연관되지 않았다는 사실을 강조한다. 페기는 여전히

케네스 맥퍼슨과 육체관계 없이 살면서 이 동성애적 분위기를 편안하게 느꼈다. 페기가 먼저 새 남자와(케네스에게 관심이 있는 남자를 그녀에게 관심이 있다고 착각하고) 자고 나면 케네스는 그 남자를 애인으로 삼았다.

페기가 뉴욕에 있던 동안 그녀의 성생활은 정말로 광적으로 되어 가고 있었다. 그녀와 친한 사람들이 보기에도 거기에는 어떤 강박적인 면이 있었다. 페기의 영국 친구 세라 해블록앨런Sara Havelock-Allen은 페기의 행동에 대하여 흥미로운 이론을 전개한다. "그렇게 많은 남자들과 동침을 하면 그녀는 덜 늙는다고 생각했다. 새로운 남자 하나를 정복할 때마다 그녀는 자신이 매력적이라고 느낄 수 있었다." 페기는 남자와 관계하는 것을 자기가 아직도 남들이 탐낼 만하다는 사실을 확인하는 계기로 생각했다. 또한 그 남자들이 그녀의 흔들리는 자격지심을 부추겼을 가능성도 매우 많다. 확실히 그녀는 이 문제에 관하여 매우 직설적이었고 남자들을 추구하는 데 주저함이 없었다.

1946년 그녀 앞에 나타난 족 스톡웰Jock Stockwell이라는 예술가와의 일이 그런 인상을 확실히 증명한다. 그는 스페인 내전에 링컨 여단으로 참전했던 퇴역 군인이었는데 하루는 자기의 포트폴리오를 페기에게 보여 주려고 가져왔다. 그러나 그녀가 관심을 보인 것은 그림이 아니라 스물아홉 살의 그 남자였다. 그녀는 술 한 잔 하자며 그를 '러시안 티룸'으로 데리고 갔고, 화장실에 다녀와 테이블에 앉는 그를 보고 "엉덩이 멋지네" 하고 한마디 했다. 갤러리로 돌아온 페기는 추상화 전시실 뒤에 만들어 놓고 잘 쓰지

않던 사무실로 그를 데리고 들어갔다. 사흘 동안 그들은 다섯 번 관계를 가졌는데 스톡웰의 말에 따르면 그녀는 "성적으로 매우 요구가 많은" 사람이었다고 한다. 그는 페기가 그토록 돈이 많고 자유분방한 여자라는 사실에 경탄했지만, 그녀는 사흘간의 방탕 이후로는 그에게 아무런 관심도 보이지 않았다. 스톡웰이 보기에 그녀는 이런 짓을 "정기적으로" 하는 듯했고, 또 다른 애정 행각을 벌이며 거기에 더 신경 쓰고 있는 것 같았다.

페기는 작가이자 『뷰』 편집인인 양성애자 찰스 헨리 포드와 함께 여러 번 남자를 유혹하러 외출했다. 그것을 본 사람 하나는 "그 둘은 똑같이 섹스의 포식자였다"고 말했다. 어느 저녁 페기와 찰스는 파티에서 한 젊은 남자를 만나 페기의 아파트로 데리고 왔다. 그 남자와 페기가 관계하는 동안 찰스는 옷을 벗고 있었다. 페기는 남자 어깨너머로 찰스를 쳐다보며 "몸매 좋은데" 하고 말했다. 각자가 한 번씩 즐기고 페기는 젊은 남자에게 20달러 지폐 한 장을 찔러 넣어 주었으며, 이런 일이 있은 후부터 찰스는 그런 짓을 "남자 사냥"이라고 회상하게 되었다.

그녀가 맥퍼슨과 사는 동안 호화로운 파티는 일상다반사였다. 그 전해 10월에 앨리스 델라마Alice DeLamar가 코네티컷주 웨스턴에서 헛간으로 쓰던 낡은 공간을 개조하여 참나무 마루를 깔아 춤을 출 수 있게 하고 욕실과 부엌을 만들어 크게 개조한 뒤 『뷰』 창간 5주년 기념 파티를 크게 열었다. 건물 옆 들판에는 큰 화톳불을 피워 사람들이 파티장을 찾기 쉽게 해 놓았다. 페기는 그것을 "멋진 전전戰前식의 가면무도회"라고 불렀다. 그녀는 허버트

리드를 위한 파티를 기억하면서 "나는 구식이어서 18세기 스타일의 피에트로 롱기Pietro Longhi 드레스를 입었는데 옷자락을 어깨에 올려놓고 새벽 5시까지 지르박을 추다가 아침 해가 뜨는 것을 바라보며 차를 몰고 뉴욕으로 돌아왔다"고 설명했다. 사내아이들은 수녀복 차림으로 롤러스케이트를 타고 왔고 찰스 헨리 포드와 파커 타일러는 어린 천사들로 분장했다. 존 마이어스는 머리에 월계관을 쓰고 18세기 프랑스 시인 알프레드 드 뮈세Alfred de Musset로 분장하고 있었는데 그날 일기에 이렇게 적었다. "삼각모를 머리에 얹고 베네치아식 가운을 입은 페기 구겐하임이 빙빙 돌 때면 스커트가 부풀어 올랐는데, 그러면 그녀의 맨다리가 보였을 뿐 아니라 드레스 밑에 틀림없이 아무것도 입지 않았음을 알 수 있었다."

페기는 또 새로운 소일거리를 찾아냈다. 그 여름을 롱아일랜드와 파이어 아일랜드로 친구들을 찾아다니며 보내고 나서(데이비드 헤어가 브르통과 별거 중인 자클린 랑바와 함께 빌린 시골집에 잠시 머물기도 했다) 페기는 회고록을 쓰기 시작했다. 클레먼트 그린버그가 그녀에게 처음 그렇게 하라고 권했으며 '다이얼 프레스' 출판사로 하여금 그 책에 관심을 갖게 했다. 페기는 이 작업을 신속히 진행하여, 1944년 10월에는 에밀리에게 자기가 360쪽 정도를 이미 썼다면서 "나는 오직 내 책을 위해 숨 쉬면서 살아요"라고 전했다. 그녀는 전부터도 줄곧 글쓰기를 좋아했으며 통속적 위트와 재치로 가득한 편지를 많이 써 왔다. 여러 차례에 걸쳐 일기를 쓰다가도 결국에는 포기하곤 했지만, 그녀는 자기에게 저술 능력

이 있다고 생각해 왔다. 그녀는 1945년 초 회고록의 1차 초안을 완성한 후 소설 하나를 쓰기 시작했다. 이 소설은 분명 미완성으로 끝났지만, 그녀는 한 친구에게 보낸 편지에서 "나는 어젯밤 새 책을 하나 쓰기 시작했는데 연애 소설 쓰기가 이렇게 쉽다니 참 놀랐어요"라고 했다.

물론 페기는 갤러리 일로 대부분의 시간을 보냈다. 페기는 아마도 폴록의 성공에 힘을 얻어 1944년 가을에 신진 미국인 화가를 위한 개인전을 세 차례 열었다. 우선 윌리엄 배지오테스의 작품을 갤러리의 1943~1944년 봄 살롱전에 전시했다. 이것은 그의 첫 개인전이었다. 그리스계 미국인 배지오테스는 펜실베이니아 주 리딩에서 태어나 그의 부인 에설 말대로 가난하면서도 행복한 "사로얀William Saroyan•적인 어린 시절"을 보냈다. 그는 1933년 뉴욕으로 이주하여 1935년 시작된 WPA 연방 미술 프로젝트에 일자리를 얻었다. 특별히 마타와 가까웠던 그는 심리적 자동기술을 통해 무의식에 도달할 수 있다고 믿었다. 그는 또한 미로와 피카소로부터도 영향을 받았지만, 그의 부인은 그에게 가장 큰 영향을 미친 것이 보들레르Charles Baudelaire를 위시한 프랑스 상징주의 시인들이었다고 주장한다. 배지오테스의 그림은 진한 색채의 유기체 형상이 특징이었다. 흥미롭게도 다른 많은 화가들 — 미로, 드랭André Derain, 브라크, 블라맹크Maurice de Vlaminck — 처럼 그도

• 1908~1981, 미국의 소설가. 대공황기 가난과 기근 속에서도 삶의 즐거움을 찬양하는 많은 소설을 썼다. 열다섯 살에 학교를 중퇴하고 독학으로 성공했다.

아마추어 권투 선수였으며 꽤 잘했다고 한다. 페기가 그의 작업을 보기 위해 브로드웨이 103번가에 있는 배지오테스 부부의 아파트 스튜디오를 처음 방문했을 때 집 안에는 칠도 안 된 의자가 겨우 한 개 있었는데, 그녀는 거기 앉으려다가 바닥에 주저앉게 되었다. 그러다가 페기의 치맛자락이 날아올랐지만 "그녀는 당황하지 않았고, 아주 유쾌하게 행동했어요"라고 에설은 말한다. 그들 부부와 페기의 우정이 커 가면서 에설은 페기가 "톡 쏘는 맛"이 있는 사람이라는 것을 알게 됐고 그녀의 "멋진 유머 감각"을 좋아했다. 페기는 그 집을 방문하고 일주일 정도 지나서 신드바드의 양털 실내복과 "멋진 '팜비치' 양복"을 빌에게 보내 주었다. 에설은 "그녀가 매우 모성적이었다"고 말한다.

배지오테스는 친구 로버트 마더웰과 합동 전시회를 가졌다. 개막 직전에 그는 너무 긴장한 나머지 졸도를 했다. 그의 전시에 대한 평은 다양했다. 『아트 다이제스트』에서 모드 라일리는 "그림들이 많이 중복된 것같이 느껴지고 그중 더러는 좀 불확실해 보인다. 그렇다 해도 그런 결점은 그림들이 대부분 우수한 것을 감안하면 사소하다고 하겠다"고 평했다. 비평가들은 서서히 배지오테스의 작품에 열을 올리기 시작했고 나중에는 아주 열성적이 되었다. 페기는 450달러를 주고 구아슈 수채화 두 점과 유화 한 점을 구입했다. 그 돈은 당시로서는 상당한 금액이었다. 에설 배지오테스는 페기가 사실은 폴록보다도 배지오테스의 작품을 더 좋아했다고 본다. 페기는 배지오테스에 대해서 더 적극적으로 언급했다는 것이 에설의 생각이었다.

페기는 배지오테스의 개인전에 이어 로버트 마더웰의 그림과 드로잉 그리고 파피에 콜레(콜라주)로 개인전을 열었다. 마더웰은 워싱턴주 출신으로 처음에는 하버드에서 철학을 공부한 젊은 지성인이었다. 초현실주의 작품에 깊은 인상을 받은 그는 배지오테스처럼 마타와 자동기술법을 열렬히 신봉했다. 그의 전시에 대한 평은 전반적으로 칭찬이었는데, 특히 『아트 다이제스트』는 마더웰이 "재료의 질감을 유감없이 발휘한 것"을 주목했다. 배지오테스와 달리 마더웰은 평을 쓰기가 쉬운 작가였다. 클레먼트 그린버그는 이런 차이점을 『네이션』에 기고하면서 마더웰은 "받아들이기에 더 용이하고 전통적이다"라고 했다. 그는 배지오테스는 디오니소스적이며 마더웰은 아폴론적이라고 보았다. 마더웰은 자신의 "주제가 되는 사물"을 발견할 뿐 "지성적으로 처리하지는" 않는다. 그린버그는 배지오테스, 마더웰, 폴록을 전시하는 페기의 "사업성"과 "귀재"에 찬사를 보냈다. 그리고 이렇게 결론을 지었다. "미국 회화의 장래는 마더웰, 배지오테스, 폴록과 기타 몇몇 작가들이 앞으로 무엇을 하는가에 달려 있다고 해도 결코 지나친 말이 아니다."

두 번의 중요한 전시회에 이어, 이번에는 장래가 촉망되는 젊은 예술가이며 최근까지 『VVV』의 편집인이었던 조각가 데이비드 헤어의 전시회가 열렸다. 헤어가 브르통의 부인과 정사를 벌이고 있었음을 생각할 때 이 전시는 페기의 프랑스 초현실주의로부터의 독립을 의미한다. 그녀는 헤어의 전시를 개최함으로써 브르통에게 분명한 신호를 보낸 것이다. 그러나 이 세 전시회가

모두 급작스럽게 준비되었다는 것을 주목할 필요가 있다. 그 결과 1944년 가을에 열기로 공표되어 있던 자코메티의 조각전이 1월로 연기되었다. 이 같은 혼란은 물론 갤러리 운영에서 퍼첼이 가지고 있던 중요성을 과소평가한 결과이며, 나아가 후임자인 매리어스 뷸리의 경험 부족을 말해 주는 것이다(페기는 자기가 자리를 비우는 동안 뷸리가 갤러리를 운영하는 것을 믿을 수 없다고 불평하기 시작했다. 페기는 "매리어스는 혼자 놔둘 수가 없다. 그는 심지어 언제 전등불을 꺼야 하는지도 모른다"고 말했다).

그해 겨울 페기는 회고록을 쓰는 이외의 다른 개인적인 일로 시간을 보냈다. 페긴은 근래 화가인 여자 친구 한 사람을 위해 시간당 1달러로 모델이 되어 줄 것이라 통보하고 수개월 동안 그리니치빌리지에서 살고 있었다. 페기는 1943년 봄에 금세기 예술 갤러리에서 장 엘리옹의 전시회를 할 때 그가 페긴에게 끌리는 것을 보기는 했지만, 그가 자기 딸에 대해 많이 생각하고 있다는 것은 미처 몰랐다. 페긴에게 아버지 같은 사람이 필요하다는 생각을 하고 있었던 만큼 페기도 알았다면 기꺼이 승인했을지 모르지만, 하여간 그녀는 열아홉 살이던 페긴이 마흔 살의 이 화가와 12월 3일에 비밀 결혼을 했다는 사실에 대해서 알지 못했다. 그때 엘리옹은 수도 워싱턴에 있는 'G 플레이스 갤러리'에서 전시회를 하려고 한창 준비 중이었다. 이 현대 미술 갤러리는 관련자들 사이에서는 'G선상의 갤러리'라고 알려져 있었는데, 1943년에 페기의 옛 친구 커레스 크로스비가 애인 데이비드 포터와 함께 개

관한 곳이었다. 페기는 1945년 1월 엘리옹의 전시회 개막식에 가서 커레스와의 우정을 다시 새롭게 했다. 그러나 페기가 워싱턴에 머무는 동안 커레스와 포터의 관계가 끝나자 그녀는 포터를 차지해 버렸다.

데이비드 포터는 예술에 집요한 관심이 있는 시카고 출신의 젊은이였고, 1950년대에 그림과 콜라주에 손을 대서 단순한 수집가가 아니라 어느 정도는 예술가가 되었다. 커레스나 페기보다 열네 살이나 젊은 그는 여자들에게 매우 다정하게 행동할 줄 알았다. 페기가 1945년 1월 처음 그에게 보낸 편지는 간단하게 그녀의 욕망을 표현하고 있다. "워싱턴에서 당신과 보낸 시간은 참 멋졌습니다. 당신과 함께 있던 동안 나는 행복했습니다. 곧 다시 만나기 바랍니다." 두 사람은 작품들을 서로 교환해 가면서 협조하여 전시회를 함께 개최했다. 예를 들면, 포터는 1945년 6월 초에 여성 화가 전시회를 했는데 거의 동시에 페기도 비슷한 전시회를 열었다(다음과 같은 페기의 답장을 보면, 포터가 페기에게 여성 화가 전시회에 대해 독촉하였던 것으로 생각된다. "여자들은 좀 기다릴 수 없을까요? 어쨌든 여자들은 항상 남자들을 기다려 왔지 않나요"). 2월에는 발렌타인 카드를 교환했다. 페기는 언젠가 포터에게 자기 애인들 가운데 그가 두 번째로 근사하다고 했고, 포터는 사뮈엘 베케트가 첫 번째인가 보다 하고 추측했다.

그렇지만 페기는 동시에 또 다른 남자와 관계하고 있었다. 그는 유부남이었다. 그녀의 새 남자는 빌 데이비스Bill Davis라는 사람으로 부인 에밀리와 함께 폴록의 그림을 수집하는 사람이었다.

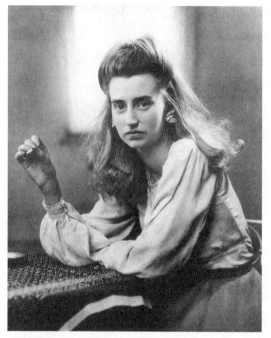

1943년경 장 엘리옹과 결혼할 무렵의 페긴(개인 소장품)

사내답고 거친 데이비스는 또한 건방지고 끊임없이 여자 사냥을 계속하는 남자였다. 1907년에 뉴욕에서 태어났으니 그는 페기보다 아홉 살이 어리다. 이후부터 페기의 애인들은 거의 모두 그녀보다 젊은 남자들이었다. 그녀는 포터에게 그가 두 번째 애인이라고 했지만, 나중에 시릴 코널리에게는 데이비스가 "내가 먹은 남자 가운데 최고"라고 했다. 포터가 베케트를 첫 번째로 추측한 것은 잘못이었던 듯하다.

한편 1945년 초에 금세기 예술 갤러리에서는 마크 로스코, 로런스 베일 그리고 자코메티의 전시회들이 열렸다. 러시아 태생의 로스코가 처음 페기의 관심을 끈 것은 퍼첼을 통해서였는데, 「매장The Entombment」(1943)은 1944년 4월에 열린 '스무 점의 회화-첫 미국 전시'의 일부였다. 포터는 로스코에게 열성을 보였고, 사용되지는 않았지만 금세기 예술 갤러리의 전시회를 위해 서문을 쓰기도 했다. 그것이 로스코의 첫 개인전은 아니었지만, 그의 새롭고 더 추상적인 스타일의 작품 전시회로는 처음이었다. 미술사가인 멜빈 레이더Melvin Lader가 지적한 대로, 뒤이어 일어난 로스코의 화풍에 대한 논란은 미국 청년 화가들 사이에서 완전히 새로운 운동이 일어나고 있다는 사실을 더욱 확실히 보여 주었다. 로스코는 시드니 재니스가 1944년 12월에 주장한 대로 초현실주의 작가인가? 그렇지 않다면, 모드 라일리가 1월 전시회 평론에서 말한 대로 초현실주의도 추상주의도 아닌가? 그것도 아니라면, 포터가 사용되지 않은 서문에서 결론지었듯이 낭만주의와 추상주의의 혼합인가? 로스코 전시회를 이어 1944년 가을에, 연기되었

던 자코메티의 전시회가 열렸고, 뒤이어 로런스 베일이 주로 빈 병 위에 붙여 만든 콜라주 전시회가 열렸다. 그러나 1944~1945년 시즌을 마무리한 봄 행사는 레이더의 말에 따르면 "금세기 예술 갤러리의 역사에서 가장 중요하고…… 현대 미술의 한 이정표가 된" 1945년 3월 19일에서 4월 14일까지의 두 번째 폴록 개인전이 었다. 그 시즌엔 곧바로 초현실주의 작가 볼프강 팔렌(그의 부인 앨리스의 작품 한 점을 포함하여) 전시회가 이어졌으며 6월에는 여성 작가들의 작품 전시도 있었다. 그러나 그 시즌의 가장 중요한 성과는 페기가 떠오르는 젊은 작가들, 즉 마더웰, 배지오테스, 로스코, 폴록을 위해 마련한 전시회였다. 폴록의 전시회에는 「토템 레슨 1 Totem Lesson 1」, 「토템 레슨 2」, 「여덟 속의 일곱There Were Seven in Eight」, 「둘Two」과 같은 대형 작품들이 전시되었고, 그 밖에 「검정 위의 지평선Horizontal on Black」, 「나이트 미스트Night Mist」, 「나이트 매직Night Magic」, 「나이트 댄서Night Dancer」 등이 있었다. 「벽화」는 공식적으로 전시되지 않았으므로 페기는 사람들에게 61번가의 아파트에 들러서 로비에 있는 그림을 보도록 초대했다. 몇몇 평론가들은 그 전시회에 대하여 뭐라고 할지 잘 몰랐다. 모드 라일리는 『아트 뉴스Art News』지에 "정말 무엇에 대한 것인지 알지 못하겠다"고 고백했다. 『뷰』에서 파커 타일러는 "폴록의 신경질적이고 거친 서예 같은 작품은 마치 구운 마카로니처럼 보인다"고 혹평하면서 폴록은 별로 재능 있는 작가가 아닌 것 같다고 했다.

그렇지만 클레먼트 그린버그는 그 전시에 대하여 "칭찬하기에 충분한 말을 찾을 수가 없다"고 했다. "폴록은 추하게 보이는 것

을 두려워하지 않는다. 그런데 모든 진품 예술은 처음에 추하게 보인다"고 인정하면서, 대중들의 반응은 예상했던 바라고 했다. 그린버그의 말에 따르면 그 전시는 폴록을 "당대 최고의 작가, 나아가 어쩌면 미로 이후 가장 위대한 작가"로 만들었다고 했다. 그는 나중에 이와 같은 극단적 찬사는 폴록의 첫 개인전 때부터 해주었어야 했다고 인정했다.

그린버그는 새로운 종류의 추상주의가 일어나고 있다고 예상하고 폴록을 적극적으로 옹호함으로써 미국 문화 비평계의 선구자 자리를 차지하게 되었다. 1909년 브롱크스에서 러시아계 미국인 부모로부터 태어난 그는 시러큐스 대학에서 공부하였으나 정식 예술 교육은 받은 바 없었다. 그가 1939년에 쓴 논문 『아방가르드와 키치 Avant-Garde and Kitsch』는 『파티잔 리뷰 Partisan Review』지에 게재되어 그를 그 잡지에 몰려들던 뉴욕 지식인들과 같은 반열에 올려놓았다. 그에게는 전후 미국 예술이 어떻게 될 것인가에 대한 비전이 있었던 것이다. 이후 그는 예술계의 킹메이커가 되었으며, 그의 고갯짓 하나로 한 예술가의 성공과 파멸이 좌우되었다.

폴록에 대한 그린버그의 언급은 즉각 효과를 나타냈다. 페기는 4월에 폴록과의 계약을 갱신하게 되자 그의 월급을 두 배로 올려주었고, 이듬해에는 그가 그리는 모든 그림을 폴록 자신이 쓸 것 하나만 제외하고 그녀가 모두 차지하도록 계약서에 명기했다. 그러나 폴록의 사생활은 매일 술과 싸움의 연속이었으며 나락으로 떨어져 가고 있었다. 리 크레이스너는 파멸을 피하기 위해 그에게 결혼하자고 했다. 또 뉴욕을 떠나 롱아일랜드의 가디너스베이

에 집을 빌려서 그해 여름을 보내자고도 했다. 그 여름에 폴록은 정말로 안정된 생활로 돌아올 수 있었으며 이에 힘입어 리는 그곳에서 한겨울까지 지내기로 했다.

그해 가을 폴록과 크레이스너는 약간의 어려움을 겪은 끝에 기독교와 유대교가 융합된 결혼식을 해 주겠다는 교회를 찾았다. 크레이스너는 페기와 평론가 해럴드 로젠버그에게 증인이 되어 달라고 했고, 잭슨은 로젠버그의 부인 메이가 증인이 되어 주기를 바랐다. 크레이스너가 페기를 찾아갔을 때 페기는 "왜 결혼을 하려고 하지요? 이미 충분히 결혼 생활을 하고 있지 않았나요?" 라면서 증인이 되기를 거부해서 리를 인정하지 않는다는 인상을 분명히 남겼다. 결혼식은 1945년 10월 25일 메이 로젠버그와 교회의 수위가 증인이 되어 거행되었다.

거의 동시에 크레이스너는 그들이 겨울에 살 집 하나를 찾았다. 롱아일랜드의 이스트햄튼 가까운 스프링스의 파이어플레이스 로드에 있는 소박한 농가였다. 그 집을 5천 달러에 살 수 있는 옵션을 달아서 월세 40달러로 6개월간 빌렸다. 곧이어 크레이스너는 그 집을 사는 문제를 의논하기 위해 페기에게 가서, 폴록이 시골에 있으면서 충분한 휴식을 취해서 이제 훨씬 좋은 작품을 그릴 수 있게 되었다고 말했다. 은행에서 3천 달러를 융자해 줄 수 있다고 했으므로 계약을 성사하려면 2천 달러가 필요했던 것이다. 폴록의 전기를 쓴 사람의 말에 의하면, 페기는 크레이스너에게 자기와 경쟁 갤러리인 샘 쿠츠Sam Kootz에게 가 보라고 했다고 한다. 페기의 말을 믿은 크레이스너는 기대를 가지고 그에게 갔

다. 그는 응낙했지만, 폴록이 금세기 예술 갤러리를 떠나 자기에게 올 것을 조건으로 했다. 크레이스너가 이 사실을 페기에게 알리자 페기는 격노했다. 이 사건은 페기가 의심하고 있던 사실, 특히 근래 배지오테스와 마더웰이 돈을 더 주겠다는 말에 유혹되어 그에게로 전향한 이래로 쿠츠가 자기 영역을 침범하고 있다는 것을 확인시켜 주었다.

폴록의 첫 번째와 두 번째 개인전 사이인 1945년 3월에 페기는 망설이는 앨프리드 바를 설득하여 MoMA가 「암늑대She-Wolf」(1943)를 6백 달러에 구매하도록 조치했다. 그녀는 2월 초에 빌 데이비스를 데리고서 집도 구경하고 크레이스너의 주장대로 폴록이 시골에서 많이 안정되었는지도 볼 겸 스프링스를 찾아갔다. "일이 이보다 더 잘될 수는 없소!" 하고 폴록은 친구 루번 캐디시에게 편지를 써 보냈다. "페기와 빌이 지난 주말에 이곳에 왔었는데 이곳을 좋아했고 우리 생각을 받아들였다오." 데이비드 포터 역시 이 부부에게 돈을 빌려 주라고 페기를 설득하여 그녀는 결국 동의했다. 그러나 페기의 조건은 매우 까다로웠다. 이자가 없는 대신 월 50달러씩 공제하기로 하고 폴록의 「파시파에Pasiphae」(1943~1944)를 포함한 그림 세 개를 담보로 받았다. 폴록과 크레이스너는 그달 말에 융자 계약서에 서명하여 스프링스에 집을 갖게 되었다.

1945년 가을 시즌에 금세기 예술 갤러리는 앞서 전시했던 작품들을 다시 내놓으며 가을 살롱전을 개막했다. 그중에는 배지오테스, 헤어, 마더웰, 폴록, 로스코의 작품들이 포함되어 있었다. 그

밖에 새로이 떠오르는 작가들의 전시가 포함되었는데 빌럼 더코닝, 클리퍼드 스틸Clyfford Still, 아돌프 고틀리브, 찰스 셀리거, 지미 에른스트, 피터 부사, 리처드 푸셋다트 등이었다. 셀리거는 아주 젊은 작가였는데 금세기 예술 갤러리가 개장한 이래 주목을 받아 온 작가였다. 그는 키슬러의 환상적인 디자인과 갤러리의 개장 기념 파티에 대한 기사를 『타임』에서 읽었으며, 그즈음 어머니와 함께 저지시티로 와서 살고 있었다. 이사 와서 처음 한 일은 그 갤러리를 방문하는 것이었다. 들어서자마자 그는 『타임』에 조그맣게 사진이 실렸던 지미 에른스트를 알아보았다. 그때 셀리거는 책상에 앉아 있는 페기를 흘끗 보았지만 인사는 나누지 않았고, 정식으로 만나 보았을 때는 그녀의 "새까만 머리와 붉은 립스틱 그리고 캐주얼한 옷과 샌들"에 콜더 귀걸이를 한 모습에 깊은 인상을 받았다.

셀리거는 고등학교 1학년을 마치고 중퇴했으며 정식 미술 교육을 받은 바는 없었다. 그러나 아메데 오장팡*의 『현대 회화의 초석들Foundations of Modern Painting』(1931)과 허버트 리드의 『초현실주의Surrealism』(1936)를 감명 깊게 읽고 유기적 회화와 초현실주의의 환상적인 세계에 몰두하고 있었다. 그가 자기를 알아보는 데 감동한 지미 에른스트는 이 젊은 화가에게 자기 애인인 엘리너 러스트Eleanor Lust가 1943년에 개장한 '놀리스트 갤러리'의 벽에 그

* 1886~1966, 프랑스 화가이자 미술 이론가. '순수주의'라고 알려진 20세기 미술 운동의 창시자로 1930년대에서 1950년대까지 런던과 뉴욕에서 활동했다.

림 그리는 작업에 동참하겠느냐고 물었다. 이 공동 작업을 계기로 셸리거는 그 갤러리에서 실시한 단체전에 포함되었다. 에른스트는 또 셸리거에게 금세기 예술 갤러리의 1944년 봄 살롱전에 출품해 보라고 권했다. 하워드 퍼첼은 셸리거의 작품을 거절했지만, 그에게 많은 용기를 불어넣어 주었다. 1945년 여름 퍼첼은 죽기 직전에 셸리거에게 페기가 그의 작품 「대뇌의 경치Cerebral Landscape」(1945)를 매입했다고 알려 주었다. 페기는 8월에 셸리거에게 편지를 보내 가을에 개인전을 열자고 제의했다. 그때 샘 쿠츠의 갤러리가 셸리거의 그림을 보관하고 있었으므로 페기는 그것들을 자기 것으로 만들려고 마음먹었다. 그녀는 셸리거를 자기의 오픈카에 주워 담다시피 하고 머리카락을 휘날리며 도시를 가로질러 그림들을 가지러 갔다. 셸리거는 "뉴욕 사람들의 거의 반을 치어 죽일 뻔했다"고 기억하고 있다. 단 열아홉 살로 금세기 예술 갤러리에 그림을 전시하게 된 셸리거는, 지금도 그녀가 자기 휘하 예술가들에게 보여 준 성의와 열렬한 옹호를 기억하고 있다. 그녀는 자주 셸리거를 "전쟁 중에 얻은 아이"라고 말했다. 셸리거는 이렇게 회상한다. "페기에게는 의심할 여지가 없었다. 일단 그녀 휘하의 예술가가 되면 그녀는 언제나 함께해 주었다. 그녀는 대단했고, 절대 스스럼이 없었으며, 서투르기는 했어도 일을 이루어 냈다. 예술가든, 비평가든, 미술사가든, 명사든 누구나 그녀의 갤러리에 들렀다. 그곳에 전시가 되면 알아 둘 가치가 있는 사람들은 다 알게 되었고, 미술계에 있는 중요한 사람들은 누구나 작품을 봐 주었다."

다른 일들도 잘되어 갔다. 셸리거는 5번가로 가는 버스를 타려고 주택가 정류장에서 기다리고 있던 중 사람들 속에서 장폴 사르트르Jean-Paul Sartre를 알아보았다. 그는 놀랍게도 샐러리맨 같은 모습이었다. 셸리거는 자기소개를 했고 두 사람은 함께 버스 위층에 타서 파이프 담배를 피우며 갔다. 사르트르는 그의 이름을 메모하고 작품을 보러 한번 가겠다고 했다. 이튿날 페기가 전화를 걸어 사르트르가 갤러리에 다녀갔노라고 알려 주었다.

셸리거는 1940년대 이상주의적 예술가들의 모습이 어떠했는지 힘주어 말한다. "그때는 돈을 많이 벌 수가 없었어요. 그래서 예술가들 사이에는 관용과 동지애가 있었지요. 경제적인 어려움이 있긴 했지만 그래도 예술가들은 서로 도왔으므로 요즘처럼 경쟁이 심하지 않았어요." 폴록에 대해서는 한 번도 그가 술 취한 것을 본 일이 없다고 강조했고, 그가 매우 드물게 유머 감각을 발휘한 에피소드 하나를 들려준다. 셸리거가 폴록과 함께 엘리베이터를 탔는데 밖에 있던 한 친구가 "조심하게, 찰스. 너무 잭슨 가까이 서 있지 말게. 그에게 영향을 받을 걸세"라고 말했다. 엘리베이터 문이 닫히자 폴록이 말했다. "아니야, 내가 영향을 받지."

셸리거는 또 금세기 예술 갤러리가 가지고 있던 구심적 역할을 강조한다. "그곳 말고는 미술계에서 여하한 중요 인사들을 다 만날 수 있는 장소가 없었다." 페기가 그랑드 담* 노릇을 한 것은 아니다. 그녀의 말솜씨는 정말로 간단하고 명료했다. 그러나 그녀

* 제1인자 여성

가 보여 준 "한눈파는 듯한" 표정은 사실 그녀가 수줍어했다는 표시였다. 이런 표정에도 불구하고 그녀는 "총명하고 주의 깊은 사람이었다. 매사를 결코 그냥 지나칠 수가 없었다." 그러나 셀리거는 페기에게서 어떤 외로움을 감지했다. "그녀는 사람들이 생각하던 것보다 훨씬 더 외롭고 슬픈 듯했다." 그래도 여전히 그녀와 그녀의 갤러리는 1940년대 뉴욕의 원동력이었다. "페기는 훌륭한 생각의 소유자였다. 진정 아무런 계산도 없었다. 그녀는 자신을 있는 그대로 보여 주었다. 그녀는 모든 것에 독자적이었고, 변덕스럽기도 하고 유난 떨기도 했지만 그래도 사려 깊고 매사가 되어 가는 이치를 잘 아는 사람이었다." 그리고 셀리거는 이런 말을 보탠다. "참으로 멋있고, 신나는 때였다……. 정말로 아방가르드요 진짜배기였다."

셀리거의 개인전은 10월 30일부터 11월 17일까지 이어졌다. 개막일에 뒤샹, 폴록, 로스코, 배지오테스, 타마요 그리고 제임스 존슨 스위니가 왔었다고 셀리거는 기억한다(스위니는 이 전시회에서 그가 1944년에 그린 「키스The Kiss」를 구입했다). 다른 손님들로는 로런스 베일(너무 닮아서 가끔 막스 에른스트로 혼동됐다), 주나 반스(항상 입에 담배를 물고 남장을 하고 있었다), 갤러리의 디자이너 프레더릭 키슬러(조그마하지만 이상은 크고 생기가 넘치는 사람으로 나중에 셀리거와 평생 친구가 되었다)가 있었다. 언제나 당당한 모습의 브르통은 점잖고 침착하게 초록색 잉크가 든 펜을 꺼내 유럽의 갤러리 이름을 적어 주면서 셀리거에게 그리로 작품 사진을 보내 보라고 했다. 셀리거는 고등학교 시절의 미술 선생님을 개막식에

초대하여 몬드리안에게 소개하며 자랑스러워했다.

논평은 다양했지만 — 에드워드 올던 주얼은 그의 형상을 "별스럽다"고 하고 색채가 "칙칙하다"고 했다 — 페기는 셀리거의 장래를 위해 확고하게 움직였다. 그녀는 1946년 12월 단체전을 계획하면서 그에게 출품을 요청했으며, MoMA에서는 그의 작품 「자연사: 바위 내부의 모양Natural History: Form Within Rock」(1946)을 매입했다.

그 시즌 네 번째 전시회는 비교적 알려지지 않았고 미술계에서 별로 성공하지 못하고 있는 작가들을 위한 것이었다. 그렇지만 페기는 재닛 소벨Janet Sobel(1946년 1월 2~19일)과 데이비드 헤어(1월 22일~2월 9일)를 전시하면서 클리퍼드 스틸(2월 12일~3월 2일) 및 로버트 드 니로Robert De Niro•(4월 23일~5월 11일)의 개인전도 함께 마련해 주었다. 3월 9일부터 30일까지는 자기 딸의 작품을 피터 부사의 작품과 함께 전시했다.

페기는 또 한 번 폴록 전시회를 열고(4월 2~20일) 1944년 보여 주었던 「토템 1」과 「토템 2」, 「나이트 댄서」, 「여덟 속의 일곱」, 「둘」을 전시했다. 폴록과 크레이스너가 시골로 이사한 후 완성한 작품으로는 「할례Circumcision」와 「리틀 킹The Little King」이 포함되어 있었다. 클레먼트 그린버그는 이 전시회를 "과도기"라고 규정함으로써 그의 선견지명을 보여 주었다. 폴록은 대형 캔버스에 추상적 형태로 물감을 부어 그림을 그리는 — 그를 유명하게 만

• 영화배우 로버트 드 니로의 아버지

든 — 작업을 하고 있었으나, 캔버스 전체를 행위의 장場으로 채우는 이 방식은 아직 완전한 추상에 이르지는 않고 있었다. 이 전시회는 화단으로부터 비공식적 인증을 받았다. 『아트 뉴스』의 논평은 "잭슨 폴록은 가장 영향력 있는 젊은 추상 화가의 한 사람이다. 그리고 이번 전시를 통해 그는 입지를 더욱 강화했다"고 했다. 그린버그는 그의 최근작 중에는 지난해에 보여 준 「토템」같이 힘있는 대형 작품이 들어 있지 않다고 실망을 표시하고, 그렇지만 이번 전시회로서 그가 "마흔 살 미만의 이젤 화가 중 가장 중요한 인물"임이 확인되었다고 결론지었다.

이 모든 활동과 날카로운 비평적 관심은 미술사에서 하나의 전환점을 예시해 주고 있었으니, 소위 뉴욕 화파라고 하는 조류가 부상하기 시작했다. 전쟁 중에 이민 온 화가들이 아이디어와 에너지를 주입한 결과 나타난 융합은 미국 화단에 활력을 불어넣어 주었다. 그러나 그린버그와 로젠버그 같은 비평가들이 미국의 청년 미술가들에 대해 강한 관심을 가지고 앞장서고, 또 신문·잡지가 미술을 전쟁 전과는 다른 방식으로 다루면서 현대 미국의 미술은 나름대로 독특한 그 무엇이라는 의식이 화단에 싹트기 시작했다. 그러나 그 화가들의 명예는 마치 파도 거품처럼 혼란스러운 축복이었다. 도어 애슈턴Dore Ashton은 『뉴욕 화파: 문화적 결산 The New York School: A Cultural Reckoning』이라는 논문에서 "때맞추어 나타난 미술 전문가들의 지원, 그리고 그들의 주도권에 의존해야만 하는 현상은 보헤미안 예술가들의 자존심에는 하나의 타격이었으며 남모를 환희와 동시에 남모를 절망의 근원이었다"고 갈파했

다. 여기에서 힘을 얻어 승승장구하던 잭슨 폴록의 상승 곡선은, 그의 급작스러운 종말과 함께 잘 알려져 있다. 그러나 1940년대 중반 뉴욕에서 그는 아직 앞에 보이는 정상만 바라볼 뿐이었다. 페기 구겐하임의 금세기 예술 갤러리는 이런 현상의 발생에서 중요한 한 부분이자, 동시에 그 동기였다.

1945~1946년은 페기가 회고록을 편집하고 발행하느라고 분주했던 기간이었다. 회고록에는 임시로 '다섯 남편과 그 밖의 남자들'이라고 제목을 달았다. 겉으로 보기에 이 제목은 페기가 그녀의 일생을 거쳐 간 남자들, 특히 다섯 '남편'인 로런스 베일, 존 홈스, 더글러스 가먼, 사뮈엘 베케트, 막스 에른스트를 통해 자기 인생을 엮어 왔다고 생각하는 것 같은 인상을 준다. 그녀는 미술계에서 독자적인 방식으로 하나의 세력을 수립해 왔음에도 불구하고 여전히 남자와의 관계를 통해 자신을 정의하는 것처럼 보였다. 그러나 사실 이 제목은, 그녀의 일생을 설명하는 순서로서 임시로 정한 것이라 하더라도 그녀의 비꼬는 유머를 잘 보여 준다. 그녀는 대중이 여자의 일생을 그녀가 무엇을 성취하였는가보다는 그녀가 함께 살아온 남자들을 통해 파악한다고 생각했는지도 모른다. 이렇게 볼 때 그 임시 제목은 페기의 취향에 맞는 일종의 아이러니인 셈이었다.

편집 과정은 매우 힘들고 지루했다. 주나 반스는 그 책을 거의 다 읽었지만, 페기 말에 따르면 "로런스와는 달리 스타일을 개선해 주려는 의도로 읽어 준 것이 아니었다." 주나 반스의 친구이면

서 편집인이자 비서인 행크 오닐Hank O'Neal의 말에 의하면 "주나는 자기가 초기 회고록 원고에서 마르셀 뒤샹을 언급한 불쾌한 부분을 삭제하라고 구겐하임에게 요구했다며 자랑했다. 원본대로 그냥 남아 있었으면 당시 뒤샹을 도와주던 메리 레이놀즈가 그를 내다 버렸을 것이며 그러면 뒤샹은 굶어 죽었을 것이다"라고 했다. 주나는 원고에 "중요하지도 않은 것들이 너무 왜곡되어 들어가 있다"고 불평했다.

물론 주나 자신도 이야기의 일부가 되었고, 페기는 자기가 돈을 대 주는 여자들에 대하여 늘 양면적인 생각을 가지고 있었으므로 친구들과 관련해서 더러 야비한 이야기를 삽입하는 장난을 쳤다. 1945년 1월 24일에 페기는 에밀리 콜먼에게 보내는 편지에서, 자기 회고록에 1938년 여름 주나가 친구인 수집가 에드워드 제임스가 탕기의 작품을 사도록 그를 런던 갤러리로 보내 달라는 부탁을 거절했던 이야기가 들어갈 것이라고 적었다. 그 에피소드는 나중에 삭제되었지만, 주나와 페기의 속옷에 얽힌 이야기는 포함되었다.

다이얼 프레스 출판사의 변호사는 일찍이 페기에게 사람들의 실명을 쓰면 명예 훼손 소송에 말려들 위험이 있다고 알려 주었다. 화가 난 페기는 인권 변호사인 모리스 에른스트Morris Ernst(막스와는 아무 관계가 없다)를 찾아갔다. 그는 『율리시스』를 미국에서 출판하는 데 중요한 역할을 한 사람이었는데, 당연하게도 이 경우에서 그녀의 법적 대리인이 되기를 거절했다. 그래서 페기는 일부러 인물들의 실명을 알아내기 쉽게 만든 가명을 썼다. 로런

스는 "플로렌즈 데일", 클로틸드 베일은 "오딜 데일", 케이 보일은 "레이 소일", 가면은 "셔먼", 롤런드 펜로즈는 "도널드 렌클로즈"로 했다. 또 많은 사람들을 그냥 실명으로 나타내기도 했다. 이유는 알 수 없지만 페긴은 "데어드레이"로 하면서도 신드바드의 이름은 그대로 썼다. 베케트는 "오블로모프"가 되었는데 존 홈스, 이브 탕기, 막스 에른스트는 실명을 유지했다.

막스 에른스트를 다룬 부분이 페기와 지미 에른스트 사이에 문제가 되었다. 페기는 두 번째 결혼을 다룬 부분의 초안을 지미에게 보여 주었다. 지미는 막스에 대한 묘사와 막스가 도로시아 태닝("아나샤 티닝")에게로 떠나간 이야기에 대하여 맹렬히 반대했다. 그에 대해 페기의 대꾸는 "좋아, 네 생각이 그래도 난 상관없어. 나는 거기에 쓴 것에서 점 하나라도 고치지 않을 거야. 네 아버지는 내가 더 공개하지 않은 것을 다행으로 생각해야 한다"는 것이었다. 지미는 그 후 오랫동안 갤러리 일에서 손을 뗐고, 페기의 원고가 "천박함을 면치 못했다"고 여기면서 그것이 "스캔들을 좋아하는 출판사를 위해 인위적으로 조작되었으므로, 아버지를 파멸하려는 의도 못지않게 그녀도 상처를 받을 것이다"라고 생각했다. "페기와 나는 그 후로 오랫동안 서로를 보지 않았다." 하지만 완성되어 나온 책은 에른스트에 대해 그렇게 "악의적"이지 않다. 사실 페기는 그 관계에서 자기의 잘못을 부각하면서 막스를 상당히 고상하게 다루었다. 페기가 왜 자기 회고록을 지미에게 보여 주었으면서도 그의 충고를 무시했는지는 분명치 않다.

원고를 본 또 다른 사람은 리 크레이스너와 메리 매카시이다.

매카시는 비교적 늦게 사귄 친구인데, 이후 페기에게 원고 사본을 자기 강아지가 먹어 버렸다고 말했다. 드와이트 리플리Dwight Ripley도 원고를 읽었다. 영국계 미국인 수집가인 그는 식물학자 루퍼트 반비Rupert Barneby와 함께 뉴욕주 더치스카운티에 살고 있었는데 페기에게 결혼하자고 프러포즈한 적이 있었다(물론 이 사실은 '아테네인'들과 예술가들 서클에서는 대단한 웃음거리였다). 페기는 타이피스트에게 원고를 다시 보낼 때면 더러 새 내용을 집어넣기도 하고 어떤 내용은 빼기도 했다. "나는 사실 이 책이 마음에 들어요. 잘못된 점도 있지만 난 이 책을 좋아합니다"라고 페기는 에밀리에게 전했다.

이후 최종 결정된 책 제목은 『금세기를 벗어나며』였다. 그러나 1946년 3월 출간일이 다가올 무렵 페기는 딴생각을 하기 시작했다. 옛 친구 허버트 리드가 방문할 예정이었는데, 마침 4월의 폴록 전시회와 맞아떨어져 그녀는 기뻤지만 한편 책에 대한 그의 반응이 어떨지 걱정스러웠다. "이 책 때문에 그가 미국을 부당히 싫어하게 되지는 않을 것"이라고 여기면서도 "그에게 이 책을 보여 줄 용기가 날지"는 의문스러웠다.

페기는 아무것도 부끄러워하지 않았다. 책은 그녀의 선조들에 대해서(가족들이 불쾌해한다는 말을 듣고 페기는 "구겐하임 가문에 대해서는 나쁘게 쓴 것이 아무것도 없고 단지 셀리그먼 가문에 대해서는 약간 그런 것이 있다"고 했다) 그리고 그때까지도 삭막했다고 생각하던 어린 시절에 대하여 세 개의 장章을 할애했다. 이 세 장에서 그녀는 자기가 부유한 독일계 유대인 선조들의 부르주아적 전통

에 따라 얼마나 철저히 기초를 다졌는지, 그리고 그런 세계로부터 벗어나기 위해 얼마나 치열하게 투쟁했는지를 보여 주었다. 이어지는 장에서는 로런스와의 결혼, 존 홈스나 더글러스 가먼과의 관계를 다루었다. 그다음엔 구겐하임 죈의 창설과 거기에서 개최했던 전시회들을 자세히 설명하고 현대 미술의 선구적 시절에 미술계의 모습이 어떠했는가를 선명하게 보여 주었다. 금세기 예술 갤러리의 설립과 미국 청년 미술가들의 부상에 대하여도 그만큼의 진실을 담고 있다.

그녀의 수많은 남자들에 대해서도 자세한 이야기들이 적혀 있지만, 그녀가 보여 준 그들의 진면목은 참으로 가치 있는 것들이다. 예를 들어 베케트에 대한 종래의 평가들이 놓치고 있는 그의 복잡한 성적 취향에 대해, 몇몇 전기들이 설명하고 있는 것보다 훨씬 실속 있는 기록을 얻을 수 있다. 그녀는 뒤샹과의 정사에 대해서 언급하긴 했지만 이는 그냥 지나치는 것으로 하고(아마도 주나의 제의에 따라), 그가 자기의 취향을 살리는 데 세심했던 역사적 내력과 국제적 예술계에 그의 존재가 미친 영향을 훨씬 더 자세히 전해 주고 있다(뒤샹 스스로는 그런 평가와는 거리가 멀다고 고백했지만). 브르통은 그 자신도 의심하지 않을 만한 모습으로 상당 부분에 언급되며, 준엄하고 순수하며 좋은 의미의 초현실주의 감독으로 묘사되어 있다. 페기는 명성을 얻기 직전인 예술가들의 후원자, 친구, 때로는 애인으로 묘사되었다. 그녀의 책은 매우 값진 현대 미술의 기록이며 20세기 미국 현대 미술의 부상을 보여 주는 작품이다.

폴록이 노랗고 까만 덮개를 제작하고 에른스트가 앞표지를 디자인한 이 책은 하루아침에 센세이션이 되었다. 『아트 다이제스트』의 평에 따르면 57번가 사람은 누구나 한 권씩 가지고 있다고 했다. 페기가 살짝 바꾸어 놓은 이름의 실제 주인공들이 누구인지 알아맞히는 게임은 이 책을 더욱 재미있게 해 주었다. 그러나 비판적인 평들은 그야말로 경멸에 가까웠다. 『타임』은 신이 나서 "스타일로 말한다면 그녀의 책은 사랑 노래의 하모니카 연주같이 평범하고 무미건조하다"고 성토했다. 일요판 『뉴욕 타임스』에 평을 쓴 B. V. 와인바움B. V. Winebaum은 "품위와 위트의 빈곤을 감추기 위해 그녀는 온통 이탤릭체와 괄호를 사용했다"고 불만을 늘어놓았다. 『네이션』의 엘리자베스 하드윅Elizabeth Hardwick은 "제한된 어휘와 초보적 문체"라고 평하면서 그 책은 "자기도 모르는 사이에 초등학생 수준의 독자를 우습게 흉내 낸 것"이라고 했다. 미술 평론가 캐서린 쿠Katherine Kuh는 "페기가 잘만 썼다면 사실 고백록 작가로는 문제가 없겠지만, 이 책에서의 페기는 천부적 문인은 아니다"라고 했다.

비평가들의 진정한 논점은 사실 그녀의 도덕성이었던 것 같다. 페기는 천박성(그녀의 정사들에 대한 기록에서)과 퇴폐성(그것들을 우선시했다는 점에서)으로 비난을 받았다. 캐서린 쿠는 계속해서 페기는 "데카당적 생활을 되풀이하지 않고는 못 배기는 자신의 인생과 현대 미술을 뒤섞어 놓았기 때문에 현대 미술의 대의에는 아무런 보탬도 되지 못했다"고 했다. 『월드 텔레그램』에 기고한 해리 핸슨Harry Hansen은 그녀의 도덕성(혹은 도덕성의 빈곤)뿐 아니

라 그것을 스스럼없이 받아들이면서 공개하는 악취미를 비난했다. 그는 "도덕적 책임감의 완전한 결핍"을 매도하면서 "나는 이런 종류의 글을 읽으면 읽을수록 더욱더 사회적·인위적 제재의 필요성을 이해하게 된다"고 했다. 건축가 에로 사리넨Eero Saarinen의 부인인 알린 사리넨Aline Saarinen은 이런 논의들을 관행과 취향의 관점에서 요약해서 버나드 베렌슨에게 보냈다. "나는 말로 하기 어려운 그녀의 책을 읽었고 깊은 충격을 받았습니다. 나는 그녀가 아무하고나 동침을 했다는 사실에 충격을 받은 것이 아니고 (결혼 전에는 나도 성적으로 문란한 생활을 했어요) 그런 얘기를 말로 하고 또 기록한 것에 정말 쇼크를 받았어요"라고 했다. 다른 말로 하면 그 책은 너무나도 위선적이지 않았다는 것이다.

다시 말해 비판은 세 가지 면으로 나타났다. 페기의 건조한 문체, 사람들이 난잡하고 비도덕적이라고 본 행동, 그리고 자신의 정사를 적나라하게 기록했다는 솔직함이 그것이었다. 문체는 잠시 제쳐두고, 나머지 두 분야에 대해서는 생각해 볼 필요가 있다. 도덕성 문제에 대한 공격들은 혼란스럽다. 페기가 한 행동은 사람들, 특히 예술계의 사람들에게는 잘 알려져 있었으며 그녀의 책을 읽은 많은 독자들에게도 비정상적인 것은 아니었다. 그녀의 독자가 미국의 중산층은 아니었다. 아마도 그녀의 독자는 상당히 인텔리적인 사람들이었고 성인들이 혼외정사를 할 수 있음을 알고 있었을 것이다. 여기에는 물론 낡아빠진 이중 잣대가 도사리고 있었다. 여자들은, 심지어 성인 비혼녀들까지도 1940년대에는 성적으로 정숙해야 했고 그렇지 못하면 감추거나 침묵해야 했다.

그러나 페기는 『금세기를 벗어나며』에서 보여 준 것처럼 대놓고 나팔을 불어 댄 것이다.

페기가 "천박"하다는 주장을 보자. 그녀가 성행위를 즐겼다는 사실, 또한 원하기만 하면 누구하고든 동침하는 자유를 즐겼다고 인정한 사실에 그녀의 천박성이 있다고 한다. 그것은 많은 독자들에게 상스럽고 용서하기 어려운 일이었다. 이런 비판은 다른 종류의 좀 더 미묘한 생각을 하게 한다. 저자는 슬프고 고통스러운 상처를 받은 외로운 여인임에 분명하다. 캐서린 쿠는 결론적으로 말하기를 "그녀는 정상적인 감정을 유지하기에는 너무도 힘든, 너무도 상처받은 여인의 인상을 우리에게 남겨 준다"고 평했다. 너무도 슬퍼하고 고통을 받은 나머지 페기의 인생 자체가 비정상적이 되었다는 말이다.

요즈음에는 물론 그런 비난이 당연한 것은 아니다. 페기는 자신이 독립되어 있고 경제적으로 자급할 수 있는 여자라고 여겼으며, 그녀의 자유로운 성행위는 이런 상황에서 생기는 것이라고 믿었다. 『금세기를 벗어나며』는 그녀가 부르주아적 성장 과정을 초월하였음을 자랑스러워하는 이야기다. 로런스와의 결혼 생활과 그들의 어처구니없는 기행奇行, 존 홈스와의 애정 행각, 마음 맞는 친구들과 "가족" 대용의 모임을 만든 것, 더글러스 가먼과의 관계 그리고 마침내 한 남자의 "부인 노릇"을 거절해 버린 데 대해 길게 서술한 것은 그녀가 자기의 인생을 그 무엇도 터부시하지 않는 보헤미안적인 존재로 전향할 수 있었음을 자부하는 증거가 된다. 그와 마찬가지로 막스 에른스트와의 결혼 전, 결혼

중, 이혼 후에 관계한 남성들에 대한 그녀의 고백은 전통적인 도덕성으로부터의 해방을 구가하고 있다. 이 책은 그녀가 추구하는 것이 예술가들 사이에서 살고 그들을 지원하고 그들의 뮤즈로 행동하는 삶이었음을 분명히 하고 있으며, 예술가 애인들의 이름을 거명한 것은 이와 같이 그녀가 추구해 온 삶이 성공했음을 공개하는 그녀 나름의 방법이었다.

페기의 문체에 대한 불평은 어쩌면 그녀의 행동이나 솔직함에 대한 본능적인 반응일 수 있다. 예를 들어 사리넨의 분노나, 쿠가 페기를 "천부적인 문인"은 아니라고 폄하했던 것 말이다. 페기의 솔직함에 대해 가장 따뜻한 반응을 보여 준 비평가들은 사실이지 인습에 가장 덜 구속돼 있는 사람들이었다. 재닛 플래너 같은 레즈비언 작가는 페기가 "인생을 거리를 두고서 돌아보는 태도"를 칭찬하며, "나는 그녀가 솔직히 이야기하고 있다고 느꼈다. 이것은 듣는 사람 입장에서는 지극히 드문 일이다"라고 평했다.

『금세기를 벗어나며』에는 참으로 독특한 문학적 스타일이 있다. 유치하다기보다는 즉흥적이고, 가끔은 재미있기도 하다. 페기는 자기가 위트 있는 이야기를 하고 있음을 의식했고 일상생활에서도 초현실적인 요소를 눈에 띄게 좋아했다. 초현실주의자들이 쇼킹한 것을 좋아하듯이 그녀 역시 그랬다. 막스와 결혼한 이유가 "적국의 이방인과 죄스러운 삶을 산다는 생각이 싫었기 때문"이라고 고백한 대목을 보면, 그녀가 죄스러운 삶에 대한 개념이나 막스가 적국의 이방인으로 판결받을 것이라는 생각을 얼마나 어리석게 여겼는지 알 수 있다. 최고의 스타일리스트인 고어

비달Gore Vidal은 언젠가 "내가 페기에게서 좋아하는 점은 그녀의 글이다. 그녀는 거의 거트루드 스타인*만큼 훌륭하고 칭찬할 만하다. 그리고 훨씬 재미있다"고 말한 일이 있다(비달은 나중에 페기를 깊이 통찰한 후 그녀는 "데이지 밀러Daisy Miller와 같다. 어쩌면 더 배짱도 있고"라고 했다).

그러나 페기의 위트는 고전적인 것이 아니었다. 그녀의 글은 정확하지 않으면 빗나가는 스타일이었고 더러는 그녀의 의도와 달리 실소를 자아내기도 했다. 가끔 타이밍이 맞지 않거나 결정적인 것을 놓치기도 했다. 그녀는 자신이 우스운 존재가 되는 것에 개의치 않았고, 자신의 재치를 절제하지도 않았다. 그녀는 어쩔 줄 모르게 될 때면 이상한 소리를 중얼거려서 우습게 되거나 아니면 재치 있게 보일 수 있는 능력이 있었다. 한번은 『타임』 기자가 그녀를 궁지에 몰아넣으려고 『금세기를 벗어나며』에 대한 질문을 던졌을 때 페기는 이를 피하려고 "작가가 되는 것은 여자가 되는 것보다 더 재미있어요" 하고 말했다. 기자는 그런 말이 어이없고 기사감도 되지 않는다고 생각해서 더 이상 언급하지 않았다.

페기 구겐하임은 절대 어리석은 여자가 아니었다. 그녀의 말은 항상 난센스로 보이는 것에서 센스를 찾아야 한다. 그녀가 만약 한 여자로서 하이힐과 스타킹을 신고 화장을 하고 밖으로 나가

• 1874~1946, 미국에서 태어나 프랑스에서 죽은 미국인 아방가르드 소설가. 그녀의 남매들은 초기 입체파 화가의 작품을 수집했으며 문학에서도 입체파적인 시도를 했다.

사람들을 만나서 그림을 팔거나 그림을 살 만한 사람들과 관계를 맺는 일보다 글쓰기를 더 좋아했다면, 아침에 일어나자마자 원고에 파묻혀 옷도 제대로 갖추어 입지 않고 남들이 일부러 찾지 않으면 인간관계도 없이 사는 것을 더 좋다고 생각했다면 어찌 되었을까? 그녀의 삶은 자신의 만족을 위한 것이었을까? 아니면 남자들을 기쁘게 해 주기 위한 것이었을까? 한 남자의 부인이나 애인으로 사는 것에 반대하고 인습으로부터 해방되는 것을 즐기기 위함이었을까? 그렇다고 하면, 그 결과는 무엇인가?

16
전설이 되다

『금세기를 벗어나며』 이후의 페기 구겐하임은 회고록이 발간되기 전과는 완연히 다른 사람이었다. 적어도 대중의 마음속에서는 그랬고 더욱이 그녀를 잘 안다고 생각하는 사람들의 마음속에서도 그랬다. 그 책이 나오기 전에 사람들이 본 그녀는 기껏해야 현대 미술에 관심이 있는 부유한 상속녀였다. 더러는 독일 초현실주의 작가 막스 에른스트의 부인으로 알고 있기도 했다. 뉴욕 사람들과 미술 애호가들은 그녀가 잭슨 폴록을 비롯한 몇몇 미국 예술가들을 지원해 주었다고 알고 있었다. 그녀가 좀 괴상한 사람이라는 소문도 돌고 있었다.

그러나 이 책의 출간은 하나의 전설을 만들어 냈다. '엄청난 재산이 있음에도 불구하고 예술가들 속에서 보헤미안 같은 삶을 사는, 죄악에 가깝도록 문란한 여인'이라는 전설이 탄생한 것이다

(책 속에 묘사된 '가난한 구겐하임'과 '부유한 구겐하임'의 구별은 구겐하임이라는 이름에서 오직 거대한 부만을 보는 사람들에게는 의미가 없었다. 그녀는 여전히 다른 사람들보다 부자였을 뿐이다). 갤러리를 운영하는 동안 그 책을 출판한 것은 그녀의 판단 실수였을지 모른다. 잘 알지 못하는 사람들로 하여금 그녀를 미친 사람으로 치부해 버리거나 미술사에 끼친 그녀의 공로를 폄하하게 하는 결과를 가져올 수 있었기 때문이다. 클레먼트 그린버그가 페기라는 인간과 그녀의 공로를 옹호한 것이 미술계에서는 그녀를 구해 주었을지 몰라도, 그런 것을 모르는 사람들(책을 읽었거나 그 내용을 들은 사람들)은 그녀를 바보라고 생각했을 것이다. 물론 요즘처럼 모든 것을 고백하는 회고록이 흔한 시대, 특히 회고록이 젊은 여성들의 선호 장르가 되고 있는 시대라면 페기의 회고록은 그리 대단한 것이 아니었을 것이다. 그러나 그녀가 살던 시대에는 그야말로 '주사위가 던져진' 것이었으며 그녀는 이제 나이가 들었으므로 더욱더 까무러치게 어리석은 사람으로 보이기가 십상이었다.

한편 페기의 회고록은 그녀가 자신의 인간적 실수를 솔직히 시인한 까닭으로 주목을 끌기도 했다. 그녀는 막스 때문에 자신을 속였음을 인정하고, 케네스 맥퍼슨(그녀가 연립주택에 혼자 남겨 두고 떠난) 때문에 자신을 속인 것을 인정하고 있다. 그녀는 자신의 취약점을 공개했으며, 그 시대에는 어쨌든 그런 짓은 해서는 안 되는 것이었다. 그녀는 로런스의 손아귀에서 바보 취급당한 실상을 자세히 보여 주며 자신의 자학증을 끊임없이 강조하고 있다. 나아가 그녀는 일생을 통해 상당히 목적의식이 있는 여성 사업가

의 면모를 보여 주었는데도, 『금세기를 벗어나며』에서는 그냥 자기가 하는 일이 어떤 것인지도 모르면서 그림을 모으고 아트 갤러리를 운영하는 데 뛰어든 돈 많은 여자로 나타났다. 실제로는 전혀 그렇지 않았는데도 말이다. 한마디로 그녀는 자기 발등을 찍은 것이다.

페기는 정말로 미국으로 돌아오고 싶어 하지 않았다. 그녀는 1946년에 허버트 리드에게 보낸 편지에서 말한 것처럼 "서부 지방의 그 우람한 경치 말고는" 미국을 좋아하지 않았다. 3월 말에 찾아올 계획을 하고 있던 리드에게 그녀는 전했다. "어디로부터 도망을 쳐야 할지 모르겠습니다. 5년이 지난 지금 모든 것에서 도망쳐야 한다고 말해야 할 것 같아요." 그녀는 미국에는 아무것도 즐거운 일이 없다고 적었고 "그런 생활을 견디는 방법은 오직 하루 종일 부지런히 일하고 저녁 6시가 지나서부터 술을 퍼마시는 것뿐입니다"라고도 했다. 당장 유럽으로 돌아가기가 두려운 것은 자신이 "미국 생활이 주는 물질적 측면에 물들어 버렸기" 때문이라고 했다. 그것이 미국 생활이 해 줄 수 있는 전부였다. 페긴과 엘리옹은 4월에 프랑스로 갈 예정이었고, 이미 진 코널리와 결혼한 로런스도 6월이면 돌아갈 것이었으며, 프랑스에서 통역병으로 근무하던 신드바드는 5월에 제대하여 그냥 프랑스에 남아 있었다. 페기는 여름에 한두 달 정도 유럽에 가서 분위기를 보기로 했다. 떠나기 전에 이스트 30번가에 있는 루이즈 니벨슨*의 브라운스톤 저택 꼭대기 두 층을 빌려서 뉴욕으로 돌아오면 살 곳으

1946년경 재클린 벤타두어와 남편 신드바드, 장 엘리옹과
부인 페긴(개인 소장품)

로 준비했다(페기는 1943년 1월에 있었던 '31인의 여성 화가전'을 위해 작품을 선정하면서 이 조각가를 알게 되었다).

그녀는 6월 둘째 주에 파리로 날아갔고 뤼테티아 호텔에 머물면서 페긴과 신드바드와 함께 시간을 보냈다. 페긴은 첫아이를 임신하고 있었으며, 신드바드는 페긴의 어릴 적 친구 재클린 벤타두어와 결혼했다(재클린은 전쟁 중 자유 프랑스군에 봉사하기 위해 프랑스에 와 있었다). 재클린 역시 임신 중이었다. 페기는 할머니가 된다는 기대에 대해선 전혀 언급하지 않았다. 그녀가 기르던 라사 압소 종 애완견 한 쌍, 에밀리와 화이트 엔젤을 자기 "손주들"이라고 부른 것도 이때부터다.

페기는 1942년 여름 막스 에른스트와 함께 웰플리트에 잠시 체류하는 동안 『파티잔 리뷰』의 작가이며 연극 평론가인 메리 매카시를 본 일이 있었다. 이때 그녀는 에드먼드 윌슨Edmund Wilson **과 결혼해서 살고 있었다. 페기는 전쟁 중 뉴욕에서 그녀와 친구가 되었는데, 이때 레즈비언 커플인 시빌 베드퍼드Sybille Bedford와 에스터 머피Esther Murphy도 알게 되었다. 이들은 전쟁이 끝난 후 유럽으로 돌아와 살면서 페기와 자주 길에서 마주쳤다. 매카시는 1942년에 첫 작품 『그녀가 어울리는 사람들 The Company She Keeps』이라는 소설을 내어 좋은 평을 받고 있었다. 한 젊은 뉴욕 여성의 인생과 여섯 남자와의 연애를 연작 형식으로 엮은 책인데, 위트가

* 1899/1900~1988, 우크라이나 태생의 미국인 여성 조각가. 대형의 단색조 조각으로 알려졌으며 다양한 소재를 활용했다. 20세기 후반에 들어 명성을 얻었다.
** 1895~1972, 20세기 전반 지도적인 위치에 있던 미국인 문필가이자 비평가

있고 1930년대의 사회적 관습을 아주 정확히 묘사하고 있었다. 매카시는 1912년생이니 페기보다 열네 살이 어렸는데, 거무스름한 피부의 미인으로 똑똑하고 자유분방하여 애인을 마음대로 선택하고 결혼도 자주 한 여자였다. 그녀는 그때 곧 윌슨을 버리고 보든 브로드워터Bowden Broadwater라는 젊은 멋쟁이 바람둥이에게 갈 작정이었다. 보든은 가끔씩 편집 일을 했는데 최소한 그때까지는 그녀와 박자가 잘 맞고 재치도 있는 사람이었다.

1940년대에 갤러리를 운영하던 존 마이어스는 1946년에 매주 금요일 저녁 아나키스트 작가 폴 굿맨Paul Goodman이나 미술 평론가 해럴드 로젠버그 같은 지성인들과 함께 각자 집필 중인 책을 낭독하는 모임을 시작했다. 1947년 봄에 있었던 모임에서 매카시는 나중에 자신의 베스트셀러가 될 책의 가장 논란적인 부분을 읽었다. 『더 그룹The Group』이라는 제목의 이 책은 배서 대학* 졸업생들에 얽힌 이야기인데, 그룹의 한 여자가 잘 알지 못하는 남자와 처음으로 잠자리를 같이하고 나서 나중에 그 남자가 피임 도구를 보내 오는 것 같은 내용들로 채워져 있었다. 이 재미있는 이야기에서 특히 웃기는 부분은 주인공의 남편이 혼외정사에서 피임 도구를 사용하는 에티켓을 강의하는 대목이었다. 이것은 바로 페기 마음에 와 닿는 종류의 이야기였다. 페기는 그때 니콜라 키아몬테Niccola Chiamonte, 드와이트와 낸시 맥도널드 부부 그리고 해럴드와 메이 로젠버그 부부와 함께 청중 속에 있었다.

* 미국 뉴욕주에 있는 오래된 여자 대학. 메리 매카시는 이 대학 졸업생이다.

페기는 매카시의 날카롭고도 이국적인 외모에 끌렸고, 매카시는 페기의 미술에 대한 안목과 예술가와 '아테네인' 애인들에 대한 취향을 매력적이라 생각했다. 매카시의 소설이나 페기의 회고록은 제2차 세계 대전 전후 유럽과 미국의 각 계층, 금전, 섹스에 걸친 모든 사회적 현상을 널리 보여 주었다. 매카시는 처음에는 페기에 대한 가장 혹독한 비평가였고 페기의 야비한 가십들을 즐겼지만 나중에는 열렬한 지지자가 되었는데, 아마도 페기를 관찰하던 모든 이들 가운데 가장 예리한 감각을 가진 사람이었을 것이다.

의도한 것이든 우연이든, 페기는 1946년 여름의 유럽 여행 중 매카시와 브로드워터와 가까이 지냈다. 페기는 런던에 가고 싶었지만 도시가 폭격당한 모습을 보기가 두려워서 가기를 주저하고 있었으므로 보든과 메리가 대신 베네치아에 가 보자고 하자 바로 동의했다. 그들은 보든의 친구 카먼 앵글턴Carmen Angleton과 함께 여행을 했는데, 그녀의 오빠 제임스 지저스 앵글턴James Jesus Angleton은 중앙정보국CIA 방첩국장에 내정되어 있었다. 유럽을 처음 여행하던 메리는 페기가 쉽게 여행을 하고 해외에서 생활하기 좋아하는 것을 선망했다. 메리가 페기를 모델로 쓴 소설 『치체로네Cicerone•』에서 외로운 여행자 폴리 그랩은 탐험가이다. 한편 폴리를 만나는 젊은 여자와 그녀의 동반자는 폴리의 여행을 설명하기 위해 등장한다. 매카시는 미스 그랩을 다음과 같이 묘사했

• '관광 안내인'이라는 뜻의 이탈리아어

다. "용기가 있으며 사람들과 어떻게 작별할지를 알고 그런 다음 앞에 나타날 일을 바라볼 줄 안다. 그녀가 한때 아름답다고 생각했던 파리는 이제 낯선 실존주의자들의 대화로 가득했고, 우울하고 무료해진 그녀에게서 술이나 뺏어 먹고 정해진 사람하고만 잠자리를 같이하는 무리들이 우글거리는 껍데기로 전락해 버렸다."

페기가 베네치아로 아주 옮기기로 결심한 것은 이탈리아로 가는 기차 안에서였다고 나중에 매카시는 말했다. 런던과 파리는 고려의 대상이 아니었다. 그녀는 항상 이 '물의 도시'를 사랑해 왔으며 이곳은 유럽의 다른 도시들과는 달리 비교적 전쟁의 피해를 덜 받은 곳이기도 했다. 그녀의 사위 장 엘리옹은 초기의 전기 작가 한 사람에게 그녀가 결심한 동기를 이렇게 말했다. "페기는 베네치아에서 여왕이 될 수 있었지요. 그 도시는 그녀와 그녀의 그림들에 딱 맞았습니다. 뉴욕이나 파리에서는 베네치아에서처럼 현대 미술을 보여 줄 수 있는 제일인자가 될 수 없었지요."

네 명의 여행객은 힘들고 지루한 기차 여행을 하며 남쪽으로 내려와 로잔에 이르렀다. 그곳에서 메리는 전염성 단구 증가증이라는 병을 앓게 되어 잠시 내리게 되었다. 페기는 메리를 돌봐 줄 의사를 찾아 주고 얼마간 그곳에 머물면서 의사와 한바탕 놀아난 다음 곧 베네치아로 떠나갔다. 메리와 보든은 다시 여행을 하게 되면서 시알랑가라는 이탈리아 사람을 만났는데 쉽게 스캄피라고 불렀다. 그는 악덕 가이드였으므로 메리와 보든에게 이류 관광지와 식당을 소개했다(좀처럼 여행을 하지 않던 그들에게는 최고로 생각되었지만). 두 사람은 그가 사기꾼이 아닌가 하는 의심을 하

면서도 그냥 그를 따라 관광을 했다. 그는 간혹 두 사람을 말로 현혹하기도 했다. 그 남자가 일정을 줄이고 베네치아로 바로 가겠다고 하자, 메리와 보든은 페기에게 소개장을 써 주면서 봉투 속에 조심하라는 경고 메시지를 넣을까 하다가 관두었다.

메리와 보든이 베네치아에 도착하자 페기는 스캠피에 대해 무관심한 체하면서 그 사람은 돈만 바라는 사람이고 자기가 잘 아는 타입이라고 했다. 그러면서 식당 이름을 알고 싶을 때나 이탈리아어 한마디가 필요할 때 써먹는 일종의 몸종같이 부리고 있었다. 그런데 페기가 그 남자와 하룻밤 잤다는 말을 듣고 메리는 어이가 없었다. 페기는 나중에 그들에게 자세한 경위를 설명해 주었지만 그 남자에 대해서는 전혀 진정한 이야기를 들려주지 않았으므로 그들은 크게 실망했다. 페기는 어떤 감정도 없으면서 그를 침대로 끌어들였고 그에 대해 메리와 보든이 아는 이상 더 아는 것도 없었던 것이다.

이와 같은 사건들로 만들어 낸 매카시의 소설 『치체로네』는 우리가 그냥 밋밋하게 관광이라고 부르는 것 — 미국인들이 유럽에서 벌이는 행각과 "현지 유럽인"들과의 관계 — 에 대해 재치 있는 관찰을 담고 있다. 매카시는 페기가 외국에서 하는 체험은 자기나 보든과는 별개의 세계라고 보면서 이렇게 썼다. "누군가가 그녀에게 성관계는 마음에 드는 사람과 즉시 주고받는 거래 행위라고 가르쳐 준 것 같았다. 그녀는 여행할 때마다 마치 성당 안에 들어가듯 스스럼없이 섹스를 했다. 남자란 와인과 올리브, 독한 커피와 딱딱한 빵처럼 누구나 자연스럽게 이용하는 유럽의 상품

이었다."

미스 그랩은 외국어는 침대에서 배우는 것이 더 쉽다고 했고, 외국에 온 이상 온통 장사꾼인 미국 남자보다는 유럽 남자를 훨씬 선호했다. "섹스 상대를 빨리 바꿔치는 것은 그녀에게 별로 망설일 일이 아니었다. 그녀는 양적인 면을 택했으며 갖가지 풍부한 감각을 추구했다. 그녀는 놀라운 사실, 충격적인 경험을 원했다. 그러면서도 왜 사람들이 자기를 비도덕적이라고 하는지를 이해하지 못했다. 그녀의 논리에 따르면, 남을 유혹하기 위해 접근하는 것은 이런 근거로 볼 때 찬양할 만하다. 남에게 붙잡혀서 맛보게 해 주지 않으려면 아름다움이라는 깃이 뭐에 쓰는 것인가?"

『치체로네』는 관광에 대한 수상록 이상의 책이었다. 그것은 매카시가 그처럼 자기를 매혹한 이 여인을 이해해 보려는 시도였다. 그러면서 페기에 대한 그녀의 상상도 완전히 끝났지만, 그때는 매카시 역시 이 친구를 좀 어처구니없다고 생각했다("지칠 줄 모르는 나르시시스트인 그녀는 세상 사람들이 웃는다는 것을 의식할 때면 더 열심히 코미디에 자신을 맞추어 갔다. 그녀는 사람들이 자기를 비웃을 때 언제나 덩달아 웃었다"). 오랜 시간이 흘러 페기의 성격에 대한 비판과 가십을 이겨 내고 또 자세히 분석해 보고 나자 매카시는 그녀에 대한 불쾌한 이야기나 언급에 전혀 귀 기울이지 않게 되었으며, 훗날 페기의 베네치아 저택 방명록에 "한량없이 즐겁고 너그러운 페기의 마음"이 종국에는 자기를 동지로 만들었다고 적었다.

1946년 가을 뉴욕으로 돌아온 페기는, 마음이 별로 내키지 않았지만 금세기 예술 갤러리의 다섯 번째 시즌을 준비했다. 마송과 브르통은 유럽으로 돌아갔고 다른 예술가들도 대부분 시골로 자리 잡아 떠났다. 예술 사업에 대한 페기의 열정이 차츰 식어 가는 것을 감지하자 클리퍼드 스틸과 마크 로스코는 1946년 10월에 베티 파슨스Betty Parsons가 개관한 갤러리로 옮겨 갔고, 금세기 예술 갤러리에서 전시했던 다른 화가들 중 배지오테스와 마더웰도 그곳으로 따라갔다가 또 어디론가 가 버렸다. 페기와 그녀의 갤러리가 사람들의 관심을 받고 있었음에도 힘들고 실망스러웠던 것은 그녀가 도와주는 화가들이 좀처럼 인정받지 못한다는 사실이었다. 신진 미국 화가들이 클레먼트 그린버그 같은 전문적 미술 애호가들에 의해 아낌없는 찬사를 받고 또 널리 알려졌지만, 그들의 작품은 팔리지를 않았다. 주목할 만한 수집가가 나타나고 신진 화가들의 성공이 보장받기 시작한 것은 1950년이나 되어서였다. 페기는 구매자들을 샅샅이 찾아다니는 헛수고에 지쳐 있었다.

아이들이 결혼을 하고 각자 자녀들을 갖게 되면서 페기는 자신의 인생 한끝이 마무리되어 가는 것을 느꼈다. 막스 에른스트는 페기와 이혼하고 도로시아 태닝과 결혼할 결심을 굳혔다. 이 두 사람은 애리조나주 세도나에 정착해서 살고 있었다. 9월에 에른스트는 페기와 공동으로 고용하고 있던 재정 자문인 버나드 라이스와 기타 몇몇 화가들에게 편지를 보내, 페기에게서 답장을 기다리며 리노*에서 "진퇴유곡" 상태에 빠져 있다고 했다. 그는 3주

전에 벌써 페기와 그녀의 변호사에게 등기 항공 우편을 보낸 바 있었고 페기에게서 답신이 오리라고 기대하면서도, 한편으로는 최악의 경우를 생각하며 두려워하고 있었다. "오직 하나의 문제는 잘 알려진 그녀의 변덕스러운 성격입니다. 갑자기 변덕을 부려 서명을 거부할 수도 있으니까요."

도로시아는 페기가 시간을 끄는 더 불길한 원인을 상상하고 있었다. 태닝은 막스의 전처(페기)가 막스의 미국 시민권 획득을 방해했다고 믿고 있었다. 태닝이 주장하는 바로는, 시민권을 신청할 때 담당 공무원이 페기가 쓴 책을 내보이면서 막스가 미국인의 부인을 사취한다는 혐의에 대한 해명을 요구했다고 한다(페기가 막스를 처음 만났을 때는 다른 사람과 결혼한 상태였다). 하여간 10월 21일자로 이혼이 발효되었고, 에른스트는 3주일 후 결혼했다. 결혼식은 만 레이와 줄리엣 브라우어Juliet Brower의 결혼식과 합동으로 치렀다.

한편 페기는 니벨슨의 아파트가 계약 만료되자 어느 브리지 게임 칼럼니스트에게서 임대한 아파트에 살면서 독일인 초현실주의 작가 한스 리히터Hans Richter의 회고전(10월 22일~11월 9일)을 열었다. 리히터는 그녀가 "만들어 낸" 사람 중의 하나다. 1944년에 리히터는 〈돈으로 살 수 있는 꿈Dreams That Money Can Buy〉(1948)이라는 영화를 만들려고 페기에게 돈을 꾸어 달라고 한 일이 있었다. 이 초현실주의적 영화는 나중에 만 레이가 함께 감독했는

• 이혼과 결혼에 매우 자유로운 지역으로 법에 따라 많은 유명 인사들이 여기를 이용하고 있다.

1946년 막스 에른스트. 그림 「성 안토니우스의 유혹The Temptation of St. Anthony」의
세부 장면과 함께(© 2002 AP Wide World Photos)

데, 리히터는 그때 전시회를 하면서 그 영화도 제작하고 있었다. 금세기 예술 갤러리가 제작자로 표기된 이 영화에는 층계를 내려오는 누드 장면이 계속해서 나오는데, 그것을 위해 페기가 헤일 하우스에 있던 나선형 계단을 빌려 주기도 했다. 이 전시회에서는 영화의 스틸 사진들이 1919년부터 그때까지의 리히터 그림들과 함께 전시되었다.

리히터 전시가 끝난 다음, 금세기 예술 갤러리는 미술 평론가 겸 화가인 루디 블레시Rudi Blesh와 버지니아 애드미럴Virginia Admiral의 합동 전시회(11월 12~30일)를 열었고 그런 다음 존 굿맨, 데이비드 힐, 드와이트 리플리, 찰스 셀리거, 케네스 스콧의 합동 전시회(12월 3~21일)를 열었다. 그중 네 사람은 이미 그녀의 중요한 친구였거나 앞으로 친구가 될 사람들이었다. 셀리거는 페기가 "전쟁 중에 얻은 아이"이며, 드와이트 리플리는 그녀를 좋아하는 사람이었고, 존 굿맨(데이비드 헤어와 이복형제인)은 나중에 베네치아로 그녀를 자주 찾아오게 된다. 케네스 스콧은 밀라노에서 유명한 패션 디자이너가 되었고 페기는 그의 의상을 좋아했다. 크리스마스가 지난 후엔 두 여성 화가 마저리 매키Marjorie McKee와 헬렌 슈윙거Helen Schwinger를 전시했다.

그렇지만 이어진 행사 중 가장 중대한 것은 또 한 번의 폴록 개인전이었다. 폴록의 전기 작가들에 의하면, 그림들을 팔아 치울 방도를 절실히 찾고 있던 폴록이 갤러리를 닫기 전에 마지막으로 전시를 해 달라고 페기에게 간청했다고 한다(사실 그는 이 전시회를 개최했던 1947년이 아니라 그 전해에 하기를 원했었다). 그러나 페

기가 내줄 수 있는 기간은 아무리 보아도 1월 14일부터 2월 1일까지였는데, 이는 결코 그림을 팔기에 좋은 시기가 아니었다. 크리스마스 이후로 얼마 지나지 않은 데다 봄 전시로 보기에도 너무 이른 철이었다. 이 전시에는 (페기가 먼저 살던 이스트 61번가의 건물 로비로 가서 보아야 했지만) 「벽화」가 포함되었다. 그녀는 그 그림을 팔지 못해서 1948년 아이오와 대학에 기증하고 3천 달러의 세금 감면 혜택을 받았다.

폴록은 전시할 그림들을 11월 말까지 모두 끝내고, 그림들을 '아카보낙 시냇가'(스프링스 집의 2층 침실 스튜디오에서 그린 것들)와 '수풀 속의 소리'(창고 스튜디오의 바닥에서 그린 것들)의 두 부류로 나누었다. 전자는 「찻잔Tea Cup」(1946)을 비롯해서 대부분 소형 추상화들이었고, 후자는 대형 캔버스 전체에 그린 다채로운 색의 그림 여덟 점으로 「푸른 무의식The Blue Unconscious」(1946), 「열기 속의 눈Eyes in the Heat」(1946), 「과거로부터Something from the Past」(1946) 등이 포함되어 있다. 「찻잔」과 「가물거리는 물질Shimmering Substance」(1946) 두 점은 한때 페기의 애인이었던 수집가 빌 데이비스에게 전시회 개막 전에 이미 팔렸다.

그린버그는 이 전시회를 1943년 첫 개인전 이래 폴록 최고의 전시회라고 칭찬하고, 그림들이 화가의 다음 발전 단계를 보여 준다고 말했다. "폴록은 이제 그의 시정詩情이 표음 문자를 통해 명시될 필요가 있는 단계로 넘어갔음"을 「찻잔」이나 「열쇠The Key」(1946) 같은 작품에서 보여 주고 있다고 했다. "매우 추상적이고 어느 유파에 속한다고 규정할 수 없는 가운데에서 그가 고

안해 낸 것은 더욱 널리 공감 가는 의미를 가지고 있다." 가장 관
람객을 매혹시킨 것은 폴록의 그림에 사용된 새로운 색들이었다.
암회색, 순수한 붉은색, 분홍색, 라임 그린. 또한 그는 캔버스를
마루에 넓게 펼쳐 놓음으로써 종래의 작은 구성이 아니라 하나의
커다란 장場으로 다룰 수 있는 새로운 자유를 찾았다. 폴록은 물
감을 붓거나 흘려 떨어뜨리는 시험을 했고, 이러한 기법의 돌파
구는 그해 말에 비로소 확실히 나타났다. 『아트 다이제스트』의 평
론가는 「가물거리는 물질」의 "사려 깊게 연관된 파스텔 색조"와
「과거로부터」의 "절제된 노란색"을 칭찬했다. 전반적으로 작품
들은 잘 팔렸다. 그러나 페기는 여전히 1946년 전후의 폴록 작품
들을 많이 가지고 있었다. 그녀는 스무 점이나 되는 구아슈 작품
과 소형 그림들을 특히 결혼식 선물로 사용했다(예를 들어 메리 매
카시가 보든 브로드워터와 결혼할 때 폴록의 구아슈화 한 점을 선물했
다). 한참 지난 후에 페기는 "나는 폴록의 작품을 천 달러 이상 받
고 판 적이 없어요"라고 한 신문 기자에게 말한 일이 있다.

두 주에 걸친 폴록 전시회 다음에 페기는 얼마 전에 죽은 소박
파素朴派 화가 모리스 허시필드Morris Hirshfield의 작품을 전시(2월 1
일~3월 1일)했고, 이어서 미국인 신진 화가 리처드 푸셋다트의 개
인전(3월 4~22일)과 데이비드 헤어의 조각전(3월 25일~4월 19일)
을 열었다.

금세기 예술 갤러리가 마지막으로 개최한 전시회는 페기가 가
장 자랑스럽게 생각하는 것 중의 하나다. 전쟁 전에 그림을 수집
하는 데 많은 도움을 준 바 있는 친구 넬리 판 두스뷔르흐에 대

한 무언無言의 예의로, 넬리의 사망한 남편 테오 판 두스뷔르흐의 회고전을 연 것이다. 페기는 그녀를 프랑스에서 데려오기 위해 1942년 여름 수도 워싱턴에 가서 노력한 적이 있었고 이제는 그녀를 데리고 올 돈을 마련하기 위해 작품 두 점, 큐비즘 조각가 앙리 로랑스의 「클라리넷을 든 남자Man with a Clarinet」(1919)와 클레의 수채화 한 점을 팔아야 했다. 넬리는 남편의 작품들을 자기가 탄 비행기에 함께 싣고 왔다.

5월 31일에 갤러리는 문을 닫았다. 페기는 마침내 폴록을 후원해 줄 다른 갤러리 주인을 찾아냈다. 베티 파슨스가 바로 그 사람이었다. 그러나 파슨스는 페기와 계약한 기간까지만 그를 후원하고 그 후로는 새로운 계약을 하지 않겠다고 했다. "나로서는 그것이 최선이었다고 생각합니다"라고 페기는 자기가 폴록에게 베푼 지원에 대해 말했다. 아직 다른 딜러들을 찾아 떠나가지 않았던 화가들은 이제 미련 없이 떠나갔다. 갤러리의 셔터는 내려지고, 갤러리의 굴곡진 벽은 찰스 셀리거의 당시 고용주이던 '프랭클린 사이먼' 백화점 주인에게 750달러에 팔렸다. 그러고 나서 페기는 셀리거에게 키슬러의 '상호현실주의' 의자 두 개를 주었는데 이것들은 나중에 가구 수리공이 잃어버렸다. 다른 집기들은 단돈 몇 달러에 팔거나 남들에게 줘 버렸다. 여러 작품을 전국의 각종 단체들에 기증하기도 하고 일부는 보관해 놓았다. 안타깝게도 지미 에른스트의 작품 여러 점과 배지오테스의 망가진 작품들을 포함해 많은 작품을 그녀는 폐기해 버렸다. "그녀는 떠나가면서 더러는 참으로 이상한 짓을 했지요"라고 셀리거는 말하고 있다.

급히 그리고 조금은 부주의하게 금세기 예술 갤러리를 해체해 버린 것은, 그곳에 대해 잊어버리려던 그녀의 결심을 다른 무엇보다도 잘 설명해 준다. 그녀는 그저 지쳐 있었던 것이다.

나는 갤러리에서의 모든 업무로 녹초가 되었다. 일종의 노예가 되었다고 해도 과언이 아니었다. 심지어 점심을 먹으러 나가는 것도 포기했었다. 내가 치과에 가려고 한 시간만 자리를 비워도 아주 유명한 미술관장이 와서 "미스 구겐하임은 맨날 안 계시는군"하고 말했다. 나는 전시회를 하면서 폴록이나 다른 화가들의 그림을 팔아야 했을 뿐 아니라 순회 전시회에 그림들을 출품해야만 했다. 나는 일종의 감옥에 갇힌 형상이 되었고 그 긴장감을 더 이상 견디기 어려웠다.

그녀는 갤러리에서 돈을 벌지 못했다. 사실 갤러리는 매년 적자였다. 적자액은 1942년의 2천6백 달러에서 1946년에는 8천7백 달러에 이르렀다. 페기의 장부는 치밀하게 작성되었다. 키슬러의 수고비 7천 달러에서부터 연필을 사느라고 쓴 75센트까지 기록했다. 그녀는 소장품의 재고를 매년 결산서에 첨부했는데 사실 꼭 그럴 필요는 없었다. 버나드 라이스의 장부는 그녀의 소장품 가치가 갤러리를 경영하던 5년 사이에 7만 6천5백 달러에서 9만 달러로 늘었음을 보여 주었다. 그녀가 대부분 신작 위주로 보관했기 때문에 시간이 지난 다음에야 가격이 오른 것이다.

페기는 거의 10년 동안 끊임없이 그리고 탐욕적으로 미술품을 쫓아다니고 수집하고 판매했다. 그녀는 많은 일을 했으나 그것

이 전보다 더 그녀를 부유하게 만들지는 못했다. 어쩌면 돈에 신경을 쓰지 않았던 때문인지, 그녀는 한동안 금세기 예술 갤러리가 끼친 중요한 영향을 인식하지 못했다. 한참 후에야 베네치아를 찾아오는 사람들마다 간절히 그녀의 소장품을 보고자 하는 것을 알고 그녀는 그것을 대중에 공개했다. 시간이 가면서 그녀도 그 갤러리가 현대 미술의 발전 과정에 미친 영향을 이해했다. 그러나 이즈음에는 추상표현주의 작품이 엄청난 고가에 이르게 되어 그녀 정도의 재력가들도 쉽게 접근할 수가 없었다. 그리하여 그녀는 곧 모든 미술계에 대하여 혐오감을 갖게 된다. 폴록이 페기와 배타적 계약으로 묶여 있던 동안 그린 것이 분명한데도 그녀에게 제출되지 않았던 작품들 수 점이 나타났으나, 그것이 페기에게는 아무런 도움이 되지 못했다. 그녀는 최소한 폴록과의 경우에서는 이용을 당했다고 느꼈다. 그러나 또한 자신의 소장품과 자신이 보여 준 선견지명에 무한한 자부심을 느끼게 되었다. 그리하여 나이 들어 가면서 그녀는 사후에 소장품들을 어떻게 할 것인가 하는 문제에 지대한 관심을 두기 시작했다.

비평가들은 곧 금세기 예술 갤러리에 중요한 위치를 부여하게 된다. 갤러리가 문을 닫은 지 10년이 지난 후 루디 블레시는 가장 잘 팔린 현대 미술서 중 하나인 그의 책에 이렇게 썼다. "온갖 미술관과 온갖 활동이 있었지만, 대공황을 견뎌 내고 새로운 미국 미술이 태어나기 위한 진통을 겪었던 1942년에서 1947년까지 5년의 짧은 기간 동안 페기의 갤러리가 가장 중요한 곳이었음은 거의 의심의 여지가 없다……. 조각품이 허공에 걸리고, 그림들이 보이

지 않는 팔에 걸려 벽에서 나와 우리에게 다가오고, 마르셀 뒤샹이 필생의 역작을 옷가방에 담아 전시한 진열장 속을 들여다보면 축소된 사진들이 돌아가며 보이고, 테이블이 의자가 되고 의자가 전시대가 되던 그 기적적인 장소를 우리는 잊은 적이 없다."

페기가 성취해 놓은 것들은 높게 평가받을 가치가 있다. 솔로몬 구겐하임과 남작 부인이 비구상 회화 미술관에 조성한 고도의 심미적審美的 전당과 극명한 대조를 이루는 가운데, 금세기 예술 갤러리는 고급 예술을 대중문화와 혼합시켰다. 예를 들어 한때 스트리퍼였던 인기 소설가 집시 로즈 리는 페기의 이웃이며 가까운 친구였고 갤러리에도 자주 왔었는데, 그녀는 가장 낮은 수준의 엔터테인먼트를 흥미로운 것으로 만들었다. 갤러리의 레이아웃과 디자인은 누구나 예술에 접할 수 있도록, 즉 부유한 수집가만이 아니라 누구나 보고 즐기고 친근하게 경험할 수 있도록 하려는 것이었다. 이런 변혁은 미국 미술 전시 역사에 전례가 없던 일이었다.

그리고 그것은 의도된 일이었다. 페기는 미국으로 이민 온 예술가들과 신진 미국 예술가들을 서로 만나게 했을 뿐 아니라, 세계적으로 유명한 화가나 문인 들이 가난한 술꾼, 배우, 창녀 그리고 거리의 부랑자 들과 섞이던 1920년대 몽파르나스에서 자신이 탐닉했던 문화의 자유와 평등의 정신을 뉴욕 화단으로 가져온 것이다. 금세기 예술 갤러리는 상호 교감적 전시와 장난기 어린 분위기로 자연스럽게 신문과 잡지의 관심을 끌었으며, 따라서 페기의 전시회들이 평론거리 못지않게 자주 뉴스거리가 된 것은 놀라운

일이 아니다. 중요한 예술가들의 특별한 전시회를 했던 다른 갤러리들과 달리, 페기의 갤러리에서 매체들은 대중의 취향과 문화를 변화시키는 새로운 현상을 감지했다. 더구나 그 갤러리는 구겐하임 가문을 비롯한 대단한 부자들이 열렬히 추앙받던 시절 하루아침에 성공을 이루어 냈으니, 언론은 당연히 이 모험에 관심을 가지게 되었던 것이다.

금세기 예술 갤러리에서 이룩한 고급문화와 대중문화의 대담한 혼합을 통해, 페기는 20여 년 전 가족과 주위에서 기대하던 삶을 거부하고 도전한 데 대해 드디어 성공을 거둔 것이다. 그녀는 그녀의 가족을 비롯한 다른 후원자들이 자기 재산을 소중히 간직하는 전당殿堂과는 정반대로 예술 자체가 자리 잡을 장소를 창조했다. 금세기 예술 갤러리의 화가들은 성공한 다음에도 이전의 화가들이 하지 않았거나 할 수 없었던 방법으로 대중문화 속으로 들어왔다. 페기가 대중화하려던 예술의 비전이 금세기 예술 갤러리와 더불어 실현된 것이다.

클레먼트 그린버그는 페기의 마지막 전시회가 막을 내리던 1947년『네이션』에 감동적인 찬사를 기고하면서, 금세기 예술 갤러리의 중요성과 그것이 지향한 페기의 역할은 그녀가 발견하고 키워 온 미술가들이 스스로 발전하면서 더욱 커 갈 것이라고 예언했다. 그는 그녀가 떠나가는 것은 "내 생각으로는 살아 있는 미국 예술에 심각한 손실이다"라고 말했다. 페기의 삶과 회고록은 ― 그린버그가 "유별난 쾌락"이라고 일컬었던 ― 그녀의 중요성을 이해 못 한 대중이 그녀를 오해하게 했다. 그러나 "그녀가 뉴

욕의 한 갤러리 책임자로 3, 4년 동안 일해 오면서 이 나라에서 누구보다도 중요한 미술가들(폴록, 헤어, 배지오테스, 마더웰, 로스코, 레이, 드 니로, 애드미럴, 매키 등)의 전시회를 처음으로 열었다는 것은 변치 않는 사실이다. 현대 미술사에서 페기 구겐하임의 위치는 시간이 지나고, 그녀가 기른 미술가들이 성숙되어 가면서 더욱 커질 것임을 믿어 의심치 않는다"고 그린버그는 말했다.

1980년에 그린버그에게 이 기고문에 대하여 다시 묻자 그는 "나는 내가 쓴 내용을 확신한다. 그녀의 역사적 위치는 지난 30여 년 동안 증대되어 왔다. 그것은 의심할 나위가 없다"고 말했다. 진지한 미술사가들과 문화 비평가들은 페기가 현대 미술사와 추상 표현주의의 부상浮上에 진실로 결정적인 역할을 했다고 인정한다. 그녀가 없었더라면 그린버그가 열거한 화가들은 성공하지 못했거나 훨씬 후에나 인정을 받았을 것이다. 그리고 더러는 무반응이나 판매 부진으로 창작 활동을 포기했을지도 모른다. 그로부터 10년 동안 금세기 예술 갤러리는 미술사가들의 진지한 평가를 받았다. 최근 간행된 『페기와 키슬러: 금세기 예술 갤러리 이야기 Peggy and Kiesler: The Story of Art of This Century』(2004)가 이를 분명히 해 주고 있다. 미술계의 관심이 파리에서 뉴욕으로 옮겨간 것과 그런 과정에서 페기가 한 역할만으로도 여러 권의 책 주제가 됐다. 가장 주목할 것은 마티카 사윈이 1995년에 쓴 『망명한 초현실주의와 뉴욕 화파의 탄생 Surrealism in Exile and the Beginning of the New York School』이다. 사윈은 그 책에서 초현실주의가 미국의 신생 미술가들에게 미친 영향에 대하여 "많은 찬반의 논란이 있다"고 하면서도

"1940년대 중반경 뉴욕에서 더러는 추상적 초현실주의라고 불리던 새로운 종류의 화풍이 발달되고 있었으며 그것이 이민 온 초현실주의 예술가들과 수시로 접촉했던 고키, 배지오테스, 마더웰, 캄로우스키, 폴록 같은 화가들 사이에서 일어나고 있었다고 하는 사실은 논쟁의 여지가 없다"고 주장하고 있다. 미술사가인 존 리처드슨John Richardson은『금세기를 벗어나며』의 재판再版에 페기를 "이 나라에서 일어난 가장 중요한 예술 운동의 빈틈없는 임프레사리오impresario"라고 불렀다.

그러나 일반 대중을 겨냥한 좀 더 에피소드 위주의 책에서는 페기의 미술사적 역할이 이상하게도 저평가되어 왔다. 흔히 그녀는 인간적으로 폄훼되고 예술에 대한 그녀의 취향은 의문시되었다. 찰스 셀리거 같은 사람은 그녀가 어쩌다 미국을 찾아오면 꼭 만났고 평생 동안 교신한 친구였지만, 그녀가 발굴하고 키운 다른 몇몇 화가는 자기들의 생애에서 그녀가 한 역할을 최소화하려 하거나 심지어 그녀에 대해 치사한 이야기까지 했다. 데이비드 헤어가 아마 가장 주범일 것이다. 그는 페기가 줄곧 자기를 도발했다고 불평하면서 "그녀는 재미있고 생기가 있었다. 그러나 내가 하고 싶은 말은 그녀는 자신의 부도덕만큼이나 추했다는 것이다"라는 식으로 자신이 그녀가 추진하는 목표를 따라가지 못한 데 대해 변명을 해 댔다. 헤어는 그전에도 한 전기 작가에게 뒤샹은 페기처럼 추한 여자와는 잠자리를 같이하지 않았을 것이라고 말한 적이 있다. 그가 하고 또 하는 이야기가 있다. 그는 페기와 저녁을 먹고 함께 "완전히 술에 떡이 돼서" 자기 스튜디오로 왔다.

그가 페기에게 작품을 보여 주자 그녀는 전시회를 열어 주겠다고 했으므로, 그는 이튿날 아침 다시 전화를 걸어서 그녀가 실제로 그런 약속을 했는지 물었다. 그러자 그녀는 아마 그런 것 같은데 확실하지는 않다고 말했다는 것이다. 분명히 그녀를 헐뜯으려는 의도가 분명한 그런 이야기는 시기적으로 보아 그다지 중요하지 않다. 페기는 사실 40대에 들어 술을 많이 마셨다. 허버트 리드에게 매일 저녁 6시 이후 줄곧 술을 마신다고 말한 적도 있으니 분명히 그랬을 것이다. 그러나 그녀는 술을 많이 마시는 사람들과 어울렸으며 그중 그녀의 행동만 특별히 비정상적인 것은 아니었다. 사실 헤어의 이야기는 뉴욕에 있던 5년간을 통틀어 그녀가 술에 취했다고 구체적으로 전해지는 유일한 경우이니, 실제로 유흥이 그녀 업무의 일부분이었다는 것을 감안하면 놀라운 일이다. 헤어는 매사를 처음부터 끝까지 꾸며 내는 거짓 정보의 원천이었다. 그는 폴록의 「벽화」를 페기의 벽에 맞추려고 뒤샹이 그림을 20센티미터가량 잘라 내는 것을 보았다고 주장했으나, 그런 일은 있지도 않았으며 뒤샹이 그 그림이 벽에 맞도록 크게 보이려면 액자가 필요하다고 말하던 때에 그는 거기 있지도 않았다.

그러나 헤어뿐이 아니다. "많은 남성 화가들이 자기들의 성공한 인생에서 그녀의 역할을 인정하기 꺼린다"고 나중에 페기와 친구가 된 오노 요코는 말했다. 화가들 외에도 페기를 관찰한 다른 사람들 역시 야비한 이야기를 만들어 내서 나중에 전기 작가 재클린 보그라드 웰드Jacqueline Bograd Weld에게 붙어 댔다. 루퍼트 반비(드와이트 리플리의 친구)는 페기가 "형편없는 옷"을 입고 있

어 "마녀같이 보였다"고 했고 염색을 잘못해서 흰 머리칼이 보였다고도 말했다. 심지어 그녀를 존경하던 사람들까지도 그녀의 코에 대해서는 할 수 있는 가장 못된 말을 내뱉는 실수를 범하기도 했다.

1940년대에 시작된 이런 일들은 계속될 것이다. 수십 년 동안 페기를 둘러싼 치사한 이야기들이 튀어나왔다. 더러는 아직도 가끔씩 나타난다. 그녀가 천박하다는 증거는 어지간히 널리 퍼져 있고 관련된 이야기는 이루 셀 수도 없다. 그녀가 얼마나 관대했는가를 말해 주는 기록들도 많이 있지만, 그런 점에서 응당 받아야 할 칭찬은 별로 주어지지 않았다. 전반적인 평가는 그녀가 중요한 사람이 아닐 뿐 아니라 두려운 존재이자 포식자이며, 나아가 농담거리에 지나지 않는다는 것이다. 그린버그 자신이 말한 것처럼, 그녀의 "유별난 쾌락" ─ 적절한 표현이다 ─ 과 회고록이 그녀의 인상을 그렇게 만드는 데 기여했다. 페기는 뉴욕에 있던 5년 동안 힘 있는 사람이었다. 미국의 주도적 미술 프로듀서의 한 사람으로서 그녀는 경력을 쌓아 갈 수 있었다. 한 여자가 그렇게 강한 힘을 휘두르는 것이 못마땅했던 사람도 더러 있다. 그들에게 그런 여자는 추적해서 지워 버려야 할 뿐 아니라 허수아비로 만들어야 했다. 미국의 문화는 성욕에 대해 솔직했던 여자의 멋진 인생을 좀처럼 받아들이지 않았다. 특히 성적 욕망이 중년과 심지어 그 후에도 사그라지지 않았던 여인은 더욱 그랬다. 어떤 사람들은 힘과 영향력이 있는 여자가 가진 에로틱한 에너지에 특히 위협을 느낀다.

한마디로, 우리의 문화는 분명 페기 구겐하임을 곱지 않은 눈길로 보아 올 필요가 있었다. 페기의 중요성은 시간이 지나고 그녀가 도와준 화가들이 성숙해지면서 높아질 것이라고 추측한 클레먼트 그린버그의 이상 세계는 대체로 우리를 피해 갔다고나 할까?

17
베네치아의 영광

"뉴욕을 떠나온 것을 나는 조금도 후회하지 않습니다." 1947년 페기는 이탈리아에서 클레먼트 그린버그에게 편지를 보내 털어놓았다. "사람에게 누구나 있어야 할 곳이 있다면, 나는 지금 내가 있어야 할 곳에 몸을 던져 와 있는 것을 행복하게 여깁니다." 메리 매카시는 파리 센 강가 한 카페에서 식탁 위에 베르무트 잔과 음식 접시를 쌓아 놓고 앉아 있는 페기를 알아보았다. "정말 근사하지요?" 페기는 메리와 보든 브로드워터를 부르며 말했다. "여기 참 좋지요? 뉴욕이 지겹지 않아요?" 그녀는 오직 베네치아에 팔라초*를 구해서 자기의 모든 미술품들을 전시해 놓고 끊임없이 찾아오는 사람들에게서 새 소식과 옛 친구들이나 미술계에 대한

* 미술관이나 고급 주택으로 사용하는 이탈리아식 대형 건물

재미난 이야기를 들으며 즐거워할 생각만 하고 있었다. 귀여운 라사 압소 애완견 무리가 대리석 바닥을 쓸고 다니는 모습을 머리에 그리기도 했다. 베키 라이스에게는 "강아지들 여럿이 떼 지어 다니는 모습이 멋있겠지요?"라고 편지를 보내기도 했다. 그녀는 곤돌라를 하나 사서 이 매혹적인 도시의 운하들 속을 둥둥 떠다니기를 갈망했다.

유럽에서 다시 자리를 잡기 위해 페기는 1948년 봄 우선 영국에 들러 유트리 코티지에 있던 가구들을 가져갔다. 그 동네에서 플로레트의 은제 차 세트를 보관하고 있던 보석상이 보관증이나 소유권 증명서 같은 것을 요구하지도 않고 바로 돌려주는 바람에 그녀는 아주 고마워했다. 그녀는 자기가 얼마나 영국(그리고 특히 그녀가 약했던 영국 남자들)을 사랑했던가를 기억했다. 물론 런던이 많이 변한 모습도 보았다. 대규모 공습으로 파괴된 건물들과 식량 부족은 물론이고 도시 자체가 "매우 더러워져서 칠을 새로 해야 할 필요가 있다"고 생각되었다. 파리에서는 암시장에서 좋은 음식이나 여타 사치품들을 구할 수 있기는 했어도, 도시가 몹시 우울해 보이긴 마찬가지였다.

베네치아에 머물면서 팔라초를 찾고 있던 중 페기는 버나드 라이스에게서 좋은 소식을 받았다. 그녀가 갤러리를 폐쇄한 후 그와 일단의 변호사들이 노력해 오던 일이 달성된 것이다. 페기의 신탁계정 하나가 해약되어 충분한 돈이 마련되었으므로, 이제 그녀는 마음놓고 팔라초를 물색할 수가 있게 되었다.

페기가 라이스에 대해 감사하는 마음은 대단했다. 이를 계기

로 라이스는 그녀와의 신뢰를 공고히 했으며 그의 부인도 페기와 개인적으로 한층 가까워졌다. 이때부터 페기는 그에게 일주일에 여러 차례, 어떤 때는 하루에도 몇 번씩 편지를 썼으며 그에게서 답신이 없을 때는 그의 부인 베키에게 편지를 썼다. 자녀들에 대한 수당, 자선기금 출연, 환율, 아버지의 옛 여인들에 대한 보조금, 손주들을 위한 신탁 설정, 그리고 물론 가장 중요한 페기 자신의 노후 준비와 팔라초의 구입과 처분, 그리고 그녀의 수입 — 이 모든 것을 그녀는 라이스와 의논했다. 베키는 페기에게 고급 맞춤옷, 특히 무엇보다도 고급 포르투니Mariano Fortuny• 가운을 대주었는데 페기가 이를 런던으로 보내면 세탁해서 다시 주름을 잡아 보냈고, 또 이탈리아에서는 구할 수 없는 좋은 미제 세탁 보조제도 계속 대주었다. 페기는 기르던 암컷 애완견 화이트 엔젤과 에밀리를 교배시키기 위해 베키에게 수컷 라사 압소를, 가능하면 검은색으로 구해 보내 달라고 했다(베키가 검은색 수컷을 구해서 보내 주자 페기는 이름을 '페코라'라고 지었다). 라이스 부부는 거의 매년 여름, 특히 베네치아에서 국제 아트 비엔날레가 열릴 때면 꼭 방문했고, 크리스마스 때면 값비싼 미술 서적을 가득 보내 주었다. 이후 30여 년 동안, 더러 불화가 있기는 했지만 다른 어느 누구도 이 부부만큼 페기와 가까웠던 사람은 없었다.

라이스는 많은 신흥 부자 미술가들을 단골 고객으로 갖게 되었

• 1871~1949, 스페인 태생의 화가이자 패션 디자이너. 1907년경부터 고대 그리스 의상에서 영감을 얻은 그의 의상은 부유층에 인기 있는 고급 디자인이었다.

다. 화가들 가운데 더러는 뉴욕 미술계가 가져온 변화에 따른 갑작스러운 소득으로 많은 부담과 뜻하지 않은 복잡한 문제에 휩싸였기 때문이다. 라이스는 뉴욕의 노동 계층 가정에서 태어나 뉴욕 대학 야간 법과에 다녔다. 낮에는 법률가의 비서로 일하며 혼자서 부모를 부양했다. 여기저기 돌아다니던 그는 참으로 기묘한 방면에서 성공하기 시작했다. 그는 어느 소비자 보호 운동 단체 창시자의 한 사람으로서, 일반 중산층들이 증권 시장에서 어떻게 봉이 되는지를 설명한 『엉터리 증권 시장*False Security*』이라는 책을 1937년에 출판했다. 그는 1932년에 소비자 연구 단체를 창립해서 관장하며 재정을 책임졌다.

베키는 남편의 배경으로 보아 미술계 회원들을 지도하고 보호하는 일을 할 자격이 있다고 주장했다. "내 남편 버나드는 가난한 가정에서 성장했고 예술가들이야말로 세상에서 가장 보호받지 못하는 존재들임을 잘 안다"고 하면서, 예술가들에게는 "길잡이가 되고 애정을 주는 사람"이 필요하다고 강조했다. 그녀의 주장이 말해 주듯이 남편은 즉시 고객들의 생활에 관여하기 시작했다. "친구이며 동반자로서 그는 고객들의 개인적인 문제들을 공유하였고 애정 생활(결혼, 혼외정사, 불화 등), 의상, 먹는 것 그리고 신체적·정신적 애로 사항 등 예술가들의 삶에서 어느 것 하나도 사소하게 취급하지 않았다"고 한 친지는 말했다. 필연적으로 고객 중 일부는 그의 행동이 정도를 지나친다거나 그가 해 주는 조언들이 건전하지 못한 것이 아니냐는 의문도 갖게 되었다. "고객들이 그와 거래를 그만둘 때면 꼭 화를 내며 떠나가고, 그의 재정

적 문제에 대한 조언이 오류투성이라거나 그가 사생활에 대해 너무 간섭한다고 말하는 것을 알게 되었다." 그런 불만을 터뜨린 고객으로는 작가 릴리언 헬먼Lillian Hellman, 영화감독 조슈아 로건Joshua Logan, 그리고 화가들로는 더코닝, 나움 가보, 에스테반 빈센트Esteban Vicente와 마더웰이 있었다. 라이스의 경력은 그를 전적으로 신뢰하고 의존했던 화가 마크 로스코의 재산 관리와 관련된 비윤리적 사건으로 1970년 드디어 끝을 보고 말았다. 페기 역시 라이스와 불화를 겪게 되지만, 그녀가 그들 부부와 아주 가까웠던 것을 생각하면 그런 불화는 서로에게 힘든 것이었다.

그렇지만 라이스는 1940년대와 특히 1950년대에는 미술의 중심지가 옮겨지고 유행이 바뀌면서 호황을 맞았다. 1950년대에 배지오테스, 마더웰, 폴록, 로스코, 헤어 같은 젊은 미국 화가들이 고가로 그림값을 좌지우지하면서 많은 미술가들의 재정 상태가 호전되기 시작했다. 라이스는 그림값을 정하고 그들의 돈을 투자하거나 신탁을 설정하는 문제에 대해 자문을 해 주었으며 세금 문제도 도와줄 수 있었다. 로스코를 비롯한 많은 화가들에게 라이스는 아주 중요한 친구이자 상담자였으며 그들은 그의 귀에다 자신의 장래에 대한 의문이나 관심 사항 들을 털어놓았다. 그는 재정적·법적 자문을 해 준 대가를 그림으로 받기도 했다. 이스트사이드에 있던 그의 집은 화가들이 모이고 딜러들이나 수집가들을 만나는 메카가 되었기 때문에, 라이스는 미술계에서도 막강한 권력을 가진 사람이 되었다. 버나드 라이스가 페기의 최근 세금 문제에 대한 것뿐 아니라 은그릇 닦는 약을 보내

달라는 편지까지 읽느라고 분주한 모습을 상상해 보면 좀 이상하기는 하지만, 그들 부부와 페기의 친밀한 관계는 화가들에게 보통일이 아니었다.

페기는 팔라초 하나를 보고 마음을 정했으며 그것을 매입할 자금을 만들어 준 것에 대해 라이스에게 감사했지만, 거래 과정에는 아직 일을 그르칠 가능성이 남아 있었다. 그곳은 방이 쉰 개가 넘고 커다란 정원이 있는 팔라초였지만, 중앙 홀과 위층 홀은 세 무서가 쓰고 있어 입주 전에 그들을 퇴거시켜야만 했다. 더군다나 소유자가 남아메리카에 가 있어 연락을 해도 답신이 없거나 아주 늦게야 왔다. 일이 지지부진하는 동안, 겨울이면 춥고 쓸쓸한 안개로 휩싸이는 베네치아를 잘 아는 페기는 카프리섬에 '빌라 에스메랄다'라고 불리는 집을 빌렸다. 그녀는 로런스와 그의 새 부인 진과 함께 11월에 그곳으로 갔다.

1년 전 그녀가 연립주택에서 나올 때 합의하에 헤어진 케네스 맥퍼슨 역시 브라이어에게 카프리섬의 집 한 채를 받아서 작가 노먼 더글러스와 함께 쓰고 있었다. 원래는 그가 베네치아로 차를 가지고 와서 그녀를 카프리행 페리로 데려갈 예정이었지만 항상 무책임했던 그는 역시 나타나지 않았다. 그래도 섬에서 다시 만나니 반가웠지만, 페기에게 그는 "전보다도 더 흐리멍덩해" 보였다.

카프리에서 보낸 네 달은 페기의 마지막 유흥 생활인 듯 호화로웠다. 절벽 위에 있던 그녀의 집은 시내에서 걸어서 15분 거리에 있었는데 150개의 계단을 올라야 본채가 나왔다. 크리스마스

이브에는 손님 서른다섯 명을 초대하여 파티를 열고 샴페인 서른다섯 병을 비웠다. 한번은 휴가객 몇 사람과 함께 지냈는데, 그 가운데 동성애자이지만 그래도 다른 손님들보다 그녀에게 더 성적으로 호감을 가질 수 있었던 남자 하나가 있었다. 이 촌뜨기 애인은 실망스럽게도 수면제를 과용하고 깊은 잠에 빠져 그 집을 거의 태울 뻔했다. 그녀는 "그래도 카프리에서는 사람들이 미친 짓을 해도 자기 행동에 책임을 지지 않아요" 하는 식으로 설명하고, 그녀 역시 예외는 아니어서 주나에게 말하기를 "사교상의 친구인 동시에 섹스 상대인 친구들이 많다"고 했다. 또 다른 편지에서는 그런 자세한 이야기는 하지 않겠다고 하면서 "그런 지저분한 면만 아니었다면 퍽이나 영적이었을 내 삶에 대해 당신이 어떻게 생각하고 있는지 알고 있으니까요"라고 쓰기도 했다.

그녀는 카프리에 있는 동안 아주 영광스러운 연락을 받았다. 1895년부터 격년으로 베네치아와 리도 사이 개펄 위의 전시장에서 개최되던 제24회 베네치아 비엔날레에 그녀가 가진 소장품을 출품해 달라는 요청을 받은 것이다. 그해 6월에 시작되는 비엔날레는 전후戰後 최초로 열리는 것이기도 했다. 이 요청은 화가 주세페 산토마소Giuseppe Santomaso가 주선하여 이루어진 것이었다. 그는 페기가 즐겨 다니던 식당 '알란젤로'에서 만나 친구가 된 이탈리아 화가였는데, 식당 주인 비토리오 코레인Vittorio Corrain도 곧 그녀와 가까운 친구가 되었고 또 시간제 비서로 일해 주기도 했다. 예술가들은 이 작은 트라토리아*에 자주 드나들며 가끔 음식 값으로 그림을 내곤 했다. 그곳에서 페기는 화가 에밀리오 베도

바Emilio Vedova를 만나서 그의 작품을 소장하게 되었다. 분명 산토마소가 비엔날레의 고위 관계자에게 이야기한 것이었는데, 물론 그녀의 소장품과 그녀가 베네치아에 와 있다는 사실은 이미 널리 알려져 있었다. 대부분의 국가들은 자국의 독립 전시관을 가지고 있었지만 1948년에는 그리스가 내전에 휘말려 전시관이 비게 되었다. 비엔날레 대표이며 페기를 존경하고 있던 엘리오 초르치Elio Zorzi 백작이 그녀의 소장품을 그곳에 전시해 달라고 공식으로 요청했으며, 준비위원회는 미국에 보관 중인 소장품을 가져오는 데 관련된 모든 비용과 관세 등을 지불하기로 합의했다.

페기는 이와 같은 상황에 매우 기뻐했다. 그 당시 이탈리아에 알려져 있던 현대 미술가들이란 이탈리아의 미래파 화가들을 제외하고는 피카소나 클레 정도였고, 초현실주의 작가나 미국의 신세대에 대하여는 전혀 알려진 바가 없었다. 그래서 페기는 그녀의 소장품들이 대중을 놀라게 할 뿐 아니라 새롭고 경이로운 세계를 보여 줄 수 있기를 희망했다. 그녀는 비엔날레 개막 3일 전까지는 작품들을 내다 걸 수 없다는 것을 알고 실망했다. 작품들이 금세기 예술 갤러리에서 키슬러의 인테리어 가운데 걸려 있던 모습에 익숙한 그녀에게 흰색 벽에 걸려 있는 작품들은 좀 이상하게 보였지만, 햇빛이 훌륭한 천연 광선을 제공해 주자 그녀도 아름답다고 생각하게 되었다. 그렇지만 그녀가 특히 즐겼던 것은, 미국 전시관의 다른 작품들이 늦게 도착했기 때문에 그녀

• 이탈리아식 작은 식당

가 처음 며칠 동안 혼자서 미국을 대표하는 축제를 했다는 점이었다.

6월 6일 비엔날레 개막일에 페기는 커다란 국화 모양의 베네치아산 귀걸이를 하고 이탈리아 대통령 루이지 에이나우디Luigi Einaudi를 맞이했다. 그날 아침 페기는 미국 대사 제임스 던James Dunn과 영사 일행의 방문을 맞았다. 그녀의 소장품들이 비엔날레에 등장한 것은 그녀가 알았든 몰랐든 미국 정부의 많은 관심을 끌었다. 미국은 냉전 초기에 동원할 수 있는 모든 문화적 자산을 물색하고 있었던 것이다. 새로 설립된 중앙정보국은 유럽 사람들의 정서적·심리적 호감을 얻어 내기 위해 가히 문화 전쟁이라고 할 만한 활동에 몰두하고 있었으며 그런 싸움에서 승리하기 위해 대전 후 미국의 예술가들에게 자금을 지원하기 시작한 참이었다.

페기의 전시관은 대단한 인기를 얻었고 모두에게 극찬받았다. 이런 사실 중 어느 것 하나 미국 관리들의 관심을 벗어나지 않았다. 그녀는 거의 매일 전시관에서 손님을 맞았다. 금세기 예술 갤러리에서와 마찬가지로 페기의 존재 자체가 전시의 일부였다. 그녀는 매일 두 마리의 애완견을 데리고 다녔으며 전시장 입구 바로 밖에 있는 식당 '파라디소'에서 강아지들에게 조그만 접시에 담긴 아이스크림을 주었다. 그녀는 구겐하임 전시관을 국가관 중의 하나로 포함시키자는 아이디어를 흔쾌히 받아들였고 그 사실은 그녀의 기록대로 "내가 하나의 새로운 유럽 국가가 된 느낌"이었다. 이 모든 행사들은 그녀를 기쁨으로 가득하게 해 주었다.

비엔날레가 열릴 때마다 그러하듯이 베네치아는 꾸준히 방문

객들을 불러들였다. 1948년에 페기는 자기 손님들을 인근 호텔에 투숙시켜야 했다. 마타가 찾아왔고 라이스 부부도 왔으며, 샤갈 부부, 페기의 오랜 친구인 앨프리드 바 부부, 롤런드 펜로즈와 그의 새 부인인 사진가 리 밀러가 왔다. 밀러는 『보그』를 위해 비엔날레와 페기를 촬영했다. 8월에 그녀는 자신의 50세 생일 파티를 열었다. 그녀는 17세기 스타일의 베네치아 드레스를 페티코트 위에 받쳐 입었으며 수많은 하객들이 프랑스 샴페인을 강물처럼 퍼 마셨다.

그해 초 세무서가 있던 팔라초와의 협상이 결렬되었으므로 다른 장소를 찾아봐야 했다. 그녀는 호텔을 나와서 보스턴 출신인 커티스 가문이 소유한 아파트로 옮겼다. 그들은 카날 그란데*에 있는 '팔라초 바르바라'의 세 개 층을 쓰고 있었다. 커티스 가는 1875년부터 그곳에 살고 있었는데 그 이전에는 로버트 브라우닝 Robert Browning이 살았다고 했다. 커티스의 친척인 존 싱어 사전트 John Singer Sargent**가 그곳에서 초상화를 그렸고, 헨리 제임스Henry James**는 손님으로 와 있는 동안 『비둘기의 날개 The Wings of the Dove』 (1902)라는 소설을 썼다. 페기는 맨 꼭대기 층을 빌리고 가파른 원형 돌계단을 통해 올라 다녔다.

드디어 페기는 한 장소를 찾았다. 이번에는 놓치지 않을 것이

* 베네치아를 관통하는 운하
** 1856~1925, 이탈리아 출생 미국인 화가. 우아한 초상화로 에드워드 시대의 사회상을 잘 보존했다. 미국과 유럽 양쪽에서 유명했으며 보스턴 미술관의 벽화를 그렸다.
** 1843~1916, 미국 소설가. 1915년 영국으로 귀화했고 신대륙의 순수와 풍요가 구대륙의 부패와 지혜와 충돌하는 주제를 다루었다.

었다. 그녀의 회고록에 따르면 비엔날레 대표 초르치 백작의 비서가 팔라초를 찾아 주었고 페긴도 그곳을 잡으라고 권했다고 한다. 이 '팔라초 베니에르 데이 레오니'는 1748년에 한 유서 깊은 베네치아 가문(그중 두 사람이 베네치아의 공화정 총독을 지냈다)이 짓기 시작했으며 정원에서는 사자를 길렀다고 한다. 그러나 1797년에 나폴레옹의 침략으로 인해 한 층만이 완성된 채 중단되었다. 이곳은 20세기에 들어와 어떤 연유에서인지 시인이자 전쟁 영웅인 가브리엘레 단눈치오Gabriele D'Annunzio*의 손으로 넘어가 그의 연인 마르케사 루이자 카사티Marchesa Luisa Casati에게 선물로 주어졌다. 그녀는 그곳에서 거창한 파티를 열었으며, 그럴 때면 벌거벗은 청년들이 몸에 금칠을 하고 정원 기둥 꼭대기에서 조각상처럼 포즈를 취했다. 그러다가 청년 한 사람이 물감에 질식되어 죽자 마르케사는 황급히 베네치아를 떠났다고 한다.

1938년에는 아일랜드의 캐슬로스 백작이 그 팔라초를 사들였다. 그는 여러 가지 직업을 가지고 있었고 가십 칼럼을 쓰기도 했다. 그의 부인 도리스는 콜 포터Cole Porter**에게 "베네치아, 어디 있는가, 속삭임을 사랑하던 너/ 그대 아직도 물에 잠긴 핑크빛 팔라초에서 술을 마시는가?"라는 서정시를 쓰도록 영감을 주었다. 캐슬로스는 여섯 개의 대리석 욕실을 짓고 중앙 난방 시설도 했으나, 알려진 대로 팔라초는 여전히 한 층만 지어져 있었다.

* 1863~1938, 이탈리아 시인, 소설가, 극작가, 신문 기자
** 1891~1964, 미국의 뮤지컬에 세계적인 열기를 불러일으킨 작곡가이자 서정 시인. 잘 알려진 작품으로 〈캉캉〉, 〈실크 스타킹〉, 〈파리를 사랑해요〉 등이 있다.

1930년대 이후 그곳은 대체로 비어 있었으며, 배우 더글러스 페어뱅크스 2세Douglas Fairbanks Jr.가 백작으로부터 1년 동안 빌린 적도 있었다.

페기가 처음 보았던 때 베니에르 데이 레오니는 온통 담쟁이로 덮인 낮은 대리석 건물이었으며 살루테 성당 근처 산마르코 광장의 운하 건너편, 도르소두로 지구의 카날 그란데에 있었다. 오래 전부터 터키석의 청록색을 자기 색깔이라고 생각하던 페기는 운하에 곤돌라를 매어 놓는 기둥이 그 색으로 칠해져 있는 걸 보고 기분이 좋았다. 그때 그녀는 유명한 장인 카사다가 마지막으로 만든 곤돌라를 가지고 있었다. 또 '클레오파트라'라고 명명한 모터보트 한 척도 가지고 있어 손님들과 함께 좀 지저분하고 수심이 얕은 리도 대신 바위 위에 있는 등대 근처 수영하기 좋은 바닷가로 다닐 때 이용했다. 팔라초의 정원은 — 강아지들 때문에 반드시 필요했다 — 베네치아에서 제일 넓은 축에 속했다. 페기는 마당에 비잔틴식 석조 왕좌를 만들어 놓고 가끔 거기 앉아 사진을 찍었다. 카날 그란데가 바라다보이는 쪽에는 기운찬 기사가 말 위에 앉아 있는 조각품인, 마리노 마리니*의 「성채의 천사」(1948)를 공들여 설치해 놓았다. 마리노는 기사의 음경을 뗐다 붙였다 할 수 있게 만들어서, 페기는 축제일에 수녀들이 그 옆을 지나갈 때는 그것을 떼어놓았다. 그러나 그것을 자주 도둑맞자 그녀는 마리니에게 부탁하여 새로 만들어서 아주 붙여 버렸다.

• 1901~1980, 20세기 전반 인물 조각상을 부활시키는 데 결정적인 역할을 한 이탈리아의 조각가

페기는 팔라초를 약 6만 달러, 지금 가치로는 약 50만 달러를 주고 매입했다. 버나드 라이스와 전보를 주고받으면서 환율을 비롯해 치밀한 계산을 했음은 물론이다. 지붕을 수리하고 벽은 대부분 흰색으로 칠했다. 다이닝 룸에는 오래전 그녀가 로런스와 같이 샀으며 유트리 코티지에 보관해 두었던 베네치아식 테이블, 찬장, 의자 들을 들여놓았다. 거실은 진한 파랑으로 칠하고 새로 산 '엘시 드 울프' 소파에 베이지색 가죽을 입혀 강아지들과 잘 조화가 되게 했다. 소파는 등받이가 넓어, 혹자는 파티에 잘 어울리며 "두 사람이 샌드위치로" 앉을 수도 있겠다고 말했다. 침실에는 환상적인 분위기의 콜더 헤드보드를 달았으며, 어릴 적부터 지니고 있던 폰 렌바흐의 그림 두 점 ─ 그녀의 단독 초상화 하나, 베니타와 함께한 초상화 하나 ─ 을 걸어 놓았다. 또 백여 개가 넘게 수집한 귀걸이들을 늘 그랬듯 벽에 걸어 놓았다. 팔라초의 인테리어 작업은 오랫동안 계속되었다. 한 방문객이 회상하기를, 라디에이터의 오렌지색 초벌 페인트칠이 여러 해 동안 그대로 있었다고 한다.

페기가 베네치아로 아주 옮기고 나서도 그녀의 소장품들이 다 모이기까지는 꽤 시간이 걸렸다. 비엔날레 직후인 1948년 가을에는 토리노에서 전시를 할 계획이었으나, 마지막 순간에 시의 공산주의자 관리들이 그녀의 소장품들은 "타락한 것"이라는 이유로 취소해 버렸다. 소장품들은 봄에는 피렌체에서, 그다음에는 밀라노에서 전시되었다. 1949년 가을에 이르자 작품의 대부분이 그녀의 수중으로 돌아와 정원에서 전시할 수 있었다. 그러나 그

때까지 그녀는, 소장품들을 항구적으로 이탈리아에 들여와 자신의 사후에도 베네치아시에 남겨 두겠다고 약속했음에도 여전히 부과된 15퍼센트의 관세를 피할 방법을 알아내지 못했다. 결국에는 1951년에 소장품들을 암스테르담, 브뤼셀, 취리히에서 전시한 다음 저가로 평가하여 다시 들여오는 방법을 택하게 된다. 그녀는 작품들이 새벽 4시에 스위스령 알프스를 넘어 운반되던 모습을 아주 재미있게 그리고 있다. "서너 명 되는 아주 무식한 세관원들이 졸면서" 소박한 요구를 하여 보잘것없는 돈만 주고 통과할 수 있었는데, 그러는 사이에 관세도 15퍼센트에서 10퍼센트로 감소되었다.

페기는 여러 차례에 걸쳐 팔라초에 많은 변화를 주었다. 건물 앞쪽의 숲을 과감하게 잘라 내어, 카날 그란데를 지나는 사람들이 단순하면서 은은히 빛나는 꽤나 현대적인 흰 대리석 앞면을 볼 수 있게 했다. 또 건축가들을 고용해서 건물의 2층을 설계하게 했다. 그곳은 완성되지 않았고 또 건축적인 장식이 거의 없어서 역사적 건축물로 지정받지 못하고 있었던 것이다. 그러나 2층을 짓자면 허가를 받아야 했으므로 그녀는 크게 실망했다. 대신 1958년에 그녀는 바르케사(시골에서 곡물이나 건초를 보관하는 건물)라는 1층짜리 건조물 한 채를 팔라초의 남동쪽 면에다 우측으로 덧붙였다. 그녀는 나중에 그 건조물을 본채에 연결시켰는데, 미국 영사관과 같이 쓰는 담장 때문에 미국 국무부의 허가를 받아야 했다. 그녀는 초현실주의 작품들을 대부분 이 건물로 옮겼고 그 시즌 동안은 방문객을 들이지 않았다. 동시에 창고와 두 하

녀의 방이 있던 지하 공간의 일부를 개조하여 페긴과 다른 이탈리아 신진 화가들이 그림을 그리는 스튜디오로 만들었다. 지하의 방 하나에는 오직 폴록의 그림만을 보관했는데, 이는 캔버스에 좋지 않은 영향을 준 것으로 나중에 판명된다. 1961년에는 미국인 조각가 클레어 포켄스타인으로 하여금 팔라초와 정원으로 들어오는 입구인 '산그레고리오'에 문을 한 쌍 디자인하여 세우도록 했다. 포켄스타인은 무쇠로 용접해서 문을 만들고 베네치아산 유리 조각을 박았는데 페기는 그 문이 무척 맘에 들었다고 회상했다.

팔라초는 미술관으로 발전되어, 그녀가 소장품들을 배치한 1951년부터 공식적으로 개장되었다. 그곳은 11~12년 전 그녀가 런던에 설치하고자 꿈꾸던 현대 미술관은 아니었지만 그래도 상당히 인상 깊은 장소였다. 1949년에 페기는 조각품 전시회를 개장하면서 그런 장소에서 산다는 것은 어려우리라는 생각을 떠올렸다. 그녀의 기록을 보면 "미술관 안에서 산다는 건 아주 이상하고 전혀 마음에 들지 않는 일이다. 실내복이나 수영복을 입고 홀을 걸어 다니고 싶어도 마음대로 할 수가 없다"고 했다. 그녀는 "루아르의 성에 해 놓은 것처럼" 벨벳으로 된 줄을 주문해서 방문객들이 침실로 들어오지 못하게 막았다. 미술관은 여름철 월, 수, 금요일에만 개장했다. 입장료는 없었지만, 작품들에 따로 라벨을 붙이지 않고 대신 설명이 적힌 등사판 도록을 75센트에 팔았다. 아마도 그녀는 도록을 팔고 싶었을 것이나, 한편으로 자신이 그 미술관에서 살고 있다는 사실을 알리고 싶지 않았던 것 같

기도 하다.

　팔라초와 소장품들을 대중에 공개하면서 페기는 문화적으로 아주 대담한 성명서를 발표한 셈이었다. 게다가 미술관을 베네치아의 그와 같은 요지要地에 설립하면서 그녀는 소장품만이 아니라 그녀 자신도 과감하게 내놓은 것이었다. 순식간에 팔라초 베니에르 데이 레오니와 그 미국인 소유주는 베네치아에서 꼭 보아야 할 명물이라는 말이 퍼지기 시작했다. 그 위치와 소장품들의 질로 인해 팔라초는 오랜 기간에 걸쳐 관광 명소가 되었다. 페기가 그곳을 매입할 때는 생각지도 않았던 일이었다. 나중에는 침실과 응접실을 따로 막아 놓았고, 개관 시간을 피해서 가끔씩 옥상으로 올라가 일광욕을 했다.

　페기는 베네치아에서의 초기 생활을 "외롭다"는 말로 표현했다. 그녀 일생 동안 딱 한 번 예외적으로 남자 없이 살던 때였다. 자녀들과의 관계는 아주 문제가 많았고 점점 더 나빠졌으며, 그녀는 파티나 손님 접대로 최대한 자신을 바쁘게 만들었다. 겨울에는 베네치아가 춥고 음산하여 될 수 있으면 다른 곳에서, 대체로 파리나 런던에서 보냈다. 가장 오래도록 그녀가 사랑한 존재는 강아지들이었으며, 그들의 건강과 번식이 최대 관심사였다. 강아지들의 전체 숫자는 오르락내리락했지만, 마지막에는 열네 마리의 강아지 시체가 그녀와 함께 그 정원에 묻혔다. 그녀는 강아지들에게 안 어울리게도 자기 일생에서 중요했던 사람들에게서 따온 이름을 붙였는데, 허버트 경(리드가 작위를 받기 전의 이름을 따서), 페긴, 에밀리 등이었다. 딸의 친구 하나가 기억하는 이야

기로는 장 엘리옹과 페긴은 강아지에게 페긴이니 엘리옹이니 하고 이름을 지은 것에 매우 분개하였다고 한다. 한번은 그들이 리도에서 차를 후진하다가 잘못하여 강아지를 치어 죽게 했다. "페기는 매우 상심했지만 페긴은 내심 고소해했고, 게다가 그런 페긴의 감정에 엘리옹도 은근히 찬동했던" 적도 있었다고 한다. 백번 양보해도, 강아지에게 자기 딸의 이름을 붙인 것은 참 특이한 짓이다. 나아가 강아지들을 딸이라고, 또 그 새끼들을 손자라고 부른 것은 페기의 극심한 모성적 혼돈을 말해 준다.

전에도 그랬듯이 페기의 인색한 면에 대해서는 끊임없이 많은 소문이 있었다. 조앤 피츠제럴드Joan Fitzgerald라는 미국인 조각가 친구 한 사람은 어느 날 그녀와 팔라초에서 하루를 보냈던 것을 기억하고 있다. 그림 뒤에는 숫자가 두 개씩 적혀 있었는데 하나는 내놓은 가격이고, 다른 하나는 최소한 받아야 할 값이었다. 피츠제럴드는 페기에게서 엄격한 지침을 들었다. 누군가가 그림을 사면 피츠제럴드는 그 사람에게 베르무트 한 잔을 주어도 좋다고 했다. 딱 그때에 한해서만 그러라는 것이었다. 그녀가 기억하기로 방문객은 거의 없었고 작품을 사는 사람도 없었다. 그녀는 등사판 도록 한 장을 손에 들고 그림들을 보면서 간단한 메모를 하다가 그냥 가지고 집으로 돌아왔다. 그런데 저녁때 페기가 전화를 걸어서 도록 한 장이 없어진 까닭을 물었다는 것이다.

파티 음식이 초라했다는 것, 하인들에게 나쁜 음식을 주었다거나 몇 푼 안 되는 금액을 놓고 다투었다는 것 등 비슷한 이야기는 참으로 많다. 1970년대 그 집에 들어와 살던 페기의 비서 존 혼

스빈John Hohnsbeen 말에 의하면 "집 안은 언제나 춥고 먹을 것이 없었다"고 한다. 그녀는 싸구려 일본제 위스키를 싱글 몰트 스카치 위스키 병에 따라 놓고 마셨다고 알려져 있다. 친구 한 사람은 이런 일을 기억한다. 페기와 그는 '라 페니체'에서 열린 아르투르 루빈스타인Artur Rubinstein의 음악회가 끝나고 오나흐 기니스Oonagh Guinness(페기보다 훨씬 부유한 상속녀)도 참석한 식당 파티에 갔다. 계산서가 전달되자 페기는 그것을 나누기 시작했다. 놀란 친구는 사람들을 난처하게 하지 않으려고, 자기로서는 감당하기 힘들었지만 그 자리에서 계산서를 지불했다고 한다. 한편 오노 요코는 페기가 그렇게 싸구려인 양 비난받는 것과 관련해 그녀가 "불공평한 모략"을 당한다고 생각했으며 이렇게 말했다. "그녀는 빈틈없는 여자입니다. 부풀려진 식당 청구서에 이용당하지 않으려고 했던 것이지요. 물론 그녀는 청구서 내용을 확인해 보았겠지요."

이와 같은 사소한 인색함들을 그녀의 대범함에 다시 한 번 비견해 보자. 그녀는 주나 반스에게 주던 수당을 정기적으로 올려 주었으며, 주나에게 따로 용돈을 주던 메리 레이놀즈가 1950년에 죽자 수당을 두 배로 올려 주었다. 로런스에게도 계속해서 수당을 보내 주었고, 1950년대 그의 부인 진이 죽은 뒤 계약 위반으로 소송을 당하자 그를 구해 주기 위해 만 2천 달러를 보내기도 했다. 또 그녀가 1920년대 파리에서부터 알아 온 친구 로버트 맥알몬이 1950년대에 폐결핵에 걸렸다는 것을 알게 되자 그때부터 1956년 그가 죽을 때까지 매달 수표를 보내 주었다. 이와 같이 인색함과 대범함이 뒤섞인 명백한 예는 화가 앤 던에게서 들을 수

1953년 베네치아 카날 그란데에 있는 팔라초 옥상에서 일광욕을 하는 페기(Frank Scherschel/ Time Life Pictures, Getty Images)

있다(앤 던은 더글러스 가먼의 누이 로나의 아들 마이클 위셔트와 결혼했었다). 던과 위셔트가 팔라초를 방문하러 와 있는 동안 던의 어머니가 그녀에게 백 달러에 해당되는 돈을 스위스 프랑으로 보내왔다. 페기는 아침 내내 그 돈을 들고 온 베네치아 시내를 돌아다니며 가장 좋은 환율로 환전하려고 애를 썼다. 물론 절약된 금액은 대수롭지 않았지만, 던은 페기가 그녀와 위셔트가 더 머무를 수 있도록 돈을 더 많이 만들려 했다고 생각했다. "그녀는 시간을 내서 애를 써 주었지요"라고 던은 말하고 있다.

그런데 페기 역시 자기가 인색하다고 소문난 것을 알고 있었고, 친구 존 로링John Loring에 따르면 "그러한 사람들의 생각을 뒤집는 데 능숙했다." 한번은 페기가 라이스 부부와 마침 방문 중이던 손주들 모두를 식당으로 저녁 식사 초대를 했다. 그러고는 자기가 낼 테니 모두들 메뉴에서 제일 비싼 것을 시키라고 말했다. 인색한 것으로 말하면 페기보다도 더 심했고 '명예의 전당'감인 라이스 부부는 페기가 그 말을 뒤집을 것이며 그들에게 최소한 자기들 식사값은 지불하게 하리라고 예상했다. 그래서 그 부부는 미네스트로네 수프 하나에 토마토소스 스파게티 하나를 시키면서 둘로 나누어 달라고 웨이터에게 부탁했다. 그러나 계산서가 왔을 때 짓궂은 페기는 식사값을 전부 내 버렸다.

메리 매카시는 페기를 가상 인물로 쓴 책 『치체로네』에서 "햇볕에 예쁘게 탄 그녀의 다리"에 대해 언급했다. 페기는 일광욕도 용의주도하게 해서 가끔은 팔라초 옥상에 나체로 나타나기도 했다. 운하 오른쪽 제방 위에 있던 시청의 직원들은 그녀가 나체

로 나타나면 봄이 시작되는 표시로 생각했다. 이 습관으로 인해, 1950년대 초 폴 볼스가 젊은 모로코 친구 아메드를 데리고 방문하러 왔을 때 난처한 일이 생겼다. 아침 식사를 마친 폐기는 하인을 시켜 아메드와 볼스에게 옥상으로 오라고 전갈을 보냈다. 아메드는 그녀가 나체인 것을 보고 기겁을 했고 볼스는 그를 아래층으로 데리고 내려갔다. 폐기는 자기가 수영복을 입을 터이니 다시 올라오라고 했다. 그렇지만 볼스는 여자가 낯선 남자 앞에 나체로 나타나는 것을 아메드는 잘못된 것으로 본다고 설명해 주었다. 폐기는 대꾸했다. "참 이상하네요. 거기 사람들은 그 짓도 안 한단 말인가요?"

메리 매카시는 폐기의 예쁜 다리는 칭찬했지만 그녀의 그을린 얼굴에 대해서는 비판적이었다. 폐기를 빗댄 인물 폴리 그랩의 "갈색 얼굴은 햇볕에 무참히 노출되어 풍상에 시달린 듯 보였다. 눈동자는 선탠 파우더를 바른 얼굴 위로 마치 척후병의 차가운 시선처럼 빛나고 있다." 다른 사람들도 그녀의 꿰뚫는 듯한 푸른 눈동자를 기억했다. 그녀는 여전히 머리를 새까맣게 물들이고 입술에는 진홍색을 발랐다. 그러나 베네치아로 옮긴 후로는 금세기 예술 갤러리에서 작품 전시회를 한 다음부터 친해진 밀라노의 의상 디자이너 케네스 스콧이 제작한 옷을 애용했고 우아하게 차려입었다. 르네상스 시대 베네치아 화가 카르파초Benedetto Carpaccio의 그림에서 독특한 슬리퍼를 본 후 그녀는 제화공에게 주문하여 발가락이 드러나는 샌들을 무지개 색깔로 여러 켤레 만들도록 했다. 이웃에 살던 한 영국 사람은 그녀가 베네치아로 온 이후의 외

출복에 대해 "독특한 것을 많이 샀다"고 말했다. 매리어스 뷸리는 1951년 클레먼트 그린버그에게 보낸 편지에서 "그녀는 미국에 있을 때보다 훨씬 좋아 보입니다. 각종 스타일을 골라 옷도 더 잘 입고, 더 젊어 보이며, 술은 아주 적게 마십니다"라고 했다(그러나 어떤 사람은 페기가 술을 "자주" 너무 많이 마셨지만 나이가 들자 점점 양이 줄어드는 것을 보았다고 하면서, 그래도 점심과 저녁 식사 전엔 "차게 얼린 보드카"를 특히 즐겼다고 했다).

1963년이 되자 페기는 세월의 요구에 따라 머리를 희게 염색하다가, 나중에는 있는 그대로의 잿빛으로 자라도록 내버려 두었다. 모두들 그것을 긍정적 변화로 받아들였다. "나는 그녀의 잿빛 머리 시절을 제일 좋아한다"라고 찰스 헨리 포드는 은유적으로 말했고, 1969년에 미국을 방문하러 온 페기를 만난 찰스 셀리거는 그녀가 40대보다 70대에 더 좋아 보인다고 생각했다. 원색 대신 베이지나 갈색 옷을 입고 멋진 그물 무늬 스타킹을 신은 모습이 금빛이 도는 잿빛 머리와 아주 잘 어울렸다. 그녀는 셀리거에게 이렇게 말했다. "생각해 봐요. 글쎄, 나는 40년 동안 잘못된 색깔을 하고 다녔어요!"

1947~1948년 사이 겨울에 카프리에서 페기는 점쟁이를 찾아갔는데, 그는 베네치아 생활은 오래가지 못할 것이고 이미 알고 있는 남자 중 한 사람과 사랑하게 되어 결혼할 것이라고 말했었다. 페기는 머리를 짜 보았지만 마땅한 사람이 생각나지 않았다. 1950년에는 미 해군의 배 한 척이 베네치아에 입항했을 때 제독한 사람과 연애를 하기도 했다. 페기는 베키 라이스에게 그 사실

을 전했다. "상당히 기대됐었어요. 그들은 침대에서 섹스할 때 어떤 동작을 취하는지 항상 궁금했는데 이제 알았지요." 메리 매카시가 느낀 대로 그녀는 일종의 성性 탐험가였음을 확인시켜 주는 대목이다. "아주 재미있었어요." 베키에게 보낸 편지는 이렇게 마무리되었다. "하지만 해군이라는 게 언제나 떠돌아다니잖아요."

그러나 페기는 자기를 이해해 준다고 생각되는 동성애자들을 점점 더 가까이했다. 찰스 헨리 포드는 여전히 그녀의 좋은 친구로 남았고 그의 친구인 화가 파벨 첼리체프(페기는 그의 그림은 좋아하지 않았다)와 함께 자주 팔라초를 찾아왔다. 로마에서는 사진가 롤로프 베니Roloff Beny와 함께 지냈으며 그는 1955년 페기를 데리고 인도 여행을 했다. 그녀가 함께 여행한(1964년 이집트) 또 한 사람은 배서 대학 교수이며 윈덤 루이스 비평가인 빌 로즈Bill Rose였다. 미국인 화가 로버트 브래디Robert Brady는 1950년대에 베네치아에 살았고 페기는 그 후 몇 해 동안 멕시코로 그를 방문하러 가기도 했다. 1940년대에 금세기 예술 갤러리 레코드에서 연주했던 피아니스트 아서 골드와 바비 피즈데일은 나중에 베네치아에 정착하여 페기의 좋은 친구가 되었다.

트루먼 커포티Truman Capote•가 처음 페기를 방문한 것은 1948년이나 1949년이었는데, 이때 그는 팔라초의 응접실에서 페기와 조우했다. 페기는 자기가 자금을 지원해서 한스 리히터가 만든 영화 〈돈으로 살 수 있는 꿈〉을 바탕으로 그가 단편 소설을 썼다는

• 1924~1984, 미국 소설가이자 극작가. 〈티파니에서 아침을Breakfast at Tiffany's〉의 원작자

것을 알고 기뻐했다. 그는 정기적으로 그곳을 방문했는데 때로는 여러 주일을 머물렀고 그녀로 하여금 자기의 식생활을 따르도록 하여 매일 저녁 생선을 먹으러 '해리 치프리아니' 식당으로 갔다. 1950년 가을 페기는 시칠리아로 커포티와 당시 그의 애인이던 잭 던피Jack Dunphy를 방문하러 갔다. 페기가 염치없이 고용한 운전사와 놀아나고 팁을 속이려 들자 던피는 팔레르모의 호텔 로비에서 그녀를 몹시 야단쳤다. 그들 모두는 이 일을 없던 것으로 했지만, 커포티는 다시는 페기와 여행을 하지 않았다. 그렇지만 그는 자신이 오랫동안 구상해 오던 사회 최상류층에 관한 소설 『이루어진 기도Answered Prayers』의 한 편에서 페기에 대해 악의에 찬 글을 썼고, 그 일부가 『에스콰이어Esquire』지에 실리기도 했다. 주인공인 양성애자 허슬러 P. B. 존스는 페기의 성격을 "긴 머리를 한 버트 라Bert Lahr•"에 비유하지만 그 자신은 그녀와 거의 결혼할 뻔했다고 시인한다.

아담하고 하얀 팔라초 데이 레오니에서 상쾌한 베네치아의 겨울 저녁을 보냈다. 그곳에는 그녀가 열한 마리의 티베트 테리어 강아지와 스코틀랜드 출신 관리인 한 사람과 함께 살고 있었다. 관리인은 툭하면 런던에 있는 애인을 만나러 튀어 나갔지만, 속물근성이 있는 여주인은 관리인의 애인이 필립 공의 하녀이기 때문에 별로 불평도 하지 않았다. 관리인은 여주인의 고급 와인을 마시고 옛날 그녀의 결혼 생활과 연애 이야기를 들어주면서 즐겼다.

• 20세기 초 미국의 저속한 코미디 배우 이름

이런 글을 페기가 보았을 가능성은 없지만, 이처럼 쓴 것과 달리 커포티는 자신이 페기를 우습게 생각한다는 사실을 그녀가 알지 못하게 했는데, 그녀와 함께 보내는 시간이 놓치기에는 너무 아까웠던 모양이다.

그녀 주변에는 게이들이 가득했지만, 그녀는 아마도 일생 마지막이 될 연인을 베네치아에서 찾아냈다. 1951년부터 1954년까지 그녀는 자기보다 스물세 살이나 젊은 남자와 한바탕 떠들썩한 관계를 겪었다. 라울 그레고리치는 존 혼스빈에 따르면 검은 머리에 "마치 타잔같이" 잘생긴 남자였다. 베네치아의 본토 산업 단지인 메스트레 출신인 그는 좀 의심스러운 과거를 가지고 있었지만 페기는 그것을 로맨틱하게 여겼다. 자세히 알려지지는 않았지만, 전쟁 중 독일의 폰 투른운트탁시스 공公이 베네치아 근교 길목에서 매복 습격당한 사건과 관련된 것은 분명했다. 몇몇 증언에 의하면 라울은 권총을 휘둘러 공작에게 상처를 입혔다고 한다. 확실한 것은 그가 징역살이를 하고 나왔다는 사실이다. 페기는 그가 전쟁 중에 레지스탕스 운동에 관여했으며 매복 사건은 그런 운동이 잘못 알려진 것으로 믿었다. 어떤 관찰자들은 라울의 배경이 불온하다고 보았다. 미술사가이며 소장가인 더글러스 쿠퍼의 친구이면서 페기가 베네치아에 있는 동안 친하게 지냈던 존 리처드슨은 "라울을 택하다니 잘못이다. 정말로 잘못된 일이다"라고 말했다고 한다.

그러나 라울의 페기에 대한 처신은 그의 경력과 전혀 부합되지 않았다. 그들이 언제 어떤 식으로 만났는지 또는 그때 그가 무

슨 일을 했는지는 알려져 있지 않다. 그러나 많은 사람들이 그 한 쌍을 볼 수 있는 기회는 충분히 있었다. 라울은 그녀를 조용하고 차분하게 대했으며, 미술이나 미술계에는 전혀 관심이 없었지만 그녀의 관심과 또 분명히 있었을 그녀의 재정적 후원에 대해 감사하고 있었다. 그는 다른 여자들도 알고 지냈지만 페기는 그 여자들을 알지 못했다(아니면 알았다 하더라도 무시해 버렸을 것이다). 아마도 라울은 그녀에게 정말로 반했던 것 같다. 페기가 1951년 10월 1일자 베키 라이스에게 보낸 편지를 보면 "내 쪽에서도 라울을 매우 사랑하고 있습니다"라고 적고 있다. "우리가 같이 살고 있지는 않아도 점점 가까워지고 있습니다." 연인들의 감정이 고양되면 흔히 그렇듯이 그들의 관계도 격정적이었다. 페기가 1952년 여름 주나 반스에게 보낸 편지를 보면 "나는 지금 굉장한 사랑을 하고 있어요. 다투기도 많이 해서 자주 연락이 끊어지기도 하지만 한 1년가량 지속해 오고 있습니다"라고 적혀 있다. 그 즈음에는 두 사람 사이가 화평하였기에, "그는 굉장히 멋있지만 내가 사는 세상과는 아무 관련이 없는 사람입니다. 그야말로 비지성적이지요"라고도 했다. 또 에밀리 콜먼에게는 라울이 지성적이지 못해서 더욱 멋진 연애라고 하면서도, 두 사람의 관계가 불안정하다는 말을 반복했다. 페기는 "우리는 만나면 반 정도는 심하게 싸우지만 나머지 반은 아주 행복합니다"라고 했다. 다른 사람들의 열등감을 특히 민감하게 포착해 내던 페기는, 라울이 가끔씩 이해 못 할 말을 들으면 불안해한다고 걱정했다. 아마도 이것이 다툼의 큰 원인이었던 것 같다.

두 사람이 다투는 또 하나의 요인은 차에 대한 라울의 집착이었다. 1953년에 페기는 아마도 라울이 우겨서 "아주 아름다운 새 모터보트" 한 척을 샀는데 불과 5분이면 리도까지 갈 수 있는 빠른 모터가 달린 것이었다. 그 전해에 페기는 "토리노 자동차 박람회에서 상을 탄 특수 디자인의 예쁜 피아트 한 대"를 샀다. 페기는 언제나 최상급의 차를 즐겼지만, '토리노 자동차 박람회의 수상작'에 관심을 갖게 만든 것은 라울이었다. 라울은 자기에게도 스포츠카 한 대를 사 달라고 했으며 또 베네치아 외곽의 육지에다가 렌터카 회사와 자동차 수리 공장을 세워 달라고 요구했다. 나중 것들은 들어줄 수 있었지만, 스포츠카만은 망설여지는 일이었다. 1954년 여름 두 사람이 격렬하게 다투고 나서 페기는 에밀리 콜먼에게 파경에 이르렀다고 알렸다. "R은 떠나갔어요. 아마도 내가 차에 대해서 양보하기를 바라는 것 같아요. 이런 게 그의 통상적인 협박이에요. 그렇지만 그렇게는 안 되지요. 그는 자기가 아무 대가도 없이 기둥서방이나 하겠느냐는 무례한 말을 했는데, 그러고 나서는 전화를 해서 미안하다고 말했지만 나는 싸우려고 나에게 올 필요가 있겠느냐고 대답했답니다. 그렇게 해서 3년에 걸친 이탈리아 청년의 광기는 끝이 났습니다. 우리 모두 사랑은 병이라는 것을 인정해야겠습니다."

이런 말들은 두 사람의 관계에 대한 새로운 면모를 암시해 준다. 페기는 자기의 도움을 받아야 할 입장인 사람들과의 관계로 유사한 문제에 봉착했었다. 특히 자존심 때문에 도움받는 대가로 아첨을 할 수 없었던 사람들(엠마 골드만이나 주나 반스 같은)과의

1950년대 초 페기의 마지막 애인인 라울 그레고리치(개인 소장품)

관계가 그러했다. 그런 경우에 그녀는 자기의 호의가 배신당한다고 의심하거나 매우 민감해졌다. 로런스 베일이나 그녀 아버지가 버린 여인들같이 아무 말 없이 받는 사람들과는 문제가 없었지만, 아니꼬워하거나 그녀가 주는 것이 서로 간의 세력 균형에 영향을 끼치리라고 꺼리는 사람들에 대해서는 불쾌하게 생각했고 나아가 자기의 호의가 이용당하고 있다고 생각했다. 그런 경우들은 거의가 용납하기 어려운 상황으로 발전했다. 옘마 골드만과의 관계가 그런 장애를 극복하지 못한 경우이고, 주나 반스와의 경우에서는 양쪽이 화해하는 데 거의 20년이 걸렸다(그 후에도 그들은 거의 만나지 않았다).

라울의 경우에는 비극적인 사건이 끼어들었다. 페기는 당초 약속을 깨고 그가 안달하던 조그만 파란색 스포츠카 한 대를 사 주어 간단히 화해를 했지만, 그들은 다시 헤어져야 할 운명이었다. 라울은 베네치아 외곽에서 바로 그 스포츠카를 운전하고 가던 중 오토바이를 피하려다가 다른 차를 들이받아 그 자리에서 죽고 말았다. 완전히 망연자실한 페기는 어째서 그들의 관계가 이렇게 풍파를 거쳐야 하는가 생각했다. "나는 너무나도 슬픕니다. 나에게 이런 일이 다시 일어나리라고는 생각도 못 했어요"라면서 그녀는 서른일곱에 죽은 존 흄스의 죽음을 떠올리고, 서른세 살에 죽어 간 라울을 생각했다.

이탈리아 청년을 사랑했던 것은 참으로 힘든 일이었다. 게다가 그는 나보다 스물세 살이나 어렸다. 그는 그저 차에만 신경을 썼고, 내 친

구들하고는 거의 좋게 지내지 못했으며, 열등감에 사로잡혀 끔찍스러운 짓을 하거나 듣기 괴로운 말을 했다. 3년 동안 참으로 힘들었는데, 이제 나는 참으로 비참하구나. 인생이란 이런 것, 바로 지옥이구나. 그를 만나기 전에는 너무 외로웠다가 그를 만나고는 미친 듯이 사랑을 했다. 그 사람과는 대화하기가 힘들었고 다른 모든 일들이 힘들었다. 그는 마치 어린아이 같았지만 그래도 아주 자연스러웠고 실제적이었다.

그녀는 덧붙였다. "끔찍한 사실은 내가 그 사람이 사업을 하게 도와주었고 그것이 결국에는 그를 죽게 했다는 것이다⋯⋯. 이렇게 죽은 것은 결국 그의 팔자라고 해야지. 마치 그리스의 비극처럼⋯⋯."

18
예술 중독자의 고백

라울과의 정사를 끝낸 후 페기는 페긴에 대하여 더욱더 큰 관심을
기울이게 되었고 특히 페긴의 애정 생활에 대해 우려했다. 그녀
는 딸 걱정을 매우 많이 했고 오직 딸이 잘되기만을 바랐다. 그러
나 그때까지도 그랬듯이, 사랑하는 마음을 표현하는 데 어려움을
겪었다. 페기의 이런 결점 때문에 그녀의 아이들은 이미 상처를
입은 터였다. 장 엘리옹과 결혼한 페긴은 아들 둘을 두었는데, 첫
아이는 1947년에 낳은 파브리스(스탕달Stendhal 소설의 주인공 이름
을 땄다)였고 둘째 아이는 이듬해 낳은 데이비드였다. 페긴에게는
아일린 핀레터라는 친구가 있었는데 그녀는 떠오르는 미국인 작
가 스탠리 가이스트Stanley Geist와 결혼한 상태였다. 자코메티를 통
해 엘리옹을 만난 미국인 화가 찰리 마크스Charley Marks가 1949년
에 아일린을 엘리옹에게 소개해 주어 가이스트와 존, 그리고 아일

린과 페긴 역시 친구가 되었다. 핀레터는 "페긴은 뭐랄까 내 '흥미를 끄는' 면이 있었다. 아이들이 서너 살 될 때까지는 아주 잘 돌보더니 그 후로는 가정부에게 맡겨 버렸다"고 나중에 회고했다. 페긴은 우울증으로 고생했고 엘리옹과의 결혼 생활에도 문제가 있었다. 그래도 부부는 1952년에 셋째 아이 니컬러스를 낳았다. 페긴은 다른 남자와 동침해서 부부 관계를 망가뜨렸고 결국 그녀와 장은 1958년에 이혼했다.

니컬러스를 낳고 나서부터 페긴은 탄크레디 파르메자니Tancredi Parmeggiani라는 이탈리아 화가와 관계를 갖게 되었다. 페기는 1952년에 빌 콩던Bill Congdon이라는 미국인 화가를 통해 탄크레디를 소개받은 후 그의 작품에 관심을 가지게 되었고 결국 팔라초 지하실에 있던 페긴의 스튜디오 옆에 그의 스튜디오를 만들어 주었다. 탄크레디는 1947년에 있던 '공간 운동 성명'에 서명한 바 있는 공간주의자였으며 여러 비평가들이 그의 장래가 유망하다고 생각했다. 페기는 1954년에 팔라초에서 그의 전시회를 열어 주었고 그의 그림도 많이 샀다. 오래지 않아 페긴과 탄크레디는 격정적인 연애를 하게 됐는데 이런 관계는 1950년대 초까지 간헐적으로 이어졌다. 나중에 탄크레디는 로마로 가서 다른 여자와 결혼하여 두 아이를 낳았지만, 1964년 테베레강에 투신하여 자살했다.

페긴은 엄마와의 관계에 있어 언제나 뿌리 깊은 좌절감을 느꼈다. 베네치아의 화가 마니나는 "페긴은 항상 엄마를 사랑했다"고 말하고 있다. 페기는 마니나의 그림에 관심을 보였지만 구입하지는 않았다. "페긴과 함께 바포레토를 타고 있었어요. 페기의 팔라

초 앞을 지날 때 페긴은 내 팔을 꽉 잡아 멍이 들 정도였지요. '만약 저것들이 불길에 휩싸이는 일이 생기면, 누가 그랬는지 당신은 알 거예요'라고 페긴이 말했어요." 페긴은 페기의 소장품들을 증오했다. "그것 때문에 엄마의 사랑을 받지 못했으니 원수나 다름없었지요"라고 마니나는 말했다.

페기는 페긴을 데리고 1957년에 영국을 여행했다. 아는 사람의 말에 의하면 딸을 영국의 귀족(특별히 염두에 둔 사람은 없었지만)과 결혼시켜 그녀의 문제를 해결하기를 희망해서였다고 한다. 그들은 코크가에 있는 갤러리들을 보러 갔는데, '하노버 갤러리'에서는 영국 화가 프랜시스 베이컨Francis Bacon의 반 고흐 모작전이 열리고 있었다. 개막일에 화가 랠프 럼니는 페기와 그 딸을 만났다. 페긴은 서른세 살이고 럼니는 스물네 살이었다. "그것은 청천벽력이었습니다. 첫눈에 반했지요." 이튿날 그는 자기의 대형 작품이 출품된 레드펀 갤러리의 개막일에 와서 다시 페긴을 보았다. 그러고는 택시를 타고 소호의 파티장까지 그녀를 따라와서 드디어 서로 대면했다. 며칠 후 페기는 레드펀 갤러리에 가서 럼니의 작품 「변화The Change」(1957)를 사기 위해 그와 흥정하려고 했다. "그건 페긴 건데요." 럼니가 말했다. 페기는 페긴을 돌아보고 욕을 내뱉었다. "네까짓 게 소장품을 모은다고."

페긴은 럼니와 더욱더 관계가 깊어졌다. 둘은 드디어 파리로 왔다. 약간의 유산이 있던 랠프는 드라공가街에 아파트 한 채를 사고 페긴의 아이들을 위해 2층 침대를 설치했다. 페긴은 베네치아로 가서 엄마와 화해하기를 희망했다. 랠프도 모녀가 문제를 해

결하기를 바라서 이에 동의했고, 퀘스투라 근처 카스텔로에 커다란 아파트 한 채를 빌려 파리와 베네치아를 오가며 살 생각을 했다. 페긴은 랠프와 함께가 아니라면 엄마를 만나지 않겠다고 했다. 한편 페기는 "그 지겨운 녀석"이 페긴의 돈을 노린다고 생각해서 버나드 라이스에게 편지를 쓰고 있었다.

럼니 말에 의하면 그들이 처음 만났을 때 페긴은 이미 고질적인 음주 문제가 있었다고 한다. "그녀는 스카치위스키 병을 책 뒤에 감추곤 할 정도로 문제가 있었어요." 그녀는 1955~1956년 사이에 한 러시아인 의사를 비롯해 여러 의사에게서 치료와 심리 분석을 받았으나, 의사들은 신경 안정제와 수면제만을 처방해 주었다. 아일린 핀레터는 한 파티에서 페긴의 의사를 만났는데, 페긴이 식욕 부진으로 고생하고 있는 듯하다는 얘기를 들었다. 페긴도 엄마처럼 음식을 언제나 조금만 먹었지만 이번에는 완전히 문제가 달랐다. 그녀는 확실히 점점 말라 가고 있었으며 일부러 굶으려는 것 같았다. 그 의사는 프로이트 심리학 전문이었음에도 불구하고 "이것은 프로이트 심리와는 다른 문제입니다"라고 했고, 또 한 친구는 페긴이 "의지력 결핍으로 인한 원천적인 쇠약증"이라고 했다.

그러나 페기는 이 문제를 알 수도 없었고 알려 하지도 않았다. 그녀 생각에 페긴의 문제는 럼니였다. 그 사람만 없애면 페긴은 문제없을 것이라고 페기는 생각했다. 페기는 신드바드를 시켜 해결해 보려 했지만 그 역시 자기 문제에 얽매여 어머니의 생각에 따르지 못했다. 그는 그즈음 재클린 벤타두어와 이혼했는

데, 일이 이상하게 되어 재클린은 페긴의 전남편 장 엘리옹과 사랑에 빠졌다. 재클린이나 엘리옹이나 모두 신드바드나 페긴과의 부부 관계가 정식으로 종료된 지 꽤 지난 후였지만 그래도 문제는 쉽지 않았으며, 1958년에 재클린과 엘리옹이 결혼을 한 후에도 여전히 그랬다. 신드바드는 직업에 대한 확신이 없었다. 그는 1949년에『포인트: 젊은 작가들을 위한 책 Point: The Magazine of Young Writers』이라는 문학 잡지를 창간했고 아버지의 도움을 받아 브렌던 비언 Brendan Behan, 제임스 볼드윈 James Baldwin 을 비롯한 기타 젊은 유럽 작가들의 작품을 실었다. 신드바드가 결혼하기 전부터 친구였던 아이리스 오언스 Iris Owens 는 이것이 "전후 프랑스 문화가 부흥하고 있음을 보여 주는 최초의 징후"라고 말했다. 그러나 비교적 성공적이었음에도 불구하고 신드바드는 오래전부터 이 일에 흥미를 잃고 있었다. 신드바드의 전 부인 재클린은 "페기는 굳센 사람을 좋아했는데, 신드바드는 전혀 의욕이 없었다"고 했다. 페기가『포인트』를 도와주었음에도 신드바드는 결국 보험 회사 이곳저곳의 판매원으로 돌아갔고, 가끔은 부동산업에도 손을 댔다. 시간이 나면 크리켓을 열심히 했다. "로런스는 전혀 도움이 되지 않았어요. 그는 누구든 무슨 일을 좀 하려 하면 안 된다고 야단을 쳤습니다." 재클린 벤타두어 엘리옹의 말이다.

페기가 페긴 문제에 개입할 것을 요구했을 때 사실 신드바드는 화를 냈다. 그리고 이 문제로 페기와 주고받은 편지들을 버나드 라이스에게 보내서 그를 관여시키려고 했다. 재정 고문이 가정 문제 자문까지 하는 것은 집안에 문제가 있다는 징조였다. 베일-

구겐하임가의 특성을 알던 신드바드는 이 모든 문제를 "전부 내력일 뿐"이라고 보았다. 그는 어머니로부터 용돈을 못 받게 될 것을 걱정했고, 페기가 유산 문제 결정을 놓고 장난을 치자 그의 누이동생과 마찬가지로 완전히 혼란에 빠져 버렸다. 그는 아이리스 오언스와 함께 팔라초 복도에 걸려 있는 피카소의 그림을 훔칠 논의를 했다. 그것은 결코 장난만은 아니었다.

랠프 럼니는 페기의 천적이 되었다. 적어도 그녀는 그렇게 생각했다. 사실상 두 사람은 페기가 아는 것 이상으로 공통점을 가지고 있었다. 1934년에 뉴캐슬에서 태어나 아버지가 목사로 있던 헬리팩스에서 자란 럼니는 학창 시절부터 문제아였고, 사드 후작의 저작을 모조리 사들였다는 이유로 리즈 주교로부터 변태 성욕자로 지목되어 호되게 질타를 받았다. 그뿐 아니라 "도덕성 결핍"으로 청년 공산주의자 연맹으로부터도 축출되었다. 럼니는 미술학교에 잠시 다니다가 파리로 가서 그림을 그리며 레트리즘lettrism에 빠져들었다. 이들은 인간이란 각자 인생의 관객일 뿐이며 물질을 소비문화로부터 약탈하거나 그런 문화에 반대하는 데 이용해야만 비로소 그런 상태에서 벗어날 수 있다고 믿는 예술적·지적 선동가 집단이었다. 1957년에 레드펀 갤러리에서 전시회를 한 다음 럼니는 페긴 그리고 동료 레트리스트들과 이탈리아의 조그만 마을 코시오 다로시아로 갔다. 그곳에서는 훗날 『스펙터클의 사회*La Société du Spectacle*』(1967)를 쓴 기 드보르Guy Debord가 레트리즘의 원리에 기초한 '국제 상황주의자 모임'을 선언했고, 1968년 파리 봉기가 일어날 때까지 예술적·정치적 세력이 급속도로 성장

해 가고 있었다. 그러나 드보르는 앙드레 브르통만큼이나 엄격해서 럼니는 그해 말에 상황주의자들로부터 추방되고 말았다. 베네치아의 심리 지형학에 대한 기사 마감일을 지키지 못했기 때문이었다.

"페긴은 정치에는 무관심했지만, 우리는 서로 사랑하여 떨어질 수 없었으므로 함께 국제 상황주의가 형성된 코시오 다로시아로 갔다. 페긴은 그것을 나의 개인적 강박이라고 생각했다"고 럼니는 회고했다. 그러나 페긴이 랠프에게 매료된 데는 그럴 만한 이유가 있었다. 그의 작품과 정치적 · 문화적 성향은 여러 해 동안 그녀의 어머니가 후원해 온 작품들과 어떤 연속성이 있었던 것이다. 초현실주의 역시 대중적인 문화 요인들을 비판하고 더러는 그들의 활동이 — 스튜디오 안의 예술에서 대중적 사건에 대한 영화에 이르기까지 — 혁명적 사회 개방에 기여한다고 보았다. 드보르를 포함한 몇몇 상황주의자는 브르통을 잘 알았고 그를 지적 대부代父로 간주하기도 했다.

그러나 페기는 처음부터 럼니에게 적대적이었다. 페기가 과거에 엠마 골드만 같은 아나키스트들로부터 어떤 공감대를 발견했다 하더라도, 이미 그녀의 인생에서 그런 시기는 완전히 끝난 것이다. 사실상 그녀는 자신의 젊은 시절 정치 및 예술 분야에 떠돌던 아나키즘 운동에 대한 기억을 마음속에서 말끔히 지워 버린지 오래였다. 페기가 금세기 예술 갤러리에 들어오지 못하게 했던 줄리언 벡의 전 부인 주디스 말리나는 1960년대 말 하논 레즈니코프Hanon Reznikov(그녀는 이후 그와 결혼했다)와 함께 베네치아

에 왔고, 과거에 대한 원한을 잊고 페기를 방문했다. 예전에 페기가 가까이 지낸 엠마 골드만의 애인이었던 알렉산더 버크먼(사샤)에 화제가 이르자 페기는 엠마의 유대식 음식만을 회상했다. 그러나 레즈니코프는 버크먼이 헨리 클레이 프릭을 저격해서 약 14년간 복역했다는 말을 했다. "프릭이라고요?!" 하고 페기는 날카로운 소리로 야유했다. "프릭을 쏘았어요?" 아마도 그녀는 지금의 입장에서는 과거에 자기가 프릭 같은 사람에게 가지고 있던 아나키즘적 입장과는 공감대가 거의 없다고 생각했을 것이다.

럼니의 모든 것들이 페기를 걱정스럽게 만들었다. 그는 그녀의 과거, 특히 로런스 베일과의 결혼 생활을 떠올리게 했다. 로런스처럼 그도 미술에는 슬쩍 손만 댄 것 같았고, 로런스처럼 그도 술을 마셨다. 페긴이 랠프의 아이를 임신하자 페기는 버나드 라이스에게 그 아기의 법적 지위가 어떻게 되느냐고 계속해서 질문했다. 1958년에 샌드로가 태어나자, 엘리옹은 그 아이에 대한 친권을 거부하는 공증서를 페긴과 랠프에게 보내기도 했다. 샌드로의 탄생도 페긴과 페기가 화해하는 데 아무런 도움이 되지 못했고, 두 사람은 여러 해 동안 앙숙이었다. 그 와중에 페기는 럼니를 점심 식사에 불러내어 페긴에게서 멀어지면 5만 달러를 주겠다고 제안했다. 랠프는 거절했지만, 그런 사실을 전해 들은 페긴은 오히려 받아서 함께 써 버릴 것을 그랬다고 대꾸했다.

페기는 다른 문제들에도 신경을 써야 했다. 그녀는 뉴욕을 떠난 후에도 계속해서 그림을 사들였으며 좋은 결과도 얻었다. 그녀의 소장품을 전시하자고 제의한 한 미술관장에게 그녀는 "요청

하신 목록이 마음에 들지 않습니다. 마치 폴록 이후에는 내가 작품을 수집하지 않은 것처럼 생각하시는군요" 하고 응답한 적이 있다. 미술계가 하룻밤 사이에 변하여 싼 그림을 발견하기가 어려웠지만, 그녀는 여전히 구입을 멈추지 않았다. 폴록이 스타로 부상하고 그의 그림값이 천정부지로 오르는 것을 그녀는 즐겁게 바라보고 있었다. 1949년 8월 『라이프』는 '그는 생존하는 최고의 미국 화가인가?'라는 표제를 달았다. 이런 홍보가 있은 후 폴록은 베티 파슨스 갤러리에서 가을 전시회를 했는데 그림들은 모두 팔려 나갔다. "물감 붓는 잭Jack the Dripper"이 된 그의 그림은 기하급수적으로 팔렸으며 대중은 이를 관심 있게 지켜보았다. 페기는 유럽에서 폴록을 띄우기 위해 1948년 비엔날레에 그의 그림 여섯 점을 전시했다. 1950년 여름 그녀는 산마르코 광장의 코레르 미술관 안 '살라 나폴레오니카'에서 가지고 있던 스물세 점의 폴록 작품 전시회를 했다. 밤이면 페기는 전시장에 불을 밝혀 놓고 카페에 앉아 그림을 바라보며 즐겼다. 그러나 그녀는 폴록의 명성에서 자신의 이름이 사라져 가는 것을 알아차렸다. 그녀를 일러 폴록 "최초의 딜러"라고 언급한 설명이 그녀를 화나게 했다. 그녀는 자기 이름이 가려진 것에 대해 폴록이 죽기 전에는 그를 비난했고, 그가 죽은 후에는 리 크레이스너에게 책임이 있다고 생각하여 그녀를 비난했다. 폴록과 크레이스너가 자기를 배신했다는 느낌 때문에 그녀는 크레이스너가 1956년 유럽을 여행할 때 베네치아에 오더라도 만나지 않겠다고 했을 정도였다. 그런 까닭으로, 폴록이 자동차 사고로 죽었다는 비극적인 소식을 듣고도 그

녀는 리의 연락을 받지 못했다.

페기는 1959년 자신의 향후 명성을 위한 집필 작업에 들어갔다. "나는 『예술 중독자의 고백Confessions of an Art Addict』이라는 책을 썼습니다"라고 그녀는 그해 버나드 라이스에게 편지를 썼다. "내용은 전적으로 미술에 관한 것뿐입니다." 지난번의 『금세기를 벗어나며』를 압축하여 자신의 사생활에 대한 것은 대부분 그냥 두고, 주로 팔라초의 구입과 유지, 여행과 작품 수집과 미술계에 대한 자신의 관점 등에 집중해서 최근까지의 삶에 대한 회고록으로 만들었다. 그 결과 상당한 양이 되었다. 페기는 나중에 그 두 책의 합본을 내면서 인정하기를 "첫 번째 책은 아무 제약 없이 노골적인 여자로서 쓴 것이라면, 두 번째 책은 현대 미술사에서 위치를 확립한 한 여인으로 쓴 것이라고 하겠다"라 했다.

그러는 한편 이제 추상표현주의 작가들이 부르는 값이 감당하기 어렵게 되자 페기는 다른 곳에서 재능 있는 화가를 찾았다. 1950년 그녀는 스코틀랜드 화가 앨런 데이비Alan Davie의 「무제Untitled」, 일명 「페기의 깜짝 상자Peggy's Guessing Box」(1950)라는 그림을 구입했고, 얼마 후엔 두 점을 더 입수했다. 1954년에는 「빛의 제국Empire of Light」(1953~1954)이라는 그림을 샀다고 버나드 라이스에게 알려 주면서 "마그리트의 멋있는 그림으로, 대낮에 램프를 켜서 집을 밝히는 내용입니다"라고 적었다. 같은 해 아르프의 「과일 암포라Fruit Amphore」(1951)도 구입했다. 1957년 4월에는 파리와 런던으로 가서 카럴 아펄Karel Appel의 「우는 악어가 해를 잡으려 하네The Crying Crocodile Tries to Catch the Sun」(1956), 영국 조각가

레슬리 손턴Leslie Thornton의 조각품 「로터리Roundabout」(1955), 미국 화가 폴 젠킨스Paul Jenkins의 그림 「오세이지Osage」(1956), 영국 조각가 벤 니콜슨의 부조 「2월February」(1956)을 사들였다. 그녀는 정원에 설치할 자코메티의 조각품들을 사고자 했으나 다 팔려서 사지 못했다고 했다. 같은 해 그녀는 프랜시스 베이컨의 「침팬지 습작Study for a Chimpanzee」(1957)을 사고 너무 마음에 들어 침대 옆 벽에 걸어 놓았다. 1959년에는 벽화 크기의 그림인 그레이스 하티건Grace Hartigan의 「아일랜드Ireland」(1958)를 산 다음 화가에게 편지를 보내 그녀의 그림을 거실 벽 잘 보이는 곳에 걸었다고 했다. 1964년에는 장 뒤뷔페Jean Dubuffet의 「밤색 머리와 장밋빛 얼굴Fleshy Face with Chestnut Hair」(1951)을, 1960년엔 더코닝의 1958년작 유화와 파스텔 드로잉을 한 점씩 사들였다. 1971년에 라이스에게 알려 준 바로는 엔리코 바이Enrico Baj의 「페르두Perdu」(1967)와 세자르César Baldaccini의 「압축Compression」(1969)을 샀다. 그녀는 이미 세자르의 「거미줄에 걸린 사람Man in a Spider's Web」(1955)을 가지고 있었다. 1968년에는 그레이엄 서덜랜드Graham Sutherland의 유화 「유기체Organic Form」(1962~1968)도 사들였다. 이탈리아 작가로는 이미 탄크레디의 작품이 있었으나, 그 후 에드몬도 바치Edmondo Bacci의 1958년작 「이벤트 #247Event #247」과 「이벤트 #292Event #292」, 주세페 산토마소의 「은둔 생활Secret Life」(1958), 에밀리오 베도바의 「시간의 이미지(바리케이드)Image of Time(Barricade)」(1951), 피에로 도라치오Piero Dorazio의 「우니타스Unitas」(1965), 피에트로 콘사그라Pietro Consagra의 부조 「신화적 대화Mythical Conversation」

(1959?), 그리고 아르날도 포모도로Arnaldo Pomodoro의 「구 4번Sphere No. 4」(1963) 등을 사 모았다. 그녀는 또 피카소와 페긴의 스케치에 따라 베네치아의 유리 공예가 에지디오 콘스탄티니Egidio Constantini가 만든 유리 조각에도 돈을 들였다.

이 작품들은 대부분 가치에 있어서 논란의 여지가 없었다. 페기는 수차에 걸쳐 전쟁 후 그녀의 작품 수집은 전적으로 투자에 바탕을 둔 것이라고 말했다. 그녀가 좋아하지 않았던 것은 특히 팝아트였으며, 한 신문 기자에게 자기는 그것을 "혐오"한다고 하면서 "그것은 장래가 없어요. 어느 방향으로 가게 될지 나로선 알 수가 없어요"라고 말했다. 1968년에는 버나드 라이스에게 상당히 긴 편지를 보내면서 이렇게 적었다. "바니 뉴먼Barney Newman의 그림은 두고 보기가 어려울 정도입니다. 나는 마크 로스코의 현재 작품들을 포함해서 그런 부류의 모든 그림을 혐오합니다. 그래서 내 이름이 그들 중 어느 누구와도 연결되는 것을 원치 않습니다. 또 내가 금세기 예술 갤러리에서 전시했던 화가들 중 많은 사람들은 이제 다시 전시할 가치가 없습니다." 분명한 이유는 설명하지 않았지만 로스코는 특히 그녀가 질색하는 대상이었다. 1970년 비엔날레에 전시된 그의 그림에 대해 그녀는 라이스에게 "로스코가 가장 위대한 미국 화가로 떠올랐다니, 그것은 허황된 소리입니다"라고 했다.

페기가 로스코는 싫어하고 폴록은 극찬했다는 사실은 잘 생각해 보면 재미있는 일이다. 그 셋은 어느 정도 같은 세대에 같은 환경에서 태어났는데 말이다. 한 가지 추측해 볼 수 있는 것은, 로스

코나 뉴먼 같은 사람들은 점점 더 순수한 색면色面으로 나아가려 했다는 것이다. 페기는 그 이미지 속에서 정적靜的인 특성을 보았을 것이며 그것을 싫어했다. 또 하나는 인간적인 면이었는데, 그녀의 나이가 그들과 너무 차이가 났으므로 그들을 자기 주변에 둘 수가 없었던 것이다. 그녀를 예술계로 끌어들이는 것은 예술가들이었으나 이들은 이제 다른 대륙에 멀리 떨어져 있었다. 탄크레디를 그녀의 집 지하실에 데려다 놓음으로서 그녀는 다시 예술가들 속에 살고자 했다. 그러나 이탈리아의 미술계는 그녀가 원하는 방향으로 가지 않았다. 탄크레디는 그녀를 인간적으로 실망시켰고, 그는 페기가 자기를 수당 지급자에 올리려 하자 베네치아 전체에 불평을 터뜨렸다. 페기는 자신이 실제 작품 제작과는 거리가 멀어진 것을 알았으며, 그런 거리감 속에서는 그녀의 에너지가 개입될 수 없었던 것이다.

페기에게는 마크 로스코가 아니라 잭슨 폴록이 언제나 "미국의 가장 위대한 화가"였음은 분명하다. 그러나 1956년 폴록의 비극적인 죽음에 대하여 페기는 한마디도 하지 않았으며 그즈음 자기가 키워 준 이 화가에 대해 의심하기 시작했다. 그녀는 그의 작품들이 받는 가격에 관심을 가졌으며, 그녀가 알게 된 사실들은 괴로운 것이었다. 1946~1947년에 폴록의 작품들이 더 창작된 사실을 확실히 알게 되자 그녀는 그것들이 계약상 자기 것이라고 믿었다. 그녀는 이 문제를 파고들기 시작하여 버나드 라이스에게 자기는 리 크레이스너를 상대로 소송을 제기할 생각이라고 경고했다.

그러나 다른 문제들이 있어 그녀는 소송 문제에 집중할 수가 없었다. 페기는 친구인 미국 시인 앨런 앤슨Alan Ansen을 통해 비트족 문학가들을 알게 되었고, 그들에게 베네치아는 꼭 가 봐야 하는 곳이었다. 맨 처음 찾아온 윌리엄 S. 버로스William S. Burroughs는 마약 중독자에 대한 문제의 소설 『정키Junkie』(1953)를 쓴 사람이었다. 그는 페기가 영국 영사를 위해 팔라초에서 마련한 파티에 앤슨과 함께 찾아왔던 것이다. 문제는 앤슨이 그에게 페기를 만나면 그녀의 손에 키스를 해야 한다고 말해 준 것에서 시작되었다. 술이 취한 버로스는 "그게 관례라면 나는 그녀의 거시기에 키스하면 좋겠다"고 말했고, 페기의 친구 로버트 브래디가 이 말을 곁에서 들었다. 곧이어 페기는 그를 팔라초에 들어오지 못하게 했다.

랠프 럼니가 이 패거리와 알고 있다는 사실은 페기에게 놀라운 일이 아니었다. 앤슨의 아파트는 아주 좁았으며, 럼니는 베네치아를 찾는 비트족들에게 집을 개방해 놓고 있었다. 페기는 1958년 앤슨의 집에서 있던 시 낭송회에 갔었는데 마침 그 자리에서 시인 피터 올로브스키Peter Orlovsky가 그의 애인 앨런 긴즈버그Allen Ginsberg에게 땀에 젖은 타월을 던졌다. "맙소사! 그게 페기 구겐하임의 머리 위에 떨어졌던 것이다"라고 럼니는 훗날 말했다. "그녀는 한바탕 소란을 피우고 그 자리에서 나가 버렸다." 그녀는 팔라초에서 평론가 니컬러스 칼라스를 위해 개최한 파티에 그들을 초대하지 않았다. 후회 막급한 긴즈버그는 페기에게 아주 솔직한 마음을 고백한 편지를 보냈다. "저는 아직 그렇게 홀

룡한 역사적 살롱에 가 본 일이 없어서 꼭 그곳을 방문하고 싶습니다. 허락해 주신다면 그림들을 차분히 감상하며 칵테일을 마시고, 카날 그란데를 바라보고, 명성 높은 숙녀들과『파티잔 리뷰』의 인사들과 20세기 초현실주의 작가들과 집사들로 둘러싸인 베네치아의 시인이 되고 싶습니다. 꼭 가 보고 싶습니다. 위대한 상류 인사들을 만나지 못하고 베네치아를 떠나고 싶지는 않습니다."

이런 이야기가 버로스의 귀에 들어가자 그는 앤슨에게 이렇게 적어 보냈다. "애초에 페기 구겐하임이 앨런과 피터를 마음에 들어 했을 리가 없지. 하여간 그녀가 보헤미안 서클에 가입하고서도 동시에 구식 예절을 요구하는 것은 이치에 맞지 않네." 버로스의 말도 일리 있지만, 페기는 이즈음 상당히 주의하고 있었다. 그녀와 긴즈버그가 생각보다 공통점이 많긴 했어도(페기가 가끔 앙심을 품는 성격이기는 했지만 대체로 두 사람 다 대범하고 관대했다), 그녀는 그의 긴 머리며 마약 복용 때문에 그를 좋아할 수가 없었다.

다른 비트족들은 좀 더 괜찮은 대접을 받았다. 시인 그레고리 코소Gregory Corso는 「베네치아, 1958Venice, 1958」이라는 시를 썼는데 거기에는 "나는 먹는다, 그래서 건강하다"는 구절도 있다. 그레고리 코소가 최근 펴낸 편지들의 내용을 보면 1958년 초 그와 페기는 연인 사이라고 할 수밖에 없는 관계였다. 그가 처음 페기를 만났을 때의 이야기는 아주 명료하게 쓰여 있다. "모든 것이 잘 진행되었다. 다만 그녀는 강아지 한 마리가 아파서 계속 걱정이었으며 심지어 취리히에 있는 의사에게로 날아가서 의논해 볼 생각까

지 했다." 코소의 말에 의하면 그들은 술을 함께 마셔 취했고 그는 자기가 감옥에 갔던 일도 고백했다. 이보다 훨씬 즐거웠던 두 번째 만남에 대해 그는 2월 13일 앨런 긴즈버그에게 보낸 편지에서 이렇게 묘사했다.

아주아주 재미있는 대화를 나누었고, 우리 모두 술에 취했는데 앨런 앤슨이 제일 많이 취했어. 그가 페기에게 헤로인을 해 보라고 했네. 모든 게 굉장했어. 그날 저녁은 광장에서 오래오래 끌어안고 여기저기 키스하는 걸로 끝났네……. 페기와의 데이트는 그렇게 됐지……. 그녀는 예의를 요구하는 사람이더군. 확실히 그래. 나는 그녀에게 잘 설명했지. 피터는 그녀가 위대한 후원자라는 것을 알았고 이 훌륭하신 분에게 인상을 남기는 제일 좋은 방법은 타월을 던지는 것이라고 생각했다고. 그녀는 그래서는 안 된다고 하면서 자기는 그런 것은 참을 수 없으니 오래 견딜 수 있는 방법으로 인상 깊게 해 달라고 하더군.

페기는 섹스를 암시하고 있었지만, 코소는 서른네 살 먹은 페긴에게 눈을 주고 있어 페기한테는 생각이 없었다. 언젠가 그는 페기가 자기에게 함께 자자고 했지만 이를 거절했으며 그럼에도 페기와 여전히 친구 관계를 유지했다고 말했다. 그렇지만 긴즈버그에게 보낸 편지에서 그는 자기가 얼마나 그녀를 다정하게 생각하며 그녀가 자기 일생에서 얼마나 중요한 인물이었는가를 공개하고 있다.

멋진 소식이야. P.G.와 함께 피카소, 아르프, 에른스트의 작품 사이로 빙빙 춤추며 돌아다녔다네. 그녀는 나를 매우 좋아하고, 나는 자신에 대해 모든 것을 이야기했지. 감옥에 갔던 것을 포함해서 모든 것을 이야기한 거야……. 그녀는 정말 다정해. 마음은 슬프지만 기억은 아련한 사람이야. 그렇지만 난 그녀를 행복하게 해 주고, 그녀는 웃지. 나는 그런 일은 잘하잖아. 우리는 줄곧 섹스, 섹스에 대해 얘기했지만 그 점에서 나는 어떻게 해야 할지 모르겠어. 그녀는 함께 밤을 보내자고 했지만 난 그럴 수 없었고, 그래서 안 그랬어. 그래도 그녀는 밤늦도록 나와 함께 보트까지, 그리고 앤슨의 집까지 산책해 주어서 나는 기뻤지. 뱃전에 앉아 이야기를 나누고 그녀는 자기와 베케트에 대해 그리고 자신의 인생에 대해 나에게 말해 주었네. 달콤쌉쌀하면서도 즐거웠지. 그렇게 해서 베네치아는 나에겐 로맨틱한 장소가 되고 있다네.

그는 페기의 마음을 깊은 통찰력과 동정심을 가지고 이해했다.

그녀는 정말로 독특하고 멋있는 여인이야. 너는 그녀에게서 그런 점을 못 보았니? 어떻게 놓칠 수 있니? 아마 시간이 없었던 모양이구나. 그녀는 정말 훌륭해. 그러나 슬프고 친구가 필요한 사람이야. 언제나 그런 징그러운 화가들하고만 있을 사람이 아니지. 화가들이 그녀를 우울하게 만드나 보다고 말했더니 그녀는 웃었고 나와 선착장까지 함께 가서 앉아 있었지. 15분 후에 배가 오자 나는 그녀에게 작별 키스를 했어. 그녀가 멀리 걸어가다가 마침 머리가 아픈 듯 손을 머리에 얹는 모습을 바라보았지. 갑자기 나는 그녀의 모습에서 그녀의 처지를 깨달았어. 그녀는 진정 인생을 사는 사람이야, 그런데 그

인생이 사라져 가고 있는 거지. 그게 전부야.

그 다음 번 만날 때 그가 늦게 나타나자, 그녀는 손목에서 아주 비싼 시계를 풀어 그에게 건네주었다. "심술궂게 비꼬면서 말이다."

코소는 그가 페기와 사귄 이야기를 냉소적으로 초연하게 이야기했다. 그의 첫 번째 실수는 그녀의 동침 요구를 거절한 것이라고 했다. 두 번째는 그녀가 "좋아했던 닥스훈트 강아지"의 무덤을 보러 함께 마당으로 나갔을 때였다고 했다. 그는 "야! 뒷마당이 정말 좋군요" 하고 말했는데 페기는 여기에서 불쾌감을 느꼈던 것이다. 한번은 팔라초에서 파티가 있던 날 마리노 마리니의 조각에서 음경이 도둑맞고 없었다. 코소가 "이건 그 독일 화가 훈데르트바서Friedensreich Hundertwasser 짓입니다. 그 개자식이 떼어간 겁니다" 하고 말하자 페기는 코소에게 대들었다. 이것이 그의 세 번째 실수였다고 코소는 강조했다. 그러나 사실 페기가 그를 팔라초에 오지 못하게 한 이유는 그가 페기의 딸에게 관심을 보였기 때문이었다. 그가 이런 이야기를 별로 즐겁지 않은 어조로 했다는 것은, 그가 페기에게 느꼈던 진정한 애정을 감안해 보면 아주 모순되는 일이다.

앨런 앤슨은 베네치아 경찰서에 자주 드나들었다. 페기의 다른 게이 친구인 아서 제프리스Arthur Jeffress(영국 선원들의 복리를 위해 상당한 재산을 유언으로 남기면서 "단 한 푼도 사관들이나 준사관들에게는 가서는 안 된다"고 말했던)처럼, 앤슨은 선원들에게 약했다. 페

566

기도 그래서, 배가 도시에 들어오는 날이면 언제나 집에 붉은 카펫을 깔곤 했다. 그러나 어느 저녁엔 앤슨이 데리고 온 선원 두 사람이 덤벼들어 강제로 그를 발가벗겨서 길거리로 쫓아내고 모퉁이에 있는 술집에 밀어 넣은 일이 발생했다. 그곳에서 그는 의자를 집어 들고 선원들과 맞서 싸웠다. 그런 일이 있은 후 시 관리들이 그의 소조르노(거주 허가) 갱신을 거절하자 그는 인근 오스트리아로 갔다가 들어와서 허가를 새로 받았다.

1959년 페기의 예순한 번째 생일인 8월 3일에 앤슨은 가면극 〈그리스로부터의 귀환The Return from Greece〉을 써서 그녀의 정원에서 공연했다. 그것은 시인 제임스 메릴James Merrill과 그의 동료 데이비드 잭슨David Jackson에게 헌정되었다. 잭슨은 친구들에게 "앤슨이 각본을 쓰고 네 사람이 금색 가발에 로마식 의상 차림으로 연기를 했으며 페기, 지미 그리고 나는 월계관을 쓰고 왕좌에 앉아 듣고 있었다"고 설명했다. 뉴욕의 아트 딜러인 존 마이어스가 사회를 보고, 페기의 비서 파올로 바로치Paolo Barozzi가 쓰레기 치우는 사람 역할을 했다. 공연은 대단히 성공했고, 앤슨은 그후 두 작품을 더 써서 1960년에 〈비옥한 정원The Available Garden〉과 1961년에는 〈달에 처음 간 남자들The First Men on the Moon〉을 공연했다. 앤슨은 네 번째 연극도 계획했으나, 이듬해 드디어 베네치아에서 풍기문란죄로 추방을 당했다. 그는 아테네로 옮겨 갔고 그의 말에 따르면 페기는 "적어도 두 번"은 그를 찾아왔다.

1950년대 후반에는 미더운 옛 친구들이 더 많이 베네치아로 찾아왔다. 존 케이지는 1940년에 있었던 오해를 풀고 페기와 다

시 친구가 되어 자주 찾아왔는데 가끔은 그의 동료인 무용수 머스 커닝엄Merce Cunningham을 데리고 왔다. 그들이 1960년, 1964년, 1970년에 함께 '라 페니체'에서 공연했을 때도 페기의 집에 머물렀다. 그녀는 케이지가 "시간 있는 대로 짬짬이 자주" 찾아왔다고 했다. 아마 가장 기억에 남는 방문은 1959년 겨울에 5주 동안 머물렀던 때일 것이다. 그때 그는 이탈리아 텔레비전의 퀴즈 쇼〈포기냐 더블이냐Lascia o Raddoppia〉에 출연해서 그가 잘 아는 주제인 버섯에 대한 문제를 받았다. 그는 상금 2천 달러를 타길 원했으며, 페기는 버나드 라이스에게 보낸 편지에서 "그는 모든 문제를 맞혔고 다른 누구도 그러지 못했으니 그가 우승할 겁니다"라고 했다. 쇼가 진행되는 동안 베네치아 거리에서 여자들이 케이지의 이름을 부르고 행운을 비는 등 그는 유명 인사가 됐다. 결국 우승한 그는 6천 달러를 받아 스타인웨이 피아노 한 대와 폭스바겐 스테이션 왜건을 샀다. 처음 TV에 출연한 후 케이지는 〈베네치아의 소리Sounds of Venice〉를 작곡하여 전자 음악 설비가 된 스튜디오에서 녹음했다. 녹음할 때 페기도 같이 갔었는데, 방송 기술자가 페인트공의 노랫소리와 강아지들이 짖는 소리를 채집하기 위해 팔라초에 와서 그녀는 아주 기뻐했다. 그러나 강아지들은 짖으려 하지 않았고 페인트공이 부추기자 괴상한 소리를 내는 바람에 페기는 "정말로 실망"했다고 버나드 라이스에게 전했다.

공연 예술가 오노 요코는 페기를 매우 존경했는데, 케이지가 페기를 높이 평가했던 것과 1961년 자신의 공연에 그녀를 데리고 왔었던 것을 기억하고 있다. 이듬해 여름에는 케이지와 오노가

그녀를 일본으로 초청해서 함께 여행했는데, 도중에 페기와 오노는 가끔씩 한 방을 썼다. 페기는 그 두 사람의 음악을 별로 좋아하지 않는다고 직설적으로 말했지만, 오노는 페기를 "허심탄회하면서 지성적이고 요즈음 말로 '힙한' 여자"라고 했다. 비슷한 궤도의 인생을 살아온 두 사람, 유복한 가정에서 태어나 엄격한 교육을 받았으나 그것을 탈피하기로 결심했다는 점에서 유사한 두 사람은 "인간적·개인적으로 가까운 친구"가 되었다. 페기는 오노 요코가 애스컷 근처에서 존 레넌John Lennon과 함께 살던 그레고리언 맨션을 방문했으며, 오노 역시 베네치아를 지날 때마다 (가끔은 딸 교코도 데리고) 페기를 방문하면서 우정을 지속했다.

에밀리 콜먼이나 피터 호어(페기가 이 두 사람을 같이 만나는 일은 결코 없었지만) 같은 옛 친구들은 자주 베네치아에 방문하여 지난 날을 일깨워 주곤 했지만, 페기는 가족들과는 별로 관계를 유지하지 않았다. 동생 헤이즐은 어쩔 수 없이 가끔씩 집에 머무르도록 했지만 혼자일 경우에는 오지 못하게 했다. 헤이즐은 혼자 있을 때면 좀 문제가 있는 여자였다. 화가 두스티 봉제Dusti Bongé의 아들 라일 봉제Lyle Bongé는 헤이즐의 대자代子였는데, 그의 어머니도 헤이즐과 친한 친구였다. 사진가인 그는 1950년대의 언젠가 헤이즐이 자기와 "침대 위를 빙빙 돌면서" 즐기다가 "네 엄마하고 섹스하는 것처럼 생각하지는 말아라. 나는 네 엄마보다 훨씬 늙었어"라고 말했던 것을 기억하고 있다. 봉제는 헤이즐이 "희한하게 괴팍한 사람"이었다고 기억하면서 그녀가 했던 말을 모두 적어 놓을걸 그랬다고 말했다. 그러나 헤이즐은 그녀 나름의 문제

가 있었다. 한번은 손톱이 갈라져서 파리에 있는 요양원에 들어
갔는데 그곳에서 수면제 중독 치료를 한답시고 여러 달 동안이나
침대에 붙잡혀 있었던 적도 있다. 그 요양원은 그녀의 돈을 노리
고 퇴원시키지 않으려 했던 것이 분명하다. 급기야 뉴올리언스와
파리에 있던 친구들이 의논해서 그녀를 퇴원시켰다. 헤이즐은 나
름대로 모든 면에서 언니와 경쟁했다. 그녀는 몰래 케이 보일과
친구가 되어 편지를 교환했다. 페기가 죽고 나서 한참 후인 1990
년 보일에게 보낸 편지에서 헤이즐은 언니에 대한 불평을 늘어놓
으며 언니는 "자만심에 빠져 모든 것을 이상하게 혼동하고 있던
불행한 여인"이라고 적었다.

1950년대 말에 페기는 누군가와 불쾌한 조우를 했는데, 그로
인해 후세 사람들이 자신의 소장품과 역할을 어떻게 생각할 것인
지 신경을 쓰게 되었다. 건축가의 부인 알린 사리넨은 『자랑스러
운 소장가들*The Proud Possessors*』이라는 제목으로 미국의 전설적인 소
장가들에 대한 책을 쓰고 있었다. 그녀는 페기에 대해서 한 장章
을 쓸 요량으로 1957년에 메리 매카시 같은 사람들을 만나서 페
기를 파헤칠 자료를 수집하느라 많은 시간을 보냈다. 앨프리드
바는 사리넨이 보낸 질의에 대해 다음과 같이 대답하며 페기를
공격할 탄알을 주기를 거부했다. "나는 그녀의 친절함과 근본적
인 선의를 완전히 확신하고 있습니다." 사리넨은 미술 평론가 버
나드 베렌슨과 우편을 통해 긴밀한 연락을 하며 취재하고 있었
다. 페기가 젊은 시절 미술사를 공부한 바로 그 책의 저자인 베렌
슨은, 그와 페기 두 사람 모두 있기엔 이탈리아는 너무 좁다고 생

각하는 듯했다. 그는 1948년 비엔날레에서 페기의 전시관을 찾았던 것을 회고했다. 그는 페기를 일러 "더럽고 끔찍스러운, 사람의 탈을 쓴 징그러운 존재"라는 말로 서두를 뗐다(베렌슨이 현대 미술을 혐오했다는 것은 잘 알려져 있는 사실이지만, 그가 이렇게까지 거친 관점으로 페기를 본 이유는 분명치 않다). 베렌슨의 말에 따르면, 비엔날레에서 페기는 자기를 보자 "베렌슨 선생님, 저의 모든 것, 제가 한 모든 일은 선생님이 제게 주신 영향 덕분입니다"라고 인사했다고 한다. 이때 그는 "그래서 이게 그 결과요?"라는 대답이 "저절로" 나왔다고 사리넨에게 말해 주었다. 베렌슨의 말로는, 그날 아침 그와 함께 있었던 메리 매카시가 페기를 옹호하려고 애썼으나 "내가 보기엔 전혀 소용이 없었다"고 했다. 사리넨은 베네치아로 페기를 찾아갔으며, 훗날 페기는 그녀와 만난 것을 큰 실수였다고 했다.

1958년에 『자랑스러운 소장가들』이 출간되었을 때, 허버트 리드의 말에 따르면 페기는 비록 겉으로는 "언제나와 같이 긍정적으로" 받아들였지만 사실 자기가 선정적인 모습으로 그려진 것에 크게 낙담했다. 사리넨이 페기의 도덕성에 반감을 가졌고 『금세기를 벗어나며』를 좋아하지 않았다는 사실은 그녀도 익히 알고 있었다. 페기는 10월 29일에 사리넨에게 보낸 편지에서 이렇게 썼다. "내 회고록에 대하여 당신이 가지고 있는 청교도적인 생각 때문에 그렇게 비판적이고 적대적이 되었다면, 당신의 주제와 관계되지 않은 것들은 모두 내버려 두었더라면 훨씬 좋았을 겁니다. 내 사생활에 대한 당신의 반응에는 정녕 아무도 흥미가 없습

니다. 당신의 그런 반응에 나는 몹시 불쾌감을 느낍니다." 이 두 사람은 1959년 뉴욕에서 앨프리드 바가 베푼 한 파티에서 만나게 되었는데 페기는 사리넨에게 당신은 청교도적이어서 애인을 갖는 게 어떤 일인지 이해 못 한다고 퉁명스럽게 말했다. 사리넨은 이때 자기가 페기에게 대꾸를 하지 않은 것은 자기가 "오래도록 닦아 온 성숙함"을 보여 준 증거라고 베렌슨에게 자랑스럽게 말했다. 이것은 각자가 옳다고 믿는 자존심 강한 두 여인 사이의 불행한 다툼이었다.

"자랑스러운 소장가들"의 한 사람인 페기로서는 이제 진정 자기의 소장품들에 대해 몇 가지 생각을 해야 할 때였다. 그것들을 어디로 보낼 것인가, 더 구체적으로는 그녀가 죽은 다음 어떻게 할 것인가. 페기는 삼촌 솔로몬과 연락을 한 지가 10년이 넘었고, 사촌들 한두 명이 더러 베네치아에 들르긴 했지만 그들과의 관계도 더 나을 것이 없었다. 그러는 동안 친척들에게도 변화가 있었다. 솔로몬 R. 구겐하임 미술관이 프랭크 로이드 라이트가 설계한 유명한 건물에 자리 잡아 1959년 8월 개관할 예정이었다. 솔로몬은 비구상 회화 미술관이 자리 잡을 건물 설계를 라이트에게 맡긴 직후인 1949년에 죽었고, 1952년까지 책임자로 있던 남작 부인도 1952년에 사임했다. 페기의 사촌이며 쿠바 주재 미국 대사를 역임했던 해리 구겐하임이 솔로몬 구겐하임 재단의 이사장으로 취임하여 이 새로운 이름의 미술관을 총괄하고 있었다. 그가 부임하면서부터 솔로몬 가족이 벤저민 가족에 대해 가졌던 멸시도 사라졌고, 해리는 (현재 5번가의 미술관 거리로 알려져 누구나 잘

알고 있는) 이 시설에 대해 매우 큰 야심을 가지고 있었다. 1959년 4월에 페기가 뉴욕을 찾았을 때 해리는 그녀에게 아직 개관하지 않은 미술관 건물을 기꺼이 보여 주었다.

라이트는 매우 특징 있는 건물을 설계했다. 나사 모양의 구조로 미술품들을 1층에서부터 꼭대기까지 하나의 기다란 램프에 걸어 놓을 수 있게 되어 있었다. 해리의 안내를 받아 둘러보면서 페기는 그 건물을 좋게 보려고 애썼지만, 전반적으로 마음에 들지 않았다. 전부 백색으로 된 실내는 작품보다 배경을 너무 돋보이게 할 수 있다는 것을 지적하지 않을 수 없었다. 그녀는 미술관의 작품들과 함께 이 "맷돌"을 이어받아야 할 "불쌍한 스위니"에게 동정심을 느꼈다. 페기는 이 미술관을 "솔로몬 삼촌의 차고"라고 부르면서, 답답하게 느껴지는 5번가의 이스트사이드보다는 오히려 센트럴파크 안에 미술관을 짓는 것이 훨씬 좋으리라고 생각했다. 하지만 구겐하임가로서도 그것은 불가능했을 터이다.

뉴욕에 있는 동안 페기는 옛 친구 미나 로이의 작품 전시회 개막식을 보러 '보들리 갤러리'에 갔다. 페기 말고도 마르셀 뒤샹, 조지프 코넬, 케이 보일이 참석했고, 주나 반스도 왔다. 찰스 헨리 포드의 예쁜 누이 루스와 배우인 그녀의 남편 재커리 스콧 Zachary Scott은 웨스트 72번가 다코타에 있던 아파트에서 페기를 위한 파티를 열어 또 한 번 친구들이 재결합하는 기회를 만들었다. 페기는 웨스트사이드에 있던 벤 헬러 Ben Heller 부부의 집에서 열린 칵테일파티에도 갔다. 이 부부는 그즈음 폴록의 작품 「푸른 장대들 Blue Poles」(1952)을 구입했는데, 폴록의 생전에 당시로

도 큰돈인 6천 달러에 팔렸던 이 그림을 3만 달러에 샀다(이 그림은 1973년에 3백만 달러라는 기록적인 금액에 팔린다). 이 일은 물론 페기를 화나게 만들었다. 페기는 폴록의 구아슈들과 유화들을 수도 없이 남들에게 기증했지만 면세 혜택은 전혀 생각하지 못했다. 예를 들어 그녀는 1949년에 「성당Cathedral」(1947)이라는 작품을 버나드와 베키 라이스 부부에게 준 바 있었고, 1957년에는 로마의 한 미술관에서 폴록의 드로잉 「전쟁War」을 발견한 적도 있었다. 그때부터 페기는 금세기 예술 갤러리가 체결했던 1946~1948년 독점 계약을 리 크레이스너가 위반했다는 증거를 수집해 왔다.

2년 후 더 이상 인내할 수 없게 된 페기는 뉴욕으로 돌아와 크레이스너를 상대로 연방 법원에 소송을 제기했고, 1961년 6월 8일 12만 2천 달러로 합의를 했다. 그녀는 자기가 폴록에게 재정 지원을 하는 동안 제작된 그림 열다섯 점을 발견해 냈다고 신문 기자들에게 말했다. 그녀는 소송에서 폴록이 이들 작품을 그녀에게 제공하지 않았으며 나아가 리는 이들 작품을 은닉해서 자기를 속였다고 주장했다. 페기는 이들 작품에 대한 "합리적인 시장 가격"을 청구했을 뿐이라고 말했다. 라이스 부부와 함께 머물면서 그녀는 이 사건을 다루는 문제에 대해 버나드와 언쟁을 벌였다. 버나드는 계속 발뺌하였고, 자신과 크레이스너의 관계가 멀어지는 것을 피하려 애쓴 나머지 결국엔 집을 옮겨 영국인 친구의 아파트로 갔다.

1년 전에 라이스는 크레이스너에게 편지를 보내 그녀가 「구성

Composition」(1946), 「가물거리는 이미지Shimmering Image」(1947), 「백색의 지평선White Horizon」(1941~1947), 「열기 속의 눈 IIEyes in the Heat II」(1947)를 가지고 있다는 것을 페기도 안다고 알려 주었다. 페기가 크레이스너와 화해하고 소송을 취하하기까지 4년이 걸렸다. 화해하면서 크레이스너는 페기에게 당시로는 5백 달러어치의 그림 두 점을 주었다.

1960년 페기는 옛 친구 에밀리 콜먼에게 편지를 보내서 자기는 지난 3년 동안 페긴과 랠프 럼니의 "끝도 없는 사연"과 씨름해 왔다고 하면서, 이제는 그들을 "더 견딜 수도 없고 보기도 싫다"고 전했다. 랠프는 이제 꼴도 보기 싫은 존재가 되어 가고 있었다. 랠프를 1958년에 런던에서 본 적이 있던 에밀리가 그를 맘에 들어 했었음을 알고 페기는 이렇게 적었다. "내 생각에 그 녀석은 재정적 파탄에서 벗어나려 페긴을 이용하고 있고, 심지어 그런 목적으로 페긴에게 아이까지 배게 했어요. 나는 그 아이들이 결코 행복하지 않고 서로 사랑하고 있지도 않다고 믿어요. 페긴은 혼자 있는 것을 견딜 수 없어서 다른 사람을 찾을 용기도 못 내고 그 녀석과 함께 있는 거예요. 더욱이 아이가 그 녀석 이름으로 되어 있으니 어쩌지도 못 하고. 나는 이제 간섭하지 않으렵니다. 일만 더 악화시키는 꼴이니."

페기는 "페긴이 다 자란 다음에도" 엘리옹은 그녀에게 너무 나이가 많은 상대라고 생각했다. 랠프는 "항상 술에 취해" 있으며 페긴은 순전히 안정을 위해 그와 함께 있는 거라고 페기는 편지에 썼다. 럼니는 정말로 술을 너무 많이 마셔서, 친구들은 그를 맬

컴 라우리의 소설『화산 아래에서』에 나오는 알코올 중독자 캐릭터인 "영사님"이라 불렀다. 그러나 페긴 역시 술을 많이 마셨고 진정제와 수면제에 중독돼 가고 있었다. 이런 습관은 랠프와 결혼을 한 후에도 나아지지 않았지만, 그녀는 갓난아기와 같이 있으면 항상 행복해했고 적어도 샌드로가 서너 살 될 때까지는 그랬다. 그 후에 그녀의 악습은 되돌아왔다. 랠프는 훗날 그녀가 수도 없이 자살하려는 것을 자신이 계속 구해 주었다고 말했다.

10월에 페기는 페긴이 샌드로를 합법적인 자식으로 만들기 위해 랠프와 결혼했다고 라이스에게 알렸다. 그들이 재정적으로 어렵다는 사실도 함께 알려 줬다. 페긴이나 랠프는 그림을 적당한 시기에 팔지 못했다. 베네치아에는 그들이 빅토르 브라우네르의 그림을 때서 난방을 하고 산다는 말이 돌았다(브라우네르는 밀랍 위에 그림을 그리는 기법을 고안해 냈었다). 그들은 드라공가에 있는 아파트와 카스텔로에 빌린 아파트를 오가면서 살았다. 그러나 결혼 후에는 파리의 생루이섬에 테라스가 딸린 150평 아파트를 샀다. 페긴은 그 돈을 마련하기 위해 막스 에른스트의 그림을 팔았다(페기는 그들이 합의하여 그 아파트를 페긴의 이름으로 했다고 주장했다). 그들이 가진 얼마 안 되는 재산 중에는 콕토의 드로잉도 있었다. 콕토는 샌드로의 대부였으므로 페긴과 랠프 편을 들어 페기를 상대하려고 했다. 페긴은 할머니 플로레트가 설정해 준 신탁금에서 매달 2백 달러를 받았으며 페기도 150달러를 줘 왔지만 결국엔 그만두었다(페기는 이따금 목돈을 현금으로 주기도 했지만, 대개 꾸어 주기만 했다).

페기는 분명 페긴이 자기가 저지른 것과 똑같은 실수를 하지 않게 하려고 애쓰고 있었다. 그렇지만 자기가 세 번에 걸친 결혼 — 로런스, 존 홈스, 가면 — 후에야 자립했으며 곁에 남자가 없었을 때 제일 열심히 살았다는 사실은 인식하지 못했던 것 같다. 그녀가 생각할 수 있는 페긴의 장래는 오직 페긴이 한 남자의 틀 속으로 들어가는 것뿐이었고, 그래서 그녀는 페긴의 남자를 자기가 고르려고 결심했던 것이다. 페기의 눈으로 보기에 엘리옹은 자기 주변 인물 중 하나로 잘 알고 있는 사람이었고, 또 나이가 많고 경력도 있어 페긴이 절실히 필요로 하는 보호자가 될 수 있었기 때문에 안전한 선택이었다. 페긴이 혼외정사를 벌이기 시작했을 때 페기는 아마도 남편이 충족해 주지 못하는 욕구가 있는 모양이라고 생각하며 묵인했다. 그러나 페기는 페긴이 인생을 망쳐 가고 있다는 것을 충분히 알지 못했던 것 같다. 페기는 랠프가 진정 위험한 인물이라고 느꼈다. 그녀는 한때 자기가 그렇게도 좋아했던 남자들과 너무도 같은 자들 — 창조적이긴 하지만 방탕한 — 에게 딸을 빼앗길까 봐 걱정했다. 페기는 어쩌면 자신의 어머니가 자신과 로런스에게 문제가 있었을 때 보살펴 주기보다는 모른 척하려 했음을 기억했는지도 모르지만, 지금 그녀는 그런 과거를 되돌리려다가 너무 지나치게 간섭하고 있었다.

근본적으로 페기는 자기 딸이 어쩌면 어릴 적부터 우울하고 불행한 상태였음을 깨닫지 못했다. 그런 양상은 페긴의 일거수일투족에서 나타났고, 그녀의 그림에서도 보였다. 랠프 럼니는 페긴의 그림을 파악하고 있었다. "그녀의 그림, 특히 파스텔화는 겉으

로만 보면 속기 쉽다. 처음 볼 때는 거기에는 삶이 있고 색채가 있고 축제가 있다. 그러나 그녀의 그림이 내뿜는 애절한 아름다움이나 분노는 좀 더 깊이 관찰해 본 연후에나 알아볼 수 있다. 그녀의 작품은 그녀의 체험을 반영하고 있다"고 그는 말했다.

그러나 아무도 페긴의 인생에 개입하고 도움을 줄 수 있는 방법을 알지 못했으며, 페기가 1955~1956년에 딸의 심리 치료 비용을 댔어도 결과는 마찬가지였다. 페긴이 거의 먹지 않고, 이 남자 저 남자 찾아다니고, 술을 엄청 마시고 수면제를 다량 복용하고 있다는 사실을 페기는 눈치채지 못했던 것 같다. 페긴이 여러 차례 자살을 하겠다고 위협했던 것도 놀라운 일이 아니다. 페긴은 정녕 엄마의 관심을 갈망했다. 그러나 그녀가 엄마의 관심을 받게 되었을 때 이미 두 사람은 서로의 감정을 이해할 수가 없었다. 페긴을 사랑하는 엄마가 할 수 있는 일이라고는 딸이 삶을 부지하도록 하는 것밖에 없었으며, 그녀를 행복하게 하기란 불가능했다.

게다가 페기는 나이를 먹어 가면서 딸에 대해 더욱 엄하게 통제하려고 했다. 자기 몸이 말을 듣지 않게 되면서 그녀는 스스로에 대한 통제를 잃어 가는 듯했고 오직 페긴을 통해서만 뜻대로 할 수 있다고 느꼈다. 그리고 다시 딸을 마음대로 할 수 있는 수단은 돈뿐이라고 생각했다. 그러나 페긴이 랠프와 관계를 갖게 되자 유산에 대한 계획도 문제 해결에 아무 도움이 되지 못했다. 페기는 일생을 통해 자신의 증여, 특히 돈이 관계된 데 대해서는 매우 복잡한 생각을 가져 왔다. 그녀가 베푸는 것을 받는 사람이 어

떤 감정을 갖는지는 상관없었지만, 배신은 무엇보다도 큰 두려움이었다. 그녀가 가장 두려워하는 것은, 자기가 상대에게 재정적으로 줄 수 있는 만큼만 존중받는다는 사실이었다.

또한 페기는 페긴이 더 이상 자기를 필요로 하지 않고 자기에게서 떠나가리라는 것을 두려워했다. 모녀는 끊임없이 이런 두려움 속에서 서로 헤어졌다가 다시 화해하면서 최후의 이별을 준비하는 듯했다. 페긴은 랠프를 진실로 사랑하는 듯했고, 페기는 딸이 더 이상 자기 통제하에 있지 않다는 데 큰 두려움을 느꼈다.

이즈음 페기는 유언과 재산 처분에 대한 문제로 감정이 격앙되어 있었다. 그녀가 1959년에 신축된 구겐하임 미술관을 보러 미국을 방문하고 돌아온 후, 사촌 해리는 만약 그녀가 소장품을 미술관에 기증할 것을 고려한다고 하더라도 자기에게는 별로 큰 관심이나 흥밋거리가 되지 않는다는 뜻의 편지를 보내왔다. 그는 마치 페기의 지식을 대단치 않게 평가한다는 듯이, 자기로서는 페기가 한 번쯤은 그런 생각을 했을 것이라고 생각했노라고 말했다. "그러나 곰곰이 생각해 보니 너의 재단과 저택은 너 혼자의 노력으로 세계에 널리 알려졌으므로, 사망 후에는 네 계획대로 이탈리아에 유증하는 것이 좋을 듯하다"고 해리는 보내왔다.

페기가 대단히 화가 났으리라는 것은 이해할 만하다. 그녀는 해리가 조심스럽게 언급한 것처럼 1957년에 이미 자신의 재단을 설립하도록 지시한 바 있었으며 다만 누구를 재단의 이사로 할 것이냐를 놓고 망설여 오고 있었다. 처음에는 신드바드와 페긴을 앉힐 생각을 했으며 또한 비토리오 코레인(베네치아에 와서 일찍이

사귄 친구), 화가 로버트 브래디, 가까운 친구인 캐나다 출신 사진가 롤로프 베니 등도 생각해 봤다. 그러나 아이들이 하나씩 그녀의 호감에서 멀어지자 이사회 구성이 변경되었다. 한편 재단 설립이 필요한 것은 주로 세금 문제 때문이었기에, 그녀가 가진 가장 고가의 두 재산 — 소장품과 팔라초 — 을 누구에게 남기느냐 하는 문제가 그녀의 머릿속을 따라다니기 시작했다.

구겐하임가의 콧대가 높아졌음을 알린 해리의 편지 이후 페기는 다른 곳들을 물색했고 많은 자문을 받았다. 1960년 말 그녀가 버나드 라이스에게 보낸 편지를 보면 신드바드, 그의 새 부인 페기, 신드바드의 세 아이들(둘은 재클린 벤타두어, 하나는 페기에게서 낳은 아이)에게 각각 1만 5천 달러씩 남기고 페긴에게는 한 푼도 주지 않겠다는 내용이다. 같은 편지에는 그 미술관(팔라초와 소장품 전부)을 치니 재단이나 베네치아 미술관에 남겨야 한다는 허버트 리드의 생각도 언급되었다. 베네치아 현대 미술관장은 팔라초와 소장품을 베네치아시에 남겨 계속 미술관으로 운영해야 한다고 생각하고 있었다. 어쨌든 페기는 자기 아이들이 그것들을 가질 수 있는 어떤 권리도 유보하기를 바란다고 적었다. 1960년 말에 가서 페기는, 팔라초와 소장품을 제외한 모든 재산을 아이들에게 남겨 주고 그들에게 다른 권리는 전부 포기하도록 요구할 것을 결심했다(그녀는 강아지들을 위해 새 조항을 첨가했다. 강아지 허버트 경이 눈이 먼 것을 알고서, 강아지를 물려받기로 정해져 있던 베키 라이스에게 눈먼 강아지를 떠넘길 수는 없다고 생각했기 때문이다). 팔라초와 예술품들은 그녀의 재단에 귀속토록 했다.

그러나 이런 계획을 정하자마자 또 변경했는데(그녀는 거의 죽기 직전까지 계속해서 계획을 변경했다) 1961년 초에는 소장품을 베네치아에 남기겠다고 공언했다. 이탈리아에서 15퍼센트의 세금을 물리겠다고 하는 바람에 서둘러 한 조치였다. 그녀는 구겐하임 미술관의 미국인 변호사 촌시 뉴린Chauncey Newlin에게 베네치아 현대 미술관이 소장품을 가장 잘 보존해 줄 것이라고 말했다. 그러나 10월에 다시 마음이 변했다. 자기는 언제나 영국을 자기의 "정신적 고향"으로 생각해 왔다고 말하면서, 강아지만 아니라면 "지금 당장"이라도 영국에 가서 살고 싶다고 했다. 테이트 미술관이 물망에 올랐다. 1961년 거의 한 해 동안 관장 존 로덴스타인John Rothenstein 경과 밀고 당기는 협상이 계속되었다. 그러자 1962년에 베네치아 당국에서 그녀에게 명예시민권을 주면서 다시 유예 결정을 해 주었다. 이는 그다지 의미가 큰 것은 아니었지만 그래도 그녀는 좋아했다. 그러나 소장품을 베네치아나 테이트 둘 중 하나에 전부 남기지 않으면 복잡한 세금 문제가 제기될 것이 분명했다. 두 나라 이상이 관련된 재산 처리는 골치 아플 터였고, 기증과 신탁을 다루는 법규도 매우 복잡했다. 미술품을 한 나라에서 다른 나라로 옮기는 데는 수입·수출의 관세와 세금이 관련되었다. 이런 이유만으로도 소장품을 전부 한 장소에 남겨 두는 것이 최상책이라는 자문을 받았다. 그러나 어쨌든 페기는 1965년에 소장품을 테이트에서 전시하려 계획한 터였고, 미술관 관리들은 그녀가 자기들에게 유리하게 결정하기를 희망했다. 페기는 1964년 후반에 소장품들을 영국으로 운송했다. 이때까지는

분명 테이트 측에 유리하게 돼 가고 있었다.

그러나 그런 와중에 갑작스러운 일이 생겼다. 1964년 8월 6일 해리 구겐하임이 "베네치아 갤러리의 조직과 운영을 솔로몬 R. 구겐하임 재단에서 궁극적으로 맡아 줄 수 있느냐는 귀하의 문의"에 대하여 회신을 보내온 것이다. 페기는 다시 회신을 보냈다. "나의 생각을 궁극적으로 가능하다고 고려해 준 것에 대해 진심으로 기쁜 마음을 알립니다." 또 하나의 대담한 청원자가 나타난 것이다. 이번에는 가문으로부터, 그녀가 그토록 맹렬히 폄하해 오던 그 가문으로부터……

19

마지막 날들

세월은 흘러갔다. 페기는 런던에서 주나 반스에게 보낸 편지에
윌라 뮤어를 만났노라고 했다. 1930년대 영국에서부터 친구이던
그녀를 1963년 말 허버트 리드의 70세 생일 파티에서 다시 만난
것이다. 윌라는 휠체어를 타고 있었으며, 페기가 말을 걸어도 알
아보는 것 같지 않았다. 주나 쪽에서도 페기에게 편지를 보내 예
전에 푸들 강아지 떼를 데리고 거트루드 스타인과 함께 살던 앨
리스 토클라스Alice Toklas가 낙상으로 두 다리가 부러져서 병원 다
니랴, 집과 재산 정리하랴 힘들게 지낸다는 말을 들었다고 알려
왔다. 이런 현실은 주나처럼 그리니치빌리지 패친 플레이스의 좁
은 아파트에 은둔해 살고 있는 여인에게는 상상하기도 무서운 얘
기였다. 주나는 또 관절염이 악화되고 천식이 심해서 나다닐 수
가 없다고 했다. 페기는 신체적으로 그동안 별 불편이 없었지만,

1964년에 빌 로즈와 함께 트리폴리와 이집트를 여행하고 온 후로는 몹시 지쳐 있었다. 그녀는 주나에게 자기도 하루를 무사히 보낼 만큼 "힘이 충분치 않다"고 했다. 주나는 "우리는 이제 내리막 길에 들어섰나 봐요, 그렇지요?" 하는 대답으로 동조했다.

그러나 항상 우울한 것은 아니었다. 페기는 대체로 활기찬 노년을 즐겼고, 웃음거리가 되었다 옛 귀족 여인이 되었다 하며 흥미로운 줄타기를 보여 주었다. 베네치아에서 오래도록 살아왔고 명예시민 자격을 얻은 덕분에 그녀는 나름대로의 지위를 획득했고 '마지막 여자 총독'이라고 불리기도 했다. 하지만 지나치리만큼 자주, 너무 큰 선글라스를 쓰고 한 무리의 귀여운 강아지들에 둘러싸인 모습으로 사진에 찍히기도 했다. 그녀는 과거로부터 온 유령처럼 — 아마도 18세기에나 그랬음직하게 — 베네치아 여기저기를 곤돌라를 타고 돌아다녔다. 다행히 과거에는 그녀를 무시하던 기관들 — 루브르 미술관이나 특히 구겐하임 미술관 — 도 이제는 그녀를 알아주었고 그녀도 물론 이들을 기꺼이 받아들였다.

그녀 일생에서 또 한 번의 절정기는 1964~1965년에 걸쳐 테이트 미술관에서 열린 그녀의 소장품 전시회였다. 그 전시회는 1964년 섣달 그믐날 개막되었고, 1965년 1월 6일에는 페기를 위한 공식 만찬이 베풀어졌다. 거의 모든 소장품들이 런던으로 운반되었다. 1950년대에 그녀가 수집한 해양화와 원시 미술 작품도 포함되었지만, 마리니의 말 탄 기사는 런던에 오지 못했다. 그녀는 세련된 정장을 입고 짧게 자른 은발을 이마 위에 늘어뜨린 침

1965년 12월 31일 테이트 미술관에서 열린 자신의 소장품 전시회에서 콜더의 조형품을 바라보고 있는 페기(© 2002 AP Wide World Photos)

착하고 명랑한 모습으로 기자들이며 TV 앵커들을 비롯한 많은 사람들을 맞았다. 미술관 관계자들은 그 전시회가 8만 6천 명의 내방객을 끌었다고 했다. 전시회는 당초 2월 7일까지로 예정되었으나 다시 3월 7일까지로 연장되었다. 페기는 이 전시회가 "엄청난 성공"이었다고 주나에게 알렸다. 페기는 어디서나 환대를 받았으며, 페긴과 신드바드도 런던에 와서 이 축제에 참가했다.

신드바드는 이제 행복한 결혼 생활을 하며 재클린 벤타두어가 낳은 두 아들 외에도 페기가 낳은 두 딸의 아버지가 되어 있었다. 그러나 여전히 자신의 진로를 못 찾았고, 잘 먹고 마시고 크리켓에 열광하면서 일요일마다 뫼동에 있는 스탠더드 체육관에서 시합을 했다. 그의 보험업도 맥 빠진 상태여서 페기는 에밀리에게 "그는 바보 같은 일을 하고 있으면서 다른 뭔가를 할 수 있을지는 생각하지도 않는답니다"라고 말했다. "참 딱하지요"(그래도 그가 제 아버지보다는 잘하고 있다는 생각은 한 번도 못한 것 같다).

신드바드와 그의 아버지는 아직도 베일 집안의 버릇을 버리지 못하고 여전히 사람들이 많은 장소에서 싸우고 물건을 집어 던지고 했다. 소설가 허버트 골드Herbert Gold는 그 부자父子가 1960년대 파리에서 벌인 장면을 최근에 이렇게 묘사했다.

파리의 내 친구들인 로런스 베일과 그의 아들 신드바드…… 그들은 생제르맹 거리에 있는 '올드 네이비' 식당에서 서로에게 식탁을 집어 던지며 싸우고 있었다. 그것은 대중 앞에서 여지없이 쏟아 내는 신파조의 언쟁이었으며 자기 나라에서 가지고 온 돈으로 파리에

서 허영과 자만심에 걸맞게 사치를 부리고 오이디푸스 콤플렉스를 긁어 대는 언쟁을 하고 서로를 씹고 카페를 즐기는 미국인들의 추태였다. 어느 모로 보나 우리가 생각하는 부자父子의 모습은 아니었다. 순경 두 사람이 와서 그들과 얘기했다. 그들은 베일 부자에게 뭐 하는 사람들이냐고 물었다. '관광객'이니 '화가'니 '출판인'이니 하는 ― 모두가 아주 틀린 것은 아니니까 ― 말들을 했더라면 순경들을 좀 마음놓게 했을지 모른다. 낡은 포도주 병에서 촛농이 떨어지는 작품을 센강 좌안의 갤러리에 전시한 일이 있는 로런스는, 냉정을 찾고서 거만을 떨며 "랑티에르"라고 했다.

이자로 사는 사람, 집세로 사는 사람, 남의 덕으로 사는 부자.

순경은 그 둘을 잡아갔다…….

신드바드는 일을 한다고 말할 수도 있었지만, 그러지 않기로 한 듯했다. 그건 순경하고는 아무 상관 없는 일이었고 ― 그의 원칙일 뿐이었다.

골드는 1960년대쯤엔 급속히 사라져 가던 게으른 부자富者들에 대해 과장해서 지적했다. "상류층 보헤미안들은 정신적으로나 물질적으로나 그들이 타고난 것 이상이 주어진 족속들이다." 그러나 그런 공짜란 가슴 아프고 결국에는 서글픈 장식에 불과하다. 신드바드는 크리켓을 하며 놀던 청소년 시절 이상으로 더 자라지 못했고 그 외에는 아무것에도 흥미가 없었다. 뭔가를 이루어 보려는 야망도 전혀 없었다. 이제는 접어 버린 잡지 『포인트』도 마

• 은행 이자로 사는 사람

찬가지였다. 그는 아무런 노력도 하지 않았다. 페기의 소장품들도 그에게는 하나의 생계 수단에 불과했으며, 나름대로 어머니를 사랑하면서도 소장품에 대한 흑심을 감출 줄도 몰랐다.

페긴은 더 큰 걱정이었다. 마약 의존은 이미 중독에 이르렀고 술까지 많이 마셔서 매우 복잡해졌다. 1966년에 럼니는 사전 약속을 하고 그녀를 로런스의 아파트로 데리고 갔다. 두 남자는 그녀를 방에 가두어 놓고 강제로 마약을 끊도록 하려고 했다. 그러나 그런 가혹한 방법에 그녀는 너무 힘들어하고 견디기 어려워해서 결국 그들은 그녀를 풀어 주었다. 그 후 하루는 럼니가 파리의 아파트로 와 보니 페긴이 없어져 있었다. 당황하여 사방에 전화를 걸어 본 결과 열아홉 살인 파브리스가 페기의 지시로 자기 엄마를 스위스의 병원으로 데리고 간 것을 알았다. 랠프는 그녀의 마약 복용을 줄이려고 노력해 왔는데, 병원에서는 어이없게도 다시 진정제 발륨을 공급해 주고 있었다. 랠프와 페기는 페긴의 상태를 놓고 서로를 비난했다. 그들 각자는 페긴의 상태를 상대방으로부터 그녀를 떼어 놓으려는 기회로 삼았다. 럼니는 훗날 "내 생각에 페기는 우리의 관계를 끊어 놓고 딸을 제압하려고 모든 수단을 다했던 것 같다. 페긴으로서는 견디기 어려웠고, 우울증 때문에 몹시 고통스러운 상황이었다. 페긴은 엄마와 진정한 인간관계를 갖기를 원했는데 그 엄마는 인간적인 관계를 유지하거나 사랑을 주는 방법을 몰랐다"고 말했다.

페기는 딸의 남편을 인정하기 어려운 나름대로의 이유가 있었다. 아일린 핀레터는 랠프는 "천박하다고 볼 수 있다"고 했다. 실

제로 1960년대 초 랠프가 파티 석상에서 술에 몹시 취해서 물건을 엎어 버리는 바람에 파티를 망친 후로 아일린의 남편 스탠리 가이스트는 그를 자기 집에 들어오지 못하게 했다. "그는 먹지도 않고 줄곧 술만 마셨어요. 그는 잘생기긴 했지만 동시에 시체같이 보일 때도 있어요" 하고 핀레터는 말한다(페기는 1958년 7월에 버나드 라이스에게 랠프가 그 어느 때보다도 시체같이 보인다고 전한 일이 있다). 그러나 또 한편 핀레터는 "천성은 착했어요. 그 사람과는 문학이나 그 밖의 문화적인 이야기를 몇 시간씩 할 수 있었고 항상 흥미 있는 생각을 듣게 되었지요"라고 한다.

랠프의 말을 들어 보면 "상황주의를 창설하고 거기에서 퇴출당한 후로는 사는 것이 무료하고 울적했다. 아니 차라리 그런 감정이 일상적이었다고 하겠다. 아이들을 키우고, 식구들을 먹여 살릴 돈을 구하려고 절실히 노력하고, 일도 열심히 했으며 페긴을 살리려고 애도 많이 썼다." 페긴은 앤 던의 말에 따르면 "생각이 깊다"고 했지만, 어머니에게 모든 것을 털어놓거나 아니면 반대로 전혀 말을 하지 않는 극단적 자세를 보였다. 랠프의 말에 따르면 그녀와 페기는 1967년 2월에는 서로 한마디도 하지 않았다. 그렇지만 훗날 페기는 페긴이 그즈음 — 같은 해 2월에 — 아이들을 위해서 결코 자살은 하지 않겠다고 자기에게 말했다고 했다.

랠프는 2월 말에 베네치아에서 호텔 한 곳의 벽화 작업을 하고 있었으며 또 나이트클럽의 일도 찾고 있었다. 2월 27일에 랠프는 재수 없게 경찰서장실에 잡혀갔다. 서장은 아주 딱딱한 태도로 랠프의 각종 신분증을 요구하며 신원을 증명할 서류를 내놓으

라고 했다. 지난 15년 동안 알고 지낸 경찰의 이런 행동이 너무 웃긴다는 생각이 들자 그는 그렇게 말해 버렸다. 경찰은 그를 지하 감방에 하룻밤 가두었고, 이튿날 그는 법원 판결에 따라 이탈리아에서 추방되어 수갑을 찬 채 기차 편으로 프랑스 국경까지 호송되었다. 그가 겨우 생루이섬 아파트로 돌아와 보니 페긴은 그간의 모든 사정을 알고 있었다. 그의 체포와 추방을 어느 정도 꾸민 페기가 모든 것을 페긴에게 말해 주었던 것이다. 페긴은 그 소식을 듣고 자기도 베네치아에 들어오지 못하게 될까 봐 두려워했다. 페긴과 밤새도록 술을 마시며 싸우다가 지쳐서 랠프는 잠이 들어 버렸다.

다음 날 아침 랠프는 눈을 떴고, 페긴이 곁에 없자 비어 있던 하녀 방에서 자고 있으려니 하고 아이들을 학교에 데려다주었다. 돌아와서 그는 다시 잠자리에 들었고 잠시 후 정오경에 다시 일어나 페긴을 깨우러 하녀 방으로 갔다. 문이 잠겨 있어 열쇠 구멍으로 들여다보니 반대쪽에 열쇠가 꽂혀 있었다. 문을 두들겨도 대답이 없자 그는 종이 한 장을 문 밑으로 밀어 넣고 열쇠를 살살 흔들어 종이 위에 떨어지게 하여 문을 열었다. 들어가 보니 페긴은 바닥에 누워 있었다. 들어서 침대로 옮기던 중 그녀가 숨을 쉬지 않는 것을 본 그는 경찰을 불렀다. 페긴은 토하다가 질식해서 죽었던 것이다. "아직도 미스터리입니다." 30년이 지난 지금 랠프는 이렇게 회상한다. "한 사람과 그렇게 가까우면서도 그 사람의 개인적인 비극에 그처럼 무력할 수 있다니. 지금도 마찬가지만, 그때도 내가 그녀의 삶을 지탱해 준 사람이라고 생각했습니

다. 그러다가 바로 마지막 순간에 실패한 거지요."

멕시코에 있던 페기는 페긴의 사망 소식을 전보로 받았다. 그녀는 눈물 한 방울 흘리지 않고, 결코 자살은 하지 않겠다고 했던 딸의 약속을 붙들고 믿을 수 없는 마음으로 밤을 새웠다. 설마하던 생각은 점차로 확고하게 변해서 페기는 랠프가 페긴을 죽였다고 확신하게 됐다. 그렇지 않다고 판명이 난 뒤에도 페기는 여전히 그를 비난하며 파리 경찰과 자기 변호사로 하여금 그를 체포할 핑계를 찾아내도록 요구했다. 멕시코에서 베네치아로 돌아온 그녀는 손자 샌드로에게 신경을 썼다. 그녀는 죽어 가는 인명을 구조하지 않은 죄목으로 랠프에게 체포 영장을 발부하도록 경찰에 압력을 넣었다.

한편 랠프는 엘리옹을 찾아가 아들 니컬러스, 데이비드, 파브리스가 학교에서 돌아오면 엄마의 죽음을 알려 주도록 통보했다. 그렇지만 샌드로에게는 어떻게 해야 할지 알 수 없었다. 그는 로런스 베일에게도 연락을 해, 즉시 현장으로 달려온 로런스로 하여금 여덟 살 된 자기 아들을 데리고 가도록 했다. 랠프는 이로부터 10년 동안 아들을 보지 못하게 된다. 구겐하임-베일 가족은 신속히 움직여 샌드로를 로런스의 딸 케이트에게 보낸 다음, 곧이어 그녀의 아이들과 함께 프랑스 스키장으로 가게 했다. 경찰의 추적을 받고 있음을 알게 된 랠프는, 심리 치료사 펠릭스 가타리 Felix Guattari가 새로 문을 연 클리닉에 숨어서 교육용 그림을 취급하는 일을 했다. 수 주일 후 그는 영국으로 잠입해 들어갔다. 샌드로를 만나고자 했으나 헛수고였다. 카페에서 만난 영국 친구 딕

시 노모Dixie Nommo는 구겐하임가의 변호사가 자기에게 랠프에 대하여 불리한 증언을 해 주면 만 달러를 주겠다고 제의해 왔다고 알려 주었다. 돌아가는 상황 앞에 랠프는 절망적이었다. 후에 그는 "만약 내가 그 사건에서 한순간이라도 의심을 받을 구석이 있었다면 즉시 아들을 데리고 영국으로 도망쳤을 겁니다"라고 말했다. 샌드로는 열여덟 살이 되었을 때 — 페긴의 사망 후엔 케이트가 그를 길렀다 — 런던과 파리의 전화번호부에서 성이 럼니로 되어 있는 번호마다 모조리 전화를 걸어 아버지를 찾았다. 로런스나 페기 어느 누구도 그에게 랠프의 주소를 알려 주지 않았던 것이다.

페기는 럼니를 괴롭히고 샌드로를 안전하게 숨기는 일로 1967년 남은 시간을 보냈다. "페기는 어느 누구보다도 페긴을 사랑했어요. 이 사건은 정말 페기를 못 살게 할 겁니다"라고 에밀리 콜먼은 주나 반스에게 전했다. 주나는 페기에게 편지를 보내 "정말 가슴이 아프다"면서, 아무도 이해 못 할 것이며 "마치 섬뜩한 이탈리아 오페라에 나오는 음모" 같다고 했다. 주나도 믿을 수가 없었던 것이다.

페기는 페긴의 죽음에 따른 슬픔을 결코 이겨 내지 못했다. 그후로 페기의 편지는 무미건조해졌고, 즐거움을 느끼지도 못했으며 재치도 줄어들었다. 목적의식도 사라져 갔다. 그녀의 삶은 좁은 시야에 머물렀으며, 이제는 별로 즐겁지도 않은 여행이나 일상의 사소한 일과 팔라초에서의 생활 속으로 얽매여 들었다. 앞날에 대해서는 한 가지에만 생각이 모였다. 유산을 어떻게 할 것인가.

손자들이 결혼할 때마다 1만 5천 달러씩 주었지만, 그들 중 아무도 페기에게 즐거움을 가져다주지 않았다. 페긴이 손녀는 없이 손자만 연이어 넷을 낳았을 때 그녀는 실망하기도 했다. 그러나 페기는 신드바드의 두 아들 클로비스와 마크나 그의 두 번째 부인이 낳은 두 딸 캐럴과 줄리아보다는 페긴의 아들들과 점점 더 가까워졌다. 페긴의 첫아들 파브리스는 페기를 새로운 젊은 세대로 안내했다. 그는 1961년 부활절에 페기를 찾아왔는데, 페기는 베키 라이스에게 "다행스럽게도" 하루 종일 나갔다가도 밤 11시면 돌아온다고 하면서 "그 아이는 누군가를 사랑하고 있는데, 열네 살이 벌써 그런다니 믿어지지 않아요. 좀 생각해 보세요"라고 말했다. 그러나 그녀는 익숙해져 갔다. 1966년 가을에는 편지에서 "금년 여름은 손자들과 그 애들의 애인들로 집 안이 가득해 참으로 행복하게 보냈습니다. 생각해 보세요. 글쎄, 그 애들은 예비 신혼여행을 온 거랍니다"라고 말했다. 또 다른 편지에서는 "아이들이 애인들을 데리고 왔는데, 열다섯 살짜리가 정해진 애인이 있다는군요. 요즘 애들 얼마나 일찍 시작합니까"라고 하기도 했다. 손자들은 할머니가 자기들 성생활에 대해 이상하게 캐묻는다고 생각했겠지만, 하여간 팔라초에서 편안히 놀다 간 것은 틀림없다.

손자들 가운데 페기의 소장품에 제일 관심을 보인 것은 니컬러스 엘리옹이었다. 그는 나중에 자기 아들 하나의 이름을 페기의 아버지를 따라 '벤저민'으로 바꾸게 되는데, 자기 성도 '구겐하임'으로 바꾸겠다고 했을 때 페기는 기분 좋게 "그래라"라고 했다.

1973년에 니컬러스는 구겐하임 미술관장 톰 메서Tom Messer에게 편지를 보내 자기를 큐레이터로 고려해 달라고 요청했다. 그가 문의한 첫 번째 질문은 급료에 대한 것이었는데, 메서는 "견습생과 정식 직원 간의 차이"를 설명해 주었다고 한다. 메서는 그에게 적당한 대학을 추천해 주었지만, 그는 흥미를 보이지 않았다.

페기가 손자들과 교류를 하는 데 가장 큰 장애는 대화의 어려움이었는데, 그녀에게 감정을 나누는 어휘가 부족했던 것이 가장 큰 요인이었다. 1970년대 초에 페기는 스위스 기숙학교로 손자 샌드로를 만나러 갔고 점심을 먹으면서 그 아이에게 생일 선물로 무엇을 원하느냐고 물었다. 샌드로의 반 아이들은 대부분 부유한 가정에서 온 아이들이었으므로 비싼 스테레오 등 무엇 하나 부족한 것이 없었다. 그도 그것이 갖고 싶다고 하여 페기는 그를 데리고 그날 오후 제네바로 나가 하나를 사 주었다. 그녀는 그의 기숙사 방으로 돌아와서 샌드로가 스테레오를 설치하는 것을 지켜보다가, 저녁을 함께 먹자고 했다. 기숙사 친구들에게 스테레오를 자랑하고 싶은 생각에서 샌드로는 이튿날 점심을 함께 먹는 게 어떻겠느냐고 물었다. 샌드로는 다음과 같이 회상했다. "할머니는 화를 잔뜩 참고 나가서는 교장에게까지 이 일을 말했습니다. 그러고는 이튿날 나를 보지도 않고 그냥 떠나 버렸어요. 내가 잘못 처신했지만, 그래도 우리 둘 모두 마치 생각 없는 아이들같이 행동을 한 거죠. 이런 식의 일들 때문에 나는 할머니에게 가까이 갈 수가 없었습니다." 샌드로는 팔라초에서의 생활도 우울했다고 생각한다. "하인들만이 정상적인 사람들이었으니까요."

로런스 역시 페긴의 죽음에서 결코 헤어나지 못했다. 주나 반스에게 보낸 편지에서 그는 "랠프가 페긴을 파멸시켰다"고 하면서 페기에게도 책임이 있다고 했다. "그녀는 페긴을 사랑했지만 질투와 소유욕으로 그랬으며, 20년 이상 페긴의 남편이든 애인이든 그 애와 함께 사는 사람의 인간관계를 파괴하려고 온갖 짓을 했습니다. 그래서 페긴은 비참하게 살았고, 그 애의 일생은 함께 사는 사람과 페기 사이의 줄다리기 싸움이었지요. 페긴은 그 두 사람 사이의 줄이었고, 그 줄이 마침내 끊어진 것입니다."

로런스는 그때 암을 앓고 있었으며, 1967년에 궤양 수술을 받아 위가 얼마 남아 있지 않은 상태였다. 주나는 그를 뉴욕에서 보았다고 알려 주었다. 그는 케이 보일과 낳은 딸을 마지막으로 보러 가는 길이었다고 한다. "어쩌면 그렇게 늙고, 병들고, 삭아 버렸는지. 그러면서도 믿기 어려울 정도로 사나운 모습이라니…….그렇게 혼자서 다니는 용기가 있는 것만도…….마치 지붕 위의 낙엽처럼 바람에 날려서, 허우적허우적 길 건너편의 침대를 향해 가는 듯한 모습이었어요." 그는 1969년 4월에 페기의 말로는 "끝까지 당당하게" 죽었다. 손자 샌드로는 "로런스는 아주 훌륭한, 그 무리 중에서는 제일 나은 사람이었다"고 말하고 있다.

구겐하임 미술관은 페기와 계속 관계를 유지하면서, 여름 시즌에 구겐하임 죈을 회고하는 장기 전시회를 열자는 아이디어를 내어 이미 1965년 말부터 추진해 오고 있었다. 1967년 페긴이 죽기 전부터 페기는 이미 그런 제안에 대해 승낙을 해 놓았고 다만 시기를 협상하는 데 2년이나 끌고 있던 중이었다. 톰 메서가 1967년

여름에 베네치아를 방문하여, 1969년 1월에 전시회를 하기로 계획이 세워졌다. 다만 페기는 전시회가 끝난 다음 그림들을 모두 돌려주겠다는 약속을 받아 내려고 계속 끈질기게 협상을 벌이고 있었다. 1968년 11월 작품들이 모두 뉴욕에 무사히 도착했고, 도록도 페기의 승인을 받아서 1월 15일에 전시회를 개막할 모든 준비가 완료되었다.

전시회 개막 직전에 페기는 미국으로 갔는데 그 여정은 아주 불쾌한 것이 되고 말았다. 연결 항공편을 놓치는 바람에 짐을 잃어버렸는데, 호텔에 있을 때 짐 하나가 늦게야 도착했지만 구두는 결국 없어졌다. 자기를 위해 마련된 만찬에 가면서, 그녀는 흰색 레이스 드레스에 무릎까지 오는 베이지색 부츠를 신고 나와서 기자들에게 "나는 발목이 약해서 이렇게 해야 안전해요"라고 말했다. 출판업을 하는 사촌 로저 스트라우스Roger Straus가 마련한 만찬에서 페기는 릴리언 헬먼과 에드먼드 윌슨 사이에 앉았는데, 윌슨이 나중에 쓴 글에서 페기는 자기 아이들에 상당히 열중해 있더라고 쓴 것을 보면 그는 그녀의 이야기를 주의 깊게 듣지 않았던 것 같다. 사실 그녀는 자기 강아지들에 대해 이야기했던 것이다.

전시회를 보고 페기는 실망했다. 그림들은 미술관의 넓디넓은 흰 벽에 붙어 있어 "마치 우표딱지처럼" 보였다. 그래도 벽이 굽어져 있어 그림들이 금세기 예술 갤러리에서 키슬러가 고안했던 야구 방망이 모양 장치와 같은 효과를 받으며 걸려 있는 것은 마음에 들었다. 언론에서는 그 전시회와 페기에 대해 열성적으

로 취재하여 기사를 실었다. 『타임』은 이 전시회가 "단순히 훌륭한 시각적 전시물이 아니라 입체파에서부터 추상표현주의에까지 이르는 역사적이고 기념비적인 전시이며, 피카소, 아르프, 브라크, 레제, 그리, 세베리니, 미로, 몬드리안, 에른스트, 키리코, 브라우네르, 칸딘스키, 스틸, 데코닝 그리고 폴록까지 망라하고 있다"고 했다. 전시회에는 페기의 263점에 달하는 소장품들 가운데 175점이 전시되었다. 페기는 기자들에게 "내 소장품이 뉴욕에서, 그것도 삼촌의 미술관에서 전시되리라고는, 또한 「층계를 내려오는 누드」처럼 그림들이 램프를 내려오는 것을 보게 될 줄은 꿈에도 생각하지 못했어요"라고 말했다. 자기가 소장한 초현실주의 작품이 솔로몬의 성전에 걸린 것을 보면서 느꼈던 페기의 감흥은 결코 적지 않았다.

1월 말에 페기 재단의 이사회가 열렸고, 이사들 ─ 신드바드, 롤로프 베니, 허버트 리드, 비토리오 코레인, 버나드 라이스 그리고 페기 ─ 은 소장품과 팔라초는 페기가 사망하면 구겐하임 미술관으로 넘어가며 동시에 페기 재단은 해산하는 것으로 합의했다. 『뉴욕 타임스』는 이 사실을 페기가 베네치아로 돌아온 후인 3월 25일에 보도했다. 메서는 만면에 웃음을 띠면서 『타임』 기자에게 다음과 같이 설명했다. "우리는 여러 점의 위대한 입체파, 미래파, 신조형주의 작품은 가지고 있지만 다다이즘과 초현실주의 작품은 전혀 갖고 있지 않습니다. 이제 페기가 소장한 막스 에른스트, 달리, 이브 탕기는 우리 소장품의 구색을 한층 돋보이게 해 줄 것입니다. 그녀가 소장한 열한 점의 폴록은 우리가 가지고 있던

한 점을 보완해 줄 것이고요." 이런 발표가 있기 전에 페기는 주나 반스에게 편지를 했다. "내가 죽은 다음의 소장품의 운명을 정리하고 돌아와서 아주 기쁩니다. 구겐하임 미술관에서 이곳 베네치아에 있는 소장품들을 돌봐 줄 것입니다. 그것이 내가 가장 원하던 일이지요."

그러나 페기는 물품의 이전에 대해 계속 까다롭게 굴었다. 그녀는 구겐하임 미술관에서 피카소의 작품 「시인」을 광택 내느라 망쳐 놓았다고 했다. 1971년 팔라초에 두 번이나 도둑이 들자 미술관에서는 페기가 한 번도 해 보지 않은 안전 장치를 설치했다(뉴욕 측 사람들은 그 비용을 담당하는 문제를 질질 끌고 있었으나, 페기는 끈질겼다). 작품의 상태와 팔라초의 수해水害 문제에 대한 협상도 복잡한 문제였다. 메서는 "한동안은 그녀의 기증품을 인수하는 결정이 구겐하임 재단 임원들 간에 미결 상태로 남아 있었으며, 임원들 가운데는 증여되지 않은 팔라초와 소장품이 아무리 귀중한 것이라 하더라도 그것들을 인수하는 문제는 신중해야 한다는 의견이 많았다"고 했다.

1973년까지 대부분의 협상에서 페기를 대리한 사람은 존 혼스빈이라는 젊은이였다. 오클라호마 출신이고 스탠퍼드와 컬럼비아 대학에서 교육받은 그는 아트 딜러가 되기 전에는 마사 그레이엄Martha Graham 무용단에서 일하던 댄서였다. 금발 머리에 파란 눈동자를 한 그는 한때 건축가 필립 존슨Philip Johnson의 애인이었는데 뉴욕에서 존슨이 디자인한 흰색 일색의 아파트에 살았다. 그곳에서는 혼스빈의 아이스 블루 색깔의 실내복만이 돋보였다.

혼스빈은 페기의 친구이자 보좌인이 되었는데, 본래 그녀의 소장품 큐레이터가 되기를 열망했던 만큼 미술 교육도 충분히 받았다. 봄에서 가을까지는 팔라초에서 살고, 건강 때문에 겨울은 좀 더 따뜻한 곳에서 보냈다. 베네치아에 있는 동안엔 '치프리아니'에 있는 수영장에서 많은 시간을 보내고 팔라초에는 간단한 점심을 먹으러 오곤 했다. 그는 바삐 사람을 만나고 다니다가 가끔 밤늦게 팔라초로 돌아왔다. 페기는 누군가 함께 있는 것이 좋았고 혼스빈을 신임하게 되었다. 혼스빈은 사교적이며 예술과 가까이하는 팔라초에서의 생활을 즐겼다.

혼스빈은 팔라초에서 페기의 보좌인으로 살았던 2년을 "신비로웠다. 침대로 아침 식사를 갖다 주는 등 그녀는 나를 왕자처럼 대해 주었다"고 묘사했다. 그러나 곧 페기의 건강이 나빠지기 시작하면서 그녀의 관심 범위는 점점 좁아졌다. 소장품은 예전과 같이 월, 수, 금요일에 두 시간씩만 공개되었다. 하인들이 하나씩 떠나가도 보충되지 않았다. 그녀를 마지막까지 지킨 하인 두 사람은 이시아와 로베르토였다. 방문객도 거의 없었고, 주방에는 음식이 거의 없다시피 했다. 혼스빈의 기억에 따르면 매 끼니는 깡통에 든 토마토수프로 시작되었다. 가끔씩 있는 활기찬 모임이 우울함을 덜어 주긴 했어도, 그는 페기가 야위어 가는 것을 가슴 아프게 바라보았다. 그림들은 잘 보관되지 않아 점점 바래지고 더러는 물감이 떨어져 나오기도 했다.

그녀는 1977년에 곤돌라 사공 한 사람을 해고했다. 마지막 남아 있던 브루노도 혼스빈 말로는 도시로 나가 "시신 운반인"으로

취직을 했다(시신을 장의사까지 운반하는 일이다). 페기는 더 이상 아침에는 곤돌라를 타지 않았으며 다만 호수의 물이 금빛으로 변하는 저녁 무렵, 그녀의 말대로 "저항할 수 없는 시간"에만 곤돌라에 올랐다. 그녀는 거의 알아볼 수 없을 만큼 기운 없는 손짓으로 곤돌라 사공에게 방향을 지시하며 도시의 운하를 떠다녔다. 관광객들은 배에 타고 있는 그녀와 둘러앉아 있는 라사 압소 강아지들에게 반가운 눈길을 보냈다. 페기의 곤돌라가 베네치아에서는 마지막 자가용이었으며, 그녀는 그런 남다름을 자랑스러워했다. 그녀는 1956년에 처음 곤돌라를 살 때 주나 반스에게 이렇게 편지를 보냈었다. "나는 이렇게 물 위를 떠다니는 멋을 즐깁니다. 섹스를 포기한 이후로, 아니 어쩌면 섹스가 나를 포기한 이래로 이처럼 멋진 것이 달리 있으리라곤 생각할 수가 없군요."

테이트 미술관에서 페기에게 축제를 개최해 준 지 10년이 지난 1975년, 루브르에서도 그녀의 전시회를 마련하여 오랑주리 전시관에서 소장품의 3분의 2를 전시했다. 그녀가 사후에 소장품과 팔라초를 구겐하임 미술관에 증여한다는 것은 이제 공식적인 사실이 되었다. 파리에서의 전시에는 베네치아에 있을 때보다 더 많은 공간이 주어졌고, 페기는 여유 있는 공간에서 전시되는 것이 더 보기 좋았다고 주나에게 전했다. 전쟁 중에 보관해 주기를 거절했던 장소에서 자기 소장품이 전시되는 데 의기양양해진 그녀는, 브랑쿠시의 작품 한 점을 놓을 자리를 놓고 큐레이터들과 언쟁을 벌였다. 그렇지만 그녀는 당시 문학계의 화제였던 프랑수아즈 사강Françoise Sagan과 만나 친구가 되었고, 메리 매카시

를 만나 우정을 새롭게 했다. 메리는 페기에게 굴 요리 만찬을 베풀었고, 1946년에 함께했던 베네치아 여행에서의 스캠피 사건을 이야기하며 즐겁게 지난날을 회고했다. 매카시는 언젠가 따로 베네치아를 방문하면서 차로 한 시간 정도 떨어져 있는 파두아에 가야 했던 때를 기억했다. 얼마 전에 일어날 뻔했던 사고 때문에 친구에게 차로 데려다 달라고 했으나, 그 친구는 마지막 순간에 안 되겠다고 했다. 매카시 말에 따르면 페기는 "내가 차 운전하는 것을 무서워하는 것을 알아채고 자기도 파두아까지 운전하기는 두려우니 그냥 동행해 주겠다고 해서, 기차로 파두아역에 도착하자마자 다시 베네치아로 돌아가는 기차에 올라탔다. 이 모든 일은 순전히 재미를 위한 것이었으며 페기는 '당신을 혼자 가게 할 수가 없었어요. 게다가 〈불사신A Charmed Life〉이라는 영화 마지막에서 여주인공이 자동차 사고로 죽는 것이 생각이 나서요'라고 말했다."

매카시는 "이 일을 나는 결코, 절대로 잊을 수가 없었으며 그 후로 그녀를 사랑하게 되었다"고 말했다. 그녀는 그전 여러 해 동안 페기에 대한 가십을 퍼뜨리고 다녔지만, 그 일이 있은 다음에는 더 이상 그러지 않았다. 그녀는 버나드 베렌슨에게 이렇게 질문을 던졌다. "왜 페기를 그렇게 매도합니까? 그녀의 도덕성은 다른 베네치아 사람보다 나쁜 것도 아닙니다. 그녀로서는 마치 장난꾸러기 어린아이처럼 신선하고 재미있는 행동입니다."

1976년에는 소장품에 포함된 그림 하나의 문제점이 부각되었다. 문제가 된 것은 페기가 1967년에 레제의 작품이라고 생각해

서 매입한 「형상의 대조Contraste de Formes」라는 1913년도 작품이었다. "그녀는 작품을 언제나 작가에게서 직접 샀습니다." 손자 샌드로는 지적한다. "그래서 위작 문제는 그녀에게는 걱정할 것이 아니었습니다." 그녀는 테이트 미술관 사람에게 파리로 와서 그 그림을 보라고 요구했지만, 테이트 직원의 보고를 듣기도 전에 6만 달러를 주고 사 버렸다. 이 값은 그녀가 작품 한 점에 지불한 것으로는 가장 큰 금액이었으며 또한 그녀가 생각하던 값어치보다도 더 높았다. 이런 잘못된 구입에 대해 페기는 테이트 미술관을 비난했으며, 이것이 소장품을 테이트에 증여하지 않기로 결정하는 한 원인이 되었을 수도 있다. 페기가 그 그림을 매입한 후 미술사학자이며 딜러인 더글러스 쿠퍼와 유진 빅터 소Eugene Victor Thaw가 그림이 위작임을 알아냈지만, 그녀에게 말하지는 않았다. 소문이 도는 중에도 그 그림은 그녀의 소장품 사이에서 당당히 자리를 지키며 현관 벽 피카소의 목욕하는 사람들 반대편에 걸려 있어서, 그 후로는 식당으로 들어갈 때 다른 문을 이용하도록 정해졌다. 1976년에 톰 메서가 붉은색, 흰색, 푸른색, 검은색으로 이루어진 이 그림이 진품인지의 문제를 제기했을 때, 베네치아에 있던 페기의 친구 존 로링은 페기가 구입한 후에도 테이트 직원이 그런 문제를 제기한 일이 있었다는 사실을 지적했다. 메서가 소장품이 미술관으로 넘어오고 나면 도록에 그 그림을 포함시키지 않겠다고 했을 때, 페기는 반대하며 그것은 "자기가 선호하는 그림"이라고 했다. 그러나 결국 메서가 이겨서, 페기는 가짜 레제를 처분해도 좋다고 동의했다. 그즈음 그녀는

이 그림을 떼어서 창고에 보관하고 있었다. 혼스빈은 "그녀는 그 일에 대해 한 번도 말한 적이 없다"고 했다. 그 그림을 소장품에서 제외하기 위해서는 폐기의 서면 허가가 있어야 한다고 메서가 몇 번이나 독촉하자, 1979년 죽기 두 달 전에 그녀는 그 그림을 팔거나 교환하는 식으로 처분해도 좋다고 하면서 동시에 그에 모순되는 내용을 서류에 추가했다. "내가 구겐하임 미술관에 유증하는 여하한 물품도 판매되어서는 안 된다." 이 문제를 어떻게 해결했는지 톰 메서는 밝히지 않았다.

1974년에 페기는 친구인 레이디 로즈 로리첸Lady Rose Lauritzen과 그녀의 미국인 남편 피터를 통해 필립과 제인 라일랜즈 부부를 알게 되었다. 필립 라일랜즈Philip Rylands는 이탈리아 화가 팔마 베키오Palma Vecchio에 대한 박사 논문을 끝내 가고 있었고, 제인은 미군 기지에서 교사를 하고 있었다. 필립은 영국 남자이고 제인은 미국 여자였기에 페기는 천생연분이라고 생각했다. 라일랜즈 부부는 페기에게 도움되는 일을 많이 해 주었다. 미군 PX에서 강아지 먹이와 그 밖의 필요한 물건을 사다 주기도 했다. 게다가 미술사가라는 필립의 신분은 그녀의 소장품에 어느 정도 권위를 주는 듯했다. 5년 동안 그들은 페기와 아주 가깝게 지냈고, 자연히 혼스빈은 차츰 밀려났다. 혼스빈은 페기가 죽은 후 소장품의 큐레이터가 되기를 원하고 있었는지도 모른다. 라일랜즈 부부는 페기를 많이 즐겁게 해 주었지만, 그들에게 페기가 쇠락해 가는 모습은 참으로 가슴 아팠다. 특히 1978년 그녀의 80세 생일에 "초점없이 눈을 크게 뜨고" 있던 모습을 혼스빈은 기억하고 있었다. 그

해 겨울 페기는 영국에서 백내장 제거 수술을 해서 말년에는 그녀가 좋아하던 헨리 제임스의 소설을 읽을 수 있게 되었다.

1970년대 말 페기의 신체적 질병은 활기찬 그녀의 성격에 종말을 가져오고 있었다. 류머티즘이라고 생각하던 것이 실은 동맥 경화증으로 밝혀지자 그녀는 치료를 위해 유럽 여러 나라를 돌아다녔다. 1976년에는 고혈압으로 쓰러져서 갈비뼈 여덟 개가 부러지는 바람에 3주 동안 입원도 했다. 그녀는 동맥 경화증으로 걷기가 힘들었고, 주나 반스에게 지적한 것처럼 "택시가 없고 다리橋가 많은" 베네치아에서는 더욱 어려웠다. 1978년 봄에 그녀는 심장 마비를 일으켰고, 혼스빈은 그녀의 침대 옆에 앉아 울었다. 그해 여름 80세 생일에는 그리티 팔라초의 테라스에서 칵테일파티를 했는데 생일 케이크는 팔라초의 모형이었다. 마침 베네치아 교구장 요한 바오로 1세가 교황이 되던 날이기도 해서, 베네치아 시내의 모든 종이 울렸다. 그녀는 주나에게 편지를 보냈다. "너무 오래 산다는 생각이 드는군요."

페기와 주나는 가끔씩 자기들이 마지막 남은 두 사람이라고 느꼈다. 에밀리 콜먼은 1973년에 죽었고, 1930년대 영국에서부터 친구였던 사일러스 글로섭과 피터 호어도 그들의 눈앞에서 몰락해 갔다. 1970년에 페기는 주나에게 주는 수당을 올려 주었고, 이듬해에는 버나드 라이스와 의논하여 그녀가 마크 로스코 — 1970년에 자살한 화가 — 재단이 나이 든 예술가나 작가에게 주는 일명 로스코 장학금을 받도록 하기도 했다(페기는 로스코의 죽음과 그의 재산 분배를 둘러싼 스캔들에 라이스가 연루되었다고

들은 바 있었다). 주나가 이를 거절했다는 소문도 있었지만, 수여가 지연되는 등의 혼란 끝에 그녀는 결국 절실히 필요했고 아무 조건도 달려 있지 않은 2천5백 달러의 수표를 받았다.

이 두 사람은 부지런히 편지를 주고받았는데, 주나는 언제나 나이를 한탄했고(그녀는 페기보다 여덟 살이 많았다) 페기가 보낸 사람들에 대해 불평했다. 주나는 페기가 보내는 논객이나 팬, 전기 작가 들에게 휘둘리고 있다고 생각했다. 그 사람들은 대부분 페기에게서 주소를 받아 찾아왔기 때문이다. 페기는 1970년대에 자신의 전기 두 건을 승인했다. 첫 번째로 공식 인정한 것은 미국인 기자 재클린 보그라드 웰드가 쓴 것이었고, 다른 하나는 이탈리아 화가 피에로 도라치오의 부인 버지니아 도치Virginia Dortch가 수집한 구술口述 기록이었다. 나중에 페기는 주나가 원치 않는다고 생각해서 사람들을 보내지 않았다. 그렇지만 페기는 주나가 침묵하려는 것을 이해하지 못했다. "자기에 대해 글을 쓰는 것을 원치 않다니 내 생각에는 참 딱합니다. 불멸의 이름을 원치 않아요? 어떻게 그렇게 은둔해서 살 수 있습니까? 그건 좋지 않은 것 같아요." 주나는 반대로 냉소적이었다. "불멸? 전기를 남겨? 그래서? 알지도 못하는 사람, 이해하지도 못하는 사람에게 이야기해준다고 불멸의 명성이 남는다고 생각해요?"

이 두 사람은 매사에 의견이 다르다는 것이 드러났다. 페기는 자기 회고록 『금세기를 벗어나며』와 실명을 밝혀서 1960년에 쓴 『예술 중독자의 고백』을 합본으로 만들고 새로운 사실들과 베네치아에서의 삶에 대한 것을 추가하여 개정판을 발행하려고 계획

하고 있었다. 이 사실을 알게 된 주나는 자신은 이미 불멸의 명성
을 확신한다는 듯, 페기에게 자기가 1920년대에 파리에서 페기가
입다가 준 실크 속옷을 입고 타이프라이터 앞에 앉아 일하고 있
다 들켜서 놀랐다는 얘기는 빼 달라고 요구했다. 그녀는 자기가
들킨 사실에 신경을 쓰지 않았거나 어쩌면 아예 그 속옷을 입고
있지 않았을 것이라고 했다. 오히려 누가 말이나 노크도 없이 들
어와 놀랐던 것이라면서 "모든 것이 이제 오래된 일이니 별로 중
요하지 않지만, 내 이름이 언급되면 옳지 않은 사실이 나타나게
된다"는 것이었다. 이 두 친구가 끝까지 서로에게 지킨 것은 헛된
자만심이었다.

뉴욕에 있는 '유니버스' 출판사가 『금세기를 벗어나며』의 재판
再版 발행을 진행하고 있었다. 1940년대에 뉴욕에서 페기를 알게
되었던 고어 비달이 간단하면서도 호의적인 서문을 써 주었다.
그는 1940년대의 뉴욕 생활, 헤일하우스에서 매일 파티가 열리
던 시절을 멋지게 상기시켰다. "어떤 의미에서는…… 지금까지도
뉴욕의 거리 어딘가에서는 파티가 열리고 있다. 아나이스 닌Anais
Nin•은 여전히 젊게 살아 있고, 셰리••는 아직도 풋풋하다. 제임스
에이지James Agee❖는 술을 너무 많이 마시고, 로런스 베일은 자기
의 창작 활동을 과시하기 위해 우선 몇 병의 술을 비우고, 앙드레

• 1903~1977, 프랑스 태생 소설가. 자신의 일기를 출간하여 유명해졌고 초현실주의 운동에 영향
을 주었다.

•• 여성 소설가 시도니가브리엘 콜레트Sidonie-Gabrielle Colette의 주인공 이름

❖ 1909~1955, 미국의 소설가이자 시인. 1930~1940년대에 가장 영향력 있는 영화 평론가였고
『타임』과 『네이션』에 기고했다.

브르통은 근엄하고…… 색채와 유머의 세상이 여전히 이어진다"
고 썼다. 페기는 새 책에서 미술계에 대한 자신의 공헌을 언급했
으며, 그녀가 묘사했던 사건들도 이제는 오래된 이야기가 되었고
세상이 좀 더 관대해졌기 때문에, 새 책은 1946년『금세기를 벗어
나며』가 처음 출간되었을 때보다 훨씬 균형 잡힌 견해를 반영하
고 있었다.

　1979년 가을 페기는 곤돌라에 오르다가 넘어져 발뼈에 금이 가
는 상처를 입었다. 어릴 적부터 약하던 발목이 그녀의 종말을 알
리는 신호가 되었다. 한동안을 쉬어도 뼈가 낫지를 않자 그녀는
수술을 하기로 결심했다. 배를 타고 피아찰레 로마로 가서, 하나
남은 강아지 첼리다와 작별하고 다시 앰뷸런스를 타고 파도바에
있는 캄포산피에로 병원으로 갔다. 그 강아지는 얼마 후 죽었다.
그녀는 헨리 제임스의 책 여러 권을 가지고 갔다. 그녀는 도착해
서 얼마 안 되어 폐부종을 앓았고, 그 후 발 수술을 할 수 있을 정
도로 회복되었지만 수술하지 않기로 마음먹었다. 하지만 한편으
로는 크리스마스 때까지는 팔라초로 돌아가 소장품과 함께 있기
를 원했다. 문병 오는 사람은 거의 없었다. 존 혼스빈에게는 "너는
이제 나를 보러 이곳에 올 이유가 없다. 다음에 왔을 때는 나는 이
미 죽어 있을 것이다"라고 말했다. 그녀는 마음을 다시 바꾸어 발
수술을 하기로 했으나 어느 날 밤 다시 낙상하여 갈비뼈가 몇 개
부러졌다. 아들 신드바드에게는 오지 말라고 했지만, 그래도 그
는 찾아왔다. 병원에서 그를 보자 페기는 키스해 달라고 했다. 12
월 22일 베네치아에는 겨울비가 퍼부어, 신드바드와 라일랜즈 부

부는 팔라초 지하실의 미술품들을 황급히 안전한 곳으로 옮겼다. 12월 23일 신드바드가 라일랜즈 부부 집에서 차를 마시고 있을 때, 파도바의 병원에서 전화가 왔다. 심장 마비를 일으킨 페기가 죽어 가고 있었다. 필립 라일랜즈는 이 소식을 신드바드에게 알려 준 뒤 병원으로 다시 전화를 걸어 어떻게 하면 좋으냐고 물었지만, 병원에서는 이미 늦었다고 했다. 페기는 죽었던 것이다. 심장 마비 합병증이었다.

톰 메서는 페기가 그해 5월에 일찍이 넘겨준 팔라초의 대문과 건물 열쇠를 가지고 바로 이튿날 미국에서 도착했다. 신드바드는 이제 더 이상 그곳에 머물 수 없다는 말을 듣고 화가 났다. 팔라초가 이제는 미술관이 되었고, 따라서 보안을 위해 이제는 누구도 그곳에서 살 수 없다는 사실을 아무도 이해하지 못하는 듯했다 (가정부 이시아는 혼란 속에서 갈 곳 없는 절박한 사정이 되자 자기가 관장이 될 것이라고 언론에 발표해 버렸다). 메서는 간단히 팔라초와 그곳 소장품들에 대한 재고 조사를 한 후 필립 라일랜즈와 같이 '바우어그륀발트 호텔'에서 저녁 식사를 하며 임시로 큐레이터를 맡아 줄 것을 요청했다. 라일랜즈 부부는 그 후 두 달 동안 소장품을 잘 정리하여 4월에 공식적으로 다시 문을 열었다. 개관식 기념 만찬에서 페기의 가족들은 새로운 운영 체제에 자기들의 이해관계는 거의 받아들여지지 않으리라는 것을 알게 되었다. 메서가 지루한 연설을 하는 동안 술 취한 신드바드가 볼멘소리로 "잘해 보쇼"라고 하는 소리가 들렸다.

페기의 유언은 수차례나 수정되었지만 결국 돈과 유가 증권은

페긴의 아이들과 신드바드에게 주어졌고, 곤돌라는 베네치아의 해군 박물관에, 그리고 현대 미술 저서들은 손자 니컬러스에게 주어졌다. 식당의 가구는 이미 구겐하임 미술관으로 넘어가 있었다. 남은 것 중에서 하나를 고르도록 허락된 존 혼스빈은 피카소의 도자기 병甁 하나를 골랐다. 나머지 집 안 물건들인 가구, 보석, 책 그리고 구겐하임 미술관으로 넘어가지 않은 미술품들은 신드바드와 그의 아이들에게 갔다. 신드바드의 딸 캐럴과 줄리아는 베니타와 페긴이 그려진 폰 렌바흐의 초상화를 가졌다.

페긴이 남긴 돈의 액수는 분쟁거리가 되었다. 당초에는 신드바드가 40만 달러, 그리고 페긴의 아이들이 각각 10만 달러씩 받게 되어 있었다. 그러나 예상보다 페긴의 재산이 훨씬 많은 것으로 판명되어 종국에는 신드바드가 백만 달러를, 그리고 페긴의 아이들도 각각 같은 금액을 받아 동등하게 배분되었다. 그러나 손주들은 페긴이 가지고 있던 세계적으로 유명한 작품들을 단 한 점도 받을 수 없게 된 사실에 분노했다.

권리 이양은 빈틈이 없었다. 구겐하임 미술관은 놀라울 정도로 신속히 인수해 갔다. 오래전 페긴이 결정을 내리고부터 구겐하임 미술관은 이 소규모 컬렉션의 목록을 만들어 오고 있었으므로, 그녀의 사후 불과 4개월 만인 부활절까지 다시 개관 준비가 끝난 것이다. 4월 4일에 그녀의 재灰는 그곳 마당, 강아지들의 무덤 옆에 묻혔다.

페긴의 상속인들은 1991년 구겐하임 재단을 상대로 할머니의 유산을 잘못 관리한다고 소송을 벌였다. 특히 소장품과 팔라초에

서 페긴의 존재를 말살한 것에 대해 이의를 제기했고, 그 결과 페긴의 그림과 디자인에 기초하여 콘스탄티니가 만든 유리 조각품들을 '작은 방'이라고 이름 붙인 방에 전시하게 되었다. 그 방은 원래 페기의 침실에 딸린 욕실이었다. 지금은 가족 회의가 상속인들의 이해를 대표하고 있으며, 샌드로 럼니는 언제고 구겐하임 가족의 작품 ─ 페긴의 소박파 그림들, 로런스의 병과 병풍, 랠프 럼니의 대형 캔버스화 ─ 전시회를 볼 수 있게 되기를 희망하고 있다. 현재 설치돼 있는 전시물을 보는 관람객들은, 페기의 이름은 팔라초의 운하 쪽에 잘 보이도록 내걸려 있지만 그녀의 진수眞髓는 잘 보존되어 있지 못하다고 불평한다. 공식 큐레이터인 미술사가 프레드 리히트는, 방문객들이 지나친 농담을 하는 것이 싫어서 페기의 침대를 제거하도록 지시했을 때 사람들이 맹렬히 비난하던 일을 기억하고 있다. 침대에서 중요한 것은 콜더의 헤드보드뿐이었는데, 현재는 재단에서 보관하고 있다. 팔라초 건너편 가로街路에 지어진 새 건물엔 사무실, 카페, 기념품점까지 있어서 한 사람이 살던 집이 아니라 정식 미술관처럼 느껴지지만, 여전히 페기의 숨결은 지울 수 없다.

오늘날의 관람객이 볼 수 있는 것들은 상당히 많다. 1990년대에 구겐하임 미술관은 국제적 미술관 체인으로 확장을 시도하면서, 살루테 거리 건너편의 창고에 베네치아 제2의 미술관을 만들려 했다. 그러나 그 후 이사회에서 이러한 확장 계획을 중단하여, 페기 구겐하임의 소장품은 그것에 적절한 장소를 지키게 된 것 같다. 1997년 이후 바르체사에서는 잔니 마티올리Gianni Mattioli의

소장품 중에서 스물여섯 점을 장기 임대하여 전시했다. 주요 작품이 전시된 이탈리아 미래파 작가들로는 보초니, 카라Carlo Carrà, 루솔로Luigi Russolo, 발라, 세베리니가 있었고, 모란디Giorgio Morandi 의 그림과 모딜리아니의 초상화도 포함돼 있었다. 패치 R.Patsy R. 과 레이먼드 D. 내셔Raymond D. Nasher 조각 공원에서는 댈러스의 내셔 컬렉션에서 임대한 조각품들을 본래 정원에 있던 페기의 조각품들과 나란히 전시하고 있다. 솔로몬 구겐하임 재단에서는 또한 베네치아 비엔날레에 있는 미국 전시관을 페기 구겐하임 컬렉션의 도움을 받아 관리하고 있다. 그러나 이들을 제외하면 이 컬렉션에는 오직 페기가 고른 것, 소위 항구적 소장품만이 보존되어 있는 것이다. 핵심적인 소장품들이 충분하지 않다며 좀 더 추가되어야 한다고 하는 사람도 많이 있지만, 페기와 상속인들은 그녀의 독특하고도 특별한 장점을 보여 주도록 일정하게 유지되어야 한다고 생각했다.

이처럼 페기 구겐하임 컬렉션은 페기가 금세기 예술 갤러리의 문을 닫고 베네치아로 옮겨 간 이후 미술계의 흥성에 대한 하나의 도전으로서 굳건히 자리 잡고 있다. 페기는 구겐하임 가문의 박애 정신에 대한 저항이었고, 그래서 결과적으로 그녀가 그 싸움에서 패했다고 단정하기 쉽다. 공격적 딜러들과 구겐하임 미술관처럼 자금이 풍부한 대형 기구들이, 부유한 구매자들만이 접할 수 있으며 동시에 디즈니랜드만큼 상업적인 시장을 조성하고, 현대 미술 사업과 대규모 이익 창출 기구를 만들기 위해 힘을 합쳤다고 생각할 수도 있다. 작가와 후원자의 세계를 단순히 예술

지상적인 유미주의로 유지하는 대신 일반 대중을 포용하여 대중 문화와 연결하려 했던 페기의 꿈은 어쩌면 낡고 부적절한 생각일 수도 있지만, 그래도 결코 사라지지 않았다. 페기가 몽파르나스에서 뉴욕으로 가지고 온 평등과 대중 정신은 야구 선수와 보헤미안을 뒤섞어 놓았고, 야심적인 예술가들은 물론 예술에 대한 호기심으로 찾아오는 모두에게 열려 있었으며, 이후로도 앤디 워홀Andy Warhol의 '팩토리'나 키스 해링Keith Haring의 '팝숍' 같은 곳에서 찾을 수 있었다. 진정으로 살아 있는 예술 세계에 대한 페기의 꿈은 붙잡기는 어렵지만 아직 남아 있다.

하지만 페기 구겐하임 컬렉션은 페기 자신을 둘러싸고 생겨난 전설, 결코 언제나 호의적이지만은 않았던 전설과 끊임없이 싸워야 했다. 대중의 구설수는 그녀를 우습게 커다란 안경을 쓴 괴상한 노부인, 돈과 애욕으로 뭉친 탐욕스러운 섹스의 포식자로 규정하고 있다. 재클린 보그라드 웰드가 1986년에 쓴 상세하고 신뢰성 있는 전기조차도, 그녀에 대한 야비한 가십들을 도매금으로 인정해 버려 더욱 그런 인상을 고착했다. 존 혼스빈은 웰드가 빛바랜 그림들을 걸어 놓고 무기력하게 팔라초의 울타리 속에 갇혀 있던 말년의 페기만 보았기 때문에, 훌륭한 소장품을 모으며 창조적이고 성취감 있게 살던 때의 활기찬 모습을 알지 못했다고 생각한다.

소장품에 대해 흠만 잡는 비판들 역시 중요한 점을 간과하고 있다. 페기는 결코 자기 소장품의 위대성을 다른 것들과 비교하지 않았다. 그녀는 자신의 소장품이 있는 그대로, 세심하고 미술을

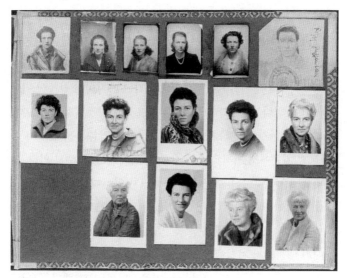

여권 사진으로 본 페기의 변해 가는 모습들(개인 소장품)

깊이 이해하는 후원자가, 미술계에서 멀리 떨어져서가 아니라 자신이 도움을 준 미술계로 직접 뛰어들어 수집한 작품들로서 보존되기를 바랐다. 페기는 예술가들의 작품을 수집하고 예술가들과 함께 살았으며, 그녀의 선택은 20세기 미술사의 진로에 영향을 주었다. 엠마 골드만이 자서전을 쓰면서 페기의 인생에서 지워 버린 그 여름(페기가 로런스에게서 떠난 1928년 가을)은 페기 자신의 인생에서 전환점이었으며, 그 후로 페기는 자기의 소장품이 어떤 것이어야 한다는 데 확신을 가졌다. 그것은 한정되지 않았으며, 그녀 또한 한정하려 하지 않았다. 그녀의 소장품들은 그녀가 어느 특정 기준에서 시작하여 수집해 온 내력을 보여 주고 있다. 그러나 그 가치는 그녀 개인에게 국한되지 않는다. 소장품들과 팔라초는 그녀의 일생보다 더 많은 것을 포함하고 있으므로, 그것들이야말로 그녀를 말해 주는 최고의 전기傳記이다.

　메리 매카시가 지적했던 것처럼, 페기는 자기의 삶에 있었던 희극적인 면을 잘 알았고 그것들을 자주 과시하기도 했다. 그러나 그녀는 분명 진지하게 받아들여지기를 원했고 또 진지하게 취급받을 자격을 갖고 있다. 그녀가 말년에 미술관장들의 노력에 감사를 표했던 것은 당연한 일이었다. 마침내 그녀에 대하여, 그리고 — 더욱 중요한 사실이지만 — 그녀의 소장품에 대하여 관심이 주어졌던 것이다. 그녀가 살았던 아름다운 저택, 팔라초에 보존되어 있는 페기 구겐하임 컬렉션은 미술계에서도 드문 위대한 개인 미술관이며, 그곳에는 언제나 페기가 함께하고 있다.

옮긴이의 글

예술가들에 대해 이야기할 때면 우리는 대개 직접 예술 작품을 창작하거나 연주 또는 공연을 한 사람들을 중심으로 생각한다. 화가의 경우 그림을, 음악가의 경우 작곡이나 연주를 그리고 문인의 경우 책을 놓고 그들을 이야기한다. 그러나 역사 속에는 그런 예술가들을 도와주고 키워 내 예술사의 흐름을 새로이 만들거나 바꾸어 놓은 사람들이 있었고, 그들이 예술 세계에서 차지하는 위치나 예술 세계에 미친 영향은 작가들의 그것에 결코 못지않다. 그런 후원자의 혜안과 명작 소장처의 변화 과정은 그 자체로도 또 하나의 미술사가 된다. 이 책은 그런 삶을 살았던 한 여인의 이야기다.

페기 구겐하임은 유명한 구겐하임 가문에서 태어났으면서도 자신의 가문과 경쟁해 가면서 20세기 미술에서 새로운 개념의 작

가를 일궈 내고, 미술의 중심 무대를 유럽에서 미국으로 옮겨 놓아, 유럽의 초현실주의와 미국의 추상표현주의를 접목시키는 데 결정적인 역할을 했다. 전문적 교육이나 지식 없이도 그저 예술 세계에서 살고 싶어 했던 페기 구겐하임은 과연 죽는 순간까지 자신이 미술계에 남겨 놓은 공적을 분명히 알고 있었을까? 잭슨 폴록을 키워 낸 것이 오늘날 미술사에서 얼마나 큰 의미를 갖는 것인가. 그러면서도 여자였기에, 더욱이 퇴폐적이라고 매도된 삶이었기에 폴록의 이름 옆에 당당히 오르지 못하는 지금의 현실을 보면 격세지감을 느끼게 된다.

선천적 재능이 주어진 것은 아니었지만 스스로 예술가들의 세계로 몸을 던지고 그들의 후원자 및 수집가로 성장하면서, 그들의 영혼과 육체를 함께 마음껏 즐기며 살다 간 페기 구겐하임의 일생은 아주 흥미롭다.

막스 에른스트, 마르셀 뒤샹 등 전설적인 예술가들을 통해 예술적 욕망뿐 아니라 성적 욕망을 마음껏 추구한 그녀의 삶은 물론, 사뮈엘 베케트를 비롯해 그녀와 동시대를 살아간 많은 작가들의 알려지지 않았던 인간상이 그녀를 통해 과감하고 적나라하게 공개된다. 지금은 예술사에서 위대한 작가로서만 자리매김된 사람들이 풍부한 재력과 왕성한 성욕을 가진 여성 앞에서 드러냈던 비굴하고 허약한 모습은 이 책이 보여 주는 또 하나의 흥미로운 면이다.

한편 페기 구겐하임 역시 한 여인이며 인간이기에 지니고 싶어 했던 가정과 아이들에 대한 애정이며 친구들과의 우정, 또한 그

들이 배반하듯 빗나가는 와중에서 그녀가 자신을 추슬러 가며 살아가는 모습과 주변 사람들이 보여 주는 인간의 본능적 모습들도 많은 것을 생각하게 해 준다.

그녀가 말년에 귀족처럼 지냈던 이탈리아의 베네치아에 가거든 지금은 미술관이 된 자택 팔라초 베니에르 데이 레오니를 찾아가서 그녀가 수집해 둔 작품들을 감상해 보고, 또한 전설이 될 만큼 거리낌 없이 성적 욕망을 추구하며 살았던 한 여인의 삶을 연상해 본다면, 다른 어느 미술관에서도 얻지 못할 묘한 영감을 느끼게 될 것이다.

이 책을 번역해서 출간할 기회를 제공해 준 을유문화사 여러분에게 진심으로 감사드린다. 더불어 문장을 다듬어 준 중앙대학교 이상돈 교수, 또 함께 많은 대화를 나누며 의견과 가르침을 준 친구 임효빈 내외에게도 감사의 말씀을 드린다.

최일성

'금세기 예술 갤러리' 작품 목록

1942년 12월 31일

아래의 작품 목록은 버나드 라이스가 작성한 1942년도
재무 보고서에 첨부한 목록 현황이다. 작가의 이름과 작품명은
라이스가 작성한 것을 그대로 전재했다. 이 보고서는 게티 연구소에
보관되어 있는 '버나드, 레베카 라이스 문서철'에 들어 있다.

작가
① 작품명 ② 종류 ③ 연도 ④ 구입가(달러)

나움 가보
① 분수 모형Model for Fountain ② 구조물 ③ 1924 ④ 50

라울 하우스만
② 드로잉 ③ 1919 ④ 11

레몽 뒤샹비용
① 말The Horse ② 청동 ③ 1914 ④ 300

레오노르 피니
① 스핑크스들의 여女목자The Shepardess of the Sphinxes ② 유화 ③ 1941 ④ 50

로런스 베일
① 병풍에 콜라주 ③ 1940 ④ 1,000
① 병에 콜라주 10점 ③ 1942 ④ 각각 40

로베르 들로네
① 원반들Disks ② 유화 ③ 1912 ④ 425
① 창문들Windows ② 유화 ③ 1913 ④ 250

루이 마르쿠시
① 자주 오는 사람The Frequenter ② 유화 ③ 1920 ④ 275

르네 마그리트
① 바람의 목소리Voice of the Winds ② 유화 ③ 1930 ④ 50
① 꿈의 열쇠The Key of Dreams ② 유화 ③ 1936 ④ 75
① 불의 발견Discovery of Fire ② 유화 ③ 1936 ④ 175

리어노라 캐링턴
① 캔들스틱 경의 말들Horses of Lord Candlestick ② 유화 ③ 1938 ④ 80

리하르트 욀체
② 드로잉 ③ 1933 ④ 250
① 고대의 파편Archaic Fragment ② 유화 ③ 1937 ④ 임차물

마르셀 뒤샹
① 기차 안의 슬픈 젊은이Sad Young Man in a Train ② 유화 ③ 1912 ④ 4,000
① 옷가방Valise ② 오브제 ③ 1941 ④ 40

마르크 샤갈
① 농장의 추억Farm Reminiscence ② 유화 ③ 1911 ④ 1,200

마타
① 깊이 묻힌 돌들Deep Stones ② 유화 ③ 1942 ④ 150
② 유화 ③ 1938 ④ 300
② 드로잉 ③ 1941 ④ 103

막스 에른스트
① 다다막스Dadamax ② 드로잉 ③ 1919 ④ 100
① 무수한 가족The Numerous Family ② 유화 ③ 1926 ④ 250
① 키스The Kiss ② 유화 ③ 1927 ④ 500
① 숲The Forest ② 유화 ③ 1928 ④ 250
① 바다, 태양, 지진Sea, Sun, & Earthquake ② 유화 ③ 1930 ④ 100
① 비전Vision ② 유화 ③ 1931 ④ 100
① 우체부 슈발The Postman Cheval ② 콜라주 ③ 1931 ④ 100
① 동물 형태의 부부Zoomorphic Couple ② 유화 ③ 1933 ④ 300
① 서부를 바라보는 야만인Barbarians Looking towards the West ② 유화 ③ 1935

④ 200
① 비행기 트랩Aeroplane Trap ② 유화 ③ 1936 ④ 250
① 끝없는 마을Endless Town ② 유화 ③ 1937 ④ 500
① 신부의 성장盛裝The Attirement of the Bride ② 유화 ③ 1940 ④ 1,500
① 대립교황Antipope ② 유화 ③ 1942 ④ 3,000

만 레이
① 줄 타는 여인과 그림자The Rope Dancer Accompanies Herself with Her Shadow
 ② 유화 ③ 1916 ④ 330
① 줄 타는 여인과 그림자 ② 드로잉 ③ 1916 ④ 100
① 레이요그램Rayogram 3점 ④ 각각 27.5

모리스 허시필드
① 창가의 누드Nude at the Window ② 유화 ③ 1941 ④ 900

바실리 칸딘스키
① 붉은 점이 있는 경치Landscape with a Red Spot ② 유화 ③ 1913 ④ 2,000
① 구성Composition ② 유화 ③ 1922 ④ 800
① 위쪽으로Upward ② 유화 ③ 1929 ④ 500
① 도미넌트 커브Dominant Curb ② 유화 ③ 1936 ④ 1,500

베러니스 애벗
① 판매용 성인들Saints for Sale ② 사진 ③ 1937 ④ 14
① 수탉의 정면Rooster Facade ② 사진 ③ 1937 ④ 14

벤 니콜슨
① 부조Relief ② 목조 ③ 1938 ④ 120

벨머
② 드로잉 ③ 1939 ④ 33.33
② 드로잉 ③ 1939 ④ 33.33
② 드로잉 ③ 1939 ④ 33.34

볼프강 팔렌
① 내 어린 시절의 토템적 기억Totemic Memory of My Childhood ② 유화 ③ 1937
 ④ 100

빅토르 브라우네르
① 가짜 콜라주Faux Collage ② 콜라주 ③ 1938 ④ 30
① 매혹Fascination ② 유화 ③ 1940 ④ 200
① 고양이가 된 여인Woman into Cat ③ 1941 ④ 200

살바도르 달리
① 괴수 같은 소The Spectral Cow ② 유화 ③ 1926 ④ 175
① 잠자는 여인의 경치Woman Sleeping in a Landscape ② 유화 ③ 1931 ④ 250
① 액체 같은 욕망의 탄생The Birth of Liquid Desires ② 유화 ③ 1932 ④ 825

세사르 도멜라
① 원형의 구성Composition on a Round Base ② 설치 ③ 1936 ④ 200

아메데 오장팡
① 순수주의자의 정물Purist Still Life ② 유화 ③ 1920 ④ 500

알렉산더 아키펭코
① 복싱Boxing ② 테라코타 ③ 1913 ④ 880

알렉산더 콜더
① 모빌Mobile ② 철사 ③ 1941 ④ 475

알베르 글레즈
① 동물과 여인Woman with Animals ② 유화 ③ 1914 ④ 500 ·

알베르토 자코메티
① 목 잘린 여인Woman with a Cut Throat ② 청동 ③ 1931 ④ 250
① 정원 모형Model for a Garden ② 목조 ③ 1932 ④ 300
① 머리 없는 여인 조상Statue of a Headless Woman ② 석고 ③ 1934 ④ 475

앙드레 마송
① 갑옷Armor ② 유화 ③ 1925 ④ 125
① 존재의 사다리The Ladder of Existence ② 구아슈 ③ 1940 ④ 20
① 두 아이들Two Children ② 청동 ③ 1941 ④ 50

앙드레 브르통
① 배우 A. B.의 초상Portrait of the Actor A. B. ② 시詩-오브제 ③ 1941 ④ 300

앙투안 페프스너
① 구성Construction ② 금속 ③ 1927 ④ 500
① 부조Relief ② 유리와 금속 ③ 1934 ④ 500
① 왼쪽 커브와 접촉하는 표면Surface Developing a Tangency with a Left Curve
　　② 청동과 석고 설치 ③ 1939 ④ 500

엘 리시츠키
① 구성Composition ② 유화 ③ 1921 ④ 400

엘자 폰 로링호벤
② 오브제 ④ 25

오스카 도밍게스
① 공간의 노스탤지어Nostalgia of Space ② 유화 ③ 1939 ④ 80

위프레도 람
② 구아슈 ③ 1940 ④ 20

윌리엄 헤이터
② 판각板刻 ③ 1937 ④ 22.50
② 석고에 판각 ③ 1939 ④ 24

이브 탕기
① 무제Without a Title ② 유화 ③ 1929 ④ 300
① 궁전Promontory Palace ② 유화 ③ 1930 ④ 250
① 상자 속의 태양The Sun in Its Casket ② 유화 ③ 1937 ④ 400
① 만약 이렇다면If It Were ② 유화 ③ 1939 ④ 600
① 기울어진 마당In Oblique Ground ② 유화 ③ 1941 ④ 375

자코모 발라
① 자동차와 소음Automobile & Noise ② 유화 ③ 1912 ④ 100

자크 립시츠
① 앉아 있는 피에로Seated Pierrot ② 아연 ③ 1931 ④ 75

자크 비용
① 공간Spaces ② 유화 ③ 1920 ④ 100

존 페런
① 구성Composition ② 유화 ③ 1937 ④ 400
① 석고에 유화Oil on Plaster ③ 1937 ④ 125

지노 세베리니
① 바다의 댄서Sea Dancer ② 유화 ③ 1914 ④ 300

지미 에른스트
① 죽어 가는 잠자리Dying Dragon Fly ② 드로잉 ③ 1941 ④ 26

찰스 하워드
① 디스커버리Discovery ② 구아슈 ③ 1937 ④ 180
① 예상되는 형상Prefiguration ② 유화 ③ 1940 ④ 200

카지미르 말레비치
① 절대주의자의 구성Suprematist Composition ② 유화 ③ 1915 ④ 500

커트 셀리그만
① 가발리스 백작의 청춘The Youth of the Count of Gabalis ② 드로잉 ③ 1941 ④ 210

콘스탕탱 브랑쿠시
① 마이스트라Maistra ② 청동 ③ 1912 ④ 1,000
① 공간의 새Bird in Space ② 청동 ③ 1940 ④ 3,000
① 물고기The Fish ④ 1,000

쿠르트 슈비터스
① 부조Relief Merzbild ② 설치 ③ 1915 ④ 200
① 부조 ② 설치 ③ 1923 ④ 200
① 파랑 속의 파랑Blue in Blue ② 콜라주 ③ 1929 ④ 37

테오 판 두스뷔르흐
① 구성Composition ② 유화 ③ 1918 ④ 200
① 반反구성Counter Composition ② 유화 ③ 1920 ④ 150

파블로 피카소
① 시인The Poet ② 유화 ③ 1911 ④ 4,250
① 라세르바Lacerba ② 콜라주 ③ 1914 ④ 1,500
① 스튜디오The Studio ② 유화 ③ 1928 ④ 6,000

① 프랑코의 꿈과 거짓말Dreams & Lies of Franco ② 에칭 ③ 1937 ④ 30
① 정물Still Life ② 유화 ③ 1921 ④ 3,000

파울 클레
① 암·수 식물Male & Female Plant ② 수채화 ③ 1921 ④ 275
① 남쪽의 P. 부인Mrs. P. in the South ② 구아슈 ③ 1924 ④ 200
① 평지의 풍경Flat Landscape ② 구아슈 ③ 1924 ④ 200
① 매직 가든Magic Garden ② 프레스코 ③ 1926 ④ 400
① 지나치게 경작된 땅Overcultivated Land ② 천에 수채화 ③ 1935 ④ 200
① 산속의 아이Child of the Mountain ② 석고에 유화 ③ 1936 ④ 100
① 마운틴 트레인Mountain Train ② 천에 수채화 ③ 1936 ④ 200
① 붉은 맹수Rapacious Red Beast ② 천 ③ 1938 ④ 200

페르낭 레제
① 도시의 사람들Men in the Town ② 유화 ③ 1919 ④ 750

포르뎀베르게길데바르트
① 구성Composition ② 유화 ③ 1939 ④ 200

폴 델보
① 새벽The Break of Day ② 유화 ③ 1937 ④ 500

프랑시스 피카비아
① 지구상에 아주 드문 그림Very Rare Picture upon Earth ② 목재에 유화 ③ 1915 ④ 330
① 유아 카뷰레터Infant Carbureter ② 목재에 유화 ③ 1916 ④ 200

피트 몬드리안
① 단두대Scaffold ② 드로잉 ③ 1912 ④ 500
① 대양Ocean ② 드로잉 ③ 1914 ④ 500
① 구성Composition ② 유화 ③ 1939 ④ 160

헨리 무어
② 드로잉 ③ 1937 ④ 25
② 크레용 ③ 1937 ④ 25
① 누워 있는 인물Reclining Figure ② 청동 ③ 1938 ④ 150

호안 미로

① 두 사람과 불꽃Two Personages & a Flame ② 유화 ③ 1925 ④ 1,000
① 네덜란드인의 인테리어Dutch Interior ② 유화 ③ 1928 ④ 500
① 앉아 있는 여인The Seated Woman ② 유화 ③ 1939 ④ 2,000

후안 그리스

① 마르티니크 럼 병The Bottle of Martinique Rum ② 콜라주 ③ 1914 ④ 400

참고 문헌

Agar, Eileen. *A Look at My Life*. London: Methuen, 1988.

Altshuler, Bruce. *The Avant-Garde in Exhibition*. New York: Harry Abrams, 1994.

Ashton, Dore. *The New York School: A Cultural Reckoning*. Berkeley: University of California Press, 1972.

Bail, Deirdre. *Samuel Beckett: A Biography*. 1978; rpt. New York: Summit Books, 1990.

Baldwin, Neil. *Man Ray: American Artist*. 1988; rpt. New York: Da Capo, 2001.

Barozzi, Paolo. *Con Peggy Guggenheim: Tra storia e memoria*. Milan: Christian Marinotti, 2001.

Benstock, Shari. *Women of the Left Bank: Paris, 1900-1940*. Austin: University of Texas, 1986.

Bernier, Olivier. *Fireworks at Dusk: Paris in the Thirties*. New York: Little, Brown, 1993.

Birmingham, Stephen. *"Our Crowd": The Great Jewish Families of New York*. 1967; rpt. New York: Dell, 1978.

Blondel, Nathalie. *Mary Butts: Scenes from the Life*. Kingston, N.Y.: McPherson, 1998.

Bogner, Dieter, ed. *Friedrich Kiesler: Art of This Century*. Vienna: Hatje Cantz, 2003.

Bowles, Paul. *In Touch: The Letters of Paul Bowles*. New York: Farrar, Straus and Giroux, 1994.

_____, *Without Stopping: An Autobiography*. New York: G. P. Putnam's, 1972.

Brandon, Ruth. *Surreal Lives: The Surrealists, 1917-1945*. New York: Grove Press, 1999.

Broe, Mary Lynn, and Angela Ingram. *Women's Writing in Exile*. Chapel Hill: University of North Carolina Press, 1989.

Burke, Carolyn. *Becoming Modern: The Life of Mina Loy*. New York: Farrar, Straus and

Giroux, 1996.

Butter, Peter. *Edwin Muir: Man and Poet*. New York: Barnes and Noble, 1967. Caponi,
 Gena Dagel. *Paul Bowles: Romantic Savage*. Carbondale: Southern Illinois
 University Press, 1994.

Cardiff, Maurice. *Memories of Lawrence Durrell, Freya Stark, Patrick Leigh-Fermor,
 Peggy Guggenheim, and Others*. London: Radcliff Press, 1997.

Caws, Mary Ann, Rudolf Kuensli, and Gwen Raaberg. *Surrealism and Women*.
 Cambridge, Mass.: MIT Press, 1991.

Chadwick, Whitney. *Women Artists and the Surrealist Movement*. Boston: Little,
 Brown, 1985.

Checkland, Sarah Jane. *Ben Nicholson: The Vicious Circles of His Life and Art*. London:
 John Murray, 2000.

Chitty Susan. *Now to My Mother: A Very Personal Memoir of Antonia White*.
 London: Weidenfeld and Nicolson, 1985.

Clarke, Gerald. *Capote: A Biography*. New York: Simon and Schuster; 1988.

Cone, Michèle C. *Artists under Vichy: A Case of Prejudice and Persecution*. Princeton, N.
 J.: Princeton University Press, 1992.

Cowley, Malcolm. *A Second Flowering: Works and Days of the Lost Generation*. New
 York: Viking, 1973.

Cronin, Anthony. *Samuel Beckett: The Last Modernist*. 1997; rpt. New York: Da Capo,
 1999.

Crosby, Caresse. *The Passionate Years*. New York: Dial, 1953.

Davis, John H. *The Guggenheims, 1848-1988: An American Epic*. New York: William
 Morrow, 1978.

De Coppet, Laura, and Alan Jones. *The Art Dealers*. New York: Clarkson N. Potter,
 1984.

Dortch, Virginia, ed. *Peggy Guggenheim and Her Friends*. Milan: Berenice Books, 1994.

Dunn, Jane. *Antonia White: A Life*. London: Jonathan Cape, 1998.

Ellmann, Richard. *James Joyce*. New York: Oxford University Press, 1982.

Ernst, Jimmy. *A Not-So-Still Life: A Memoir*. New York: St. Martin's, 1984.

Field, Andrew. *Djuna: The Formidable Miss Barnes*. Austin: University of Texas, 1983.

Ford, Hugh. *Four Lives in Paris*. San Francisco: North Point Press, 1980.

Fry, Varian. *Surrender on Demand*. New York: Random House, 1945.

Gascoyne, David. *Collected Journals, 1936-42*. London: Scoob Books, 1991.

Gere, Charlotte, and Marina Valzey. *Great Women Collectors*. New York: Harry Abrams, 1999.

Gerhardie, William. *Of Mortal Love*. 1936; rpt. London: Macdonald, 1970.

_____, *Memoirs of a Polyglot*. 1931; rpt. London: Macdonald, 1973.

Gill, Anton. *Art Lover: A Biography of Peggy Guggenheim*. New York: HarperCollins, 2002.

Glassco, John. *Memoirs of Montparnasse*. New York: Oxford University Press, 1970.

Gold, Mary Jayne. *Crossroads Marseilles, 1940*. New York: Doubleday, 1980.

Hall, Lee. *Betty Parsons: Artist, Dealer, Collector*. New York: Harry Abrams, 1991.

Hansen, Arlen. *Expatriate Paris: A Cultural and Literary Guide to Paris of the 1920s*. New York: Arcade, 1990.

Herring, Phillip. *Djuna: The Life and Work of Djuna Barnes*. 1995; rpt. New York: Penguin, 1996.

Hopkinson, Lyndall Passerini. *Nothing to Forgive: A Daughter's Story of Antonia White*. London: Chatto and Windus, 1988.

Huddleston, Sisley. *Back to Montparnasse: Glimpses of Broadway in Bohemia*. Philadelphia: Lippincott, 1931.

Jenison, Madge. *Sunwise Turn: A Human Comedy of Bookselling*. New York: E. P. Dutton, 1923.

Josephson, Matthew. *Life among the Surrealists*. New York: Holt, Rinehart and Winston, 1962.

Kiernan, Frances. *Seeing Mary Plain: A Life of Mary McCarthy*. New York: Norton, 2000.

King, James. *The Last Modern: A Life of Herbert Read*. New York: St, Martin's, 1990.

Knowlson, James. *Damned to Fame: The Life of Samuel Beckett*. 1996; rpt. New York: Touchstone, 1997.

Lader, Melvin Paul. "Peggy Guggenheim's Art of This Century: The Surrealist Milieu and the American Avant-Garde, 1942-1947," unpublished doctoral dissertation, University of Delaware, 1981.

Levy, Julien. *Memoir of an Art Gallery*. New York: G. P. Putnam's, 1977.

Loeb, Harold. *The Way It Was*. New York: Criterion, 1959.

Lord, James. *A Gift For Admiration, Further Memoirs*. New York: Farrar, Straus and Giroux, 1998.

Lukach, Joan M. *Hilla Rebay: In Search of the Spirit in Art*. New York: George Braziller, 1983.

Marino, Andy. *A Quiet American: The Secret War of Varian Fry*. New York: St. Martin's, 1999.

Mellen, Joan. *Kay Boyle: Author of Herself*. New York: Farrar, Straus and Giroux, 1994.

Melly, George. *Don't Tell Sybil: An Intimate Memoir of E. L. T. Mesens*. London: Heinemann, 1997.

Miles, Barry. *The Beat Hotel: Ginsberg, Burroughs, and Corso in Paris, 1958-1963*. New York: Grove, 2000.

Morgan, Bill, ed. *An Accidental Autobiography: Selected Letters of Gregory Corso*. New York: New Directions, 2003.

Morgan, Ted. *Literary Outlaw: The Life and Times of William S. Burroughs*. New York: Henry Holt, 1988.

Morris, Jan. *Manhattan '45*. New York: Oxford, 1987.

Mulhern, Francis. *The Moment of 'Scrutiny'*. London: NLB, 1979.

Muir, Edwin. *An Autobiography*. 1954; rpt. St. Paul, Minn.: Graywolf, 1990.

Muir, Willa. *Belonging: A Memoir*. London: Hogarth Press, 1968.

Myers, John Bernard. *Tracking the Marvelous: A Life in the New York Art World*. New York: Random House, 1983.

Naifeh, Steven, and Gregory White Smith. *Jackson Pollock: An American Saga*. New York: Clarkson N. Potter, 1989.

O'Connor, Francis V. *Charles Seliger: Redefining Abstract Expressionism*. Manchester, Vt.: Hudson Hills Press, 2002.

———, and Eugene Victor Thaw. *Jackson Pollock: A Catalogue Raisonné of Paintings, Drawings and Other Works*. New Haven: Yale University Press, 1978.

O'Neal, Hank. *"Life is painful, nasty, and short ... In my case it has only been painful and nasty": Djuna Barnes 1978-1981*. New York: Paragon, 1990.

Penrose, Roland. *Scrap Book 1900-1981*. New York: Rizzoli, 1981.

Pollizotti, Mark. *Revolution of the Mind: The Life of André Breton*. New York: Farrar, Straus and Giroux, 1995.

Potter, Jeffrey. *To a Violent Grave: An Oral Biography of Jackson Pollock*. New York: G. P. Putnam's, 1985.

Putnam, Samuel. *Paris Was Our Mistress: Memoirs of a Lost and Found Generation*. Carbondale: Southern Illinois University Press, 1970.

Remy, Michel. *Surrealism in Britain*. London: Ashgate, 1999.

Revill, David. *The Roaring Silence: John Cage, A Life*. New York: Arcade, 1992.

Richardson, John. *Sacred Monsters, Sacred Masters: Beaton, Capote, Dali, Picasso, Freud, Warhol, and More.* New York: Random House, 2001.

Rubenfeld, Florence. *Clement Greenberg: A Life.* New York: Scribner, 1997.

Rudenstine, Angelica Zander. *Peggy Guggenheim Collection, Venice, the Solomon R. Guggenheim Foundation.* New York: Harry Abrams, 1985.

Rumney, Ralph. *The Consul.* Malcolm Imbrie, trans. Contributions to the History of the Situationists International and Its Time, vol. II. San Francisco: City Lights, 2002.

Rylands, Philip, Dieter Bogner, Susan Davidson, Donald Quaintance, Valentina Sonzogni, Francis V. O'Connor, and Jasper Sharp. *Peggy and Kiesler: The Story of Art of This Century.* Venice: Peggy Guggenheim Collection, 2004.

Sawin, Martica. *Surrealism in Exile and the Beginning of the New York School.* 1995; rpt. Cambridge, Mass.: MIT Press, 1997.

Sawyer-Lauçanno, Christopher. *An Invisible Spectator: A Biography of Paul Bowles.* New York: Weidenfeld and Nicolson, 1989.

Schaffner, Ingrid, and Lisa Jacobs, eds. *Julien Levy: Portrait of an Art Gallery.* Cambridge, Mass.: MIT Press, 1998.

Schenkar, Joan. *Truly Wilde: The Unsettling Story of Dolly Wilde, Oscar's Unusual Niece.* New York: Basic Books, 2000.

Siegel, Jerrold. *Bohemian Paris: Culture, Politics, and the Boundaries of Bourgeois Life, 1830-1930.* New York: Penguin, 1970.

Steegmuller, Francis. *Cocteau: A Biography.* Boston: Little, Brown, 1970.

Suther, Judith D. *A House of Her Own: Kay Sage, Solitary Surrealist.* Lincoln: University of Nebraska Press, 1997.

Tacou-Rumney, Laurence. *Peggy Guggenheim: A Collector's Album.* Ralph Rumney, trans. Paris: Flammarion, 1996.

Tashjian, Dickran. *A Boatload of Madmen: Surrealism and the American Avant-Garde.* 1995; rpt. New York: Thames and Hudson, 2001.

Tomkins, Calvin. *Duchamp: A Biography.* New York: Henry Holt, 1996.

Trevelyan, Julian. *Indigo Days: The Art and Memoirs of Julian Trevelyan.* 1937; rpt. London: Scolar Press, 1996.

Vail, Karole P. B. *Peggy Guggenheim: A Celebration.* New York: Guggenheim Museum, 1998.

Varnedoe, Kirk, and Pepe Karmel. *Jackson Pollock: New Approaches.* New York: Museum of Modern Art, 1999.

Waugh, Alec. *My Brother Evelyn and Other Profiles*. London: Cassell, 1967.

Weld, Jacqueline Bograd. *Peggy: The Wayward Guggenheim*. New York: E. P. Dutton, 1986.

White, Antonia. *Diaries 1926-1957.* Susan Chitty, ed. New York: Viking, 1992. Wickes, George. *Americans in Paris*. New York: Doubleday, 1969.

Williams, William Carlos. *The Autobiography of William Carlos Williams*. New York: Random House, 1951.

――――, *A Voyage to Pagany*. New York: Macaulay, 1928.

Wiser, William. *The Crazy Years: Paris in the Twenties*. New York: Thames and Hudson, 1983.

Wishart, Michael. *High Diver: An Autobiography*. London: Quartet Books, 1994.

찾아보기

지은이 **메리 V. 디어본** Mary V. Dearborn
작가이자 저널리스트. 컬럼비아 대학에서 영문학과 비교문학 박사 학위를 받았으며,
인문학 연구원으로 활동했다. 저서로는 『보헤미아의 여왕: 루이즈 브라이언트의 일생』,
『살아 있는 가장 행복한 사람: 헨리 밀러 전기』, 『어니스트 헤밍웨이 전기』 등이 있다.

옮긴이 **최일성**
경기고, 서울대학교 법대를 졸업하고 현대, 대우를 비롯한 국내 기업의 해외 법인장으로
20여 년 동안 해외에 거주하며 많은 해외 문화와 예술을 접했다. 옮긴 책으로는
BBC 방송국의 비즈니스 총서 『협상 기법』, 『소신 있는 자기주장』, 『북 비즈니스』,
『반 고흐: 사랑과 광기의 나날』 을유문화사 '현대 예술의 거장 시리즈'의 『로런스 올리비에』,
『에드워드 호퍼』 등이 있다.

현대 예술의 거장 시리즈
우리에게 새로운 세상을 열어 준 위대한 인간과 예술 세계로의 오디세이

구스타프 말러 1·2, 프랭크 로이드 라이트, 알렉산더 맥퀸, 시나트라, 메이플소프, 빌 에반스,
앙리 카르티에 브레송, 조니 미첼, 짐 모리슨, 코코 샤넬, 스트라빈스키, 니진스키, 에릭 로메르,
자코메티, 루이스 부뉴엘, 페기 구겐하임, 트뤼포, 프랭크 게리, 글렌 굴드, 찰스 밍거스,
피나 바우쉬, 이브 생 로랑, 마르셀 뒤샹, 에드바르트 뭉크, 오즈 야스지로, 카라얀,
잉마르 베리만, 타르콥스키, 리게티 등

현대 예술의 거장 시리즈는 계속 출간됩니다.